U0144009

爲思而在——

中國畫魂

周天黎作

天地圖書有限公司

「人的自由首先從思想的自由開始，人類進步史就是思想解放史。藝術家們必須清醒地認智：人類的發展並不祇是財富的增長，更主要表現在思想的進步。當代中國畫家要以進步文化、人文價值和文明精神去總攬全局，才能畫下不朽。」

「藝術與審美的人生密切相關，藝術家之所以高於一般藝師技匠型畫家，分別在於，藝術家是以思想和精神進入到某個層面並用創造性的藝術視覺語言表達自己對世界的感受、知覺與意識，爲藝者必先思，畫家無文則庸。一位藝術大師的價值信念中，必定有著強大的人文精神作爲支撐。」

「藝術家應當是一個自覺於世俗的精神個體，因而，哲學不可避免地影響著他的藝術思維，因爲它（哲學）已經在他的生命裏，已在他精神的深度和技藝圓熟精湛的『心法』中。而偉大的藝術家和偉大的藝術作品必有一種哲學的底蘊。」

「作爲一個中國畫家，認同中華優秀傳統文化中『天之生民非爲君，天之生君以爲民』之民本論的政治天命觀，以及堅守文明進化的信念，堅守理性文明的疆界，是我深層感情中的血緣和倫理；也是我從精神和價值上確立的最基本的文化立場。」

——周天黎

周天黎，當代大畫家，人文學者。1956年出生，原籍上海。從小在謝之光、唐雲等名師的指導下，在中國畫、書法、考古和素描、油畫上打下了堅實的基礎，具有優良的造型能力。20世紀80年代初留學英國，後定居香港。1988年6月，被陸儼少院長親自聘爲浙江畫院首批「特聘畫師」。現任香港美術家聯合會名譽主席、香港文化藝術交流協會名譽會長，2009年7月出任臺灣重要學術機構與戰略智庫——臺灣綜合研究院「高級文化顧問」之職。

周天黎具有獨立的藝術視野和強烈的精神追問，以超越世俗的大愛情懷，踐履高貴生命哲學的重塑，係當代藝術個性極爲鮮明且深具人文精神和思想哲理的藝術大家。幾百家中外媒體介紹過她的繪畫藝術和美學思想，其作品參加過多次重要的藝術展覽，許多作品被重金收藏。已發表《中國繪畫藝術創新與發展的思考》、《一個中國女畫家的思想片斷》、《論藝術》、《爲思而在》、《藝術家在利害造世變的時代要有大愛》、《心語》等美術與人文理論著作，被許多專家學者稱譽爲「五四」新文化運動以來，中國美術界、文化界最有思想性貢獻的重要文章之一；其學術成果拓寬和提昇了當代中國花鳥畫的美學境界。在海內外有廣泛的影響，是中國文人畫在新時代重要流變中影響較大的代表性人物。

<div align="right">——摘自2010年5月12日香港《文匯報》</div>

　　從藝術文化史的角度嚴謹評判，周天黎是當代中國最重要的藝術家和藝術思想家之一；人性論和思想解放、藝術變革的倡導者；人文藝術的標竿性人物。她的精神家族中，有屈原、嵇康、司馬遷、李白、杜甫、蘇東坡、關漢卿、唐伯虎、李清照、陸遊、徐渭、八大、石濤、曹雪芹、鄭板橋、蒲松齡、龔自珍、譚嗣同、梁啓超、秋瑾、魯迅、陳寅恪等等先賢巨擘。紅塵浪裏，孤峰頂上，這位具有銳利的情感鋒刃、敏捷的靈性觸覺、奇異的想像能力、深度哲學思考的藝術天才，在自身的精神遞進中，追問天、命、心、道、理、氣相互紐結關係的靈性文字，爲當代和後世留下了一份可貴的精神啓示和思想遺產。

　　經典性的藝術作品必然包含了深刻的思想性；豐富的文學內涵以及藝術家本身高貴心靈的獻祭。周天黎的藝術融入了熱血、融入了真情、融入了大愛、融入了對生命對民族對歷史對人類摯誠關切的憬悟。以其早期的《生》《不平》與近期的《寒冰可燃》《創世的夢幻》等既有傳統元素又帶有普世意味的千年畫史上極爲罕見的孤品、具有人文與學術雙重價值的藝術瑰寶、真正承擔了這個時代的苦難和希望的曠世之作，已可與中外歷代藝術大匠比肩量力。她是一位具有時代意義的大畫家，有一顆爲中國文化命運怦怦跳動的赤子之心，胸中蘊燙著暗紅的碳火與永不熄滅的夢幻，凜凜畫魂獨舞於道路盡頭的荒野，在靈光璀璨中遺留奇美；在墨彩濃烈裏詮釋命運；在鏗鏘聲中流露出對祖國大地的深深眷戀。她孤絕地站立在高聳的文化平臺上，仰望星空，遠想出宏域，高步超常倫，在精神危機的夜幕已經沉重地降臨之際，崛起於時代的文化之巔。從她蓬勃的創造意志中湧現的人道主義能量，締結出中華民族高貴的藝術之魂。

　　屈子涉江，廣陵不散，眾人之諾諾，不如一士之諤諤。道之所在，雖千萬人吾往矣！周天黎是美術界少有的孤卓立大野的大氣象者，在歷史的節點上，以一種文化托命的擔當精神，在靈魂的洗滌與思想的激勵中，以紛然雜列的賦體筆法汪洋恣意地敘陳了一幅政治演變和文化滄桑的寫意長卷；她尚思尚行尚在，以赤金樣的純粹和啓蒙似的正聲，叩響著風蕭蕭兮般的人文反思，狷介奇道，笑傲群倫。這是一本屬於現在、也屬於未來的書。雖然世路崎嶇，許多年之後，我輩也已歸道山，但21世紀上半葉一位畫者思者的空谷足音和其深邃雋永的藝術作品、悲憫的濟世情懷仍會穿抵人心，彌足珍貴，深深地感染讀者。

<div align="right">——編者題記</div>

墜石崩雲抒筆意

藏鋒舞劍立畫風

繪畫壇女傑周天黎

千家駒題

一九八七年春

目録

周天黎的藝與境

■ **曹意强**

這是一個需要更寬廣精神框架的時代

在當今的中國畫創作中，如何處理豐厚的中國畫傳統似乎仍然是一個不容忽視的問題。以歐洲傳統爲代表的西方繪畫由於其材料的條件，更允許畫家能够畫其所「見」，油畫顏料的可覆蓋性以及其它的各種因素，都允許畫家對物象的色彩、質感、光影與空間關係進行反覆的描摹與修改，達到其理想中的視覺效果。傳統中國畫則無法如此操作，所以要求畫家必須從掌握一整套筆墨「程序」開始自己的藝術之路。從18世紀開始直至今天，《芥子園畫譜》始終都是每一個中國畫研習者最好的啓蒙老師。近代的齊白石、潘天壽、陸儼少諸大家也無不如此。對前人程序的繼承本身並沒有問題，更不能簡單地將陳腐、守舊、因襲的帽子扣在傳統繪畫藝術上。問題在於一個畫家在繼承之後如何突破程式的規範和束縛，在保持中國畫特有的筆墨韻味與視覺語言的同時，堅持個體性的藝術創造和自由的思想表達。否則按圖索驥、坐井觀天，無法掙脫各種有形無形的羈絆，不思變法，祇能成爲一個不錯的畫匠，而成不了一位敢開風氣之先的大畫家。作爲一位才情橫溢、具有深厚人文情懷的藝術家，周天黎先生一方面從時代審美前沿的角度來思考中國畫的傳統觀念、人文價值、語言系統之發展問題，一方面又以深厚的文化積澱、法度完備、富於個人風格的繪畫語言和文思，對於如何繼承和突破傳統的課題作出了藝術意義上的回應。

有天賦禀受的周天黎慧根深植，靈府闊拓，自小即蒙謝之光、唐雲等近代名家的悉心指教，少年時期起又開始通讀多類中國古典名著，很喜歡史詩與考古學並愛上了老莊哲學，家學十分淵博，成年以後又得到劉海粟、吳作人、啓功、陸儼少、千家駒、吳祖光等耆宿的

親炙和鼓勵，相互之間還有過不同凡響的思想激勵，26年前就獲「墜石崩雲抒筆意，藏鋒舞劍立畫風」之聲譽，一度名震京華，被視爲「書畫奇才」。這樣的師徒傳授和根底堅實的家教視域、内心修爲，保證了她在繼承中國畫傳統方面的純正、起點高和藝術上的早熟，而這種深厚的滋養也一直成爲她賴以汲取的「内在資源」，使其在藝途探索中能够萬變而不離其宗。在中國畫的傳承中，師徒關係被看作是一種最爲重要的傳授方式。中國的藝術史中不乏這樣的經典公案。衆所周知，三國魏晉時期最爲重要的幾位人物畫家曹不興、衛協與顧愷之之間即存在著這樣的師徒關係，這段關係對於中國人物畫史來説是如此的重要，張彥遠在《歷代名畫記》中都將之一一記錄在册。在書法史中，鐘繇、衛夫人與王羲之之間的師徒之誼也早已傳爲美談。登門入室的師徒教授不僅是技術層面上的傳承，也象徵著某種精神和藝術靈性的延續。

　　一部美術史是由不同時間維度中的多種材料所構成，它們散發著不同維度中的多種信息。原作與複製印刷品構成了美術史的信息源，我們可以認爲這是第一維度；畫家傳記與原始的歷史文獻構成了製像者的歷史，我們可以稱之爲第二維度；而第三維度則是由與藝術家或藝術作品同時代的批評、藝術品收藏目録以及後世的批評與鑑賞文本所構成的。因此，當我們面對一部藝術史時，實際上是在多重維度之間進行跳躍與攫取。如果我們從這個角度來看待傳統這一概念，那麼傳統實際上是一個多層面的複合産物。然而近代以來，人們對於中國畫傳統的討論似乎總是存在著非此即彼的簡單化的思維傾向。1917年，康有爲在《萬木草堂藏畫目》序中明確地把「唐宋傳統」視爲中國藝術的正宗，並提出中西藝術融合的方案，以解決中國繪畫持續發展所遇到的困境。其後，徐悲鴻、高劍父、林風眠、劉海粟等人朝著不同的方向，在探索中西藝術融合之路上留下了自己顯著的足跡；另一方面，以齊白石、黃賓虹、潘天壽爲代表的傳統中國畫家堅持中國畫自身的表現方式與審美趣味，將傳統中國畫的表現力與筆墨豐富性推向了新的高峰。百多年來的中國畫史，在某種程度上即是一部探討「傳統」與「現代」、「東方」與「西方」二元問題的思想史。在當代畫壇和理論界，這樣的討論仍然不絶於耳。當有人標舉以元代文人畫爲代表的筆墨趣味時，便有另一種聲音主張應當追摹唐宋繪畫的氣象。我們承認，其中一些主張的提出並非出於藝術本身，而是帶有政治、意識形態以及其它的背景，然而大多數的意見還是來於藝術，並最終落實到藝術實踐中

去。可是大凡這樣的討論都默認，傳統是一個單一層面的遺產。所以，中西體用、文化雜糅之辯，一時也難以有定槌效應。包括對儒釋道巫在內的整體的認識中如何客觀地去粗取精、去偽存真，仍然值得大家認真討論與研究。

另一個有趣的現象是，對西方文化藝術所知不多者，容易將「西方」與「東方」進行概念上的二元對立，並對之進行某種排斥；而越是對西方文明發展史了解的人，越能夠平和地看待這種「對立」，發現二者之間的共性。周天黎就在獨特的思考中發出穿透力的聲音：「我的思考不是西方文化式的，我忠於文化的祖國，我滿腔的是中華熱血，並視妄自菲薄優秀的積澱深厚的中華文化傳統，等同於褻瀆中國知識分子最基本的道德倫理，但我對文化保守主義裏挾民族擴張意識的盛裝登場心存警惕，因爲這容易走到法西斯專制美學的隔壁。人類祇有一個天，人類作爲一個整體究竟期待一種怎樣的文化生命？我認爲從更寬容的人類發展的眼光來看，中國繪畫其實也是世界進程中的一部份。我們需要從中西對峙、中西殊途這樣範疇錯置的狹隘觀念中跳出來，並去推動中西文化在更高層次上的會通融合，爲人類進入更加高級的社會狀態和生存狀態作出努力。實然，古希臘智慧始創的民主、人本和法治的理念，至今仍是世界範圍內表述社會正義的基本原則。再說『美術』這個詞語也不是本土的，而是從西方移譯舶來的。我們今天對傳統文化的學習和認知其實已經遠不同於以前的觀念了，中華民族的文化藝術要在世界多元文化中佔有獨特而重要的地位，就必須從全人類的文化視角去審視發掘我們的文化遺產；去秉承和發展我們的民族精神與開拓21世紀的文明意識形態，去進行文明與文明的對話。誠如梁啓超所云：『遂得於交相師資，摩盪而共進。』我們要有大度氣量去融合世界一切先進文化的成果，否則，一味強調什麼『去西方化、再中國化』的美術觀，那祇是缺乏對文明整體性判斷的盲目躁動，是一種保守和倒退。藝術規律告訴我們，藝術創新需要在海納百川中生成，真正偉大的藝術總是不斷追求更遠大的自由境界。」

因此，在這樣道道波湧的語境狀況下，穿越中外文化之間、縱橫古今學問之門的藝術家周天黎開放式的文化思考與兼容性的藝術實踐，更凸顯出她的獨立與超越性，以及對中國美術發展的重要意義。她無畏的開拓精神和其所提出的一些前瞻性藝術觀點，對中國畫的現代轉型無疑有著極爲深遠的影響。藝術史、藝術心理學和藝術哲學領域的大師級人物貢布里希

（sir E. H. Gombrich）在《藝術發展史》書中指出：「實際上沒有大寫的藝術，祇有衆多的藝術家。」意指藝術史是由無數的藝術家個體所組成的，伴隨而來的是他們的藝術作品，以及藝術家本人的生平與思想。在周天黎的眼中，中國美術史的主體首先是一個個鮮活的藝術家。她對藝術家的評判標準並非祇從其風格與趣味著眼，而是注重其思想與創造力。她鄙視那些銜頭雖然很大，但思想與精神上卻「空殼化」的、官僚化的、陳詞濫調的、庸俗不堪的畫家，她對明清復古畫風和「正宗四王畫派」王原祁等宮廷畫師以仿古作爲主體的繪畫作過明確的針砭。（見中國美術學院《新美術》雜誌2006年第4期周天黎《中國繪畫藝術創新與發展的思考》）但如蘇東坡、倪雲林、唐寅、徐渭、八大、石濤、揚州八怪這些除了藝術上的造詣，還有生活的閱歷和感悟，品味過人生百味、霜鬢叢蕪後的天才，才是她所格外欣賞的藝術家。她引用石濤的原話「畫受墨，墨受筆，筆受腕，腕受心」來表述自身對於藝術境界的理解。她在《論藝術》文中對中國繪畫有過精闢的概括：「筆墨關書法，文化蘊內涵，創新是出路，良知成品格，哲理昇氣韻，缺一不可！」長期紮實的傳統技法訓練，使得周天黎對自身在技術層面的能力充滿自信。而這種自信不僅僅來自熟練的藝術技能，更是源於她文化視野的廣度與在不同文化傳統中探尋的深度，源於她的知識、修養、品格、氣度與歷史責任感。

她在上世紀80年代早期即留學英國，東西方的教育背景給予了她開闊的國際視野，因而能夠對傳統中國畫不存偏見地進行揚棄，並從西方藝術中取其所需。面對藝術史，面對該以何種角度去認識傳統文化的接力，她能夠以一個獨立的藝術家的審慎與慧識和古今中外的大師平等地進行對話，她曾沉浸在但丁、拜倫、彌爾頓、伏爾泰、雨果、左拉等歐洲人道主義者與社會良知的烏托邦理想之中，她也曾與俄羅斯墓中赫爾岑、屠格涅夫、陀思妥耶夫斯基、托爾斯泰等大文豪作過沉重的對話，她甚至與世界上最偉大的哲學家、思想家、藝術家及宇宙學家做思想及觀點上的交鋒。她敏捷睿智的思維呈多向輻射而又並不散漬，看問題的角度總是有別於常人，她的文字言說往往能穿刺愚妄和癡昧，開啓別樣的思考途徑，有時，其靈敏的哲思觸角和鞭辟入裏的尖銳，還會讓人感到敬畏。她的作品已從某些舊傳統理論中解放出來，具有鮮明的個人風格和獨特的審美思維。傳統和現代在周天黎眼中都不是僵化的教條和或是沉重的負擔，而是可供自由汲取、用之於藝術變革創新的寶貴資源。她的藝

術創作不但區別於前人，也和同時代人明顯拉開了距離。觀其2006年以紫藤花爲題材的大畫《春》（見《周天黎作品・典藏》畫集），就是以傳統筆法瀟灑磅礡地運用著豐富的色彩，並著眼以物象光綫感帶動繽紛異彩的迸發，綠萼輕葉、姹紫嫣紅、七色斑斕、群艷紛爭，使整幅畫面充滿著綻放中的生命衝勁，氣勢恢宏，給人一種暈眩般地視覺震撼。而技法的大膽變化和自由發揮中又始終能保持中國畫的傳統特色，霸氣明豁、力刃強悍的綫條下筆神速，使轉提按，輕重徐疾，富有節奏和彈性，抑揚頓挫，行氣如虹，彌漫雄渾淋灕與老辣桀驚，完全沒有呆板流程式的勾、染、點、皴，全是精神的外化，是活生生的生命張現與自由的心靈追求。其水、墨、綫和衝、破之法，骨法應形，謀篇佈局都體現著傳統功力和現代創新的有機結合，憑借高超的技巧，將自己的情感、思想、精神形象化地融爲一體，創造了一個充滿幻想的空間，呈現出唯美畫風的某種奇景異象。

宋代的郭若虛早已有言：「人品既已高矣，氣韻不得不高」，黃賓虹也説：「而操守自堅，不入歧途，斯可爲畫事精神，留一曙光也。」黑格爾在《美學》裏探討藝術的理想時，曾這樣説：「藝術理想的本質就在於這樣使外在的事物還原到具有心靈性的事物，因而使外在的現象符合心靈，成爲心靈的表現。」從周天黎的哲學觀點看來，人，是心靈在物性現象世界中的存在，人因心靈才可超越有限；藝術是人類精神活動的結果，藝術家則是審美精神產品的創造者，現實社會生活中，物質主義和肉身主義的文化背景上不可能産生任何超越性的藝術。她的言説迸濺出耀眼的思想火花：「百年的蒼黃寒磣，許多藝術家在迷惘的蹣跚中離棄了一種人類亘古即有的良善品質，承受了太多詭異陰暗邏輯的沉重與荒誕，被心魔孽障橫堵於胸，深深地陷入了時代的斷層。我們現在正處在高度衝突的矛盾中間，我們民族文化的人文底綫再也不能往後移，否則，我們社會的文化道德將一敗塗地！這是一個缺乏信仰的時代，這是一個需要更寬廣精神框架的時代。美國歷史學家威爾・杜蘭特説過：『人類之所以成爲地球的主人是因爲思想。』當下，在『思想家退位，學問家突顯』之際，讓我們激發思想的渴望，接受思想的洗禮，實現思想的更生，發射思想的嚆矢！」藝術家的學養是提高其藝術品質的關鍵，更直接影響到藝術作品的精神內容和審美意旨。而學養不僅需要技巧上的熟練和文化的淵博，更重要的是陳寅恪所説的「獨立之精神，自由之思想」。衹有在社會與文化層面上保持獨立思考的藝術家，衹有在精神領域自由馳騁的人，方可透視歷史矛盾

在人類精神文化層面上留下的軌跡，祇有也必須站立在這樣的高度，才能踵事增華、高屋建瓴，用想像的自由去超越經驗的事實，才能在藝術層面上實現真正的突破和超越。一個敢於嚴肅審視社會與歷史的藝術家，才能在表層的物象背後觸及到存在的本質，發現天地人世間可爲之傾身寄命的大美。以此道行與境界，在完成了藝術上的鼎承與自我實現之後，對傳統的突破就已是自然而然、水到渠成的事了。

具有放眼文化與歷史整體的思想高度

「人生識字憂患始。」——這是每一個真正的人文藝術家最基本的人文品質。內心豐盈的人內心也相對沉重，而憂患意識和悲劇意識往往是產生偉大藝術作品、偉大藝術家必不可少的重要元素。在周天黎的文字中，她所關注的更大的命題，是如何在「遊於藝」的基礎上能夠「進於道」。她對「道」的理解並非是純玄學式的冥想，而是落實在一個藝術家的學養、心性、知行，與作爲一名知識分子的責任感。和許多畫家所不同的是，周天黎並不侷限於純美學文本的思索與筆墨玩味，而更多地將目光投注在社會、歷史和人類的文明推進，探尋中國文化的崛起之路，以及關於人生的終極命題之中。「文以載道」是中國傳統儒家知識分子千百年來的立身準則之一，周天黎顯然推崇這一傳統文化的價值核心，並進一步認爲，祇有在文化意義上深度感悟「文以載道」的精神，才能實現「藝賦予道之形象與生命，道賦予藝以靈魂與深度。」她堅信，當代藝術家首先應承認並履行其作爲一名知識分子的社會責任，並通過藝術自身的邏輯，將自己的心思在審美的淬礪過程中加以藝術地表達與傳播。她說：「這也是歐洲文藝復興運動以及18、19世紀新思想啓蒙潮流中藝術大師們的可貴作爲。」

藝術家在「出世」與「入世」的問題上似乎總處於一個兩難之境。中國的文人士大夫畫家們有較爲穩定的生活來源，作畫祇是一種藝術展示和派遣胸臆的手段。然而事實上，「槐花黃，舉子忙」，中國的「士」階層自古以來就沒有真正獨立於王權與政治之外。另外，在有更高追求的一些文人畫家看來，全然投入於世俗生活，顯然會對他們的繪畫品質產生負面作用，故而領受著一種不甘心的、刺向人性背後的泠月貧寒。對倪雲林的推崇一定程度上反

映了他們對於「人品」與「畫品」之關係的理解，以及理想「畫中山水」與真實社會的對立關係。直至現代由藝術家、藝術展示機構、批評家、收藏家、畫商以及社會贊助機構所組成的較爲健全的「藝術生態圈」出現，才允許藝術家們能夠在保證其經濟來源的同時，保持他們較爲獨立的社會文化身份，在「出世」與「入世」之間找到一相對可操作的平衡點。

然而，周天黎是一位心有理想準則和懷有高貴審美激情的藝術家，她不滿足於騷人墨客風花雪月情致的四時朝暮、自娛自樂，在這樣一個圓機討巧的平衡點上把玩自己的藝術，而是充滿了關注人類命運的文化自覺性。晚清思想家龔自珍詩曰：「浩盪離愁白日斜，吟鞭東指即天涯，落紅不是無情物，化作春泥更護花。」周天黎也曾以磊落不羈的情懷在畫作上題跋聊澆塊壘：「此荷怎別群芳譜，花是人間赤子魂。」「江流石不轉，昂然天地間。」「試將絕調寫風神。」也因爲如此，她有一種強烈的藝術精神內體所產生的批判意識，包括其情感體驗中對精神彼岸的向往。在整個社會文明變革時期，她不作旁觀者、漠視者，而是自覺的擔當者和參與者。對於當今文化藝術領域中存在的諸多弊端，她並沒有廻避在自我的藝術世界中，以隱者自居而獨守一隅，而是步踏風塵不流俗，同時以堅強的人文姿態介入到文化話語之中，尋求在人心張惶、喧囂世語中發出自己獨立理性的聲音。從這個意義上來講，周天黎是一個積極的「入世」者。另一方面，周天黎所秉持的獨立知識分子身份，使其在對當代中國畫壇和文化社會領域種種陋弊進行批判的同時，又能夠著眼於當下而放眼於歷史，源思於個體而關照於民族命運。因而，她在「入世」的抱負中保持著「出世」的心性，這種「出世」的精神孤獨感進一步促使她在藝術和社會文化生活中能夠完成對當代與傳統的超越。我再次強調，周天黎的超越不是那種快刀江湖的豪興，也不是那種庶近隱士心態的退守，更不是犬儒主義者在老於世故之後的玩世不恭，而是來自於一個藝術天才自身的坎坷命運和對民族、歷史的痛苦思索與犀利剖析！

在直面現實的批判中完成藝術與人生的超越是一條何等艱難跋涉的道路，對此她是明白的，她在《心語》文中寫道：「哪怕我傷痕累累的身心爬行在啼血灑滿、肅風咆哮、潛藏兇險的驛道上，哪怕膚肌下的骨頭都被摧裂成了碎片，我仍將心無旁驚、一路歌吟。——因爲這就是我前世的天命與今生的躬行！」她真摯信念、霜塵寒柯，千腸百結的心路歷程，甚至讓人想起方以智、顧炎武、黃宗羲和王夫之等哲人在生命歷史的大混亂中，孤獨地與蒼茫宇

宙對話之情景。這四大學者「破塊啓蒙」與「循天下之公」的思想遺產，對中國近代改良主義倫理思想的形成產生過深刻的影響。巧的是，周天黎對他們「內極才情外周物理的美學思想」也作過認真的研究，且頗有心得，她說：「我十分贊同其『真正美的藝術創作應該含情而能達，會景而生心，體物而得神』的美學觀點。」

在我看來，周天黎正在進行著一名當代藝術家與知識分子的「儒學」實踐。傳統中國知識分子的理想是成爲「通儒」，作爲一名大畫家，必須要放眼於文化與歷史的整體，正如清代史學理論家章學誠所說的「道欲通方而業須專一」。儒家的基本態度是入世的，然而精深一層，周天黎有自己的見解：「孔說廣義，華粕共存，弟子三千，良莠不一。其身後張、思、顏、孟等，儒分八大派，對孔學經典《詩》、《書》、《禮》、《樂》、《易》、《春秋》、《論語》等著作，衆家爭說，各有側重，『夫子之門，何其雜也？』所以不能籠統單一地以董仲舒之流附庸皇權的封建舊道統來認知儒家經學，因爲那是孕育奴性人格的文化母體。」她更把儒家學說放到和先秦諸子學說同等地位上進行「共殊之辯」的清醒與認知，從而理出可經世致用於當代的先進的思想意義。周天黎說：「反省我們的精神坎陷，知識分子在人民面前永遠負債。追逐權力是藝術家的一杯鴆酒。」她認爲，當今知識分子的入世並非是對王權的依附，而是在終極目標上要限制王權，確立關於人的尊嚴、人的權利和自由民主法制的人類現代文明價值的公理。中國文化歷史告訴我們，真正的儒家知識分子的傑出者所追求的「修齊治平」之路，總是在格物中求良知，在治學中一步步完成自身的道德建構與思想體系。

因此，周天黎認爲，當代中國畫壇、包括當代中國社會中的諸種弊病，從根源上來說是民族文化價值核心的缺失所造成。她疾呼人文精神的回歸與現代文明社會普世價值觀的建設。在面對西方文化的立場這一問題上，她一直主張「中華元素、八面來風、文化創新、精神重建」。這與陳寅恪倡言的「一方面吸收輸入外來之學說，一方面不忘本來民族之地位」一脈相承。周天黎正是以一名「通儒」的文化抱負和精神高度，將個人的藝術探索與民族的文化命運進行整體的思考。她在對歷史與當代文化現象中的陰暗面進行深刻反思、大膽批判的同時，以一個理想主義者的責任感疾呼精神家園的重建。她警覺到：精神的疏離是結構性疏離的反射。面對社會與歷史而缺乏勇氣的藝術家，也必將在藝術上喪失真誠和理想。更令

她憂慮的是：「這會削弱靈魂和腐蝕心靈，因而導致全民族審美感知、審美想象、審美情感、審美理解整體機制上的低下定勢！」

鑄就了其作品人文與學術的雙重價值

在傳統的文人士大夫畫家手中，寫意花鳥不僅是他們所鍾愛的繪畫題裁，也是他們實踐文人畫理論，抒發胸臆的一種重要形式。北宋的蘇軾首先借「朱竹」闡發他不重形似的文人畫理念；元代畫家趙孟頫將「枯木竹石」這樣一種寫意花鳥的圖式作爲其「以書入畫」理論最好的例證和標本。諸如四君子題材這樣的寫意花鳥形式，之所以成爲文人畫家最爲得心應手的筆墨遊戲，一方面是由於其造型本身高度的程式化和便捷性，使得畫家不必過多地考慮「再現」是否真實的問題，而將主要精力放在筆墨形式的創新與作畫行爲本身的趣味上；另一方面也在於體裁本身高度的文學化和符號化，便於畫家在作畫與欣賞時，產生「托物言志、緣物寄情」的審美機制。近代畫家趙之謙、吳昌碩、虛谷、齊白石進一步豐富了寫意花鳥的筆墨語言與題材，將文人氣的金石書法與日常生活的情趣同時融入其中。其後的潘天壽又在構圖方面大膽探索，把重視構成的現代繪畫趣味與傳統寫意花鳥相結合。在歷代大師的建構中，寫意花鳥變得日益豐贍華美。

作爲一名面對藝術史而具有高度自覺意識和清晰思路的藝術家，周天黎遊走於寫意花鳥的豐厚傳統之中，檢視歷代丹青之嬗變，汲取自身所需，她對歷代各家風格的吸收借鑑帶有強烈的個人主體意識，對自身的風格取向有著清晰的判斷。我相信，這種風格上的高度自覺性源於她清醒的文化意識和立場，是其堅實而宏大的人生與歷史關照的縮影和顯現。從風格與圖式來源上説，周天黎的作品以海派爲首的近代大寫意花鳥爲宗，可見她對吳昌碩筆墨的金石趣味、虛谷幾何化的形式美感、齊白石大膽艷麗的設色、潘天壽險中求勝的奇峭構圖都曾經手追心摹，再加上她知道藝術到達最高境界是相通的，大膽突破了既往藝術語言的思維邊界，通達無礙，有益性地吸收西畫中的色彩原理、印象派、現代平面構成、後表現主義、抽象變形等技法，做了很多研究，終於整匯各家精粹，形成了屬於自己獨特的形式語言體系。還有很重要的是，她對繪畫的探索並没有停留在形式的層面上，繪畫中寓大情、寓大

理、寓大美、寓大意、寓大識。從她早期的代表作《生》中就可以看到，周天黎努力將她的人文思考注入作品，使她的寫意花鳥畫傑作成爲可供閱讀的經典性視覺文本。周天黎很多年前就説過：「宣紙毫筆和水墨顏料祇是藝術作品的介質，嫻熟老辣的技法也祇是一種必要的手段，人文主義才是我藝術的核心價值和人生哲學枝頭的怒放之花。我們所處的社會仍在大幅度地調整，這個時代十分需要以人文思潮去開拓新的文化空間。」「即使面對世俗暮靄中的蒼涼，我也要讓它們充滿力量，我願意做人生本質中美與善的證人！」她沒有侷限在「從繪畫到繪畫」的風格道路上，而是將人文關懷作爲其作品的靈魂，成爲形成其個人風格的核心和路標，走向了真正哲學意義上的大美之道，大道之美。而深厚的人文精神與豐富的哲學內涵，是每一位當代中國藝術家邁進大師之門前必須攀登的險峻臺階。

後人看到，歐洲文藝復興時期大師們的雙重成就就是人文主義的張揚和造型藝術的創造。技法、思想、人品和生活閱歷、名望聲譽五者俱全的周天黎並沒有停止藝術上的縱深追求，在近年來的畫作中，她進行著一種新的嘗試，將她的文化思考與視覺形式更爲有機地結合在一起。在諸如《創世的夢幻》（見2010年11月27日《美術報》）這樣蘊含深刻情感與思想表達、厚重感逼人與崢嶸險峻的大幅作品中，她試圖讓色彩和構圖這些形式語言本身成爲撼動觀者心靈的要素，畫面內容不再是某種文學化的隱喻，不再需要被動的解讀，而是意欲用雷厲風行的果斷與千鈞之力主動地去打動觀者，以驚天地、泣鬼神之雄偉與悲壯的畫面，給觀者情緒以激盪和跌宕，以靈氣煥發、殷憂啓聖的光彩與觀者進行精神層面上的高峰對話。同時，她將作品中的某些物象刻意加以符號化的處理，用這種行爲本身將自身的筆墨語言和程式與傳統有意識地拉開距離。再者，藝術哲學中有一個觀點，即藝術創造思想，引領思潮。中國的繪畫藝術永遠不祇是表面形式，它十分講究畫面立意與思想境界，不賦予作品思想的藝術創作大多是平庸及難以進入美術史冊的，藝術與思想的一體性才能產生和擴大藝術作品的智性彌淪。所以，經典性的藝術作品必定具有深層的思想內涵，如世界級的美術史論專家布克哈特所稱：「特定時代的種種思想與再現結構。」也是南朝謝赫《古畫品録》中的話：「千載寂寥，披圖可鑑。」藝術作品的思想性也是作者本身的思想和創造能力的直接體現，或者我們可以認爲，周天黎這些藝術傑作中實際上存在著一種更爲深層的人文思考和哲學內涵。因此，這樣的作品對於觀者也提出了更高的要求，恰如一句名言所説的那樣

「欣賞一幅作品的同時，也是在觀看一部藝術史」。而周天黎想讓觀者所做的，正是希望能在人文思考和哲學內涵中展開高層次的、經典性的藝術想象，感悟其「一花一世界，一畫一乾坤」的境界。這樣具有生命和靈魂的原創性作品，是能夠在不斷演變的歷史中煥發出經久不衰的人文藝術的魅力。

對於很多的藝術家來說，風格化是一柄雙刃劍。它既是其藝術成熟的標誌，也是開始自我重複、裹足不前的噩兆。顯然，周天黎已跳出這種困頓，祇把風格化看作是她藝術探索進程中的表達方式。這是因為她對風格的選擇和塑造具有高度的自覺和主動性，這源於她對自我獨立性的自信自強——不論這種獨立性是在文化意義上還是在社會意義上；或者是浪漫美學意義上與哲學意義上的。周天黎說：「藝術家要在矛盾和糾結中參悟人生與藝術的關係，在深思熟慮中形成自己獨到的審美思考和藝術洞見。」她越發富於個人風格的形式語言本身即象徵了畫家本人志行高潔、不同流俗的人格和與眾不同的文化姿態。從某種意義上說，與一般性風格格格不入的、有創造性的藝術家之藝術與思想上的成就，構成了我們今天所說的美術史，未來的篇章也大多由這類俊傑在揚棄中發展，在蛻變中更新，而大凡能夠進入藝術史的藝術作品都是藝術家嘔心瀝血之作。周天黎的作品構成了一個獨立的形式世界與精神空間，她在繪畫裏融注了對社會、歷史與人的生存、人的命運、人的靈魂、人對世界的理解、人與自然關係的深深思考與苦苦求索，延續著中華優秀文化傳統中那種最可貴的精神與人性的尋覓，當然還有更多對於藝術本體的可貴探索和有益實踐，以及高超的自我獨創的「積彩色調水墨」的色墨技法和新銳的審美形式，並為之筆路籃縷，殫精竭慮，鑄就了其作品人文與學術的雙重價值，因而使她成為當代中國最重要的藝術家和藝術思想家之一。不僅如此，對她這樣的罕見人物甚至需要藝術的哲學和社會學意義來闡釋，因為她在中國藝術思想上與繪畫藝術成就上所彰顯的文化進步意義和使命意蘊，以及鮮明嚴謹的人文主義立場，包括對時代精神氣象的把握，包括她的莊敬態度和救贖思考以及悲憫的濟世情懷，已使她躍上一個更高知性層面的大藝術範疇，參與了人類社會歷史當代文明進程的文化建構。

藝術家要去激活人類生命中的高貴精神

可以說，人類當代史的文化主題之一是中華文化偉大復興的艱難，難就難在我們必須跳出物性生存的邏輯結果，擺脫自身的精神危機，以人文主義高尚的生命哲學去奠定精神價值的基石，重建精神的家園。《老子》云：「天下皆知美之爲美，斯惡已；皆知善之爲善，斯不善已。」在資本時代金錢可以削平一切的環境下，當許多人心中凍結著堅硬的世俗現實時，周天黎卻指出：「杜甫在《丹青引贈曹霸將軍》中的一句話應爲畫者之境界：『丹青不知老將至，富貴於我如浮雲。』藝術家有四個層面，即：技藝層面、知識層面、精神層面、靈魂層面。而且，眼前的世道，一個真正的藝術大師還有義務在精神上去拯救那些背叛精神的生命，要敢做人性價值崩潰的最後防綫。堅持自己靈魂尊嚴並守護人性底綫的人，豈懼八方風雨壓孤峰！其實，這祇是人類最天然最普通的原始美德。」她認定蕭伯納的觀點：「對同胞最大之惡不是仇恨，而是冷漠；冷漠是無人性的本質。」因此她堅信，藝術家必須去激活人類生命中的高貴、真誠、美麗、勇敢、善良、悲憫與惻隱之心，同時這也應該是每一位藝術家自身的生命質地。但然，總是淒迷世事匆，繁華落盡見清秋，茫茫藝海，漠漠塵寰，每一個時代，真正傑出優秀、敢於隻身穿越物性實用主義的怪壑蠻嶂去尋找心靈綠洲，能成爲人類藝術史鏈條上重要一環的藝術家畢竟祇是極少數。

爲中國文化托命的人，都是有大氣象的人。我之所以在文章中大段引用周天黎先生的原文原話，是因爲沒有比她自己更妥貼的文字來闡述她的思想穿越和文化靈性。記得胡繩先生訪李清照故居時爲這位女詞人寫過一首詩：「瘦比黃花語最清，非徒婉約樹詞旌。路長嗟暮呼風起，道出從來壯士情。」堅持不斷修煉自己的靈魂，身有豐富人性和高貴大氣貴族精神的周天黎並不否認自己高端藝術的、具有啓蒙意義的、世俗大潮滾滾而來時中流砥柱式的精英立場，她不屑於粗俗淺薄、小圈子狹隘胸襟的庸庸之議、門派之見，有時，「行高於衆，衆常非之。」故才思超邁，畫風雄渾奇逸、運筆一派大開大闔，崇尚李白「仰天長嘯出門去」之灑脫的她，也會有耽於沉思、固步自封中的寒碧清冷與孤傲凜然，其實那是一種來自心底的驕傲與光明，她會用兩方閑章「獨釣銀河」、「可爲知者道」略顯心跡。愛因斯坦以洞悉質能互變的頭腦指出：「一切人類價值的基礎是道德。」周天黎顯望蘇格拉底「善本身就是美」的理念，對人類永恒的善性懷抱著感動。她心目中的精神貴族並不是金錢地位的顯赫榮耀和奢侈的生活方式，而是深具人文教養與平民意識、人道主義博愛情懷，自強不

息，厚德載物並進而推動生命自我完善的踐行者。她宅心靈臺，相信道德良知，相信真理與箴言，相信正義與美，她說：「財富和權力的擁有者如果缺乏包含人文內涵的貴族精神，就難脫暴發戶的本質。儘管他們表面神情上裝得多麼的傲慢與自信，但是他們的骨頭上仍然深刻著卑微醜陋的奴性人格，紊亂悖論，生死與之，祇是一群瘋歌醉舞的精神乞丐在江湖人生中一個腐朽的夢！祇是人生終結後一個個陷在污沼中的饑魂餓鬼！」在她的定義上，真正的精神貴族是有道德標準、精神準則和心靈信仰的，真正的貴族精神應該是社會高尚文化和高尚精神的延脈，是一種敢於承擔精神苦難、橫亙於歷史歲月天庭地面的生命美學和靈魂的交響。

梵高曾言：「理解上帝的最好方式，是愛無量之物，愛你所愛；帶著高尚、莊嚴和親切的同情心去愛，帶著力量去愛。」那是世俗物質主義者們一應闕如、難以理喻和不可企及的境界。面對人類伴隨著淪喪與救贖走進第三個文明千年，周天黎宛似一個燈火闌珊處的踽踽獨行者，她的藝術生涯中展開著一種執拗堅韌的理想、精神、慧識和追求，她的信念彷彿如人類習焉不察之茫然宿命和道心困惑中的啓示性知覺：**自人類踏上從蠻荒到高級文明的漫漫不盡的征途中，惟有真正的藝術才能使人類在重重迷濛中看到警省與敬畏的燭火；惟有真正的藝術才能使人類心與心的焦慮抽緊解脫放鬆；惟有真正的藝術才能使人類最低級的野蠻秉性得以進一步改善；惟有真正的藝術才能使我們不致徹底墮落爲物類；惟有真正的藝術支撐著東西方共同的人道夙願和世界文明的大廈；惟有真正的藝術源於苦難卻永遠指向拯救！**因而在今天，臧否褒貶，這位一直追求藝術思辨價值、情爲蒼生燃，在海內外影響甚大的藝術家，其超出一般常規語言表達範圍的另一種氣度、另一種境界的視覺意象，還有待更多的具有較高精神維度的藝術知音和藝術史論家們去細細品讀與嚴肅評判。

（該文作者曹意強係國務院藝術學科評議組召集人、中國美術學院藝術人文學院院長、英國牛津大學哲學博士。原刊2011年4月30日《美術報》。）

孤卓立大野

——《周天黎作品・典藏》（代序）

　　周天黎係藝術個性極爲鮮明的當代藝術大家，她堅守中華文化的精髓，縱橫東西方美學，人品、學問、才情、思想四者全俱。她有對其所處時代的敏感，有對當下文化及環境高出常人的認識。她站在人性和生命的高度去駕馭藝術，故她的花鳥畫奇情鬱勃，獨樹一幟，內蘊筋、肉、骨、氣四勢，時代性、人文性、藝術性、獨創性共存，筆墨背後是深厚的文化和心靈掙扎中的憬悟、哲思探求的艱難，以及一位藝術思想家良善人性的吶喊。許多中外評論家衡論她致力「高尚之精神」，「人之靈、花之精與天地之氣渾然成了畫之魂。」「是中國文人畫在新時代重要流變中影響較大的代表性人物。」在海內外對中國當代美術的發展進程產生著理論性影響。

一個境界型的存在者、行爲體。

　　周天黎深受中華傳統文化的熏陶，學養深厚，同時又受到西方理性主義啓蒙哲學和現代生命哲學的深刻影響，並長期有著人道主義思想的浸潤，催生了其對自身文化層層迭進的反思和對當代人類精神困境盤桓潛沉的探究，在對「作爲一個精神生命自由的宇宙生靈，藝術對我意味著什麼以及我對藝術的理解是什麼？藝術究竟該如何去表達人類靈魂未被照亮的存在？」（周天黎語）命題的搜尋中，眺望生命的來路和歸途，致力思索關於人性、藝術、良知的更廣闊的美學背景，力圖表述人類經驗中某些常被忽略的精神維度。她是一個境界型的存在者、行爲體，透過嫻熟的包孕著思想動量的筆墨技巧和色彩，將內心世界的傾訴表達到極致。她的個人文化心理結構和對終極視域的叩問在中國兩千多年來的美術史上也是獨一無二的。

誠如梵高所言：「我的作品就是我的肉體和靈魂。」周天黎的繪畫藝術其實就是她靈魂和精神的內在折射，是她作為一個傑出人文藝術家人格力量的深刻體現。尼采認為：「須從藝術家的眼光觀察科學，更須從生命的眼光觀察藝術。」黑格爾指出：「在一個深刻的靈魂裏，痛苦總不失為美。」她生活成長在20世紀黑暗的「文革」亂世，深深感受過身後大地上的風雨滄桑，人生歷練中面對過種種包藏兇險的陰霾及血腥，家破人亡的慘痛遭遇使她體味了非人性迫害的殘暴和無邊的苦難。可謂「怨兮欲問天，天蒼蒼兮上無緣。」（蔡文姬《胡笳十八拍》句）然而，誠如上世紀一位詩人的吟咏「黑夜給了我黑色的眼睛，我卻用它來尋找光明。」在生命之下，有種東西超越了生命本身，它叫信念。「對一個藝術家來說，通過承受苦難而獲得的精神價值，也是一筆特殊的財富。」（周天黎語）於是，她自覺自醒，對人類苦難的不堪忍受的悲哀，對人類人性中愛的渴望，對人類社會非暴力的和諧理性之祈盼，對人類心靈畸變作惡造孽的莫名憂患與怵惕，對自己民族精神整體性衰退的警覺，以及面對冥矇世態靈魂危機的救贖之心——等等生命的苦難和精神的火焰所構築的真實人生烙印在她的審美經驗，演化出她藝術上的哲思與沉重、陽剛和強悍的風格化表現主義，包括某種敏銳深透的批判語境。她以自己的視角描繪出自然界中一個個與眾不同的物象，胸中丘壑，躍然紙上，憑借思想上的深度和表現上的孤立性，使自己的繪畫產生震撼人心的力量，成為具有時代品格意義的人文經典。她作品中的精神具有普世性，這個為藝術史而準備的人文藝術的領軍人物走入21世紀，高標自立，獨步畫壇，贏得廣泛聲望。

以超驗性的永恒追問，陶冶鍛鑄出大藝術家的主體意識。

魯迅有言：「美術家固然須有精熟的技工，但尤須有進步的思想與高尚的人格。他的創作表面上是一張畫或一個雕像，其實是他的思想與人格的表現。」可以說，在中國花鳥畫史上，周天黎是一位充滿個體性精神穿透力的劃時代的藝術家；詩意哲學的筆墨表述中，呈現出一種全然不同的藝術精神面貌，是一個社會文化歷史發展階段中極少數脫穎而出的集自由思想者、藝術苦行者、人道主義者、精神靈性者為一體的大畫家。大眾經驗模擬，大眾經驗傳統，大眾經驗想象的模式套路無法足以認知她繪畫藝術中深層的哲學境界和人文內涵。

這不僅僅是指她以創造革新的藝術實踐精神，縱橫睥睨，衝破藩籬，吸納西方藝術語言形式中的色彩關係、不喪失傳統根基的同時，用挑釁性的異質去大膽融會現代的技法和觀念而言；不僅僅因爲她的畫作用筆蒼勁，運墨大氣，佈勢置陣奇峭意駭、綫條粗獷、味厚韻遠與獨特的水、墨、色運用上的新穎恣崛，老辣瀟灑和淋灘盡致；也不僅僅她在1986年就創作出了陰陽淘蒸玄化，超越時代的，突破時間與空間的界限，洞悉永恒生命隱喻，把堅強的人道情懷楔入歷史共振，刺閃著人性的鋒芒，被不少評論家譽爲「花鳥中第一名畫」的《生》；還有那産生於知識積累文化底蘊的歷史大視角的凝望、恢弘的氣度、非凡的膽識與胸襟；更難能可貴的是曾經分跨在生死門坎兩側的她，在命運煉獄的煎熬中，以哲思後的生命衝動，以精神蝶變的高峰體驗，以超驗性的永恒追問，陶冶鍛鑄出大藝術家的主體意識──**「我的靈魂由於人類的苦難而受傷。」**以畫言志，以畫興思，以畫喻意，闡釋心靈體驗，以精神道義訴求，筆透蒼生，有著極爲豐富的人文主義理念，包括她對整個人生、人性以及社會變革風雲的思考。

拋棄謹慎呆滯的筆墨圖式，從自然意象走向精神世界。

周天黎明確地說：「新穎的技法和嫻熟的筆墨運用對一個名畫家來說，是最基本的東西。重要的是要有豐富的創造、創新與想象力，能筆隨心動，意在筆前。而且，真正的大家、大師必定是從『技匠』昇華至『問道』。所以，我不認同祇講筆墨技術和觀念實驗，但沒有社會和文化批判維度的藝術理念。」她不僅僅是一位畫家，也是一位秉直正義的文化人，一位有哲學深度的藝術思想家，一位時代遭遇、歷史感受和心靈螫伏的言說者，除對藝術本體的探究外，兼有社會表達的擔當，參與和引領中華民族文化思想啓蒙的進程。她氣質端莊脫俗，思想沉厚銳利，話語深情執著，精神磅礴大氣。她似乎是被某種命運支配著，把自己內心滴血的悲情捧上祭壇，去驅除歷史中夢魘的幽靈，同時，又用自己的真誠，去燃燒起理想主義的熱情，書寫自己民族真正的文化記憶和文化載體。墜石崩雲抒筆意，一聲長嘯海天秋，她的藝術和美學的指涉所向，有對歷史的深沉情感，有對未來的長遠懷抱。她的畫作和文字反映出人和時代宏觀歷史的聯繫，常常刺痛人們某些被幽閉起來的神經，她是當代

中國畫壇位數不多，真正追達「窮盡色彩之光輝，融合筆墨之精神，抒發現代之情懷」創作理念，具有時代意義的知識分子藝術家。

「愚者畫技，智者畫藝，聖者畫理，神者畫道。」要達「聖、神」需具天賦。人類藝術史上總有一些天機迥高的創造者，在一種難以解釋清楚的神秘之熵的內在因素驅動下，用畢生的心血創造出一些極致美好又充滿哲學思辨的物象。周天黎的水墨畫藝術沒有陷入國粹主義般的狹隘自囿，她拋棄那種謹慎呆滯的筆墨圖式，已從自然意象走向精神世界，以素樸剛健的氣勢，譜寫著貝多芬的慷慨悲歌，莫扎特的無邪遐思，以及李白的「孤帆遠影碧空盡，惟見長江天際流」之情景交融和「竹林七賢」領袖人物嵇康《廣陵散》之往復長嘯，彈奏出鐵板銅琶的弦律，完全沒有中國畫中常見的那種陳腐多餘、晦澀矜持又甜俗媚世的通病。她的畫藝橫貫中西，法自我立，萬象錯佈，蹊徑獨闢，奪其造化，有一種縱橫豪肆，曠渺靈動，慷慨嘯傲，秉風骨魂，高潔凜然，胸懷疏朗，氣韻迴盪之感，在在彰顯出這位中國當代傑出的人文藝術家紅塵浪裏、孤峰頂上，飛蛾撲火似地追求真善美的生命精神，夸父追日般地把自己獻祭給了藝術的太陽！並用創造性的成果向這個世界奉獻出動人心魄、充滿靈性、恒久深邃的作品。

以中華文化托命之憂，展示出文人畫最本質的精神脈絡。

藝術家的思想修養與對社會和生活的認識有著十分密切的關係，真正偉大的藝術是社會的一種精神文化形式，發自於藝術家真實的生命和生活，否則無法引發人類情感的共鳴。世俗物質主義至上的塵囂裏，玩世不恭的存在中，真正的大藝術家的信念不會移位，明知前方所見的是夢想的破滅，也不會停歇精神的自我拯救。「藝術良知擔當著藝術的精神，藝術的精神體現在藝術良知。人文精神是藝術的真正脊樑。」（周天黎語）藝術上的大美是自然美的昇華，又必然是藝術家主體精神的昇華。超凡的敏感使她的直覺與想象力異常的豐富深刻，也造成了她對人間悲難特別強烈的感受性，祇要世上存在著不平和痛苦，命苦的天才永遠不會停止內心的掙扎。身世浮沉雨打萍，心隨五岳鬆濤起，她在人市鼎沸的時空中，內心自有一份對信仰的堅守，正智慧覺，正德厚生，大家風範，赤子情懷，傑出群流，孤卓立大

野，用靈魂鋪寫畫面，用道義詮釋當下，用一顆被焚烙斫傷的赤心，執著地對藝術發出意義的詰問，堅硬地重塑著藝術的尊嚴。

大風起兮雲飛揚！如若没有思想，那藝術就會祇剩下技術。當前是一個理想主義相對缺失的時期，她卻以一種溫柔的理性的堅定，走出書齋畫室，匍匐於這片熱土，聆聽大地的聲音，以「路漫漫其修遠兮，吾將上下而求索」之逸響，以「淈其泥而揚其波」之清醒，以中華文化托命之憂，踏上社會的波峰浪巔，以超脱世俗價值取向的精神文化立場，爲秉筆直書，爲經緯之論，爲痛切之析，爲文化界美術界蒼白的理論著色。從她《中國繪畫藝術創新與發展的思考》、《一個中國女畫家的思想片斷》、《論藝術》、《爲思而在》、《藝術家在利害造世變的時代要有大愛》、《心語》等著作中，可以清楚看出她經過深沉反思的、非一己之個性欲望的、社會化的人格理想和對人文價值砥礪激昂地知行追求，以及在藝術創新觀點的探索交鋒中，篤意對高貴藝術思想、藝術精神進行的雙重激活，展示出中國文人畫最本質的精神脈絡，對社會的美學倫理學產生了積極影響。她在畫學思想上的卓越見解與其所代表的審美品格正逐漸成爲一種表率。她那沉潛於藝術生命深處的律動和站在時代前沿的思考力量；她那跳出王權道統，敢想人之所不敢想、敢言人之所不敢言、敢於推倒固有定論的學術勇氣；她那内在質樸又悲憫濟世的精神向度；她那「用捨由時，行藏在我」、寵辱不驚去留無意之慎靜；她那唯美氣質且超然物外、萍踪俠影的倨傲風範，令人仰止彌高。並且形成了新的獨特的藝術座標，引領畫壇清流。

在中華美術史上具有不可忽視的存在價值。

「神遊八極歸諸子，放跡四海於寸心。」周天黎是一位不受政經權勢、時尚潮流左右，俯察生活，感悟生命，擁有自己核心價值觀的真善美的忠實衛道士，是腳踏大地仰望星辰咏唱藝術之歌的虔誠信徒，是中國文化天空中一道罕見的綺麗彩霞。也似同她《生命之歌》畫中朝氣葱鬱的仙人掌，千山萬水的放逐、惡劣貧瘠的土壤和沙漠生態的環境，再加上那凍裂鐵甲的嚴寒，都不能阻止它的頑強生長。可以肯定，不管今世和後世各種不同立場觀點的人對她的評價如何，周天黎在中華美術史上具有不可忽視的存在價值。她的作品以及敞開的藝

術視野、構建性的思想遠見、對文明呆滯意識定勢毫不綏靖的裂叛姿態，在當代中國繪畫中更有著不可替代的地位和意義。這次收集出版的作品可說涵蓋了她創作生涯的各個重要階段，展現出藝術風格的發展與演變。曲高和寡、知稀爲貴，也因爲如此，讀懂周天黎這樣一位歷史轉型、社會變革時期的極爲重要的藝術家，是需要一點悟性和一定的理解力，其藝術成就、美學思想與精神價值有待人們進一步發掘和研究。

<div align="right">《周天黎作品·典藏》編者</div>

主　編：鄧福星

　　　　（中國藝術研究院學術委員會副主任、美術研究所名譽所長。）

學術主持：朱宗慶

　　　　（國立臺北藝術大學校長、資深教授。）

學術主持：曹意強

　　　　（國務院藝術學科評議組成員、中國美術學院藝術人文學院院長、

　　　　英國牛津大學哲學博士。）

（原刊2010年3月6日《美術報》、臺灣《中央日報》網路報、2010年5月12日香港《文匯報》。）

心 語

■ 周天黎

2010年1月1日《臺灣新生報》編者特別推薦詞：從本質意義上說，體現在藝術家與藝術作品高度的不單單是筆墨精妙和形式的創造，其實更是一種哲學思考和精神追求的高度。歐洲文藝復興時期的大師們的卓越貢獻，是以理想主義和人文主義精神，給混濁迷霧中的靈魂以慰藉與指引，對解放人們思想，發展文化、科學，促進政治文明、社會進步，起到了巨大的推動作用。當代，在文化浮躁、精神意義逐漸遠去的日子裏，面對形形色色的價值迷津，我們很榮幸在2010年元旦，作爲新年禮物，向廣大讀者奉上周天黎先生這份以歷史與文化視角構成的沉甸甸的人文讀本。這是一位中華優秀兒女經歷了塵世劫難之後秉持良心真誠反思的智慧之慮；一位傑出的人文學者、仰望星空的人道主義者、真正的愛國主義者披肝瀝膽、深摯醇烈的理性之議；一位「胸次山高水遠，筆端雲起風狂」、超越自我玄機尋道、具有時代意義的大畫家之驚世恒言；一位心繫社會、悲天憫人、憂國憂民的藝術思想家向期望中華文化偉大復興的民族傳來的空谷足音；一位正在爲兩千年繪畫史鐫刻風華傳奇的藝術天才、靈魂歌者的虔誠感召。

屈大夫問：舉世皆濁我獨清，衆人皆醉我獨醒……

漁大爺答：滄浪之水清兮，可以濯我纓；滄浪之水濁兮，可以濯我足……

屈子吟道：安能以身之察察，受物之汶汶者乎？

——屈原問渡

天下蒼黃翻覆，歷史演繹出太多的悲愴奇變。衆生啊，爲什麼一次次地陷入罪與罰的輪迴？回望前塵，當未來也已成爲過往，人生太匆匆，無邊的沉默裏，又埋藏著怎樣的困惑？儘管大地迷濛，世態洶洶，我的靈魂總是經歷著善與惡、光與黯、生與死的古老角力。作爲

人類審美活動的體驗者和踐行者，我仍願踽踽獨行，若筏渡江。居斗室而觀天下，執道心爲路徑依賴，在精神的鋪展、加持與自身文化心理和藝術品格的重新構建中，苦苦求索生命賦予的可能性，參悟未來，力圖在漢語文化時空裏，把人文主義的信念昇起……

　　21世紀帶來的社會變革史無前例，時代的急遽演變如白雲蒼狗。既有互聯網等科技的迅猛發展，經濟的高速增長，更有人類生活方式的巨大改變。拂去時代的虛飾，中國社會正處在一個新的歷史時期，與公權力有複雜糾纏的利益集團對市場、資本的擴張與爭奪，加上官僚腐敗無法得到根本性的治理，亞智慧滲和著的「潛規則」像毒蘑菇那樣四處生長，許多潮濕的靈魂在邪氣地發芽。一些地方，法令爲罔上之美觀，章程爲欺民之幻術。人性的衰敗，使社會公正、公義的制衡面臨嚴峻的挑戰。能源危機、生態危機、人口危機、信仰危機、分配結構危機等深層次危機日趨嚴重，整個社會的信任體系、互助倫理和理性預期正惡性淪陷。這是一個道德滑坡，政務誠信、商務誠信、個人誠信大面積缺失的時代！心靈的腐爛催生著良知泯滅的人群，惡變爲一堆堆衹有私欲的毒蛇群，失去監督的權利與瘋狂逐利的市場鬼魅盡顯，人性中動物性甚至魔鬼性的一面正在得到可怕的張揚並以此形成價值標準，極大地傷害著人的靈魂和人的是非感，急待真善美的熔金流霞和高貴人性的浩盪春風來救贖。而思想者們的反思不能不意識到豐贍華麗下全社會人文素養的急速衰退和精神的貧血化日趨嚴重，以及人在精神上所承受的異化和扭曲、重壓和束縛。人們不追求超越，也不敬畏神聖，消費主義正激勵人們以永不知足地追求物質財富的方式追求人生意義，滿街都是夢想一夜暴富的人，且正毫無顧忌地消耗著子孫後代的土地和環境。知識界思想作僞與道德作僞的特徵也從來沒有像今天這樣明顯露骨，各種學術不端、學術腐敗大行其道，極功極利、極取極欲，失去了基本的價值理性，輕浮無根、玩世不恭與無厘頭的淺薄文化正演變成一種抽取了靈魂的平庸惡俗的遊戲，劣根縱橫，醜陋無比，更遑論「與天地精神共往來！」墨子說：「愛人利人者，天必福之；惡人賊人者，天必禍之。」眼看仕道聲價跌落，「歌囀玉堂春，舞回金蓮步。」一個個幹練的才俊「一失足成千古恨」，中了「一任清知府，十萬雪花銀」的讖語，愧疚中夾著酸楚苦澀，前僕後繼地從官場走向監獄，醜爛狀況觸目驚心，正在突破社會的承受底綫。一些企業家則將商道規範異變爲政治權謀、叢林法則，與貪婪權貴勾

結，行不義之圖，在獲得巨大財富的同時，毒化著社會的商業生態，人算、鬼算、天機難算，最終把自己算進了危境險地，難逃敗局。連北京大學也以產了多少富豪自豪，清華又以出了多少政要爲榮，中國兩所頂尖大學不以學術短長爲校，卻庸民之迷，市媪之夢，以現實媚世驚座，讓人心寒。一向屬於清流的學界已經被嚴重污染，激濁揚清者少見。面對世風日下、世道澆灘和一場場自然的、人爲的災難，人們常說「多難興邦」，但我要問華夏大地：邦「德」何在？說真話，英國哲學家羅素（Bertrand Russell，1872年—1970年）在《中國問題》一書中說過的「中國人有三大弱點：貪污，懦弱和殘忍。」至今仍然赫赫在目。精神腐敗是全面腐敗之源，「仕風敗壞士風，士風敗壞民風」，精神上支撐不起來，遲早會墮落到「全民腐敗」，一個沒有精神信仰的社會，最終會導致人心的錯亂。孟子名言「上下交徵利，則國危矣。」——這更讓我們去嚴肅思考高尚文化精神對社會發展文明進步獨一無二的作用。每個社會需要有獨立精神的知識分子言志載道、怨諷伐罪，釐清種種混淆，區分精華糟粕，揭示被繁華經濟所掩蓋的深層次問題，推動社會的良性發展。祇有拒絕庸俗、呼喚良知，祇有自由的思想、人性的道義、人格的高貴，祇有以對心靈坍塌傾圮的拯救，祇有以道德理想主義的激情狂飇，才有可能去綴合這個時代的精神碎片！

藝術與審美的人生密切相關，藝術家之所以高於一般藝師技匠型畫家，分別在於，藝術家是以思想和精神進入到某個層面並用創造性的藝術視覺語言表達自己對世界的感受、知覺與意識，**爲藝者必先思，畫家無文則庸。一位藝術大師的價值信念中，必定有著強大的人文精神作爲支撐。**風塵三尺劍，藝術家是人類認知和認智及認能途上的永不停歇的行者，骨血之中承載以知識與學養淬煉出的對真理、文明的永恒追求，也不可能沒有對時代的批判和文化的引領。藝術是人的心靈歷程、人的靈魂的表達，藝術家對社會、對人文的關懷中，能提高藝術家文化身份的自覺，從而使藝術主體性的語言本身可以得到更多的啓發，獲得更多的開拓激情和思想刺激。否則，就會缺少一種宏大的心志和與其相應的學術視野，難以走出精神均質化和高級庸衆的普適狀態。當今現實生活中，去掉藝術家飽含人文精神的生命形態，藝術創作則很可能成了一種賣笑和獻媚的伎倆！而偉大的藝術卻能成爲拯救人類心靈的精神財富，格物致知又是藝術家認識「道」的重要途徑，祇有通過對人類現實社會及自然界動態

性的考察，再結合古代前人的文化思想的結晶，以探問道，以思想道，以哲學思辨苦苦求道，才有機會悟「道」。所以，祇專心專注於藝術本身的學問是不够的，需要涉進到人類社會文化這個整體學問，需要豐饒的文化精神和高貴的生命哲學作心靈的內涵。我是主張爲人生而藝術的，藝術家的觀照對象永遠應該與自身的存在密切相關，**我認爲有良知的藝術家無法廻避對社會史的認識和反思，**以及敏銳地感受到轉型期的社會震盪與時代的矛盾危機，如此，在對客觀對象的視覺體驗和情緒生發中；在碑碣粉碎的謬頹濁浪裏；在簪纓荊冠的痛苦加冕時，才能把握住一種超越具體事物的審美意義、才能具有超越一般畫家們所認知的藝術感受。在僵硬、墮落與虛無傾軋出百孔千瘡的心靈和眼枯天寒、前路茫茫的際間，也不能不思索：拿什麼去拯救我們的世道人心？我相信，**尊貴高尚的藝術之社會價值貫穿的是歷史。**

早在18世紀，德國啓蒙文學的代表人物席勒（Johann Christoph Friedrich von Schiller，1759年—1805年）就警告：「功利是這個時代偉大的偶像，所有的權力都必須爲之服務，所有有才智的人都宣誓爲之效忠。」今天中國的國情倒很像席勒所述。林風眠在上個世紀20年代曾大聲疾呼「社會之枯燥應由藝術家去潤澤，民衆情感之沉寂，亦應由藝術家去喚醒、激動、安慰!」希望藝術家們「犧牲自我而拯救那污濁的社會，墮落的民衆，沉淪的世界。」對人生有多少理解，就有可能對藝術的本質有多少理解。有人説過，好的藝術也分兩種：有的藝術就像一根蠟燭，祇是一室之光明，最多照亮半個藝術圈；有的藝術就像一個火把，可以照耀藝術圈之外。我認爲在當代，真正的藝術大師對人道、人性、人權、人本、人學爲內涵的「以人爲本」的命題，必然有著本能渴望的追索，有高於物性存在的精神範疇，在人世間精神枯萎彫殘，沉墮於物欲大夢之際，有著一顆早起的心靈，在大孽大愛大僞大真中，有爲正義的努力，有給予塵世的潤澤，更有銘刻在精神紀念碑上的剛硬結論。卻不會身居选翠深山，採霞而食，絕谷飲泉，不食人間煙火。誠如俄國著名哲學家、文學評論家別林斯基（V.G. Belinskiy，1811年—1848年）所説：「任何詩人之所以偉大，是因爲他們痛苦和幸福的根子深深地伸進了社會和歷史的土壤裏，因爲他是社會、時代、人類的器官和代表。」這和石濤所説「墨非蒙養不靈，筆非生活不神」道理其實是相通的。也如潘天壽指出：「筆墨取於物，發於心；爲物之象，心之跡。」「藝之高下，終在境界。」藝術家祇有真誠地關注那些具有人類普遍意義的人道理念和人文關懷、文明進程，藝術才能突破世俗政治中不同政

黨理念的圍困，以及超越這些政治意識形態的系統而變得更有意義，才能找到藝術的內在質感並使自己的藝術創作成爲一種遠遠高於自我利益的具有人性和道德意義的偉大事業，**在道無常形中求得變從常起的拓展**，激發出豐沛的筆墨情懷和寫意精神，承擔起大變革時代藝術應有的社會擔當。天刑之、安可解？社會人生，宇宙萬象，我不知道，在世俗利益的驅動可以超越一切是非的塵囂裏，作爲人文精神傳播者的藝術家、文化學者，我們可以影響社會作多大的改變？許多人或真或假或盲目自大或「小人乍富」的暴發戶心理，充滿激情地在高喊「大國崛起」，我認爲一個社會的進步，是全面的進步，少不了政治的開明，公平的實現，正義的匡扶，道德的淨化，而大國之崛起，首先是人的崛起，是人民大眾高尚靈魂和高尚人格精神的崛起。中國經歷了政治叢林和商業叢林對人性的雙重摧殘，不單單在經濟上、物質上崛起，更需要在價值上崛起，即人文的崛起，即愛和善、寬容與仁慈的崛起！一流國家輸出文化，二流國家輸出人才，三流國家輸出產品。對一個精神貧瘠缺失的國家來說，強國將永遠祇是一個夢，夢醒了也是痴人說夢。如果大國崛起的背後是精神的蒼白，如果連接靈魂深處的根脈還沒有生長，粗陋的羞愧使我們無法驕傲。「天地有正氣，雜然賦流形。」在我們這顆蔚藍色星球上畢竟有著權錢無以衡量的重量。在歐洲，如果沒有一批優秀的哲學家、思想家、藝術家首先在思想領域和學理層面對皇權獨裁與宗教專制的謬誤提出質疑和進行人文反思，帶動進入人類文明新紀元的文藝復興運動就無法出現。俄羅斯19世紀如果沒有巴枯寧、赫爾岑、別林斯基、屠格涅夫、車爾尼雪夫斯基等一小撮作家藝術家面對精神奴役創傷的大地，以知識分子的良知奮起言說，砥礪激發了一場自由民主正義開放、倡導以高尚精神爲靈魂的文化運動，整個俄羅斯精神早就沉入黑暗的沼澤；如果沒有陀斯妥耶夫斯基、托爾斯泰、捨斯托夫、索爾仁尼琴等在夢魘般黢黑的日子裏，鎮守住了自己的俄羅斯良心，這片土地上的人文天空不會有如此的明亮。我對他們一直抱有一種溫情和敬意。「雲橫秦嶺家何在，雪擁藍關馬不前。」基於自身靈魂束縛而必須暴風驟雨般釋放的激情歲月已經過去，循矩圓滑的沉默與空想也不是我的選擇。「衰草寡情脫色去，熾楓落愛依香盡。」冰輪碾浪，殘月獨尋，我祇想從心裏言說，爲我們時代一個執著於自我問道的藝術行者的不應該的缺位；爲一個中國畫家對自己民族地域普世文化價值的自覺承載；爲一種永恆美感內涵裏的文化與藝術的生生不息的生命感悟；爲致力於靈魂和存在闡釋的然向然。還因爲，我分享著

當代科學史學科的重要奠基者、著名新人文主義倡導者薩頓（George Sarton，1884年—1956年）的領悟：人生的追求中猶如一個金字塔，在底部，科學、藝術、宗教、政治看來是分離的，距離很遠，然而在攀登前進到某個階段的時候，人們卻會發現在追求的最高點，在金字塔的頂峰是相通的，是四位一體，惟此，才能在美學高度上爲藝術意義的生成奠基。

　　美國著名作家尤金．畢德生（Eugene H. Peterson，1932年—）說得好：「第一，生活的內涵遠超過家庭、學校及我的居住環境所呈現的事實，找出它的本質並向未知的境界展開探險，才是重要的。第二，人生是一場善與惡的爭戰，爲了最高獎賞——善勝惡，愛勝恨——而戰。生命是一種對真理永不止息的探究，人生是一場對破壞生命本質之事及人的持續戰。」天玄地黃，人卻都生活在自己的欲望中，作爲自由個體的不同精神走向的藝術家，在現實社會中去進行政治、經濟等方面的自我努力和不同藝術形態的展現都應該得到尊重。也不完全否定以世故練達與現實生活週旋，但不能受世風的裹脅、濁浪的席捲，一定要堅信這個世界還存在良知與正義，王國維在《論哲學家與美術家之天職》中說：「夫哲學與美術者，真理也。真理者，天下萬世之真理，而非一時之真理也。」要深刻認知人的價值，生命，自由，權利，人格，憂患，省察，懺悔，這些東西才包含著藝術家精神的獨立與深度，是藝術家汲取人類文明養分的精神資源，是藝術家不可欠缺的藝術之魂，更是人類生存價值高貴生命哲學的重要因子。獨立人格知易行難，每一個期望自我提昇的藝術家不可遺忘：藝術關注的是人類的生活的形態，以慈悲和關懷關注人類的存在，人性與愛是藝術創作的永恒主題。真正的藝術家是悲憫的，對人世間的苦難懷有一份同情。要堅守藝術的道德底綫、正義的邊界，並始終真摯地關注著人類的命運。藝術創作的一種最高境界是表現悲劇性之美感；是一個畫家自己的生命，靈魂，良知，對真、善、美最真誠的獻祭！

　　「誰不能仰望長空就無法呼吸，誰不能眺望大海就無法生存。」不安的靈魂啊，面對不可測量的廢墟與隨手觸摸到的人性黑暗，你有幾多的困窘與誘惑？曾經的綽約已然消逝，青絲晃眼變白髮，曙光擱淺，骨相卻難掩，轟鳴顫然，諦聽著歲月跫音的漸行漸遠，記憶猶如晨光般頑固，總要來臨。藝術家能够發現世界裏生命的痛苦，世界卻無法治療藝術家的精

神痛苦。「你給我看一滴淚，我看見了你心中的海洋。」在逼仄的精神空間，你是如此的步履維艱，啊，靈魂的歌者，你究竟期待著什麼？我啊，心裏免不了也會有一份孤寂、一份愁緒，忘卻不了的懷念裏，有一種揮之不去的黯然，一種生命之旅刻骨銘心的體驗。我是如此地怯弱，奄奄若螢燈，但我並不憂鬱，願意努力地去探賾索隱。「自古逢秋悲寂寥，我言秋色勝春潮。」我祇是在深深思索：人爲什麼活著？人從哪裏來？最終到哪裏去？人活著究竟有什麼意義？誠如德國存在主義哲學家海德格爾（M. Heidegger, 1889年—1976年）在研究尼采的著作中指出：「尼采並不認爲生命的本質在於自我保存（生存競爭），而是在超出自身的提高中見出了生命的本質。因此，作爲生命的條件，價值就必須被思考爲那種東西，它承擔、促進和激發生命的提高。」是的，嵯峨蕭瑟，波濤浩淼，憑欄靜聽瀟瀟雨，清風在笑，不再寂寥，作爲一個在現世生存中的藝術家，作爲一個人文主義的崇奉者，我怎麼能夠隔離世勞、人憂？怎麼能夠正義與邪惡不分，文明與野蠻不辨？並爲之深深憂慮：這究竟是人類的必然？還是人性萎縮的使然？「人文事業就是一片著火的荊棘，智者仁人就在火裏走著。」不能把人文主義簡單教條地理解爲祇是對人性的世俗崇拜，而是以動態性發展性的途徑，試圖通過人類經驗抓住真理的開放視角。人文主義是一種哲學理論和一種世界觀，以人的價值觀和尊嚴作爲出發點，認知人是人，自己是人，他者是人，人與人之間是相互平等主體性之互惠和生關係。以人與人之間的容忍、無暴力和思想自由爲最重要的原則，並主張以真誠的民主自由和社會公眾信仰及其相應倫理精神的法制秩序，來反映現代社會人高智慧的理性多元、和諧發展的共同存在。儘管我清楚自身存在的脆弱，哪怕我傷痕累累的身心爬行在啼血灑滿、肅風咆哮、潛藏兇險的驛道上，哪怕膚肌下的骨頭都被摧裂成了碎片，我仍將心無旁騖、一路歌吟。——因爲這就是我前世的天命與今生的躬行！或許，冥冥中我已被命運點中，不然，那沉甸甸的使命感爲什麼一次次地在反思張力中向我索命而來。我常常感到天空的星星和地上的雨聲全都睡去之時，我的靈魂會裊裊遙去，在思想地震際搖曳曳的地縫，在巨大的歷史傷痛口，在精神最深層處與死神觸碰，一個怖慄的聲音傳來：「我從未爽約，也不按門鈴。死是人生之終結！」憬然間我想起中國自由主義思想的鼻祖莊子曰：「人之生，氣之聚也；聚則爲生，散則爲死。」生死不過是氣之聚散。强悍奸險的英雄曹操卻曾對天長嘆：「神龜雖壽，猶有竟時，騰蛇乘霧，終爲土灰。」這是戎馬殺戮一生的人感到自

己終歸是渺小的必死的人時，内在精神空虛沉寂懸設般的、刺骨寒風般的無限感傷。紅顏彈指老，刹那芳華，生壽大限，年命有涯，縱然可以捫飭得風雅絶倫，在歲月的洪荒裏，人的存在不過滄海一粟。認同「存在者的存有」的我，無意掩蔽我這個體人生將負擔死於其自身，血化煙，肉成灰，遍體焚盡，形銷骸散。但我認爲死亡不是生命的反面，生是永恒中之一瞬，死是永恒的全部。從《聖經》的觀點來説，死亡不是生命的終點，而是生命的起點。死亡不是生命的奧秘，復活才是生命的奧秘。上古祖宗大禹講過兩句名言：「生者寄也，死者歸也。」也許，在某種意義上，死是對生的永遠回贖。我祇想做的是引我存在之精神去與神靈遙契。我大聲告訴她：「九泉路上舞婆娑！對信守仁以義爲度，義以仁爲鵠的人來説，死亡並不能否定生存的意義！」瞰瞰，雙方的手都抓住了死亡的戒規卻心照不宣，僵住中她的陰影慢慢離去。我知道她懷疑我是否擁有足夠的敏鋭和勇氣去踐履精神生長的歷程。羅曼．羅蘭（Romain Rolland，1866年—1944年）説得好：「偉大的人格，形成了崇高的舉止：不爲自己而活，也不爲自己死亡。」「陽臺霧初解，夢渚水裁淥」，我的潛意識認爲：藝術家必須突破某種單一精神資源的桎梏，藝術家必須傾聽内心的聲音，表達内在的呼喚，要警惕思想的囚籠。每個人都有權力信奉並推行中華傳統文化中、西方現代文化中有利於人的自由發展和社會民主的思想哲學；每個人都有權力選擇自己的方式去推動中國社會的文明進步，卻沒有權力去否定別人既有的努力和貢獻。

「舉世混濁，何不隨其流而揚其波？衆人皆醉，何不餔其糟而啜其醨？」我深深記得偉大的哲學家康德（Immanuel Kant，1724年—1804年）在《實踐理性批判》結尾説了一段膾炙人口的名言：「有兩種東西，我對它們的思考越是深沉和持久，它們在我心靈中喚起的驚奇和敬畏就會日新月異，不斷增長，這就是我頭上的星空和心中的道德定律。」這段話，後來被作爲墓誌銘刻在他的墓碑上。這段話使我懂得，寧化飛灰，不作浮塵。要讓純潔的良心抬起頭來，雪意衝開白玉梅，春光暗度黄金柳，我掙扎著，試圖展開一種價值觀覆没前的最後頑抗——退守於個人的思想與藝術的倫理精神如何去保持其尊嚴。哲人柏拉圖將人的精神能力分爲智、情、意，相對應的是人的智慧生活、情感生活、道德生活。諾貝爾獎的創辦人、化學家和劇作家的諾貝爾曾寫道：「一個人可以不帶私心邪念幫助別人，你能理解這一點

嗎?」我明白，失去了確立生命意義的心靈座標，對存在本質的物質性理解中焦慮、煩躁、痛苦的狀況就無法安頓。真理不會垂青祇能聽懂私欲召喚的心，對惡之來源的無法解釋和順從，人就會在世俗名利的賞賜中露出魔鬼的得意笑容，並毫無愧色地去欺騙上帝。

「寵位不足以尊我，而卑賤不足以卑己。」湖海洗我胸襟，河山飄我踪影，贏得一身清風。不斷洗滌靈魂與思想激勵、具有獨立性和批判性學術精神，真誠地聽從真善美的召喚，是一個極賦文化深思精神的畫家藝術與生命的基石。記得羅曼．羅蘭在《約翰．克利斯朵夫》裏說過這樣一段話：「一個人從出生到他成熟前，是被灌滿了各種謊言，他成熟的第一步，就是嘔吐，把這些謊言都吐出來。重新用理性去認識世界。」不能從精神上來認識生命與藝術的價值意義，是中國美術界的精神黑洞，這一黑洞蛀空了不少人的心靈，導致思想蒼白，人文缺失與人性意義的曖昧化，還有那精神被逼入虛無之境的歇斯底裏和激情死於激情之後的炎涼！1987年諾貝爾文學獎得主布羅茨基在受獎演說中說過一句名言：「美學是倫理學之母。」故做藝術家難，做一個人格高尚完整的藝術家則更難。然則人需要精神，社會需要道義，歷史需要記憶，藝術家的心怎麼可以拒絕真實、嫉恨擔當、難容悲憫？面對衆多的世俗主張和社會逆流挑戰時，自己心中的核心價值與理念怎可杳然斷裂、變東變西？怎可背棄對質樸生活態度的認同？怎可失去最後精神的信靠？來時，我一無所有；走時，我也無奢求。想想德蘭修女去世時，她全部的個人財產，祇有一張耶穌受難像，一雙涼鞋和三件舊衣服。相比之下，我目前擁有的物質財富已經很多了。有太多的弱勢群體等待著社會的救助，有一天，我如果擁有過份的金錢死去，耻辱將會使我的靈魂永遠無法得到安寧。我對家裏人說：得偏安一隅斯亦足矣，家無長物，祇有書籍筆墨就行了，秀才人情紙半張，深詆厚誣由他去，精神獨立和思想自由才是最珍貴的。試問，一個對權貴的寄生和對商賈的依賴達到極致而不再有藝術使命感的藝術家，能真正成爲一個有時代意義的大藝術家嗎？昨夜星辰昨夜風，無論對昨天的遺忘，還是對明天的背叛，當你的生命被物欲纏繞羯摩時，你便喪失良知。先哲說：「守死善道。」惟此，博我以文，約我以禮，警我以氣，策我以節。我沒有乾坤一擲的氣魄與能量，去鶴鳴九皋，虎嘯叢莽，龍吟蒼天，怒見山河不平，磨損萬古長刀。祇能悲於斯、憂於斯、思於斯，祇願化作一粒杜鵑花的種子，到枯木間去長滿芳馨，去聆聽

那清麗鳳鳴般的吟哦與嘯叫；去做一個踽踽獨行的精神遊牧者，絲絲縷縷，靜美流年，水蒿微茫，碧落窮秋，越過千里雪，飛度萬山嶺，去踏碎那光陰的鐵銹和縮瑟的千年雲煙。

　　紅了櫻桃，綠了芭蕉，流光容易把人拋。張愛玲曾有一句被眾人認爲是很虛無的話：「長的是磨難，短的是人生。」我卻在其來快去疾中體悟到存在哲學的意義，苦樂參半的存在，給我留下了許多苦楚與酸甜。在駭然裏細梳世間迥異的人生，滔滔社會萬千門道，人玩死人的膨脹異變裏，看到了無恥是無恥者的最高境界，善良是善良者的最低底綫，這個世界，有多少讚譽，就有多少流言。好人不知壞人有多壞，壞人不知好人有多好。貞觀良臣魏徵鑑言：「君子之懷，蹈仁義而弘大德；小人之性，好讒佞以爲身謀。」而被「羨慕嫉妒恨」灌浸的宵小儈夫們，自己的思想不獨立，就祇能做思想的被閹割者，別人有點長度，他就會自卑。並且總是以他們狹窄陰暗的心態去揣度君子的胸懷，一有風吹草動便孽根發作，造謠誣衊、告密起哄，如魯迅先生的一句話：「獅子似的兇心，兔子的怯弱，狐狸的狡猾……。」我一直提倡並真誠希望美術界要五湖四海，各種流派、不同師門，不同學術觀點完全可以在枱面上展開彼此交流、理論爭辯，我實在討厭某些藝術圈班頭劃分小圈子與勢力範圍的做法，這類精神齷齪和臉色青灰的人往往懷有鼠類的重重機心，躲在不見亮光的角落裏以小男人的猥瑣、小女人的陰損、小政客的手段、小耗子的狡譎、小流氓的無賴和俗不可耐的簧舌發射嫉妒的毒芒；抬人的，貶人的，傷人的，訛人的，一身江湖術士之風，甚至總是「拿牛皮當大旗」，又慣用政治陰謀來算計陷害同行先進，捏造「某某是西方反華勢力」等等，讒言謊告，助官捕人的手段都想用上！其心態人格之卑鄙，扭曲變態之無恥，已達醜陋骯髒、惡薰死魚的腥穢。卑鄙者繼續依托其卑鄙維持卑鄙的存在，故此，樓臺瑤闕，幕天席地，留一半清醒留一半醉，看盡繁花霜刈荷。秋月春風，雷暴雨雪，閱盡世態炎涼，嘗盡人情冷暖，因爲出身在一個「資本家」的家庭，（中國的民族資本家對中國生產力的發展和社會的進步做出了重大的貢獻。我父親一心尋求實業救國，結果在「文革」中難忍殘酷迫害，慘烈地喝農藥自殺，搶救後祇留下半條殘命，我的兄長也死於非命。）又「不諳世故」，從「文革」開始我已習慣被「革命左派」們咒罵，時間一長，被各式人等罵過了，明知人生沉浮跌宕，都在一顰一笑一嗔一怒之間，過了知天命之年，「反使我感覺

我還保留了一點招罵的骨氣在自己人格裏。」（胡適語）在一種原始而深沁入骨的清涼裏，我才能體悟到生命質素的厚重。《荀子．修身》云：「君子役物，小人役於物。」意指君子與小人是不同層次的。君子能主動地去控制這個物，而小人呢，總是被物所控制。鷹掠浮雲，鷗翻怒浪，流星來的時候，我不許願，是因爲我不忍讓它來承擔人間虛幻願望的重負。我在想：我們每個人在談論別人的時候，所用的道德標準是否也應該用來衡量自身？我自覺地接受以真誠的反思性的精神來拷問自己的靈魂，檢察著自己精神守望中的疏怠。我自願地穿行風燒土染的濃烈，用藝術抵御著流俗的同化，用打磨和淬火來不斷祛除銹跡。在完美與殘缺的蹣跚中，繼續思索前行，追尋著至善的綺麗。

一位叫洛斯基的俄國哲學家提醒人們：「惡魔不是以魔術來征服人的意志，而是以虛構的價值來誘惑人的意志，奸狡地混淆善與惡，誘惑人的意志服從它。」人，其實最難認清自己。祇要是人類，都會受到邪惡的誘惑，在官場奮搏、商潮謀財與生活磨礪的漸漸圓滑中，都會自覺不自覺地接受撒旦的捆綁，並衍生出許多用來掩飾自己造孽的種種伎倆。所以摩西才會心急火燎地下山，痛斥剛剛逃離埃及的以色列人竟然去跪拜金牛，憤怒中還擲碎了誡版。記得佛教《愣嚴經》中有一段關於佛陀和魔王的對話：「世尊（釋迦牟尼）曾力辯外道使其一一折服，外教一婆羅門對世尊言道『此時我無奈何於你，但千年之後我的徒子魔孫將會穿上你們的衣服，拿上你們的經典、衣鉢，混入你們的隊伍來將佛教徹底摧毀。』世尊聽罷，默不作聲，黯然垂淚。」世尊雖有「四十八願」度衆生，也度不盡恒河沙數般的劫。邪師盛行，德薄障重，義利失衡，寺廟佛堂、袈裟鉢盂都玷污上銅臭淫欲，熏染著金錢勢利的「末法時代」，（佛教專用名詞，釋迦世尊住世的時代，稱爲正法；世尊涅槃之後，稱爲像法，再過2500年後，進入混亂五濁的「末法時代」。）急匆匆的生旅中，時間慌亂地流逝，通向衆冥的十字路口，許多人徘徊迷茫，躊躇彷徨，感到生命的空虛與隱痛，感到生命中確實有一種荒涼的、令人膽寒的巨大沉默，心無篤定，魂無歸宿，思想混亂，沒有精神的依托，成爲精神的流浪漢，殘存在人性本體內的真善美漸漸被現實所吞噬，鑄成了許多錯中錯。官場商場中有的高人自以爲生於寅年寅月寅日，身有「五枕骨高正」的富貴之相，又有奇門遁甲之術，玩其休門、生門、傷門、杜門、景門、死門、驚門、開門

的八門之法成熟老到，甚至還能操作更高一層的三奇六甲、三盤九宮，以及貫通坤造、神煞、納音、六壬之精要，可不知地獄之門正在他們面前慢慢開啓，勾你三魂歸地府七魄喪冥幽！而基督教中的上帝也早已看到他所造的人有了邪惡，在《聖經》（太7:15～20）中警告説：「你們要防備假先知。他們到你們這裏來，外面披著羊皮，裏面卻是殘暴的狼。」他還語重心長地對門徒們囑咐道：「如果最優秀的分子喪失了自己的力量，那又用什麼去感召呢？如果出類拔萃的人都腐化了，那還到哪裏去尋找道德善良呢？」鈔票豈可清惡孽，求神拜佛亦枉然。我有時也會拗問：「經懺可贖罪，難道閻王怕和尚？捐財能超昇，豈非菩薩是貪官？！」看雲裏霧裏風貌，禪宗、密宗、淨宗、華嚴宗、律總等，遇層層障礙，「名山大川佛占盡，要入山門須交錢。」連佛教中的一部分人，顯然已經官僚化或成爲斂財的工具。唯心主義的佛教宗旨一直奉承六根清淨，無欲無念的原則，故青燈孤枕，陋宅素齋，淡泊名利，與世無爭，追求來世生活和精神上的拯救。而一些「亞和尚」竟然穿著袈裟賣力宣揚自己信仰唯物主義，甚至提出要「經商發展致富搞活經濟」，有的地方甚至和尚道士唱紅歌，豈非搞笑！没有徹入正念止知、緣起無我、性清淨心的智慧觀照，打坐、帶珠、念佛、誦經、持咒，都徒具形式而已。詭譎的年代没有什麼是詭譎。雖然封建專制施予的魔咒曾企圖日蝕一切真善美的人格信念，使千年農耕文化的土壤裏滋生出根深蒂固的奴性，到處彌漫著心質裂痕下的乞丐琴聲和靈性殘缺者的冷漠、冥頑與狂妄，但我們没有理由從此躲避一切崇高。社會生存中的我，總要面對生命不能承受之重——現實政治、和生命不能承受之輕——世俗平庸，我祇能這樣想：小謊積聚，遂成大謊，上行下效，假亦作真。儘管我們擁有詩經楚辭漢賦樂府唐詩宋詞元曲清詩，還有周易論語道家儒家墨家等等，但一個民族、一個國家賴以依存的倫理道德如果祇能建構在虛假和謊言的基礎之上，視國士氣節、魏晉風骨、李杜詩魂爲異己，知識分子正面道德精神受到擠壓打擊，各層面厚黑學盛行不衰，必將導致大面積的人性本質上的墮落，如果保持其人格高貴性的最核心的精神要素失去了，痴肥長臕的肉身祇是一堆粗陋廢物。這樣，我們的未來希望又在何方？「道德的存在意義在於讓人成爲真正意義上的人。」而任何社會運動（無論是政治的、文化的）都祇有以其道德魅力的感動，才能贏得更廣泛的支持。我不諱言自己也是一個專制文化的帶菌者，按照《聖經》的啓示，我們都是罪人。但既然我已看到我們民族文化肌體上長著的污爛癥疽，既然我已看到社

會道德底綫的可怕裂縫，我衹有不斷地閱讀、思考、觀察，犯風雪、銜鋒鏑，直面一道道陰冷的黝光，努力去認清時代的變遷與走向。我多麽希望自己能登上人性之巔去透視出舉世混沌的清醒，去尋找重建民族精神家園的道德高標。我改晚清著名詞學家況周頤《蕙風詞話》中句自我咏嘆：「吾聽風雨，吾覽江山，常覺風雨江山外有萬不得已者在，此萬不得已者，即畫（詞）心也。」

任何精神體系一旦被絕對權力加冕爲絕對的一元價值，就會以精神專制的面目，給人類帶來摧殘心靈的猙獰黑暗。但真與假、善與惡、美與醜終究會以原來的面貌顯露出原型。加爾文主義的嚴酷原則是西方16世紀宗教改革中產生的怪胎，這位23歲就寫出優秀人文主義著作《評塞溫卡仁慈論》的人文主義者，而後又寫出神學名著《基督教原理》的重要宗教領袖，一旦集世俗特權和宗教神權於一身後，就徹底背叛了「信念是自由的」這個他自己一直宣揚的宗教寬容宣言，以上帝代言人自居，以「上帝的意志」命令人民向他頂禮膜拜，極端地剝奪了人民個人的權利和自由，最後蛻變爲雙手沾滿鮮血的卑鄙的反人類的殺人魔王。他至高無上的控制著各種權力機關——市行政會議和宗教法庭，大學和法院，金融和道德，教士和學校，巡捕和監獄，所有公開出版的文字和言論，都聽任他擺佈。他喪心病狂地誅殺「異己」，把許多不同信仰的人遊街、管制、苦役，拖往刑場斬首、絞死、溺斃、燒殺。爲了維護他「一個偉大的主義、一個神聖的真理」，甚至運用諜報網抓捕他舊時的同道、另一本七百頁厚的重要神學著作《基督教補正》的作者塞爾維特，又以「保護羊群，肅清惡狼」之名將塞爾維特綁在火刑柱上炙燒了半個多小時，使這位虔誠的基督徒、思想家在極度痛苦的慘叫聲中死去。這種先燒書，後燒人的野蠻殺戮結果使加爾文墜入了魔道。問史於中國，政治又何其詭異？多少社會精英以叛逆、青春和浪漫透支了未來的激情，誰又能預知激盪歷史演變的狂飆以驚人的能量席捲一切。「對20世紀中國美術影響力最大的人，不是一般常討論的蔡元培、徐悲鴻、林風眠、劉海粟、潘天壽等這些學者及藝術家，而是大革命家毛澤東。他是中國空前大革命的最高象徵，而這場革命決定性地支配了美術運動的走向及其社會功能。」當我從臺灣本土最具代表性又深懷大中華情懷、且有世界性藝術視野的大畫家林惺嶽50萬字著作《中國油畫百年史》中讀到這段文字時，有一種醍醐灌頂、驚心動魄、兩耳轟

隆的感覺。我記得張彥遠（618年—907年）在《歷代名畫記．唐朝上》中記載，閻立本曾痛感「今獨以丹青見知，躬厮役之務，辱莫大焉」的羞辱而嚴令其子不得學畫。著名美學家朱光潛早年也曾在《自由主義與文藝》一文中言之鑿鑿地寫道：「文藝不但自身是一種真正自由的活動，而且也是令人得到自由的一種力量。」首先於1929年提出「獨立之精神，自由之思想」的陳寅恪坦言：「我認爲不能先存馬列主義的見解，再研究學術。」「極左」狂熱肆虐的年月，彎曲悖謬，不管是已有千年之久的傳統國畫，還是引進不足百年的西洋油畫，都無一例外地行使著革命機器中「齒輪和螺絲釘」的職能。當「紅司令」毛澤東站在天安門城樓上接受被兵馬俑鬼魂附體的百萬「紅衛兵」瘋狂朝拜，由人演化爲神，並欲以自己的意志和絕對真理去規定人類永恒的宿命時，事物的發展也走向了它的反面。「暗淡了刀光劍影，遠去了馬蹄槍聲，塵封了戰爭歲月，卻吹來血雨腥風。」歷史命運的反差裏，文化的驟然破碎中，審美激情噴珠濺玉的源泉黯然枯竭，一幕幕僵屍與白骨之舞的悲劇，卻怵目驚心地發生了。爲民族自然生態環境擔憂，六次上書阻止三峽建大壩的黃萬里說過：「伽利略被投進監獄，地球還是繞著太陽轉！」歷史也一次次地作出證明，任何龐大的統治者，不管以什麼樣的理由與手段，去迫害堅守學術道德、人格良心、特立獨行的科學家和藝術家，最終留下罵名的一定是自以爲聰明的統治者。因爲那種以國家專制權力大規模地摧殘文化和摧殘文化人，以及通過思想整肅和精神迫害來摧毀文化人的心靈，是一種實實在在、道道地地的鐵鑄的反人類的罪行！正直的藝術家與知識分子要熬過這麼多的政治運動確實不容易啊！那是思想信徒的生存劫難！羅曼．羅蘭指出：「真正的光明絕不是永沒有黑暗的時候，而是永不被黑暗所淹沒；真正的英雄絕不是永沒有卑下的情操，而是永不被卑下的情操所屈服。」滄海苦笑話當年，我再一次深深感受到掏空良善人性後的病態政治對藝術的可怕影響，以及藝術家無法遵循藝術規律和心靈情感進行藝術創作時，如何在限制中苦苦掙扎。也認識到許多文化政策是多麼的滯後，許多講真話的聲音不僅僅依托於學識，更來自於良知和勇氣，包括改革創新的艱難。啊！黃沙捲走風中的字，別讓悲劇成爲被遺忘的歷史。

藝術是思想意識的產物，和社會的政治文化及藝術家的生存環境密切相關。批判俞平伯、聲討《武訓傳》、反胡適、反胡風、反右派，大規模的「思想改造運動」，直至「文

革」打倒反動學術權威等等，一場又一場的整人運動，造成了對藝術家個性和藝術創造性的扼殺，一再摧殘著整個民族的審美感覺，進入到祇會唱語錄歌和樣板戲的年代，整個民族的心靈和審美意識也被壓抑到殘破不堪的地步，祇剩下少數十三點兮兮的指鹿為馬者閉著眼睛在血淚斑斑的土地上繪出桃花源，藝瀆著自己的靈魂，愧對前世來生。今天，歷史終於翻過了一頁，因舊有政治鬥爭需要圈禁藝術生態的鐵鏈已經鬆脫，眼前展現著人性褪色後，曾經被教條格式過的腦子與道德良心的衰竭以及權勢和金錢暴發户帶給社會的張揚、虛妄與瘋狂，窒息和腐化使人喪失了必要的視野和胸懷。在這個思想蜩螗、藝術精神顯得渙散而迷茫的年代，孤獨是堅持獨立思考與自由表達的哲思者——人文藝術家們的必然命運。粗礪的現實中，守望誠信，播種理想，眺望渺渺雲千迭，精神指向對抗著物化標準；對抗著審美的平庸和生活的猥瑣，無數清晰的朦朧的渴望，刻骨銘心又鬱悶迕遘，承受靈魂和肉體雙重拷問的人，一點一點地悟覺，一點一點地滲進理想的光芒，生命追溯文化，文化也在塑造生命。

　　基督教裏有個說法：神在造人後，發現泥做的人總是軟弱的，一經風雨就會倒下，於是神在人的背上插了根脊樑，這根脊樑在人遇到無論多大的風雨、多深的坎坷，終可以讓人類屹立不倒。這根脊樑就被稱作信仰。信仰也是一種崇高的內省精神，信仰又是人類內心深處幽深寬廣的花園，信仰的缺失會讓社會中的人無所適從。信仰又與靈魂有關，否認靈魂的人，是沒有靈魂的。沒有靈魂、或者是一個沉浸在冷漠和虛無中的靈魂，又談何藝術之魂？個體意識、沉思精神、靈魂的憂慮是大師級畫家們的天然秉性。因而，一個不能寬容特立獨行人生態度的民族，總是以煎止熄地折難天才，也是很難產生天才的，應該明白，天才就是那些具有常人所沒有的思想與行事方式的人們！柏拉圖在論及真理、靈魂和理性的關係時說，對於最高的真理（理念世界），人的理性是無法達到的，祇能依靠靈魂的飛昇仰望。藝術上，把藝術視為生命至愛的情種才能感知藝術的永恒，也不會把精神偏限在可見、可毀、可朽的形體之中。而靈魂的色質，決定著靈魂的姿態，謙卑在塵埃的偉大畫家梵高（Van Gogh）平靜地說：「看星能令我造夢。」「我們可以搭乘死亡抵達星星。」世情悲歡，萬般愛恨，人生朝露，藝術千秋。萬仞冰山覓雪蓮，天涯漫途亦如鄰。我縱有一肩擔盡古今愁的悲壯，奈何！褒來何榮，毀來何辱，毫行疏狂君莫笑，物外畸踪幾人知？惲南田說：「寂寞

無可奈何之境，最宜入想。」時光輕捷，如馬踏飛燕，閑雲留鶴步，心隨朗月高，「同能不如獨詣」，和美的深奧內蘊日趨接近。「卻顧所來徑，蒼蒼橫翠微。」謙卑的畫筆，砥礪姱修，翰墨情韻鑄藝魂，以無我之象形，欲對藝術形式作顛覆性的拓進，瀟瀟灑灑，抒寫千千闋歌，飄於遠方路上，聊記人生雪泥鴻爪，生死契闊，孰證三生。

山色南來莽蒼蒼，荊裂棘斷，煙凝風滯。我多次見證過人掙扎不出命運的荒涼，人變成瘋狂的荒涼。天災人禍，民殤國難，青衿學子滿街血，苦澀的鹼沼中苦痛的心根在糾結苦吟。老子曰：「修之於身，其德乃真；修之於家，其德乃餘；修之於鄉，其德乃長；修之於邦，其德乃豐；修之於天下，其德乃普。」我明白，儒、釋、道、基督、伊斯蘭五教之心靈修煉，其共同的關鍵核心是「善護念」，一息尚存的正義感，使我常常夢見到先哲屈原遭讒放逐，顛沛流離，行吟澤畔，莫大的文化孤獨中，自沉汨羅。他有對楚懷王愚忠的一面，其人格中某些消極的東西不足取，但瑕不掩瑜，373句2490字的《離騷》，讀來摧人斷腸。「長太息以掩涕兮，哀民生之多艱」句中，滿蓄著對人民大眾的悲憫同情，可稱逸響偉辭。幻中，聽見胡耀邦遊魂在雲端嘆曰：「明知楚水闊，苦尋屈子魂。不諳燕塞險，卓立傲蒼冥。」三更驚醒，涔涔汗下，我沉思：徹底實用主義意味著徹底的思想和精神的污染，所以我無法歡歌醉舞。我知道藝術家可以天馬自行空，政治家必須腳踏實地。然而，子夜夢沉，深處憂戚中，我願更多地相信，在21世紀的今天，我眼前已不再是西西弗斯所面臨的絕望山坡。不畏浮雲遮望眼，我們更不能因為生命中充滿連綿不斷的困苦和災難，就消極地讓仇恨來充塞自己的生命。「人間最高的約法就是愛。人間沒有了愛，什麼約法都歸於無用。」（《殷海光．夏君璐書信錄》）33歲的耶穌被釘十字架時，為那些害他、釘他的人禱告說：「父啊！赦免他們，因為他們所做的，他們不曉得。」若望．保祿二世有這樣的告誡：「不要去想恨和報仇，而要愛，因為最終魔鬼會被自己吞噬。但若失去愛，魔鬼就會以其它形式捲土重來。」祇要我們懂得用良知去共同守護，理想主義的餘暉絕不會有窮盡，並將不斷充盈。它似剋制毀滅生命、損害生命、阻礙生命發展之惡菌的特效靈針；更似來自聖潔心靈的源泉，滋潤生命，灌溉大地，搏動著華夏之脈。

　　思想不是現成的概念和教條，思想需要精神上的艱苦對話和探索，而進步的思想文化是社會良性發展的陽光雨露。《左傳》說：「神不歆非類，民不祀非族。」意思是認祖歸宗，前提是弄清血統。然而，生於歷史斷層的中國人，對孔孟之道究竟有幾多了解？原始的儒家學說不失爲一種優秀的倫理學。真正的儒學全義，既不是千年古董也不是當代的救世良方，它是中國古代諸子百家思想中的重要的一種，值得我們分析研究和選擇運用。孔子、孟子、曾子、子思、荀子等等以理性主義和仁義精神爲核心的文化哲學思想中的一個學系，其淑世熱忱的思想智慧不是屬於哪一朝代，哪一個皇帝，哪一個階級，哪一個政黨，哪一個國家的，而是天下人類所共有的精神文明財富。「知周乎萬物而道濟天下。」（《易經．繫辭傳上》）真正的孔孟之道，其實就是天道文化，視天下蒼生萬物由天道而來。其思想本源和周文王被困在羑裏悟出來的天道法則《易經》相通。（嚴格講，《易經》本有三易：人易《周易》，天易《連山》，地易《歸藏》，但自宋以來千多年，《連山》和《歸藏》都隱在道家秘傳，世間祇有《周易》，所以久而久之，世人便視《周易》爲《易經》了。）天道是至善至誠至仁至真的，大家知道《易經》算卦，經三易爲一爻，而要有六爻才成一卦。天道焉、人道焉、地道焉，三才而兩之，爲六爻。「是以立天之道曰陰與陽，立地之道曰柔與剛，立人之道曰仁與義」，故儒論也有「民爲貴，社稷次之，君爲輕」、「行一不義，殺一不辜，而得天下，皆不爲也」、「西行不到秦」之要義。必須認清的是：幾千年來，中國的基本政治制度一直都充滿著專制主義的色彩，當儒家文化經過一個權力選擇的過程，「勸王爲善」被逐漸抽離，「馴民爲順」被無限放大。從漢武帝採納董仲舒、公孫弘等人的建議，以「我注六經」的手法，對儒學進行符合封建統治需要的「量身打造」，確立「罷黜百家，獨尊儒術」爲唯一封建正統思想，並作爲官方意識形態的信仰被強力推行以來，「爲執政者所用」的中國儒家文化傳統的致命缺陷是自由精神、人格平等精神和人道主義精神的嚴重欠缺，這樣被鴉雀啃啄，蛆蟲嚼噬過的「儒學」，實際上已成了「僞學」、「僞文化」及「僞道德」、「僞倫理」。嘴皮上最推崇孔孟仁義的是君王，行動上最無視仁義的也是君王。出於統治功利的算計，孔孟「民爲邦本」、「民貴君輕」、「己所不欲，勿施於人」等充滿人文關懷和博愛理念的仁政思想被刻意淡化。孔子被一次次塗抹著臉上的油光色彩，張揚著他的旗幟。歷代皇朝都熱衷於修建、擴建孔廟來「神化」、「王化」孔子，

唐代大修孔廟5次，北宋大修7次，金時大修4次，元代大修6次，明代重修、重建21次，清代修建14次，實質上都是為其封建專制主義政治服務。如此經過長期的封建醬缸體制污染的思想資源必然捉襟見肘乃至式微枯竭，是中國傳統文化缺少積極進取的文化張力之原因，也是中國社會奴性思想和劣質文化的制度性根源！說穿了，封建社會提倡的文化就是君主文化，官本位文化，文人效忠的文化，「朝為田舍郎，暮登天子堂」，這些傳統的意識還有著入骨的遺傳！因此中國人惟官是貴，敬官、怕官、恨官、又想當官的遺傳原因經久不衰。而圓滑媚上又是封建官場安身立命、確保官運亨通的「護身符」。以致胚造出許多人性殘缺不全的瑣儒、俗儒、蠢儒、小人儒乃至雞犬之儒、被專制抹掉人格的奴才侏儒四處湧來！合當年梁啟超譏罵之奴性：「依賴之外無思想，諂媚之外無笑語，奔走之外無事業，伺候之外無精神。」甚至「滿嘴仁義道德，滿肚子男盜女娼。」根本不是新世紀人類正當的文化倫理，卻是「人人在真理面前的平等」為信念的人類高級文明階段的退化返祖！所以「五四」新文化諸子為了擺脫陳舊腐朽的傳統，針對其反民主反科學的封建特徵，喊出了「打倒孔家店」的口號。如果今天中國的國民文化仍以此為意識形態的支撐，作為一種國家話語，在這樣的「儒家復興」、「弘揚傳統文化」中去尋找道德秩序，以這樣的「儒家復興」為紐帶去建構「文化中國」的共同體，那麼，它將成為歷史反動的發動機，而不是文明發展的推進器，更不能實現社會精神價值的重建。事實已經證明，文化民族主義的道路就是義和團的道路，人們有足夠的理由，把奠基於文化復興以來，有數百年之文化發展背景的西方現代文明，視為全人類共同的理性成果。不管保守派傳統派和改革派激進派怎樣焦慮自己的文化身份，都得承認這個事實：佛教是東漢初年才從印度傳入華夏，馬克思主義的發源地是在歐洲，奧林匹克的體育精神起源於古希臘，甚至連平民百姓高官位尊者身上穿的西裝領帶都不是中華本土的。當代80%以上的重大科學技術，現代生產商貿流通方式，更都直接間接來自西方。「民主是個好東西。」──現代政治理念的智慧上，也遠遠超越黑暗專制愚昧的封建主義。我深深地感悟到，人類先進優秀的文化和哲學沒有疆界，在人類智慧領域，東西方是平行者，也是兼容的，文明，就是必然規律的呈現。民主和自由是人類共同的理想，不然，康有為不會為自己看到的20世紀初的歐洲文明而讚嘆：「近日歐洲之盛美，今且當捨己從人，折節而師之矣！」孫中山也不會有這樣的認知：「世界潮流浩浩盪盪，順之則昌，逆之則亡。」鄧小

平總結蘇聯大清洗教訓和中國「文革」浩劫後，得出的結論是：斯大林和毛澤東所犯的嚴重錯誤，在西方民主國家根本就不可能發生；制度好可以使壞人無法橫行，制度壞可以使好人變壞。我不否認中國社會有自己的發展規律，也反對全盤西化，不同意把起源於上世紀60年代美國的現代化理論視為放之四海而皆準的價值模式，主張在迎斥和選擇西方文化時，要注意不能把西方文化意識形態中的病毒全盤下載。外國的月亮再圓再亮，終歸不是自己家的。一方面我們要認清極端狂妄的民族主義是造成了人類分裂、戰亂與災難的邪惡火焰，（二戰時，德國許多人就是被亢奮的民族主義教育成效忠納粹祖國和元首，仇視其他族裔，特別是仇視猶太人，變成冷血無情的戰爭機器。）另一方面也當然地堅決反對中國成為西方國家政治上附庸的任何企圖，同時，支持中國在國際競爭中對國家利益的合理追求。但我不做地域主義者，對有些人一鼓腦地批判普世價值，甚至視其為仇讎，我覺得這不僅是蠻橫而且是愚蠢的——盱衡客觀效果，等於在與先進科學、進步文明為敵！我們一直在說要面向和擁抱世界，要和國際接軌，試問：我們要面向擁抱的世界、要接軌的國際，究竟是含義為歐美等西方現代文明的世界和先進的國際？還是含義為朝鮮、伊朗、蘇丹、緬甸等落後的世界與落後於中國的國際？**以人道、人性、人權、法制、民主、憲政為核心內涵的普世價值觀，不但是人類在反對封建專制鬥爭中思想精神上的一次大解放，也是全人類在歷史發展長河中不斷摸索的高度的文明成果，更是人類可以達成基本共識的最大公約數。**沒有民主、自由、博愛的價值的制度必然是非正義的制度！科學、民主、自由以及現代存在方式等普世價值就是今天的天道，普世價值不能反，誰反誰就毀滅，誰逆天下人心所動誰就必然滅亡！道理不辯自明：長江的源頭祇不過是一支溪流，因為後來的不斷吐納，最終成為汪洋；大唐之盛，盛於胸襟廣博海納百川；晚清之頹，頹於封閉自守不思改革。一個自信的社會，一定是一個開放的社會，能寬容傾聽和理解接納不同的聲音。不可否認，西方自由憲政民主思想是一種人類先進的政治理念：「更基本地說，中國人對美國的好感，是發源於從美國國民性中發散出來的民主的風度，博大的心懷……但是，在這一切之前，之上，美國在民主政治上對落後的中國做了一個示範的先驅，教育了中國人學習華盛頓、學習林肯，學習傑斐遜，使我們懂得了建立一個民主自由的中國需要大膽、公正、誠實。」（《新華日報》1943年7月4日社論《民主頌——獻給美國的獨立紀念日》）「傑斐遜的民主精神孕育了兩個世紀以

來的美國民主政治，傑斐遜的民主精神也推進和教育了整個人類的歷史行進。」（《新華日報》1945年4月13日）——回頭看看延安時期的中共中央機關報《新華日報》，簡直就是讚頌鼓吹美國自由民主思想的根據地。大家知道，「五四」運動倡導的民主與科學精神，是中共創黨的濫觴之一，就是因為對民主的追求，對專制的反抗，對普世價值的認同，對言論自由的肯定成為爭取人心的旗幟，從而贏得了民心，贏得了政權，蔣介石政權就是因獨裁專制腐敗而亡。這段歷史就在眼前啊！在當今和平的年代，一個國家最重最大的戰略利益就是在不同值觀的相互交流滲透中，汲取人類一切先進文明思想來提昇改善發展壯大自己，「採天下之輿論，取萬國之良法」，這樣，我們的社會才會越來越充滿創新和活力。「國民之自由心愈發達，吾中國前途愈光明。」國民需要豐富的信息，對國內外資訊知道得越多，國民就越成熟，越有判斷力，**這樣才能去建設一個健全的社會與負責任的代表著人類對於未來期望的強國。**至於某些經常在電視與平面媒體上大罵西方國家政治制度的所謂專家學者及名流，有的早已在西方國家築巢，口袋裏裝的西方國家護照，一邊享受著西方國家的福利金，一邊在中國的媒體上口沫橫飛地高喊著「愛國主義」大賺中國的人民幣，那邊利大靠那邊，比川劇中變臉的絕活還要絕，這類對中國有意（撈刮好處），對中國無情（沒有責任）的曖昧的乖巧者「見人説人話，見鬼説鬼話」的淺薄言論豈可當真？「民主還是中國的最好，朝鮮式民主第二好，古巴式民主第三好……。」——那些跑火車的嘴巴中鼓吹出來的輿論導向焉能惑衆？誰去相信此類「脫口秀磚家」的胡説八道，想不成白痴都很難！有的人在西方混不出人樣卻到中國極盡吹牛拍馬之能事，由這樣一群「老外」來教育我們中國人愛國，不使人感到滑稽嗎？（譯錄美國入籍宣誓詞：「我在這裏鄭重地宣誓：完全放棄我對以前所屬任何外國親王、君主、國家或主權之公民資格及忠誠，我將支持及護衛美利堅合衆國憲法和法律，對抗國內和國外所有的敵人。我將真誠地效忠美國。當法律要求時，我願為保衛美國拿起武器，當法律要求時，我會為美國做非戰鬥性之軍事服務，當法律要求時，我會在政府官員指揮下為國家做重要工作，我在此自由宣誓，絕無任何心智障礙、藉口或保留，請上帝幫我。」）本人完全無意歧視加入外國國籍的中國同胞，祇是不想被某些貌似「很愛國」人士的言論所忽悠。當今是信息化的時代，已不是夜郎自大的時代了，目前的中國大衆，不都是幾十年前的農民了，人民的自由思辨力不是強制接

受和灌輸意識可以愚弄的，「死堵」不如「搞活」這個道理，祇有愚鈍如頑石者不知。對正在向藝術大家、藝術大師階層邁進的藝術家們來說，對真正有遠見的藝術批評家、美術史論家們來說，對決心把自己祖國帶向繁榮富強的21世紀的中國政治家們來說，要勇敢面對來自各方面的政治、文化和觀念上的壓力，在哲學意義上視傳統主義和西方主義不是必然的對立關係，不是充滿敵意、機關算盡、大國血酬、你死我亡的博弈格局，而是相互對話、彼此融合與共同提煉人類智慧的關係。我認爲：好的制度首先是有人性的制度，祇有人性和人道，才是人類一元化的文化核心價值體系，才是衡量任何社會政治文化以及人類行爲的試金石，才是人類社會應該普遍推崇和信守的最基本的文化理念。我們要走出「兩分法」的思想迷誤，對事物不要總是在相互對立的兩極立場中，去做出非此即彼的極端選擇。有個爭論的本質我必須説穿：「中國價值/西方價值」的狹隘框架和二元對立是「僞愛國者」、「愛國賊」封建衛道士們散佈的毒霧蠱惑！——前清辮子家家有，末代翎花點點香，等於清皇朝王公們説陽曆祇適用外國、中國人祇能用陰曆一樣匪夷！等於在1913年6月發佈《尊孔令》、次年9月又頒發《祭孔令》、導演民國首次官祭孔子的袁世凱，在1915年授意楊度等人寫出《郡憲救國論》，第一次系統地運用「國情論」、「漸進論」、「素質論」、「特色論」等來證明共和憲政不適合中國，以及被其豢養的「籌安會」編寫出兩部名爲《國賊孫文》《無恥黃興》的書，大力鼓吹中國不適合共和、祇能恢復封建帝制一樣荒謬；等於深圳當年設置特區被指斥爲「恢復殖民地」一樣錯絕。21世紀，日新月異的現代科技文明快速推動著社會意識由疆域性的民族國家擴大到超疆域的全球人類群體，世界不再是孤島的組合，人類的生活圈和思維視野正逐漸融爲一個不可分割的命運共同體。**把頭上的辮子當作巨龍甩祇能自娛人娛**，世世代代鑿井而飲耕田而食，在皇帝面前，大臣是奴才，在上司面前，下級是奴才的我們的民族，在新舊觀念的碰撞和爭論中，要敢於走出「民族神話」——急需縱覽世界，擁抱時代，以大魄力、大智慧、大思想、大跨越的超越華夏母體文化的宏大思想及其崇高精神來推動中華文化的偉大復興乃至中華民族的偉大崛起！去登上人類文明的新臺階！

知識讓人求實，邏輯讓人求是。啓蒙、理性、科學是人類現代化建設進程盤整中絕對不可缺少的一環，西方文明的近代崛起在本質上也是一次思想解放、精神重建的過程。中國近

代史從1840年開端以來，社會的每一分進步，藝術創新的每一點突破，都離不開「啓蒙、理性、科學」這六個字對意識形態禁錮的桀驁不馴地強烈衝擊。充滿活力的社會精英們怎麼可能去維護一種連自己都在懷疑的教條僵化的思維意識形態，並以此去作爲人生與社會指南呢？社會的進步離不開深刻的反思，報憂不報喜，批判現實，警告危機，是思想者顯著的言論特點。一個社會如果批判精神癱瘓失語了，説明這個社會肌體的健康出了大問題。没有批判性哪裏會有真正的建設性？人們要開始警惕：一個民族的思想與文化意識是否正在整體性墮落！我重申：思想者的原則就是思想自由。没有懷疑的精神，被落後傳統思想傳銷而又條件反射的被腦人，不是一個名符其實的知識分子，祇能算是一個「知道分子」。儘管做清醒的少數者是痛苦的，但走不出狹小精神空間的人，是長不大，也走不遠的。至於油滑與萎瑣者，更是品格墮落的文化病態。世界觀的核心是哲學觀，當前的社會存在著太多的邏輯漏洞，哲學的懷疑、詰問、反思、批判和否定之否定，是導向真理的唯一途徑。「哲學是學之學。哲學正德明倫。」祇有從哲學角度討論真理問題，其意義才能涉及到人類的一切認識領域。不管是中國哲學的虛實、陰陽理論與天人合一，還是西方的柏拉圖的理念論、休謨的經驗主義心理學思想、康德的先驗論、薩特的存在主義，構成整個哲學的基礎的除了經驗的具象之外，還有一個精神性的抽象的超驗的理想天地，哲學不從屬於某個權力和主義，哲學甚至常與世俗世人爲敵，哲學就是爲無意義的人生尋找意義，哲學是對精神故鄉的不停追尋，哲學並不僅僅研究明晰的、善的、理性的事物，哲學對世界和人類存在的不確定性的探索永無止境。**藝術家應當是一個自覺於世俗的精神個體，因而，哲學不可避免地影響著他的藝術思維，因爲它（哲學）已經在他的生命裏，已在他精神的深度和技藝圓熟精湛的「心法」中。而偉大的藝術家和偉大的藝術作品必有一種哲學的底蘊。**自由的思想也是科學發展的土壤，祇有在自由開放、鼓勵爭鳴、容納多元、接受異見的環境下，才可以讓傑出的人才們無限想像，自由探索，促進人類科學不斷向前發展。150年前，也就是1859年11月24日，畢業於英國劍橋大學神學專業的查爾斯．羅伯特．達爾文（Charles Robert Darwin，1809年—1882年），冒著被統治階級及正統神學權威陷害的危險，發表了具有劃時代意義的《物種起源》一書，奠定了進化論的學説，以全新的思想進行了科學史上的一次革命。再者，近期美國宇航局通過最新研究資料初步證明，火星上曾經存在生命，火星生命可能曾以一種古微生物形

態隨著火星隕石登陸到地球。這一重大發現爲地球生命來源乃至人類起源增添了新的發現。如果這個發現最終被證明是真實的，這將可能是人類對宇宙探索最輝煌的成就，並引發人類哲學思維的重大演變。自由孕育真知，想當年蔡元培把古代頂級書院的京師大學堂改造爲名副其實的現代一流高等學府北京大學時，實施的辦學理念就是這八個字：「相容並包，思想自由。」思想的箝制必定造就語言的饑荒，語言的饑荒也惡化著思想的貧困。深度的思想成果無不是以自由思想和自由意志爲基礎，而專制必是扼殺自由思想和自由意志的。李大釗在《危險思想與言論自由》一文中指出：「禁止人研究一種學説的，犯了使人愚暗的罪惡。禁止人信仰一種學説的，犯了教人虛僞的罪惡。」有時，那些被指斥爲異端的、犯禁的、孤立的、危險的思想，其實是代表了時代的先進。從哲學意義上來説，任何一種思想都没有頂峰，能否接受差異性的思想觀念的存在，是野蠻與文明之分。三卷巨著《馬克思主義的主流》》作者、當代最重要哲學家之一的科拉科夫斯基（Leszek．Kolakowski，1927年—2009年）忠告世人：「我們祇有感謝不一致性，它使人類生存下來。」愛因斯坦有句名言：「對權威的盲目信仰是真理的最大敵人。」鼓吹和強迫實行一種不可被審察的「唯一正確的思想」，並據此以國家權力來推行社會意識的一體化，實際上就是「納粹式」和「文革式」的思想專制。**世界上任何思想體系，若不允許探索和思考就必然陷於僵化，陷於落後，陷於被動，最後瀕臨破産邊緣。思想自由並不是西方資本主義社會的專利，而是人類進取之匙，是全人類的普世價值。人類社會是從野蠻社會向文明社會發展而來　應該朝更文明社會發展；人的自由首先從思想的自由開始，人類進步史就是思想解放史。我們必須清醒地認智：人類的發展並不祇是財富的增長，更主要表現在思想的進步。**人類社會面臨的文化抉擇必然是多元複合的，人類自我思想認識的提高決定著人類的未來命運，這是人類的希望所在，也是人類的進化所需。**一個民族的不幸，一種文明的衰落，歸根到底是因爲失去了思想的驅動力。**當下，社會各個領域的觀念正處在更新之中，而歷史已經一再證明：**思想大解放，社會就大進步；思想小解放，社會小進步；而思想不解放，社會就不進步。没有思想自由、蜷縮在陳舊思維體系内的民族祇能在漫漫長夜裏摸著石頭過河。**寫到這裏，我對西方國家少數致力於研究外星傳導的科學家們肅然起敬，他們忍受著一生的孤寂，面對著總是失望的折磨，在茫茫宇宙中，探尋不可知的外星生命，甚至思考著地球死亡之後人類的出路和警戒著來自外太

空的毀滅性災難。先哲説過：「如果人類的祖先沒有理想，今天我們就會依然蜷縮在樹上或山洞裏，身上裹著樹葉或獸皮。」思者無域，行者無疆，「思想有多遠，你就能走多遠。」讓我們給思想插上翅膀，**讓我們的思想自由地飛翔！**壁立千仞，警世通言，真理滴水穿石，穿透花崗岩！

藝術探索追求的精進，需要不爲流俗所動的獨立精神，需要康有爲所謂「務在逆乎常緯」的氣魄。思想的淺薄落後及精神的世俗虛僞是導致中國畫壇人品畫品平庸化的主要原因。一個藝術家能否在藝術史中留有痕跡，除精湛的藝術技能外，重要的一點是看其作品是否具有深刻的思想内涵。再者，我筆歸我有，藝術必須是創造，泉湧的審美想像伴隨著燃燒的激情把主體情思灌注到藝術作品中，展現飽含著人文風骨與時代情懷對傳統中國畫現代闡釋的經典性作品，才能閃耀在美術史冊上。「獨憐幽草澗邊生，上有黃鸝深樹鳴。春潮帶雨晚來急，野渡無人舟自橫。」噫籲兮！這個隱顯門庭藩籬、權力之惑，極度時效的物質社會裏，「我笑世人太現實，世人笑我太離奇。」唐代大畫家張璪謂：「外師造化，中得心源。」主張客觀物象與主觀情感的高度統一。哲思慧語：色、受、想、行、識，五蘊相貫；動、癢、涼、暖、輕、重、澀、滑，八觸生發。作畫時有氣傲煙霞、勢凌風雲之神韻，慕情油然。天不老，情難絶，看什錦世界，痛笑蒼生紅塵事，故我筆下的花鳥畫盡可能擺脱「纖弱凡俗」的牽纏，還時不時以對時代的感受爲經，以對人生的體悟爲緯，進技於道，融己魂畫魂國魂的鬱勃昂藏於筆墨物象，昊彼蒼天，寥寥長風，藝途孤履，襟懷遙寄。

《道德經》第四十九章言：「聖人恒無心，以百姓之心爲心。善者善之，不善者亦善之；德善矣。信者信之，不信者亦信之；德信矣。聖人之在天下歙歙焉，爲天下渾渾焉，百姓皆注其耳目，聖人皆孩之。」觀今宜鑑古，問復興之道，涉漫漫來路，瞭望眼前山河歲月，審視「二十四史」、「二十五史」等等官方正史，包括被史學家認爲編撰得「最好」的前四史：司馬遷的《史記》，班固的《漢書》，範曄的《後漢書》和陳壽的《三國誌》，洞穿到五千年燦爛的文明史的另一面——是創造了凌遲、腰斬、車裂、炮烙、扒皮、點天燈、五馬分尸、滅九族等等殘酷的專制。「君王殺人知多少」，那片被封建黑暗輪番凌辱、

統治、鎮壓、奴役，屍骨成山血流成河又常常被謊言、矯飾所掩蓋的大地，往事哪堪追？千年盼一帝，開明的君主實在太少，剝除歷代權力意識形態裝飾的僞善面紗，歲月斷垣映照著時光殘壁，夏桀之昏，野墳遍地，商紂之政，肉醬史創。反封建的大旗在我心中獵獵作響！魯迅先生在《病後雜談之餘》一文中寫道：「自有歷史以來，中國人是一向被同族屠戮、奴隸、敲掠、刑辱、壓迫下來的，非人類所能忍受的痛楚，也都身受過。」黑格爾早在1822年就深刻指出：「中國的歷史從本質上看是沒有歷史的；它祇是君主覆滅的一再重複而已。任何進步都不可能從中產生。」譚嗣同明言：「兩千年來的中國政治皆爲秦政。」穿透時空的沉思，以史致論，以文明的尺度冷峻俯瞰世代歲月風塵，夏、商、周、秦、漢、晉、隋、唐、宋、元、明、清及洪楊的太平天國等等，真是「權鬥廝殺如豺虎，百姓躬耕似馬牛。安邦濟世詐有道，禍國殃民罪無窮。冷眼旁觀桀紂事，宴客高樓瞬時傾。」幾千年蒼茫，天乾地支常輪回，馬上王侯成糞土，口中萬歲化夢囈，暴力製訂政治規則的來來往往，成王敗寇，城頭變幻。各個武裝集團在候補君主的率領下逐鹿中原打江山，猛將如雲謀士似雨，多少大奸大雄的梟驍好漢自喻「上膺天命，下黶民心」，手握社會革命的正義「以暴黜暴」，激盪著仇恨嗜殺的旋風，波瀾壯闊地一遍遍將大地血染。一個個王朝土崩瓦解，一個個新皇登上龍座，千年事屢換西川局，衝天之鵬，翱海之鯤，奔漠之駿，憩林之凰，盡鴻篇巨製，裝演英雄。冷眼看，畫皮底下，蟓螬所爲，乾坤套裏，跳死猢猻！今天，我極目歷史舞臺上的一幕幕大戲，月旦豪雄，評騭群魁：「天子癮」都是擋不住的誘惑，都是打倒皇帝做皇帝！都是用人民的鮮血與骸骨爲自己營造凱旋門！爲此，難怪明末清初的思想家和政論家唐甄（1630年—1704年）在《潛書》中直指：「自秦以來，凡爲帝王者皆賊也。」也難怪馬克思在《中國紀事》一文中，十分厭惡地痛斥：「（太平天國）給予民衆的驚惶比給予舊統治者們的驚惶還要厲害。……太平軍就是中國人的幻想所描繪的那個魔鬼的化身。但是，祇有在中國才有這類魔鬼，這是停滯的社會生活的產物！」

　　許多有過理想主義追求的優秀者，當他們變成了統治者，有了權力光環的時候，卻變得那麼卑鄙，那麼醜惡，那麼兇性，成了弄權高手，禍國奸雄。歷史往往在回顧中才會顯現出清晰的邏輯。「中原代有英雄出，各苦生民數十年。」橫強成王道，蒼生痛哭深，問社稷誰

是正統？燈下讀史：李斯相秦，獻禁百家絕辯爭、焚書坑儒之策，主張棄仁義、行苛政，以權力暴力把社會壓扁，使民戰慄。秦始皇病亡後第十八子嬴胡亥繼位，即下令把20多名兄弟姐妹連同秦始皇後宮全部捕殺，李斯父子也被腰斬棄市，「人爲刀，我爲俎」，權力之爭、「燭光斧影」的宮廷黑幕政治中毫無人性可言。秦皇何及秦磚固，秦父子如此泠血兇殘的恐怖手段，雖然得到了一個時期的「剛性穩定」，結果是菹醢盡處鸞皇飛，「二世而亡」。整個社會又陷入了劉邦項羽爭做皇帝的兵連禍結。現代，法國著名社會學家勒龐（Gustave In Bon，1841年—1931年）針對當時正發生的辛亥革命做了驚人的預言：「中國不久就會發現，……在幾年血腥的無政府狀態之後，它必然會建立一個政權，它的專制程度將會比它所推翻的政權有過之而無不及。」列寧的老師普列漢諾夫早有告誡：「暴力革命形成的權力，不會給人民民主自由，祇能是以流氓無產階級的道德爲價值取向。」士紳精英爲核心的革命黨人和私心夢想黃袍的袁世凱聯手逼出了《清帝遜位詔書》後，善良的人民滿以爲傳統王朝政治的政權制度也將從此予以革除，然共和理想，幻若遊魂，並進入了原始叢林的軍閥山寨時代。安慶新軍拋頭顱，廣州春血沃黃崗，可歌可泣，可惜，推翻了帝制，還是在專制中。百年回首辨忠奸，當刺殺民主主義革命著名活動家陶成章的兇手蔣介石爲首的國民黨，忘記了黃花崗等等起義中碧血橫飛、捨身成義的先烈們所追求的理想是推翻封建專制，去建立一個民族、民權、民生的民主共和國，卻以「白色恐怖」來壓制輿論，濫興文禍，追踪剿捕異己。當炮製出來「一個黨、一個領袖、一個主義」的「三一主義」時，CC系直言：「獨裁政治的興起，替代民主政治的衰弱，是近代政治的趨勢」時，當國民黨的特務暗殺聞一多、楊杏佛、李公僕等自由民主派知識分子的卑鄙行徑暴光後，明眼人很快看穿又來了一個「奉天承運」、專制獨裁的黨國體制下的蔣家王朝。縱觀人類歷史，任何一個封建極權式的統治，自出生即携帶了崩潰基因，但凡「忠於個人」的社會都是愚昧黑暗的社會。現代，黨派政治競爭如果用陰謀暴虐與血腥格殺來進行，祇是權力更替的遊戲，它没有任何進步可言。事實上，偏執暴力是一種低層次的強盜邏輯。任何違反人性、人道與憲政主義的政治學說及政體，其運程不會久遠！令人嘆息的是，接下去，爲了推翻這個腐敗得千瘡百孔的政權，神州又是多年的兵荒馬亂，國共群英千般計謀萬種兵略展開逐鹿中原，志士頭顱處處拋。峻烈的中國人對烈峻的中國人殺紅了眼，可憐的中國人在殘殺可憐的中國人！習慣於暴力較量

的人群，用刺進對方心胸的刀，用滾燙的血，維繫了彼此。多少黎民化乾屍？隱忍不言的痛，生命的互戕中，深不見底裏，是幾千萬個亡魂枯骨，被裝上通向幽冥的黑色方舟……。雖然馬克思主義讓20世紀的中國革命同以往的王朝更替拉開了一定的距離，但遺憾的是直到20世紀中期，內戰定局、新政權穩定以後，中國的思想運動仍然是同暴力革命孿生在一起。而且，有數千年的東方專制主義的傳統，我們的物質文明、精神文明和制度文明，都帶有鮮明的封閉性的印記，封建帝王意識並沒有被葬入陵墓，許多人仍然走不出封建主義的陰影。**因而在民族國家建立以後，不懂得如何去建立現代社會的治理理念和能體現代價值觀的法制制度。**熱衷《資治通鑑》之類帝王權術、自喻「超過秦始皇一百倍」的毛澤東，超高的智慧和心理的陰暗可怕地極端，這位從韶山衝走來的農家孩子，出生於前清，其知識結構基本上來自傳統經典、宋明理學、王船山學說及《曾文正公家書》、《六韜》、《三略》那一套，缺乏現代科學常識和文明常識，對馬克思主義學說也是實用主義式的理解，又狂熱於列寧《國家與革命》中殘酷的繼續暴力革命之理論，權謀與霸術的運用和成功雖然贏得了天下，驅逐了鴉片戰爭以來半殖民地式的列強霸權，建立了一個新中國，卻沒有跳出被封建尾巴羈絆纏繞的歷史宿命，難以前進到整理國故、再造文明，開創出人類現代民主政治的新格局。走上權力前臺後，最終也沒有超越他的生長時代與地域，還有那屢入歧途的迷失，**氣宇軒昂的中山裝之間，露出了秦始皇式的九莽龍袍。**他甚至到死都不明白這個現代理念：屬於一個人的國家不是共和國家，那祇是「王朝」。**以至於對和他一起南征北戰、歷盡艱辛一起打天下的戰友們動起手來時，和歷代皇帝毫不手軟地借故滅殺開國功臣何其相似，冤獄遍於國中，置於死地而後快，甚至突破了人類文明的若幹大限。「狡兔餘孽換面在，空嗟毛堂自藏弓。」「文革」實際上就是一次封建主義大復辟，**「偉大領袖」任用親、寵、奸為總管和打手，刀筆催命，劍出飲血，酷吏酷刑，歹毒無比，神州大地上是血淋淋的「紅色恐怖」。「文革」中鼓吹的「天下大亂達到天下大治」，實際上是草菅人命、整肅異己的兇言和暴政。造成眾人喪心社會病狂，受害人為了活命而互相慘烈批鬥。「文革」為什麼會這樣的殘忍、殘酷、殘暴、血腥？經歷了假話時代、誇飾時代、極左時代的大作家巴金曾仰問蒼天：「人怎麼會一夜之間變成野獸？」我說：「當人是獸時，人不如獸！」這完全是因為「階級鬥爭」的理論變成了權謀技藝與綁架繩索，被封建獨裁加法西斯專制的邪勢利用，徹底地揮

發出了人性中的惡，並且在以政治運動治國的日子裏，把這個「惡」革命化、神性化、國家化。如1978年5月4日《人民日報》「特約評論員」撰寫的社論揭露：「他們採取了野蠻的曚昧主義和暴力鎮壓手段來踐踏科學與民主。……他們完全是一群野獸，把封建法西斯制度中的一切最黑暗最野蠻的暴力鎮壓手段，全部拿來對待無產階級和中國人民的精華。」葉劍英在1978年12月13日中共中央工作會議閉幕式上曾憤怒地痛陳：「『文化大革命』中，死了2000萬人，整了1億人，占全國人口的九分之一。」「秦始皇加馬克思」的現代專制翻雲覆雨，總是用離奇的方法發現離奇的敵人，並且用血腥暴力打擊消滅他們自行劃定的「階級敵人」和「意識形態敵人」，對國家政治生活帶來災難性的破壞，暗伏太多險惡的變數。豆其相煎，波劫重重，制度上的缺陷造成了咬人兼自噬互害的危局，雲譎波詭，勾心鬥角，剃人頭者，人亦剃之。看不清勝負成敗，難料結局悲喜景，誰明此中究竟？所以從某種意義上說，當1962年劉少奇忘記自己在《論共產黨員的修養》書中引用過的名言「良言一句三冬暖，惡語傷人六月寒。」丟棄良知的煎熬和正義的信念，在北京七千人大會上聲嘶力竭地高喊「打倒彭德懷！」並給彭作了「彭德懷問題不是一份《萬言書》問題，其反黨活動是外國勢力在中國搞顛覆的結果」的指鹿爲馬、黑白顛倒的政治結論時，也爲自己後來誅心又殺身的「文革」惡運築起了吞噬人性良知的祭臺。劉少奇女兒劉愛琴撰寫的《我的父親劉少奇》披露：「父親被打得腰伸不直了，打傷的腿一瘸一拐。手臂在戰爭中留下傷殘，此時一遭扭打舊傷復發，頻頻顫抖，每天爲穿一件衣服，要折騰一兩個小時，吃飯時飯也送不進嘴裏，弄得滿臉滿身的湯菜飯粒。……我父親在開封被關押的第27天——1969年11月12日凌晨6時45分含冤死去。開封的執行者立即將我父親的遺體抬上一輛嘎司69軍用吉普車。車身容不下我父親那高大的身軀，小腿和腳都露在外面，就這樣被迅速地送到開封城東南的火化場。我父親離開這個世界時沒有通知一個親人爲他送行。這就是一個共和國主席的遭遇！」其子劉源坦言：「被自己塑造的神壇軋死，其痛苦遠遠超出任何自我批判和自我否定。爲此，人民和歷史可以原諒他了。」（《中華文摘》2009年10月號）而那些終結「文革」的政治人物，自身也無法突破歷史的侷限，難以擺脫皇權時代遺留下來的歷史的惰性。民族心靈上的巨大傷痛導致的全民情殤，至今難易彌合。「天地不仁，以萬物爲芻狗；聖人不仁，以百姓爲芻狗」？？老子揭示的中華民族傳統文化精神中的殘酷性真令人發泠！人血不

是水，卻滔滔流成河！浩劫親歷的我，撕開深遠的傷口，穿越刀鋒般的痛楚，直面血淚，親驗那最動盪、最蒼涼的命運，字字殷紅，可鐫可鑄，滿耳是無數個受傷的靈魂在煎熬中訴說著大地上的苦難，無詞亦斷腸！人民百姓——炎黃子孫們在滄桑苦痛中盼個民本民權民主的政體是如此的艱難？哀歌痛史，何以書之？什麼是善？什麼是惡？什麼又是民族之殤？這些人類文明永遠反思警誡的反面標本，都已攤在我們的面前！「吾今而後知殺人親之重也。殺人之父，人亦殺其父；殺人之兄，人亦殺其兄。然則非自殺之也，一間耳！」（《孟子．盡心下》）讀之，為自己民族的苦難淵藪，我心絞痛陣陣，我的靈魂被一個個巨大的問號折磨著，顫慄著：這樣的歷史循環對身處其中的生靈是摧殘而不是福佑，對社會是破壞而不是推進！我要大聲說出：中國社會的專制歷史就是一部無休止的爭戰殺伐史！一位人文學者提醒我們：**「堅持對於殘暴歷史的記憶，實際上是在挽回這個犯過嚴重錯誤民族的尊嚴，重新使她變得令人尊敬。」**歷史的變遷，能啟發當下的思考，要把歷史教訓轉化為歷史智慧，從恐怖政治中解放出來的正確途徑是憲政原則下的民主與法治！讓我們這個多災多難的民族向體現現代先進文明的《聯合國憲章》和《世界人權宣言》靠攏吧！在此，我還要對自己的同胞們發問：今天，海峽兩岸難道還要把摧毀性的現代化武器投向另一方從而共同成為罹難的一體嗎？嗟乎？嘆乎？泣乎？悲乎？突然，一個念頭的黑影撲來：人類的黑暗本能，殘酷而頑固，與生俱在。人是這個世界上唯一對同類進行殘殺的高智商動物。熱衷於交換暴力、死亡與仇恨的人類的我們，難道不急需要救贖嗎？偉大的人道主義者、作家維克多．雨果（Victor Hugo，1802年—1885年）指出：「我們所企求於未來的是公正，而非復仇。」所以，回顧歷史，我要以人道主義立場鄭重表示：對歷次暴力革命的受害人，包括勝利者與失敗者都表示深深的哀悼！寄望在亡靈簇擁的世界，不再聚集階級鬥爭的拼殺和政治信仰之間的暴力仇恨，「相逢一笑泯恩仇」，能相互傳遞政治和解、多元共存的信號，在默默沉思中，交流人倫和天綱。正直、團結、友善、大愛、人性、人道、寬容、自由、民主、文明、智慧、尊重生命、自強不息、保護地球環境，祇要國家不遭到武力入侵，始終堅持和平、永不言戰。這些才是一個民族和國家強壯成長的健康養料，這些才是我們中華民族應該展示給世界的一個真正大國崛起的精神面貌。唯其如此，中國歷史的死結才能真正解開，中華文化才能超越過去、超越宿命，重建輝煌！唯其如此，人類世界才能避免叢林互鬥惡性循環走向共同毀滅的

厄運。反之，我真擔心：假如中國崛起了，崛起以後幹什麼？又會朝什麼方向崛起？我甚至禁不住心生警惕：不僅是學理意義上，而是在社會的實踐層面，以文化民族主義加上政治的國家主義爲基礎，缺乏文明共存精神内涵的大國沙文主義式的崛起，説不定是國家之禍；這種「爲中國策，爲大國謀」帶來的結果往往是人民之難，人類之災！

陸遊詩云：「僵臥孤村不自哀，尚思爲國戍輪臺。夜闌臥聽風吹雨，鐵馬冰河入夢來。」真正的藝術家還應該是人類現實生命意義的關注者和創造者，是社會轉型期的敏鋭觀察者、感受者，在人類歷史演進、文明進步和精神成長過程中，以超前的意識思考人生、探索人性。**卓越的畫家區別於著重手藝的畫匠，是因爲他們具有以人文精神爲根基的藝術觀念，具有直面現代文明矛盾的前沿思想，不是要提供社會流行的東西，而是要對社會的問題提出質疑和反思。**我鼓勵藝術家要走出書齋畫室，走出象牙塔，走向廣大的天地自由地去感受世紀的風雨雷鳴，去省察歷史流跡的記憶文本，用畫筆去刻寫思想、生命與藝術的奇跡，因爲那是一切藝術創作無比深邃的源泉，無限廣袤的背景。作爲社會性思考，就此，我欣喜地看見中國在進步，特別是開放改革的30年，我確實感覺到這種進步的存在。如實施了幾千年的「農業税」的廢除，不能不説是一項「仁政良策」；除政治領域外，中國人在經濟、文化、社會、個人生活和對外交往等方面，已經享有此前難以想像的自由。但泠靜理性的深刻思考中，我也看到中國的進步走得如此艱辛，付出的代價如此之大，存在的問題如此之多，積弊之深使重蹈歷史覆轍的沉重陰影並未退消。人類已經警覺到自然系統平衡狀態的偏離超過某個臨界點，人類文明就會失去立足點。同樣，當人民百姓的願望得不到表達和回音，社會的不滿情緒得不到宣洩和疏導，那麼長期積壓的社會矛盾終將爆發從而使整個社會發生劇烈動盪。宋玉對曰楚襄王：「夫風生於地，起於青萍之末，侵淫溪谷，盛怒於土囊之口，緣太山之阿，舞於鬆柏之下，飄忽溯滂，激颺熛怒。」（戰國．宋玉《風賦》）從過去的歷史經驗看，言路的堵塞，必將助長權力的瘋狂。特別是在知識分子對社會批判的聲音越來越微弱之時，當有「我不入地獄，誰入地獄」氣概的改革型思考者被視爲稀有動物之時，民眾和輿論對權力的制衡與監督越來越蒼白無力之時，老百姓認爲抗議是徒勞的不再出聲之時，充滿情感與倫理認知的社會對話斷裂之時，一具具自焚燃燒的人體不斷出現以卵擊石之時，

正是地火沸騰奔湧之際，也是最容易發生民族危機和災難之際。——但願我這是危言聳聽！短時間內弒童案的頻發，更像晴空中的一聲悶雷，震動著全球華人的心。由於長期以來未對有序社會的必備元素予以用心培養，社會情緒正以罪惡的方式慘烈爆發！我知道講真話難，然而，**爲思而在**，何懼忠言常惹禍，敢捨微軀膏社稷。作爲一個良知猶在的人道主義藝術家，我怎能「躲進小樓成一統，管它春夏與秋冬。」或許，多情應笑我，早生華發。儘管，我身邊常刀影浮動，劍光隱然，暗箭傷人。可是，波瀲真美自高潔，磊落生平應無愧，在乎誰悦？我本一畫人，無意惹權柄。若水心懷，皎如明月，敬天地，憫蒼生，存憂國之心，盡興國之責。我不得不骨鯁直言：在中國大陸，在開明進步、政治改革和民主自由被一些人不斷污名化的當下，歷史的進步、停滯及倒退正同時發生。有的特殊權貴利益集團勢力，以及僵化保守的「文革」式的「左」的偏見喧囂，極少數「四人幫」的政治追隨者對「左禍亂」捲土重來的期盼，以向後看的思維立場，以民族主義爲護甲，打著保衛「國家經濟安全」、「保衛國家文化安全」、「保衛國家政治安全」的合法意識形態的紅旗，以畸形的權力觀，把人民群眾對政府施政公義性、合宜性、人文性、平等性、科學性的理想期望，把人民群眾發自內心的甚至是出自本能的民主、反腐敗、憲政法治要求和主張繼續解放思想、政治改革、打開國門走向世界的富民強國之舉統統戴上「顏色革命」的大帽子。並且以對狹隘偏激的民族主義的鼓吹和用對外的敵我意識的張擴，來置換要求進行政治改革的聲音。**一些人打著共產黨的招牌，祇爲著給自己謀取官位、權力和金錢。他們徹底背叛了早期共產黨人奉獻於社會進步變革的理想主義精神，漠視現代文明賴以產生、發展的基本準則，視政治民主、社會民主、管理民主、公民權利、百花齊放、百家爭鳴這些普通的常識爲燒眉灼眼的野火，他們像一匹尾巴著火的瘋牛，逆向而奔，背棄著當代中國的文明意義。**然而，從大歷史的發展方向看，人類思想意識總是在改良中不斷向前發展，野蠻落後向先進文明進化是無可逆轉的歷史總趨勢，一個經歷了30年開放改革的社會，畢竟已經形成了自己進步的前進勢能，任何人居心叵測地死灰復燃那種以階級衝突和暴虐鬥爭爲特點的意識形態，包括以任何方式試圖把中國社會拉回到「文革」「左禍亂」時代的努力都將注定成爲笑話！

作爲一個中國畫家，認同中華優秀傳統文化中「天之生民非爲君，天之生君以爲民」

之民本論的政治天命觀，以及堅守文明進化的信念，堅守理性文明的疆界，是我深層感情中的血緣和倫理；也是我從精神和價值上確立的最基本的文化立場。克洛迪奧．瑪格裏斯在《烏托邦與醒悟》中説：「人人都衹考慮自己，小心謹慎地行事，而不去思考生命、真實以及人類自身的意義，那麼這樣的文明是混沌的。」我們正面臨著一個特殊的發展和社會轉型時期，在價值與是非的涇渭分明面前，今天的中國知識界在回應時代的呼喚方面，卻顯得過分的踟躕，衹有少數感知靈魂良心深處美之爲美的那些人才彰顯著高華的光芒。孟子提醒天下士人要：「貶天子」、「致良知」。陳寅恪説：「士之讀書治學，蓋將以脱心志於俗諦之桎梏。」儘管心之憂矣，其誰知之？荷道以躬，憂患警世。士子臉刻黃金印，一笑心輕白虎堂，去留肝膽兩昆侖，衹把心腸論濁清，五千年文化世代相傳的是那些博學於文，匡扶正義，兩袖清風卻有錚錚鐵骨爲民爲國諍言的詩人、藝術家、思想者們，這是真正中國文化人的文風。自1874年王韜先生在香港創辦了近代中國第一份具有評論性質的獨立報紙《循環日報》以來，中華民族百多年來優秀的知識分子爲中國之覺醒和崛起一次次掀起筆底波瀾，尋找著民族苦難和家國命運多舛的社會、歷史原因，書寫了言論史上一個個有聲有色的時代。而今，太多的讀書人選擇了墮落，字斟句酌地盤算他們在塵世的功名利祿。一些文人、學者及藝術家是超級厚黑，佞巧善噪、貪緣爲奸。集錢權學色於一身，像泥鰍魚一樣滑膩，唯上、唯利、唯虛、唯榮、唯錢、唯色，謊話汗牛充棟，生、旦、淨、末、醜，神仙、老虎、狗，變形爲小醜和弄臣的嘴臉，滿懷著「投機愛黨、牟利愛國」的動機，馬屁拍得刮刮響，煞是鬧猛，不但以無視人民群衆感情和利益的思維方式，爲歷代封建皇權專制説盡了好話，甚至爲十年「文革」唱起了或掩飾或肉麻的讚歌。宦官已絕，文妖不絕，國難當頭，語阿諛，媚如狐，「含淚文人」們輕浮的眼淚隨風飄，「兆山羨鬼」輩冷血無恥，惑衆妖言，妄道冥間，沒有一點點對集體生命苦難、對弱勢生存痛苦的體恤性立場，他們不停地撒謊，及時地諂媚，高興地裝愚，積極地整人，褻瀆著人類最基本的情感底綫。這些都是一個民族文化潰敗的表徵！白紙何辜印謊文！其行徑可列猥瑣卑賤無恥斯文敗類之大傳。——上述對權貴獻媚以及既得利益集團勢力的種種行徑，在根本上影響和動搖執政黨依靠人民群衆、相信人民群衆、反映人民群衆的意願、造福人民群衆、一切爲了人民群衆、走人民群衆路綫、與人民群衆血脈相連的最基本的執政基礎，障礙著進一步的改革開放的深化，抑阻著社會發

展進步的活力，死命地拖住歷史車輪的前進，以圖逆轉人類文明的進步方向。顧炎武曾痛斥「士大夫無恥，是爲國恥。」這位明末清初的大思想家、史學家認爲，明朝滅亡的一個重要原因是明代後期文人道德淪喪，推諉遁形，毫無禮儀廉恥，以拍馬晉身爲榮，導致整個社會市儈成風，廟堂內外、坊間官場，謊話蓋地，真相不明，是非顛倒，人心塌陷。他鞭辟入裏地說：「蓋不廉則無所不取，不恥則無所不爲。人而如此，則禍敗亂亡，亦無所不至；況爲大臣而無所不取，無所不爲，則天下其有不亂，國家其有不亡者乎？」我多麼希望把自己的夢想輕輕地告訴春天：容忍異議，從根源上尋求化解社會矛盾之道，是保留一個國家平穩前行希望的重要基礎。連古代開明的統治者都敢於在宮廷之外設立「誹謗木」，敢讓民眾在此議論官家是非，指責朝廷過失，以疏導民怨。《舊五代史》記載，後周世宗即位一年，聽不到諫諍，忍不住下詔求言：「在位者，未有一人指朕躬之過失；食禄者，曾無一言論時政之是非。豈朕之寡昧，不足與信耶？」東漢傑出思想家王充在《論衡》中說：「知屋漏者在宇下，知政失者在草野。」爲了消除民怨，籠絡民心，從禹、湯開始，如周成王、秦穆公、漢武帝、唐德宗、宋徽宗、清世祖這樣的統治者，也都曾經頒發過《罪己詔》。水不可堵，憤不可蓄，讓人說話，不以言治罪是自信強大豁達的表現，天不會垮；不讓人說話，甚至封人嘴巴，害怕老百姓評論時政得失，卻顯得色厲內荏，恐慌心虛，外強中乾。這種低級愚蠢的「雖有話語權重創公信度」的「瞎折騰」作爲，祇會留下更多的歷史笑柄。古籍《國語·周語上》警策言：「防民之口，甚於防川。」其釋義是：阻止人民進行批評的危害，比堵塞河川引起的水患還要嚴重，不讓人民說話，必有大害！因此唐太宗有「民怨不除，乃國之大患」的治國心得。孔子真言：「政者，正也。子帥一正，孰敢不正？」立國不能用詐道，（掩蓋真相欺騙公眾是最惡劣的治術，當政府部門和政府官員一旦失去公信力時，不論說真話還是假話，做好事還是壞事，都會被老百姓認爲是說假話，做壞事。）民主和法制是中國發展進程必須跨越之路，法治治事，人治治人，法治的真正精神體現在社會的公平正義與法律面前人人平等。提出「知識就是力量」觀點的英國著名唯物主義哲學創始者培根（Francis Bacon，1561年—1626年）曾警告當政者：「一次不公的司法裁判比多次不平的舉動爲禍尤烈。因爲這些不平的舉動不過弄髒了水流，而不公的裁判則把水源敗壞了。」要始終警惕「既得權力體制」對權力的濫用，當代世界法學界、社會學界鼎級人物哈

羅德．伯爾曼（Harold J. Berman，1918年—2007年）指出：「法律必須被信仰，否則它將形同虛設。」司法公正是社會秩序的基本指向，法律信任危機的蔓延勢必加劇社會矛盾的激化，而公權力的信任危機，又是政權危機的先兆！一個社會祇有維護平等、公義與自由、法制的秩序，才能產生真正安定團結的局面。要正視爲什麼反腐敗越反越嚴重？爲什麼老百姓上訪的洪峰一直未退？不能讓社會變成「高壓鍋」，聽聽唐宋八大家之一的蘇轍在《新論下》言之：「去民之患，如除腹心之疾。」是孰爲之，孰令致之？唐太宗一再自警：「爲君之道，必須先存百姓，若損百姓而養其身，猶割股以吹腹，腹飽而身斃。」《論語．季氏將伐顓臾》云：「虎兕出於柙，龜玉毀於櫝，是誰之過與？」朱熹注曰：「典守之過也。」先哲曰：「天下之大根本，人心而己矣；天下之大肯綮，提醒天下之人心而己矣。」《史記．管晏列傳》有重語：「禮義廉恥，國之四維，四維不張，國乃滅亡。」表面上儘管可以波瀾不驚，客觀上社會怨氣不但存在而且正在繼續地凝聚並轉化爲敵意，這類社會情緒正在埋下重大隱患！依憑一種單邊的强制專政來維繫社會秩序，畢竟不是長久的辦法。古有明訓：「恭而無禮則勞，慎而無禮則葸。」增强憂患意識比歌頌輝煌好，**以變革求穩定，則穩定存；以穩定阻變革，則穩定亡。變革是社會可持續發展不可或缺的動力，是避免社會循環革命與動盪的惟一選擇。**《孟子．離婁上》深入透闢地分析道：「桀、紂之失天下也，失其民也；失其民者，失其心也。」民不安則思變，殷鑑在前！「行穩致遠」沒錯，但不能止步不前，民主法治要有突破性的發展，而倒退肯定是沒有出路的。我篤信決策層反腐倡廉的決心無以倫比：**「一個政黨的執政地位不是與生俱來的、也不是一勞永逸的，今天擁有的不等於明天擁有，明天擁有的不等於永遠擁有。」**這話説得很有道理！而事實上，中國的官場腐敗世人皆知，貪官之多之普遍，貪墨數額之大之巨，貪污手段之狠之明目張膽，超過了中國歷史的任何朝代，猶厝火於積薪之下而寢其上！權力在沒有制約的情況下，走向反動是必然的結果。——不管這權力當時來得多麼冠冕堂皇。任何現代政黨，都需要在自我批判中進步。任何政權假如被貪腐扼住了喉嚨，敗亡是遲早的事。祖先這樣教導我們：「大道之行也，天下爲公。」（古書《禮記．禮運》）1945年7月4日，毛澤東在延安楊家嶺窰客廳作答黃炎培時曾信誓旦旦：「我們已經找到了新路，我們能跳出這周期率。這條新路，就是民主。祇有讓人民來監督政府，政府才不敢鬆懈；祇有人人起來負責，才不會人亡政息。」如果位高

權重者能具有心底無私天地寬的境界，真正的以無私良善之身作則，以「呼號匍匐，裸跣顛頓，扳懸崖壁而下拯之」之精神，（王陽明《傳習錄》）超越舊有歷史觀和格局觀，做出較具前瞻性的思考，突破自身思想、認識與實踐的侷限性，以對歷史必須的深刻反省和道德內疚，以大政治家的政治遠見和歷史擔當，無懼經歷文明變革之陣痛，主動地把握改革的機遇，進行21世紀的思維創新，尋找新的破解長期存在的結構性矛盾與社會政治難題之路。真正的與民同心，制約權力、駕馭資本，真正做到權爲民所用，情爲民所繫，利爲民所謀，橫亘心胸，鑑史、治官、解怨、惠民，匡正時弊，能以理性善意對待不同的政治意見和利益，秩序、自由、民族、理性，穩妥地進行社會創新和培育發展公民社會，**毫不動搖地走向實現權力得到理性制約的法治國家，去建構自由民主憲政法治的和諧社會**。如此，求押韻之天賴、地慈之心弦，可以最小成本的改良手段推動中國社會的進步。中華民族才能踏破難關萬重，跳脫中國下階段的政治文化歷史再次重蹈惡劣怪圈；才能避免泰山其頹，梁木其壞，哲人其萎。才可跳出天將傾、何以補天？——大動盪、大劫難的周律循環，走上符合歷史良性發展規律的康莊大道，長治久安的願景可期。**這是中華民族億萬生命傾覆慘劇以後的三千年矚望，辛亥以降百年中國的至誠夙願！這也是大地山河跨海來的萬壑回聲！**

千年輪轉，春秋飛濺。「天地萬象之理，存亡興廢之端，賢兇善惡之報……」，誅戮太重，未足恃也，善惡不相掩，道裂人心裂。史海鈎沉，那些曾經固若金湯的鐵籠，那些不可一世的帝闈暴君，而今安在哉？在中國社會一亂一治，一治一亂的命數裏，數千年王權爲何總以驚人相似的方式走向衰落？我們正駐足於嚴峻的歷史起點和歷史的分水嶺，面對人禽之辨，文野之辨，善惡之辨，生死之辨。司馬光在《資治通鑑．漢紀十八》中正告當政者：「民者，弱而不可勝，愚而不可欺也。」人是社會的人，人的愛恨情仇、生死離別都在存在的維度上發生，建立在人性、理性和誠信基礎之上的自由、平等、博愛具有不可否認的普世性。無論是「西化」、「國粹」還是「融合」的主張，實際上都是自身傳統與現代的對立統一關係。千秋功罪，誰與評說？歷史不是鏡花水月，歷史是一個回音壁，歷史的審判令人敬畏，歷史不留白！我們的期待因我們的期待而完成，跨過仇恨的極地，超越眼前的所有，相隔關山夢不遠。祈之，盼之，我爲我們民族祈盼的是一個光明朗照的前景！

一個中國女畫家的思想片斷

——我與西湖荷花的情緣

■周天黎

「亦餘心之所善兮，雖九死其尤未悔。」

——屈原《離騷》

第一章

「畢竟西湖六月中，風光不與四時同，接天蓮葉無窮碧，映日荷花別樣紅。」我很小時候就從「南宋四大家」之一、愛國詩人楊萬里的這首《咏荷》詩認識到西湖荷花。後來又知道我國最早的詩歌集《詩經》中就有關於荷花的描述「山有扶蘇，隰與荷花。」農曆六月二十四日是千年相傳的荷花節。

象徵聖潔、和平、吉祥的荷花，自古代表著中國人審美的至高境界。更是中華民族道德操守的代言物。

我的腦海裏還深深印著這樣一個神話故事：荷花相傳是王母娘娘身邊的一個美貌侍女——玉姬的化身。當初玉姬看見人間成雙成對，男耕女織，十分羨慕，因此動了凡心，在個性開放的河神女兒的鼓動和陪伴下偷出天宮，來到杭州的西子湖畔。西湖秀麗的風光使玉姬流連忘返，忘情的在湖中嬉戲，到天亮也捨不得離開。王母娘娘得知自己侍女也竟敢追求自由，勃然大怒，用蓮花寶座將玉姬打入湖底污泥中，責她蒙垢塵埃，永世不得再登南天。而脫離了專制天條網罟的她，惘惘不甘，再也不會接受別人的旨意，在黑暗的詛咒中忍辱匍匐，默默度過無望的一生。她的靈魂在苦難中求得涅槃，她從大地汲取了萬物精氣，倔強地挺起了身，抬起了頭，向無盡的蒼穹驕傲地仰示自己絕色的臉龐。從此，人間多了一種既出世又入世，有著至麗至美、至柔至剛生命之魂的玉肌水靈的鮮花。

記得1988年夏，我應時任浙江畫院院長陸儼少先生的熱情相邀，從香港飛來杭州參

加龍年國際筆會，期間，曾陪伴他參觀座落在湖光山色中的黃賓虹故居。交談中，陸老問我：「我認爲一個中國畫家，十分功夫裏，四分是讀書，三分是練毛筆字，餘下的三分才是畫畫。對此，你怎麼看呢？」我回答他：「我想筆墨技巧祇是『技』的範疇，如果沒有用『道』來做藝術的靈魂和核心，最熟練的筆墨技巧也祇能成爲『匠』。而『道』的形成，要靠厚實的文化底蘊，寬闊的氣度胸懷，個人的人文氣質和高尚的道德良知。」陸老有點興奮地說：「你講得對，講得很對！你提到的這個『道』，祇有在廣博的文化知識的基礎上才會產生，所以，我主張一個畫家，必須把很大一部份時間精力用於讀書。學畫而不讀書、少讀書，以致營養不足、不良，繪畫時也就無法靈變，難成氣候。」

「雖由人做，宛自天開。難怪許多人來此尋訪仙踪。」我攙著陸老在黃賓虹故居附近一條兩邊長滿青苔的花徑上散步，談起了對杭州園林的一些看法。陸老卻用一種很認真的表情、很誠懇地答我道：「夏天的西湖，最美的還是荷花，你可常來畫畫。不要畫老套套的樣子，我覺得你身上有一種特別的氣質，要畫出你自己心目中的荷花，要把自己的人生感受畫進去。」前輩的叮嚀，給我很大的啓迪，觸動了我內心神秘核心的某根隱伏的藝術神經，影響著我人格結構中的本我活動，促使我以更大的勇氣去思考和實踐，用情筆墨之中，放懷筆墨之外，力圖從中國繪畫藝術文化內涵的深層去拓展出富有創意的精神價值。當年，爲了鼓勵我，陸老特地爲我畫的一幅荷花圖題了「水珮風裳」幾個大字，並蓋上了三個圖章。在筆會活動結束時，建議眾畫家們在我掛著展出的畫作《生》面前合影留念。

儼少先生曾撰句：「三生宿慧全真性，一路清陰到上頭。」令人匪夷所思的是，此後，在整整三年時間裏，我幾乎斷不了地都會做到同樣的夢，我的眼睛掠過無數驚詫和迷惘。夢中，我見到粗布芒鞋、衣襟飄飄的倪雲林、徐渭、八大山人從黛色幽深處邊走邊聊結伴而來，他們一個故作清高，一個佶屈聱牙，一個生冷孤僻，但與我一起談畫論詩時，都成了我和藹可親的兄長。我心裏不太喜歡他們畫中某種瘦硬枯澀的風格，可藝技上又有曲徑通幽之感。恍恍惚惚中，他們把我帶進了一個偌大無比、鳥語花香的山谷。裏面竟也有著一個西湖，迂闊怪詭，人跡不逢，飛塵罕到，長滿離奇超脫、變了形的荷花。附近山坡上都是些形態奇奇怪怪的牡丹、葡萄、百合、梅花、凌霄、迎春、紫藤等，還有幾何造型、卡通樣的小鳥飛來飛去。夢中，有時我又變成了被困在污泥中的玉姬，而那些牡丹、葡萄、百合、梅

花、凌霄、迎春、紫藤都變成了我的姐妹，奮力地助我跳出泥潭。我的直覺還告訴我，這種形體怪異的神秘花卉是在冥冥間穿越了幾百年的時間，突破了重重迷迭的阻隔來和我相會，我感到內心有一種巨大的力量壓迫著，急需一個釋放的出口，我必須把這些夢幻中形象畫出來。然而，「我是人間惆悵客」，萬千思緒交幻錯變，每畫完一幅作品，我整個人大汗滂沱，雙腳發冷，竟像虛脫似的軟弱。而且，沒有一張畫讓自己感到滿意。

起初，我的家人還試圖用某種弗洛伊德的心理學理論來解說這種現象。通常來說，夢境是不能用理性的方式來解釋，後來我幾乎天天發夢，天天發瘋地畫畫，我的畫風也發生了很大的變化。「春來遍是桃花水，不辨仙源何處尋。」一直發展到思緒像亂雲飛渡，滿腦子的考古學中的斷章殘篇和稀奇古怪的畫面，耳朵裏還不停地傳來神秘的語言，那是一種彷彿來自茫茫宇宙的聲音，全身又突然筋疲力盡，像一條失事的船骸在寬闊的大河中順水悠悠飄盪。清．納蘭詞云：「不知何事縈懷抱，醒也無聊，醉也無聊，夢也何曾到謝橋。」可以想象到，最後，彷彿被某種精靈附體、神遊八極恍惚無措、且茶飯不思的我被家人送進了醫院。我告訴醫生：「我常在一種幻覺、一種騷動、一種譟音、一種雜亂及一種莫名的痛苦中，感覺到一種充滿靈性的藝術語言和神秘的圖像。還有經常覺得一種來自黑暗深淵的巨大力量撲面壓來。」醫生卻對我說：「從現代精神病學之父雅斯貝斯來的觀點看，尋常人祇看見世界的表象，而像你這樣的藝術家才有可能看見世界的本源。祇要身體不累，繪畫創作可以讓你精神的壓抑和緊張獲得較快的緩解，你在醫院裏仍可以用適當時間作畫。」我一直很感念他的理解和懂得。半個月後我回到了家裏，為了防止怪譎的事再在我身上發生，家人們一直勸阻我不要到杭州西湖看荷花。後來，我從弗洛伊德關於精神分析的經典著作《夢的解析》第一章第25頁裏，讀到他引用18世紀著名心理學家希爾德布蘭特的一段話：「夢具有驚人的技巧，它們能把感官世界的突然感受編織進他們自身的結構，因此它們的出現就似一種預先安排好了的逐漸到來的結局。」對自己奇特的夢景體驗，一時感觸良多又唏噓不已。所以，在我艱難的藝術創新、思想求索之路上，杭州西湖的荷花於我有著孰喜、孰悲、孰奇、孰幻以及乍盼乍驚的非同一般的意義和宿命般的關聯。

盤考足聲遠，墨惜心曲深。前兩年，有一位美術學院的中年教授問過我：「為什麼你畫的飛鳥，有些卡通樣？」我笑答他：「來自夢幻和某種畸零的靈異。」其實，我更深一層

意思是，畫家有一種境界叫「熟極變生，巧極變拙。」蘇軾在《書鄢陵王主簿所畫折枝》一詩中有見解：「論畫以形似，見與兒童鄰。」作畫難在做減法，難在從筆墨加給筆墨的煩瑣負擔中解放出來，難在洗盡浮華，留下精粹。傑出的藝術作品不僅僅是讓人平面地去看，也不僅僅是像有的美術評論家所說，讓人去閱讀的，而是讓讀者用自己的心靈、用自己的人生觀、用自己的生活閱歷去感覺、去領會、去認知作品中的美學境界和精神空間。

日月如風，足音跫然，一晃近20年過去了，仙者駕鶴，人面非昨。煙水茫茫，故人何在？奇怪的夢境也早已遠去。再臨鐘靈毓秀的杭州，不變的是千頃碧波中的荷花，仍風韻淡雅地挺立著飄逸的軀竿。祇不過一眼望去，萬朵花影照清漪，繁衍生息，比以前更翠綠繁茂、接連周邊翁鬱透迤的青山峰巒了。而那無法閘擋的思緒，似乎又正潮湧而來，忽然間，不覺記起中唐名將韋皋一首詩：「雨霽天池生意足，花間誰咏採蓮曲。舟浮十里芰荷香，歌發一聲山水綠。」神遊物外，心與景接，我眼前一一閃映出當年在虎跑噴泉邊，在龍井泓池鄰，在平湖秋月中，與畫友文友們汲水烹茗、吟詩作畫又論文、兼議時局趨勢的雅境。印像最深刻的是這些剛從「文革」浩劫中活下命來的朋友們，在談到座落在西湖岸畔的岳王廟裏，很多遊客向跪在岳飛墓前的秦檜、王氏、張俊、萬俟卨四個奸佞鐵像憤吐唾沫時，都異口同聲地認爲，十二道金牌、風波冤獄，以「莫須有」罪名勒死岳元帥的真正元兇並不是秦檜，而是當時的宋皇帝高宗趙構！

「萬古知心祇老天，英雄堪恨複堪憐。」一個小小的宰相秦檜，他能有殺害岳飛的能耐和權力嗎？明代大畫家文徵明以一闋《滿江紅》，把風波亭冤案這層窗戶紙戳破：

拂拭殘碑，敕飛字依稀堪讀。
慨當初、倚飛何重，後來何酷！
果是功成身合死，可憐事去官難續。
最無辜、堪恨更堪憐，風波獄。

豈不念，中原蹙？
豈不惜，徽欽辱？

但徽欽既返，此身何屬？

千古休誇南渡錯，當時自怕中原復。

笑區區一檜亦何能，逢其欲。

難怪這位封建時代的一代忠良和他兒子岳雲、愛將張憲在1142年1月27日被慘害前，提筆在假供狀上無奈而極度憤懣寫下了八個大字：「天日昭昭，天日昭昭！」.

我認爲應該第一個永遠跪在岳飛墳前請罪的，不是別人，正是斷送北宋、犧牲父兄、殺害忠良、陰險狠毒、虛僞醜陋的真正元兇宋高宗！

還有，另一位光明磊落、保家衛國的一代忠良于謙，被明帝朱祁鎮和心黑手狠的權臣徐有貞以「雖無顯跡，意有之」的荒唐罪名殺掉後，也埋骨在西子湖畔。

其實，比岳飛、于謙冤死得更慘的是被處以寸磔的明末抗清名將袁崇煥，親眼看著自己身上的肉被人一塊塊割去吃掉：

遂於鎮撫司綁發西市，寸寸臠割之。割肉一塊，京師百姓從劊子手爭取生啖之。劊子亂撲，百姓以錢爭買其肉，頃刻立盡。開腔出其腸胃，百姓群起搶之，得其一節者，和燒酒生嚙，血流齒頰間，猶唾地罵不已。拾得其骨者，以刀斧碎磔之，骨肉俱盡，止剩一首，傳視九邊。（明．張岱《石匱書後集》）

這位韜略激盪而胸藏十萬甲兵的忠誠戰將，被自己的主子下旨整整刮了3543刀！

「才兼文武無餘子，功到雄奇即罪名。悲風爲我從天來，寸寸血肉喂黎民。」——這絕唱還會繼續唱下去嗎？

「劃地東風欺客夢，一夜雲屏寒怯。」我讀之惡心難忍，驚破一簾幽夢，淪肌浹髓的悲哀裏，任憑風雨助淒涼！「天作孽，猶可違；自作孽，不可活。」（《尚書．大甲》）

曾經有過四大發明的古老民族啊，滄桑的倦顏下，你究竟中了什麼魔咒？

三十多歲的唐伯虎曾深感韶華易逝，命運無常：「和詩三十愁千萬，此意東君知不知？」嚴峻的史實讓我頭腦漲疼：我父親的一位難友，美國芝加哥大學1928年的法學博士、

東京大審判中唯一的中國法官梅汝璈，這位在東京法庭上一身正氣，雄辯滔滔，舌戰各方，堅定的維護祖國尊嚴和人民利益，力主把東條英機、土肥原賢二等七名罪大惡極的戰犯送上絞刑架的中華英才，在1957年被打成右派分子，竟以煽動對日本人民的民族仇恨和報復的罪名受到批判鬥爭，歷盡苦難，於1973年在淒涼和驚恐中悲慘地死去。

離杭州不遠處的諸暨，因出西施而響名。人們出於良好的願望，總宣揚説吳亡以後，西施和範蠡結伴泛舟五湖而去也。我翻閲《吳越春秋》（東漢趙曄撰，宋太宗趙光義統一全國後所編《太平御覽》也以此爲史實録入。）竟有如此記載：「越浮西施於江，令隨鴟夷（鴟夷，就是『牛馬皮革縫制的口袋』）以終。」就是説西施這個爲越國攻陷姑蘇城立下第一大功的美女間諜，最終被打了大勝仗的越國統治者下令，裝進了一隻皮口袋，然後墜上石頭，活生生地沉入了江底。思量下，文種這樣立國治世的忠臣，勾踐都毫不手軟滅掉，弄死個陪睡仇敵夫差許多個夜晚的小女子，也是這種梟雄卸磨殺驢本性的使然！

有情草木泣寒波，在歷史演繹的深處，我聽到了造物主的沉重嘆息聲，心中愁如扣，更有萬重憂。

寸衷銜感，薄紙難宣，崩裂彌合的歷史之鏡中，爲什麼中華民族的民族英雄總是帶有濃重的、千古奇冤的悲劇色彩？比嘶吼更大的總是入骨的辛酸？聲聲啼血，頑石垂淚，身痛徹腑，我手中如有宙斯之神劍，真欲下潛黃泉，上窺青天，狂舞於九州大地，斷長江之水，乾黃河之底，削珠峰之巔，也要遙責歷史、追問當道、跪哭蒼天、氣正人間，以擔盡古今愁的悲壯，去敲打中華民族古老的心門！

翻出我當時參觀岳王廟、于謙祠後寫的日記，竟有我筆痕深刻的心中感嘆：「……鑄讒成鐐銬，專制殺英雄。墓石蒼蒼，千古遺言，發蒙振聵，發人深省！好在蕭瑟肅殺的風霜雨雪中，還有那一湖殘荷目睹著人間的忠奸正邪。」文末，還抄有戊戌變法103天失敗後蒙難菜市口的六君子之一、「請自嗣同始」、手提肝膽輪脾血的中華英豪譚嗣同《望海潮．自題小影》一詞：

曾經滄海，又來沙漠，四千里外關河。骨相空談，腸輪自轉，回頭十八年過。春夢醒來波，對春帆細雨，獨自吟哦。唯有瓶花，數枝相伴不須多。　　寒江才脱漁

襄，剩風塵面貌，自看如何？鏡不因人，形還問影，豈緣酒後顏酡。拔劍欲高歌，有幾根俠骨，禁得揉搓？忽説此人是我，睜眼細瞧科。

我相信生命不祇是生物意義上的存在。「認識你自己。」——鐫刻在古希臘神廟上的一句話在我腦海中閃過，引發起我對人存在的本質及意義的思考。我是何人？來自何處？爲什麼活著？爲什麼痛苦？今生今世有何塵孽？又將去向何方？生命的意義到底是什麼？永生和永死是什麼關係？春去秋來，夏綠冬黯，白駒過隙，五蘊皆空，恒沙億萬，世象迷濛，無可思量之間我突然好像明白了我與西湖荷花的某種無法言説的情緣。我忍不住興匆匆趕回住地，展紙瀉墨，奮筆疾書行草一幅：「歲月無聲任去留，筆墨有情寫人生。」歇筆時還想起了王安石《讀史》中的句子：「自古功名亦苦辛，行藏終欲付何人？當時黯黮猶承誤，末俗紛紜更亂真。糟粕所傳非粹美，丹青難寫是精神。區區豈盡高賢意，獨守千秋紙上塵！」

我所以在此提到荊公王安石的詩文，是因爲敬佩荊公，當與他政見不同、反對他變法的蘇軾在杭州任通判時，不聽其好友、以寫竹稱雄的畫家文同「北客若來休問事，西湖雖好莫題詩」的勸告，仍是詩人性情，還説：「天真爛漫是我師」，終在湖州太守任上，被李定、舒亶、張璪、何正臣四個豚皮厚臉、不識羞恥的小人政治誣陷，因「文字獄」身繫烏臺黑牢，命懸一綫之際，力呈奏折給神宗，讜言切諫：「安有盛世而殺才士乎？」救下蘇軾一命。否則，中國文化史上哪裏還會有前後《赤壁賦》此等閃光千年的明珠；當然更不會有元佑四年，他復出任杭州太守時，治運河，開六井，浚西湖，取污泥葑草築蘇堤，建映波、鎖瀾、望山、壓堤、東埔、跨虹這古樸美觀的六橋，通茅山、鹽橋兩河等有益於杭州百姓的事跡了。

然而，世路風波惡，小人背後捅刀之陰毒，至今仍不鮮見，我輩也身遭偷襲噬嚙：2005年11月5日浙江《美術報》在第二版發表了我1986年創作的一幅作品《生》和名畫家蘇東天老教授的一篇評論文章《論周天黎〈生〉創作的成功和意義》，對一幅國畫作品、一篇評論文章藝術成就藝術觀點的認識，如有不同看法，大可作文公開論爭。想不到浙江有那麼幾個思想貧困、畫藝平平、人格扭曲、心胸狹窄、嫉火中燒的畫家同行，不把心思精力放在自己畫藝的提高上來競爭，卻投機鑽營，想靠歪門左道來掘利攫益，鬼頭鬼腦，四肢蹦跳，醜惡

算計，竟跑到當時一位主管浙江省文化工作的中共省委副書記面前搬弄是非，磨動野獸似尖利的牙齒，欲以一口咬碎人之勢，捕風捉影，無限上綱上綫，打起了惡劣的欲置人於死地的「文革」式的政治告密般的小報告，「無罪無辜，讒口囂囂。」其言行如劊子手操刀，句句見血，刀刀入肉。說我這個女畫家政治上有壞心，在香港政治背景複雜，《生》是「黑畫」，別有用心，十分可疑，云云。危言猶在口，飛語利鋒刃，使得《美術報》編者一時馱不及舌，驚恐莫名。好在人間已非「文革」時期，此事低空掠過。同樣，香港和臺灣也有一、二個我從未見過面的三流畫家，看到臺灣幾家報紙刊發了我的美術理論文章以及論說我作品藝術成就的評論，在妒嫉心理作祟下，加上對於官家資源的傾慕和瘋癲，也半生半熟地向海峽兩岸當政者做起政治告密的勾當來。美術界有個別人不知是出於什麼樣的動機，當面是人、背後是鬼，兩邊三刀，搬弄是非，不去多讀點書，不去認真求藝，總愛製造散佈一些蠱惑人的謠言，估計這篇文章發表後，那些心裏陰暗的精神殘障者、平庸的邪惡人焉能閑空乎？又要忙碌一陣了。

據我翻查資料考證，中國有記載的最早告密者是周朝的衛巫（見《史記》上「衛巫監謗」的故事），當時國人不滿周厲王的暴虐統治，多有謗言，厲王指使衛巫秘密監視國人，凡有告密者，均可領受獎賞，一些文壇宵小趁勢捕風捉影地借此來打擊有才華的文士，並邀功求賞，一時間「國人莫敢言，道路以目。」

我贊同錢鍾書先生的一個見解：「文人好名，爭風吃醋，歷來傳為笑柄，祇要它不發展為無情、無義、無恥的傾軋與陷害，終還算的上『人間喜劇』裏一個情景輕鬆的場面。」

其實浙江杭州古代也不乏缺德的告密者和遭受不白之冤的受害人，1782年，杭州有一個叫卓長齡的詩人，頗有文名，著有《憶鳴詩集》。因書名「鳴」與「明」諧音，被文痞宵小狗奴才們牽強附會、向清王朝告密邀功，指為憶念明朝，狂妄悖逆，圖謀不軌，導致乾隆大怒，親令開棺戮屍，連孫子都被斬首。重讀乾隆對這起發生在杭州的文字冤獄的親筆判決，也可了解封建獠牙對文人學者的吞噬：

仁和縣監生卓長齡著有《高樟閣詩集》，伊子卓敏、卓慎等人亦著有《學箕集》等項詩稿，伊族人卓軼群寫有《西湖雜錄》等書均有狂妄悖逆之語，該五犯俱先後病

故，僥逃顯戮，應仍照大逆凌遲律剉誰其尸，梟首示衆。卓天柱系卓長齡之孫，卓天馥系卓慎之子，均依大逆緣坐律，擬斬立決。卓連之收藏逆書不行首繳，依大逆知情隱藏律，擬斬立決。陳氏、高氏，王氏並卓天馥二歲幼子均解部著給發功臣之家爲奴。

劉禹錫有一首《浪淘沙》：「莫道讒言如浪深，莫言遷客似沙沉。千淘萬漉雖辛苦，吹盡狂沙始到金。」世上的事有時真不得不讓人感嘆。本身在「文革」中政治幫閑投機活絡，在權謀江湖中修得圓融老道，常遊弋於人間與魔道糾結的臨界點，1983年又峨冠博帶的胡喬木，對巴金因在香港《大公報》上發表反思「文革」的《隨想錄》引發國內外一片讚揚之聲，竟然醋缸倒翻，妒嫉大發作，內心極爲不滿，但又不敢光明正大地提出不同看法，卻悄悄指令時任上海市委宣傳部長的王元化，要王出面做政治打手，私下活動，尋找借口，從巴金背後突然發難，換掉巴金上海市作協主席的職務。深受「極左」明傷暗害的王元化說：「你們代表市委作決定，我服從，但讓我先提出報告，我不能幹。」幸虧有政治德行和有政治智慧的王元化頂住，否則連巴金這樣的人物在「文革」被否定之後，仍難逃一些人的政治暗算。

這類陰暗的活劇就這樣小家敗氣又可怕可惱地上演著！

說穿了，告密誣諂本是一種古老的社會現象。自從有人類以來，暗角裏告密，背底裏進讒現象就存在。那是人性的一種陰暗性的表現，是人性的一種扭曲。所以蘇格拉底早就指出：「告密者不配稱爲人。」但中國千年封建專制統治的政治文化中不僅從來就少不了「生意黑昧做，棺材劈開賣」的陰險的告密者，而且還給了這類人最大的鼓勵和用武之地。祇有在整個社會文化啓蒙與人格更新的環境下，這類醜事才能逐漸減少。

《聖經》上寫著：「日光之下，並無新事。」（《舊約．傳道書》1：9）人海之闊，無日不風浪，我心裏十分喜歡拜倫的詩句：「愛我的，我致以嘆息；恨我的，我報以微笑。無論頭上是什麼樣的天空，我準備承受任何風暴。」有不少友人提醒我，當今中國畫壇魚龍蛇鼠阿狗阿毛混雜，三教九流齊備，最好小心且橫站。哈哈，我是暢飲紅酒三杯，醉醺醺地提筆蘸墨錄古人言：「吾丹青大文均已成，雖風雨雷霆不能動搖也。」笑酌天下事，幽賞雲

起時。我在此記上一筆，爲中國畫壇留下一個小人作惡的真實事例，給善良的人們留下一個警覺，小人如蒼蠅，有時避也避不過呀！特別是那些資深小人及創造性的無恥，其心實在可鄙，且品流俱下，必要時，祇能拍打拍打它們。

丹青傲骨煉繪事，崎嶇藝路苦求真，一方硯墨臺，幾管毛錐筆，縱然有溺水三千，我祇取一瓢。我們不能決定生命的長度，但可以決定生命的寬度。畫家的生命是以具有人格精神的作品爲標誌的，一個畫家是否具備生命的廣度和靈魂的深度，也決定著這個畫家畫品的高低。爲此，一位屬於中華民族的藝術大家必定能在不同勢態的生命的過程裏，以人格的自我期許，裂破古今，獨行天下，不去依附於某種外在的力量或權勢，在精神孤旅中爲自己撐起一方理想主義的天空，在自然的意寫中思索人類精神的奧義，以更寬闊的文化視角對自己的生命體驗和家國歷史進行省視；更能以泰然的平常心態去應對現實中的種種艱難與利好，包括燦爛奪目的喧鬧和極度的沉寂黯然；也不必在乎被同時代認同的困難，或者被加以詆毀；自己的藝術創作，也決不可能成爲政治權貴的應景和市場賣買的附庸。

曹雪芹在《紅樓夢》裏說出了一個定理：「縱有千年鐵門坎，終須一個土饅頭。」百年易過，人生最終能留下的並不多。權力有喪失的時候，金錢有散盡的時候，美麗有彫零破敗的時候，生命有結束的時候，50年、100年、500年、更久地過去了，真正的藝術家將隨著他（她）們傑出的藝術超越時代。人體，也許是世界上最不需要修飾的美麗作品，但它卻無法長久或者是永久的保存。當我的靈魂駕鶴遠去，當這具碳水化合物的凡胎肉軀被送到火葬場爬煙囪之際，如果能享受這種一生盡頭極致的無憾，人生至此，夫復何求？我信步行至孤山北麓宋代處士林和靖墓前，對這位「苟孟才華鶴氅衣」式的人物，深感其高風亮節，因厭惡官場廟堂熏天之濁浪而終身不仕，禁不住扶碑吟誦：「湖上青山對結廬，墳前修竹亦蕭疏。茂陵他日求遺稿，猶喜曾無封禪書。」

「行雲流水去，明月清風來。生動無礙帶，芯花漫自開。」其實，在我的感覺中，杭州的夏天，就是與賞心悅目的滿湖荷花緊密相聯的。那亭亭玉立的綠莖，那田田的荷葉，那臨風綻開、搖曳生姿的紅荷，宛如情竇初開少女婀娜多姿的體態以及初會情人娉婷欲語時兩頰羞澀的緋紅；當然，她們又似乎就是夏日西湖的精靈、六月杭州的天使。如李白所詩：「心如世上青蓮色。」她們是那麼的心澄神清，玉顏光潤，亮澤動人，明朗燦爛，純淨、純粹、

純潔，透明無瑕的天性會讓忙碌的人群感覺到一份塵世濁譟中的安靜和慰藉。看，前面就是位於西湖西南邊的淨慈寺了，柵門半掩，庭階石砌清潔得不見半點塵泥，我明明見到裏邊有荷花仙子在舞動倩影，哦，原來是她們在敲響南屏晚鐘，凸鑄著6萬8千字《妙法蓮華經》的10噸洪鐘，正在發出警世之音，繩愆糾謬、謇諫猶存：貪風如虎吞三辰。華筵歌欄衣香鬢影，表面上的繁榮穩定下潛伏著整個民族的道德和精神危機，以及人性的可怕墮落！由於人格精神被瘋狂的物欲所淹沒，許許多多人失去了人生的方向感，惶惶不可終日！芸芸眾生啊，花開花落自有時，什麼樣的因，結什麼樣的果，羊狠狼貪，鷹瞵虎視，乖張狂躁，煩惱焦慮，奢華墮落、欲壑難填，心爲物役，尋尋覓覓，燈火樓臺，推杯換盞，觥籌交錯，夜夜笙歌，到頭一場空啊！**許多擁有權力財富的人，不明白自己也已被權力財富所擁有，成爲被其所困的奴隸。**在爾虞我詐、人際關係越來越疏離的現實生活中，在激發出蓬勃的原始欲望、螻蟻爭食般的商品社會裏，在承受著靈與肉彼此撕裂的掙扎時，在嫉妒怨懟無法淡褪、精神無所適從、心靈無處依歸那會兒，少些貪婪、嗔怒，能用另一種人生視角，去細心品味生命帶給人類的那種非物質的來自福由心造、隨遇而安的快樂。堅決拒絕人格獸性化，心靈物欲化，道德虛無化。並去思考人世浮沉中如何擺正自己的心態，如何用愛的精神讓自己真正的充實和幸福起來；如何從失去良知束縛的「人不爲己、天誅地滅」的世俗污染熏陶中脫出，拒絕必然的崩潰，超越生物侷限，讓自己的生命境界得到提昇。人的天性裏面，一半是天使，一半是魔鬼，我們要讓天使戰勝魔鬼。千萬不要去相信邪惡所信奉的：「好人命不長，禍害壽百年。」欺天攻地的事一定做不得。否則，人在做，天在看，哪怕你高高在上，位極人臣；哪怕你富甲天下，名滿九州，當你吃下滴血的罌粟，心魔終起，缺德敗行，虛妄狠毒，孽債孽償。或許你逃過一劫，或許你自以爲陽壽不短，但兇隙未了，「善盈而後福，惡盈而後禍」，等待你的是天譴之懲，片刻的逆光照耀之後，終將墜入永久的黑淵！

第二章

作爲一位國畫家，我也特別愛畫荷花，四十年的藝術生涯中，荷花是我重要的創作題材。我的畫作精品中，荷花佔去相當重要的一部分，與我畫的紫藤、葡萄、牡丹、牽牛花、

野百合、梅花一樣，承載著我在現實生活中的喜怒哀樂、我的理想和憧憬。

曾任杭州刺史的中唐大詩人、首次爲「西湖」命名，還爲修築白堤而寫下《錢塘湖石記》，能兼濟天下又獨善其身的白居易有揮毫：「寄言立身者，勿學柔弱苗。」品格的高貴與品性的謙卑從來都是緊密相連的。在我的心目中，人是靈與肉的複合體，其靈魂又與人格緊密相連，是衡量每一個活著的人卑劣與崇高之間的刻度指標，而荷花就能體現某種高尚的人格精神。不是嗎？荷花擁抱眾生的姿態是那麼的平凡，但她又是不甜俗的。荷花「濯清漣而不妖」，骨格清奇，婉約優遊，不喜與眾芳爲群，不會和凡花爭艷，且令權貴氣盛的狎邪者不敢輕佻，讓窩有萬銀千金的浪蝶們敬畏三分，更不會在人們一片讚美聲中享受一朝得勢的量炫。她有樸實端莊的風姿，凝眸慈祥，願與最普通的草根庶民親熱爲伍，經常以脫盡俗氣的入世之相，滿懷著善良和溫情走進尋常百姓家。《周書》載有「藪澤已竭，既蓮掘藕。」漢朝神農在《本草經》早就記述了她爲庶民大眾強身保健所作出的貢獻：「蓮藕補中養神，益氣力，除百疾，久服輕身耐老，不饑延年。」《四十二章經》中說：「我爲沙門，處於濁世，當如蓮花，不爲污染。」《秘藏記》釋：「蓮花部吾自身中，有淨菩提心清淨之理，此理雖經六道四生界死泥中流轉，而不染不垢，乃名蓮花部。」《無量清淨塵經》云：「無量清淨佛，七寶池中生蓮花上，夫蓮花者，出塵離染，清淨無瑕……。」所以在佛教中，也祇有七重荷花才能在天地混沌中擔護一切至善的靈魂到達極樂西天。她落穆淡泊，風骨超逸，任憑渾噩麻木的世俗心態對永恒和正義的嘲笑與妒嫉，任憑那些從陳腐暗角裏射出的企圖箝口禁語的陰冷敵意，她都從容地面對，默默地堅強，甚至有著令人敬佩的強悍，磅礴睥睨，廓落恢宏，以及一派風輕雲淡的瀟灑，聲響隆隆的譽、毀、褒、貶在她眼中祇不過是小眉小眼小是小非一笑置之。

「屈平詞賦懸日月，楚王臺榭空山丘。」見證過二十五史城頭旗幟頻換的她，在歲月的烽煙中，在歷史的劃痕裏，識知了多少世間人物和繁華寂滅。「家住錢塘四百春，匪將門閥傲江濱。」伴著西湖荷花長大的杭州人、中國近代思想的啓蒙家、醒得過早的獨行俠龔自珍詞云：「屠狗功名，雕龍文卷，豈是平生意？」明知虛假的歌唱比死還冷，智者當然不爲。故她遠離那種「面具人生遊戲」中的現實的虛榮，在孤標的寂寥中自我吟咏，決不隨波逐流，更冷看那些裹著封建精神緊身衣的趨炎附勢者燥熱難當，滿眼欲望，頂著花花朵朵、壇

壇罐罐、「聖主朝朝暮暮情」、「亂哄哄你方唱罷我登場」的荒腔走板的滑稽表演。彩虹、霞雲、朝露、曙光是她的生存能量，即便煙塵漫過，即便花顏不在，其身枝馨香依舊，是酷暑驕陽下自成一類的花卉，所以千百年來引得多多少少文人墨客、詩文大家爲她奉上無數具有金子質地的不朽文字。我認爲，在杭州如果沒有西湖荷花，就簡直不能享受夏日的美麗風光和精神層面的觀感。你祇要想想它迤邐妍逸、連枝帶葉整個兒浮在水面上的景象，有哪一種花是這樣的一種柔軟生態？又不蔓不枝，能香遠溢清？再加上與周邊的湖山、花木、廊、軒、亭、閣、翹角飛檐及林蔭下一對對有情人的身影笑語互爲映襯，人倚花姿，花映人面，西湖的荷花更呈現出一種充滿青春活力的靈性之美，有著生命力度的湧動。難怪我欽敬的龔自珍青年時期在湖畔苦讀、湖上苦思時能感悟到先知先覺的靈感，一顆透徹和真誠的心，傲嘯煙雲，談笑輕王侯。高吟屈原《卜居》中的「黃鐘毀棄，瓦釜雷鳴；讒人高張，賢士無名」來針砭時弊。面對平庸窩囊之輩吆喝嗩吶、醉生夢死、燈紅酒綠、精神墮落、歌舞昇平、煙霧繚繞的廣漠國土，在十八世紀早期就怒猊抉石、渴驥奔泉似地吹響了近代思想界的第一聲號角：「一祖之法無不敝，千夫之議無不靡，與其贈來者以勁改革，孰若自改革？」我當然也不會遺忘，1888年，30歲的布衣康有爲在《上清帝第一書》中發出的臨世危言：「紀綱散亂，人情偷惰，上興土木之工，下習宴遊之樂，晏安歡娛，若賀太平。……上下內外，咸知天時人事，危亂將至，而畏憚忌諱，鉗口結舌，坐視莫敢發。」（《翁同龢文獻叢編》之一《新政．變法》，臺灣藝文印書館影印，1998年版。）

「若一個人的心黑暗了，那黑暗是何等的大呢！」我懂得祇要是人，祇要有吃、喝、拉、撒、性和愛等本能的欲望，祇要有喜、怒、哀、懼、恨等基本的情感，祇要有聲譽、金錢、權力、美色的誘惑，都難脫驕傲、貪婪、淫邪、嫉妒，內心深處都存在著一種不易察覺的黑暗。其實我的靈魂也很怕冷！我承認自己身上就有許多人性的弱點，爲了不讓這種黑暗與弱點的狀態擴大，特別是當體驗到善與現實間無法合符、痛苦的精神迷惘中、對功名利祿等世俗成功的渴望時，不致使自己被惡所誘惑；特別是當我應付苦難的能力薄弱，意志下沉，要遠離精神世界時，不致使自己被世俗的奢華虛榮所網入，個人信仰上我走向了基督教，因爲從它這裏我總能得到照亮我卑小之念的光綫，在人生的某段黑暗遂道中，在瘴氣煙

霧裏，助我穿過一時一地的困惑，超越一朝一夕的迷思。但這祇是我個人的心靈歸宿，我不是那種「十字軍東征」式的狂熱教徒，我始終堅持著一個現代人的獨立思考和價值判斷。我知道世俗是邏輯的，交融著苦難與善行，仇恨與感恩的情感。我尊重其它人的其它信仰，我認識並承認，人類歷史上產生了多個文明體系，在我們這個星球上，除了基督教文明外，還有古希臘文明、羅馬文明，佛教文明，伊斯蘭文明等等文明的存在。伊斯蘭教《古蘭經》中「學者的墨汁濃於烈士的鮮血」這句話就説得很深刻，它提醒人們要學習知識，不要盲從崇拜，有超越依賴於血氣鬥智鬥勇叢林邏輯的啓迪意義。對佛教和道教，我不但不排斥，甚至研究過。遁入空門的著名書畫家李叔同（弘一法師）圓寂前手書一偈：「君子之交，其淡如水，執象而求，咫尺千裏。問餘何適，廓爾忘言，華枝春滿，天心月圓。」真讓人茅塞頓開。另外，陰陽五行、四象八卦、盈虛消長之説、天乾地支歷法等在中國的存在也有其合理性。我對中世紀歐洲大陸那些掌控教會的人，極端的無視人類其它文化和文明的存在，違反「一大二公」的基督教基本精神，不承認上帝面前人人平等，在精神王國裏人人都擁有自由，否定基督的愛是以大愛大善爲基礎的，愛是出發點，愛也是歸宿，具有宇宙般寬大的包容性，卻以神的名義行使世人的權柄，對人類最傑出的科學家、哲學家們的酷刑謀殺，一直表示強烈的譴責。奧地利著名作家茨威格在《異端的權利》一書中，揭示了四百年前，宗教獨裁者加爾文以宗教改革者的名義奪得統治權後的殘暴冷酷，爲了在全國推行一種宗教和一種哲學，爲了維護祇有他才擁有對教義的解釋權，以精通的人治謀略來曲解、異化基督教的內在價值和倫理本質性因素，將基督福音對提昇道德人心的作用、對靈魂終極歸宿的深切關懷，引向對世俗權力人物的膜拜。對不承認「加爾文是偉大先知」的任何一位自由思想者，都用火刑、監禁、苦役加以迫害，那實質是對聖經的暴力篡改和弒天背叛，是權杖和教袍卑污聯姻下結出的怪胎。「耶穌，永恒的上帝的兒子，憐憫我吧！」被加爾文以宗教和國家的法律之名綁在火刑柱上、即將被猛烈火焰燒爲灰燼的思想者米圭爾．塞維特斯那最後一聲呼喊，打破了日內瓦頂上窒息般沉默的厚厚雲層，驚醒了被矇蔽蠱惑的教徒們去思考善惡真僞，搖動了禁錮思想，封殺言論，壟斷文化，企圖以「唯一真理」來統治人民的極權皇座，這位具有博愛胸懷和人道主義思想的基督徒不屈的聲音也因此永久地在歷史的長廊中廻盪。

人類的自由精神就這樣在與專制邪惡反人類的博弈中，孜孜矻矻，一點點地用鮮血去爭

取來的；也就在這樣警鑑方來的一次次犧牲中，人類一步步艱難地走向理性和文明。「在人類生存所繫的重大事務上，沒有人能逃避他的責任。」毋庸置疑，在21世紀的今天，任何一位中國藝術家如果仍然缺乏對這種人類自由精神的認識，對生命的意義沒有堅定的信念，無靈魂、無獨立人格，自私冷漠、唯利唯我，老於世故中為自己思想精神劃出的是一條向下的曲綫，不知公共關懷的意識為何物，缺乏起碼的人道主義立場和人文情懷，沒有藝術家的人格氣場，就不可能成為一個創造和傳承精神財富的人，他（她）的藝術生命的整體狀態就會不自覺地僵硬起來，雖然擁有極高的藝術秉賦，都稱不上、成不了藝術大師，最頂級也祇能算得上手藝精湛的工匠老師傅！

有研究中國文化的學者直言：當代中國文化界美術界無大師。我認為此言有一定的道理。大師是在知識和生命的追求與塵世現實的激情衝突中才能產生，沒有深刻、痛苦的反省體驗，沒有敢於和專制暴力作精神對極的人道主義，沒有超越時代、沒有刺穿人性和滲透人生的驚心動魄的原創性作品，沒有挺拔孤高的靈魂，沒有悲憫蒼生的主體自律，沒有一種格致正誠的理想、一種大道直行的信念、一種自由精神的挺進，怎能成為大師？可悲的是中國文化界美術界一些人格蒼白、沽名釣譽、庸俗不堪的三流貨色甚至不知大師為何物，以為自己頭上被封了頂類似「xxx大師工作室」、「xx院長」、「xx主席」、「xx委員」的帽子，就有了「大師」的身份資格，以至自大猥瑣的小商小販式的手工技藝匠人扛著「大師」的紅漆招牌，一個接一個地從地窩裏鑽出來，像瘋狗一樣四處跑，皮厚肉堅，疾走紅塵，汲汲謀利於繁華鬧市，在人格清正的人們面前，成為毫無人格美感、令人厭惡的劣質標本。拱托出了缺失倫理維度後的偽飾、虛假、虛驕、虛矯及社會深層的疾錮與沉痾。特別是當今的中國文化界美術界，這一滑稽喧譟、功利淺薄的景緻，真讓世人貽笑大方。陰翳覆蓋的心靈祇能綻放出罌粟的嬌艷！有的其實是文化藝術界的敗類，利欲熏心的醜角，對自然、美、生命，並無絲毫的感知能力，墮落淪喪，良知殆盡，猶如行屍走肉，臭蠅附膻，貪婪地吸入骯髒的養分，輸出藝術形式的大量廢氣，竟敢把天災人禍造成的慘痛悲劇，當作又一場個人張揚作秀、吹噓名氣的好機會，場面上吆五喝六，蔚為精神奴僕醜類跳樑之大觀，笑成市井談資。連一個美院學生也懂得疑惑地問道：這樣的人難道就是我們當代中國文化藝術界的「大師」嗎？難道大師是這麼滑稽地被官府冊封公告出來的嗎？豢養能養出精神自由的大師嗎？！

　　然而，一方面，我們對民粹主義和狹隘民族文化觀要保持足夠的警惕。另一方面，**我們也要自信地在中華文化復興的艱難旅途中，在重塑中華文化精神之魂的斧鑿中，在嚴峻的反思中，在道德心靈的感召中，去創造一個屬於中國文化藝術大師的時代，去雕刻出中國文化藝術大師的群像。**

　　真正的大師往往是無冕之王，往往不坐霸於廟堂，而是藏於民間，流於深水。

　　他們的作品承載著這個民族的精魂和歷史，他們更應該是時代的先知和歷史的候鳥。

　　中華文化真諦的重要內涵就是自由的思想。《易經．繫辭》說得明白：「天下何思何慮：天下同歸而殊途，一致而百慮。」告訴人們祇有在殊途百慮中才能辨清認識真理。科學理性地來思考，當人這樣的智慧生命產生以後，人類的知識大廈（包括對人文社會歷史的認識）也不是用一種思想、一個主義去建立起來的。「雨入花心，自成甘苦，水歸器內，各現方圓。」我想，祇要抱著悲憫和利他精神，向往成爲生活與心靈之間的信使，祇要能做社會良知的守夜人，祇要和平理性，相互閱讀，各行其道，內心向善，充滿憐憫，有著愛的終極關懷，一個多民族的10多億人口的大國，爲什麼祇能有一種思想、一種信仰，一個聲音呢？何必要用思想者的生命爲代價來血腥相煎呢？我們所認識的世界是人類通過對知識的不斷探索所創造出來的。偉大的人道主義者、世界頂尖級的科學家愛因斯坦說得好：「讓每一個人都作爲個人而受到尊敬，而不讓任何人成爲崇拜的偶像。」珠穆朗瑪峰那個8848.13米的結論迷惑了我們多少年？牛頓在17世紀創立的「三維空間論」一直維持了兩百多年，在20世紀初被愛因斯坦的「相對論」所推翻；天文學家們在近年才新發現，源自一百三十七億年前大爆炸的宇宙，膨脹的速率並沒有被本身的重力吸引而減緩，反而在一種肉眼看不見的「暗能量」（dark energy）驅動下，仍在快速地擴張；由於地球溫室效應增大，地球磁場產生變化，使充滿負極粒子的太陽風不斷衝擊地球磁場，把帶正電的氧離子加速扯走，產生地球泄氧的狀況。1989年，人類首次發現「反質子」的存在，爲每秒一萬公里的光速火箭找到了燃料基礎的科學論證，使科幻片中人類的星際航行神話成爲可能的事實。還有，人類最近才探明，太陽的面積其實並沒有原來結論的那麼大。我們現在所認識的宇宙是四維空間觀察到的宇宙，近日一些物理學家根據研究推測，很可能還有更高次元的空間存在。UFO到底是

什麼？遠古群星是如何誕生？人類、地球和宇宙究竟有沒有某種超自然的神秘聯繫？許多現象現代科學和正統神學都無法解釋，而人類不知的存在現象，肯定還很多。因而，**人是進化過程中的追問者，人類文明本來就是一動態演進的歷程。人類對未知的神秘世界的不停息探尋，實際是人類自身生存命運的必然需要，除非人類完全毀滅，否則人類必須不斷地思索向前。**老子言：「知常曰明。不知常，妄作凶。知常容，容乃公，公乃全，全乃天，天乃道，道乃久，沒身不殆。」（《老子》第16章）我認爲：**從蠻荒裏走來的人類，是因爲自由的思想的流動，才使時間產生意義；是因爲自由的文字的表達，才孕育出慧識知性。**大哲學家蘇格拉底說過一句話：「未經思考的生活是不值得過的。」否則，我們和生活在同一物理世界裏的四腳動物有什麼兩樣？祇有自由的閱讀和自由的思想，我們才能「開茅塞，除鄙見，得新知，增學問，廣識見，養性靈。」反之，整個近代文明的發展也不會出現。正如中國20世紀20年代新文化思想的傳播者、傑出的共產黨人、38歲時被奉系軍閥張作霖以殘酷的「三絞」之刑處死的李大釗所說：「思想本身，沒有絲毫危險的性質。……無論什麼思想言論，祇要能夠容他的真實而沒有矯揉造作的盡量發露出來，都是於人生有益，絕無一點害處。」（這裏，我真奇怪有的文化人爲什麼對張作霖這個殺人越貨的馬賊、這個封建孽障、這個歷史渣滓式的醜惡怪物能寫出那麼多的溢美之詞？難道他僅僅因爲是張學良的親生老爸就可以黑白顛倒？就可以是非不分嗎？）

這位思想先驅在黑沉沉的中國發出的空谷足音，至今對我們仍有深刻的教益：「禁止思想是絕對不可能的，因爲思想有超越一切的力量。監獄，刑罰，苦痛，貧困，乃至死殺，這些東西都不能箝制思想，束縛思想，禁止思想。你要禁止他，他的力量便跟著你的禁止越發強大，你怎麼禁止他，制抑他，絕滅他，摧殘他，他便怎樣生存，發展，傳播，滋長。」（《李大釗文集》下册第9頁，人民出版社，1984年。）

「統制思想，以求安於一尊；箝制言論，以使莫敢予毒，這是中國過去專制時代的愚民政策，這是歐洲中古黑暗時代的現象，這是法西斯主義的辦法，這是促使文化的倒退，決不適於今日民主的世界，尤不適於必須力求進步的中國。」（《新華日報》1945年3月31日）我讀書筆記上有這樣一段感慨：他們向往中國的富强，向往一個合理的社會，不停尋找達到這一目標的途徑方法，爲此，他們多少人身家性命、名利地位視若無物，祇一心爲將理

想化爲現實而奮鬥。對於這一代共產黨人的革命初衷和民主情懷，我唯有深深地敬佩！

在此，我也要充滿敬意地寫出當年不怕政治高壓不顧個人安危，主動捐資厚葬李大釗屍體並照顧其妻兒的一批思想界文化界人士，不管他們以後的個人發展如何，當年的那份道義擔當不應被湮沒。他們是：胡適、蔣夢麟、沈尹默、周作人、傅斯年、劉半農、錢玄同、馬裕藻、馬衡、沈兼士、陳公博、汪精衛、戴季陶、李四光、魯迅、何基鴻、王烈、樊際昌、梁漱溟、馬叙倫等。

中國從秦始皇開始，由分封制的相對專制主義時代進入了郡縣制的絕對專制主義時代以來，歷代封建統治者不僅要禁閉人們的身體，總是還要禁閉、裁剪、圍剿人們的思想。但是，在博大浩瀚的知識和藝術的海洋面前，任何權勢大亨用任何手段來煎迫文化思想藝術理念上的異見，都不可能獲得獨一的霸權。魯迅在《〈苦悶的象徵〉引言》中說：「非有天馬行空似的大精神，即無大藝術的産生。」對偉大的藝術家來說，歷史感是必備的東西，胸中沒有上下千古之思，腕下何來縱橫萬里之勢。目光不能穿越幾百年，焉能成爲大家大師？闊大、敏感、激盪思維的大藝術家們決不會接受某種唯我獨尊的政治文藝思想的轄制。他（她）們必定反叛集體文化的塑造，去追求達到「千家說盡何需我，別具膽識問洪荒」的新思想開拓者的新境地，同時，總欲試圖突破任何意識形態的文化操縱，透過繁絮的社會表面現象，對整個時代精神進行把握。真正有價值的藝術，必然是自由精神的産物。沒有氣象萬千的心理，何來萬千氣象的作品？藝術家如果沒有自由思想的文化激情，則必然祇是一個創造力貧乏的三、四流的角色。真正傑出的藝術家必然是思想的自由思想者，必定具有强烈的超越性和不拘一格的個人意志，不可能祇去相信和被容許祇能相信一種單一不變的文藝思想。這是因爲藝術的生命力來自不可窮盡的自由思想之創造，而任何一種用單一政治教條訓育出來的精神形態；包括政治領導人物倡導的藝術表達必須服從某種政治實踐的剛性規定，都無法反映豐富多彩的中華文化藝術之心靈內涵。中國傳統的封建政治文化有毒，但中國傳統的優秀文化藝術無罪。中華民族歷史上曾經有過的文化藝術的輝煌，都無一不是在對封建專制文化思想桎梏的勇敢突破中創造；在不被皇權加冕之後的封建儒學束縛的精神自由中璀璨。李白、杜甫、顛張狂素、蘇東坡、關漢卿、王實甫、施耐庵、吳承恩、唐伯虎、徐渭、

八大、石濤、曹雪芹、蒲松齡、魯迅等等複等等，哪一個不是在自由心靈的海天風雨般的狂飆飛揚中，大鵬展翅，萬斛泉湧，火光飛濺，五彩繽紛，嗤嗤作響，抒寫出流傳千古的文化藝術之瑰寶！

人世幾回傷往事，山形依舊枕寒流。回到我們的生存現狀中我也有著最起碼的思考，對人類社會的進步具有深遠影響的馬克思（1818年—1883年）主義，作爲一種哲學思想，原產地還是在歐洲，其學説核心思想誕生地恐怕就在大英帝國所屬博物館的一張書桌旁。我曾佇立在該處長久深思：馬克思是從研究古希臘哲學、民主建制、德國哲學和宗教，以及英國、法國的政治和唯物主義影響等方面深入，才形成了自己的哲學思想。那些來自世界各國的閃耀著各種不同思想觀點的大本大本的書籍，那些經歷過歲月滄桑的厚厚黃頁，給了馬克思多少有益的啓迪？而馬克思就因爲有一個可以自由閱讀、自由思考、自由書寫、自由發表闡述自己學説的客觀環境，世界上才有了馬克思主義的理論。馬克思在自己的哲學筆記中曾大力抨擊普魯士政府的書刊檢查制度爲「桎梏心靈的枷鎖。」他在生前一而再、再而三地表示，他極不希望別人把他的對西歐資本主義的分析理論，視爲放之四海而皆準的真理，那是對他莫大的侮辱。事實上，歐洲的無產階級並未如他所預言，同資本家展開了你死我活的暴力革命式的階級鬥爭，而是走上了雙贏的工會改良路綫。恩格斯在1893年5月11日和法國《費加羅報》記者談話時，記者問恩格斯：「你們德國社會黨人給自己提出什麼樣的最終目標呢？」恩格斯十分明確地回答：「我們沒有最終目標。**我們是不斷發展論者，**我們不打算把什麼最終規律強加給人類。關於未來社會組織方面的詳細情況的預定看法嗎？您在我們這裏連它們的影子也找不到。」（《馬克思恩格斯全集》第22卷第628-629頁）馬克思自己曾經不祇一次説過：「我祇知道我自己不是馬克思主義者。」（《馬恩選集》4卷第695頁）最近，德國著名政治學教授、馬克思研究專家馬斯．邁爾的談話也不無道理：「就像所有偉大的思想家和領袖人物一樣，馬克思具有多面性。……馬克思理論中對資本主義的一些批評，仍然給人以啓發，對現代社會科學也是如此。但是作爲對於現代世界的總體解釋，他的理論的確已不符合當今時代實際了。」蒼狗白雲，歲月變遷，一個多世紀過去了，許多年來，它在古老的中國土地生根並一直主宰著中國的文藝思想，死板教條地統領著文、史、哲、經、法諸領域，而爲了消滅一切「思想異端」，晴天撐遮，落雨收傘，乾坤倒轉。在一場又一場的批

判鬥爭以及各種政治權謀傾軋中，在反覆的顛狂、衝刷下，多少有著獨立思考的中華英才被趕進了「枉死城」。背叛羞辱著忠貞，革命吃掉了自己的兒子，甚至還要吃掉自己的父母。由於缺失一種自由表達、權力制衡的民主機制，忽加諸膝，忽棄之淵，又有多少滿腹韜諱經略的高人在漠視別人的人生悲劇中，展開了自己的悲劇人生，被翻烙餅般的折磨著，賫志而歿。敢講真話的人越來越少，政治上越來越「左」，推出的國政方針也越來越缺乏科學的合理性。當年的大躍進，在「超英趕美」的狂熱的集體意識的口號下，驅使人們發瘋般地亂砍亂伐掉10多億畝森林，糊裏糊塗地大煉出幾千萬噸「廢鐵渣」。最終導致多少人吃粗糠挖草根，餓死村郊，平添了多少新墳。荒唐啊荒唐！連錢學森這樣出色的科學家，爲了表示自己「政治立場」緊跟領袖，竟然在1958年6月16日的報紙上發表文章認爲：糧食畝產至少可達4萬斤。寫出過《甲申三百年祭》這樣的好文，寫出過《女神》這樣反映「五四」時代精神名篇的郭沫若，1958年的詩作讓人目瞪口呆：「才見早稻三萬六，又傳中稻四萬三。」1958年9月12日，《廣西日報》在頭版頭條用大號套紅標題報導了環江縣創全國水稻豐產的最高紀錄，畝產突破13萬斤，9月18日《人民日報》竟也作爲特大好消息加以報導。從京都到地方，史無前例的製假、造假，瘋狂鑄錯！這種完全脫離實際的謬論當時誤導產生了多少錯誤行動？又害慘了全國多少老百姓！據《當代四川要事實錄》（四川人民出版社，2005年版）一書中收錄的原四川省政協主席廖伯康的回憶錄《歷史長河裏的一個漩渦》披露，素有「天府之國」之稱的四川省，從1958年至1962年的五年間，非正常死亡人數高達1250萬人以上。

連劉少奇都不得不提心吊膽地在會議上公開提醒毛澤東：「人相食，是要上書的。」

歷史彷彿著意跟人開玩笑，也像是在著意揭露和顯示人的表面掩蓋下的靈魂的另一面。至於郭老兄在1966年6月5日，在紀念毛澤東《在延安文藝座談會上的講話》發表25周年閉幕會上寫的詩句，難怪有人批評他肉麻得不要臉了：

親愛的江青同志，

你是我們學習的好榜樣，

你善於活學活用戰無不勝的毛澤東思想，

你奮不顧身地在文藝戰綫上陷陣衝鋒，

使中國舞臺充滿了工農兵的英雄形象。

急匆匆喜滋滋，詩性付之闕如。忍把浮名，換了淺斟低唱？感到無奈和悲哀的是在强權面前，詩人變成了給政治婆婆端茶遞水煙的奴婢，變成了獻媚賣笑的娼妓。這倒應驗了郁達夫的一句名言：「使人家看出了中國還是奴隸性很濃厚的半絕望的國家。」也或許，噤若寒蟬的政治環境中沉浸久了，蠻可憐的沫若先生看透了官場：一朝爲官，衆星捧月。仕途那麼窄，想擠上去的人又實在太多。可知上臺風光，下臺跟蹌。臺上狗都攆不跑，臺下風都吹得倒。是不是李宗吾（1879年—1943年）《厚黑學》中的話產生了靈驗：「心子要黑，臉皮要厚」是搞政治的基本條件？郭沫若的歌功頌德雖然保住了自己的地位，卻没有保全家人的性命，他兩個聰穎的兒子郭世英、郭民英因不滿現實而屈死。相信他内心深處，也承受著常人難以想象的悲苦。空前的人文黑暗的年代，「四人幫」法西斯集團專制下的官場，昇降沉浮中，充滿了激烈的角逐和複雜的算計，要躋身其中和扶摇直上，衹有不惜丟盡廉恥和人格。

冷煙和月，疏影橫窗。蒙羞的中國文化史記録在案：郭沫若、周揚、吳晗、老舍、巴金、茅盾、冰心、曹禺、翦伯贊、錢偉長、馮友蘭、王若望、王元化、秦少陽、丁玲等人都曾對胡風落井下石，都寫出了措詞激烈的批判文章，不管是當時生存環境下的違心之舉，還是爲了富貴榮華或苟且偷生，他們都在不同程度上共同參與了對胡風等人的迫害，成了黨同伐異的打手。連魯迅的未亡人許廣平，在魯迅最親密的學生兼好友馮雪峰遭到冤屈時，爲表「對黨忠誠」，竟在批判大會上潑婦罵街樣的聲淚俱下地指著馮的臉怒斥：「心懷鬼胎，不知羞恥。」並對馮進行兇險的構陷：「那時魯迅正病得厲害，你還去絮絮叨叨，煩他累他，直到半夜，還在糾纏不休，你都想幹什麼？……」。爲什麼當義人和良知在幾近枯竭的淚海中掙扎時，這個世道，少有雪中送炭的善行，多有落井下石的惡舉？行行重行行，凄凄辛者冰霜災，共和國的知識名流們怎麼都會弄成這個樣子？這是一串我們實在不願看到的閃光耀彩的名字呀！這是一片我們實在難以接受的人性的荒涼！我們民族傳統優異的價值觀就是這樣被顛覆的嗎？我們民族的脊骨就是這樣被一次次折損的嗎？我們民族的精神天地就是這樣萎縮的嗎？思想奴隸就是這樣製造出來的嗎？我是欲哭無淚啊！

「每個人的自由發展是一切人的自由發展的條件。」（〈馬克思恩格斯選集〉第1卷第273頁）我並不認同手握大權專制到死的毛澤東先生這個含有封建皇權思想因素的觀點：知識分子祇是附著在統治階級「皮上的毛」。我更傾向聯合國教科文組織對知識分子所作的界定，以及國際公認的知識分子的標準：

知識分子不但必須達到一定的文化標準，具有一定的專業知識和技能，更主要的還在於他們必須是人類基本價值（諸如理性、良知、正義、平等、自由等等）的維護者，因而他們必須在一方面以這些基本價值爲取向對一切不合理的現象加以批判，另一方面還應當成爲實現這些價值的推動力。

陸定一（1906年—1996年）臨終前曾感慨：「我們的宣傳部那許許多多年的工作，還不是整完了一個人再整一個人。」

上世紀60年代中期，「上海灘頭風夜寒，江流悲捲萬重瀾。」政治催眠下孳生出來的反智主義，聽到了情緒共振的「集結號」，專權劍鋒所指，憲法如敝屣，長城內外，舉國上下，虎狼爭鬥，魔獸同嘯，紅浪滔滔，五洲震盪風雷激，到處是打著最革命的口號，用最漂亮的語言，幹最壞的事，一些臂套「紅衛兵」袖章的現代兵馬俑，躍馬揮鞭，捲地而起，隨意毒打、批鬥、殘害正直的人。社會變態，人格變態，和尚罵佛，尼姑生仔，挖人祖墳，掘墳鞭尸，子女出賣了父母，學生毒打死老師，同胞槍殺著同胞，連偏遠寧靜的山區小鎮都成了戰火浮生的前綫，殺機四伏，祇見死神每天賣力地捕捉著新的犧牲者。有時，你即使不想作惡，環境也強迫你作惡。對正直的人來說，滿地都是火燙的刀山。嗟夫！神山風雨，運數誰逃得？國家主席、元帥將軍、文士學者、藝壇碩彥、年輕俊傑、種種被埋葬的精華，多少千古傷心文字獄！多少優秀的知識精英身陷囹圄、枕骸荒野！多少荒誕世界裏的痛苦掙扎與自由性靈的亡命反抗！

「玉勒雕鞍遊冶處，樓高不見章臺路。」看是偶然，實屬必然，1957年反「右派」鬥爭運動中亢奮異常，衝鋒陷陣，立下汗馬功勞，被譽爲「左派幹將」的歷史學家、北京市副市長吳晗，在一脈相承的精神結構及革命的比賽中，因其劇本《海瑞罷官》被誤視爲彭德懷翻

案，「文革」一開始就被拋出來鬥爭。其子吳彰回憶：「爸爸帶著手銬被押到醫院看病，他滿頭的白髮都被揪光了，還大口大口地吐著鮮血。」吳晗的妻子被責令每天晚上祇能睡在冰冷的水泥地上，365天下來，兩腿癱瘓，很快被折磨身亡，死前最後一句話竟是：「媽媽就想…喝點稀粥。」如此下場，難怪有口莫辯、身遭天冤的吳晗死前忿忿不平地在獄中叫喊：「爲什麼在民主的社會主義社會，你們不讓人說真話，你們無法無天！」（《書生累 也說吳晗》，海天出版社，1998年7月。）好一句「無法無天」之責天大問！那年頭，駭人聽聞權力爭，翻天覆地打內戰，功臣遭誅殺，紅墻留血影，菜市走冤魂，夜半幽靈哭，白骨森森啊！大作家巴金在《隨想錄》中沉重地告誡世人：「用具體的、實在的東西，用驚心動魄的真實情景，說明二十年前（1966年—1976年）在中國這塊土地上，究竟發生了什麼事情？……祇有牢牢記住『文革』的人，才能制止歷史的重演，阻止「文革」的再來。」曾經導致6萬人受冤受難的小說《劉志丹》，其作者李建彤女士在《反黨小說〈劉志丹〉冤案實錄》一書中憬悟：「我們這些人將走完自己的一生，千萬不能說謊，一句謊話也不能說。寫下的每一個字都是歷史，是別人的歷史，也是自己的歷史。不能往別人臉上抹黑，也不能給自己臉上抹黑。」（第121頁）《禮記．曲禮》說：「禮者，所以定親疏，決嫌疑，別同異，明是非也。」每一個有良知的中國知識分子，是不會忘、不能忘、不敢忘！——我完全無意苛責那個時代掙扎求存的人，何況，動盪深處，「四人幫」封建極權專制的淫威下，人民對人性體制的不可遏止的渴望，從未泯滅！如當時青少年中流傳的一首手抄詩《相信未來》中的信念：「當蜘蛛網無情地查封了我的爐臺，當灰燼的餘煙嘆息著貧困的悲哀，我依然固執地鋪平失望的灰燼，用美麗的雪花寫下：相信未來！……我之所以堅定地相信未來，是我相信未來人們的眼睛，她有撥開歷史風塵的睫毛，她有看透歲月篇章的瞳孔……。」（後來確定該詩作者爲郭路生，寫成於1968年，並於2001年4月獲得第三屆人民文學獎詩歌獎。）我自己也是在愚鈍、怯懦、無奈、覺醒、憤懣中一路顛躓過來。我執著的用詞是我清醒地認爲：爲警後人書痛史，我們需要的是記住歷史而不是爲了記住仇恨。唯其如此，我才對中國大地發問：「以史爲鑑，直書當代斷腸史，今日司馬遷何在？」1978年5月4日《人民日報》「特約評論員」撰寫的社論揭露：「他們採取了野蠻的曖昧主義和暴力鎮壓手段來踐踏科學與民主。……他們完全是一群野獸，把封建法西斯制度中的一切最黑暗最野

蠻的暴力鎮壓手段，全部拿來對待無産階級和中國人民的精華。」我看過這樣一份數據：葉劍英在1978年12月13日中共中央工作會議閉幕式上曾憤怒地痛陳：「文化大革命」中，死了2000萬人，整了1億人，佔全國人口的九分之一。（《沉冤昭雪——平反冤假錯案》第1頁，安徽人民出版社，2003年4月第2版。）這位歷經政治風浪的中共開國元帥在中共十屆三中全會上還講到：「……中國是一個半封建、半殖民地的東方大國。對這樣一個社會，不但需要革命——武器的批判，同時還要文化——批判的武器。批判的武器之一，就是歐洲啓蒙主義創導的自由、民主、人權。」

據北京衛戍區「文革」中的監護日記記載，一代名帥，1959年起已成爲當朝謫臣、毛澤東親自判定：「我對彭德懷這個人比較清楚，不能給以平反」的「右派海瑞」彭德懷，在癌細胞擴散，大便出血，身體虛脫，全身疼痛難忍的狀況下，如明代東廠錦衣衛般兇狠的「專案組」仍對他日夜提審，侮辱打罵，荒唐之極地逼他承認和已墜毀在蒙古溫都爾的林彪政治上是同伙。被折磨得生不如死的老元帥忍不住對門外的警衛戰士令人心顫地大喊：「我實在忍受不了，你幫我打一槍吧！」

1967年7、8兩個月，彭德懷被批判鬥爭一百餘場。經醫生檢查，除頭部、兩臂的外傷外，他的左側第五根肋骨、右側第十根肋骨被打斷，胸部淤血，内傷很重，血壓昇高。1974年11月29日，彭德懷在一個陰冷潮濕、門窗緊閉、不見陽光的黑暗病房裏悲慘地死去。屍體送去火化時，還不準用真實姓名，半個世紀金戈鐵馬的歲月，換來一個假名：王川。

而身爲國家主席卻被毛澤東與中共「九大」定爲「大内奸」「大工賊」、已經被鬥倒鬥臭的劉少奇，1969年11月12日瘐斃在開封一間陰森的小屋子裏時，瘦成皮包骨頭，全身上下竟連完整的衣褲也不給穿，遺體祇用一塊沾滿污跡的白床單包裹，作爲「烈性傳染病人」、名叫劉衛黃的無業漢，在15日就匆匆燒掉。沒有任何儀式，沒有任何親屬在場。（吳志菲2008年4月《黨史縱橫》）事後，中共元老陳雲也忍不住抱不平：「劉少奇同志是人不是鬼，毛澤東主席是人不是神。」是啊，祇要是人，就會犯錯，有時甚至會錯得一塌糊塗。

體悟心徹中華殤，忍看志士赴刑場。神州大地遭遇犁庭掃穴之災時，真正的藝術家可以被毀滅但無法征服。書生鐵血搏亂世，傑出的音樂家，上海交響樂團指揮陸洪恩因公開表示對姚文元《評「三家村」》文章的不同看法，被抓捕關入黑牢，他不願苟全性命，面對

審問，慷慨直言：「我想活，但不願這樣行屍走肉般地活下去。『不自由，毋寧死』。『文革』是暴虐，是浩劫，是災難。我不願在暴虐、浩劫、災難下苟且貪生。」「『文革』消滅了真誠、友誼、愛情、幸福、寧靜、平安、希望。『文革』比秦始皇焚書坑儒有過之無不及，它幾乎要想整遍大陸知識分子，幾乎要斬斷整個中華文化的生命鏈。」「如果社會主義就是這樣殘忍無比的模式，那麼我寧做『反革命』，寧做『反社會主義分子』，不做乾綱獨斷、一味希望個人迷信的毛的『順民』！」四天後，1968年4月27日，經張春橋親自批准，陸洪恩以『現行反革命』的罪名，被五花大綁塞住嘴巴在萬人大會上鬥爭示眾後，即被用開花彈打碎腦袋的殘忍方式處決。（見1968年4月28日上海《解放日報》及《中斷的音符——陸洪恩之死》一書）

「莫道書生空議論，頭顱擲處血斑斑。」（鄧拓泣語）

我的耳邊還震響著一位詩人為紀念「文革」中以思想獲罪、也是因思想被割斷喉管再遭槍殺的女烈士張志新而寫下的詩歌：「野心取代了良心，獸性代替了人性，權力槍斃了法律，暴政絞殺了自由。」（熊光炯《槍口，對準了中國的良心》，見《中華文史周刊》2005年第9期。）當年，當我讀完1979年5月25日《人民日報》題為《敢為真理而鬥爭》的長篇通訊和後來《光明日報》發表的《一份血寫的報告》、《走向永生的足跡》、《她是名副其實的強者》等報導，包括看了半官方、民間的來自關押張志新的遼寧盤錦監獄的一些調查資料後，對張志新在那樣的年代，面對民族的瘋狂，隻聲孤影，敢於堅持獨立思考，忤逆龍顏，反對「文革」，並光明磊落地提出被神化了的毛澤東有「左傾」錯誤的勇氣和見識，大為震驚和敬佩。一切有良知的中國人不能相信：僅僅是因為『思想』，思想者不但被殘暴地結束生命，而且在結束生命前竟然被割斷喉管！而這慘絕人寰的一幕，竟然發生在號稱人民當家作主的社會主義中國！熱淚洗去塵埃，熱血擦出真理，創痛在胸口，感應著真摯的心。——該審判的，是勇敢的思索，還是對思想的卑鄙謀殺？……也因此引領我走出了現代迷信的銹壁黑墙，在這個世界上，除了良知、人道和真理，我決不會再迷信任何世俗的權力人物，不管他們擁有多大的力量，以及披上多麼神聖的外衣！

我記錄著1979年8月12日，白髮蒼蒼的老詩人公劉到大窪刑場憑吊張志新時寫下的一首名為《刑場》的詩：

我們喊不出這些花的名字，白的，黃的，藍的，密密麻麻；大家都低下頭去採摘，唯獨紫的誰也不碰，那是血痂；

血痂下面便是大地的傷口，

哦，可—怕！

我們把鮮花捧在胸口，依舊是默然相對，一言不發；

曠野靜悄悄，靜悄悄，四周的楊樹也禁絕了喧嘩；

難道萬物都一齊啞了？

哦，可—怕！

原來楊樹被割斷了喉管，祇能直挺挺地站著，像她；

那麼，你們就這樣地站著吧，直等有了滿意的回答！

中國！你果真是無聲的嗎？

哦，可—怕！

我在1979年第2期的大型文學刊物《清明》上讀到詩人韓瀚的悲憤咏吟：

她把帶血的頭顱

放在生命的天平上

使所有的苟活者

都失去了——重量

我也因此開始真正懂得學貫中西的一代史學大師，後雙目失明，1969年10月7日早晨死於淒風苦雨中的陳寅恪，在1929年提出的「獨立之精神、自由之思想」之語的沉甸份量，也忘不掉他的悲嘆：「而今舉國皆沉醉，何處千秋翰墨林？」

「是爲了走進寂寞的夜行者們的隊伍，去迎接注定要出現的華夏晨曦。」而肉體被虐

殺、燃魂在子夜的林昭女士的事跡，是那麼的悲壯而決絕，這位二十世紀後半葉中華民族最優秀的知識分子，思想史上殉難的聖女，煢煢孑身，傾國絕色，碧血青衫，雪中狂飆，用被壓成齏粉的身體，立起了巍峨的精神豐碑。

1968年4月29日深夜裏的那一聲槍響，是哪麼的沉悶，是哪麼的揪心。她經受了人世間最殘酷的凌辱與磨難，匆匆走完了她太短促、太光輝的36年人生。1980年8月22日，上海高級法院「滬高刑復字435號判決書」宣告林昭無罪，結論為**「這是一次冤殺無辜」**。她是被秘密槍決的。四十年香消玉殞，四十年尋覓歌哭。司馬遷謳歌殉道者的頌辭隨心浪而至：「白蜺貫日，彗星襲月。」大美如玉。聖潔如玉。堅貞如玉。「孤寂撐持中超絕內視的生命昇華」，在民族墮落的黑暗年代，是你拯救了民族的靈魂！

古今中外，但凡處決犯人，火刑未收過柴火費，電刑未收過電費，毒殺未收過毒藥費或毒氣費，斬首、絞刑也沒聽說過有刀具或繩索費，林昭被槍決後，執行當局竟向她的母親強行收取了五分錢的子彈費！本質上更清楚的凸顯出封建法西斯極權專制仇視人性人權、踐踏人的尊嚴的猙獰面目！

「自由無價，生命有涯，寧為玉碎，以殉中華。」——北望靈巖，姑蘇依稀。焚光映淚，是為心祭。我感受到了這位竊火擎火者的從容決絕和淒美悲壯。「縱班昭何以媲林昭濟世才？！即竇娥焉能喻林昭亙古烈？！」

她說：「自由是一個完整不可分割的整體，當受害人不自由時，迫害人同樣不自由！」她為了追求所有人的自由平等義無反顧地背上沉重的十字架。

她寫道：「青磷光不滅，夜夜照靈臺，留得心魂在，殘軀付劫灰，他日紅花發，認取血痕斑。媲學嫣紅花，從知渲染難。」我想：該遺臭萬年的早晚要遺臭萬年，該流芳百世的也一定會流芳百世。

歷史已經定格：日月暗淡，乾坤淒迷，無數英雄血染霜。這時的中國，似乎退回到伽利略的世紀，善良的人們一次又一次地感受到生之幻象與死之迫近，「國家」，變成了一個殘忍的饕餮怪物！

狡狐老死哀黃兔，路轉京郊走蒼旅。難怪連彭真也對人感嘆：「解放前，我在國民黨監獄坐了6年牢；解放後，我在自己人的監獄裏坐了9年半牢。這是我們黨不重視法治的報應

啊！」（七屆全國人大法律委員會副主任顧明的秘書俞梅蓀文）

大地痙攣於血淚漫浸的噩夢中，人性的皸裂，一望無際。

荒涼大地承受著荒涼天空的雷霆，疏枝夢冷，斷魂無語。

作惡者不但掐掉鮮花，還想消滅整個春天。

冰雹如盤，海濁河殤，最可惜一片江山，如此多「焦」，能消幾番風雨。

在全世界面前，我們整個民族裸陳出我們的邪惡、膻腥、卑怯、虛僞和絕望下的扎掙，發出生厲煎熬般的劇痛！

我忍不住脫口而出：「神州豈止千里惡，赤縣原藏萬種邪。」（毛澤東詩詞《七律·讀報有感》1959年12月）

比儒家典籍還老的經典《尚書》中有言：「天視，自我民視，天聽，自我民聽。」

馬克思也指出：「專制制度必然具有獸性，與人性是不兼容的。獸性的關係衹能靠獸性來維持。」（《馬克思恩格斯全集》，第1卷第411頁，人民出版社1956年12月出版。）事實再次證明：專制，從本質上說是與人類文明爲敵的。

盧梭說：「德行對罪惡生起滿腔怒火。」但願前驅者大寫在天地之間的痛苦不再孤獨！

20世紀世界最偉大的作家之一，60年代被蘇聯作協定爲「蘇聯作家叛徒」並開除會籍；1974年2月，又被最高蘇維埃主席團以「叛國者」的罪名剝奪其蘇聯國籍並驅逐出境；俄羅斯國家人文領域最高成就獎得主索爾仁尼琴曾一再提醒自己的民族：「在我們國家經受的殘酷的、昏暗年代裏的歷史材料、歷史題材、生命圖景和人物將留在我的同胞們的意識和記憶中。這是我們祖國痛苦的經驗，它還將幫助我們，警告並防止我們遭受毀滅性的破裂。」

我們是否還存在著重新回到那個被謊言和暴力邪光追照的「左禍亂」時代的危險？警惕啊，苦難不應被輕易遺忘！

1970年，瑞典皇家文學院在授予索爾仁尼琴諾貝爾文學獎的頒獎詞中提到：「俄羅斯的苦難使他的作品充滿咄咄逼人的力量，閃耀著永不熄滅的愛火。故土的生活給他提供了題材，也是他作品中的精神實質。在這些雄壯的敘事詩中，中心人物便是不可征服的俄羅斯母親。」

不知中國的文化藝術界人士在向這位繼承了以托爾斯泰爲代表的俄國知識分子人道主義

精神、被譽爲俄羅斯良心的遠去之背影致敬時，有否想過，自己對祖國的歷史進程和國家命運有否表達過應有的關切？《聖經．舊約》裏身處磨難與痛苦中的約伯認知：人必須要在歷史中履行自己的命運。魯迅也説過：「真的知識階級是不顧利害的，他們對於社會永不會滿意的。」而知識分子精英層的人格自私、精神懦弱與心胸狹隘，以及一窩蜂的去追求權力和利益，實在是整個民族的莫大悲哀！

　　不可否認，文化專制主義向來是中國歷史傳統，「文化大革命」的發生決不是某項政策失誤後惡意之輕舞飛揚，實際上是依附在我們民族文化思想體系上的毒瘤向肌體的大反噬！我們民族必須正視這歷史的恥辱與曾經的浩劫。（有個「文革」中大紅的「革命作家」，不但沒有懺悔之舉，竟然公開表示反對把「文革」稱爲浩劫。求上帝開他的聰明孔，寬恕他並拯救他的靈魂。我對中國美術界有的人至今還充滿奴性的一派胡言地吹捧造神縱勢的衍行物、中國畫壇醜耻僞藝術的典型代表作品《毛主席去安源》——這張畫藝一般、曾爲極「左」思潮推波助瀾、被「四人幫」利用在輿論上攻擊政治對手劉少奇的「革命宣傳畫」，實在大不以爲然。）著名歷史學家湯因比在《歷史哲學》中道明：「任何歷史都不會在無意間真正結束。」儘管一代人老去，一代人沉默，一代人忘卻，但這是任何人無法掩飾、無可移易的，歷史的扉頁不容隱匿，千年的歲月難以風化。任何理由的陰鷙開脱，祇能使罪惡加倍昇值，洗刷萬遍罪不泯，最終難逃天下相繩！一個民族在苦難中如果祇有落魄掩飾和卑賤犬儒，在濃釅的精神蒼涼中，還能勇敢的走向未來嗎？我想，真正的社會和諧與穩定安寧是建立在人性真實美好的基礎之上，如古籍《尚書．堯典》所言：「克明俊德，以親九族。九族既睦，平章百姓。百姓昭明，協和萬邦，黎民於變時雍。」作爲哲學家的恩格斯也曾深刻地指出：「偉大的階級正如偉大的民族一樣，無論從那方面學習都不如從自己所犯錯誤的後果中學習來得快」。他還説：「沒有哪一次巨大的歷史災難不是以歷史的進步作爲補償的。」人生如逆旅，終要去往光明的所在，人類社會的向前發展是歷史的必然，中華民族的新一代與又一新生代的人，必將在新的時空裏繼續著前輩進步的使命，塵積遲鈍，諱莫如深，鋸箭療傷，鴕鳥心態要不得！**非莫非於飾非**，今天，爲了我們的民族不再犯那樣的錯誤，爲了那種違反人類理性和人類一切本性的悲劇在我們中國不再以任何形式再一次發生，爲了長治久安，每一個中華民族的優秀兒女是不是需要從中華民

族文化復興的立場來冷冷靜靜、老老實實、理理性性地反省一下，我們文化思想中究竟有沒有摻和了一些封建文化的東西？受到了蘇俄斯大林主義的一些影響？

據俄聯邦政府正式公佈，斯大林實行的肅反運動，據不完全統計，約占蘇共黨員的一半被「大清洗」，送入勞改營，有30—40萬人被處決。出席蘇共第十七次黨代會的1966名代表中有1108人被捕，蘇共十七大選出的139名中央委員和候補委員中有98名（即70％）被處決。17名政治局委員和候補委員中，除基洛夫外，有5人被殺害。蘇共十一大選舉的26名中央委員中有17名被處決或流放。蘇聯紅軍有3.5萬名軍官被清洗，第一批被授予元帥軍銜的5人中，3人被處決；15名集團司令中，有13名以「叛國罪」被判處死刑，執行槍決；85名軍長中，57人被處決；159名師長，110名被處決。

爲什麼這類中世紀的黑暗恐怖會在兩個主要的社會主義國家發生？殘酷逼害內部對象的政治災難又都由兩國兩黨最高領導人親自發動？爲什麼連一起出生入死、並肩走過風火歲月的人都怨毒充溢，反目成仇，奪命內耗，難免一死？有「戰神」之稱，從東北率軍一路打到海南島的林彪，功成身殞，連同妻兒葬身沙丘，一種吃人且自噬的邪惡的封建專制的政治文化，才會使「韓信式故事」在20世紀重演！（中共黨章規定的副統帥、法定接班人林彪突然之死也將八億國人從毛崇拜中震醒，「9.13」事件也使毛澤東的神話開始破產，敲響了「文革」喪鐘。）毛澤東晚年雖然全力維護「文革」，可他人一死，老婆姪親親信一窩人就被抓進大牢，禍國殃民的「文革」也被徹底否定。伴隨他南征北戰的「第一夫人」江青最終也落得上吊自殺的下場！這些，究竟是他們個人的災難還是共和國的政治悲劇？或是毛澤東自身的悲哀？也更是毛澤東時代給予我們最沉痛的教訓！

人血畢竟不是水，人頭畢竟不是草，「實踐是檢驗真理的唯一標準。」天大的謊言掩蓋不了貌似高尚的理論背後的荒謬和血腥。孟子曾痛心疾首地説：「殺一無罪非仁也。」（《孟子．全心上》）「行一不義，殺一不辜，而得天下，皆不爲也。」（《孟子．公孫醜上》）口口聲聲要舉孔孟揚儒學的官場知識分子們難道真的群體性地陷入了思想迷途？

經歷了如此多的苦難之後，我們難道不能為我們的民族和人民骨鯁直言、諤諤以昌，提醒大家省悟、超越一些什麼：國家的指導思想中究竟是不是也累積了一些錯誤教條？產生了一些弊端？異化出一些惡行？到底誤入了什麼樣的歧途？甚至形成了某種專制獨裁的思想毒素？不但無助於振興中華文化反而害人害己苦果自吞？需要我們以新世紀發展的眼光和新的思想觀念去作新的認識呢？從而使中華民族在開放改革中邁出更大、更矯健的步伐！

我一直堅持自己的觀點：**沒有人性回歸的現代化，必然是一個靈魂、情感和心智都不健全的現代化。沒有能力審視過去，就難以避免會不斷地重複過去！**

我希望知識思想界、政經界、文化藝術界有更多的人能去反思出現「文革」的歷史縱深的根源，去徹底破解這個一度箍住中華民族靈魂的魔咒！

「三起三落」的鄧小平，雖然有他們這一代人的歷史侷限，有他們那一代生死殘酷拼殺出來的人的行為方式。但作為中國最有權力的人，畢竟是他們打開了中國面向世界的大門，在社會轉型中減少了付出成本。這位矮個子的強人，曾是那麼清醒地指出：「一個黨，一個國家，一個民族，如果一切從本本出發，思想僵化，迷信盛行，那它就不能前進，它的生機就停止了，就要亡黨亡國。」（《鄧小平文選（1975-1982）》第133頁，人民出版社，1983年。）「單單講毛澤東同志本人的錯誤不能解決問題，最重要的是一個制度問題。」（《鄧小平文選（1975-1982）》，第261頁。）

「一生行盡人間荒煙蠻瘴，贏得無數憂患苦相纏」的開明政治家、早在1976年10月12日就提出著名「隆中三策」應對中國危局的胡耀邦坦率地道明：「一個精神上、組織上被禁錮、被壓制的不自由的民族，怎麼可能與世界上發達國家進行自由競爭呢？」（1976年10月6日華國鋒、葉劍英連手抓捕江青、王洪文、張春橋、姚文元「四人幫」後，葉派他的兒子去聯絡胡耀邦，徵求胡對治理國家的建議。胡認為中興偉業，人心為上，提出「隆中三策」：「一是停止批鄧；二是平反冤案；三是狠抓生產。」被華、葉採納。此舉也為平反「四五天安門事件」奠定了思想基礎和決策定向。）

歐洲啟蒙運動的口號是：Sapere ande！（勇敢地成為智者吧！）今天，我們提倡第三次解放思想，首先要如《國際歌》所明示：「讓思想衝破牢籠！」否則，又多的是老於世故的清談，或在「物欲釋放」的改革中辛苦來回奔波而已。

興嘆豈無憑？古代有「戰略之父」之稱的鬼谷子在《七十二變破三十六計》書中曰：「綴去者，謂綴己之係言。使有餘思也。」這位陰謀陽謀兵謀奇謀之説、縱橫捭闔之術的祖師爺最終也誡諭：賢達之士，即使離開了人世，人們也能深情地懷念著他們。與之相反，有些人的眼光全落在短短幾十年時間上，祇知謀權奪利，祇知任意妄爲，用勝過猛獸的兇猛殘殺去對付手無寸鐵的弱者，即使得到了一時的勝利和滿足，卻必定留下千百年的罵名。

際會風雲終無悔，不臥青山亦安然。一時成敗在於力，千古勝負在於理，社會發展進程的某個拐點，國運民脈的文本上，也大寫著偉大的改革家們的歷史宿命，典重蒼涼，渾凝疏朗，其音影身形隨跌宕的情節演繹出一個國家一個民族的轉型軌跡。大江東去，浪淘盡千古風流人物。正史奇荒唐，真跡有人藏，從中國社會發展的大歷史來看，德之盛者、仁至義者，擇善固執，仰俯無愧天地，方可流芳。一院奇花香自在，大節驚世送君行，千秋功罪，青史無私細細雕，萬民有口皆稱頌，千古無碑世代傳。

茫茫百感，人生寄慨，笑呵呵，看天下公道自在人心！

耶穌基督早就向我們昭示過人的得救之路：一個人祇有經過魔鬼的試煉，曠野中的孤獨，靈魂的痛苦，背負十字架，面對死亡，然後才會走向復活。個人的生命如此，一個民族又何嘗不是如此。

《論語》言道：「君子務本，本立而道生。」這裏的「本」，指的就是「仁」，就是「本心」。孟子在回答梁惠王請教何爲政時，説了一句德厚流光的話：「仁者無敵！」而嵇康在《太師箴》中也曾寫過四句話：「刑本懲暴，今以脅賢。昔爲天下，今爲一人。」先賢們的反覆告誡，值得今人深深警覺：一種基於仇恨與宣洩的主義如果凌駕於人們的頭腦，十分容易將人性導向黑暗與罪惡的淵藪。無論我們生存的社會裏各種政治、文化、藝術表達的形式如何，有一個道理不能被欺矇：**一個失去仁心，崇尚暴力的民族是沒有希望的！**有五千年歷史的古老民族啊，當制度的、哲學的、宗教的、社會的思索或行止即便有異也不暴力相殘時，你才能真正成爲一個得到全人類尊敬的偉大民族！！

仁愛永遠比仇恨更有力量，仁義興國，仁慈富家，仁道修身，仁愛應當成爲一種社會前進的精神動力！我們還要以人性的名義，去倡導華夏民族的命運共同體和世界人類命運共同體的和平共存。

本是同根生，相煎何太急？有人問得好：在我們自己國家內部「政治鬥爭是不是也有可能以較為文明的形式去進行而不必要訴諸流血呢？」20世紀是我們祖國失去和諧的世紀，殘酷互鬥、飽蘸心酸、製造出太多悲劇和罪孽的世紀，我相信這樣的一句切中肯綮的名言「任何暴力的勝利最終仍要回到暴力上來。」以微薄之軀教化一代風俗，堅持非暴力運動的聖雄．甘地這樣表述他選擇非暴力的緣由：「我反對使用暴力，因為暴力看似有益，但益處很短暫，留下的惡果卻很持久。」他又說：「祇能通過非暴力來擺脫暴力，通過愛來克服恨。我相信這句話是不朽的真理：由劍得到的亦將因劍失去。」索爾仁尼琴更認定：「暴力並不是孤零零地生存的，而且它也不能夠孤零零地生存：它必然與虛假交織在一起。在它們之間有著最親密的、最深刻的自然結合。暴力在虛假中找到了它的唯一的避難所，虛假在暴力中找到了它的唯一的支持。」

我有一個天真美好的夢，為了這個夢，我願用自己的一生向上天祈禱：我們的民族流的血太多太多了，轉頭回眸，多多少少優秀的中華兒女為了國家的進步、民族的復興，兵燹禍亂中，黑牢酷刑下，付出了他們的熱血、良知、真誠和青春；多少燦爛如繁花般的年輕生命在迅雷驟雨中突然消失，多少夢想與激情伴隨著理想幻滅。長空灑淚、義薄雲天、英魂離恨、冤鬼呼噑的事例，隨手拈來，斑斑可考。千丈豪情的蠻橫祇會引發出萬丈豪情的蠻橫，一群同胞對另一群同胞的輪回傷害何時能夠停止？我多麼希望從今以後，同胞們不再需要用「拋頭顱灑熱血」、不再動輒趕盡殺絕這樣的你死我活的暴力行動去推進我們社會的良性變革和進步；不再重演「一堂師友，冷風熱血，洗滌乾坤」的悲劇。(《黃宗羲全集》第八冊，第727頁，浙江古籍出版社，1992年。)

我是那麼深切地深深期待著！

「奉法者強則國強，奉法者弱則國弱。」(《韓非子．有度》)當代法理學權威伯爾曼教授在《法律與宗教》一書中指出：「法律必須被信仰，否則它將形同虛設。」**人道和法治，是現代文明的兩塊基石。**法治就是包括政府在內的所有黨派、社會團體和個人均須服從法律。而「和諧社會」必須以「崇尚正義」和「厲行法治」為最根本的基礎。司馬遷在《史記》中也引用戰國思想家韓非子《顯學》之言警世：「儒以文亂法，而俠以武犯禁。」一個

社會如果無法以公平正義的憲政法則和善意明智的理性來化解矛盾，必將國脈悖動，世風陡變，草澤陋巷間充溢出怨毒殺氣，如冤魂厲鬼復仇，其恐懼性的惡劣後果是可想而知的。《荀子．王制》明論：「修禮者王，爲政者強，取民者安，聚斂者亡。」就是説，建立理想和道德規範才能長治久安，政治清明才能民富國強，收取民心才能和諧社會，搜刮聚斂民財遲早會敗亡。《易經．夬卦》上六爻説：「無號，終有兇。」意指任何強勢作爲者，如果失去民心和道義的支持，終局是不會好的。「莫道人間無正義，正義就在民心中。」下民易虐，上天難欺。我們有理由從本質上認識到，如果沒有對於生命的尊重和維護，沒有對普世眾生的切實責任，建立國家政府也就失去了意義。「國家是階級壓迫工具」之説，是一種落後、狹隘、野蠻、專制、暴力、反人性的邏輯思維。一個21世紀的現代文明國家，人就是國家的主體，而不是沒有生命個性自由的一個符號，一串數字，一顆螺絲釘，不是國家隨意撥弄的工具，國家強盛的目的是爲了人民的幸福安樂，權力不能傲慢，體制不要囂張，執政者有責任去善待每一個生命，應當把人擺在國家服務對象的最中心的位置。個人自由，國家才自由，個人沒有恐懼，國家才沒有恐懼，個人平安，國家才平安，個人有保障，國家才有保障，個人得到重視，國家才會得到別國的重視。希望並奉勸體制內的人能堅守開明政權法治中國和人類良知的底綫。在新的世紀裏，不同價值標準的同胞們之間，能否以全民族、大歷史的眼光，堅決地丟棄歷史中崇尚暴力血腥的壞習慣，彼此滲透智能，催生出一種深刻地植根於人性和生命本源的和解性的力量，走出惡性替代規則，使人與制度能進入一個更完善的良性循環，尋求出一種和平共存的理性方式？司馬光説得甚是有理：「天下有道，君子揚於王庭以正小人之罪，而莫敢不服；天下無道，君子囊括不言以避小人之禍，而猶或不免。黨人生混亂之世，不在其位，四海橫流，而欲以口舌救之，臧否人物，激濁揚清，撩虺蛇之頭，踐虎狼之尾，以至身被淫刑，禍及朋友，士類殲滅而國隨以亡，不亦悲乎！」（《資治通鑑》卷五十六）

「今惡死亡樂不仁，是猶惡醉而強酒。」（《孟子．離婁上》）我們必須把那種「階級鬥爭一抓就靈」、「死多少萬人，保多少年平安」、「哪怕我死後洪水滔天」的封建皇權政治的野蠻暴力思維堅決地死鎖在金鋼瓶裏，並埋入萬丈地底；我們要把一切暴力的蠻橫意識從心中永遠地驅逐出去。不然，我們在文化、在人類價值觀上，如何去參與新世紀世界知

識體系的建構？怎麼可能擁有影響和引導這個世界的無遠弗屆的文化力量？我也經常提醒自己，儘管有時善會被惡所超越，某一時段內，那些歷史中的罪人和壓迫者，甚至還會被當作歷史的創造者和偉人而紀念，儘管常常面對更多的不公正，但慈善是人性中最為寶貴的生命之光。道之不行，終歸如乘桴浮於海。作為一個藝術家，要用人性的角度來思考人類對同類的兇殘格殺，要堅定地做人類和平的倡導者，要遵奉中華文化優秀傳統中的「仁」，而那種沾污民族靈魂的格式化的暴力美學，是對人類現代文明發展進程的疏離與反動！否則，如孔子所曰：「人而不仁，如禮何？人而不仁，如樂何？」佛陀慈度眾生：「三界之中，六道輪回。修了善業，生於天上和人間；作了惡業，便下墮地獄、鬼、畜的三惡道中受生。放下屠刀，立地成佛。唯識法相，般若性空。」老子也把道理講得十分透徹：「夫兵者，不祥之器，物或惡之，故有道者不處。君子居則貴左，用兵則貴右。兵者不祥之器，非君子之器，不得已而用之，恬淡為上。勝而不美，而美之者，是樂殺人。夫樂殺人者，則不可得志於天下矣。」（《老子》第31章）耶穌基督的忠實信徒聖方濟各（1182年生於意大利亞西西，卒於1226年10月3日）的祈禱，值得我們每一個人高音吟頌：

　　求你使我們成為你和平的工具，

　　在有仇恨的地方，

　　讓我播種仁愛，

　　在有傷害的地方，

　　讓我播種寬恕，

　　在有猜疑的地方，

　　讓我播種信任，

　　在有絕望的地方，

　　讓我播種希望，

　　在有黑暗的地方，

　　讓我播種光明，

　　在有悲傷的地方，

讓我播種喜樂。

　　我向來祇把自己歸屬爲善良的凡胎肉身的生於華夏大地死於華夏大地骨灰歸於華夏大地的炎黃子孫，而決不去做那類超乎自然、不受轄制、在雲裏霧裏飛來飛去、能翻江倒海、面相苦毒酷暴的肉食獸——被歷代君皇獨占名號的「龍」的傳人（從秦始皇自稱「祖龍」之後，接下來的皇帝都把自己比作真龍天子）。調侃點説，龍歷來是封建社會神授權力的「天子」象徵，龍位豈可坐？龍袍怎能穿？我想如果大家個個想成龍，龍爹龍娘龍子龍女龍哥龍妹太多了，群龍相聚，不鬥個你死我活才怪，折騰起來，華夏大地、普通百姓又怎會有安穩日子！我實實在在向往的是做一個有「五四」新文化運動倡導的自由民主平等精神的普通中國人。我曾經和一位昇高官但還沒有一闊臉就變的畫家朋友直率地説：「如果你依附上某種世俗權勢後，沾沾自喜中失去了獨立的人格，你的精神就會欲言又止，就無法保留一個藝術家自身完整的孤寂清高和心靈的安枕。」我還必須嚴肅地指出：一個藝術家在今天，如果仍在文化思想上和藝術實踐中努力去支撐古代封建專制主義，是對現代文明社會基本道德信念的蟻視，是對真善美藝術信則的可恥背叛，這樣的藝術與藝術制造者，就像當年那些納粹主義藝術家那樣，最終必然被善良正直的人們所唾棄！

　　一陣輕雨剛過，夕陽斜掛，晴光瀲灩，我踏步白堤，團團綠意映溢前路，嗅到空氣中蓮花淡淡的清香。站在柳絮桃影中，從濃蔭蔽日處望去，看到靜謐的水面上蓮蓬苗壯，荇菰穿行，迎風挹露。紅、白、粉、紫間色變化著的菡萏焕發出七彩迷幻、曼妙柔韌、細膩纏綿、嬌憨凝脂、顧盼生輝、風情萬種，跟寬闊的綠色荷葉互相旖旎、相濡以沫，還時不時與湖畔舒捲飄忽的楊柳遙向對歌。那串串水珠在荷葉上像晶瑩別透的珍珠一樣奔跑滾動，幾隻勤勞的蜜蜂，歡快地圍繞著追逐著採集著，羨煞一批在旁邊飛旋的蜻蜓。此情此景真讓我這個無法把思想抵押給人的逍遙畫者感到有無邊的詩畫美意在眼前熠熠生輝，精神放縱的我，在心靈的鋪寫中，體悟佛經「性名自有，不待因緣。若待因緣，則是作法，不名爲性」，真是情味不盡，餘韻無窮。我悟覺到曹雪芹借賈寶玉手中之筆寫下的《芙蓉女兒誄》中句：「其爲質，則金玉不足喻其貴；其爲性，則冰雪不足喻其潔；其爲神，則星日不足喻其精；其爲

貌，則花月不足喻其色。」不就是身處污濁世道的他對至善至美至真的至情抒發！

「知我者，謂我心憂；不知我者，謂我何求。」（《詩經．黍離》）是啊，我祇是一個情緒型的藝術家，我想得更多的還是一個藝術家真正的浪漫應該是思想的浪漫，渺渺一身於天地間，廣闊無限，又怎麼會痴纏於紅塵濁世中蒼蠅競血般的名利爭鬥？！《紅樓夢》第百十八回《記微嫌舅兄欺弱女．驚謎語妻妾諫癡人》一章中有賈寶玉悟性頓開時自吟：「內典語中無佛性，金丹法外有仙舟。」閑看庭前花開花落，靜觀天外雲捲雲舒，又想起唯美的殉道者、靈河岸上三生石畔的絳珠仙草化身而來的林黛玉有詩曰：「休言舉世無談者，解語何妨詞組時。」大概是心有靈犀一點通吧，霎時，我的整個心胸有一種被洗滌過的涼爽、自在、愜意。坐看星雲獨釣銀河，是真名士自風流。清風明月不用買，藝術家要看得淡外界的評價，要領悟藝術的自信力須從心中求，不可身外執，要追求一種境界，一種一生中所能達到的最高境界，能把自己的浪漫與孤絕鑲嵌在藝術作品裏。縱橫何暇法古法？苦瓜石濤咀嚼人生之後的畫理之言也在若隱若現中清晰：「法於何立，立於一畫。一畫者，眾有之本，萬象之根；見用於神，藏用於人，而世人不知，所以一畫之法，乃自我立。立一畫之法者，蓋以無法生有法，以有法貫眾法也。」深思，胸中突捲狂飆：中國畫有著悠久的傳統，這是一種驕傲。但作為一個當代中國畫家，如果一味迷戀前資本主義小生產基礎上的宗法社會的藝術觀念，對傳統文化缺乏一種主動的批判與反省，缺乏一種自覺的革新，那麼，這種驕傲也可能成為一種保守的負累。筆墨當隨時代，如果坐井觀天，食古不化，抱殘守缺，中國畫將死矣！

「人須閑時大綱思量，宇宙之間如此廣闊，吾立身其中，須大作一個人。」（心學之父陸九淵《象山語錄》）

抬頭西望，夕陽染紅了山巔，心眼遠眺，一縷清明，風雲際會處，自己心儀的一位先哲正在天泉論道。倡導「知行合一致良知」、離世前給人間留下「此心光明，亦複何言」的王陽明那流傳千古的心學四訣竟縈繞而來：

無善無惡心之體，
有善有惡意之動。

知善知惡是良知，

爲善去惡是格物。

第三章

大家都知道蘇軾寫西湖美景的一首名詩：「水光瀲灩晴方好，山色空濛雨亦奇，欲把西湖比西子，濃妝淡抹總相宜。」不太了解他曾在杭州夏日所作的另一首七絶：「黑雲翻墨未遮山，白雨跳珠亂入船。捲地風來忽吹散，望湖樓下水如天。」我愛西湖荷花，不光是外形的美麗、嬌艷；更是荷花的風尚與品格。特別是當天空中的黑雲暴雷如惡魔般不可一勢地君臨，天搖地動，欲把西湖全景吞噬之際，許多道貌岸然的生物都東搖西擺在一個無根底的空間時，滿湖的荷花腳根下，此時彷彿凝蘊著地底的千層熔漿，仍能以「猝然臨之而不驚，無故加之而不怒」的瀟灑，淡定超拔，不折腰、不諂媚，從容而立。突然的風雲變幻嚇得眾生顫顫驚驚、忉忉惕惕，懍懍懼懼。而她則始終保持著內心的莊重和高傲，蟻視一切企圖蹂躪我們社會的黑暗暴力，纖纖香肩竟棟樑似的擔起了高貴的花魂，盎然昂揚，灼灼其華，盡情向世人展示她自身的尊嚴和一種熱血灌澆下才能產生的奇異的剛烈之美。

我猜想慵懶倚欄桿，淹然百媚，多少次在鶼鰈依依情愛念念中累了心扉，亂了思緒，飛了睡意，寫過「東籬把酒黃昏後，有暗香盈袖。莫道不銷魂，簾捲西風，人比黃花瘦。」這樣嬌嗔情懷、庭院美句的南宋傑出女詞人李清照，在胡騎鐵蹄逐鹿中原，世事變遷中輾轉來到西子湖畔時，才識胸襟已被苦難催熟，並從中得到某種感悟，才能胸懷丘壑，口角噙墨，腕托狼毫，揮灑出了讓鬚眉濁物、樊籬俗子臉愧的大義豪邁：「欲將血淚寄山河，去灑東山一抔土！」

「一色樓臺三十里，不知何處覓孤山。」歷史上，錢塘自古繁華。杭州城、杭州人給外界總是溫情、和順、小康、很會舒心地過日子的印象。誠如宋祁《玉樓春》唱吟：

東城漸覺風光好，

縠皺波紋迎客棹。

綠楊煙外曉寒輕，

紅杏枝頭春意鬧。

浮生長恨歡娛少，

肯愛千金輕一笑？

爲君持酒勸斜陽，

且向花間留晚照。

天涯日月遒。20年前，我曾去查閱南宋恭帝德佑二年(1276年)，元丞相伯顏率20萬兇猛蒙元鐵騎攻入這個文風鼎盛的南宋京城時的資料，想了解一下當外敵入侵，國亡家破時，這塊淪陷土地上的生存狀態。儘管作爲征服者的官家，一旦掌控了話語權，總想抹去自己的兇相，篡史滅跡，諱莫如深。但我還是從目睹當年情景的南宋詩人劉塤（1240年—1319年）的詞中，讀到了反抗、屠殺、掠奪暴行後的佐證：「故園青草依然綠，故宮廢址空喬木。狐兔穴岩城，悠悠萬感生。胡笳吹漢月，北語南人説。紅紫鬧東風，湖山一夢中。」不知杭州人有沒有發覺，關於元初的史跡特別少，爲什麼？發生過什麼？「色映戈矛，光搖劍戟，殺氣橫戎幕。」臨安之役屍骨遍地、流血凝漿、酸風泠泠、碎雨冥冥的實景難道真的被御用文人和歲月的煙塵屏蔽了嗎？歷史的某一冰層下，是否還隱藏著一個巨大的血坑？

我的心往下垂得厲害，行走的腳步也突然沉重起來。

長年與西湖荷花爲鄰、位於葛嶺山麓的靜逸別墅雖斑駁陳舊，但尺壁有寶。一副楹聯引我一顧：「滿堂花醉三千客，一劍霜寒四十州。」這是孫中山改唐代詩僧貫休「滿堂花醉三千客，一劍霜寒十四州」手書送給仗義疏財、傾資匡助同盟會的民國奇人，首屆西湖博覽會發起者張靜江的。驀然，我耳邊響起了爲反對皇權專制、追求民主共和理想而慷慨捐軀，九遷墓葬，萇弘化碧，終安眠在這錦山秀水旁的鑒湖女俠秋瑾的鏗鏘詩句：「漫雲女子不英雄，萬里乘風獨向東。詩思一帆海空闊，夢魂三島月玲瓏。銅駝已陷悲回首，汗馬終慚未有功。如許傷心家國恨，那堪客裏度春風。」我沒有記錯的話，這位敢於向漫天的封建黑暗展開猛烈劍擊、在民族精神的廢墟上重建我們心靈家園的巾幗英雄在1907年7月15日就義時祗有30年華，而今年正是她被封建王朝的兇殘刀刃斬斷頭顱、血灑紹興軒亭口的一百周年祭！

我是要去祭奠她的，我雖不焚紙燃燭，但會長揖叩拜，並肅穆地立在她潔白的塑像前去感受她的心路歷程，重讀她被嚴刑拷打肢體成殘後寫下的盪氣廻腸的壯烈詞文：

> 莽莽神州慨胼沉，
> 救時無計愧偷生；
> 搏沙有願興亡楚，
> 博浪無椎擊暴秦。
> 國破方知人種賤，
> 義高不礙客囊貧；
> 經營恨未酬同志，
> 把劍悲歌涕淚橫。

對某些陰柔附庸性格的讀書人，孔子有「匏瓜徒懸」之憂，屈原有「罹憂獨醒」之懷，杜甫有「儒冠誤身」之嘆，李賀有「書生無用」之想。憂勞社稷知誰在？我心中五味雜糅，崇高的悲情激起批判性思考，我忍不住要震震他們的耳膜：當被油膩和灰塵矇蔽了良心，熱衷於窩裏嫉、窩裏鬥、窩裏反、窩裏殘的無聊、無知、無行、無恥、踐踏別人的同時也被別人踐踏、行若狐鼠、涼薄冷血、沒有最壞衹有更壞、醜陋的中國人中最醜陋的文人們，一身醜相與軟骨，像一簇簇蠕擺的蛆蟲，爬向封建主義墳堆裏的殘屍覓食，在利益驅動下百般虛構情節，歌頌、美容密佈文網屢興大獄的大清帝皇榮光，把韃虜的暴君演繹成和善可親的救世主時，他們可曾記得一個承載著中華民族良心、爲著中華民族受難的偉大女性曾被這個王朝嚴遭摧折，屢被非刑；百般慘毒，瀕絕者數？他們可曾了解刨棺碎屍、戮首凌遲、滅門九族是康、雍、乾對付有半丁點兒自由文化思想又手無縛雞之力的文人士子們的慣常手段？（文字獄大冤案二十幾起，斬首者超過十萬人。）「精忠血噴九霄雲，萬古乾坤終不老。」他們可曾遺忘揚州十日、嘉定三屠？以及1650年清軍平南王尚可喜攻克廣州後的屠城實況：「甲申更姓，七年討殄。何辜生民，再遭六極。血濺天街，螻蟻聚食。饑鳥啄腸，飛上城北，北風牛溲，堆積髑髏。或如寶塔，或如山丘……。」再來回顧一下清皇朝

對秋瑾「光復會」的戰友，民主主義革命著名活動家徐錫麟行刑時的場景史實：劊子手先把徐的睾丸砸爛，再剖腹挖出心臟肝膽，供清兵炒熟下酒……斷去四肢，最後割下頭顱用兵器搗擊……。這不知是地獄人間，還是人間地獄？不知是天地無道，還是地天同悲？見之、聽之，怎不怒濤排壑，泣血滿襟？我體會到元代偉大的戲曲家關漢卿借《竇娥冤》噴發的對「動不動挑人眼，剔人骨，剝人皮」的酷虐封建統治的憤懣：「地也，你不分好歹何爲地。天也，你錯勘賢愚枉做天！」

縱怨天，天卻不容問；縱怨地，地黯寂無語。嘆眾生，生似草介賤如蟻，百姓瑟縮於惶恐下。

「泠光灑遍九州氤，嫦娥寒宮欲斷魂。」感何如哉？！痛何如哉？！我真欲筆蘸珠峰雪，另寫春秋！我真欲長臂伸空拉起厚厚深深的雨幕，讓傾盆暴雨如大潮劈頭撲來，四周水茫茫、霧茫茫一片，將自己和天地、歷史、現實混淆一體，靈魂出竅，追尋而去，在浩瀚的天體沉浮中漫天哀號！

願將憂國淚，來演麗人行。「落日熔金，暮雲合璧，人在何處？」邊思邊行，我不知不覺來到了西泠橋頭，清寂的晚空，更添追憶的憂鬱。陡然，來自生命深處的噬咬樣的疼痛中，一種荊軻易水別燕人的傷感奔襲著我的全身，我感覺到一股亙古未有的悲愴之氣從烈士墓基下破石騰空，恍恍地我見到了我們的英靈，她遍體鱗傷，項脖滴血，半身洇紅，嘴咬青絲，荷葉撐傘，腳踏蓮花，一臉滂渤怫鬱，朝我而來，四周卻灰煙漠漠，悄悄冥冥，闃若無人。我再一次清楚地看到這位「肩頭自覺豎如鐵，要把河山一擔盛」，給終古留下真情和碧血的鑒湖女俠雙瞳中「秋風秋雨愁煞人」的幽恨、剛毅與悲壯，感受到一百年前一個覺醒靈魂發出的明亮炫目的思想之光。我潸然低首，淒愴無語，進入了精神上的化蝶之旅，我的心在與她對話：「寬恕那些挖你墳墓毀你屍骨的不孝子孫吧，那是我們的民族病得太久的緣故！我要虔誠地跪拜在你的墓前，雙淚爲君落，我不會忘卻江南古城那個血光飛濺又夜涼如水的黎明。遙遙領先者往往是孤獨的生存者，我心印到你『孤山林下三千樹，耐得寒霜是此枝』詠梅詩裏生命的重中之輕，我意象裏，寂月清殤，長夜未央，冰天雪地中，霜冽寒星下，那如火炬般怒放的一樹紅花，有棱有角，泠傲幽香，象徵著沒有一種力量可以令人類自由精神窒息的奇麗壯美，我會在晨光白露之時畫出一批骨氣洞達、軒軒寒枝立品，衹供你、

我及同道者精神互讀的梅花圖留於後人。今天，我先敬獻上一朵能沛然化之爲天地正氣的荷花，願你們在中華民族的精神高地上永遠同在……。」她似乎不喜歡唏噓，她似乎在向噙滿淚水的我點點頭，還沒等我回過神來，瞬間，又化作一陣青煙，隨風悄然逝去。無奈與沉重中，我深情蘊結，悠悠無盡，心有戚戚，推剛爲柔，忽然間感覺到一陣輕寒：浮生，真的原是寂寞？絲絲淒惶像一張磁性的網籠罩住我的心胸，某種深深的無奈、哀傷和迷惘中，理想主義式的悲劇人物瞿秋白寫給魯迅的一首詩不覺縷縷唇間：「雪意淒其心惘然，江南舊夢已如煙。天寒沽酒長安市，猶折梅花伴醉眠。」啊！現實人生裏有多少艱難險阻，「誰知清夜流血，衷心更比黃蓮苦」，當你在刑場喋血飲刃、捨身取義的一霎，纖弱清姿盡付劫灰，家國恨未消，但你的精神已槓桿起黑暗的鐵閘，晨曦照亮你震世的英雄人格，你用自己的苦難架起了一座通達高貴的橋樑，而那人世間的風刀霜劍，已化作淒厲的琴殤書怨。萬民爲你鳴噦，九歌爲你弦裂，你的鮮血變幻成絢麗的晚霞，你生命的精彩，已永映在華夏天幕！

「斷鴻聲裏，立盡斜陽。」輕煙望極已無形，別是難捨見時難，相離人斷腸。「相思字，空盈幅。相思意，何時足？滴羅襟點點，淚珠盈掬。」願靈隱寺的暮鼓晨鐘能捎去我的情思，願夢境能成爲我們再次相逢的情感通道，我期待著你輕倩的脚步，在碧天如水夜雲輕的月夜，再來叩擊我的夢寐。

有時，對於活著的凡人來説，心中經常會覺得死者從來沒有走遠。心底裏其實還奢望著一種天外之音的仙逸。淚影相凝中，遙望浩邈神秘夜空，我偶而也會萬千遐想：秋瑾，你是不是天外一顆星，跌落在晚清？

流光灼大荒，精神軒昂，清麗照千秋。

星花之瓣散入塵土，馨馥難掩，香如故。

悲憤，早就洞穿了廣袤的荒野。百年祭日，還有一個女畫家從天涯海角走來，爲魂歸天國的您送上心底湧泉的朵朵淚花。

我常有這樣的念頭：死其實祇是生的轉化和傳遞，所以莊子説：「夫大塊載我以形，勞我以生，佚我以老，息我以死。故善吾生者，乃所以善吾死也。」我期望自己能達到泰戈爾對生命的那種境界：「使生如夏花之絢麗，死如秋葉之靜美。」

心泉動湧，殘思追穹。我記起了遺世獨立的李叔同的一首詞，此刻，我才悟覺到那是他

的靈魂在向世間進行淒迷、柔美而深沉的絮絮輕訴：

長亭外，
古道邊，
芳草碧連天；
晚風拂柳笛聲殘，
夕陽山外山。

天之涯，
地之角，
知交半零落；
一觚濁酒盡餘歡，
今宵別夢寒。

也許是情有所感吧，凡塵劫、心頭血、眼中淚、滿腔愁、何時絕？靜靜遠遠，東東西西，一時浮想聯翩，迴腸九轉。自己置身於歷史的遭遇和鬼使神差的命運跌宕時，在那個邦國殄瘁、大局板盪、人民倒懸、山河蒼涼、青春的理想被欺騙墮落成一種罪惡殘忍的年代，那個充滿著告密、撕咬、惡鬥，人命危賤、朝不保夕，對人道和文明的踐踏日甚一日的「文革」中，那段家破人亡、不堪回首的慘痛經歷突然湧來，交錯震撼。年近七旬卻被逼在勞改農場挑糞又搬磚，「文革」後常到西湖曲院風荷邊小住，建立「文革」博物館的呼籲得不到響應實現，在苦澀而醇厚的孤獨中嚥下最後一口氣的巴金在《隨想錄》中的一段話，更像悶雷一樣在我頭頂炸開，彌漫著無邊的驚悚氣氛，讓我為我們民族的艱難坎坷和荒謬血腥感到陣陣創痛：「我自己也把心藏起來藏得很深，祇想怎樣保全自己……，我相信過假話，我傳播過假話，我不曾跟假話作過鬥爭。」巴老這盧梭式懺悔的話實際上是人性對抗強權的振聾發聵的驚世呼告！它使我沉思：獨裁者打造的思想鐵籠，無論怎樣堅固，都關不住陽光與良知，因為良知具有陽光一樣的穿透力。儘管芝焚慧嘆，在人世擁擠的喜怒悲憂恐的戲劇演出

中，是非、黑白、美醜、正謬總是有界綫的，總會有清澄的一日，除非日月不再經天，江河不再行地！

「汗慚神州赤子血，枉言正道是滄桑。」在此，願與自己民族終身交心相愛相守的我，寧願匍匐於這片熱土，做一個悲觀主義的清醒者，再一次反思我們的侷限與不幸：傳統文化中那些與文化專制主義硬件相匹配的意識形態，那種悖逆現代文明制度、崇尚暴力逼仄的人祭觀念，決不是基督仁愛的救世道理，而是徹頭徹尾的撒旦邪惡的詩篇！我們實在太需要明白：摩西十誡是人類稱之謂「人」的基本信則，否則人心變獸心，兇猛之烈，勝似惡龍暴虐。我也要真誠地提醒某些可愛的文化精英朋友們，要高度警惕當今中國文化語言中的「五毒」（復古、唯上、獨斷、人治、專制），以及民粹和封建合成觀念中的反現代性、反改革、反西方、反市場、反自由、反智的思潮。今天，一個全新的太空文明時代已經來臨，我們不能繼續以中原文化的優越心態，不要以儒家某種靜止的發展觀念和狹隘的認識來緊緊抱住傳統文化優見懍聞、狹道自恣，而是應該以人類境界的寬廣視野來關注不斷發展的21世紀的世界，與時俱進。「劉郎已恨蓬山遠，更隔蓬山一萬重。」我們中國古人早就留下教誨：「大道無器。」如果思想體系不創新，沒有現代文明開放、和諧理性的形象魅力，表面的熱鬧再隆重，也難以產生出中國文化的軟力量。內聖外王之旌旗舉得最高，「舜何人也，予何人也」之推行國學、新儒學叫得振天響，孔子學院遍地開花，也祇是螞蟻啃骨頭，茶壺煮大牛，瞎子摸遊魚，中華文化的復興祇不過是一句新鮮熱辣滾燙時髦的空話而已！

近日在杭州小住，看到2007年第3期《收穫》雜誌上余秋雨先生的一篇尊孔崇儒味道甚濃的文章《苦旅餘稿——天下學客》，由於余先生是一位經常亮相媒體、能說會道、頗爲躥紅的散文作家，影響著較大的讀者群體，我覺得有必要說出我的看法，此文洋洋萬言，最大的遺憾和不足是：在折衷與相對主義的思辨述說幾千年中華文化人文輝煌時，沒有以現代的世界觀去透視出孔孟學說在漫長的歷史中負面發展的劣跡，看不清從隋煬帝大業元年（605年）設進士科，到清光緒三十一年（1905年）廢止的在封建儒學基礎上建立起來的科舉制度，使得中國的文人寒窗夜讀，祇爲擠進貢院考得功名，內心湧動著「學而優則仕」、「書中自有黃金屋，書中自有顏如玉」的祈求，家奴般地等待著皇帝賜封的烏紗和權杖，盼望早日摟著顏如玉，住進黃金屋。看不清元明以降的八股文取士，更加劇了文字對性靈和民氣

的戕害，腐蝕著一切被表述的知識和思想。看不清歷代封建王朝對知識分子的政策基本是：能爲己所用而順從者留，不能爲己所用和反對者滅。聽信誣告，是非不清，誅滅太子全家，並以「殺母立子」安排繼位的漢武帝劉徹雖奉行「獨尊儒術」，實際上尊的祇是皇家御用之儒，三呼萬歲之儒。（頗具諷刺的是劉氏王朝最後在漢末血濺劍鋒，以圍剿儒生的「黨錮血案」而告終。）《漢書．儒林列傳》言：「自五帝立五經博士，開弟子員，設科射策，勸以官祿，……蓋祿利之路然也。」同時，在對皇權的神聖化中，不斷加緊著對知識分子心靈的禁錮，困囿和扼殺了中華民族諸子百家、百花齊放的自由民主的科學精神。余秋雨此文以「官本位」來立論，概念混淆，削足適履，祇見秋毫不見輿薪，現象的迷惘中隨意過濾、矯揉打扮歷史，外衣斑瀾，詔媚婀娜，在一些無聊而虛假的問題上喋喋不休，車轂轆話、雲山霧罩地把讀者的邏輯思維納入製造專制文化的陳舊框框，誤判那才是中華文化復興的、任何人無法叛離的精神動力，實質是狹隘於俗世之中太多的約定束成，張揚披著傳統文化外衣的封建主義，播穅眯目地築建培育文化奴才的思想搖籃。

還有，以得到皇權垂愛而成爲千年顯學的儒學來概括中華傳統文化，其本身就是一個荒謬與致命的偏見！更是對優秀中華傳統文化天大的歪曲和褻瀆。

不要看中國男人頭上的辮子沒有了，但在不少人心中，這根封建尾巴仍然結結實實的長著呢！

我不太清楚在「四人幫」御用筆桿子「石一歌」寫作組混過一陣的余秋雨先生，在「文革」中日子過得怎麼樣，因此不明白余先生以何種價值觀，在此篇長文中，能漠然「文革」時，考古學、文博學已被「四人幫」極左路綫焚琴煮鶴、屠戮飛灰的事實，以假命題的文學筆法，藏鋒似拙，妄托天命，硬把發現文物的偶然性說成是必然性。以曖昧的態度來立論讚頌「文革」中文物出土的「豐碩成果」，拿到今天來擺功評好一番（中國人不會這麼快就忘記「文革」對中國文物浩劫性的摧毀）。我早年曾學過青銅器考古，我知道這樣一個簡單的事實：中國史前文化考古的首次成果，並不是我們中國人所爲，而是瑞典考古學家、當時的北洋政府顧問安特生於1921年在河南澠池縣仰韶村發現的（就是今天被稱爲以彩陶爲特徵的史前仰韶文化）。不錯，上世紀70年代，發現不少古代遺跡，但那能歸功於當時政治文化環境下的理性成果嗎？它能爲中國大地上正在發生的人間罪惡提供一幅亮麗的背景

嗎？封建王朝那些皇族貴冑屍體上穿蓋的奢侈至極的金縷玉衣能成爲我們民族的榮耀嗎？今天的我們值得爲此驕傲嗎？相信纏旋過「文革」、有些腦筋的人，在折騰記憶中，心中自有一把尺。我完全尊重余先生自由的表達自己的文化觀點，他的成名作《文化苦旅》在當時也不失爲上乘之作，我自己讀過不止一遍，當年曾買回十幾本送人。可惜後來出的幾本書，已乏思想求索的激情。今次讀完這篇余文，愕異疑惑之間，心裏總覺得味道不正，封建主義的文明再輝煌也祇能是那一個層面，因此總覺得一些文化人的這等學問路數、認知定向和語境偏限，説來説去，祇能在三分田半畝地的框框內打圈子。有時甚至把一堆堆油污滑膩的破爛碎布當作一匹匹上等的真絲綢緞來誇耀，説够了大話、空話、套話、無知的話、無能的話、無恥的話，貌似窮理，亦爲大謬，論者濫矣，實際上或影響、或阻礙著人們去理解與汲取世界文化一切輝煌的理性成果。雖説學人之間，觀點紛紜，見仁見智，立場各異是很正常的事，然心中惆悵難免。唉！天下熙熙，皆爲利來；天下攘攘，皆爲利往。

一種洞悉世事後的清愁油然而生，在價值混亂的年代，某些從醬缸文化中爬出來的人，難耐寂寞，眼觀六路，八面靈光，總是喜歡在名利歡場中打滾，總是流著口水去爭食言論界的香餑餑，輕薄煽情的眼淚隨風飛，甚至以住在土谷祠裏的阿Q的那種精神狀態，處心積慮地做起了文化長劇中「皮囊已銹、但污何妨」的花臉小鬼，百般婉轉諧華鑾，一副太監臉譜，爲虎作倀，趨利枉道，祇爲君王唱贊歌，喜向蒼生説鬼話。呵呵，虛榮繼續毒害著真誠，私欲還是壓倒了理性。我祇好搖頭三嘆：**「五車竹簡缺天道，一枕糟糠充錦包！」**

我看中國的某類文化人之所以賤，之所以被人瞧不起，並不是讀書不够，而是道德的無恥！他們嘴巴兩扇皮，移東又移西，既求於利，又要求名，明明賣身做了婊子，還要圖立牌坊；明明是一條在狗洞裏鑽進鑽出、没脊骨的賴皮狗，卻百般裝扮，想竄上廟堂當君子。這種趨炎附勢又貪財愛權的搖筆桿子的家伙慣於在含蓄委婉中模糊是非，顛倒黑白，深化了阿諛謀利的精巧微妙，釀醇著人性災難的濃度。良知已被利欲剫割的人，哪裏聽得進林語堂先生的忠告：「既做文人，而不預備成爲文妓，就祇有一道：就是帶一點丈夫氣，説自己胸中的話，不要取媚於世。」

余先生在文中借人之口對孔子「世上無仲尼、萬古如長夜」的百般恭維，更使人嘻哈失笑，令人發喉。我的觀點是：「心靈無自由，萬古長如夜。」大家不妨讀讀睿智的魯迅《在

現代中國的孔夫子》一文中的一段話：「孔夫子之在中國，是權勢者們捧起來的，是那些權勢者或想做權勢者們的聖人，和一般的民衆並無什麼關係。」我記得掛在孔廟大成殿上「萬世師表」的匾額，應該也是製造了無數起特大「文字獄」的康熙皇帝的手跡吧。魯迅還不客氣地秉筆直書：「中國人向來有點自大，——祇可惜沒有『個人的自大』，都是『合群的愛國的自大』。這便是文化競爭失敗之後，不能再見振拔改進的原因。」（1918年11月15日《新青年》第五卷第五號）作爲「五四」新文化運動旗手的陳獨秀在《新青年》上把話說得很白：「主張尊孔，勢必立君。」翻開史實，1915、1917年的兩次復辟帝制都舉出尊孔爲旗號。

我不是歷史虛無主義與「全盤西化」的支持者，但我毫不掩飾地承認自己是一個中國文化歷史的「文化反思者」。（西方文明的發展過程中，並沒有刻意廻避和掩飾其血腥野蠻的一面。）我主張對傳統文化要進行有深度和高度的整體式觀照，而非斷章取義地呼應某類官家權勢和取悅於「憤青」式的民族主義。古老中國文化的偉大和落後，都是客觀存在的。對自己民族文化的深刻反思，並不意味著我對真正優秀的中華文化有什麼虛無、懦弱與妄自菲薄。恰恰相反，我對亘古永恒的中華文明有著來自内心的深情和驕傲，懷有一份去延續優秀文明的沉重使命感，並向世界去展示其博大的審美精神。儘管語言學家錢玄同（1887年—1939年）對漢字的討伐不遺餘力：「欲驅除中國人之野蠻落後的思想，不可不先廢漢文。」我仍堅持自己的獨立思考。我對由象形、指事、會意、形聲、轉注、假借這6種造字法中產生出來的中國方塊字，向來情有獨鍾，對真、草、隸、篆的書法也從小習練，對圓渾、雄渾、蒼勁、内剛、濕澀、蒼潤的毛筆運用十分鐘愛，還心羨古代先民「日出而作，日入而息，鑿井而飲，耕田而食，帝力何有於我哉」的精神瀟灑。（中國歌曲之祖：《擊壤歌》，見《帝王世紀》記載。）我更認爲傳統文化中的許多精華仍然有值得當代借鑑的價值。早在西周時期，古人就在精致高貴的青銅器裏刻上銘文：「克哲厥德。」提醒爲富者、爲政者在任何環境下要果斷地實踐自己的德行。孔子認爲人性本善，荀子卻道人性本惡，繼續爭論很有益處嘛。對孔孟之道我並不一概否定，根本儒家學統的正面的因素也應該肯定，如主張自修、自律、自省甚而自我犧牲以踐行「仁義禮智」、「禮義廉恥」、「先天下之憂而憂，後天下之樂而樂」自身品格的修煉，實屬中華民族精神的優秀文化基因的一部

份；生活在封建專制社會裏的孟子這些具有人格平等民主思想的話也説得很好：「君之視臣如手足，則臣視君爲腹心；君之視臣爲犬馬，則臣視君如目人；君之視臣爲土芥，則臣視君爲寇仇。」「民爲貴，社稷次之，君爲輕。」「君有大過則諫，反覆之而不聽，則易位。」孟子所曰：「自反而縮，雖千萬人，吾往矣。」更是中國知識分子不可缺少的精神勵志。對先秦時期大儒荀卿所言：「以仁心説，以學心聽，以公心辯。」歷代王朝的權力者們又能理解多少？《呂氏春秋》上就講「天下者，天下之天下，非一人之天下也。」惻隱之心向來被正統儒學視爲良知的發端，隋代大儒王通更提出了「不以天下易一民之命」（不拿一部份老百姓的生命來換取整個天下）的偉大主張。宋代張載（號橫渠）四句教的儒學文化理想難道祇是酒足飯飽之後的空談：「爲天地立心，爲生民立命，爲往聖繼絕學，爲萬世開太平。」令人疑慮和諷刺的是當下官場、文場、商場，一片崇孔揚儒聲中，又有多少人能真正遵奉仁、義、禮、智、忠、孝、愛、悌、寬、恭、誠、信、篤、敬、節、恕等一系列儒學倫理的道德規範？而「禮運大同」這個中華民族幾千年來所追求的政治文化理想，又被多少當代政治家、文化人所銘記與宣揚光大？又有多少權力人物能如《論語》所言：「棄天下如敝屣，薄帝王將相而不爲？」清初大儒黃宗義（1610年—1695年）在《明夷待訪錄．原法》一書中有以下精闢見解：「後之人主，既得天下，唯恐其祚命之不長，子孫之不能保有也，思患於未然以爲之法。然則其所謂法者，一家之法，而非天下之法也。是故秦變封建而爲郡縣，以郡縣得私於我也；漢建庶孽，以其可以藩屏於我也；宋解方鎮之兵，以方鎮之不利於我也。此其法何曾有一毫爲天下之心哉，而亦可謂之法乎？」

一些民族主義情緒高漲的人總是拍著胸脯大聲高叫：「越是民族的，才越具世界性。」這話不錯，但不全面。我要補充的是：越具世界性，才是民族越優秀的。不然，像太監閹人、女子纏足這些我們民族獨有的東西，也有什麼世界性嗎？西非有個叫塞拉利昂（sierra Leone）國家，至今仍以繼承本國民族傳統的理由，強迫12歲的女孩子一律實行殘忍的割禮——割陰蒂！該國的民族主義者揚言要把反對者的嘴都縫起來，爲了抵制西方文明的影響，把所有西方先進的民主國家貼上「文化帝國主義」的標籤。以致該國如今仍有百分之九十四以上的婦女仍遭受這種摧殘女性的痛苦陋習。

我堅持認爲：科學、民主、自由、正義、和平、公平、公正是整個人類文明的理性結

果，而不是哪一個階級，哪一個政黨，哪一個主義，哪一個民族私有的東西。

在一些人的心目中，倡導引進西方先進文明的東西就有背叛祖宗、背叛中國傳統文化之嫌；就會導致中國傳統文化的崩潰。記得清廷後期那些堅決反對中國引進發電機的大臣們的理由嗎？慈禧和他的近臣們說：國人崇拜祖先，電綫埋在地下，電流通過會驚動祖墳，讓祖先的亡靈不得安寧，是爲不孝，不孝的人也不可能忠於朝廷。慈禧還鐵定了「四不可」：「一曰君權不可損、二曰服制不可改、三曰辮髮不可剃、四曰典禮不可廢。」（1906年9月1日清廷《仿行立憲上諭》的補充諭）大清末代君主溥儀遜位時，滿朝的遺老遺少捶胸頓足，痛惜不已地說：「没有了皇帝，中國人怎麼辦？」——時光荏苒，可一些人至今還無法走出「晚清悲情」！

當年有一個外國女作家賽珍珠想把《水滸傳》譯成英文，結果卻遭到中國一些有話語權的「愛國」者們的大力反對！還要求政府出面禁止。理由竟然是《水滸傳》描寫許多打家劫舍殺人放火的故事，這些「愛國」者們認爲這是「家醜」，因而大力反對「外揚」！

我與一些人的最大分歧是：我們究竟該因襲什麼樣的傳統？該繼承什麼樣的文化？作爲中國諸子百家的一種，適度禮孔、馨享點人間香火也行，但我堅決反對崇孔，更討厭民粹濫觴，沉渣泛起，心惡時流庸俗，鬧哄哄的復古聲中，把崇孔當作風尚時髦。「據事以類義，援古而證今」（劉勰：《文心雕龍．事類》），對古代文化傳統不是說不要研究，但評價一種文化現象，不能脫離時代大背景，需要一種進行式的人文時態。介紹研究過去的文化價值是爲了更好的推動發展今天新的文化價值。孔子不是吃了可以長生不老的唐僧肉，也不祇是拿來賣錢的，整容醫生手術刀下整出個「人造美女」上上電視，祇不過增添一點娛樂性罷了，文化人搖著筆桿子加上頂著專家學者光環的宵小儒棍們，胡詔亂言、鑼鼓喧天地奉出個「人造孔子」，卻是製造精神垃圾，誤導衆生。甚至會成爲對現代中國文化精神的一種嘲弄。封建思想的枷鎖歷代相傳，想當年一心想做皇帝的袁世凱爲了在社會上培養那種奴性道德，爲他的九重龍鳳闕提供精神基石，不也起哄過「崇孔讀經熱」嗎？誰堪與儔？！什麼才是中國文化的核心價值？中華民族新世紀的精神家園在哪裏？值得大家深思。認真說，孔家儒學在今天成不了救世的靈丹妙藥，中華文化的復興決不是皇奴意識、封建專制思維以及儒家文化的復興，還要去推崇「宣仁政以愚民，行霸道而治衆」那一套嗎？要知道還魂的惡鬼

吃起人來更恐怖！所以，我要呼籲我們的社會：**「還孔子的真相，置孔子於歷史。」**我們自己，我們的後代，堅決不能把孔子當聖人來學，而祇能是當做一個傑出的古人、一個傑出的古代的教育家、一個傑出的古代的思想家來研究、分析和學習，那就對路了！我要毫不諱言的指出：許多年來，我們在繼承著源遠流長的傳統文化時，同時也自覺不自覺地在承受著厚重的封建思想的影響。這些負價值的東西在權力毒汁的滋養下，還時不時地散發出幽靈般的氣息，拖滯著中華文化的良性發展。今天，我們需要的文化必須具有鮮活的時代精神，我們需要的和諧是21世紀現代化的自由、民主、博愛、平等的和諧，而不是孔子學說中的那些綱常等級式的和諧！不是那種君臨天下式的和諧！知識階層是一個民族的大腦，懷有更高的彼岸的理想，作爲今天的知識精英，應該自強不息地以思想現代化的文化觀念，去分辨理清傳統文化中的精華和糟粕，哪怕千山獨行、長路漫漫，也敢於以批判的立場去傳達進步思想，去做封建主義的掘墓人，而不可以滑頭式的伎倆以儒學矯術去作文化投機，半夜吃桃子專揀軟的捏，在守護民族自尊心（實際上不少是爲了維持自私的既得利益）的風風光光的場面上，逢迎湊趣，耍弄乖巧，洋洋得意、活蹦亂跳，中氣如牛地去張揚形形色色的狹隘的原教旨民族主義。而是應該提醒鼓勵我們的民族、我們的同胞要繼續抓住開放，改革，發展的良好時機，催人思考和奮起，打開國門，在迎接八面來風中大踏步地走向世界！新舊習慣勢力的矛盾衝突中，我的文化觀點從不模棱兩可：**支持開明進步，反對保守落後。**儘管我明白：任何進步都是十分艱難的。

中華文化發展到今天，十分需要「革千年沉痾之積弊」，主動地去擁抱藍色的海洋文明，兼收並蓄，吸納其精華，在和平發展的文化理念的前提下，朝經濟發展、民生改善、政治清明的方向一路前行，尋求輝煌；而守舊，倒退，排外，復古、反對思想解放這一套都是沒有出息、沒有出路的！

余秋雨先生還寫道：「一生無所畏懼的毛澤東主席在生命最後時刻突然對孔子的學說產生了某種憂慮，掀起了『批儒評法』運動。有人說他是借此影射某位助手，這實在太小看這位政治領袖的思維方式和行爲方式了。他是在做一次告別性的自我詢問：辛苦了一輩子，犧牲了那麼多人，中國，會不會還是孔子的中國？」

「萬里長城今猶在，不見當年秦始皇。」古今多少事，都付笑談中。強大如歷史上第

一位征服歐亞大陸的亞歷山大大帝，晚年也感嘆：「我願用我的皇冠，去換取一個對因果的解釋。」王羲之在《蘭亭集序》中明言：「後之視今，亦猶今之視昔。」無論多麼驃悍的歷史人物，不管是誰，其功過善惡罪咎總是要讓後人評說的，都難逃歷史長鏡頭的檢視，都無法脫離人類普世價值的究判。不過我不是作家，更不是嚴謹的歷史學家，無法推測將不久離世的毛澤東當年「批儒評法」的真正的政治動機是否像余先生所說的那樣單純，是否真的如余先生筆下那樣宏豁浪漫，那樣富有理想主義的色彩；更無意去猜想這位霸氣十足，被章士釗恭譽爲「君師合一」，被林彪歌頌爲「偉大的領袖、偉大的統帥、偉大的導師、偉大的舵手」，被康生定爲：「馬列主義的最高標準，最後標準。」嘲笑「惜秦皇漢武，略輸文彩，唐宗宋祖，稍遜風騷。一代天驕，成吉思汗，祇識彎弓射大雕。」敢於「和尚打傘、無法無天」，寄望「『文革』七、八年再來一次」的農民革命家有沒有以自己的思想去取孔而代之的雄心。不過，當我讀到下面這段文字時，確實被其蠻惡的殺氣震駭，令人毛骨悚然：1957年，羅稷南在上海的一個座談會上問毛：「要是今天魯迅還活著，他可能會怎樣？」毛沉吟片刻答稱：「以我的估計，要麼是關在牢裏還是要寫，要麼他識大體不作聲。」（見周海嬰《魯迅與我七十年》，2006年版，上海文匯出版社，318-319頁；以及黃宗英2002年12月發表的《我親聆毛澤東與羅稷南對話》文。如此看來，漢武帝比毛澤東何止略輸文彩？漢武祇閹了一個司馬遷，而毛的作爲似乎要把整整一代知識分子都閹了。）

我清楚記得十八世紀法國反封建、反教會專制政體啓蒙運動的領袖，對不同的宗教信仰採取寬容態度的積極提倡者，爲爭取信仰自由而奮鬥一生，偉大的文學家與哲學思想家伏爾泰的兩句話：「我雖然不同意你的觀點，但是我誓死捍衛你說話的權利。」

「豈有文章傾社稷，從來奸佞覆乾坤。」（「三家村」文字獄幸存者廖沫沙語）

一個社會祇有一種單一的聲音，祇會讓無知變得理所當然。

這裏，我也清楚認識到東、西方這兩個都號稱「哲學思想家」之間的距離和真假差異。

我的讀書筆記裏記有黑格爾一段令人深思的話：「在中國，皇帝即是家長，國家法律部分是法規，部分是道德的規範……由於把道德法律看作國家法律，法律本身具有倫理的外表，所以內在性的範圍在這裏無法走向成熟。一切我們稱之爲主觀性的東西都集中在國家元首身上。他和他的決定關係到全民的幸福和利益。」我想說的是，中國歷史上從未有過兩手

不沾鮮血的專制統治者，中國向來沒有真正意義上的法律，中國封建社會從來都是「朕」的私家天下。從秦始皇一直到溥儀，長達2100年左右，中國人發明了不少好東西，就是不能發明結束封建專制以及約束皇帝老子們胡作非爲的政治制度！我們決不能把秦、漢、晉、隋、唐、宋、元、明、清封建專制制度文化的千年傳承當作優秀的中華文化來繼承！

「仁」是儒學的核心概念。孔子一再強調，人作爲道德的主體需要對自己「仁」的施行負責。試問歷代封建君王權貴有哪一個真正做到了這一點？有一個問題我要提出並提醒人們進一步探討：自西漢的大僞儒董仲舒向封建帝皇獻計「天人三策」，結合商周時代的崇天神學，提出「罷黜百家，獨尊儒術」、並被歷代皇帝傾力推崇以來，**根本儒學已被不斷纂改，客觀情況是真儒蒙塵，僞儒當道！**安悲禍治帝坑儒，夢斷千城日色沉，寫出了一部又一部滴血的儒生史，心靈和精神遭受了雪上加霜的荼毒。兩千餘年，腐儒、陋儒、酸儒、犬儒、小人儒、僞儒附庸皇權，故意閹割掉孔子根本儒學中理性信仰體系部分，塞進和無限擴大了有利專制統治方面的假貨，神化孔子、封神立教、愚忠唯上、以「唯天子自受命於天，天下受命於天子」（董仲舒:《春秋繁露．爲人者天》）之說來確立君權的永恒合法性，以致我們的文化裏有太多的諸如「君爲臣綱、父爲子綱、夫爲妻綱」、「君君，臣臣，父父，子子」、「別尊卑，明貴賤」、「普天之下，莫非王土」、「民可使由之，不可使知之」、「攻乎異端，斯害也已矣」、「唯女子與小人難養也」的封建倫理。千年來，在農業文化背景下封閉社會的文化模式中，在專制體制的重重鍛壓下，「橫刀封口自秦嬴，市棄諸生有滿清。」這種保守、落後、惡劣、拒絕開明、開放的精神特質滲透進我們的民族血脈，內化繁殖，以致產生出太多可怕的專權追求，太多萎蔫的犬儒奴性，太多陰暗的精神糟粕，太多卑鄙齷齪的兇狠手段，太多專制帝王的詔獄橫行、九族株連，當然也包括太多的有良知的儒生們的斑斑血淚，以及板結鹼化土地上民瘼禍災堆積而成的黑色背景。姜子牙，這個天天提著魚桿在渭水河邊「釣」功名、在《封神榜》裏作爲正面人物出現的謀略家，其研究出來的對人民百姓「熒熒不滅，炎炎奈何？毫厘不伐，將用斧軻」的封建專制統治術，一直是中國歷代君皇的不二選擇。我到今天仍心寒地在想：那些喜歡喋血的國家恐怖主義的統治者們，出於什麼樣的殺人需要，設想鋪陳出割了三千六百刀後才讓一個人徹底魂亡？洪武這個被毛澤東奉爲學習榜樣的流氓加皇帝、皇帝加流氓、蛇蝎心腸的狗皇帝，不但在朝政上把「飛鳥

盡，良弓藏；狡兔滅，走狗烹，卸磨殺驢」這一套權術玩得出神入化，竟在自己臨死前，還要下旨把40多位年青貌美的嬪妃全部活活絞死，爲他這個寺廟裏跑出來的野和尚陪葬！更可惡這個獸性皇帝親自下令，親自監斬，把明代正直的大詩人高啓「斬爲八段」！滿清順治、康熙、雍正、乾隆四朝歷時150多年對思想言論者制度性的迫害又在中華黑暗史上狠狠抹下了濃重的一筆。從夏朝的《禹刑》、商代的《湯刑》、西周的《九刑》、《呂刑》，到秦律、漢律、唐律、大明律、大清律，統統都是皇帝老子箝制臣民的封建條法。其實施的墨、劓、刖、宮、大辟、流、贖、鞭、撲等肉刑，都是吞吃百姓大眾的虎口狼牙！殺人的鴆酒怎可包裝成玉液瓊漿？暴戾千年悲成史，血腥治亂循環的怪圈裏，「孔融死而士氣灰，嵇康死而清議絕」，這樣散發著歷史惡臭的主流文化思想怎麼可能成爲整個人類文化的前進脈動？就像歐洲綿延幾百年的中世紀暗夜，祇能成爲人類進步的負面文本。「二千年之政皆秦政也。」（譚嗣同：《仁學》卷上）「一萬里江翻夢幻，三千年月照荒唐。」啊！從遙遠的白雲深處，我又聽到了西方哲者尼采那句洞天穿地的話：「我小心翼翼地穿過整個千年的瘋人院……！」我又聽到了「五四」新文化運動三員主將之一的魯迅對國民性的深刻的反思：「我翻開歷史一查，這歷史沒有年代，歪歪斜斜的每頁上都寫着「仁義道德」幾個字。我橫豎睡不著，仔細看了半夜，才從字縫裏看出字來，滿本都寫著兩個字是『吃人』！」

我鏤刻似的寫出：**漫長的封建社會使自由精神的資源越來越稀少，中國傳統中的黑暗世界簡直令人窒息，在文化思想上，今天的我們應該和那些根深蒂固的皇奴意識、纏足陋習、刖黥人格尊嚴的閹人傳統徹底決絕！對封建主義賴以生存的思想基礎必須徹底的顛覆！自董仲舒始，僞儒學2000多年來的精神統治和套在人民脖子上的封建專制的銅枷鐵鎖必須打破！這種腦殘的精神毒素必須清除！**

儘管對孔孟之道（特別是被歷代封建統治者專化了的、成爲封建專制體制的文化構成、奴化治國的法寶，充當操控人心的軟力量之後的孔孟之道）大量糟粕的反思和批判很容易觸痛不少國人特有的、脆弱的民族自尊心，儘管有的黨政要員、學術權威、文化名流公開作秀、私下作孽，衣冠楚楚狼心狗肺的東西不少，離孔孟原著學說中「克己復禮爲仁，捨身取義爲善」、「其身正，不令而行；其身不正，雖令不從」、「無是非之心，非人也」之做官、做人道理有十萬八千里之遠，一面激情昂揚地向人們編織著「中華文化拯救全

世界」的黃粱春夢，一面求神拜佛抽籤算命保平安，一面熱衷「半部《論語》治天下」，有的還不動聲色地安排貪污腐敗事發後潛逃出國的管道。我仍要暴露無情的歷史所提供的現成答案：一些人的腦中簡直是一鍋粥，在「其蠢蠢於四方者，胥蕞爾小蠻夷耳，厥種之所創成，無一足爲中國法」的自閉獨尊的昏醉裏，把封建這具破敗腐爛軀殼中流出的污穢物當作甜美的精神食糧，因此，根本不知自由、民主、民權、人道主義、人文關懷這些主導著現代世界文明發展的西方文明爲何物，這就是我們民族的思想土壤幾百年來爲什麼祇能出朱元璋、明成祖、雍正帝、慈禧以及「東王騙天王、西王殺東王、翼王宰西王、天王壓翼王、翼王走四方」，三宮六院七十二嬪妃，還封了88個皇娘的農民革命領袖洪秀全極端醜陋腐敗集團；高喊「一個主義、一個領袖、一個政黨」的蔣介石封建黨治加軍事專制統治此類以屠刀和陰謀詭計來霸占權位，「彼可取而代之」，以爭天下爲己任、置人民生死於度外，南面稱孤、臥榻之側豈容他人酣睡，順己者昌逆己者亡，世襲罔替、有著一副惡虎撲食架式的梟雄。（我讀完一部二十四史，發現幾乎沒有開國皇帝不殺功臣的。君臣之間，善始善終者確實不多哇！）即使如徹底的平民革命者李逵那樣「反進京城去，奪了鳥位，讓晁蓋哥哥做大宋皇帝，宋江哥哥做小宋皇帝」，中國歷史上也祇不過又多了一個「真命天子」、又多了一代封建王朝而已。「勝者王、敗者寇」、「滿城盡帶黃金甲」、「天街踏盡公卿骨」，印證了《桃花扇》中的名句：「金陵玉殿鶯啼曉，秦淮水榭花開早，誰知容易冰消！眼看他起朱樓，眼看他宴賓客，眼看他樓塌了！」——歷史上哪個專制王朝千秋萬代了？都難逃歷代專制王朝的興衰周期律。

千年功業千秋孽，百代興亡百姓哀！「興，百姓苦，亡，百姓苦。」中國近兩千來的歷史，就是一部百姓的苦難史。

「獨座池塘如虎踞，綠蔭樹下養精神。春來我不先開口，哪個蟲兒敢作聲？」某些人的「大志」，向往「譬攬日月，吞吐四海，經緯天地」云云，説白了，無非是要打天下，坐天下，當皇帝罷了。所以顧炎武（1613年—1682年）説：亡國不等於亡天下，更何況亡一姓而已。甚至連一定程度上受過現代文明思想洗禮、近代民主革命領袖，「光明俊偉，敝屣尊榮，百折不撓，盡忠主義，求之世界人物，又豈多得者哉？」（辛亥革命元老譚人鳳在《石叟牌詞》中的評述）——孫中山先生這樣的人物，登上過最高權力大位之後，内心也

脫不了皇權心跡，在「權爲己所用，利爲己所謀」的污水塘旁沾濕了褲脚邊，1925年在北平彌留之際，再次鄭重示意：歸葬紫金山。結果在並不富裕的上世紀20年代，南京民國政府動用巨大的民脂民膏，照搬傳統中國帝制秩序的習慣性做法，在朱元璋和孫權陵墓旁，削山填地，破壞自然生態，大興土木，勞民傷財，忙碌三年之久，造起了一座佔地8萬餘平方米，392級巍巍臺階，面闊七室，進深五殿，正三大拱門的新式的封建帝皇式陵寢，被稱爲中國近代建築史上第一陵的「中山陵」！**把辛亥革命推翻帝制而立的民國總統當封建帝皇來大葬，這就是中國歷史上長夜般的愚昧與黑暗，光榮的後面總是拖曳著濃得花不開的陰影！當時國民黨諸君如此倒行逆施的荒唐作爲，豈有不敗之理。古老而多難的民族啊，你前進的脚步竟走得如此沉重！**——而絕對出不了華盛頓、傑斐遜、林肯、羅斯福、丘吉爾這樣祇把權位視爲一種責任承擔、自願接受人民民主監督、敬畏法律、敬畏人民、敬畏生命的世界一流的政治家！正如毛澤東直接領導的1945年7月4日在延安出版的中共中央機關報《新華日報》評價：「民主的美國，曾經產生過華盛頓、傑斐遜、林肯、威爾遜，也產生過在這一次世界大戰中領導反法西斯戰爭的民主領袖羅斯福。這些偉大的公民們有一個傳統的特點，就是民主，就是爲多數的人民爭取自由和民主。」

我在中共中央文獻研究室編輯的《毛澤東文集》中讀到了這位一度給很多的中國人帶來了翻身解放的喜悅，一度增強了中華民族志氣的開國領袖向全國、全世界人民描繪的新中國的圖景：「『自由民主的中國』將是這樣一個國家，它的各級政府直至中央政府都由普遍、平等、無記名的選舉所產生，並向選舉它的人民負責。它將實現孫中山先生的三民主義，林肯的民有、民治、民享的原則與羅斯福的四大自由(言論和表達的自由、信仰上帝的自由、免於匱乏的自由、免於恐懼的自由)。它將保證國家的獨立、團結、統一及與各民主強國的合作。」（《毛澤東文集》第四卷，第27頁。人民出版社，1996年版。）

雖然這祇是把世界文明共同發展道路作爲中國政治發展方向的一種構想和願望，但無疑，這種前瞻性的民主構想符合人類社會歷史發展的總趨勢，**一個憲政公民社會的建立也是人心所向。**因此在當年，這些崇高的理念和壯麗的前景，吸引了無數知識分子的熱烈響應，並得到廣大普通老百姓的真誠的擁護。也或許，這些革命領袖們當初的出發點是想糾正和鏟除歷史上的民族缺陷和罪惡，但「不斷革命」發展的最後結果，竟使自己也自覺不自覺地走

上了極權主義的路軌，這不能不使人感到歷史的詭異及宿命。

遺憾的是那些當初一再承諾要做人民公僕、擁有民主理想的革命者，當擁有帝王之尊的絕對權力後，也脫變成了「馬克思加秦始皇」與「超過秦始皇一百倍」的現代梟莽，成了民主與科學的踐踏者。

人類社會發展史告訴我們：人民群衆才是真正的利益主體和權力主體。「偉岸英偉」的唯皇史觀可休也，中國自接受民主理念以來已經有100多年的歷史，一蓄百年，其勢必發，萬障難阻。「世界潮流，浩浩盪盪，順之者昌，逆之者亡。」（孫中山語）

歷史的正義站在自由和民主這一邊！

十七世紀英國反封建專制主義的傑出代表人物、著名詩人米爾頓把道理說得清清楚楚：即使是一個英明天縱的君主，集三個人的智慧也能够超過他。然而，他一旦爲惡，千萬雙手也不能阻止他，更不能挽回他給社會所帶來的災難。

「五帝三皇神聖事，騙了無涯過客，有多少風流人物？盜跖莊流譽後，更陳王奮勇揮金鉞。」（毛澤東詩詞：《賀新郎．讀史》1964年春）我們的民族和文化已經被大大小小、形形色色的皇帝們折騰了兩千多年，今天，「我們正在從混濁走向透明，我們已經從封閉走向開往」，我們已經聽到了前進的歷史齒輪發出的隆隆聲響，我們怎能不知今夕何年？難道我們還要去吞食封建專制主義的精神鴉片嗎？還要去走一條通向文化奴役、精神奴役之路嗎？還要在封建禮教「鬼打墻」的迷咒中來回兜圈嗎？還要爲以文化保守主義爲旗幟的愚民運動去推波助瀾嗎？柏楊在《中國人史綱》第32章之《百日維新．戊戌政變》中這樣説：「中國人沒有打過西方豪強，後來又敗在彈丸小國日本手下，不好意思再説自己是獅子了，才倡導了睡獅説。」也有人説，如果睡得太長久了，睡獅也會變成精神懶惰的病猫。

我想，關鍵是：沉沉大夢可醒否？！

當智性的力量大過殺戮的力量，當思想不再失血，當大胸襟、大氣魄、大包容、大關懷的人類共同的基本理念理所當然地、義無反顧地成爲全體人民的精神支柱，我們的民族才能真正成爲偉大的民族；我們的民族文化才真正能讓全世界「凛凛然爲天下之時望。」

胡適説過：「今日的大患在於全國人不知耻。所以不知耻者，祇是因爲不曾反省。」（《信心與反省》）我覺得我們在高喊「偉大復興」、「大國倔起」的時候，應該多一點

耻感文化，個人有耻感，才懂得自律；政府有耻感，才懂得公正；國家有耻感，才懂得文明；民族有耻感，才懂得進步。

憑我個人的實際體驗和對中國社會的客觀了解，在當前相對富裕的生活環境裏，物質財富無法填補思想的空缺。今天的中國是希望與危機同在，中華民族文化復興的現實道路仍然是曲折艱難。先祖在《恒卦》曰：「天地之道，恒久而不已也。」意指人類的文化思想宛如天地運行，需要不停地演變前進。誠如劉勰在《文心雕龍》一書中宣稱：「寂然凝慮，思接千載；悄然動容，視通萬里；吟咏之間，吐納珠玉之聲；眉睫之前，捲舒風雲之色；其思理之致乎。」當然，人類社會每前進一步都會產生阻力，所以人類文明發展的過程，就是自我突破阻力的過程。思想走在行動之前，就像閃電走在雷鳴之前。如果沒有創新的思想，人類社會就無法向更高的美好文明演進，也不可能步入一個創新發展的新時代，祇能在舊時期中徘徊，甚至還會倒退。

大家都知道，歐洲文化復興之魂是人本主義，是對專制極權、落後愚昧的中世紀神權政治的徹底否定，是對自由、民主、人權、理性、憲政、科學的呼喚，中華文化復興之魂是什麼？**命運的秋風終將封建主義的枯葉從歷史的枝頭吹落，中國兩千多年的封建文化政治喪失生命力的衰亡是無法逆轉的。**沒有必然的決定先文明開化的民族將永遠走在歷史的前沿，曾引以為傲的農業器物文明的光榮已經終結，絲綢之路的駝鈴已經遠去，如果到今天仍然沉浸在對祖先文明的自戀裏不可自拔，是不是太沒有出息了？早上，面對大地之邊泛起的一片霞光，我們該跪拜在御用文人們人為加工的孔夫子的泥塑木像前苦苦求告精神回歸，還是挺著脊樑發出新的歷史呼喚？漚浪相逐中去創造屬於我們自己的歷史，去為一個新的時代正名？21世紀中國文化的發展方向又是什麼呢？筆者智力體力都有限，加上學識謭陋，期待著中國的知識精英們能解放思想，開拓新思維，更新理念，與時俱進，提出一些新的思想、新的觀點，引起更多人的深層思考以及有意義有價值的爭論。

往事不可追也，來者猶可諫。「學術無良知，即靈魂的毀滅；政治無道德，是國家的毀滅。」竭世樞機，似一滴投於巨壑！認清文化思想上的盲點從而超越，加深對人類普世價值觀的認知，炎黃子孫中華文化偉大復興的憧憬才可避免再一次在歷史上漂流。以史為鑑，勵精更始，盼神州大地能內修仁愛憐憫之心，以和諧、文明、理性之義建民主法治之制，讓每

一個個體生命永遠都有免除恐懼的自由,人們的頭頂始終能有一個晴朗、自由飛翔的蔚藍天空。衷心期待著歷史之光能照亮華夏子民未來的行程。

第四章

接天綠錦影搖波。天馬行空的思緒疾行至此,我與眼前的西湖荷花已產生出一種不需言說的、激盪胸懷的美學共鳴。見其風骨,感其節操,念其脫俗,使我深深體會到荷花真象滾滾紅塵大漠中一片難得的沁人心脾的綠蔭,一泓清涼碧綠的噴泉,深深體會到她潔身自愛性格中難能可貴的生命價值與文化價值。我發現,其實她就是我心中葳蕤的精神之花!「佛眼看魔都是佛,魔眼看佛也成魔。」思維方式的嚴肅較量中我再一次穎悟,外在儀貌的亮麗就能代表本質的光輝嗎?否!一個真正偉大的愛國者並不是勝利歡慶之中的個體利益的精明盤算者,也不是民族情緒洶湧澎湃時的獻媚者。對一些爲求權力青睞,出位出得太奇,打著「弘揚東方文化思想、反對西方文化霸權」旗號,四處亮相媒體,著書立說,力證把現代藝術定爲「美國中央情報局陰謀」的「文化英雄」們,我是既可憐同情又嶽視笑看他們。我要說的是「行無愧詐心常坦,身處艱難氣若虹。」政治祇可以算計招降沒有靈魂的所謂藝術家,而有靈魂的藝術家必定具有一種抵抗邪惡的心靈力量,同時,他們對任何國家、任何政治集團禁錮自由精神的作爲都會深惡痛絕。再者,歷史與客觀地看事物的發展,不必否認美國、蘇聯爲首的東西兩大政治陣營核武冷戰期間,美國中央情報局與蘇聯克格勃在文化領域內進行的某種世俗政治的藝術層次不甚高的爭鬥較量。如果中國回頭看看過去的文化上的政策思維,那些作廢的政治宣傳和說教裏也是充滿「暴力革命」、「以階級鬥爭爲綱」、「打倒美帝國主義」、「輸出革命、解放全世界」,「在全世界實行共產主義」這類殺氣騰騰地鬥爭思維。但這些畢竟是特定時期特定情況下遊離藝術創作規律之外的東西。當然,那些心理嚴重畸形變態,鬼眼看人,人人皆鬼的人,已經不再相信、理解、接受這個世界還有真善美愛的存在了。我幾年前就說過,**偉大的藝術不可能是某種政治功利手段之下一元化的列隊集合體!真正的藝術應成爲超越政治文化狹隘功利性的人類文化建設的重要力量,因爲藝術在本質上必然是獨立的、自由的**,反之祇能算政治潛規則下的「亞藝術」或「僞藝術」

及「偽藝術家」。除非你如「文化塔利班」樣的貨色，缺智缺德，永遠讀不懂生命的清潔與尊嚴，否則有良知的中國知識分子藝術家必定批判否定毛澤東親自發動和領導的「文化大革命」（實質為大肆破壞文化、大革文化的命）運動一樣；也和我們改革開放與世界和平接軌的轉變一樣，不能老停留在舊的「非我族類，其心必異」冷戰思維的政治境域來認知當今各國的文藝變遷與勃興，（照這些人的邏輯，當年毛澤東也不該把美帝國主義頭子尼克遜請到北京來。30多年來的改革開放政策都錯了。今天中國政府把那麼多的外債放在美國簡直是天大的叛國罪了！）除非你想來一個大倒退，把已打開的國門重新關閉起來回到上世紀50年代。我還要用粗糙的有刺痛感的語言向一些人發出詰問：當吃錯藥的十位博士聯名發表宣言，呼籲中國人民拒絕聖誕節；（他們可能不懂得中西文化的兼容和並存是我們尋求和平發展的一項重要基礎，也是我們國家和世界接軌的必經途徑。不知他們是否清楚公元的紀年方式就來自耶穌的誕生年？）當頭腦不清的某名牌大學校長公開表示要把漢服作為大學學位服；（我擔心這是否是這所大學人文衰微的先兆，蔡元培如還活著，不被氣昏才怪。）當一些忽然愛國的知識分子無事生非，要大眾去抵制麥當勞、肯德基，（是不是要挑動外國人去搗毀唐人街、讓開滿全世界的中餐廳都破產？）我真覺得有的學者教授博士博導越來越不值錢，像走江湖賣狗皮膏藥者，淺薄如舊時煙花巷裏的貨色，（而且還不是掛頭牌的）學問的含金量越來越低，越來越不要臉，見怪不怪，愚蠢尷尬，誤人子弟！

儘管許多人我是得罪不起的，甚至會遭到方方面面射來的帶毒的冷箭，我仍要做一個本民族歷史和現狀的深刻批評者，骨鯁直言，說出令人不愉快的真相：不要看文壇、畫壇、政壇某些聰明透頂的冒牌「愛國者」們口沫亂飛，仗勢滑頭，一副激昂憤青、以愛國主義典範自居，愛國要麼愛得呼天嚎地、要麼愛得咬牙切齒，愛國愛到死還要從棺材裏爬起來再愛國的樣子，並且舉著隨時準備砍人的「極左」大斧頭，很大的欺騙性裏還威示著嚇人的訛詐性，常常以「左」得發怵的面目，向人們索取絕對的忠誠。有的人是一副急於炫耀的土財主暴發戶嘴臉，自私、狹隘、炫富，底氣不足，既渴望得到別人的尊重，卻又不懂得尊重別人，十二分的忌諱外人說三道四，唯恐別人瞧不起自己。其實，真正站在洋人面前，衹要可以得到一點兒利益，垂涎欲滴、卑躬彎腰最徹底、十八代祖宗都可以丟掉、出賣所有可以出

賣的恰恰就是這類利祿之徒。我還要告訴自己的同胞，曾經禍害全世界的希特勒納粹主義，就是「民族社會主義」德文縮寫的音譯！相比之下，那些不怕粉身碎骨，從真理、文明、人道的人類發展高度去思考自己國家、自己民族長遠利益的人，才更配享有「愛國者」的稱號。我願與有興趣的朋友共讀十九世紀著名哲學家叔本華（Anthur Schopenhauer，1788年—1860年）說過的一段話：「最廉價的驕傲就是民族自豪感。沾染上民族自豪感的人暴露出這樣一個事實：這個人缺乏個人的、他能够引以爲豪的素質。如果不是這樣，他也不至於抓住那些他和數百萬人共有的東西爲榮了。擁有突出個人素質的人會更加清晰地看到自己民族的缺點，因爲這些缺點就在自己眼前，但每一個可憐巴巴的笨蛋，在世上沒有一樣自己能爲之感到驕傲的東西，他就祇能出此最後一招：爲自己所屬的民族驕傲了。由此他獲得了補償。他充滿感激之情，準備不惜以『牙齒和指甲』去捍衛自己民族所有的一切缺點和愚蠢。每一個國家，人們的狹窄、反常和卑劣都以某種形式表現出來，這就是所謂的國民性。」

幾乎被世界公認的20世紀最卓越的心靈導師、印度大思想家克里希那穆提（1895年—1986年）也曾講過讓人振聾發聵的名言：「當智慧存在的時候，作爲一種愚蠢的形式的民族主義、愛國主義才會消失。」

國際知名的人本主義哲學家、也是新弗洛伊德主義最重要的理論家埃里希．弗洛姆（Erich Fromm，1900年—1980年）在其重要著作《逃避自由》中深刻地指出：「民族主義是我們這個時代的亂倫形式，偶像崇拜和精神病癥。『愛國主義』正是它的崇拜對象。顯然，我這裏所講的『愛國主義』，是一種把自己民族凌駕於人性、真理和正義原則之上的態度……**對自己民族國家的愛，如果不包括對人類的愛，就不是愛而是偶像崇拜。**」

茨威格的眼光是銳利的：「所謂國家意志，民族主義等宏大主題，由於其語義指涉含混而且沒有明確的主體，因此最容易被極權主義挾政治正確和國家光榮的目標，對公民實施合法性傷害，這種後果必然產生對個人的整合兼並，乃至精神和肉體上的消滅，其危險性在於它們都有一種簡潔而內含豐富的表述，再加上言辭內在力量的煽惑鼓動，因而便可以隨時轉化爲災難性的行動。」

列寧把話說得更白：「每當一個國家的政治、經濟出現重大危機的時候，愛國主義的破旗就又散發出臭味來。」

誠哉斯言！警世恒言!

最近，一份注明由69位正部級中國科學院院士、中國工程學院院士簽名的《中國院士發起建設中華文化標誌城的倡儀書》在國內外被炒得火紅，愛國之誠，聲勢之大，豪言之壯真讓人暈眩：「在儒家文化發源地建設中華文化標誌城，形成能够代表中華民族的文化形象，能爲海內外中華兒女所廣泛認同的中華優秀傳統文化中心展示基地和文化標誌性城市意義重大，可以此推動中華民族文化的全面振興和繁榮，並作爲實現中華民族偉大復興的標誌性文化工程而加載史册。」「這是一項功在當代、惠及千秋的文化工程。」「集中建設一個『文化標誌城』，應是最緊迫、最切實的舉措。」「建設中華文化標誌城是中華民族文化自信的體現。」

初步估計，這要花一筆天文數字的錢。請問這些兩院院士，中華民族的共同標誌是什麼？什麼才是中華民族乃至人類的共同價值觀？你們究竟弄明白了沒有？當前中國的錢真的多到可以到處燒嗎？你們有否清楚，開放改革以來的經濟發展可以自豪，但現實使我們無法自大。中國畢竟還是發展中國家，還有幾千萬的貧困人口，許多遭遇雪災的農民，還未走出艱難，還有很多的人有病沒錢看，很多的孩子好讀沒錢上學。我看你們的倡議不但沒有科學決策的合理性，甚至是一股復古逆風，是一個典型的勞民傷財的誤國之議！強國靠什麼？靠建一片巍峨的宮殿？還是再去造一條中原長城？或者是恢複殷墟、家家去祭孔嗎？不「最緊迫、最切實的」在孔子老家建「中華文化標誌城」，我們的民族文化自信就不能體現了嗎？我甚至不敢相信這是出於你們獨立的專業或學術見解。你們難道不明白這麼膚淺的道理：歷史上沒有任何一個文化名城是人爲刻意規劃和強加硬套的，城市的文化是靠城市長時間的發展後，經過歷史時間的積累才逐漸沉澱而形成的。一些地方政府的領導人對文化遺產的內涵與特性缺乏充分的認識，僅僅將其作爲一種產業資源開發，是典型的好大喜功的「政績工程」。我請你們聽聽馬丁．路德說過的一段名言：「一個國家的繁榮，不取決於它的國庫之殷實，不取決於它的城堡之堅固，也不取決於它的公共設施之華麗；而在於它的公民的文明素養，即在於人們所受的教育，人們的遠見卓越和品格的高下，這才是真正的利害所在，真正的力量所在。」

雖然有不少高官、媒體、專家及學術機構爲此捧場叫好，在某些人的意識形態裏，似

乎不支持就有不愛我中華之嫌。我仍然不隱瞞我的觀點：好大喜功，目前無此必要！今天十分需要的是真正潛心地去超越文化斷層，去挖掘傳統文化的精華，去提昇文化的内在力量，而不是那種表面化的「傍風景、傍名勝、傍文化、傍遺存」的躁動。我對你們這些頭上頂著「院士」名銜，號稱中國科學知識界一流人物的所作所爲，真感到十分的失望！

在此，我要向中國知識界寫出這樣一段有著警世意義的歷史：1914年（還不是希特勒納粹執政），當整個德國在「大德國萬歲」的民族主義瘋狂中，作爲德國人的愛因斯坦寧願被毀家蒙難，千夫所指，萬人痛罵，衆口鑠金，堅決拒絕在狂熱張揚德國民族主義、德國頂級名流幾乎都已簽上名的《文明宣言》上簽字。1915年3月，面對歐洲各國刮起的民族愛國主義風潮，他在致羅曼．羅蘭的信中指出：「在我們歐洲，300年緊張的文化工作，祇引導到以民族主義的狂熱來代替宗教的狂熱，後輩人能感謝我們歐洲嗎？許多國家的學者作出的舉動，似乎他們的大腦已被切除……。」當德國許多作家、藝術家爲戰時的德國政府辯護時，羅曼．羅蘭發表《精神獨立宣言》表示自己的心痛：「我祇聽到了狐群狗黨的喧囂。」可惜這兩位偉大的知識分子勢單力薄，未能喚醒頭腦發熱的同胞，讓德國極權主義的領袖希特勒借熾烈燃燒的大德意志民族主義之火，掀起納粹運動，在1933年1月30日上臺執政。老謀深算的希特勒陰險地説：「必須給小人物的靈魂烙上自豪的信念，雖然他是一個小人物，但卻是一條巨龍的一部分。」他的宣傳部長戈培爾指示宣傳機構：「人民大衆絕大多數始終是愚蠢、粗魯、盲目的，他們很容易被蠱惑者和政客所蒙騙。」「謊話重複一千遍就是真理！」納粹的真正兇險在於：這個第三帝國政權調動了一切宣傳工具，以激情的群衆運動的方式，持久地進行聲勢極爲浩大的鼓吹，對人民不斷地進行矇蔽和誤導。在道義基礎和道德優勢上，在日耳曼民族人種優生學説上，在曾是戰敗國的國家恥辱仇恨上，在德意志「不死軍團」、「地球軸心」的神話上，在擁有武裝暴力的優勢上，把以法西斯精神爲内涵的僞愛國主義和僞民族主義塑造成整個德國的國家信仰。極權主義的魅力於茲爲甚！不少德國著名知識分子就是在國家主義的幌子下，淪爲納粹主義的賣力轎夫與邪惡共犯。如德國最傑出的哲學家之一，存在主義哲學和闡釋學方法論的奠基人，寫出過《存在與時間》這樣優秀哲學著作的海德格爾（M.Heidegger，1889年—1976年），被任命爲弗萊堡大學校長後，竟在大學的講臺上宣稱：「救世主已經降臨，元首希特勒讓德國開始了偉大的革命時代——一個思

想上整齊劃一和政治上絕對服從的時代！」……結果把德國人民綁上了侵略戰車，禍害全德國、禍害全世界，給全人類造成苦難，幾千萬人喪命在戰火之中！

真是：千里墳堆，萬里血飄，混世魔王，嗜兇狎天驕；河山碎破，生靈草草，多少無辜盡折腰。民苦矣，無道彎弓怎風騷？

《第三帝國的興亡》的作者威廉．夏伊勒在此書扉頁的題記中忍不住問道：德國人爲人類文明貢獻了衆多的傑出人士，爲什麼整個民族卻捲入了納粹的戰爭，在人類歷史上造成空前的浩劫？爲什麼？？爲什麼？！爲什麼？！！

《希特勒和納粹主義》（上海譯文出版社2003年12月版）的作者、研究德國現代歷史專家、英國學者迪克．吉爾裏（DickGeary）作出了明確回答：任何社會祇要缺乏民主和保護自由抗爭的機制，民族主義的高漲和激發起來的民族仇恨通過「累積激進化」的過程就會導致納粹主義！

值得一提的是，爲了讓後人從中得到啓迪，決不重蹈覆轍，經過德國政治家和藝術家們10多年的呼籲努力，德國聯邦議院在1999年作出決定，撥款2760萬歐元，在柏林市中心建立《歐洲被害猶太人紀念碑群》，紀念全歐洲被納粹德國屠殺的600萬猶太人。德國總理施羅德曾在一個公開場合說：「對於納粹暴行，德國負有道義和政治責任來銘記這段歷史，永不遺忘，絕不允許歷史悲劇重演。我們不能改變歷史，但是可以從我們歷史上最羞恥的一頁中學到很多東西。」體現出德國對其犯下的歷史罪行能够進行深切的懺悔和對其歷史責任毫不推卸的誠實態度。面對2711個沉鬱的紀念碑體，也讓我對總設計師艾森曼先生對良知、公義的執著肅然起敬，他說，他的設計將強迫人們面對過去。

「一心中國夢，萬古下泉詩。」（鄭思肖詩）、「共看明月應垂淚，一夜鄉心五處同。」（白居易詩）作爲一個中國藝術家，作爲十三億中國人中的普通一員，不管身處何方，我的身上流著的是中華文化人文精神的血液。我當然也喜歡聽見許多人，許多媒體言之鑿鑿地在說，21世紀是中國人的世紀，中國正在成爲強盛的大國。然而，親愛的同胞，**你有沒有誠實地問過内心，自己是否已經準備好了要做一個負責任的大國公民？**你是否已有了超越民族概念的以人類精神爲内涵的悲憫和仁愛？你在思想觀念上、時代精神上、品德操守上都實實在在地準備好了嗎？？

我們是否應該注意到，2008年就是《世界人權宣言》發佈60周年，我們應該有責任地想一想，作爲有13億人口、GDP總量在世界上的影響不小的東方大國，能爲這人類普世價值貢獻一些什麼？盡哪一些應盡的義務？我們能否從「人權就是吃飯生存權」這種下層思維中向上提昇呢？

我們是否應該注意到，2008年，中國將超過美國成爲世界第一大溫室氣體排放國。全世界20個污染最嚴重的城市中，中國占有16個……。今年4月底公佈的第三次全國死因回顧調查表明，中國城鄉居民的癌癥死亡率在過去30年中增長了八成以上，我國一些專家爲此驚呼：「抗擊癌癥，中國幾乎全面潰敗！」中國癌癥基金會副理事長董志偉教授警告：中國癌癥嚴峻的流行態勢和薄弱的防控體系令人擔憂！

我們是否應該注意到食品安全問題已經到了危機四伏、內狀恐怖的地步，一些大型企業、「國家免檢產品」以及某些頂著「政協委員」、「人大代表」招牌的董事長們，不斷重複著從害人到自毀的簡單邏輯，暴露出中國政治文化撒謊、造假、欺騙的基因在中國工商企業界的再次惡性病變，並催生了資本主義早期弊端的惡性爆發！

我們將給自己的子孫留下一個什麼樣的生態環境？

對一個靈魂缺失的國家來說，強國將永遠祇是一個夢。

親愛的同胞們，我們究竟要走向何方？！

21世紀及未來的新世紀，一個偉大的國家必定是由極大多數合格的、有著人性閃光的公民所組成，能不能造就培養出這樣的公民，也是一個國家的文化體系是否具備持久競爭優勢的根本體現。我們有必要頭腦清醒的認識到，在不少同胞的思想上，民族自豪感的深層其實是無法言說的自卑。病態的文化造就病態的人，病態的個體又使他們的文化思維更加病態。一個缺少生命尊重的民族是不可能成爲優秀的民族。**冰成於水而寒於冰**，我們不得不警覺心靈的災難，從一群同情伊斯蘭恐怖主義對西方文明的仇恨，在紐約「911」事件中爲拉登恐怖主義叫好的中國青年身上，我們看到了怎樣扭曲的變態人性？當有的官員、有的藝術家、有的企業家、有的文化人竟也表現出幸災樂禍的神態時，我們又看到了怎樣被污染了的文化心理素質和偏好災禍娛悅的病態趣味？當時，不僅僅事件中遭難華僑們的親友，而是海外整個華人社會、許多對中國友好人士對此劣態都感到震驚、難過、羞恥和憤怒，來自世界各地

的上百封電郵湧進我的電腦，這些在當地頗有名望的人士向我這個中國畫家發問：「他們難道不爲死在大樓裏的同胞感到沉痛嗎？」我長時間坐在電腦前發呆，心潮起伏，浪催峭岸，無言以複。

「平庸的惡可以毀掉整個世界！」漢納．阿倫特的警句幡然響起。

「嗔是心中火，能燒功德林。」高僧寒山子的文字在我眼前閃過。

我的思索分外清涼：那是一種醜陋國民性及劣根文化再加上草根愚民專橫情緒的發酵膨脹；那是一種虛妄自大暴力勃興下的非理性狂熱！

19世紀法國思想家托克維爾有一句名言：「當過去不再昭示未來時，心靈便在黑暗中行走。」彷彿間，我似乎隱隱約約地看到一片黑暗的荒原中，閃爍著點點鬼火，一群無所適從的狼衆，抬頭望著天上的北斗星，正在發出撕心的嗥叫！

我明白，**人性與天道，是任何人不能以任何理由去背離的。**如果悖逆了這一原則，任何理就成了歪理，最大的學會變成胡說，虔誠信仰實質上成了邪教。如果漠視了良知、正義和真理；如果失去了道義、誠信、勇氣、公義、慈愛這些高尚的精神價值，總有一天，全民族，全社會都將爲之付出沉重代價！

我理所當然地羞於與那些缺乏一個文明個體應有品質，有著合群而大的勢利，油言潤舌、虛光盈目、自稱愛國、實爲點滴盤算、極端自私狹隘，貪婪霸道，假冒僞劣的「愛國者」爲伍。

我懂得了「忠言逆耳利於行」這句話的份量。我明白了「愛國」兩字的深層意義。我不能讓自覺不自覺的民族主義立場來遮蔽理性的質詢。

今天，爲了我們中華民族自身健康良性的發展，我要說：當2008年北京奧運會的成功舉辦，自豪的民族信心空前高漲，神州沸騰，大海揚波，許許多多人陶醉在激動漩渦裏的時候，我們是否有必要冷靜地對那些張揚「大中國文化」又充滿暴力的、狹隘與排他的論調保持警覺呢？是否有必要提醒民衆，古希臘的奧運聖火，起源於爲了祭祀爲人間盜來火種的普羅米修斯。神話傳說中，爲了讓漫漫黑夜燃燒起文明的火光，他被宙斯綁在高加索山的懸崖上，難以描述的殘酷折磨中，痛苦呻吟了三萬年。古地中海奧運會一共舉辦了293屆，達1170年之久。公元394年，羅馬教廷爲了推行它的神學教條，將古希臘奧運會定爲「異教文

化」，把自由、和平、光明、團結、友誼的奧運精神定爲「異端思想罪」加以徹底鎮壓。14至18世紀歐洲發生的三大思想文化運動（即文藝復興、宗教改革、啓蒙運動）爲現代奧林匹克運動的產生奠定了思想基礎，當現代奧林匹克運動的創始人顧拜旦於1894年6月23日和12個國家79名代表決定成立國際奧委會時，就確定奧林匹克運動的核心精神是人的和諧發展，是思想自由、身心健康、友誼和平。已故美國著名黑人田徑運動員傑西．歐文斯說得好：「在體育運動中，人們學到的不僅僅是比賽，還有尊重他人、生活倫理、如何度過自己的一生以及如何對待自己的同類。」

……

「真誠邀一夢，大笑越雷池。」有人說我是以藝術家的狂傲姿態對既定精神秩序進行對撞，用藝術家的情感路徑進行現實主義批判，以骨子裏透出的無可掩飾的文化精神作更高層次的美學追求，這是一條危險的艱難之路，似一個女子拿著一枝禿筆闖進了機關重重的「白虎堂」，履險而行，禍福難料；有人說現在不僅僅是文化界、美術界、政經界，社會上許許多多人都在作假，有的地方已經到了假到真時真亦假、無爲有處有還無的地步，誠實敢言講真話祇會招禍，要是你管不住自己的良知，你會遭難、你會瘋掉；大風起，書生斃，坑儒殺來時你會第一批被滅！你有名有望又有利，還有機會躍龍門，日子過得好好的，完全可以在畫室書齋裏作作畫、寫寫詩、彈彈琴，優哉遊哉，傻乎乎地怎麼來真的？我是命裏帶風波的人，從中國美術學院主辦的學術刊物《新美術》2006年第4期刊發我的美術理論文章《中國繪畫藝術創新與發展的思考》以來，有些人是如芒刺背，杯弓箭影、草木皆兵。類似「某位美術官員對周天黎很有看法」、「周天黎否定民族文化」、「周天黎顛覆傳統」、「周天黎竟敢不拜碼頭」、「要好好修理對付她」等等帶點黑社會式威嚇的言傳也常從某個暗角裏鑽出，似蝗蟲叫聲從我耳邊聒過。美術圈有個不學無術的小官僚還從北京跑到深圳來放話，說我「抹黑中國美術界的大好形勢！」以化名刊發的「×××、周天黎兩個藝術之妖，一個在大陸，一個在海外，一男一女，一唱一和抹黑中華文化。」「×××、周天黎一老一少，一裏一外宣揚自由主義思潮。」的批判文字也時有看到。我個人的藝術網站也常被黑客突襲破壞。我要告訴一些人，我的任何觀點言論都可以批評，有不同的藝術觀點，是很正常的事，大家完全可以坐下來面對面的討論商榷，也可以光明正大地寫文章批評爭論，而背後出陰招

損人，除了暴露自己人格低下外，祇能給中國美術史、文化史增添一些可笑的邪行史實。是什麼年代了，還像舊時的太監那樣祇會陰陰閃閃的、不男不女的、獐頭鼠目的用下三濫的猥鄙誣陷來詭作算計害人。對這些事，我通常是「忍它、避它、由它、耐它、敬它、不要理它，再過幾年且看它。」我也鼓勵有的人給自己一點點自信，站到陽光底下來，公開亮出自己的文化思想和藝術觀點，不管你來自黑道還是白道，或者是間道；不管你的烏紗帽是方的還是圓的，或者是三角形的；不管你是哪個小圈子裏的班頭，或者是破廟中的神棍；不管你是中國美術界的大貪還是小貪，或者是巧貪；不管你是渾身貓膩的學閥還是祇有半桶水的專家，或者是其勢力範圍內的刀筆幕僚，請署上你的真名，理直文壯、氣貫長虹地來批駁我吧。你們也不必費心機來查我周天黎有什麼背景，**「自有琴書增道氣，祇將翰墨答年華。」** 我還不至於無聊到去代表藝術圈大大小小山頭的某一個，更不從屬於任何政治勢力，當然也不會去追隨某個派別。我祇是個自立獨行的女畫家，既不唯物，也不唯心，在藝術上尋求一種超越任何黨派團體的、以人性為依歸的精神意識；而且有著一顆對美和苦難敏感的心，還有著一身骨子裏頭的孤獨。「一枝破筆走天下，生死不慮肝膽掛；千金散盡清風來，五陵豪氣去寫畫。」（拙作《病中吟》）

所羅門在耶和華答應滿足他的任何請求時，祇提了一個請求：「求你賜給我敏於感受的心！」

「我生有涯願無盡，心期移海力移山。」（梁漱溟語）

林語堂在《人生的盛宴》裏寫過一段文字：「他睜著一隻眼，閉著一隻眼，看穿了周遭所發生的事情和他自己的努力的徒然。可是還是保留著充分的現實感去走完人生的道路。」

一句清晰的道義之聲直衝耳廓，抨我心壁：「我的心靈因為人類的苦難而受傷。」拉吉捨夫面對死刑威脅時發出的感嘆。（1749年—1802年，俄國著名哲學家、啟蒙主義學者，主張摧毀專制制度與農奴制）

藝術創作上的突破和藝術思想上的探索，其本身就是一條艱險之路，險途上的行者當然是十分寂寞的，也許，那就是一場罄其所有而不指望現實回報的絕世苦戀。持俗見的世人難以明白：真正的藝術家無法擺脫永世的內心掙扎，晝夜不安的靈魂不會有真正的歇息！

「今古清流禍自多。」一位在京城工作的友人發來蘇東坡這首《蝶戀花》好心相勸：

花褪殘紅青杏小，

燕子飛時，

綠水人家繞。

枝上柳綿吹又少，

天涯何處無芳草？

墻裏秋千墻外道，

墻外行人，

墻裏佳人笑，

笑漸不聞聲漸消，

多情卻被無情惱。

我故意不用傳統詞文，而給他回複去俄羅斯作家陀斯妥耶夫斯基的現代詩句：

行囊裏裝滿了靈魂的詩行，

我 —— 一無所有。

行走在大地上，

是爲了將愛存留。

「杜鵑再拜憂天淚，精衛無窮填海心。」（晚清詩人外交家黃遵憲七絕《贈梁任父同年》句。遺憾的是這位受光緒皇帝看重的清廷駐日大使，在戊戌變法失敗後，作爲新黨要犯，被慈禧罷官，差點喪命。1904年，黃遵憲逝世前一年，他看到歷史不會等待，人民不會等待，清室大廈已是樑柱脫榫，門窗曲斜，即將倒塌。宗祐之隕，根本顛僕的結局不可避免，百感交集地寫下了生命最後的感慨：「舉世趨大同，度時有必至。」）縱使世界皆僞，亦吾心是真。在真與假，善與惡問題上，我是聰明難，糊塗尤難，此生難避。好矣，壞矣，嫉矣；讚矣，罵矣，笑矣，都隨他去吧。我記得艾青有兩句

詩：「爲什麼我的眼裏常含淚水，因爲我對這土地愛得深沉……。」我就是我，一個立場清楚、思想明確、心胸透明、開誠佈公的中國畫家周天黎！「女媧補天所剩水，一滴融成千年淚。不羨九霄錦秀地，爲緣人間苦輪回。」（拙作《感懷》）

祖國啊，我把滿腔赤誠獻給您，我願意做您前進道路上的一塊墊脚石，從我身上踏過去吧，哪怕踏得粉身碎骨，祇盼您能從此踏上一個新的臺階！

「我希望世界在我去世的時候，要比我出生的時候更美好。」作家蕭伯納説。

高山品潔，流水長清。我衷心服膺愛因斯坦在《我的世界觀》中寫的一段話：「每個人都有一定的理想，這種理想決定著他努力和判斷的方向。在這個意義上，我從來不把安逸和享樂看作是生活目的本身——這種倫理基礎，我叫它豬欄的理想。照亮我的道路，並且不斷地給我新的勇氣去愉快地正視生活的理想，是善、美和真。」一道通百藝，這裏，我要再一次闡明我的藝術觀點：**藝術良知擔當著藝術的精神，藝術的精神體現在藝術良知。人文精神是藝術的真正脊樑。**——它不僅是中國美學格調的重要表徵，更是中國藝術的核心和靈魂！藝術家所追求的真善美，並不是紙上寫寫的道德審美語言，也不是嘴上説説的忽悠辭藻，而是現實生存環境裏感視得到的東西。我希望優秀的美術批評家們能特別注意到，在當前的中國畫壇，一個畫家在自己的藝術實踐中，是否具有人文情懷的支撐，是否具有普世價值觀的精神取向，是否具有對人性之美的堅定的扶持，才是最值得關注的。我向來主張藝術家不必去做文化貴族，但一定要做精神貴族，應該爲提昇民族的精神高度盡一份力。荀子説：「不學問，無正義，以富利爲隆，是俗人也。」在這個奮不顧身地追逐權利金錢的社會中，我要自信地説出自己的看法：文化精神是一個時代的金字塔，而藝術則是鑲在塔尖上閃射著照耀與穿越時空光芒的紅寶石，在高尚的藝術面前，位階很高的權力者、財大氣粗的金主，往往也是貧窮的！

作爲一種個人的藝術探索與大膽實驗，臺灣畫家劉國松先生的現代水墨畫有可取之處，他對「國畫到了今天，不得不變，要不然死路一條。」的觀點我認爲有道理。但他最近振振有詞地表示：中國文人畫是外行畫畫。這就顯得他對中國歷史文化認識上的淺薄。中國文人畫絕非如劉先生講的僅僅祇有「片面強調書畫同源，追求書法入畫」這一標準。陳寅恪認爲

文人畫有四個要素：「人品、學問、才情和思想，具此四者，乃能完善。」通常「文人畫」多取材於山水、花鳥、梅蘭竹菊和木石等，藉以發抒「性靈」或個人抱負，間亦寓有對封建專制壓迫或對腐朽政治的憤懣之情。他們標舉「士氣」、「逸品」，崇尚品藻，講求筆墨情趣，脫略形似，強調神韻，很重視文學、書法修養和畫中意境的締造。歷代文人畫對中國畫的美學思想以及對水墨、寫意畫等技法的發展，都有相當大的影響和貢獻。我曾在另一篇文章中說過：「以前秦知識分子創造的以思想自由、精神獨立爲基礎的諸子百家、百花齊放的中華文化的自由精神，是中國文人畫重要的思想資源和精神砥柱。生命深處奔湧著畫家情感波瀾、與封建專制文化不斷博弈、在反皇權精神奴化中成長起來的真正文人畫，是傳統繪畫藝術的最高代表，……半個多世紀以來，文人畫日漸息微，多半是因爲思想之自由、精神之獨立被不斷人爲摧殘所致。」

「不曾意摹宋明清，羞畫春山拜四王。」當然，我們也不能去學1670年的進士、《佩文齋畫譜》總裁官、封建王朝最高權力層極力捧場的清「四王」領袖人物王原祁之輩，他們那種專以繪畫供奉內廷的職業，以逼肖的擬古風格討得皇帝老子歡心爲最高企求的作爲，在我眼中祇是一些皇家狗奴才、畫壇老癰朽而已！我覺得曾在18世紀後期多次上書光緒帝請求變法的康有爲的這段話仍值得畫家朋友們好好聽一聽：「中國畫學至國朝而衰弊極矣，豈止衰弊，至今郡邑無聞畫人者。其遺餘二三名宿，摹寫四王，二石之糟粕，枯筆數筆，味同嚼蠟，豈復能傳後，以與今歐、美、日本競勝哉。」（見康氏《萬木草堂藏畫目》）

「四面江水來眼底，萬家憂樂上心頭。」我一直堅持認爲，中華文化藝術的本質是人文精神，包括以超現實主義手法繪出的優秀作品，千詭百譎中都無法脫離生界與死界的關聯。商業操作與權力推動可以虛張聲勢，騙人一時，但絕對騙不了歷史。「一個民族有一些關注天空的人，他們才有希望；一個民族祇是關心脚下的事情，那是沒有未來的。」藝術家並不是生活在真空中，真正的藝術必定來自藝術家對生活的真誠體驗和感悟，同時也折射出藝術家本身的人格和它所包含的道德境界。石濤言：「嘔血十斗，不如齧雪一團。」嘔心瀝血地苦練鈎、皴、點、染，濃、淡、乾、濕，陰、陽、向、背，虛、實、疏、密、白等中國畫的筆法、墨法、水法技巧固然十分重要，但齧下一團能滋養出一顆不染世俗煙塵心靈的白雪，提昇高曠澄明的精神養練，猶爲重要。上述諸法祇有在畫家的知識修養、人文內涵、思想哲

理、良知正義爲深厚文化底蘊的狀況下，才能把相對程序化的技巧上的「法」，渾化發揮到一個至高的境界，才能真正展現出屬於美學範疇的精神氣質與獨具魅力的藝術個性。在我們中國，一個藝術家如果逃避現實、逃避苦難、逃避對社會的深層觀察、逃避自己良心對道義的承擔，以及完全拋開當代生活中的社會問題、生態問題、文化問題、善惡是非問題、精神追問問題等等，就等於喪失了中國美學的內在核心，縱然有唐髓宋骨，翰林流韻；哪怕是溢彩錦繡，聲名鼎沸；不管是經院鴻儒，堂會畫手，人未亡畫也俗，人一亡爛畫一堆，掂量起來，又值得幾個破銅錢？祇是現代文化中的精神廢物！當藝術不再成爲藝術家尋求社會意義的視覺語言，當作品不再是帶著個人血脈的從心裏長出的花，其情懷和境界祇屬於低端層次的生態，他們的手工繪畫件祇不過是或粗糙或精工的技法演練，無法構成爲具有較高社會文化價值的藝術品。君子憂道不憂貧，也就是因爲世道黑、人心毒，物欲橫流，道德潰敗，高尚的藝術創作才是靈魂的生活；也就是因爲名韁利鎖，善念殆盡，祇見鱷魚眼淚，煽情、濫情、矯情遍地而獨缺真情，高尚的藝術創作才是心靈的上品。北宋學者周敦頤寫過一篇著名的文章：《愛蓮說》，其「出淤泥而不染」之句，又讓多少正直的藝術家們爲之傾倒，喻爲自我人格的寫照。

俄國大作家契訶夫斷言：「人必須有信仰，至少必須追求信仰，不然，生活將一片空虛。」由於沒有高尚的人文精神的支撐，甚至墮入缺少精神意境的低等動物化的危機，必然孳衍權力腐敗、知識墮落、道德淪喪、思想狹隘、弊病叢生。畫人無品，爲人無賴，美術界有不少人還把中國畫壇當成了道德的屠宰場、江湖店。當然，知人論世，大千世界，什麼地方都有清濁之分，雲泥之殊。在中國美術界拉、托、攀、套、做、捧、拍、拜、跟、唬的情狀寫照影像裏，在信仰塌陷的現實環境中，並不是要求每一個畫家都能畫筆縱橫，胸中壘塊潑千鐘，何況「柴米油鹽醬醋茶煙，除卻神仙少不得。」比起那些華麗外袍下的骯髒，那些道貌岸然內的狠毒，那些與社會黑勢力、黑窰主沆瀣一氣，蠹居棊處，虛僞冷酷，饕餮國資，中飽私囊，喪盡天良，喪心病狂地殘害百姓，甚至設計把情婦炸成上半身飛出幾十米、下半身不知所終、血肉模糊、內臟暴曬、讓人聞之後背發涼的貪官污吏們——如此世風，也不能僅僅指責中國文化藝術（美術）界人士無法鎮住內在的淪陷，太多苟營的聰明，太少通達的智慧，以及人不要臉鬼都怕：操守猥瑣、同行間酸葡萄似的晦暗心態常常作祟，好名鮮

實，爭風呷醋，宗派之爭，競相詆毀，且財迷心竅、情色潛規則、哈叭狗一樣奴顏婢膝、鄙俗下賤、倚門賣笑、乞食乞憐、巧取豪奪、坑矇拐騙、言行背離、諂詞令色、野狗搶骨頭、巴結權貴求聞達者是什麼大錯、特錯了。我還要特別説明一點，**文化托命從來祇屬於少數站在思想頂層、坎坷前行、敢於捨身成義的人。**雖然説道德正義的自我確立，是一個中國藝術家自我意識發展的必要臺階，自我生命狀態的深度檢視，是中國藝術創作中一個永遠不朽的命題。但水至清則無魚，各人有各人的活法，藝術家們不同的人生經歷所構成的情感世界和心態尤其複雜，每個畫家祇能站在自己的高度去觀察去理解人生和社會。我對宋明理學中「存天理，滅人欲」的觀念有相當的保留，要容許藝術家們走向生命正面價值時的怯懦觀望和忐忑躊躇，甚至沉默逃避。是否選擇崇高的道德標準，也是每一個畫家的個體權利，而不應該差強人意，把泛道德化强加給每一個自由的藝術家。因爲儘管藝術家人格和藝術作品的層次有高低，但藝術家的自我情感祇有在自由開放的空間下，他們的創作才有藝術的意義。（當然，那些助紂爲虐、專做卑鄙齷齪勾當的廝混者例外，那是屬另一檔次了。）

歌德曾感傷：「變化與死亡的世界中，人祇不過是黑暗大地上，模糊不清的過客。」看茫茫大地，問天下英雄不入彀者有幾輩？又有多少人能書雄九域，論振神州，斷鰲立極？又有多少人敢於在茫茫的虛無之上秉燭待旦地雕刻生命的意義？但我的靈魂不肯枯癟，我的良心無法泯滅，我的思想在混沌與深邃中上下求索，故我在絕望的氣氛中也要執著的祈盼、在寂寞悲涼的時空中身心停不住地追尋、在黯然的環境裏仍堅定地相信，對苦難而步履沉重、堅韌且百折不撓的中華民族來説，一個真正偉大的藝術家，其生命的品質中也必然樹立著一個神聖的價值參照，並且至少能從一千年來的大變局中，以人文主義、人本主義去鳥瞰、去思索感悟中國繪畫藝術在新千年的革新和求變，使自己的藝術傑作成爲人類精神歷程的見證；成爲中國藝術延續的不可缺少的環節。印象畫派大師塞尚説：「真正困難的是證明你的信仰。」目前，中國畫壇人文精神缺陷普遍、藝術之魂萎靡錮蔽的狀況下，對一個當代的中國畫大家大師而言，有責任對中國藝術精神，乃至人類文化進程進行深刻的反思。以唯美之路與哲思之路穿行者的角色，以他們非凡的藝術思想、藝術才能和人生智慧、高貴品格去影響和引領他們的時代文化。在這個社會歷史發生重大變革的時期，如果不去努力夯實自己的知識與信仰思辯，不能以風骨盈健爲魂，不能以正氣大象爲格，不能突破舊傳統和官僚式的

束縛，不能跳出小圈子的作派，没有深重的人性體悟，没有直抒心靈的勇氣，没有深刻的思想求索，没有對美的價值、對藝術精神的堅守，僅僅衹注重追求形式而忽略時代精神和現實感受；甚至向世俗力量獻媚，和樂感文化合流，被那種遁世、出世、享樂、虛偽、消費主義的創作觀牽引，以功利和遊戲人間的心態來對待繪畫（繪畫在不少人中其實衹是一門賺錢的手工藝，故塗著文化脂粉遊走江湖者何其多也），那已經是霧失樓臺、月迷津渡，是畫不出具有獨特風貌的藝術傑作，也決不可能尺幅千里，佳品傳世。

人類的存在具有三個層次：軀體、心理與精神，而精神層次是最高的。如果没有了高尚文化和高尚精神，人類將會墮落到禽獸不如的境地，我們的世界將會變成人間地獄。生活在一個道德標準和文化意義漸漸崩解失墜的年代，我常常想，一個社會有一個社會的脊樑，一個時代有一個時代的中堅。對所有願意在精神家園裏堅持純真的藝術家而言，衹有在心中擁有對中華民族無私的大愛，我們才能給善惡以公正，給靈魂以道義，才能給藝術賦於藝術的尊嚴；我們衹有看清自己人格的欠缺和扭曲，以及高尚精神的喪失，同時又認識到我們這一代藝術家對中華民族的文化復興所承負的義不容辭的歷史責任，我們才能省悟良知，懷有悲憫，逃出心獄，拯救自己。這是因爲這個時代，我們的民族，要求自己的藝術大家、大師們能够站在一個新的高度，去理解人生，理解藝術。

作畫切忌庸俗的缺乏個性的寫實主義。我個人體會，看一件優秀的藝術作品，特別是中國畫，除了精奇的佈局、嚴謹的結構、新的畫面美感和筆墨技巧效果以外，另一重要的是要看藝術家是否在作品中折射出自己内心深處的精神審視。「真正的繪畫要有『心靈』，要有感受，要有感情，要表達。」這樣的作品才真正經得起「品」，才是真正的「寶中之寶」。

莫道孤卓立大野，日鑄精魂月鑄神。荷花不就是一個不願被濁流、惡浪、污泥裏挾沉淪的精靈？「碧荷出幽泉，朝日艷且鮮。」荷花不就是天地間的一種靈秀？她的造型、色彩也非常能入畫，筆與墨會，鋒發氣流，淋灘氤氳，柔波韻致，那麼闊的葉、那麼大朵的花、那麼細長的莖，紅綠相配，對比强烈，情思無限，任畫家神遊其間，恣意豪放、潑墨滿紙、大筆揮灑，或輕敷淡彩，秀麗溫雅。即使秋冬的殘荷，銀鈎鐵綫，也分外富有筆墨的意趣。因此我曾經試作多種探索，寫小荷才露尖尖角、寫新荷含苞未放時、寫紅蓮怒綻穿葉而出，

也畫過秋後採蓮懷人，冬寒清曉，蒹葭蒼蒼，風捲殘荷聽濤聲等等。這次，在知天命之年，應杭州市古都文化研究會等機構的邀請，到杭州再畫荷花，内心別有一番感悟。記得一則流傳甚久甚廣的神話傳説裏，有一種美麗的大鳥，每過五百年，都要背負著人世間的苦難和仇恨，投身於熊熊烈火，在無與倫比的痛苦和煎熬中，告別舊的生命，獲得新的更美麗更强壯的生命。這就是鳳凰涅槃，浴火重生。我真實的感到一個多世紀來，我們國家走過的是一條變化多端、折衝往返的政治～社會文化領域的崎嶇發展之路，自己的祖國實際上還是一個步履蹣跚的現代國家的雛兒，而對我們民族文化疾病的徹底治療，須始於國民對過往歷程的深刻反思和新時代觀念的認知。狄更斯在《雙城記》開篇處的一段話反應出我複雜的哲理感受：「這是最好的時期，也是最壞的時期；這是智慧的時代，也是愚蠢的時代；這是信任的年代，也是懷疑的年代；這是光明的季節，也是黑暗的季節；這是希望的春天，也是希望的冬天；我們的前途無量，同時又感到希望渺茫；我們一齊奔向天堂，我們全又走向另一個方向……。」頓時，「覺一時胸中有物，格格欲吐。」（《天演論》譯者、維新思想家嚴復語）作《風定池蓮》圖一幅，又偶涉閑筆，感性與反思性地喃喃不休地寫下這篇並不輕鬆的文字。「用捨由時，行藏在我。」乘自己的感覺還沒有完全被歲月和疾病磨鈍，把自己快成灰燼的心扉撩撥得再現火光，甚至於還原爲一團火，燃燒至生命的終端。不憚淺見，鈎沉發微，同時也爲這個年代的中國文化藝術史彈出一個激情與沉鬱的音符，留下一個中國女畫家在特定年代中的思想與精神歷程和一份可查閱的真實資料。並以杜甫的一首名詩《春夜喜雨》作結：「好雨知時節，當春乃發生。隨風潛入夜，潤物細無聲。野徑雲俱黑，江船火獨明。曉看紅濕之，花重錦官城。」

<div align="right">

2007年6月20—25日杭州「絕色風荷」畫展期間初稿於西子湖畔

2008年10月完稿於香港一清軒

</div>

（該文以不同版本刊香港作家聯會《香港作家》2007年第4期、香港美術家聯合會《美術交流》2007年第6期，《絕色風荷》2007年8月版大型畫集，臺灣《新生報》2007年8月23日第一版，2008年《周天黎的藝術世界》，並被300多家中外電子媒體轉刊。中國美院《新美術》2008年第6期以《畫荷散記》爲題刊出第一章、第二章部份内容。此係完整版。）

此身已與荷花同

讀《一個中國女畫家的思想片斷——我與西湖荷花的情緣》有感

■ 李劍宏

春風大雅能容物，秋水文章不染塵。可謂周天黎先生此篇文章的寫照了。

古人看那小小的荷花，既有「江南可採蓮，蓮葉何田田」的田園真趣，又有「荷葉羅裙一色裁，芙蓉向臉兩邊開」的浪漫情懷；既有「接天蓮葉無窮碧，映日荷花別樣紅」的蔚然氣象，又有「紅藕香殘玉簟秋，輕解羅裳，獨上蘭舟」的淡淡哀愁；既有「相到熏風四五月，也能遮卻美人腰」的嬌羞風情，又有「出淤泥而不染，濯清漣而不妖，中通外直，不蔓不枝，可遠觀而不可褻玩」的高潔操守；既有「青荷蓋綠水，芙蓉披紅鮮」的蔫然驚艷，又有「秀色粉絕世，馨香誰為傳」的寂寞孤獨。

但周文之立意，卻「使人一見而驚，不敢棄去」，展現出作者卓然特立，不同凡俗的思想。作者說：

當天空中的黑雲暴雷如惡魔般不可一勢地君臨，天搖地動，欲把西湖全景吞噬之際，許多道貌岸然的生物都東搖西擺在一個無根底的空間時，荷花則始終保持著內心的莊重和高傲，巇視一切企圖踩躪我們社會的黑暗暴力，纖纖香肩竟棟樑似的擔起了高貴的花魂，盎然昂揚，灼灼其華，盡情向世人展示她自身的尊嚴和一種熱血灌澆下才能產生的奇異的剛烈之美。

「剛烈之美」，這是經歷了怎樣的人生傳奇之後，才能悟出的真諦？我不禁驚嘆作者深刻的洞察力了。那暗暗的陰霾、腐臭的淖泥、幽深的池塘，盪滌了多少道貌岸然的生物，吞噬了多少無根的生命，卻偏偏在荷花面前施展不得，那綻開的蓮花，竟然讓這腐臭的池塘有了盎然的生趣和蓬勃的綠色。連朱自清先生也要讚嘆「荷塘月色」的美好了，殊不知那池

塘，卻是因有了「剛烈之美」的荷花頑强的生存而賦予了詩情畫意，它何嘗不想像扼殺了其它的生物一樣扼殺了荷花呢？如此看來，朱自清先生確被矇蔽了，而今天的周天黎先生，這位女性國畫家，則發現了荷花真正的美麗——那是生命對抗命運產生的美麗，那是天地之間至柔至剛的美麗！

現在，我們在周天黎先生的文章裏面，發現了荷花的真正之美，發現了荷花的勇氣和剛烈，無疑，比起朱自清先生來，無論如何，我們都是值得慶幸的。

漫漫長夜，輾轉難寐，細讀此文，空谷中幾無跫然似鄉之音，聞之色喜。這時代，中國士大夫們「天下可運於掌」的骨鯁精神何在？在最佳秋色、尚稱自由的彈丸之地香港，我們中華民族中還有一位激越慷慨、心如蓮花生的女性國畫家；還有像周天黎先生這樣叩問心靈和命運的女傑，是令人欣慰和高興的。其實，當她以非凡的才情闡釋對荷花的感懷時，又何嘗不是在彰顯自己的本真和品質呢！

更祝願周天黎先生，把中華文化恍惚窈冥、幽思發憤，生生不息，厚德載物的神韻融入繪畫藝術之中。你必將在中國未來的文藝復興運動中，留下凝重精彩的一頁，成爲中國文藝史上可與日月爭輝的藝術家！

藝術是活的靈魂，沒有靈魂的藝術不能稱其爲藝術，倘沒有悲天憫人的情懷，沒有穿透時空的神性之光，沒有追求真善美的情愫，沒有高尚聖潔的心靈，那樣的藝術就祇會流於庸俗，最終湮沒不知所終。這樣看來，藝術家的精神境界決定著他的藝術高度，沒有精神境界的藝術家，他的作品就沒有生命力，也沒有永恒。

周天黎先生的畫作，性靈通透，頗得中華文化神韻，而她的文章也沉抑頓挫，激越奔放，筆鋒流暢瀟灑，遒勁犀利，頗有中華民族五千年來薪火相傳的氣節風骨。那麼看過她文章的讀者就無需疑惑了，周先生的藝術見證著她的人生，而她的人生之路，恰恰也成就了她的藝術。苦難與風流的生活，澆鑄了偉大的靈魂；正是這不屈的靈魂和精神信念，將令她嘔心瀝血的藝術，走向永恒。

（這是北京著名中國歷史和社會政治理論研究學者、《王權論》作者、思想學術網《劍虹評論網》總編輯李劍宏先生於2007年7月15日爲刊發周文所撰編者按語。）

讀《我與西湖荷花的情緣》有感

■ 史庭泉

我不知道我是在怎樣的情感中讀完了周天黎先生的《一個中國女畫家的思想片斷——我與西湖荷花的情緣》一文的，我祇記得當我合上最後一頁時，我把這單印本「呱」地甩在桌上，那封面圖畫上衝污泥而高出人世的菡萏飄搖了一下，定了；那棲息在荷葉上著菡萏凝眸神思的翠鳥翹了幾下尾巴，靜了。可我妻子倒著實嚇了一跳，急急地問：「怎麼了，你？」

「看完了！」「看完了，也用得著這麼激動！？」

「你——不知道，不了解。」一轉念，我覺得這樣說有損妻子的自尊心，便補充說，「周天黎先生，寫的多好的書，多好的人哪。」

「周天黎？周天黎你不是已經讚美了，是一副對聯！」

不錯，我已經寫過20字，讚美了周天黎先生《論藝術》是**「真話真情閃爍驚世天道；平實平易演繹藝術大義。」**可那是我讀了她的《論藝術》；今天，我是讀了她的《與西湖荷花的情緣》，寫她為人處世的，豈是可以同日而語的？

我並不想隱諱，在我的思想深處，真有點大男子主義的。可在周天黎先生和她的《我與西湖荷花的情緣》面前，我完全沒有了大男子主義的意識。

了不起，周天黎先生，真正是卓然不群，人中英傑。

（一）三生宿慧全真性　一路清陰到上頭

我一直在想，人，特別是女人，能成就偉大，靠什麼？是她的絕代嬌美和才智？是她的不朽實績和成就？是她的煊赫地位和背景？我說不來。

讀了周天黎先生的文字和畫作，我在一步一步的接近中有所領悟。

周天黎先生愛荷花，很小時候就從愛國詩人楊萬里的「接天蓮葉無窮碧，映日荷花別樣

紅」中認識荷花而成長，成熟。

周天黎先生愛荷花，在腦海裏深深地印著荷花是玉姬的化身這樣一個神話故事而走向生活，走向「變化與死亡」的世界。

她說，玉姬本是王母娘娘身邊的一個美貌侍女。見人間自由而動了凡心，愛西湖秀麗而留戀忘返。結果被霸氣專制的王母娘娘打入西湖湖底而陷身污泥之中。玉姬僅僅爲了追求自由，僅僅試圖接觸美好，就遭遇了無限的痛苦和無望的人生。

玉姬，惘惘不甘！

她被詛咒在污泥裏，她在難耐裏匍匐。然而，她在忍辱裏涅槃了——她汲取了大地萬物的精氣，「倔强地挺起了身，抬起了頭，向無盡的蒼穹驕傲地仰示自己絕色的臉龐。」

這就是「香遠益清，亭亭淨植，可遠觀而不可褻玩」的玉姬！

讀著，想著；想著，比著：荷花是玉姬，玉姬不就是周天黎嗎？

耐得這樣的人生歷練，有著這樣的艱難竭蹶，我們自然可以想像原浙江畫院院長陸儼少先生所書「三生宿慧全真性，一路清陰到上頭。」一聯的深刻用意了！

周天黎先生，曾經王母懷天怨，忍看玉姬遭網罟？

在「太多可怕的專權追求」、「太多萎蔫的犬儒奴性」、「太多陰暗的精神糟粕」、「太多卑鄙齷齪的兇殺手段」以及「太多有良知的儒生們的斑斑血淚」等令人「絕望的氣氛中」，她，「秉燭待旦地雕刻生命的意義」，向著「書雄九域」、「論振神州」、「斷鰲立極」挺進，最後卓然獨立。於是有人說她「此心已與荷花同」，乃自然之理也！

這樣的荷花，這樣的人生，應該說蘊涵著偉大，成就了偉大！

（二）丹青傲骨煉繪事　崎嶇藝路苦求真

認識荷花不容易，表現荷花就更難。

懷著「歲月無聲任去留，筆墨有情寫人生」的周天黎先生愛荷花、寫荷花，留荷花於不朽。她曾經這樣說：「縱然有溺水三千，我祇取一瓢。」由此可見，作爲國畫家的周天黎先生確實「特別愛畫荷花」！

周天黎先生曾經在杭州西湖，來回在荷花叢中，跟荷花爲伴，同荷花呼吸，與荷花共語；就在與荷花的朝夕相處中，周天黎先生進入了真正認識荷花的境地：

那亭亭玉立的綠莖，那田田的荷葉，那臨風綻開、搖曳生姿的紅荷，宛如情竇初開少女婀娜多姿的體態以及初會情人娉婷欲語時兩頰羞澀的緋紅。……她們是那麼的心澄神清，玉顏光潤，亮澤動人，明朗燦爛，純淨、純粹、純潔，透明無瑕的天性會讓忙碌的人群感覺到一份塵世濁謀中的安靜和慰藉。

她曾經對心中的荷花賦以無比美好，使我們陶醉：

站在柳絲桃影中，從濃蔭蔽日處望去，看到靜謐的水面上蓮蓬茁壯，荇菰穿行，迎風挹露。紅、白、紛、紫間變化著的菡萏煥發出七彩迷幻，曼妙柔韌、細膩纏綿、顧盼生輝、風情萬種。跟寬闊的綠色荷葉相互旖旎、相濡以沫，還時不時與湖畔舒捲飄忽的楊柳遥向對歌。

她還曾經這樣入木三分地刻畫荷花的精神，使大家蕭然：

她（荷花—引者）落穆淡泊，風骨超逸，任憑渾噩麻木的世俗心態對永恒和正義的嘲笑與妒嫉，任憑那些從陳腐暗角裏射出的企圖箝口禁語的陰泠敵意，她都從容的面對，默默的堅強，甚至有著令人敬佩的強悍，廓落恢宏，以及一派風輕雲淡的瀟灑，聲響隆隆的譽、毀、褒、貶在她的眼中祇不過是小眉小眼小是小非而一笑了之。

對荷花形象的認知，對荷花精神的刻畫，使周天黎先生完成了獨步荷花的精神昇華。

於是，周天黎先生進入了如醉似痴地創作荷花的境地。艱苦哪，創作！她自己也這樣說：「每畫完一幅作品，我整個人大汗滂沱，竟像虛脫似的軟弱。」

可這是一番「寒徹骨」的艱苦考驗，這是一種「丹青傲骨煉繪事，崎嶇藝路苦求真」的

艱難歷練，難道不應該説充滿著偉大？

（三）汗慚神州赤子血　枉言正道是滄桑

從來的偉大，都是把國家、把民族、把黎民放在心上。而偉大的藝術家尤其如此！

所以，偉大的人、偉大的藝術家總是悲天憫人的，關切著人民、關懷著民族，與國家同胞的命運生死相依、禍福與共！

吟唱著「身既死兮神以靈，子魂魄兮爲鬼雄」的戰國時屈原，是這樣；

痛斥了「商女不知亡國恨，隔江猶唱《後庭花》」的唐代杜牧，是這樣；

高喊著「臣心一片磁針石，不指南方不肯休」的宋人文天祥，是這樣；

公開説「苟利國家生死以，豈因禍福避趨之」的清代禁煙英雄林則徐，也是這樣；

告示著「拼將十萬頭顱血，須把乾坤力挽回」的民國開國元勳秋瑾，更是這樣；

……

這樣偉大的愛國者，應該還有許多，許多，真的不勝枚舉！

可我們已經可以知道愛國者的情懷、愛國者的心胸！

周天黎先生不僅具有愛國者的熱切情懷，而且還擁有氣吞山河的英雄氣概。她闡述主張時多麼誠懇，她實行規勸時多麼熱切，她展開批評時多麼中肯，她似乎是托著自己的一顆心面對著社會、面對著人們呵，你看：

我想，祇要抱著悲憫和利他精神，向往成爲生活與心靈之間的信使，祇要能做社會良知的守夜人，祇要和平理性、相互閲讀、各行其道、内心向善、充滿憐憫、有著愛的終極關懷，一個多民族的10多億人口的大國，爲什麼祇能有一種思想、一種信仰、一個聲音呢？何必要用思想者的生命爲代價來血腥相煎呢？

讀著這樣的文字，誰能没有戚戚乎心而震動呢？在這字裏行間，燃燒著的是一個愛國者的熾熱之情啊！

抨擊專制主義者，她又是義正詞嚴的，不遺餘力的。周天黎先生實在難忘「上海灘頭風夜寒，江流悲捲萬重瀾」！

她曾經這樣揭露每一個有良知的中國知識分子不會忘、不能忘、不敢忘的事實：

專權劍鋒所指，憲法如敝屣，長城內外，舉國上下，群魔亂舞，紅浪滔滔，到處是打著最革命的口號，用最漂亮的語言，幹最壞的事，死神每天賣力地捕捉著新的犧牲者。嗟夫！神山風雨，運數誰逃得？國家主席、元帥將軍、文士學者，藝壇碩彥、年輕俊傑、亡命冤鬼，種種被埋葬的精華，夜半幽靈哭，白骨森森啊！

讀著這樣的文字，我們又怎能不淒然心動、愴然淚下！

她曾經這樣義正詞嚴地批評指斥「霸氣十足，嘲笑『惜秦王漢武，略輸文彩，唐宗宋祖，稍遜風騷。一代天驕，成吉思汗，祇識彎弓射大雕』，敢於『和尚打傘，無法無天』的革命家。」

她這樣說：

為了消滅一切「思想異端」，在一場又一場的批判鬥爭以及各種政治權謀傾軋中，在反覆的癲狂、衝刷下，多少有著獨立思考的中華英才被趕進了「枉死城」。背叛羞辱著忠貞，革命吃掉了自己的兒子，由於缺失一種自由表達、權力制衡的民主機制，忽加諸膝，忽棄之淵，又有多少滿腹韜諱經略的高人在漠視別人的人生悲劇中，展開了自己的悲劇人生。」

讀著這樣的文字，我們又不能不對一切「批判鬥爭」、「政治權謀傾軋」、「反覆的癲狂、衝刷」深惡痛絕，而且會情不自禁地向天發問：為什麼一直主張「全心全意為人民服務」的革命家，總是喜歡並且熱中於在人民之間鑄造刀刃相向、血腥相殘的爭鬥呢？為什麼本來就是在「自由閱讀、自由思考、自由書寫、自由發表」的客觀環境裏問世的馬克思主義到了有的繼承者手裏就不准自由了呢？

真乃荷花也哉，容不得半點污穢，爲人民求民主！

真乃玉姬也哉，受不了一絲專橫，替百姓爭自由！

有道是，藝高膽量大，無私志高昂。周天黎先生是「真誠求一夢，大笑越雷池」；置生死於不顧，吐真言以稱快；視專權似寇仇，臨霸氣如強敵，何痛快淋灕至於此哉！

周天黎先生，容不得作假，忍不了虛僞。她一次一次地在她的藝術領地裏、在她的社會活動中大聲疾呼「省悟良知，懷有悲憫，逃出心獄，拯救自己」。她啊，「中通外直，不蔓不枝」，真乃荷花也哉。

周天黎先生，具真誠直言的膽識，有所向披靡之勇敢，懷氣衝霄漢的氣魄，擁獨步藝術之才能，爲國家之自由民主呼號，爲百姓之安居樂業吶喊；力主人文精神回歸，倡導真善美之實現；孜孜以求，勇往直前！

她心懷沉重，筆透蒼生。她說得好：「真正的大藝術家必能穿越精神的戈壁，問天、問地、問歷史、問生死、問有限與無限，無窮的精神追問中，生風生雨生雷電，誕生出千古佳作！」

我們不能不由衷地說：周天黎先生，中國畫壇奇葩！

寫於2008.7.21.

（來自網上的文章，作者是已退休的70多歲的老教師。）

讀者網上留言：

京城一論	奇畫、奇文、奇才。一個仰望理想主義天空的人；一篇拷問當代藝術良知，力鑄人文導航的百年好文。在夢與醒之中，在思與問之間，畫魂揚厲，中流風帆，是她畫與文字的最佳境界。她清澈犀利的眼睛中，有著對民族與歷史深刻的思考反省，她激情澎湃的文化精神令人心靈振撼。 大畫家周天黎的文化思想和藝術理念，必將對中國文化藝術的發展產生深遠影響。
老畫家	周天黎是一位難得的富有學養和思想見地的女畫家，她以對社會的高度責任感，用犀利的筆鋒針砭時弊，痛快淋漓地抨擊和批評封建主義在當今中國文化思想藝術界的餘毒和影響，對保守主義、死板教條、極「左」流毒、腐朽僵化、頹廢落伍等等，予以筆底響雷聲似的痛斥。滿懷激情地呼喚開放進步、學術自由和藝術創新。她深刻揭露中國美術界形形色色的醜惡現象，如拜金主義、虛偽貪婪、玩世不恭、思想荒蕪、精神失落、自私怯懦、趨炎附勢、利欲熏天、學術滑坡等等，亦足以振聾發聵，不啻爲盛世危言。
一讀者	讀完周天黎先生的畫和文，我領受著生命的感觸，我感到有一種血脈膨脹的藝術和思想的力量。我明白了爲什麼我們民族在遭到一次次重創之後，仍然能够恢復起真善美意志的原因。她的藝術功底、思想境界、精神基點、文化啓蒙和在國內外的聲望使她成爲一位站立在中國畫壇中央的人物。
美國一華人作家	自出機抒，成一家風骨。這是一篇將流傳於世的理性文字。

秋遲言	周天黎的中國畫很大氣，文學、理論基礎扎實，追求民主、自由的思想猶爲感人。
風雨七十	讀完周天黎先生的文章和畫作，回想自己忠誠報國反遭大難，一生坎坷。我百感交集，老淚難禁，徹夜無眠。近讀安寧狂生詞《高陽臺．飛紅》，抄錄送給當代中國最傑出的人文藝術家、我敬重的良知畫家周天黎先生，您的知音遍佈神州大地，您必將成爲中國文化歷史天空中一顆耀光閃彩的藝術之星。【小雨紛心，輕煙浮夢，長亭倚水堤東。一角難堆，濕沉還起追風。飄行不管蒼茫盡，肯回頭、湮沒荒叢。漫多情、江山社稷，兒女英雄。　舊題何事淒涼甚，讓紅樓滴淚，青冢哀衷。倘是如斯，年年執著應懦。輪回未必當然墜，破陰霾、萬里晴空。上高層、魂要昇華，氣貫長虹。】
上海老記一家人	我們讀著周天黎先生澎湃著真性情的文字，感受著作者良心的律動；我們眼前閃耀著文明和人性的光輝。向大畫家周天黎奉上我們全家的敬意！
偶然聽到	周天黎是值得人們尊敬的大藝術家。她的畫作和文章已經堅實地奠定了她在中國美術史上的地位。她確實是「中國文化天空中一道奇麗的彩霞。」
上海老中青三代	我們非常敬佩周天黎先生的見解，她曾深刻地指出：「一個藝術家如果淪爲權力和金錢的俘虜，放棄獨立的藝術視野與自己良知的意義認定，就難以對這個世界表達獨特見解，也難以拿出具有獨創性的藝術成果，藝術應有的驕傲與尊嚴也將隨之喪失殆盡。」相比之下，余秋雨先生缺少的就是周天黎先生這份可貴的人文精神。所以讀者們才會認爲：「天黎一篇孤文壓秋雨。」看來余秋雨先生這次是碰上罩門剋星了。余秋雨先生可以把余傑等人説成政治上的「敵對勢力」。但要把在海內外聲譽很高的大畫家、當代中國傑出的人文藝術家周天

	黎污潑成「敵對勢力」一了之，可能沒有那麼容易了！
黃鶴棲息	政治倫理學告訴我們，社會永遠需要批判，思想無罪。大畫家周天黎力圖用自己的藝術和文字，把人的心叫醒，將魂找回。
學子	今天，在物欲橫流的中國，我欣喜地聽到了一位大藝術家發出的呼喚靈魂的聲音。
蕭蕭水涌	在她的畫作和文章中，我們看到的是一位藝術天才獨行的身影；我們感受到的是良知與思想的沉重。
黑白天使	如果你讀懂她，會視她是一個絕世天才，一字一驚；假如你不懂她，會視她是精神夢囈，滿紙荒唐。
詩無邪	解雙城有好詩，拈來獻給中國美術界的良心、中國畫魂、一代大家周天黎先生：「犬有牙，兕有角，愛之自由惡之鐐。青牙貽我赤血糟，美人貽我金灼藥。藥敷牙角毒龍死，青氣入骨不能消。」
史論者	我搜索閱讀了周天黎先生網絡上的文章和畫作，我敢直言：作爲當代中國傑出的人文藝術家，周天黎先生如她自己所說：「社會生存中的我，總要面對生命不能承受之重——現實政治、和生命不能承受之輕——世俗平庸，我祇能這樣想：既然我已看到我們民族文化肌體上長著的污爛癰疽，我祇有不斷地閱讀、思考、觀察，犯風雪、衝鋒鏑，努力去認清時代的變遷與走向。」周天黎的文化思想與藝術理念、人文情懷和八大、徐渭、唐伯虎、吳冠中一脈相承，並且超越了這些古人和前輩。一位真正的大藝術家踏浪而來！——這不需什麼某官方機構認可，更不需那個小圈子捧場，因爲這是我們這個時代的印證。
看過多了	我們過去假話大話假藝虛藝見識得太多了。所以看到周天黎先生的畫和文，才有眼睛一亮的感覺。不過這樣好的文、這樣妙的畫、這

	樣真的人，惹來一些人的嫉恨、不滿和腦怒，也是很正常的事。
藝壇直觀	周天黎先生的文章畫作已公開地堂堂正正地立在中國美術史上了。可以以此爲靶芯，亂箭飛射。真藝真話祇會因此越加光亮。
笑傲江湖	三讀周天黎先生畫、文後，深深感動！滄海橫流，方顯英雄本色。令人欣慰的是，當下，依舊有這樣的學者型藝術家，面對混沌世俗的種種，他們定力十足，不媚權，不媚錢，不媚俗，不幫閑，在滾滾紅塵中特立獨行，「雖千萬人吾往矣」。他們，才是真的大藝術家，是中華民族文化振興的希望所在！
大浪淘沙	在一片狹隘民族主義鼓譟聲中，當代中國傑出的人文藝術家周天黎發出了獨立、理性的聲音，彰顯出她的高度。她在海内外爲什麽聲譽那麽高，影響力爲什麽那麽大，這是因爲她的藝術成就再加上人格精神和思想力度的魅力，已使她成爲一方重鎮。當代許多中國畫家，不足之處是讀書不够多，缺少人文精神，因此走不上一個較高的層次。
幾位老畫者的心裏話	周天黎先生的長文我們認真看了兩遍，附在文中的畫作也仔細作了研究。一個畫家能有如此文彩、如此筆墨功力、如此哲理思考，可以用「傑出群流」四字形容。但周先生會達到怎樣一個高度，還有待歷史來肯定。我們愛護周天黎先生，希望周先生能繼續自信又自卑，一路走好。
關注周天黎的杭州人	今天上午，我去周天黎先生的官方藝術網站，網上有一句主導語：「讓我們的思想自由地飛翔」。我個人覺得很好。一位真正的大藝術家一定是一位名付其實的「思者畫；畫者思」。
我們關注	改革開放30年來，我國在廣開言路、輿論監督、言論自由等方面都有了很大的進步。周天黎先生從促進祖國進步的角度，以愛之深、

	責之切的心情，站在一定的高度，思考並直言揭示和抨擊一些阻礙祖國進步的醜陋現象，就如柏楊先生寫《醜陋的中國人》一樣，我們理解。但有的人對周天黎先生過份的抬高，我們認爲未必妥當。有的人惡意「打殺」；有的人善意「捧殺」都不可取。也相信周天黎這樣非同一般的傑出藝術家，自可正確處之。
辛辛文	「冰肌絕世，鐵骨無雙。」好句！唯此才是周天黎女士畫藝、文才、慧智、良心之形象寫照！
周天黎書畫愛好收藏者	您的良知、您的藝術我們懂得。錄《題蘭花圖》詞一首，送給我們敬重的大畫家周天黎：「玉指輕揮，素心漫捲，綠煙細潤衣裳，漸醒憔悴，腼腆展新妝。占盡風流佳節，渾不負，青帝東皇。邀黃蝶，翩翩舞起，共唱《滿庭芳》。　思量。誰會得，悠悠空谷，九畹風光。任冰肌絕世，鐵骨無雙。千古離騷落寞，應當是，損斷柔腸。喜今日，無邊風月，世界盡生香。」
九江客	有一詩贈大畫家周天黎：春心如夢辨難明，獨抱江流絕唱情。樂府新聲猶在耳，不知健筆向誰傾？
愛我中華退休人	人文主義和文化復興，就是提倡個性解放，主張以人爲本，反對神權，用理性反對愚昧。大藝術家周天黎在文章中，從哲學、美學、政治學、社會學、科學、文學批評諸方面展示出的思想意義，值得認真研究。
讀後感言	周天黎先生的著作，無論在藝術上，還是在文化上，對當代中國及其文化語境都能起到一種近乎震撼性的作用。
一藝	中國畫壇的精神基石，就是由周天黎先生這樣真正意義上的傑出畫家們支撐著，她用正義和良知，以自己的真知灼見，抒寫出鋼鐵一樣堅實的文字，痛擊中國藝術界那些昏庸的靈魂！

上海老編	學者型大畫家周天黎先生的幾篇文章讀完後，感到周先生一下子將當下中國繪畫的審美理念、價值尺度標準，提高到了一個新的高度。在藝術人文領域彰顯出最爲稀缺的東西。周天黎先生的文章海闊天空，引經據典，邏輯嚴密。又立論堅實，直面現實，觀點明確。編成集子出版，很有學術價值，一定會受到廣大讀者歡迎。
一馬平川 贈周天黎	身披肝膽與良知，文章錦繡畫作奇。毫筆輕舉畫壇驚？已讓嫉人吐血狂！
儒學子	尊敬的周天黎老師：您對儒學研究的觀點，見解獨到，我很受啓發。您去年公開站出來發表文章批評我們山東省建造「中國文化標誌城」，學術界對您甚爲推崇，大名如雷貫耳。得悉您有個專欄在此，我以下述觀點求教於您：〖如果説，我們接受傳統文化而反對文化傳統，好像能夠釐清一些問題；但是，其實這個語義解釋不啻是文字遊戲，越説越亂。真正的區別在於，篩選文化傳統或者傳統文化本身，可以延續、傳世和遺世獨立那一部分文化精髓，且和未來主義或者民主自由接軌，是爲正道。那麽，什麽樣子的精髓是可以和普世價值接軌的呢？就是封建時代和後封建時代傳世的一切文化珍品。包括儒家哲學中的一些政治倫理論，文學作品和其它藝術作品。〗
醫者父 母心	希特勒死亡六十四年了，希特勒怎麽也不會想到，他不但被德國國際社會主義工人黨（即納粹黨）的殘餘所懷念，還被一些後人所崇拜。西方媒體所謂的「新納粹」其實就是納粹餘孽，他們不時在德國、奧地利等國製造事端，爲法西斯招魂。同樣，在中國，「文革」造孽者都死去多年了。還有少數人在寫博紀念他們，爲之招魂。封建餘孽、文革餘孽變身成網絡太監、網絡紅衛兵、網絡告密者，他們瘋狂爲封建主義、個人迷信招魂、美化「文革」動亂歷史。尊敬的周天黎老師，您的思想影響、您的藝術成就、您的正義之聲、您的聲望地

	位，都使他們嫉恨和害怕。事實教育我們，中國的封建餘孽、文革餘孽（網絡太監、網絡紅衛兵、網絡告密者）的招魂行動在相當長的一段時間內都會存在。您要有所警惕才對。
80後	我看周天黎先生的文章很好。和柏楊《醜陋的中國人》一樣好，一樣觸動人心。我支持。
周天黎同道	贈詩兩句，以表我對周天黎先生的讚賞、支持和敬意：「秋風磨劍氣，夜雨讀書聲。」一代大家，在風雨中奮然前行！
評論人	周天黎先生——中國文化藝術界一個燦爛的精神姿影，一位真正的大家。
弄文玩墨五十年	讀《紅樓夢》，想清代，有多人在薄粥黃葉相映襯裏，洞悉到曹雪芹貴族風骨的存在。當下，四顧茫然，幾十萬的畫家（畫匠）中，能把藝術創作變成一種內心追問之旅的又有幾個？周天黎的出現和存在，是中國畫壇之大幸！
哲學人	抱殘守缺，食古不化，不可能踏上文化復興之路。曾被奉爲國學的儒學，在中國文化復興中沒有任何特權。祇有創造出解決當代人類心靈危機的精神價值，中華文化的偉大復興才有希望。周天黎以對自由精神和心靈故鄉的忠誠，大膽突圍，邁出了可喜的一步。她必將在中國文化藝術上寫上可喜的一頁。正是具有這樣精神特質人，才有最起碼的資格，去拉開屬於中國文化藝術大師的時代之幕。
一言	儒學之前，中國文化已經源遠流長；儒學之後，中國文化百家爭鳴。儒學沒有能力，也沒有資格單獨概括中國文化精神。儒學靠皇權的千般憐愛成爲王官之學，成爲國學，乃是中國文化的千年恥辱，而不是榮耀——真理從不屑於將自己的命運同強權聯結在一起；真理從不取悅於強權。

史論	我們需要認真反思的是千年來，中國封建專制皇權和御用文人們篡改孔孟儒學，以絕對的獨裁權力對思想進行審判和屠戮，從而剝奪人們思想自由的權利。而中華文化的偉大復興，必須從哲學的政治倫理學的角度去認識我們的精神廢墟究竟在哪裏。面對心靈物欲化、生命謊言化、人格奴性化——精神危機的逼問日益逼近、露出魔鬼般的笑容之際，周天黎先生前沿性的思考彷彿是黑夜中傳來的思之力的漲潮聲，震醒了睡意朦朧中的人們。該文從心靈中湧現的審美激情，完全超越了一些小政客、小精英、小文化人的世俗性思考，其時代意義不可低估！
一白髮文人	從周天黎的文章和畫作中，我看到一個孤獨而高貴的靈魂爲追尋中華民族文明之光而苦苦掙扎前行，我真想走過去扶她一把，與她同行，可惜我老了。周天黎是一個真正屬於華夏大地的中國大畫家，幾十年了，從來沒有文章與畫作讓我如此感動，我要向她發出來自我心靈深處的敬意！
一詩人	天下第一好文！大藝術家周天黎篳路藍縷，以自己的思想鋒芒和精神力量，在人性的荒原中點起了熊熊燃燒的篝火，照亮出一條通向文化藝術大師座椅的荊棘之路。這是周天黎女士對重塑中華民族文化精神之魂的劃時代貢獻！
真也文	周先生寫得如此大氣好文章，我很佩服，也願意和您作學術上的商榷，我的見解是：儒家的核心是什麼？不是忠孝禮儀！而是「穩定」！儒家是以社會穩定，百姓生活安定爲根本出發點，而要實現這樣的理想就需要營建「和諧」氛圍，而要和諧，就需要一個固定的「人倫綱常」次序。《顏淵第十二》：齊景公問政於孔子。孔子對曰：「君，君；臣，臣；父，父；子，子。」公曰：「善哉！信如君

	不君，臣不臣，父不父，子不子，雖有粟，吾得而食諸？」大家在這個固定的秩序裏，按照自己的使命，做自己該做的，不做自己不該做的，大家井水不犯河水，相互相安無事，而目的是大家都可食粟。其實，此中所謂的君君，並非是效忠於帝王，而是以帝王爲代表的國家和國家中的人民。祗不過後來人們被強化教育成愚忠於帝王。
黄浦江畔思者	一篇出自大藝術家之手的大文章。思想、文彩俱勝！在當今的中國，十年「文革」的歷史好像已被遺忘；那些幾十萬愚民齊聚廣場，高呼「萬壽無疆」的場面也很少被提到。然而，「萬壽無疆」這個詞所代表的那種愚昧——專制政體所造就出來的愚昧卻至今還在延續著。
南方老記	讀完周天黎先生的文章，我心情十分的沉重。這真是一篇力拔千斤的大文章，給人有孤篇壓全唐的感覺，也讓我認識到周天黎作爲一個真正的大藝術家的才華和思想。當然也引起我自己的深思：對「文革」等等「左孽」，一個真懂反思的社會和國家，這麼大的傷痛，難道不需要一點反思和懺悔嗎？這對得起那時受害者及其家屬嗎？道歉和反思這麼難嗎？個人認爲，清除舊弊，就必需一套真正的方案，如臺灣二二八紀念日、紀念館一樣，每年的百合花祭奠往靈。這不是掀舊傷，而是一種警惕，一個社會和政府的真心懺悔，不管你是四十，五十，八十或九十後出身的人。
華東一教授	周天黎先生在文章中，對於狹隘中國民族主義情緒上揚提出的警覺和批評，十分的中肯。周的文章，我和我的朋友讀了幾遍，直認這是一篇文獻性的大文章，思想意義之深刻可以用「墜石崩雲」來形容。值得所有關心中國未來走向的人們認真研究。
上海一編輯	周天黎先生的文章觀點十分鮮明，毫不含糊，思想深邃，文風柔中有剛，爽辣裏充滿抒情，理與力俱在，看得出有深厚的古文底子。

	雖然官府中人多喜歡余秋雨之輩，但在中國文化藝術史的成就，周天黎必定高於余秋雨。余秋雨也很有才華，祇是其人格品質與周天黎無法相比。我支持周天黎，向堅守理想的藝術家致敬！
一個老上海人	周天黎的文章和畫，我讀了好幾遍，越讀越受啓發，越讀感觸越多。周天黎先生，您儘管大膽往前走。繼續您的深沉反思；繼續您的仗義執言；繼續您對「文革」和「極左」的猛烈批判；繼續您對千年封建專制文化的深刻揭露。我們中華民族需要您這樣有思想、有良知、有道義的大藝家來重塑中華民族文化的精神！
觸網	祇要完整地認真的讀過周天黎老師文章的人都明白，她對中國幾千年封建專制的「痛恨」，不是因爲「痛恨中國」，而是恰恰是因爲對中國愛得太深沉。大畫家周天黎是一位真正的愛國者。
我讀周天黎的畫和文	周天黎不但是一個難得一見的大畫家，而且還是一個踐履的思者、行者。她的思想和藝術創出超越了很多東西。
醉臥沙灘看斜陽	好文，大家手筆！因爲中國的文化傳統不但不提倡人們去打破祖宗成規，而且還要使出吃奶的力氣來扼殺每一個國人的異端思想。就是《西游記》裏出現了一個本事極大的美猴王，作者也要讓權威之手給他戴上一個金箍咒。「天不變，道亦不變」也許是全人類的共識，可天變了道亦不變卻是中國人的發明。縱觀千百年來的歷史，阻礙中國社會進步的，讓中國人落後挨揍打的並不僅僅是民貧國弱，而是那種抱殘守缺和固步自封的保守思想。
我是老年周迷	一代大藝術家周天黎以敏銳的思想觸角，古今勾連，中外貫通，灼見立論，撥霧釋疑，啓蒙並解構對封建專制皇帝、對封建專制文化的歌頌與褒讚。真係中國文化之大傑，中國藝術之大幸！周天黎——中國畫魂，500年來第一人！我70歲了，我今天開始是「周迷」，我還要引導我的孫子也成爲「周迷」。雖然，我們這代人已經無所奢

	求，但卻總是希望自己的祖國好。中華民族太需要周天黎這樣的人文藝術家，他們是真正的中華藝術之魂！
幸運讀者	讀後感言：驚世鴻文，孤篇壓全唐。大藝術家周天黎女士對這個時代錯誤的反思和深刻的揭示：那就是良知的死亡，思想的墜落。
大風	這段話說得好。今抄錄送給我心目中的當代大畫家周天黎先生：縱觀歷史與文化史，凡對人類文明貢獻有新促動者，要則，他能以敏銳深透的眼光與思辯將世人未知與已知的存在展顯於人們面前，使人類因此而覺醒，並在不斷的召喚中，以良善替換世人俱來的惡性；要則，他們站在人類的前沿以光形的大象而引導著人類邁向聖潔的殿堂，使人類同樂共生。那麼，作為一個藝術家而言，在其自己世代的文本呈現中，思想永遠是需要述說的方式來支撐的。從某種意義而言，所選擇支撐的手段，往往決定了所承載載體內部深度的分量。當然，所呈現的文本場景，也是構成這種文本是否可以使藝術家本人想法得延展的關鍵。
上海一學子	抄網上一詩，贈我敬重的周天黎老師：「不負衝天志，穿雲載未殘。揮旌驅霧散，解甲鬥春寒。笑傲群芳譜，漫留一片丹。乾坤重整後，路與後人寬。」
周氏同道	周天黎先生辛辣犀利、震動人心、閃爍著思想光芒的畫作和文字，必定會讓一些人不好過。我個人倒很喜歡這樣的文章，講句真話：在中國，這樣的畫風和文風不是太多而是太少。犬儒太多而鬥士太少。周氏的成就歷史自有定論。
一讀者	建議出版社在出書時，一定要把這些相關評論附上出版。這對將來周天黎藝術研究者們很有幫助。
鬆山子	作為真正的大藝術家，「就會推翻成見，創造新意境、新審美」

	，就會致力於藝術的獨創性，就會致力於至真、至善、至美，就會不斷完善自己的人格魅力，我認爲周天黎先生就是這樣的藝術家。這正是我們這個民族所迫切需要的。
鏡子中的人類	這樣直接切入社會體系的畫家極少。可謂寥若晨星，極爲珍貴。向當代最傑出的人文藝術家周天黎致以深切的敬意！
看後説兩句	在這個激情枯竭的年代，周天黎以獨立的個性氣質和對幾千年封建專制文化堅決挑戰的批判精神，進行深層次的文化反思，也使她自己成爲中國藝術界有較大影響力的中堅人物。這也是她成爲一個大藝術家的必由之路。陰暗勢力的各種打壓，無法動搖她在美術史上的地位。
落雪是花	作爲中國文人畫在新時代的領軍人物，周天黎的文化思想、藝術理念、藝術成就和人文情懷，正得到越來越多人的理解、肯定和支持。但也引起更多的爭論。真正的藝術大家都是在質疑、甚至很多的罵聲中脫穎而出。因爲他們是站在思想前沿的人物，有著「對文明呆滯意識定勢毫不綏靖的裂叛姿態」。
北劍琴心	對周先生文中的畫我們是十分的喜歡，筆墨瀟灑又老辣奇崛，獨具一格。
蒼天不老	和所有具有思辨力的傑出知識分子一樣；和所有具有深刻現實憂慮和強烈人文情懷的大畫家一樣，周天黎先生以沉重的使命感、歷史感和拯救感，以一個中華女兒的赤子之心，如杜鵑泣血，寫下了這感天動地的鴻文。歷史會證明：這個年代，中國畫界將因爲周天黎的存在過，而變得非同尋常！周天黎——中國畫魂！一位真正的愛國者！
幾位北大老人	「反右」、「文革」過去了那麼多年，惡風、惡行、惡仍在。值得人們警惕。近兩年來，周天黎先生是我們一直關注的藝術家。她在

	網上的文章我們幾乎都找來看，我們讚賞她的行文風格與至情至思至美的文字。她的畫作也與衆不同，個性鮮明，應屬大家手筆。而反對詆毀她者，我們至今還看不到有什麼像樣的文字，都是一些低檔次罵娘式的東西。這篇思想片斷的文章我們都認爲是一篇一流的好文章，我們支持周天黎的觀點，期待反對者寫出觀點明確的批評文章，我們也樂意參與討論。
網言	在市場經濟的今天，人文知識分子作爲時代的代言人和文化的當然詮釋者的角色也許成爲過去，但維護人類基本價值的承諾，使得她以對人生真諦的思索爲使命，以對於存在價值的不斷追問和對於生命意義的不斷闡釋爲天職，從而爲人類的進步提供有利的人文導向和闡釋空間。這，也許是人文知識分子比過去任何一個時代都更加神聖的歷史使命。
金水橋散步客	對周文一些偏激的文化觀點我持商榷的態度。但作爲一個藝術家海闊天空地思考，包括對「文革」的強力批判，我們都表示理解。周天黎先生在海內外有較高的知名度，經常以愛國主義的立場在港臺及海外發表言論，也爲各方所重，希望周先生能多到內地走走看看，祖國雖然還存在不少社會矛盾，但畢竟今天的中國社會是千年以來最富裕、最進步、自由寬鬆度最大的年代。而且今天的中國正一步一步地向前走去，要相信中國人民的智慧，有些事急不來，但總的來說是在不斷進步。
楊雲飛	在我60年的人生中，我還是第一次看到一位中國藝術家以如此立體型的文化視角，深沉地去反思中華文化。單憑這一點，我願意爲她叫好。不痛不癢温湯水的文章泛濫成災，目前中國文化藝術界十分需要這樣大錘的文章！
同道	一篇令人心靈震撼的文章，大藝術家當此！送上陳師曾先生的一

	段話，以表支持和敬意：「文人畫之要素：第一人品，第二學問，第三才情，第四思想；具此四者，乃能完善。蓋藝術之爲物，以人感人，以精神相應者也。有此感想，有此精神，然後能感人而能自感也。所謂感情移入，近世美學家所推論，視爲重要者，蓋此之謂也歟？」（摘自陳師曾《文人畫之價值》）
水墨之花	周天黎先生此文實爲憤世之作、醒世之作、明世之作。
浙東企業家	有骨氣、有水平、敢於直言進諫的優秀知識分子，是一個時代最鮮活的標誌，也是引領一個時代良知與智慧的重要力量。——向當代中國畫魂周天黎先生表示最深切的敬意！
冷眼直觀	從人類社會進入文明社會以來，知識分子就逐漸成爲社會的中堅，民族的脊樑。因爲所謂文明社會，就是卡西爾說的由文化符號構成的觀念世界，而知識分子是建立話語，堅守信念的人。知識分子是民族的脊樑，知識分子強，民族精神昂揚；知識分子弱，民族精神萎靡。
阿拉上海人	這不是一篇普通的談論繪畫藝術的文章。它是一篇追問中華民族文化精神的驚世鴻文，更是對中華民族近現代歷史悲劇的追問：中華民族爲什麼會沉溺在數千年的往事之中緩慢而無力的爬行，走不出歷史發展的瓶頸？！
30年教書匠	從學術的角度看，周天黎先生此文不但挑戰了宋、明以來的整套藝術思維，更是對封建保守的價值體系作出了全面的批判。其思想上的高度和自由練達的文筆令人十分震撼。
我是上海人	贈周天黎先生：水墨人生，寒梅鬥艷。我爲您這位近30年前去國的上海畫家感到驕傲！
參與一下	「人文知識分子在剛剛擺脫政治權力文化的巨大陰影之後，又面

	臨著新的工商文化語境的衝擊。面對現實，何去何從，可能的選擇不外有兩種，一種是世俗化，迎納工具理性和功利主義的價值尺子，泯滅自我身份，成爲市民社會裏的一員；另一種選擇是保持應有距離，以理想的激情和批判的眼光審視社會中的一切。顯然，道義的選擇應該是後者。」——周天黎的出現，可以說是這個急劇轉變的時代產物。作爲當代中國最傑出的人文藝術家，她得到人們的尊敬尊重是必然的。
閑來要讀書	周天黎先生的文章其實提出了一個當代中國思想史中的嚴肅的命題：如何重塑中華文化的精神之魂？這是一個大是大非的問題。它將吸引更多的人的思考，引起不同觀點的爭論是很有意義的。這不僅僅是周先生的支持者與「含淚文人」支持者之間的爭議。希望更多的不同立場觀點的人參與進來理性討論，爲中華文化的發展辯論出一個新方向。
看客	啓蒙仍是這個時代的命題。
一北京教書匠	上海朋友來電告知上網看周天黎文章，讀完後第一感覺是：這是一篇有時代高度的好文章，周天黎先生確實不同凡響，其膽識才華證明她是屬於這個時代的真正的大藝術家，我對她表示深深的敬意！並記錄一位學者的話表述我的文化觀點：傳統文化不能滋養我們的理性，它既不能使我們更睿智，能够洞悉事物的内在本質；也不能使我們具有感性的靈動性，能够具備更豐富和充實的生命情感；也不能使我們具有廣博的胸懷，去理解與汲取世界文化一切輝煌的理性成果；它也不能讓我們更具法理精神，追求社會的和平與公正。我們要麼祇見「鯤鵬」展翅高飛，要麼在夢見自己「化蝶」紛飛，就是沒有看到一個自由、獨立與公正的思想。在此情形之下，我們的理性之路更顯飄搖。我們的後面沒有先覺的啓蒙，而我們的前頭又沒有先知的啓

151

	示。因此，我們的生命中壓根就沒有悔悟的種子，以至於我們現在都不覺得生命需要悔悟這樣一個精神歷程。
廣東一筆	朋友一早打電話要我趕快上網看正火爆的周天黎的文章。一看大爲震驚：此文真乃百年難得一見之驚世鴻文也！大畫家周天黎筆鋒犀利，理、力俱在，以對中華文化之大愛，以中華女兒的赤膽忠心，以智者之思、哲者之言，挑破了中國幾千年封建文化的膿癬毒瘤。大哉，周天黎！謝謝朋友的訊息，我們應該把訊息告知更多的朋友，讓他們及時看到此好文。
東海一墨	難得看到的好文，鴻文，頂！真理越辯越明。當代中國傑出的人文藝術家周天黎先生迎著八面風雨向時代走來，歷史將會記住這位富有良知道義的大畫家。
上海老編	録句：「翻檢錚錚驚世語，羞沉十萬讀書郎。」
也是上海人	周天黎先生至所以成爲一位令人們尊敬的大畫家，是因爲她一直用她的深度思考、藝術創作和犀利文字，喚醒著我們的良知、喚醒著我們的人性和道德，提醒著藝術家對於這個世界的愛和責任。
邢乙	致大畫家周天黎 嫣花鄰頑石，炎世夢清涼。 叱咤囂塵雨，紅顏駐曙光。 心苞裏日月，宣宇灑馨香。 藝海求真諦，唯君創意狂！
一滴水墨	沒有獨立自由的精神，永遠成不了真正的大藝術家。向當代中國最傑出的人文藝家周天黎先生深致敬意！
孟慶鵬	好文！在近一個時期以來沒有讀過這樣的好文章，並不是閱讀饑

	渴，而是讀了那些齷齪諂媚的糟爛文章就想吐，而且已經沒的可吐了，所以就越發覺得這篇文章那樣清新可人，真是一盪心中鬱悶！
語境之外	在思者背負著社會變革的沉重壓力下，投身在社會變革進程的每一個體（類群個體），在價值取向上——各有所悟、各有所歸、各有所感、各有所融；而每一種思想在變革進程中的社會締結、文化凝聚，都將是對人的社會生命力和文化創造力的理性凸顯。
盧山居士	哲學教授獨絕蒼茫說得好：「一個停留在物質意義上的人無法理解一種生命狀態，一種脫離了動物性生存而完全走向精神的狀態。一個真正的人，一生中最重要的使命就是完成這樣一個精神化的過程。在人生的數十年時間裏，用精神養料不斷自我鍛造、自我錘煉、自我修行的過程。孟子所云苦其心志勞其筋骨餓其體膚空乏其身等等，僅僅祇是一種外化形態。提昇精神、撫慰靈魂是需要生命作長久跋涉的一種昇騰。」「完完全全體驗一種精神化的過程，並在其間收獲一個燦爛的生命和精神的自由，該是一項多麼偉大的生命運動！這樣一步步邁向生命的至境乃是人的至境！」
相識25年	錄馬英九先生寫的一首詩贈周天黎先生：「我陪你匆匆的來，又送你匆匆的走，廟堂十月，身朝言野，何嘗有意覓封侯？揮揮衣袖，甩甩頭，倜儻如昔，瀟灑依舊，祇憾鈴聲漸遠，空留去思滿樓。」
天要下雨	立馬橫戈大潮頭，周天黎——中國畫魂！
歌樂山獨行者	思想的深度和精神的美感，是保證人類文明永不中斷、永不爛朽的防腐劑。讀完大畫家周天黎的文字，我想起了出類拔萃的山城巾幗南朵女士說過的一段話：「之所以我們看到這個世界上如此豐富的思想風景與藝術風景，是有那麼多以不同視角切入生活的大師的獨創所致。一個優秀的文學藝術創作者總會獨具一副切中世界、透視人生的

	犀利目光來闡述感性的生活。」
中華晚英	讀完大畫家周天黎的鴻文，有「史家之絶唱，無韻之離騷」之感。在這個道德滑坡、思想被一些人看輕的時代，周先生這樣有思想的藝術家在這樣的時代注定是少數，但道德良知恰恰最真實最有力地體現在他們身上。
録温總理一首詩贈大畫家周天黎	仰望星空　　作者：温家寶 　　　我仰望星空， 　　　它是那樣寥廓而深邃； 　　　那無窮的真理， 　　　讓我苦苦地求索、追隨。 　　　我仰望星空， 　　　它是那樣莊嚴而聖潔； 　　　那凛然的正義， 　　　讓我充滿熱愛、感到敬畏。 　　　我仰望星空， 　　　它是那樣自由而寧静； 　　　那博大的胸懷， 　　　讓我的心靈棲息、依偎。 　　　我仰望星空， 　　　它是那樣壯麗而光輝； 　　　那永恒的熾熱， 　　　讓我心中燃起希望的烈焰、響起春雷。 　　　　　　　　　　——華夏學子

思畫	一位有思想、有理念、有才藝、有良知的大畫家，迎著時代的急風暴雨，向人們走來！
書畫情痴	大思考才有大突破，大時代呼喚大畫家！替中華文化除污存精，爲藝術思想樹立新碑！憑著柔韌的美學觸角，穿越巨大的歷史沉積，把真善美的藝術感知能力奉送給向往真善美的人們。周天黎先生是一位大寫的人、一位大寫的藝術家。爲中國畫壇能有如此高度的人物感到興奮！
破繭巢主人	「通會之際，人成藝成。」這是中國古代畫論的結論，而通會是非窮畢生精神不能實現的目標。所以，中國畫是生命過程的藝術，它的最大的意義是與人的生命緊緊相連，從而使生命變得更有意義。
華華文	風華絕代奇女子，錦心辣手妙文章。學識托起窮經皓首的鴻儒；閱歷產生洞燭幽深的智者；而才華所造就的，則是天地間的精靈，高傲而睥睨一切，俯仰天地，自由靈動。
60銅豌豆	一個弱女子舉起千斤鼎！洞察人心，遍嘗炎涼。文章寫得綺麗、蒼涼，沉鬱、激情，敏銳、尖刻。文化殘垣下長出的一枝野杜鵑花。一位真正的藝術家，中國藝術史不會缺失她！
仕途畫客	天下好文！一個真實的藝術大家的靈魂，直面人生，用真實的情感，感動世界，呼籲天下，改革潮流。周天黎先生，你雖然直端端、孤寂寂地行走著，但你的藝術和思想已成爲這個時代不朽的記憶，並炫耀著非一般的風彩。
珠江浪	我們廣東省委汪洋書記提出要殺出一條血路，再一次解放思想。今讀完周天黎先生的文章，深受震撼和感動。建議廣東的藝術家和文化人以及政治家們，上網來看看這篇文章，定會受益非淺。
深圳藝客	自古華山一條路，無限風光在險峰。在網上搜索拜讀周天黎的主

	要文章和畫作後，這位當代傑出畫家讓人感動，她如破繭之蛾，憧憬去擁抱生命的烈焰！她是屬於我們民族的，她是屬於人民自己的，她是這個時代難得一見的真正的大藝術家！
霧山白鷺源	周天黎先生的荷花情緣也許來自宋代周敦頤的愛蓮說，但她對人文缺失和當代藝術良知的拷問，則來自於她對內心深處流露的強烈的民族情懷和文化良知。此文是她對荷花人格化的寫照，是她在真假、善惡、美醜的搏鬥中，在探索當代文化人品格構建之路上孕育出的曠世奇文。
暮色殘紅	一位畫壇老人說過：「真正的藝術家都是苦難中成長的。藝術家沒有吃過苦沒有感情和心靈的波動，成長不起來。情懷是多年的人格、多方面姻緣修來的結果，這個是最重要的。藝術的高級品質就是這樣成長出來的。」向大畫家周天黎致以深深的敬意！
向日葵	一個在世濁中堅守著自己高貴靈魂的畫人，她必將在中國美術史上寫出獨特燦爛的一頁。
網客	挾捲著震古爍今的才情，凝固起鐵質的文字，穿透歷史的時空。一代大家登上中國畫壇！
心未冷	經友人介紹，上網看完周天黎老師的文章，深受震撼。真有大畫家的氣勢和深度。我貼上卓達集團董事長楊卓舒的文章《越「務實」的民族越落後》，表達我的感受：「一個不能被感動的民族是一個行將死亡的民族，甚麼人不會被感動？躺在病床上奄奄一息的人。奄奄一息的人說不出話來，生命行將終止，有的時候他也感動他人，自己也被感動。一旦沒有甚麼東西可感動，一旦不能被感動，這個民族的精神世界就死亡了。所以我的一個定義是，眼淚是一個民族心靈的乳汁，一個不會流淚的民族，是一個不堅強的民族。而能夠被感動，能夠流淚，能夠會哭的民族，才是真正強大的民族、高貴情感的民族、

	堅強的民族。我們在改革開放，我們在走向世界，我們在加入世貿經濟組織，我們正在加入國際經濟循環，在從傳統農業社會向工業社會過渡，由封閉走向開放，所有這一切都是為了使國家強大，使人民更加幸福。但是如果沒有高貴的情感，沒有什麼東西可以使我們被感動，沒有什麼東西可以使我們淚流滿面，這種物質財富的追求方式祇能是南其轅而北其轍，祇能是緣木求魚、背道而馳。歷數世界上許多發達的國家、所有進步快的民族、所有物質財富非常富足的國度，都是情感非常高貴的國度。」
津道邊	讀後感：以其純真、純善、純美的信念，情不自禁將寫作沉浸於巨大的痛感與快感之中。本文隨處可見的，是作者的文化憂患與思考。那細緻而又精當，充滿激情與蒼涼的筆觸，帶著靈氣，伸向超越式的思考，展示出知識與文化力量襯托出來的精神力量。她的繪畫藝術也因此卓越長存。一位名不虛傳的中國文人畫在新時代的代表性人物。
從藝30年	周天黎先生的文字，表述了人們長期隱藏在心中的歷史感覺與反思。歷史在緩慢地向前推進，在無聲無息地逐漸地轉換著。從這位傑出的女畫家身上，我們看到了中華文化復興的希望！
華藝心	祇有從根本上認清封建專制文化對中華民族的思想毒害，我們民族才能產生出擺脫它的精神力量。當代中國大畫家周天黎先生向人們揭示出這一深刻命題，這是她對中國文化藝術發展的卓越貢獻所在。她的文化思想和藝術理念不僅僅已經超越了徐悲鴻、齊白石、潘天壽、陸儼少、張大千等前輩名家，而且突破了幾千年來中國畫界的思想與藝術侷限。周天黎，將成為中國美術史上一個大寫的名字。
鄂藝	「時間能讓宮殿成為廢墟，英雄和美人都不存在了，但是卻能永久的儲存住一些人性的感動，並一代代傳承下來。」周天黎，千山獨

	行的大畫家，當代中國美術界的良心，中華藝術史上一個閃光的名字。
香山一葉	沉寂19年的女畫家的一篇文字，竟然引出衆多的追捧、讚譽和批評、咒罵，本身就是一件很有意義的事情。周先生的文章包括見仁見智的評論，其實已觸及到了中國畫家、中國文化人的敏感神經，把他們推到一個莫大的思考問號面前，去檢驗善惡真僞。
陌生人	我們這個年代還不清楚應該用怎樣的尺度去丈量周天黎先生的思想突破，文化理念和藝術成就。不管何種勢力怎樣抹黑，她在中國美術史上的閃耀存在，已成爲事實。
希聲	向堅守理想的藝術家致敬！
華藝心	周天黎，又一位中國藝術精神的堅守者和拓荒者。她的藝術有强大的生命力，她的文化思想將産生深遠的影響。
東土筆	中國畫壇上的一道亮色。她的文字穿透了時空。中國畫魂。
一讀者	周天黎先生文章不但揭示了中國美術界文化界、同時也揭示了我們這個時代的精神病癥。
匆匆來者	不知從什麼時候起，中國美術界漸漸失去了最可貴的一種理念，一種精神。今晚，讀著周天黎先生的文章，在這位當代傑出女畫家身上，我感覺到一種理念和精神的回歸。
走過歲月	一個喪失人格高貴感的年代，一個不再追求生命意義的年代，周天黎先生這樣的人物，哪怕祇有一位，也是中國美術界的大幸。
史倫比	一個成長於文革亂世的罕見才女，一個不隨世俗飄零的傑出畫家，周天黎，50年之後，將被推崇爲這個時代的特立獨行的藝術大師。

慕蓉雪	好文章！蒼山負雪，明燭天南。大畫家的思維，大畫家的氣勢！
一美術評論家	周天黎先生的畫作與文章中，閃射出一道令人振奮的光芒。其美學思想和精神價值有待人們進一步發掘和研究。
不吐不快	周天黎畫風奇特自成一格，周天黎文章坦盪直言理性反思，這樣有思想有人文精神的傑出藝術家不是太多而是太少了。
偶然看	讀完周先生的佳作，我很久不能平靜。我記錄有人說過的話，表示我的感受：正是因爲我們有了對價值理性的遵從並將其置於一切現實的事務之上，我們才能依然仰望頭頂的星空，關注內心的道德，才最終懸置出具有神啟意義的「彼岸」以告慰人並讓其有信心，從而使我們賴以生息的家園不致坍塌淪陷，並一次次脫身於幽暗的歷史場域看到引領人性向善的光芒。
滄浪水	周天黎是一個敢冒衆多人的指責打壓，去推翻一切錯誤傳統的當代傑出藝術家。她的所言所行得到我們發自內心的尊敬！
中華心	骨鯁之士是我們這個民族的財富啊！向大畫家周天黎先生致敬！
東湖一收藏者	周天黎先生這篇文章是難得一見的好文、大文、傳世之文。已經在海內外美術界及收藏界引起極大的關注。可以反批評周先生，但惡意的嫉妒、扣大帽子的攻擊則毫無意義。錄中國商業聯合會藝術市場聯盟負責人周岳平文章中的一段話：「香港美術家聯合會名譽主席周天黎先生更是以非凡的才情和如椽大筆狀寫西湖荷花的秉風骨魂和剛柔之美，這位心湧蓮花的中國傑出的女性畫家，以她獨特的視角，深邃的思索，穿越五千年中華文化的厚重，鞭辟入裏地揭示人文的缺失，拷問當代藝術的良知，立正大格，從而爲人文重塑導航。可謂『絕色風荷』活動的扛鼎之作，且將在中國文化藝術史上留下濃重的一筆。」

歲月已逝	周天黎19年前，在大紅大熱之時，突然銷聲匿跡。這次以畫壇大姐大之聲，重現江湖，又一次掀起江湖巨浪。真乃當代奇女子也！
聞風而來	周天黎的長文看了兩遍，我覺得周天黎對郭沫若、余秋雨、劉國松諸位先生的批評，是講道理與有學術觀點的。而且十分尖銳深刻。我個人認爲中國美術界文藝界需要有這樣反思性的文章。另一方面，對周天黎的畫作和文章，人們也可以批評探討，但也要以學術爭論、思想交鋒的角度。我個人還認爲周天黎確實是一位有自己文化思想體系、美學觀點的大畫家，至於她能不能成爲大師，還有待未來歷史來回答。
風雪同舟	祝福您，善良而正直的人！周先生，您是中國美術界的驕傲，我們在萬里之遙，緊握您的雙手！
中年博客	天行健，君子以自强不息。——向尊敬的周天黎先生致以真摯的問候！
富春江人	一劍霜寒四十洲。我願和同道們手携手，同登坎坷天山路！
天山同路	2月7日電／北京《新京報》今日刊登社論說：新年降臨，向所有奔波在風雪中的人致敬，向所有堅持夢想的人致敬。……一朵小花會敲響春天的鐘聲，一片嫩芽能張開春天的旗幟。……冬天已經過去，春天仍有揮之不去的嚴寒。在大地與河流解凍、萬物復甦生機的欣悅時刻，祝福你，所有善良而正直的人們，祝願你能夠穿過自然與時代的風雪，帶著一顆勇敢的心呵護你現實與理想中的世界；祝願你在種種挫折面前逢山開路、遇水搭橋，連接被阻隔的交通，追回被耽擱在道路上的年華，扶起因自我迷失或時代遷延而延誤的人生，與家人團聚，與理想團圓。
教書匠	我贊同周天黎先生文章的基本觀點。我以彭衛先生（中國社會科

	學院《中國史研究》主編）最近的一段話表明我的態度：中國近代以來的路程非常艱難，直到改革開放這30年，我們這個國家、我們這個社會才算摸索到了一點兒真正適合自己發展的路子。中國在發展中出現了一些道德滑坡現象，比起希望用儒家文化對之修正來說，規範人的行爲主要還得靠法律，而不是道德。講等級的儒家文化無法響應求平等的現代社會，儒家文化有益修身養性，若作爲中國文化現代化的基本内容，是歷史的倒退。用儒家文化重建社會是痴人説夢。
一老師	中國講真話的人越來越多，我們的社會也會變得越來越好。這也是我們深夜都關注周天黎老師專欄的原因。
美院學生	我們同意一學人的觀點。我們雖然年青，我們會去尊重一個人，但不會去崇拜任何一個人。我們第一次看到周天黎老師如此尖銳直言的文章，大家震動很大。對講真話的藝術家，包括吳冠中老先生最近的講話，有的觀點我們並不認同，但我們在網上堅決支持吳先生講真話。中國的歷史告知我們，講真話的人往往要受苦受難，甚至掉腦袋的！
一學人	公道自在人間。不是爲了周天黎先生個人而言，我們不是爲了去維護她個人，我們的基本立場觀點是：支持講真話者，在中國社會講真話已很不容易，周先生不怕得罪人，敢講真話，那怕講話有些偏激，我們也會站出來支持她，何況她講得有道理。
美 院 一學人	我個人贊同周老師的文章。講真話難，一個女畫家講真話更難，在今天講真話難上難！
同學	大學生不必悲觀，我們的社會正在一步步好起來。周老師的文章如果在以前，早被抓去坐牢殺頭了。周老師能公開發表這樣尖銳的文章，並引起許許多多的人來共鳴來爭辯，説明我們社會已經進步了。

老實話	才識博大者易於遭妒，周天黎沉默18年後重出江湖，以其在國內外的影響力和正直高尚的品格，她的存在，已成爲一些人的不可承受之重。這也説明爲甚麼有些人欲讓周天黎停止發聲。周先生，我們支持你！我們身旁許多美術界文化界的朋友也都在默默地支持你！
一美編	讀完周老師的文章，我感到渾身不舒服。因爲我看到了自己靈魂深處的醜陋。我想哭，卻無法哭，我想笑，又笑不出。我欲罵，口難開，我欲喊，喉無聲。在混混濁濁的美術界，文藝界，太需要這樣犀利的文章來當頭捧喝。好一個當代奇女子周天黎！大哉！
美院一教師	我在西湖藝術博覽會上看過周先生的一批畫作，確實富有藝術個性，很不錯，屬大手筆。但周先生的文章我讀了認爲有些偏激，是不是可以更包容一些？用詞能不能平和一些？有些情況我們心裏其實也清楚，你生活在香港，還擁有較高的社會地位，講些重話不要緊。而我們如果講話得罪人，現實生活中就會遇到很多麻煩。
一美院老師	讀完周先生文字，我肅然動容：好！祇要文化精神還沒有完全死去，生命就有希望，心靈就有希望，中華民族就有希望！
南京老人	看完周先生的文章，我一夜難眠。講幾句真心話：這是我幾十年來看到最好的文字之一。高貴而勇敢的靈魂才能如此哲思深邃地把苦難與反思刻寫在中國美學之崖上。中青年藝術家們都值得花時間去認認真真地閱讀周先生的這篇大作。
西湖青年畫客	幾個友人讀周老師文章後，都認爲真乃第一等好文也。引來無恥小醜僞類嫉妒之暗箭冷槍也不足爲怪。錄一位批評家的一段話來評介：「人類文明最偉大的光芒在於人格的獨立，藝術無疑重塑人的自由智慧和獨立個性，從而顛覆了壓迫人性的封建文明。在半封建的中國，還原人性的獨立意識仍是文化領域首要『工程』。然而，大多數

	所謂藝術家都卑躬屈膝和甘爲奴才，熱衷於歌功頌德和吹牛拍馬，無奈者不乏有之，無恥者則比比皆是，結果導致整個社會人性扭曲和人格分裂。」
過來人	周天黎先生給大家提供了一個很好的文本。一個民族的文化，它是高還是低，主要的指標在什麼地方呢？值得人們深思。
老叟	讀完周天黎先生這篇文章，我直認爲周先生其實是一位當今不多見的精神貴族。而「貴族精神的價值在於讓全民變得高貴起來。如果貴族精神不能成爲大地上的文明最重要的標誌性特徵，即使全天下的城市、鄉村都充滿沁心怡人的時尚情調，歌舞昇平，民族的精神也難以健全，也無法掩藏世間無處不在的悲情。……一個民族，如果不能有這樣一批人引領全民族在情感高貴的峰巔行走，這個民族在世界上就會被人厭惡、被人瞧不起、被人蠍視。」
文革受害人	周天黎先生對「文革」的反思文字震動人心！希望大家認真看看。她還理性地寫道：我完全無意苛責那個時代掙扎求存的人，我執著的用詞是我清醒地認爲：爲警後人書痛史，我們需要的是記住歷史而不是爲了記住仇恨。
東方星	我是一個學藝術的女大學生，我個人是十分贊同周老師的藝術觀點：「藝術良知擔當著藝術的精神，藝術的精神體現在藝術良知。」並把這兩句話抄錄在我的筆記本首頁。但我也不反對其它人反而觀之。各人有各人自己的活法。
未來畫人	周老師文章思維犀利，邏輯清晰，觀點鮮明，語言明快，氣勢磅礡，文彩斑斕，字字珠璣，鏗鏘有力，是一部很有分量的驚世鴻文。
羊城老驥	情感熔鑄，真力彌滿，真是好文、大文！「天變不足畏，祖宗不足法，人言不足恤。」祇有思想解放，才能推動改革深入，祇有改

	革，中國才有希望。向當代畫壇女傑周天黎老師致敬！
琴心	中國畫壇的一朵奇葩！冷硬的世道中依然有著人性的光；依然有著灼灼心跳和砰然湧流的熱血脈動。大畫家周天黎先生的文字和藝術實踐，昭示著中華文化藝術的真諦。
水波微瀾	她手捏一把智性向善的鑰匙，打開了奔向博大精神天空的大門。這個時代假如沒有周天黎的存在，中國美術史就會出現殘缺！
水橫舟	周天黎的美學思想和花鳥畫藝術已從自然意象走向精神世界，在個人的情感裏和繪畫藝術的語言中，深刻地反映了我們這個時代的精神追問，從而贏得了獨特而強烈的視覺藝術的力量，對整個中國繪畫藝術的現代發展有著及其重要的啓發意義。周天黎語：「藝術良知擔當著藝術的精神，藝術的精神體現在藝術良知。」——不管今天和後世的人對周先生的藝術成就如何評價，她在中國美術史上的地位已經客觀存在。並將隨著時間的推延，越來越彰顯出卓越非凡！
山中樵夫	不少中國畫家存在著「當代水墨的硬傷，是思想的貧乏，並爲文化保守主義和民族狹義主義提供了一種旗幟性『符號』作用。」周天黎先生的藝術理念已從這種困境中成功突圍，學術見解獨樹一幟於中國美術界。周氏的畫作與文章中，往往閃射出令人振奮的新思想的光芒。其美學思想和精神價值、藝術成就有待人們進一步發掘和研究。
大風歌	一代畫師周天黎，中國文化藝術思想的先行者！當前，崇高是一種很稀缺的精神資源。而高尚文化中的內核——精神與人格，都是我們民族面向未來的最重要資源。飛蛾爲什麽赴火？爲什麽雖死猶生？就是因爲他們熱愛思想，熱愛真理。凡是熱愛思想，熱愛真理的人們都會盡其所有追求除肉體生命之外的另外一種存在，另外一種生命，那就是真理的存在，那就是永恒的生命。

詩者文	讀完大畫家周天黎的文字，忍不住讚嘆這是一篇百年好文！她的藝術思想與人文精神，可以説是500年來第一人！我抄録一位青年學者的話來表達我的認知：「文藝批評不是縱容藝術的苟且與懦弱，更不能將本來是貧血藝術吹誇得多麽偉大强壯。中國社會不止是文藝的貧血，整個人文學術領域全然軟綿綿，以致人們的正義感銷聲匿跡，歸根結底在人文精神的薄弱。當所有藝術家全都規避政治，弄些筆墨趣味、形式美感的玩意兒；理論家和批判家跟著胡吹亂抬一通，這種文藝狀態決定整個社會精神面貌的墮落萎靡。藝術的激情動力來源於良知勇氣和個性天賦，它也是藝術精神倫理，任何屈服於外部壓力的藝術均不值一提。」
磊林	勇者蔑視塵世的狡惡，智者追尋理想的超然。一等一的好文章！
墨客網言	我花了兩天兩晚的時間，在網上搜索了周天黎的畫作和文章，《一個中國女畫家的思想片斷——我與西湖荷花的情緣》讀後，令人身心震撼！發表在8月2日《美術報》上的《爲思而在》，文短鋒利，入木三分。有多少中國畫家能的像周天黎那樣，能如此深邃地表達自己的文化理念、人文情懷和藝術激情，憑這一點，周天黎就已被列入500年來最優秀畫家的前例。而她的成名作，在1986年創作的國畫作品《生》，已越過藝術現象、歷史現象乃至文化現象和思想現象的界限，切切實實呈現一種人類宇宙生命意識的哲理存在，從而成爲中國美術史上的千年孤品，藝術經典！ 　　她的到來爲中國美術界打開了一扇展示自由高貴的精神世界的窗櫺！
白雪飄過	鄺老五有言：真正擁有自由之思想獨立之人格的知識分子，因爲他們的靈魂不可能滿足棲居在那被打碎的廢墟上，他們的批評思想必將引領我們在精神的高原上呼吸和奔走，以新鮮的氣流唤醒玩世無聊

	的藝術家在膚淺艷俗的世界中昏睡以久的精神世界！
一壺龍井品天下	大藝術家之思，明哲理者所言。文彩風流，赤子情懷，猶有史筆待千秋。此書，進入大學講堂，可成爲教授們的高頭講義；此書，進入平民百姓家，可成爲人們爭相傳閱的驚世鴻文；此書，進入學人士子的書齋畫室，可成爲覺醒和反思良知道義的晨鐘；此書，在網絡世界四海傳播，可成爲「含淚文人」面前一座真僞立顯的銅鏡。讀完此書，血有濃度，淚有光澤，使你從世俗現實中昇華起崇高的人文信念，去重塑我們中華民族文化的精神之魂！
知必言	一代藝術大家周天黎，她把一顆思索存在意義和生命價值的內心，以飽滿精神體驗的形態，坦誠地赤露在處在變革之中的中國社會面前，履行了一位優秀的中華女兒對自己祖國的道義責任。也因此成爲人們嘆爲觀止的心儀。
廖廖	周先生好：在網絡上看過很多周先生的畫作和文章，我很喜歡。周先生的畫作，初看如柳永的詞，婉約清麗。再看，卻有辛棄疾詞的風骨和不屈。三看，又看到蘇軾詞的大氣磅礴、傲立於世。在我看來，周先生的畫作和文章都是一等一的，但是在國內似乎「曝光率」並不是很高，真是遺憾。我很同意周先生的藝術觀，「藝術是爲人生的。」「國畫應該有風骨，有思想。」但是今日世風日下，世人大多崇尚機巧、快速、投機，希望一步登天。國畫會不會因此式微？或者已經是在墮落中？世上已無士大夫，道家也少人提及。國畫是否已經失去了成長的環境？夜深無眠，幾句感慨。

中國繪畫藝術創新與發展的思考

■ 周天黎

一

很長一段時間來，在中國美術界，有關國畫的筆墨與色彩，形式與構圖，傳統與現代，風格與流派，氣勢與意象方面的討論言人言殊，高見紛呈。與此同時，一些人對「現代主義」、「後現代主義」的討伐追迫也是緊鑼密鼓，誓言不獲全勝決不收兵。有鑑於此，我想從另一宏觀的思想層面來談談我的一些看法。

我認爲任何文藝的復興、文化的繁榮，都是以自由活躍、百家爭鳴的思想爲前奏，以政治文明寬鬆下的和諧社會爲條件，以對人類本性深處之美的激發爲基點，並以社會良性變革進程爲必然。藝術家的敏感心靈極容易體會到人生的苦澀和歡樂，又時時受到真理的感召和被激情所驅使，因而，任何偉大的藝術作品都挾帶著濃烈的時代氣息，反映著時代的精神。爲此，祇有在那些人爲設置的限制學術自由的禁忌都得到突破，各種創新思維的藝術實踐都能得到包容和尊重的情況下，中國的傳統繪畫藝術才能暢順地吸收新時代的基因，煥發出强大的生命力，並真正得到振興和發展。

就此而論，真正的藝術決不可能是政治和經濟權貴的恭順奴僕。有的人在美術界或政府裏有個不大不小的官位，經常亮相於媒體，主席臺上坐前排，作起報告嘩啦啦，身邊吹捧抬轎的人一大幫，巍巍乎以爲自己在藝術領域的成就也真的很大了，甚至是畫壇扛鼎之輩可以號令群綸了，那是自欺欺人的笑話。同樣，急功近利的商業推動也祇能生產出更多的藝術次品。有些對藝術一知半解、低端視境的「暴發戶大款」偏偏以爲金錢可以凌駕在文化、道德、精神之上，認爲手中的大把鈔票就能論定作品的藝術價值，妄爲撒野，神氣活現地在中國美術界東奔西走，身後竟跟著一大串唯唯諾諾的畫人，以炒房炒股的手段在藝術品市場翻江倒海般的折騰。他們不是在投資藝術品，而是在劣性投機，敗壞畫壇的風

氣。金錢的力量使他們自覺不自覺地成爲精神罌粟的種植者，銷蝕著藝術的本質。這些人有時也扮扮高雅，但和真正的藝術家、收藏家根本是兩回事，完全不在同一文化、精神檔次上。當然，他們也根本無法明白藝術家收藏家的優雅是一種氣質，是一個人由内向外自然而然擴散出的一種精神高貴、知識内涵和真摯情感，不是用金錢就可以買到一切的。

然而，在當前思想迷惘，權威飄搖，人心浮躁，誠信遊離，炒作頻頻，市場虛熱的中國畫壇也隱藏著不少真正的藝術大家。他們囊螢映雪，數十寒窗，痴守著歲月的寂寞辛勤耕耘。那些始終堅持對良知、正義、人道、博愛、民主、法制、自由、平等這些人類文明主流價值的認同與體現、追求真善美的藝術家以及他們筆酣墨飽、凝煉蒼勁、生氣鬱勃的詩章般的作品，猶如沙土中的金子，將被我們的後代所珍視；而一切甜俗媚世、投機取巧、恭頌爭寵、精神蒼白、沒有創造力量的作品都將在短暫年月的灰塵中速朽，這類畫家也好像是寄生在江邊的一堆泡沫浮萍，很快就會被時間的流水衝得杳無踪影。

災難重重而脊樑挺拔的中華民族，在百轉千回中從封閉邁向開放，走進了改革開放的歷史時期。人們在向一切西方强國學習先進科學技術的同時，也要學習優秀的西方文化和人文精神。祇有兼容並蓄，才能取長補短，全面發揮，振我中華。如果我們能以歷史的敏銳認識到社會變革前進的必然，那麼，我們還能從東西方文化碰撞所迸發出的火光中，得到加速社會列車前進的驅動能量。另外，在現代化進程的摸索中，在全球化浪潮的衝擊下，中國傳統文人範疇的藝術家們也必然向著現代知識分子轉型。隨著社會的發展，對舊的文化價值觀勢必出現新的反思和針砭，並帶動社會審美品味的異變。何況藝術從來沒有一成不變的邊界，創造就是對舊框框的突破與擴展。所以，對那些挑戰傳統、離經叛道、衝擊固有藝術觀念的藝術理念及作品，我想也應該有存在空間，不必視爲洪水猛獸。在一個13億人口的大國，在一個文明開放的社會裏，藝術思想不可能定於一尊，要允許每一個藝術家在藝術創作上都享有「異端的權利」，而不是像「四人幫」橫行的「極左」時期那樣，整個神州大地上，祇用一個腦袋來主宰思考。我們看到，思想專制和文化獨裁曾給任何獨立思考及敢於直言的藝術家帶來過死亡的災難，整個美術界舞臺上，祇見得幾個狐假虎威的政治打手和藝術騙子在四處充當錘殺思想的行刑者。回過頭去看看，米開朗基羅塑造的《大衛》，羅丹創作的《巴爾扎克》，馬奈早期的女性裸體《奧林匹亞》以及印象畫派的最初階段，還有傅抱石突破傳

統的自創非中鋒非側鋒的「亂鋒皴」筆法，都莫不是在鋪天蓋地的攻擊、嘲笑、謾罵與「異端」、「怪亂」、「沒有傳統」、是「東洋畫」等等的責難聲中成爲藝術的經典。

冷靜觀察當今美術界，浮華背後，濁世百態，潔白與卑污的心靈等級相差何至百丈。那些人生觀油滑投機的藝徒們蠅頭小利就暴露出虛僞貪婪的人性底色；又有許多人在玩世不恭的低俗趣味中自鳴得意。真正的藝術天才們面對嘈雜的人世時，是無法隨俗而歌的。一個走在時代前端的藝術家，與世俗價值體系的觀念衝突是不可避免的，社會應予多多的寬容。如果用政治指令去直接幹預藝術創作更是愚蠢的行爲，記得趙丹早在1980年10月去世前夕，曾感嘆地呼籲：「層層把關，審查審不出好作品，古往今來沒有一個有生命力的好作品是審查出來的！」巴金在同年10月14日就回應：「趙丹説出了我們一些人心裏的話，想説而説不出來的話。」希望智者們語重心長的忠告不會重複空轉。和諧社會的一項重要體現是尊重多元選擇和價值多元化。再説，一切生命體都有它自身的運展規律，讓它們都能自然地呈現著本來的生命能量時，整個社會才能在活躍的良性循環中，變得真正的平衡、和諧與繁榮，文化藝術才能豪情如濤，綻放出千姿百態之美。無需諱言，這也是檢驗一個民族文明程度高低的主要標準。

<center>二</center>

中國文化藝術要堅持自己的主體性，但既不能全盤西化，也不能全盤國粹化。

儘管西方文化也夾雜著一些邋遢之處，但從目前實情來説，在整體上它是屬於人類比較先進的文化。我不能同意對與西方文化藝術的交融作「政治陰謀論」的解讀。中國從打破禁錮思想的桎梏以來，改革開放進行了多年，在經濟建設取得可觀成就的今天，人們也期盼出現更燦爛的文化藝術，藝術家們有理由對那些扼殺藝術探索精神的話語霸權保持警惕。美術界的某些「憤青憤老同志」們把不同文化藝術觀點的爭論、把「茶杯裏的風波」，驟然上昇到國與國之間的政治鬥爭層面，好像不把「現代主義、後現代主義」認定是「帝國主義依托政治經濟的霸權主義在全世界縱橫擴張」、正在「向中國滲透」，然後再加以滅絕、再罵臭，中國藝術家們的政治立場就有問題了，就不是愛國主義了，就「心中有鬼」了，驚

恐疑懼，草木皆兵，任意彌漫敵視氣氛，煞是駭人。如此輕妄無知的推論和「極左」的嗜鬥思維祇會在中國美術界造成思想混亂，祇會阻礙中國繪畫藝術的多方面探索。奇怪的是有的畫家、理論家及美術官員連「後現代主義」究竟是怎麼回事還沒有完全弄明白，就紛紛在媒體上氣勢凌厲地對其加以痛斥，狠扣「反人類、反社會、反人性」這種牽強附會、莫名其妙的政治大帽子，義憤填膺地把「後現代主義」藝術的重要人物杜尚拖出來大罵一通，熱情有餘地對50年代盛行的蘇俄寫實理論頂禮膜拜一番，包括把一些表態式的「文革語言」都用上了，把那些俄國人民和政府都已拋棄的含有「唯此獨大、打殺異己」這類致命缺點的文藝觀念當作經驗之談。個個意氣崢嶸，言論驕橫，可惜學術精神式微，曲解淺讀，祇是跋扈而過。

事實不可罔顧，西方現代主義當初作爲一大片重要的思想朝霞，在19世紀至20世紀前葉，它那種極爲鮮明的挑戰舊傳統挑戰古典主義的啓蒙姿態，對理性、體系、科學、真理和人的個人價值的不懈追求，對於衝破西方保守的宗教政治對人類自由思想的禁錮，對促進人類社會的進步，都起到過十分積極的作用。它那種藝術必須不斷發展、創新和超越的觀點，對因循摹古風氣甚濃的中國畫壇，仍有啓迪意義。

脫胎於西方現代主義的「後現代主義」（POST-MODER NISM）概念，它首先由西班牙著名作家德．奧尼斯於1934年在一部文學評論著作中提出，上世紀70年代法國著名哲學家利奧德出版了《後現代狀態》一書，才在西方學術界引起了廣泛熱烈的討論。作爲西方上世紀70年代能源危機、環境生態危機後產生出來的一種文化傾向，一種新的美學概念，它的主要觀點是：非中心化、反對單一性、主張多元性、包容性；提倡個人思維超前衛、新具象；強調科學的侷限性，勸說人類服從自然規律而並非去改造自然；同時，它還認爲現代主義繪畫也已經過時，在它反統一性、反理性主義的語境中，對任何來自發達國家的「權威」「潮流」都極端排斥，尋求感性上的快樂主義，呼籲民族意識、傳統文化意識的普遍回歸。

需要釐清的是中國和海外有的人進行一些類似「自殘身體」、「虐殺動物」式的行爲，其實這些並不屬於真正的「後現代主義」藝術。一些評論家不知是有意還是無知，總想把這些在西方是屬於犯罪行爲的舉動，都坐贓給「後現代主義」。這在學術上是極不嚴肅的。

必須說明，我本人的藝術觀並不完全認同「後現代主義」，對它衍生的某些虛無主義

傾向，我也同相關人士進行過激烈的爭論，但我尊重並支持「後現代主義」的存在和藝術實踐，這是每一個具有現代觀念的藝術家應有的正確態度。由於不同文明所構成的知識背景不同，對美學價值的取向也會有所不同。「後現代主義」可能在意識上與中國這個發展中國家的國情有些差異，但不必少見多怪，更不能在政治立場上輕易劃綫，謊報軍情，隨意到處樹敵，動不動以「陰謀論」、以「階級鬥爭爲綱」的老思想來認識它，誇張地認爲這是某個西方政治集團在有計劃地向中國進行「政治滲透，實施文化霸權」、「把手伸進了中國美術界」、進行「和平演變」。

我把話説重些，我真擔心這些論客們是不是有些走火入魔了，幾張畫就能把一個國家政權畫掉不成？説明白了，畫壇上的事，藝術上的事，要盡量寬鬆一些，不要小家子氣，不必振臂高喊「現代主義、後現代主義是短命的！」這樣自己累不累呀？現在很多人喜歡穿西裝結領帶，很多人喜歡把住房裝修成歐式及美式，很多人參與買彩票想發財，很多人把孩子送到外國去受教育，你總不能以上世紀50、60、70、80年代的思想觀點，以「五子登科」式的黨棍學閥作風，去批判這是「資產階級的自由化」，説這些人都被西方資本主義思想所毒化了吧？狹隘的民族主義不能強國，我認爲任何文化藝術上的自我保守、束繭自縛，對振興中華文化藝術都是有害的，並且是十分愚蠢的。作爲一個堂堂中國人，我們必須要有這樣一種氣魄：優秀的民族一定是一個開放的民族，優秀的文化一定是一種開放的文化。没有這點自信，我們怎能打開國門，海納百川，昂首走向世界？！

一些頗有來頭的美術評論家總是要讓畫家們相信，藝術創作必須服從於某種共性，甚至用權力美學的冷酷表情，警告畫家們不能衝破某些清規戒律，否則有前景之虞。我的經驗提醒我，這很可能又是一種虛偽的政治説教。事實已多次證明，極「左」的那些文藝理論貌似正統，又威勢很大，咄咄逼人，實際上祇會令中華文化藝術走向衰落。試想一個藝術家如果磨平了桀傲不馴的性格，没有了自由張揚的精神，失去了肆無忌憚的想像力，他的藝術生命還能旺盛燃燒嗎？獨立不羈的人格是藝術家的本能氣質，藝術天才們的心靈常常是孤寂和瘋狂的，獨特的藝術靈感有時會產生在某種憂鬱的情緒裏；藝術家有點頹廢或狂放狷介，有點神經質也是正常的事，不要看不懂、看不順眼就想去踩扁它。要知道我國大畫家唐伯虎、徐文長、八大等人在後人看來都是不同程度的精神病患者，大詩人李白率性不羈、斗酒詩百篇

的故事總聽説過吧。

　　真正的藝術大師總是分擔著天才的種種痛苦：思想的、精神的、還有肉體的。圓滑精明、八面玲瓏的書畫家不可能是天才的藝術家，也成就不了藝術大師。思緒不斷在時空雲霄與大地之邊徘徊的畫家、音樂家、哲學家、詩人們猶如鳳毛麟角。當他（她）們爲人類文明的發展用自己滴滴心血去點燃藝術之燈時，往往承受著比常人大得多的精神痛苦。所以，如果還要繩繩索拘，硬用政治鋼鞭把他們的思想囚進一個固定的囹圄內，這實際上是對藝術人才的殘酷摧殘。

　　在此，我毫不含糊地闡明自己的建言：在中國美術界，要堅持自由創作的激盪思想，要尊重多種文化藝術形態的存在。根據國情，現實主義值得提倡；但現代主義並不可怕，後現代主義要允許存在，對行爲藝術多一點理解。在成熟的和諧寬容的人性社會裏，人們對表達現實生活中美好一面的、令人痛惜一面的、包括沾帶著卑污一面的藝術作品，都能抱有含著敬意的尊重。特別是美術創作上，我鍾意香港海鮮，你喜歡湖南辣味，他愛好淮揚小炒，滿漢全席、廣東小吃、山西老醋，都可以根據不同的審美偏好各取所需。各種觀點的爭論也要平等理性，即使是不同的文化與社會學立場之間的激烈交鋒，在法律範圍內，都可以各抒己見和各持己見，錦上添花的讚頌和憂國憂民的諍言都值得大家聽聽，讚頌可以鼓舞鬥志，諍言可以警示問題。人們要小心提防的卻是那些敢於指鹿爲馬的馬屁精，他們中的一些人的心靈已被撒旦所拓殖，暗藏殺機，祇要得到一點端倪，什麼缺德捐陰、傷天害理、禍國殃民的壞事都幹得出來。

　　我反對把某一種美術理論絕對正確化，把某一位人物的講話及其思想偶像化、教條化。歷史的記憶是沉重痛苦的，中國文藝界所遭劫難還不夠多嗎？教訓還不夠深刻嗎？從上世紀50年代以來，從批判電影《武訓傳》開始到逮捕胡風到反「右派」到「文革」人禍浩劫，時不時國運蹭蹬，動不動陰風怒號，久不久濁浪排空。多少權力的罪孽！多少謊言的欺騙！多少沉重的荒誕！多少人生的夢魘！多少屈死的冤魂！多少精神的奴役！多少無奈的悲鳴！多少無從忍受的不堪！在「左」棍亂飛的年代裏，鶯歌燕舞的表象下是天南地北的辛酸悲愴，正直的藝術家們個個被焚心煮骨，那令人窒息的狀況舉世共知。因此，高調重複50年代那種美術理論並不能説服現在的藝術家。已經是21世紀了，人類正以一種前所未有的速度邁向一

個新的科學文明時代，而且現代攝影技術和電腦制作水平都已到達了形似神似隨意變形的高級階段，期望這些評論家們的觀念能有所更新，拿出適應21世紀的新思維來！

自大和自卑都不足取，當代中國畫家們也要挺起胸膛步出傳統大樹的陰影，與時俱進，敢於接受現代藝術思潮的洗禮，不怕碰撞、廓清精偽，博採衆長、擊破困惑，躍出中世紀繪畫藝術的窠臼。蛻變絕對是痛苦的、有希望的；而不變絕對是平庸的、無望的。可以用一萬個論説來證明傳統的偉大，但如果墨守陳規，不敢去超越它，祇是一味模仿，拼命克隆再克隆，描繪出的東西藝術價值甚低，甚至一文不值。

三

我自認不是那種循規蹈矩的畫家，對明末大官僚董其昌和他的老師莫是龍、師兄陳繼儒爲代表的一些人的繪畫論也不敢苟同，他們倡導推崇南北二宗的理論，以朝廷重臣和畫壇領袖的身份，用宗派門閥來框定藝術的規範，提倡畫家對社會現實要淡漠遠離，宣揚出世的禪學爲繪畫的最終境界。這種畫論貌似有理，也使得那些失意於現實社會、無緣於豪門、又手無縛雞之力的文人雅士有了自我安撫的生存心態和遠景期許。實際上，它是完全迎合了當時腐朽没落、狼煙犯闕、日暮途窮的明王朝封建君主專制文化統治的需要。他們頌揚精神上與世無爭，忌觸時弊，視民間疾苦而不見，肉體上隱遁自樂，縱情酒色；在繪畫藝術上又陳陳相因，故步自封，大力主張師法古人，反對變革創新，反對藝術多元，反對畫家既出世又入世，使繪畫淪爲筆墨之技，玩賞之物。這些繪畫思想，對中國傳統繪畫的超越和發展所產生的作用實際上都是十分負面的，對清代、對民國、以至對當代中國幾十年政治狂熱之後的許多畫家、美術評論家仍影響不小，導致單薄、淺陋的思想和精神在美術界不斷蔓延。荒蕪的思想使有些人的良心、人格、畫格悄然失落，基本的人文精神盪然無存。從過去一切依附無產階級政治、爲革命服務的「極左」和「偽崇高」、「負文化」，到一切爲了爭名爭利、要錢要性的「極右」和「極自私」、「假藝術」。一些沐猴而冠的「革命畫家」「人民畫家」，也很快變成了没有心靈故鄉的孤魂野鬼，醜態百出；那些活脱脱的鮮活賣藝者，趨炎附勢、亟求利禄，鼠肚雞腸，同行間心存嫉妒，彼此似芒棘在眼；有的人滿身市儈氣還死活

都要把「大師」的招牌扛在肩上，裝腔作勢，四處吆喝，真是滑稽可笑，又可悲可嘆！有的美術評論家竟赤裸裸地實行「紅包制」，信口雌黃，斯文掃地，每字3元就寫出3元錢一字的吹捧文章；每字5元就寫出5元錢一字的讚美鴻文，荒唐到如此境界，真是今古奇觀，比晚明才子凌蒙初《拍案驚奇》書中所聞，更令人咋舌！在這裏，我還要不無遺憾地指出許多人不願接受的一個事實：從認真深思的角度來審視，歷來在中國畫壇具有重要地位的浙派、海派，也顯現出創新與後勁的不足，有的人甚至把自己的藝術生命葬進了「斂財癖」的死胡同還酸氣十足，真是辱沒祖宗門楣，糟蹋前輩名聲。

嚴肅講，我無意否定董其昌作爲一位古代重要畫家的地位，畫壇濁流也不能都歸咎他，他本人的筆墨技藝也值得肯定，作爲一家之言立在一隅也好，但把他及同道們的某些畫學理論貢上高臺、奉爲圭臬，我實在不以爲然。事實上連深受董其昌畫風影響的王石谷到晚年也嗟嘆：「畫道至今日而衰也！」石濤對這也曾給於尖刻的嘲諷：「公問南北宗，我宗耶？宗我耶？一時捧腹曰：『我自用我法！』」

我決無意鄙薄先人，探本尋源，更視孔、老、莊、墨諸子爲古代的東方大哲，他們的思想智慧充實過傳統繪畫的理念；東晉顧愷之的「形神兼備」、南齊謝赫的「六法」、北宋文同的「胸有成竹」和蘇東坡的「詩畫一律」等許多歷史上傑出畫家的重要繪畫理論；包括西周時形成的禮、樂、射、御、書、數六藝；還有漢聲唐樂、佛道儒文化，都絕大的豐富了中國傳統繪畫藝術的思想寶庫。

然而，我們必須正視和坦言，在幾千年梟雄韜略、卿士博弈、京畿權變、喋血霸業、焚書坑儒、毫無民主思想與人本主義的歷史土壤裏，中國傳統繪畫有其薄弱的一面，痼疾不少。揭開逝去歲月的厚重幔幕，朱元璋、永樂帝這些雄才大略又愚昧野蠻的農民君皇對儒士的殘酷殺戮；滿清十三朝遍佈全國的恐怖文字獄；戊戌六君子身亡菜市口的殷紅鮮血；刀光劍影、強權高壓，把許多文化人嚇得雙腿發軟、跪倒在地。有的人甚至骨頭變賤，心態畸裂，爲虎作倀，壞事做極；再加上大衆消費文化對暴力、心計、權謀、厚黑學、潛規則意識無節度的弘揚；那些專制帝皇「再活五百年」的熱鬧香火供奉；那些骨質疏鬆病日益嚴重的寫手們剖假璞造假玉的胡亂篡編，社會上某種自我催眠、自我膨脹、阿Q式的唬謔，——諸般精神殘疾的後遺癥，種種愚昧的神經毒霧，使得民族性疼痛特別容易敏感發作。我們對專

制文化也根本無法認真清算，而犬儒主義卻得以加劇泛濫。因此，21世紀的中國藝術家們更需要以反省、批判的精神，以面對現實的創作態度，以一份混沌年代中難得的清醒，以橫刀立馬對決世俗的氣概，在對傳統繪畫的理智梳理和不斷挑戰中，實現承前啓後的超越和創新。我不完全同意形式至上和對中國畫「筆墨等於零」的輕率認可與定論，也認爲康有爲、陳獨秀、魯迅諸位良苦用心下對中國傳統繪畫的猛烈抨擊仍有可商榷之處。但我也始終認爲，已成熟的中國傳統繪畫裏，同時也緊緊地裹挾著大量的滯後因素和封建文化的糟粕，阻礙著藝術觀念上的自我革新，因此我才多次強調**「藝術創作上的反叛精神是藝術生命的基本動力」**，這也就是我一直主張的**「走進傳統、務必反出傳統。」**走進傳統就是深入地了解傳統，反出傳統就是不淹沒在傳統裏，思想精神上和藝術實踐中絕不囿於成法，仍能以獨立的學術視野，自由大膽地吸收一切外來文化藝術的精髓，不斷演進，充滿生命神氣。我希望比我們年輕一代的有志氣的中國畫家、評論家們，朝氣蓬勃，生命色彩亮麗，基礎堅實，博古厚今，以良知的焦慮，以擁抱一切人類先進文化思想的胸襟，完全跳出中國鄉村農耕文化中那種夜郎自大、閉關自守的狹隘惰性，並超脫於藝術門派、圈子之外，站在更高的起點上，明德格物，寒霜一劍，在與舊傳統壓力的頑強搏鬥中，像春筍般破土而出，茁壯地成長起來。人不媚世、畫不隨俗，更不要懼怕衆多的非議和誤解，在崇高藝術理想異常匱乏的世界裏，毀譽參半總是一切藝術開拓者天生注定的命運。當理想和現實越來越遠時，要敢於捧出自己藝術家的赤誠良心。

中國繪畫上千年來，形成了一套固有的造型概念及程序，每個畫家都有他自己的審美範疇和人生侷限，要有所突破談何容易，成就的高低要看他們自己的穎悟造化。我記得雨果説過：「衡量偉大的唯一尺度是他的精神發展和道德水平。」貧瘠的思想之地永遠長不出偉大的藝術之果，正因爲如此，我特別要向年青的畫家朋友們忠告：一個新時代的傑出的中國畫家，必定是對社會發展極爲認真的觀察者和思考者，必定是社會良知方陣中堅定的一員。文化藝術的最高天職就是培養人類高貴的、包含著真善美的文化品格。因而，畫者如牛毛、成者如麟角，僅僅嫻熟於骨法用筆、皴擦點染、肌理效果、綫條運行、墨分五色、取象造境及平、留、圓、重、變等技巧，頂多也祇能成爲一個高明的畫匠。藝術的不朽，在於其內在的生命力。沒有內蘊深邃的文化哲理、思想精神，不能滿懷善良、純真和悲憫，不重視畫品和

人格的修煉，藝術境界是不會高的，是不可能成爲真正的名家大師的！

<center>四</center>

對一個民族和國家來説，開放、活躍、進步的文化藝術觀實際上象徵著它正在自信地
走向昌盛繁榮，大唐「貞觀之治」在政治、文化、宗教上堅持普遍的寬容政策，並大膽地實
施對內對外開放政策，促成它在文化藝術的繁榮和政治經濟的強盛上都達到了君主時代的高
峰；而保守、教條、落後的文化藝術觀則意味著它失去自信並步向敗落、滅亡。我爬梳剔抉
清代260多年的官方繪畫，包括被康熙命爲首席宮廷畫師、「婁東派」鼻祖、「正宗四王畫
派」領袖王原祁等人，大都搞於成法，遠離現實，沒有大格局。更可悲的是在王朝上下遺老
遺少一片肉麻的吹捧聲中，其乾筆焦墨、層層皴擦的「金剛杵」畫法，至今還被眾多人奉爲
程序化的死板教條，這和清統治者越到後來越畏懼外來文化的影響不無關係。幸虧有「在野
四僧」（弘仁、髡殘、石濤和八大）能「筆墨當隨時代」，並「搜盡奇峰打草稿」，爲其
時代留下了藝術的鑽石光點。

過去，承載著中華文明渾厚歷史積澱的中華文化，其優秀精華部份，鑄就了中華民族的
偉大精神。然而，文化是需要傳承的，更需要不斷變革突破，不息奮鬥，推陳出新，才能永
葆活力。反之，將呈末路狂花之勢，甚至會僵變成毫無墒情的板結死土。思想觀念上的陳舊
落伍以至頹蘼，是事物從旺盛逐步走向衰敗的可怕徵兆。我強烈地認爲：保守和道德墮落又
缺乏崇高精神信仰、靈魂煩躁昏茫且不會自我反省的思想上的癌癥病毒，才是真正導致民族
傳統文化精神空殼化的致命危險，藝術也不例外！所以，今天的藝術家們決不能成爲傳統文
化中封建腐朽、僵化落後等消極因素的承受者和傳播者。每一個時代的藝術家都肩負著創新
與發展的使命，而我們這一代藝術家的使命更爲艱難，道路更爲坎坷。行筆至此，仰對暝黃
的天際，我捫心自問：一個當代中國畫家，置身在這個急劇變革的大時代，如果我不能把支
持開放進步，反對保守落後作爲我最基本的道義選擇；如果我憂讒畏譏、曲學阿世，不能把
自己推向更廣博的思想空間；不敢提筆去和舊習慣勢力的大刀長槍陣對峙，我有何顏面奢談
我在追求真理，追求真、善、美？有何資格以自己的藝術去參與道德信仰的重塑和呼應崇高

民族精神的召喚？又有何價值和意義把自己的畫作傳於後世？

《易經》曰：「天行健，君子以自強不息。」我沒有絲毫「眾人皆醉我獨醒」的自負與浪漫，感到的卻是心靈的負重。在這個利欲熏天，學術滑坡，精神空虛，人心不古，紅塵滾滾的社會裏，我慚愧做不了思想的盜火者，去刜骨爲石、精衛填海，祇想鞭策自己能成爲思想者群伍中的一員，力求自己一腔熱血不冷，在有多少畫人都躲進畫室書齋樂玩其中時，仍能站在烈日燒地的廣場上傾聽理想清風中悠揚的笛聲，在藝術創作中永遠懷著對生命、人類與國家命運的思考和眷戀。我始終警惕著自己必須堅守自身靈魂的不屈和崇高，惜名節於慎獨。一個畫家如果精神缺鈣，熱衷於在銅錢眼裏打滾，基本的道德信念被功利主義擊潰，就會在現實世界唯利是圖的誘惑裏迷失方向，思想上很難達到生命存在的更高層次。沒有了那份對人類社會普世價值觀的堅定信仰，靈魂就會滑向猥瑣的低窪。那麼，立身如敗、百事瓦裂，這個畫家的藝術在繪畫史上是沒有多大意義的，祇是一個匆匆來去的時尚過客。生前一畫炒成萬金，身後成爲廢紙一堆。

人世倥傯，何用浮名絆此身。我願迎著八面風雨，終身執著耕耘，拾級而上踽踽前行。立在矯飾、浮華、喧囂社會層面的犄角旮旯處，我祇希望自己的作品能讓藝術知音們有一種完全洗淨鉛華的感動。藝術品是藝術家最好的自傳，我相信，那些洞穿歲月的繪畫藝術作品，恰如懸垂於歷史曠野上的問號發人深思。君子坦盪盪，藝術家更是不能沒有漠視世俗的膽識，貶也從容，褒也從容，一笑蒼茫中。慶幸的是，真正的藝術家恰可以在痛苦與孤獨中感受到良心的坦盪安寧、人生的充實和藝術思維的活躍，——在這思考的痛苦與孤獨的交錯中，常會洶湧起情感的風浪、意欲的波濤，天馬行空似的靈感也驟然抵至。

真正的藝術家努力使自己飽含著執著和希冀，在作品中，去深刻地表現描繪物象內在的生命本質。同時，以謙卑的心情和魂的饑渴，期求著藝術上的精神之旅，義無反顧地去追尋人性荒原中的一片綠洲。這個追尋跋涉的過程，正是生命意義和藝術意義的全部所在。

2006年2月於香港一清軒

（原刊2006年2月28日《中央日報》、2006年第2期《亞洲美術》；再刊發於核心期刊、中國美術學院主辦的《新美術》雜誌2006年第4期。香港美術家聯合會《美術交流》2007年第1期。同時期，國內外100多家電子媒體刊發了這篇萬言長文。部份

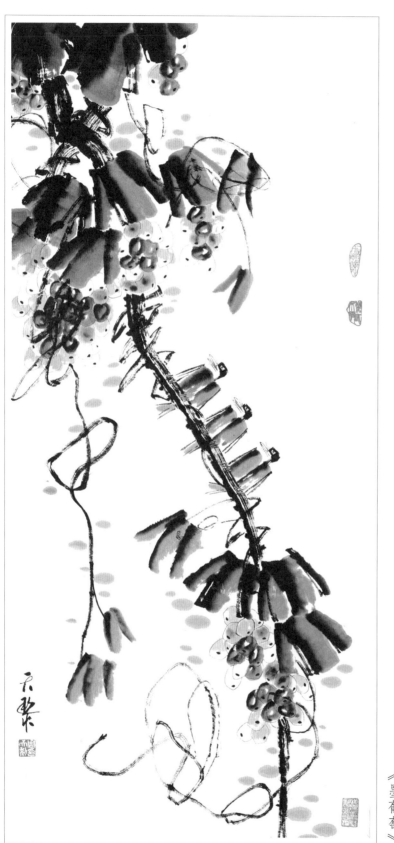

《墨葡萄》

內容曾以《我思我言》
爲題刊發於2006年1月8
日香港《大公報》。）

論藝術

■ 周天黎

　　周天黎是一位具有銳利的情感鋒刃、敏捷的靈性觸覺、奇異的想像能力、深度哲學思考的藝術大家；一位真善美的追求者和佈道者，有一顆爲中國文化命運怦怦跳盪的赤子之心，胸中蘊湯著暗紅的碳火與永不熄滅的夢幻，凛凛畫魂獨舞於道路盡頭的荒野，在靈光璀璨中遺留奇美；在墨彩濃烈裏詮釋命運；她的藝術融入了熱血、融入了真情、融入了大愛、融入了對生命對民族對歷史對人類摯誠關切的憬悟；同時包含了深刻的思想性和豐富的文學内涵，以及藝術家本身高貴心靈的獻祭。她孤絶地站立在高聳的文化平臺上，仰望星空，遠想出宏域，高步超常倫，在精神危機的夜幕已經沉重地降臨之際，崛起於時代的文化之巔。從她蓬勃的創造意志中湧現的精神價值，締結出中華民族高貴的藝術之魂。

　　誠如梵高所言：「我的作品就是我的肉體和靈魂。」周天黎的繪畫藝術其實就是她靈魂和精神的内在折射。其作品法自我立，横貫中西，萬象錯佈，蹊徑獨闢，奪其造化，有一種縱横豪肆，曠渺靈動，慷慨嘯傲，秉風骨魂，高潔凛然，胸懷疏朗，氣韻廻盪之感。她的畫氣魄很大，惟有曠達凌厲的豪邁，極具張力，從構思、用筆到用色，無不自由與灑脱。老辣的筆墨揮寫中，彈奏出鐵板銅琶的弦律，激越的人文情懷穿抵人心，深深地感染著讀者。

　　周天黎的藝術積澱和學術地位日漸豐厚，歷史將會進一步沉澱出她的分量與價值！

<div style="text-align:right">

——西湖藝術博覽會組委會

（原刊2010年10月16日《美術報》）

</div>

歲月無聲任去留，筆墨有情寫人生。

水墨不因陋齋淺，丹青總與山河壯。祇專心專注於藝術本身的學問是不夠的，需要涉進到人類社會文化這個整體學問，需要豐饒的文化精神和高貴的生命哲學作心靈的內涵。我是主張爲人生而藝術的，藝術家的觀照對象永遠應該與自身的存在密切相關，我認爲有良知的藝術家無法迴避對社會史的認識和反思，面對一種史所空前的物質性暴發的誘惑，面對世俗力量、樂感文化、生活慣性、庸常宿命等等的撕破與祛魅，面對人文精神的遙衰劇歇，也不能不思索：拿什麼去拯救我們的世道人心？如何以「出世的精神，入世的擔當」去爲當代文化精神揚善美之果並提供價值基礎？

醒與非醒，都看到了人性的荒漠。没錯，藝術創作是個人化的創造活動，但藝術大師的個人化應該有一個博大的胸襟所承載，因爲那是靈魂的事業，是在對一個遙遠的承諾承服著現實的精神苦役，是對自己信仰的終極守望。真正的大師是求道者而非求利者，儜立在淨界與上界之間，執迷的人性與高揚的神性使他們自願以戴枷的身心深陷下界，關注的是世道，因世道的主體是人道。而藝術的深度與敏銳的人文觸覺則來自於對生命的終極思考。凛凛猶堪滌礪，在一種藝術使命和精神力學的不斷傾撞下，是燃燒生命式的創作。他們的作品將承載起這個民族的精魂和歷史，他們更應該是時代的先知和歷史的候鳥，駸駸然，把真善美之光散射到他們在塵世所擁有的生命所及的全部範圍。

石濤說得對：「畫受墨，墨受筆，筆受腕，腕受心。」畫家畫到最後，特別是朝大家、大師級這樣的層階邁進時，不再僅僅是筆墨技巧問題，更和官位權勢的大小無關。而是文化精神、思想哲理的深厚以及藝術天賦的多寡之分。爲此，儘管荆棘叢生，全世界任何國家，任何時代的藝術大師們的思維路徑，都不可能去迴避關於生命與死亡的思考；關於真理與自由的思考；關於人生與藝術的思考。否則，就無法聚天籟、地籟和人籟之靈氣，大化於神，玄覽宇宙萬象之大美。

是什麼東西才能催生出被後人追慕的真正的藝術巨匠？不可缺少是高貴的宗教情懷、深邃的哲學思辨和厚實的文化底蘊，以及在此基礎上產生出的大孤獨、大苦悶、大激情。歷史在認定一個真正的大畫家、藝術大師的歷史地位時，最重要的是他對人文主義精神價值觀的堅持和張揚，是他對人類文化變革進步所作出的貢獻，具有極高人文思想價值的美術作品不僅是偉大的，更是永恒的。反之，離開了這個座標高度，都是些沽名釣譽的炒作折騰瞎起哄。

對偉大的藝術家來說，歷史感是必備的東西，胸中沒有上下千古之思，腕下何來縱橫萬里之勢。目光不能穿越幾百年，焉能成為大家大師？

花鳥畫要表現大自然的生命律動和畫家本人對現實生活的情感精神，這也是大畫家與巧畫匠的根本區別。歌德說得好：「內容人人看得見，涵義祇有有心人得之。」

柏拉圖說：「人是追求意義的動物。」人的生命是由心靈（思想）和本能共同構成。所以，當思想彫殘了，靈魂亦黯然。這也是當代精神危機的重要原因。因此，對高貴生命哲學的重塑，已成為藝術大家、大師們當然的自覺責任。

美是心靈沉醉於高貴情感的狀態。真正偉大的藝術本來就不在宮廷、權貴、富商手裏的，而是產生於藝術創作者究詰生命意識、理想主義與求真之本、人性願景的歷練途程中。對一個藝術家來說，祇有在獲得蟻視王冠與財富那樣的心靈自由後，美，才能真正呈現。而藝術則是感應美的一種語言形式。因此，一切急功近利應景式的、假大空的作品，即使題材很大，畫面複雜，有時還很能符合現實政治利益實用主義的需要，吹捧聲又震耳欲聾，但畢竟缺乏藝術內在的生命力。

平庸的作品藝術意義不大，過眼煙雲而已。

人道主義和思想自由如果不存在，良心的位置就不可能端正，藝術的本質也已蛻變，創作出來的東西很可能會成爲腐爛心靈中吐出的一堆臭肉，污染人們精神食物的同時，還污染我們的生態環境。

儘管有時我會很懦弱，但仍願希望如漫天野火，將我燃燒成一塊硬鐵，擲在大地上，也能發出鏗然聲響！

藝術家是醒著做夢的人。精神的抽離與人文的失落必將導致藝術的平庸與惡俗化。作爲一個社會心靈的思考者，藝術家必須深思，像一個行走在泥濘道路上惶然直行的苦吟詩人，用真誠去觸摸靈魂，在風雲變幻的天空底下，體證，觀察，思考，表達，追問著生命的意義與價值。

我同意人類學家泰勒定義：「文化是人類一切活動的總和。」故高尚正義和自由發展是中華文明存在的活力根源。當前，中華民族的藝術發展，十分需要健全思想，完善靈魂；十分需要高尚的文化精神作爲人文導航。藝術家追求真善美首先必須克服自己精神上的虛無。一個行屍走肉般的靈魂就如一塊萎爛的精神枯木，如何去追求藝術與生命的意義？一位藝術大家必須從精神性上去找到對接這個時代的出口。衹有保持對高尚文化精神源源不絕的熱情並自我反省自己人格與精神上的欠缺，藝術家們才能有自我拯救的機遇而脫離庸俗。中國美術界要出大家大師，首先務必重建起高尚的道德精神的標竿。否則，講得辭勵一點，什麼「中國畫的偉大復興」、「中國畫的大國風範」以及「中華民族文化復興的桅桿已遙遙在目」等等口號式的演繹，都猶似斷了頭的蜻蜓，不著邊際且沒有任何意義。更遑論民族文化的偉大精神與高貴品格！

多元的理論體系和思想資源有益於藝術創作的繁盛。但藝術家更要爲藝術創作的文化價值負責。我們不能遺忘：良知是藝術家心靈深處的永遠的呼喚，是藝術實踐中永遠的啓明星。真正的藝術家是悲憫的，對人世間的苦難懷有一份同情。要堅守藝術的道德底綫、正義

的邊界，並始終真摯地關注著人類的命運。藝術創作的一種最高境界是表現悲劇性之美感；是一個畫家自己的生命，靈魂，良知對真、善、美最真誠的獻祭！

昨天的創新已成爲今天的傳統，今天的創新將成爲明天的傳統。傳統的審美理想、創作理念在新的世紀必將受到新的審美情狀、審美心理、審美創造的挑戰。頭腦僵化，保守顢頇，托古鑑抄，把技術當藝術，是藝術創作的無望之路。中國美術界十分需要一種獨立創新的文化習性。縱觀藝術史的發展，哪有思想被鎖銬的？「長風破浪會有時，直掛雲帆濟滄海。」當大眾論述仍以舊思維來看待傳統藝術發展時，我需要登上一個新的高度，期待一個新的視野。

一個走在時代前端、開風氣之先的畫家，要敢於揮動思想之紙，去抵抗猛衝過來的世俗之獅。

每個人終將獨自面對生與死的重大主題，不管是沒有盡頭的陰森淒涼，還是永恒的自由，我都願以身相殉，做一個飛流直下的大瀑布的孤魂，爲中華藝術人文精神的飆揚匯流湧潮，以響天徹地的呼嘯吶喊，去衝刷人性中的精神荒原！

畫家的生命是以具有人格精神的作品爲標誌的，一個畫家是否具備生命的廣度和靈魂的深度，也決定著這個畫家畫品的高低。

藝術之魂由自己擁有，而名譽卻祇爲世人所形成。

我追求著一種高於物欲的生活方式，在屬於精神意境的藝術哲理中，享受獨自擁有的遼闊與苦樂。

想想德蘭修女去世時，她全部的個人財產，祇有一張耶穌受難像，一雙涼鞋和三件舊衣

服。相比之下，我目前擁有的物質財富已經很多了。有一天，我如果擁有過份的金錢死去，恥辱將會使我的靈魂永遠無法得到安寧。

　　一位屬於中華民族的藝術大家必定能在不同勢態的生命的過程裏，以人格的自我期許，裂破古今，獨行天下，不去依附於某種外在的力量或權勢，在精神孤旅中爲自己撐起一方理想主義的天空，在自然的意寫中思索人類精神的奧義，以更寬闊的文化視角對自己的生命體驗和家國歷史進行省視；更能以泰然的平常心態去應對現實中的種種艱難與利好，包括燦爛奪目的喧鬧和極度的沉寂黯然；自己的藝術創作，也決不可能成爲政治權貴的應景和市場賣買的附庸。

　　權力有喪失的時候，金錢有散盡的時候，美麗有彫零破敗的時候，生命有結束的時候，50年、100年、500年、更久地過去了，真正的藝術家將隨著他.（她）們傑出的藝術超越時代。當我的靈魂駕鶴遠去，當這具碳水化合物的凡胎肉軀被送到火葬場爬煙囱之際，如果能享受這種一生盡頭極致的無憾，人生至此，夫複何求？

　　無庸置疑，在21世紀的今天，任何一位中國藝術家如果仍然缺乏對這種人類自由精神的認識，對生命的意義沒有堅定的信念，無靈魂、無獨立人格，自私冷漠、唯利唯我，老於世故中爲自己思想精神劃出的是一條向下的曲綫，不知公共關懷的意識爲何物，缺乏起碼的人道主義立場和人文情懷，没有藝術家的人格氣場，就不可能成爲一個創造和傳承精神財富的人，他（她）的藝術生命的整體狀態就會不自覺地僵硬起來，雖然擁有極高的藝術秉賦，都稱不上、成不了藝術大師，最頂級也祇能算得上手藝精湛的工匠老師傅！

　　一些朋友看到我2005年以後創作的梅花、紫藤、飛鳥等畫中物象，總覺得有些怪怪的。我是有意識地與傳統中國花鳥畫的筆墨拉開一些距離，同時滲和西畫中色彩、幾何圖式方面的效果。更主要的是，我畫的諸如梅花、紫藤、飛鳥等，它已不再是現實中物體本身的再現，揭示及獲得的是視覺形象的第三者。或是我與所描繪物體兩者意象的結合；或是我與此

物體之間關係的一種展現。那是一種心靈感應方面的契合。創作時的某一瞬間，甚至會感到自己的靈魂出竅，進入了富有爭議的第四空間中。雖然稍縱即逝，但那一種無比自由舒暢的精神快感，令手中之筆，格外任意恣肆。

藝術之所以存在，繪畫的視覺效果之所以感動人心，重要的一點是在於其有著內在的精神機制的支撐。大藝術家應該是藝術思想的探險家，還時時有意識冒險的衝動。而不是光聽政治家們告訴自己已重複千遍的陳舊的論斷。一個沒有偉大哲學家、偉大思想家、偉大藝術家的國度，一定不會有偉大的政治家。

任何一種文藝思想及美術理論，藝術家們祇能把它看作一種思想啓示，能借鑑、可質疑、需發展。必須指出，偉大的藝術不可能是某種政治功利手段之下一元化的列隊集合體。我讚賞中國美術界一些人對振興現實主義藝術所付出的努力，但也要提醒他們，20世紀50、60、70年代盛行的寫實主義潮流，並不是中國繪畫藝術與人類藝術唯一的思想資源，要尊重多種藝術形式的存在和發展。

中華民族經歷了太多的流血犧牲，我每次讀到蔡文姬「斬截無孑遺，屍骸相撐拒。馬邊懸男頭，馬後載婦女」及曹操「白骨露於野，千里無雞鳴。生民百遺一，念之斷人腸」的詩句，對那些「滾滾長江東逝水，浪花淘盡英雄」的戰爭狂徒、那些用陰謀屠殺來掠奪權力，還額外向世界和歷史索取名譽的政治人物，產生不出絲毫的敬意。那決不是我們這個民族所需要的精神美學啊！我認爲中華文化復興決不是傳統文化的復古，也不是以傳統政治、農業文明的生存經驗，對孔孟之道中的封建餘孽以及皇權專制文化的再次張揚。我們要警惕帝王思維、臣民思維、奴才思維、暴力思維對今天的文化藝術的腐蝕；我們要防止知識分子精英群體人格的集體卑瑣和庸俗；我們要拒絕舊歷史的再次惡性循環和經世累劫；我們要堅決摒棄狹隘、狂熱的民族主義情緒中滋生出來的那種所謂的「對中華傳統文化的捍衛。」人類文明進程走到現在，豈容漠視人權、民權，充滿殺戮、陰謀、潛規則的封建專制文化又來猙獰作孽！吃「人血饅頭」的深深噩夢可醒否？否則都是緣木求魚和無根望樹的負篩選。我們要

堅持以21世紀科學與民主的精神，以現代意義上的公民思維，對傳統文化在理性反思中繼承優秀和超越發展。今天的有志氣的藝術家們，十分需要拿出我們這個時代的智慧和勇氣，坦然直面走出那一片淤積了千年的封建泥沼！

我看中國歷史上傳統畫界舞文弄墨的「士」，實際上大多是依附封建君主並以「入仕」爲人生追求目標，並非具有自由民主思想和社會批判精神的獨立知識分子。畢竟，今天的中國已不是過去的中國，每一個有志成爲21世紀藝術大師的中國畫家，都有必要去鑑視一下汗牛充棟的正史，去深層次的思索一些問題。自秦始皇確立「以吏爲師」的皇權專制傳統以來，幾千年中國繪畫的藝術思想中，究竟有多少人文主義價值的東西？由霉暗宮闈實用政治碾壓出來的、虛僞病態的皇廷主流文化中，真正體現出了多少「以民爲本」的文化德行？中國封建社會爲什麼能延續兩千多年？而每次生靈塗炭、屍橫遍地的戰爭之後，換來的總是同樣崇尚封建暴力的專制王朝？腥風血雨、戾氣氤氳、餓殍滿道中的一次次輪廻，到了大清國，竟直接把人民統稱爲「奴才」。殘殺戊戌六君子於菜市口的慈禧更赤裸裸地説：「寧與友邦，勿與家奴。」一種專制制度能這麼長期的存在發展，難道和我們民族傳統文化中的某些對歷史進程充滿反動的惡質因素不無關係嗎？所以，一切有責任的大藝術家難道不應該冷峻逼問自己：什麼才是21世紀中國文化的前進方向？我們這一代藝術家的使命和責任又該在何處落實？

一個藝術家在今天，如果仍在文化思想上和藝術實踐中努力去支撐古代封建專制主義，是對現代文明社會基本道德信念的蔑視，是對真善美藝術信則的可恥背叛，這樣的藝術與藝術製造者，就像當年那些納粹主義藝術家那樣，最終必然被善良正直的人們所唾棄！

文明是人存在的必須形式，人類要時刻警惕自身那種與生俱來的原始人性裏醜陋與兇殘的獸性基因。在任何情況下，不能喪失健全的人類理性，藝術家決不能爲暴力崇拜披上道義的盛裝。恨比愛有更原始的快感，但仇恨產生於絕望，而愛則產生於希望。我蔑視那些毫不躊躇地使用暴力的人。

坐看星雲獨釣銀河，是真名士自風流。藝術家要看得淡外界的評價，要領悟藝術的自信力須從心中求，不可身外執，能把自己的浪漫與孤絕鑲嵌在藝術作品裏。

缺乏人文精神的畫家，祇能歸類爲手藝匠人。繪畫當以「從心者爲上，從眼者爲下。」對一個中國畫家來説，筆墨關書法，文化蘊内涵，創新是出路，良知成品格，哲理昇氣韻，缺一不可！

中國畫有著悠久的傳統，這是一種驕傲。但作爲一個當代中國畫家，如果一味迷戀前資本主義小生產基礎上的宗法社會的藝術觀念，對傳統文化缺乏一種主動的批判與反省，缺乏一種自覺的革新，那麼，這種驕傲也可能成爲一種保守的負累。筆墨當隨時代，如果坐井觀天，食古不化，抱殘守缺，中國畫將死矣！

我與一些人的最大分歧是：我們究竟該因襲什麼樣的傳統？該繼承什麼樣的文化？一些民族主義情緒高漲的人總是拍著胸脯大聲高叫：「越是民族的，才越具世界性。」這話不錯，但不全面。我要補充的是：越具世界性，才是民族越優秀的。不然，像太監閹人、女子纏足這些我們民族獨有的東西，也有什麼世界性嗎？不要看中國男人頭上的辮子沒有了，但在不少人心中，這根封建尾巴仍然結結實實的長著呢！

我要再一次闡明我的藝術觀點：藝術良知擔當著藝術的精神，藝術的精神體現在藝術良知。——它不僅是中國美學格調的重要表徵，更是中國藝術的核心和靈魂！藝術家所追求的真善美，並不是紙上寫寫的道德審美語言，也不是嘴上説説的忽悠辭藻，而是現實生存環境裏感視得到的東西。我希望優秀的美術批評家們能特別注意到，在當前的中國畫壇，一個畫家在自己的藝術實踐中，是否具有人文情懷的支撐，是否具有普世價值觀的精神取向，才是最值得關注的。

以前秦知識分子創造的以思想自由、精神獨立爲基礎的諸子百家、百花齊放的中華文化

的自由精神，是中國文人畫重要的思想資源和精神砥柱。生命深處奔湧著畫家情感波瀾、與封建專制文化不斷博弈、在反皇權精神奴化中成長起來的真正文人畫，是傳統繪畫藝術的最高代表。半個多世紀以來，文人畫日漸息微，多半是因爲思想之自由、精神之獨立被不斷人爲摧殘所致。

人類的存在具有三個層次：軀體、心理與精神，而精神層次是最高的。如果沒有了高尚文化和高尚精神，人類將會墮落到禽獸不如的境地並走向自我毀滅。

在我們中國，一個藝術家如果逃避現實、逃避苦難、逃避對社會的深層觀察、逃避自己良心對道義的承擔，以及完全拋開當代生活中的社會問題、生態問題、文化問題、善惡是非問題、精神追問問題等等，就等於喪失了中國美學的內在核心，縱然有唐髓宋骨，翰林流韻；哪怕是溢彩錦繡，聲名鼎沸，掂量起來，又值得幾個破銅錢？袛是現代文化中的精神廢物！

一個藝術家無論擁有多大的名氣地位和財富，如果缺乏獨立精神、缺乏個性自由，陷於虛假媚俗，就必定導致藝術上的淺薄。作爲人類生命自身真相的告白，一直來，我對那些能夠穿透人類生活苦難的藝術作品心存敬意！

當藝術不再成爲藝術家尋求社會意義的視覺語言，當作品不再是帶著個人血脈的從心裏長出的花，其情懷和境界袛屬於低端層次的生態，他們的手工繪畫件袛不過是或粗糙或精工的技法演練，無法構成爲具有較高社會文化價值的藝術品。

在一個現實社會裏，人們之間永遠會有利益衝突。作爲一個人道主義的藝術家，我有一種對生存自然的異想天開，我認爲在因文化、信仰、利益及思想觀念等立場和標準不同而產生的爭執之上，還有更高位階的境界，那就是人道和慈悲！

　　對一個當代的中國畫大家大師而言，有責任對中國藝術精神，乃至人類文化進程進行深刻的反思。以唯美之路與哲思之路穿行者的角色，以他們非凡的藝術思想、藝術才能和人生智慧、高貴品格去影響和引領他們的時代文化。

　　俄國大文豪托爾斯泰在小說《復活》中說：「人有兩重性：一是人性，一是獸性。」人的本相並不會因為華麗的衣著和手上的權杖而變得良好，從四腳動物進化而來的人的罪惡從來沒有停止過，是知識信仰構成的良善對野獸弱肉強食的原始惡性的制約，開啓了人類文明的進程。──當代的藝術家們又該如何去找到心靈的滋養，檢察自己良心的位置是否端正？去認清傳統文化中「人不為己，天誅地滅」這陰暗醜陋人性的一面，掙脫對權力、金錢、物欲的膜拜和盲從，從而大步走向良知與公義？

　　在這個社會歷史發生重大變革的時期，如果不去努力夯實自己的知識與信仰思辯，不能以風骨盈健為魂，不能以正氣大象為格，不能突破舊傳統、官僚化的束縛，不能跳出小圈子的作派，沒有深重的人性體悟，沒有直抒心靈的勇氣，沒有深刻的思想求索，沒有對美的價值、對藝術精神的堅守，僅僅祇注重追求形式而忽略時代精神和現實感受；甚至向世俗力量獻媚，和樂感文化合流，被那種遁世、出世、享樂、虛偽、消費主義的創作觀牽引，以功利和遊戲人間的心態來對待繪畫（繪畫在不少人中其實祇是一門賺錢的手工藝，故塗著文化脂粉遊走江湖者何其多也），那已經是霧失樓臺、月迷津渡，是畫不出具有獨特風貌的藝術傑作，也決不可能尺幅千里，佳品傳世。這是因為這個時代，我們的民族，要求自己的藝術大家、大師們能夠站在一個新的高度，去理解人生，理解藝術。

　　作畫切忌庸俗的缺乏個性的寫實主義。我個人體會，看一件優秀的藝術作品，特別是中國畫，除了精奇的佈局、嚴謹的結構、新的畫面美感和筆墨技巧效果以外，另一重要的是要看藝術家是否在作品中折射出自己內心深處的精神審視。「真正的繪畫要有『心靈』，要有感受，要有感情，要表達。」這樣的作品才真正經得起「品」，才是真正的「寶中之寶」。

那些始終堅持對良知、正義、人道、博愛、民主、法制、自由、平等這些人類文明主流價值的認同與體現、追求真善美的藝術家以及他們筆酣墨飽、凝煉蒼勁、生氣鬱勃的詩章般的作品，猶如沙土中的金子，將被我們的後代所珍視；而一切甜俗媚世、投機取巧、恭頌爭寵、精神蒼白、沒有創造力量的作品都將在短暫年月的灰塵中速朽，這類畫家也好像是寄生在江邊的一堆泡沫浮萍，很快就會被時間的流水衝得杳無踪影。

中國繪畫上千年來，形成了一套固有的造型概念及程序，每個畫家都有他自己的審美範疇和人生侷限，要有所突破談何容易，成就的高低要看他們自己的穎悟造化。我記得雨果說過：「衡量偉大的唯一尺度是他的精神發展和道德水平。」貧瘠的思想之地永遠長不出偉大的藝術之果，正因爲如此，我特別要向年青的畫家朋友們忠告：一個新時代的傑出的中國畫家，必定是對社會發展極爲認真的觀察者和思考者，必定是社會良知方陣中堅定的一員。文化藝術的最高天職之一就是培養人類高貴的、包含著真善美的文化品格。因而，畫者如牛毛、成者如麟角，僅僅嫻熟於骨法用筆、皴擦點染、肌理效果、綫條運行、墨分五色、取象造境及平、留、圓、重、變等技巧，頂多也祇能成爲一個高明的畫匠。藝術的不朽，在於其內在的生命力。沒有內蘊深邃的文化哲理、思想精神，不能滿懷善良、純真和悲憫，不重視畫品和人格的修煉，藝術境界是不會高的，是不可能成爲真正的名家大師的！

世界級雕塑大師羅丹的一句話給我印象很深，他說：「在藝術中，祇有具有性格的作品才是美的。」我個人理解，所謂性格，就是指藝術家在自己作品中表現出來的充滿個性的靈魂、感情和思想。至於藝術技巧，也祇有在人生情感與人生哲理的強烈驅動下，才能原創出能掀起觀衆心靈凝視力量的好作品。有一個看法我要直說，但也會得罪一些美術界朋友。在中國，在目前這個金錢力量崛起而導致許多畫家精神平庸的社會發展階段，藝術創作不應甜俗地去討好一般人，一個有抱負、想在中國美術史上留下重要位置的藝術家，更要去追求中國水墨畫之高品位的發展。紅塵浪裏，孤峰頂上，決不能去做名利場上的角鬥士，成爲一個縲世之徒。

我認爲在藝術上，内心的浮躁必定導致創作的膚淺。看到當今中國美術界本來頗有才氣的一些藝術家，祇向貴富求賞心，不擇手段地貪婪地摟抱著金錢，有的拼命掙扎想成爲行走於權力走廊上的人物，何苦呢！這祇能是走向藝術的墮落。我看，爲爭個什麼「美協理事」、「美協主席」、「畫院院長」、「書協主席」之類頭銜和排名前後而費盡心機的人，往往在藝術上終難以成大器。

我在和廣東《南方都市報》的藝術對話中，曾表示過，一個優秀畫家必須具備一種反叛精神。我當時想表達對中國傳統繪畫而言，優秀的畫家要有筆墨創新的勇氣。中國繪畫藝術有著悠久的傳統，經過上千年的積澱，博大精深。這是每一個中國畫家都引以爲驕傲、無可異議的事。但我認爲藝術貴在創新，作爲當代中國畫家，應該「筆墨當隨時代」。如果今天的畫家們雖然口頭上高叫著「繼承和發展」，實際上祇沾沾自喜地承襲著傳統文化而不敢開創一代畫風，甚至深深陷足在過去了的幾個世紀裏繪畫，就會在中國畫壇助長起一種復古主義的傾向；就會缺乏一種主動、積極的批判精神。如果對歷史缺乏反省意識，就會喪失一種自覺的革新精神。試想對舊的一套頂禮膜拜，不敢大膽改革，那麼這種國人們引以爲驕傲的傳統文化，很可能演化成一種保守的精神刑具。

我在幾十年的生命中，經歷了太多的磨難，可痛苦畢竟不是生命的本質，生命的本質是表現在對痛苦的不斷超越中。作爲一個富有理想主義情懷的畫家，也一定要不斷昇華自己的思想境界，這樣才能使自己登上更高的藝術之峰。因此，我不會在自己作品中自嘆自怨，即使面對世俗暮靄中的蒼涼，我也要讓它們充滿力量，我願意做人生本質中美與善的證人！

藝術是生命的延伸，並非是疏離生命的人爲的手工雕琢。藝術創作不能沒有人文情懷，不能失去對社會的觀察和體驗。藝術決不是金錢和一次成功的拍賣。

何謂人文精神？何謂以人爲本？我認爲那是以生命價值爲基礎的，以寬容、人道的社會原則，對作爲社會主體的人的價值，個體人格尊嚴的尊重。鼓勵社會上每一個公民崇真尚善

以及對自由、民主、法制、平等、博愛、公義與和諧精神這些人類普世價值的真誠向往和追求。

藝術上在自己固定的圈子裏兜圈，享受既有的小成功，逢畫展來，趕畫幾張去應市，自我陶醉自己又參加某某大展，少了份藝術生命的至誠；或自鳴得意自己的畫賣出了好價錢，把過多的時間用於官場商場運作，卻不去尋求藝術上的進一步突破提昇，這都是沒有出息的人所爲，我們要堅決拒絕這種華麗的平庸！

畫貴立品。一個藝術家的尊嚴祇能來自他所擁有的價值理想和對理想的踐履。

作爲一個在生存中體驗生存意義的藝術家，我無法背對世界。

藝術創作上，我堅決主張要反映人的生命價值，堅決主張自我個性的解放和強調自我表現力。要敢於離經叛道，突破傳統，風格獨創。否則，藝術的張力就會萎縮。

我一直認爲，文明與崇高的道德理念是中華文化精神賴以維繫的棟樑。金錢和權勢的力量儘管可以蠻橫一時，但無法改變一位藝術家在美術史上的地位。真正的藝術家應該是嶔崎磊落、視富貴如浮雲，能衝破世俗的壁障街壘、義無反顧地去追求精神世界豐富的人。

我不贊成今天的中青年畫家們仍似明清朝代的畫家那樣，用「先勾勒，後皴擦，再點染」的傳統程序，去描繪遠古的山水意境，以一種「把玩」的心態去宣揚兩耳不聞世事的所謂的「禪意」。我看畫壇上有些人也不像歷史上那些真正寄情丹青的士人，能心離紅塵，肯苦守黃土終老田疇。説穿了是今天有些過於精明世故、倚老賣老又不思長進的人在故弄玄虛而已。青年人不能去學他們。另外，對黃賓虹的積墨、破墨，對張大千、劉海粟的彩墨，都不能成爲死板的教條。包括我們在敬佩吳昌碩非凡藝術成就的同時，也要看清他不少應酬及謀生賣畫作品中的平庸和俗氣。時空環境發生了很大的變化，我們的意識和觀念不能被格式

化，必須吞吐百家，不斷更新，我們的藝術才有生命力。

作爲一個真正的藝術創造者，決不是學完一套技巧，便年複一年地畫下去就行了；更不是以商業價格的多少來衡量與自我滿足。斷裂社會利益衝突失衡的環境中，價格炒作得很高的作品，並不能代表當代畫壇的真正品質。要成爲一位21世紀的中國大畫家，首先必須把人道精神和人文情懷作爲自身人格建設的前提。一位對人世間的苦難充滿同情和憐憫的藝術家，才是一位對道義力量的擁有者。我始終認爲：人類社會的文明進步，畢竟是依靠美好的人性去推動的。所以，真正的大藝術家要做社會良知的監護者，是社會道德結構中的堅實基石。能夠在靈與肉、正與邪、善與惡、惘與醒、義與利的矛盾對抗中，思考人生、生命和藝術的價值，昇華自己的境界。

今天的中國畫家們十分需要從觀念層次上去拓寬中國畫的筆墨語言，並去真實地記錄畫家特定的生命歷程和思想歷程，我希望自己的作品不會給所經歷的時代留下空白。

一個沒有愛，不懂奉獻，缺乏包容的社會，即使遍地高樓大厦，到處燈紅酒綠，終究還是一個沒有多大希望的社會。視權力和金錢爲唯一信仰的人，雖然擁有華厦美服，但他們的靈魂其實在荒蠻的曠野中無遮無蔽。

真正的藝術家都是性情中人，都有迥然出塵拒斥流俗之心態。

藝術家的師古是爲了開今，每個有出息的畫家都應該勇敢地去探求一條祇屬於自己的藝術之路，所以強烈主張中國畫家們在藝術創作上應該有多元化的選擇和革新。

丹青蒼龍舞，翰墨虎豹吟。真正的中國畫大師必能穿越精神的戈壁，問天、問地、問歷史、問生死、問有限與無限，無窮的精神追問中，生風生雨生雷電，誕生出千古佳作！

<div align="right">（原刊2010年10月16日《美術報》）</div>

我願做人生本質中美與善的證人
——與香港著名女畫家周天黎的真誠對話

■ 周天黎/潘 罡

提問者：潘　罡（臺灣《中國時報》文藝組組長）

答問者：周天黎（香港美術家聯合會名譽主席）

（香港文化藝術交流協會名譽會長）

　　周天黎，香港畫壇一塊閃亮的品牌；海內外美術界一個炙手可熱的名字；一位澎湃著原創力的傑出畫家；一名「是真名士自風流」的當代奇女子。近年來，她獨特的藝術風格和美學思想、以及勃揚的文化精神一直備受世人關注。最近，潘罡先生專程前往香港，和她就藝術人生進行了深層次的對話。現將是次談話內容全文發表，以饗讀者。

——西湖藝術博覽會組委會

2005年9月3日

　　一、您出身於變遷時代的中國，成長於「文革」災難年代，您是怎樣學畫的？您的早期素描作品功力深厚，被中外媒體視之爲一個時代的縮影，您是怎樣畫出這批作品的？這對您後來美學思想的形成有什麼影響？

　　周天黎：在繪畫理論上我沒有太多的研究，我祇能以自己的繪畫實踐談一點個人的體會和經歷。我從4歲開始接受傳統中國畫和中國書法的教育，從臨摹芥子園學起，並每天臨歐陽洵和王羲之的書帖。9歲開始學素描，總共畫了幾千張，12歲又開始學油畫。我的學畫階段正好碰上十年「文革」浩劫。不幸中的有幸是當「文革」開始不久，政治鬥爭的矛頭從批判「反動學術權威」，轉向對準了中共黨內的各級當權派，後來又演變成各個造反派組織

的奪權鬥爭，使得一些大家級的老畫家在一定管制範圍内有了一點活動空間。我可能是天生的宿命，對各種繪畫有著一種無法抑制的嗜好和狂熱。由於我當時祇是一個小姑娘，在向一些藝術大家們的求教中，不太引人注目，所以我的藝術練習一直沒有中斷。當然，這一切行爲都是悄悄地進行。最近中國美術出版社出版的《周天黎早期素描作品》，大都是我在「文革」中偷偷畫成的作品。由於自己家庭和個人所經歷的苦難，對人世間的事物我必然有自己的思想烙印，在一個彌漫痛苦呻吟的生存困境裏，藝術不可能成爲一種奢侈品，我也力圖用畫筆去描繪那個動盪年代中的一些真實的人物形象。如《走資派之子》、《老教師》、《畫家的母親》、《即將下鄉的知青》、《女童瑛瑛》等在藝術上比較成熟的作品，無不反映一些個體生命忍辱負重的生存狀態以及他們内心的孤獨彷徨與痛苦。所以有的美術評論家認爲我的這些早期素描作品，在「極左」的歷史語境裏，藝術中滿懷著對平等生活的渴望和對「四人幫」集團強權暴政的反抗。我是從那個沉鬱憂患年代苦熬過來的人，我的靈魂、感情和畫筆無法做作和虛僞。我始終認爲一個真正的藝術家應該具有正直的人格、要守望良知且心懷悲憫，這也是我的美學支點。

二、您後來赴英國接受西方教育深造，您能否説明西方的美術思想和繪畫技巧如何影響了您的中國繪畫？還有，您爲什麽不加入英國籍？爲什麽最後選擇香港作爲自己的定居地？

周天黎：20世紀80年代初期，中國大陸剛從政治狂亂的惡夢中甦醒過來不久，隨著國門的打開，各種西方美術思潮洶湧而進，各種藝術流派五花八門，新印象主義、立體主義、原始藝術、象徵主義、現代派、野獸派等等，令人眼花瞭亂。其實在當時，我的繪畫藝術已有了一定基礎，並正在往中國水墨畫方面全力發展。但爲了更全面地了解西方美術史，很想出國作一番考察研究。加上英國的美術學院審核了我寄去的一些素描、油畫、水墨畫作品後，很歡迎我去作研究，因此到了英國。在歐洲期間，我完全以虛心學習的心態，在世界一流的美術館、博物館觀摩了許多西方美術大師們的作品，也進行了一些藝術實驗。我感到中國傳統水墨畫家大多祇甘於筆墨技法而不太重視光、影、色的運用。對幾何方式的借用，對集水

墨、抽象、具象於一體的技法，能很好發揮的也不多。幾十年來政治運動的強烈震盪和磨礪，又使許多畫家變得圓滑世故，祇顧埋首筆墨技巧，失去了藝術家最最重要的靈犀的深情和藝術的強烈感性，失去了對社會的觀照，也缺乏西方美術界那種多元創新的內在動力。

不必諱言，當時被中國美術界奉為法定正宗的藝術指導理論，還都是前蘇聯斯大林時期的那一套八股式的教條。藝術創作上假、大、空的現象十分普遍。在完成對西方美術的考察研究後，我當時有三個選擇：一是居留在英國，我在英國曼徹斯特註冊結婚，英國政府移民局基本上已同意我加入英國籍。二是回到中國上海任教。三是到香港定居。最終選擇香港的原因是因為香港貼近中國大陸，可以使自己與祖國緊密相連，加上我先生是對中國歷史研究甚感興趣的香港居民，一位新聞學學者。大陸是我們的根，是我永遠無法捨棄的根。我的生命和我的藝術祇能屬於中國。

對在大陸那段艱辛苦澀的人生經歷，我把它視為是整個中華民族在特定時期的瘋狂悲歌。對一個藝術家來說，通過承受苦難而獲得的精神價值，也是一筆特殊的財富。而許多優秀的藝術家和藝術品往往來自於苦難，蘇東坡如果不因「烏臺詩案」，在元豐三年被朝廷貶謫黃州，後世怎能有前後《赤壁賦》，後來他回朝榮昇三品翰林，並參與黨爭，就寫不出傳世名作了。徐渭如果還在總督胡宗憲府中做高級幕僚，把精力用於官場斡旋，又怎能成為中國16世紀的大畫家。石濤當年如果繼續住在京都，做著「近前一步是天顏」的春夢，去求當康熙皇帝的「臣僧元濟」，中國畫史上也就失去了一位宗師。記得梵高臨終留給世人的最後一句話竟也是：「苦難永遠沒有終結。」

坦白說，我也有些顧慮，當時大陸不像現在這樣開放，許多人還把中國傳統文化中落後、狹隘的農民意識，封建保守的政治規範，當作文藝創作的金科玉律來傳承，藝術創作的忌諱和條條框框還很多。在香港這塊中國土地上，我不但可以為中外文化藝術的交流做一些事，還可以以心態的自由和精神的獨立注視中國乃至世界文化的燦爛星空，不受任何拘束地進行大膽的藝術實踐。在我的心目中，優秀的民族一定是一個開放的民族，優秀的文化一定是一種開放的文化，而任何箝制文化都是藝術創作的天敵。

三、在當前急功近利的浮躁社會氛圍中，您曾自謂對一個畫家而言，獨特的藝術

風格和畫家的人間情懷極爲重要。那麼您認爲在當今世紀的中國畫壇，什麼樣的畫家
才能算是一個偉大的畫家？

　　周天黎：世界級雕塑大師羅丹的一句話給我印象很深，他說：「在藝術中，祇有具有性
格的作品才是美的。」我個人理解，所謂性格，就是指藝術家在自己作品中表現出來的充滿
個性的靈魂、感情和思想。至於藝術技巧，也祇有在人生情感與人生哲理的強烈驅動下，才
能原創出能掀起觀衆心靈凝視力量的好作品。有一個看法我要直説，但也會得罪一些美術界
朋友。在中國，在目前這個金錢力量崛起而導致許多畫家精神平庸的社會發展階段，藝術創
作不應甜俗地去討好一般人，一個有抱負、想在中國美術史上留下重要位置的藝術家，更要
去追求中國水墨畫之高品位的發展。紅塵浪裏，孤峰頂上，畫家們如果做不到獨步百年的孤
寂，至少也應該做一個中隱於市的庭院名士，而決不能去做名利場上的角鬥士，成爲一個縲
世之徒。我認爲在藝術上，内心的浮躁必定導致創作的膚淺。看到當今中國美術界本來頗有
才氣的一些藝術家，祇向貴富求賞心，不擇手段地貪婪地摟抱著金錢，有的拼命掙扎想成爲
行走於權力走廊上的人物，何苦呢！這祇能是走向藝術的墮落。我看，爲爭個什麼「美協理
事」、「美協主席」、「畫院院長」、「書協主席」之類頭銜而費盡心機的人，在藝術上終
難以成大器。有的畫家平庸而心有不甘，憑著人心的機巧，或許可以炒作成爲一時的「名畫
家」，但他們的人格缺陷必然暴露出他們嚴重的思想缺陷和藝術上的窄狹與淺薄，刻意的商
業炒作也祇能產生更多的文化垃圾而已。

　　當然，在畫畫上可各持見解，各有喜愛。對大多數人來說，怡情養性，寬鬆隨意，不必
把什麼都看得太嚴重。但我想，在21世紀的中國，作爲一位偉大的畫家所論，在人格情操上
能襟抱高潔，對藝術的追求應該是虔誠的，專注的。除了畫藝上爐火純青、能開創一代新風
外，應該熱愛自己的國家，與自己的祖國同命運共呼吸。同時，面對幾千年封建專制文化的
迷惑及可能的構陷；置身一個缺乏信仰，瘋狂追逐名利，道德向下的社會氛圍中，仍能保特
思想的獨立和精神的自由，心靈不被世俗化的環境所麻痹，仍有悲憫的情懷，真摯地關注著
人類的命運。具體而言，就是視「以人爲本」爲目的，而不僅是手段；就是指對作爲社會主
體的人的價值、人格尊嚴的尊重；對人類的普世價值觀、對自由民主法制的精神有著堅定的

捍衛，作品更要透現出對靈性生活的呼喚和對文明進步的熱情謳歌。那才是一種真正大家的大境界。

四、觀察您的畫作，也可看出您嫻熟於許多中西繪畫技巧，您如何在不同技法中找到平衡點和統一的風格？（請以具體畫作説明）以避免被認爲是技法的拼貼堆砌。

周天黎：在繪畫創作上，我覺得自已還處在努力探索的階段。我也不想過早地形成自己單一的形式語言，以固定的風格去不斷重複自己。當然，最終也會有一種專屬於我自己的藝術面貌伴隨著我結束自然和藝術生命。但在目前，我仍努力在超越自我中去再次尋找更獨特的表現方法。我也希望有更大的藝術空間，用傾注生命激情的筆觸與色彩，始終在精神層面上，去追求道德的靈光。對中西繪畫技法的結合，我在20世紀80年代早期就進行了研究，不僅僅是學術性的理解，而是長時期的練習實驗。在打破慣性思維的過程中，有失敗、有焦慮、也有欣喜。我主要是在作品裏把西方繪畫中的光、影、透視、色彩，與中國水墨自然地融匯貫通，同時在描繪物體方面，借鑑一些西方的東西。今年六月出版的《走近周天黎》畫集中，畫作《頑石爲鄰》裏的石塊和牡丹花的造型；《春戀》裏的紫藤花；《不平》裏禿鷹的頭部與眼睛；《春雨無聲》裏紛亂的紅花等等，都是中西畫法在物體的内部空間和諧地融合一體化。

古人哲思地道出：畫家之道其實並非繪像之道。近年來，我畫的飛鳥和直桿棱節之竹、運動感很強的風中野百合，以及充滿激發性色彩筆觸的牡丹花，體現了對西方幾何方式的藝術穎悟，對形式作大膽的簡化，增加在想像力強烈表現方面的豐富，提高了藝術風格的力度。我又從老子哲學思想中，感受到「致虛極、守靜篤」的高妙境界和某種難以言喻的詩性思維，使我在藝術上幡然感到獨自擁有的遼闊。我所用的「逸筆變形」畫法，就如把畫面中的雜音剔除，大大純化了感情的力量，充分表現了我對自然審美精神内涵的深切體悟。《君子大節伴清風》、《一院奇花》、《花間行者》是我這種最新風格的代表作。

我個人藝術實踐的體會，在藝術的創造中，許多東西沒有一個固定的方程式，藝術創作是十分個性化的體驗，往往祇能心領意會而無法言傳。學習可以培養技巧，至於天馬行空般

的獨創性，似乎祇能來自某種天性，或者再加上一些筆墨運用中的偶然因素。我覺得對一個畫家來說，最不可缺少的是創造性的想像力，而且稍有些瘋狂更好。許多中外著名美術評論家也認爲，沒有這種能力的人，即使能熟練地使用畫筆，也成不了有造詣的大畫家。

五、對於當代的藝術創作而言，您認爲真的有自創風格的可能性嗎？這種風格是否祇是創作者的個人色彩？某種程度上祇是特定技法所帶來的效果？您曾强調藝術家要有反叛精神，您能否進一步説説您的藝術理念？

周天黎：我認爲創作者的個人色彩和自創風格並不矛盾。藝術家面對的人生現實充滿了殘酷的不合理。在現實生活中無法實現的理想和願望，在藝術中都可以給予心靈以無拘無束、自由自在的補償。世外煙霞紙上逢，人世間的苦辣酸甜、嬉笑怒駡、悲歡離合，包括社會文化中的佛學、道家、宗教和古典詩詞，都能賦於藝術家以情思與靈感，兇險又美麗的大自然，更奔湧著取之不盡的藝術之泉。一個畫家不管其表現方式如何，祇要他把繪畫創作當作生命的頂峰來體驗，又在自己創作的形象中去體驗靈魂的存在，那麼，他就能從世俗畫家（畫匠）僅僅擁有熟練筆墨技法的低層次藝術領域昇華到自創風格的藝術高度，並確立起自己的文化品格。至於目前社會上瞎吹胡捧、利欲熏心、自我拔高的所謂「名家」「大師」，筆墨陳舊，畫作崇尚矯飾，媚俗甜膩，爭名斂財，這些人和真正的藝術家是兩回事。他們根本不知道什麼是藝術追求，什麼是爲藝術獻身，也無法感悟什麼是崇高的藝術境界。

今年5月，我在和廣東《南方都市報》的藝術對話中，曾表示過，一個優秀畫家必須具備一種反叛精神。我當時想表達對中國傳統繪畫而言，優秀的畫家要有筆墨創新的勇氣。中國繪畫藝術有著悠久的傳統，經過上千年的積澱，博大精深。這是每一個中國畫家都引以爲驕傲、無可異議的事。但我認爲藝術貴在創新，作爲當代中國畫家，應該「筆墨當隨時代」。如果今天的畫家們雖然口頭上高叫著「繼承和發展」，實際上祇沾沾自喜地承襲著傳統文化而不敢開創一代畫風，甚至深深陷足在過去了的幾個世紀裏繪畫，就會在中國畫壇助長起一種復古主義的傾向；就會缺乏一種主動、積極的批判精神。如果對歷史缺乏反省意識，就會喪失一種自覺的革新精神。試想對舊的一套頂禮膜拜，不敢大膽改革，那麼這種國

人們引以爲驕傲的傳統文化，很可能演化成一種保守的精神刑具。如果不能在石濤、八大和吳昌碩、潘天壽等前輩們奠定的基礎上再作超越和發展，那麼中國畫的未來又在哪裏？做中國傳統文化的原教旨主義者是没有出路的！我是因爲深深感受到中國畫的創新與發展之路仍然是荆棘滿途，才以聽起來有些刺耳的聲音，向中國美術界同行們發出呼籲。

六、觀察您作爲一位當代中國花鳥畫大家，可是您的西方繪畫技巧也相當優秀，當初您爲何選擇中國繪畫爲自己藝術生涯的主軸？

周天黎：我稱不上大家，祇是一個藝術的追求者；一個藝術的實踐者。我從小就沉浸在中西繪畫藝術裏，對某些奇異的幻象也特別敏感，天上的晚霞，蚊帳的皺褶，甚至墙上的水漬，都能幻化成各種美麗動人的圖案。在我的視覺中，變幻的色彩常常能引發我心靈的激動和呼應，祇要一嗅到碳筆和油彩的氣息，我全身的神經都會自覺不自覺地興奮起來，甚至會隨便拉住一位鄰居做模特給他畫素描。這成了我一種藝術激情的發洩，否則，我整個晚上會在亢奮中睡不著覺。而且我對雕塑也十分愛好，在中國剛剛開放時，我創作的一具《大衛》浮雕頭像，被當時的上海工藝美術公司看中，立即大批製作，投放市場，在社會上一度很受歡迎，可見我從小在這方面也下過不少功夫。本來我很可能成爲一位油畫家，由於「文革」發生後，大家級的油畫家十分難找，而大家級的國畫家仍可以設法找到，並還是我父親輩的朋友們。他們也發現我在繪畫方面有些天賦，就悉心的指導培養我，也因此推動我走進了中國傳統繪畫的天地。以後慢慢形成了我現在這樣以中國水墨畫爲主，油畫爲次的藝術格局，好在兩者之間，藝術上能有很大的互補性。

七、曾經歷「文革」等政治運動的苦難，您謂自己創作中有一種對人生的批判。在中國傳統花鳥畫中，幾乎找不到對災難的描繪，而您似乎用某種隱喻的方式，來表達內心傾訴苦難的渴望，您藝術的凝重，揪人心弦，是否是中國文人畫本質的使然？

周天黎：對我來説，是我的命運和性格的使然，但我從不悲觀。中國已故美學家王朝聞

曾説：「藝術可以當作生活來認識，生活可以當作藝術來理解。」我雖然出身在一個富裕的企業家家庭，但自從我略懂世事起，政治運動一直不斷，中共對民族資本家的一系列統戰政策也越來越脆弱。直到與中國歷史上最黑暗、最暴戾、最荒唐的「文化大革命」惶然相遇，我們一家也難逃此劫。時間的浪，時間的潮，始終捲不去我對那段歲月的記憶，遍地哀鴻的民間疾苦聲，也常常縈繞在我的心頭。然而，也就是在人生歷程的起落沉浮中，我萌發了念頭，要把苦難雕刻成爲藝術魅力長存的詩史，要用自己中國繪畫的藝術手段，在對整個民族靈魂的拷問中，使其成爲悲愴千年的長嘆！從英國到香港定居時，我已能熟練地運用中國繪畫的各種藝術技巧。而且，創作中我要讓畫家的旨意高於一切，我要打破中國傳統繪畫中的某些構圖法則，在藝術上要有所創新和突破。由此，在《不平》中，爲了加强其恐怖感，正在撲殺益鳥的兇殘飛鷹成爲畫面的主體，金鋼合成般堅硬的鷹爪，有著無窮的力量，象徵著善良的人民有時也會遭到難以抵抗、無法逃遁的厄運；在《生》中，爲了使生存的力量在驚悚氣氛下得到充分的表達，大三點、大三角的構圖，險中求穩，高聳的十字架和驚訝的烏鴉更讓讀者聽到了躡行死神的足音，但被砍伐的大樹椿和凜立的杜鵑花寓示著任何邪惡勢力、任何强權暴力都無法摧毀人類精神的永恒價值；《春光遮不住》中，我力圖用筆墨和色彩來呈顯内在的冷峻中，有著一種沸騰的憤怒，表現了光明和黑暗的激烈較量，一時間勝負難定。這些創作於20世紀80年代的水墨畫，都真實地反映了我那跌宕淒惻、憂怨悲憤的心聲，在對歷史的反思中，流露出一個中國畫家對自己祖國的深深關切和堅强信念，並回應著時代的風雨雷電。我自信這些作品都是歲月和歷史的熔鑄，經得起時間的考驗。

　　我在幾十年的生命中，經歷了太多的磨難，可痛苦畢竟不是生命的本質，生命的本質是表現在對痛苦的不斷超越中。作爲一個富有理想主義情懷的畫家，也一定要不斷昇華自己的思想境界，這樣才能使自己登上更高的藝術之峰。一個人降生到世上，他（她）的人生可能並不幸福，生命也可能不很長久，但作爲一個終身追求藝術的畫家，我不可以讓虛偽、泠漠和苟且來代替我的真性情，我要在浮躁的世風中立定精神，我的靈魂必須選擇堂堂正正地站立。因此，我不會在自己作品中自嘆自怨，即使面對世俗暮靄中的蒼涼，我也要讓它們充滿力量，我願意做人生本質中美與善的證人！

　　　　　（原刊2005年9月3日《美術報》、2005年8月15日臺灣《中國時報》。）

周天黎在20世紀70年代末的浮雕作品《大衛》

爲思而在

■ 周天黎

2008年5月9日，我們這個時代的思者、「常懷千歲憂」的王元化先生離開了他一直熱愛和思考的世界。當代精神生活中的一棵參天大樹倒塌了，德行、言語、政事、方正、雅量、識鑑、賞譽、品藻、規箴、容止、文化視野、人生反思等等，整個人文學術領域裏，眼前看不到有誰能够填補他留下的空缺。他以俯瞰古今中外的文化視野，正道直行，砥柱中流，啓迪群倫，拔地蒼鬆有遠聲。他的思考更有一種社會的責任感和現實的穿透力，都緊扣中國命運乃至人類命運的真問題，關注著中國知識分子的人格重建和中華民族的精神再造，他的整個生命是一場壯烈的探索與見證，他是一位「帶著人類的弱點，在暮色中尋找光明」的人。慕名久念伯牙琴，悵望那道獨特的景致，他的品格將成爲楷模長遠地活在我們心中。對他的最好的紀念，我以爲，莫過於像他那樣去思考踐行：「有思想的學術和有學術的思想。」莫過於浪遏飛舟，重溫其獨樹一幟的吶喊。

沒有哲思後的生命衝動，就沒有偉大的藝術。

當下，中國藝術圈多的是淺表性的賣藝者。不少人更心急火燎地向權力場、向市場時尚尋求本質性的依據。而思，思之力正有待喚起。

真正的大藝術家必能穿越精神的戈壁，問天、問地、問歷史、問生死、問有限與無限，無窮的精神追問中，生風生雨生雷電，誕生出千古佳作！

高尚精神的結構祇圍繞著赤誠的激情建立。生活在一個道德標準和文化意義漸漸崩解失墜的年代，我常常想，一個社會有一個社會的脊標，一個時代有一個時代的中堅。對所有願意在精神家園裏堅持純真的中國藝術家而言，祇有在心中擁有對中華民族無私的大愛，我們才能給善惡以公正，給靈魂以道義，才能給藝術賦於藝術的尊嚴；我們祇有看清自己人格的欠缺和扭曲，以及高尚精神的喪失，同時又認識到我們這一代藝術家對中華民族的文化復興所承負的義不容辭的歷史責任，我們才能省悟良知，懷有悲憫，逃出心獄，拯救自己。才能真正認識到我們民族經歷過如此之多的苦難不應該被輕易遺忘！

（原刊2008年8月2日《美術報》）

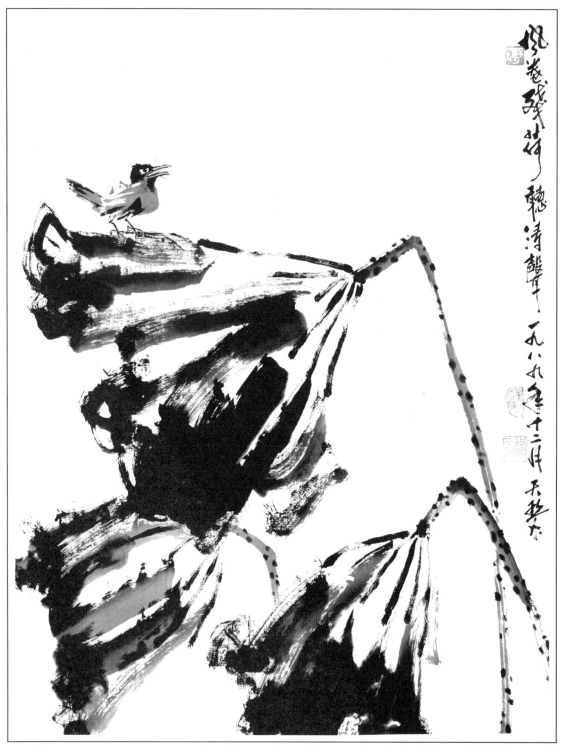

風卷殘荷聽濤聲　1989年

周天黎警告：
要看破藝術市場中的黑幕

這是周天黎先生爲2006年7月20日臺灣新生報《藝術名家》版面寫下的的主持人語，她以自已獨立的專業視野與憂患意識，對現實提出一種超越功利的批評意見，對腐敗與黑幕進行猛烈抨擊，全文如下：

本版學術主持人周天黎的話：

隨著藝術作品的市場化發展，中國美術界和藝術市場的浮躁、浮淺、浮誇；假畫、假拍、假成交、骯髒勾結、惡性炒作；井底之蛙、夜郎獨大、抱殘守缺、胡說八道、病變退化返祖；以及賣官鬻爵、他死我生、能撈則撈的卑鄙也都淋灕盡致地發揮了出來，鬧哄哄，似蒼蠅競血、蚯蚓爭食，以藝術精神的迷失與本能的貪婪，以虛狂的浮華與對名利的亟求，去換得遊蕩靈魂的自我滿足。醜陋的畫家們的自私、刻薄、怯懦、負義、諛媚、小心眼、言行不一、奸滑詭詐、良心被狗吃掉和極度的寡廉無恥的墮落令人齒寒。一具具空殼的藝術僵屍，粉墨登場，招搖過市，簧舌亂鼓，欺世盜名，真是黃鐘聲稀，瓦釜雷鳴！國魂何在？人魂何在？畫魂何在？商魂何在？所以我要警告廣大愛好藝術的海內外朋友，要看破中國藝術市場中某些黑幕重重、精心造局的哄抬騙術，一定不要去購藏那些人格低劣、精神破落户式的當代畫家們的畫作，包括那種來頭很大、實際藝術價值甚低的所謂「著名畫家」的丹青墨跡。否則，你們都會成爲花錢買垃圾的「冤大頭」！

有不少同行說，我向眼前混沌又擾攘的花花世界樣的美術界投擲語詞的火團，其實是知其不可爲而爲之的徒勞，不了解鷄蛋面前的石頭之硬。然而，我一直認爲，文明與崇高的道德理念是中華文化精神賴以維繫的棟樑。金錢和權勢的力量儘管可以蠻橫一時，但無法改變

一位藝術家在美術史上的地位。真正的藝術家應該是嶔崎磊落、視富貴如浮雲，能衝破世俗的壁障街壘、義無反顧地去追求精神世界豐富的人。他們充滿人文精神和生命神氣的作品才值得用較高的價錢去收藏陳列。

　　1988年夏，陸儼少在杭州宴請周天黎，時任浙江省文聯主席顧錫東、時任中國（浙江）美術學院院長蕭峰、著名老畫家陸抑非、時任新華社總社文教部副主任潘荻、時任浙江畫院常務副院長潘鴻海等作陪。

周天黎談成爲大畫家的前提

這是周天黎先生爲2006年9月6日臺灣新生報《藝術名家》版面寫下的主持人語。她「鐵肩擔道義，辣手著文章」，諫諍如流，激濁揚清，筆鋒所指，直指中國美術界弊端誤區，猶如喧囂與騷動世態中的容谷足音。全文如下：

本版學術主持人周天黎的話：

傳統中國畫的發展，到了21世紀的今天，正面臨如何創新發展的問題。因此，在當代文化情境下，更需要藝術家們以多元多樣的藝術形態去突破明、清繪畫的傳統程序，去創作充分表現現代人情感的作品。

清龔自珍曾曰：「避席畏聞文字獄，著述皆爲稻粱謀。」當藝術的生命精神正在金錢暴力的鞭笞下持續痙攣中，特別在目前精神上的大饑荒正在中國美術界四處蔓延、簡直象一場沒有解藥的精神瘟疫之際，我無法反對有些畫家將繪畫當作一種謀生的手段。但有志氣的畫家們必須明白，作爲一個真正的藝術創造者，決不是學完一套技巧，便年複一年地畫下去就行了；更不是以商業價格的多少來衡量與自我滿足。斷裂社會利益衝突失衡的環境中，價格炒作得很高的作品，並不能代表當代畫壇的真正品質。要成爲一位21世紀的中國大畫家，首先必須把人道精神和人文情懷作爲自身人格建設的前提。一位對人世間的苦難充滿同情和憐憫的藝術家，才是一位對道義力量的擁有者。我始終認爲：人類社會的文明進步，畢竟是依靠美好的人性去推動的。所以，真正的大藝術家要做社會良知的監護者，是社會道德結構中的堅實基石。能夠在靈與肉、正與邪、善與惡、惘與醒、義與利的矛盾對抗中，思考人生、生命和藝術的價值，昇華自己的境界。

以此而論，目前中國藝術市場中，某些炒作得很熱鬧的當代畫家，不管是油畫還是國畫，不管是年老的還是中青年的，不管來頭有多大，不管拉動多少社會資源來裝飾門面，不

管何人出巨款來投資包裝，其實質祇能是藩籬之鷃，其畫作也祇屬有點小技巧、小聰明的工藝品，沒有多少學術、藝術上的意義，是精神價值之外的東西。美術界有些失去道德底綫、不做學術玩權術、鄙俚淺陋、求財求名心切又厚顏無恥、一副賤骨頭的人，因爲不自信，所以才投機取巧、假冒僞劣，求諸炒作來掩飾他們本身人生的空虛、靈魂的昏茫和畫作的空洞貧乏。這些畫件作爲一種通俗文化用品及一般性的墙面裝飾品也無妨，但花幾千元、上萬元甚至更多的代價去購藏，實在是「燒銀紙」。加上不少有著卑劣的太監式陰柔寡毒的畫人，逆天妄行，封豕長蛇，貪婪地拼命僞作贗品，坑害他人，他們正在設下圈套，等你上鈎。作爲本版的主持人，面對那麼多讀者懇切的諮詢，我不能講假話，我有責任、也出於藝術家的良心，真誠地提醒廣大愛好藝術品、投資藝術品的國內外朋友，不要聽某些人、某些拍賣公司、某些媒體的胡編瞎吹，不要受騙上當，破財還被人家當「阿斗」！

同時，我也呼籲有文化修養、有思想層次又有一定經濟基礎的人士，不是以炒作投機而是以高端收藏的心態，能積極參與投資中國書畫藝術品，以合理的代價，去收藏陳列那些傾注畫家生命情感、有筆墨技巧和充滿人文精神的當代書畫家的作品。我想，對那些向往高尚的人來說，金錢和物質畢竟不是人生意義的全部。懂得欣賞藝術的人，生命將更具品位和色彩。

從中國美術界及藝術市場狀況聯想到整個社會道德的滿目瘡痍，我心裏一直擔憂「盛世的文化復興」有可能成爲一句空話。我想，要強國必須先強人。而一個社會如果失去高尚文化，失去高尚精神，生活在這個社會裏的人也就慢慢會變成失去靈魂的行屍走肉。故此，我也很想和各方朋友們同讀馬丁．路德說過的一段名言：「一個國家的繁榮，不取決於它的國庫之殷實，不取決於它的城堡之堅固，也不取決於它的公共設施之華麗；而在於它的公民的文明素養，即在於人們所受的教育，人們的遠見卓越和品格的高下，這才是真正的利害所在，真正的力量所在。」

優秀畫家要有筆墨創新的勇氣
《南方都市報》：本報記者對話香港女畫家周天黎

《南方都市報》編者按：周天黎是在20世紀80年代就享譽中外畫壇的香港女畫家，被稱為「書畫家中的奇才」。她的作品以筆墨功夫深厚著稱，且構思奇崛、立意新穎，尺幅之中澎湃著「丹青蒼龍舞，翰墨虎豹吟」的凜然浩氣。儘管目前在國內拍賣市場上介入不多，但周天黎的作品一向在國際市場上受到追捧，充滿基督教色彩的代表作《生》2004年估價100萬至300萬港幣，2005年估值竟達50萬至80萬美元。日前，本報記者獨家專訪了這位將自己比作「山谷裏的野百合」的女畫家。

關心世俗追求空靈

南方都市報（簡稱「南都」）：1986年你創作的《不平》、《生》等作品以劍拔弩張的物體和構圖著稱，而近期你的畫作多是畫閑花、野鳥、頑石，使人更多感受到大自然萬物和睦相處，為什麼會出現這些變化？

周天黎：當年，創作《不平》、《生》時我30歲出頭，我心中充滿著對世道、對人生的批判思考，衝突和鬥爭是我精神的主題曲。在我看來，人生充滿著苦難，而弱者不斷遭遇強權暴力的欺凌踐踏，所以同情弱小、藐視霸道是我關注的焦點。現在我都快50歲，更關心的是世俗大眾的生命和生活，追求空靈、含蓄的藝術境界，而不是像早期那樣僅僅側重於自我情感的宣洩。

書畫同源氣韻生動

南都：中國的書法與繪畫有著深刻的血緣關係，你一向堅持繪畫與書法並舉，可

不可以就你自己的經驗，談一下書法與繪畫的關係?

周天黎：早年我的書法有幸受到中國書法協會主席啓功先生的讚賞，他叮囑我一定要在書法方面發展，不要放棄。當時承中國美協主席吳作人厚愛，認爲我的繪畫也會大有作爲，勸我把重點放在繪畫上。我選擇的則是兩者同時並舉，不偏廢任何一方，書法使我能以流暢的綫條來進行繪畫，而繪畫又爲我的書法增添了幾份飄逸的風彩。

南都：評論家們認爲你的書法「既豪放又飄逸，富有陽剛之氣」，你認爲你的書法對繪畫産生了什麼影響?

周天黎：中國繪畫中特別講究氣韻生動，書法是特別能鍛煉畫家在繪畫中用「行氣」方法進行繪畫。我的《不平》畫作中的禿鷹就是很典型的例子，那隻鷹的翅膀就是用書法筆墨的筆法來畫的。

自比百合强調個性

南都：你畫過很多花，牡丹、杜鵑、野百合，如果以花來喻人，你認爲哪種花最能代表自己?

周天黎：山谷裏的野百合，因爲它是高雅純潔與吉祥的象徵，是聖潔的愛情和友誼的象徵，還代表心靈的無瑕美麗。

近年來我使用得最多的筆法叫簡筆抽象變形的筆法，這種筆法保留了傳統中國畫的綫條、筆墨，又接收吸納西洋畫中的光、色、影等造型藝術手段。我用旋轉的筆法加上中國書法自由揮灑的筆法來畫百合花，這是一種簡筆勾勒的方法。

南都：你認爲什麼樣的花鳥畫家才能真正算得上大師級的畫家?

周天黎：羅丹説過，在藝術中祇有具有性格的作品才是美的。我個人認爲，經得起考驗的畫家必須具備兩方面的素質，一是要有性格，這是指畫家要富有個性的靈魂、感情和思想，另一方面是要求畫家要在作品中表現出大自然生命的律動，特別是要表現出畫家本人對現實生活的情感和精神。我反對無病呻吟的創作。還有一點特別重要的，我認爲一個優秀的畫家必須具備一種反叛精神，他必須具備筆墨創新的勇氣，具備人文關懷的精神。如果沒有這種精神，畫家祇能畫出「畫面大，氣勢小」和内容空洞無物的作品。

南都編輯點評：「作品非常有個性，富有思想内涵，而且從來不媚世，不迎合世俗的愛好。」

畫家語錄：「我更重視畫筆下對象的精神特質，還有心靈的體驗。」

（本報記者：呂静蓮 張玉 採訪，原刊2005年5月28日《南方都市報》。）

論周天黎的筆墨與精神

■ 吳彥武

藝術到高峰時是相通的，不分東方與西方，好比爬山，東面和西面風光不同，在山頂相遇了。但是有一個問題：畢加索能欣賞齊白石，反過來就不行，爲什麼？又比如，西方音樂家能聽懂二胡，能在鋼琴上彈出二胡的聲音；我們的二胡演奏家卻聽不懂鋼琴，也搞不出鋼琴的聲音，爲什麼？

——吳冠中

我一直主張「走進傳統、務必反出傳統」。走進傳統就是深入地了解傳統，反出傳統就是不淹沒在傳統裏，思想精神上和藝術實踐中絕不囿於成法，仍能以獨立的學術視野，大膽矯正對傳統的僵化理解，自由開放地吸收一切外來文化藝術的精髓，不斷演進，充滿生命神氣。

——周天黎

從林風眠、吳冠中到周天黎的精神走向

在近百年的中國歷史大變革中，中國傳統的文化價值面對西學東漸的狂潮，受到普遍的質疑、抨擊甚至破壞。中國畫的發展除了擁有自身的傳統之外，還不得不面對西方繪畫的傳統。

康有爲認爲「中國近世之畫衰敗極矣……。」他揭示傳統繪畫之不足，疾呼「合中西」來爲畫學開闢新紀元。

陳獨秀也把美術作爲整個社會革命的主要內容，大聲疾呼「美術革命」，要革「四王畫」的命。此外，持這種主張的還有蔡元培、魯迅等。

面對變革的大潮，具體到作品取向上，近代的藝術家大體分為兩派：一是力倡引進西畫之優來改造或改良中國畫。如徐悲鴻、林風眠和劉海粟；二是堅決反對「中西合璧」、「以西代中」，堅持中國畫自成體系，代表人物是黃賓虹、齊白石、潘天壽。前者在借洋興中的險途中而終歸中西融合，後者則在借古開今的路上而終歸古今通變。從理論到實踐，這是後來的中國畫家兩條繞不開的道路。

林風眠於1928年擔任國立杭州藝術專科學校校長後，開始實踐他合中西的藝術理想：「介紹西洋藝術；整理中國藝術；調和中西藝術，創造時代藝術。」嘗試解決一系列問題：1、在西方光色理念的基礎上，結合中國水墨的表現語言，將光、色、墨的矛盾調和；2、借鑑中國陶瓷瓶繪的綫條語言，反叛傳統文人畫的筆墨綫條，開創了新的傳統；3、在中國化的藝術質地，移植了西方繪畫的構成觀、造型觀和體量觀，並形成自己的風格。著名美學家劉驍純論述：林風眠在西方競爭精神和中國莊禪精神的層面上，合儒道而為一，在有為中頑強超越，化入無為而為。吳冠中，正是在林風眠接近終點的地方發現了自己的起點。

莊子曰：「畸於人而侔於天。」意指每一個時代都有這樣的文化高人，他們滿腹經綸，或孤高狷介，或驚才絕艷，或狂放不羈，或身世坎坷，但卻卻造就了反映他們那個時代文化精神的藝術成就。一代人有一代人的宿命，一代人有也一代人的契機。艱難的時事中，在吸收、融合中外文化的藝術風格和價值取向上，藝術家們備嘗艱辛。與林風眠、吳冠中這些追求中國現代藝術精神品質的大師們一樣，梅心竹骨的周天黎正好走進了一扇歷史的門，有著與前輩們類似的經歷，包括承受過塵世的苦楚和悲愴，激越而蕭殺年代裏政治上的壓抑和心酸，顛坎過一條飽經滄桑的陰陽陌路。難能可貴的是她在被黑暗包圍的年代，人性沒有被黑暗所淹沒，心靈之燈沒有被撲熄，而是閱讀黑暗，認識黑暗，穿透黑暗，成了一個追尋中國文化時代朝霞、期待命運大轉折的精神牧夜者。周天黎說：「悲劇的意義在於對災難的精神反抗。裸露中國文化的歷史傷痕，是為了重建精神的家園。對一個藝術家來說，通過承受苦難而獲得的精神價值，也是一筆特殊的財富。」故「文革」結束不久，她從上海到英國留學再定居香港後，就以天才藝術家敏銳的歷史直覺，以直穿宿命漩渦的自由之光，以對基督受難構成西方文化一個起點的歷史思衍，用飽蘸苦痛的夢想，創作出了《生》、《不平》這些凝練著人文內涵、承載著民族痛史與精神浩歌、永遠閃爍在中華藝術史和思想史上的經典性

作品，與德拉克洛瓦的《自由領導人們》、畢加索的《格爾尼卡》等一系列浪漫感性、滄桑厚重、從深度和廣度上切入歷史的批判現實主義佳作一樣，以大悲憫的情懷感化著受盡屈辱磨難的心靈，呼喚一種超越的精神和某種救贖的力量，在對人的存在意義與人文價值關懷的思考中，表達出對中國文明史基本問題的強烈關注，其作品不失爲這個時代藝術的良心。

藝術理念上，周天黎以改革者開明進步的視角，沒有罔顧西方文明的神髓，她既有對《易經》中「乾健坤順陰陽合和」的反覆咀嚼，又領略過康德美學、克羅齊美學、叔本華美學和尼采美學之奧妙，明白該從何處著手對西方文化資源進行整和，她持續關注中西各種文明之間的交響碰撞，從漫長的中西藝術發展史著眼，在對東西方寫意藝術的深刻洞察和貫通感悟中，在多年前就提出16字主張：「中華元素、八面來風、文化創新、精神重建。」她的一系列藝術理論和逐漸形成的美學思想體系，都表明她不會熱衷在歷史的廢墟間尋找昨天的落日，而是力圖在借鑑西方藝術和發展中國傳統藝術的兩個張力之間，平衡自己的藝術探索，以更加寬博的胸懷和更高層次的思考去進行自己的藝術追求。

有著對生活體驗的厚度和對傳統文化理解的深度，才能產生出對當代文化反省的力度。周天黎從小既系統地受過傳統書畫的紮實訓練，包括擁有豐富的傳統文化底蘊；也有西方素描的紮實功底，並從事過多年的油畫創作，包括對西方繪畫與理論的研究，鍛造出很好的學術基礎，有健全的知識結構和開闊的國際視野，上世紀80年代初又遊學歐洲並長期生活在中西文化交融的香港。似乎與這些經歷有關，她的作品既沒有完全傾向於西方的造型、體量、構成的挪移，又沒有純粹中國畫筆墨逸趣的玩味。而是在林風眠和潘天壽兩個傳統中學而知之、困而知之和思而知之，嬗遞突圍，在傳統與現代之間獨往獨來，從文化意義上進行擴展、演變、融合與創新，生命當爲筆一枝，心畫巧借天心出，以藝術圖式的張力與藝術觀念的張力，創造出了一種新的奇崛奪目的藝術景象，旖然瀟灑，獨具一格，沉雄恢宏，氣勢撼人，意理備至，情性通透，呈現出豐富的哲理與詩意之美，在這種十分高遠的藝術精神的徜徉和漫遊中，把中國畫的筆墨語言從形式到內涵進一步向前推展。

「積彩色調水墨」的藝術大演繹

17世紀60年代牛頓通過光棱鏡折射，發現白光本身內含紅、橙、黃、綠、青、藍、紫「七彩」，莫奈、雷諾阿、塞尚、馬奈等人將此關係用之於視覺藝術，催生出了從傳統繪畫法則、學院派束縛中解放個性願望的印象派。周天黎卻將此色彩感覺和傳統中國畫中的焦、濃、重、淡、清之「五色」進行大膽的融貫，將色彩的運用同樣視爲一種筆墨語言，注重賦色的筆墨感覺和情感的表現力，創作時強調色彩與墨色關係，塊面與綫條的關係，使之形成一種對比，一種勢能，使其產生「積彩色調水墨」的雙向互補、交融呼應的作用。

如作品《春潮》中，用濃重墨色與串串紫藤暖顏色做對比，並且枝叢還間有暖黃色。然後，中鋒、編鋒、逆鋒交叉使用，長、短、曲、直，橫縱錯落，潤若玉、輕若紗、實若鐵，敘述象徵，東西形韻，整個畫面是以迅捷又堅實有力的筆觸遒勁地枝蔓籠之，宛如千舸爭渡，萬川海納，並把握色彩的冷暖變化和相互作用，呈現物象不同的質感和瞬間幻象，藤蔓的生息明快而又剛勁，一簇簇瀑布水流般的綠葉，表達出不可遏制的堅韌生命，彰顯著自由意志，一嘟嘟的紫羅蘭色澤的花，也從未廻避凛冽和酷暑的激勵，飄逸湧動，在充滿音樂意境中迎接最美麗的春色。作品《瓔珞天色》不但積彩斑斕，充滿了閃爍的色彩和光綫，又有健碩的直綫筆勢和柔韌的曲綫筆勢，左弛右驚，疏密絞纏，極具張力。筆畫到筆畫的連接上，直綫筆勢形成折角，曲綫筆勢採用轉筆的方法，筆畫與筆畫的連接形成圓弧，這些又採用了跳盪的光合驅動的筆勢，以斷續筆法、流動光感、綿延旋律使畫面的全部內蘊轉化爲運動的狀態，自然形成爲與筆勢、佈局緊密相依的情感運動，演繹出一個個節奏，增強了畫面的靈氣。

還有，樹幹枝椏的畫法沿襲以書入畫的傳統，而且常常是逆勢起筆，篆籀畫枝幹，飛白畫石頭，但筆下的小鳥畫法，卻又是構成性的，符號化的。她繪畫創作中所呈現的遒勁、率意與構成，不是在爲作畫而畫畫，而是表現了一個更爲寬闊的天地萬象，極具膽略地將筆墨意識從物化到人性化、靈性化進行深刻而徹底的轉變。

經典意義上的國畫作品並非僅僅是單純的筆墨塗敷，還牽涉立像、捉形、佈色、情思、渲染等等方面的成功完善。畫作《創世的夢幻》用筆構圖如徒手橫空，刀魄劍魂，排兵佈陣，奇、絕、顛、險息息相隨。用色則純粹而盎然、刺激而含蓄，畫面四分之三是大片血紅色的咄咄逼人的花，那眩目的紅，那神秘的絢麗，那揪心的淒艷，那發燙的搖曳，那淋

淳的痛快，那意志的迸出，那叛逆的紛呈，那鬱氣的凝重，那狂飆的嘯鳴，那火與花的糾纏，那花與火的沉醉，那繽紛耀眼的圖騰，那刀鋒上的舞蹈，那絕壁上的探險，那騷動大地的噴薄，那通向天國的聖潔燃燒，那驚濤駭浪中的諾亞方舟，那高懸於天壤的歷史叩問，那人類三千年進程的苦難輝惶，如傳奇，如神話，猶如疾風從煉爐中揚起億萬個罡烈的靈魂花冠，也猶如鳳凰涅槃時的最後焚化，印貼著泰戈爾之言：「熾烈的火焰對自己説，這是我的死亡，也是我的花朵。」我感到在周天黎風華絕世的心靈意境裏，在這位大畫家的哲學信念中，是用象徵性的超現象的寓言式的圖景，表達著對整個人類死亡、信仰、生命以及人性善惡衝突等等重大主題的思索，這幀作品宛如燦爛燃燒的精神聖火，莊嚴地引導人類去思考存在的意義和生命的價值，去反省人類在時間中的進化意味著什麼，去呼喚人類貼近生命的神聖感和高貴感。構圖的藝術手法上，有形寫無形，意象化的花瓣似乎從紅色的海洋中昇騰而出，上空則用剛勁綫條勾勒出一隻與之對立的禿鷹，張開翅膀慌張地注視著沸騰轟烈的漫爛。而起到畫面奇崛張力效果是色彩的調試：色墨韻律，厚重濃鬱，完整渾然，大氣流貫。在作品中周天黎反覆強調的是色彩的整體配合與協調，所謂運用之妙，存乎一心。這裏，周天黎還展示了一種弗洛伊德式的潛意識，對結構知覺和墨彩知覺進行了極爲粗獷剽悍的革命，讓人隱隱領略到女畫家在指向心靈的巨大衝突時，所面對的靈魂煎熬！她在爆裂性的痛苦中，以超現實的心靈圖寫，虔誠耕耘，旋天轉地，時空被任意處理，色彩被大幅度的運動，情緒被放大到極致，在層次豐富、空靈透叠的色塊、色理和色點的激昂交響樂中，烘托出物象的精神本質，產生出一種生命形式、體驗形式與哲思形式的撼天動地的精神大展現！

天地人神的四維結構，凝固起時間的永恒，偉大的藝術總是一次又一次地闡發出對人類歷史命運的表現力度。這樣表達人類主題的史詩性作品，所釋放的衝擊能量與美感魅力，帶給讀者的是一種悚心身、動魂魄、生敬畏的震撼；這樣富有審美特徵的經典，如同梵高燃燒的向日葵那樣，不會隨著時間的流逝而失去其審美價值和歷史價值。而那些詩意地棲息大地的藝術大師們，也總會自覺不自覺地去提示那深藏於萬物中的神性。周天黎的藝術風格正以巨大的精神力量和內聚性繼續發展，誠如她詭譎瑰奇、玄妙莫測之語：「我的精魂彷彿從宇宙深處的使然中姗姗走來，日月爲扃牖，八荒爲庭衢，值物賦象，任地班形，祇欲望去捕獲大自然生命中的那種種神秘的昇華……。」

我觀賞心讀周畫，感到她藝術創出中的這些體量、構成和變幻，以及那種充滿象徵含義的高度誇張變形，吸納了心靈與夢想，流動著生命的奇觀，這與這位具有先進思想的大師級的人文藝術家對人文精神的高度承載密切相關，它有似一股洶湧而動盪的激流，勢似狂飆，排空而來，更一掃傳統文人畫體量孱弱和結體鬆散之流病，形成了周畫之筆墨形態、筆墨美感和獨特自我的「周氏墨彩邏輯」，這種將意象造型與現代精神融於一體的「周派墨色法」，雖然基於傳統，但又遠遠超越了傳統，是一位站在時代精神制高點上、經略民族文化復興、具有天賦之大畫家之大格局、大視野、大境界、大藝術之驚世大演繹！

大凡有成就的藝術家，無不是傳統審美慣性的叛逆者，周天黎是一位獨特的具有開創意識的大藝術家，她當然不會受慣常審美習慣的束縛，而是站立於大美尋源的基點，以大寫意的筆墨精神，隨心所欲地操弄七彩五色，縱橫吞吐，揮寫心中塊壘。為了更有力地表現自我，她又在色彩、水墨、塊面、綫條、點和空間的運用上不斷強化藝術家的主導思維，中西技法，相互激盪，盡情地發揮筆墨的創造能力，描繪抒寫出自己心目中的物象，並在表現自我的過程中追求無限的精神超越，以她深入古今中外的學理研究，以她孤寂而堅定的美學抱負，點燃起精神創造的激情與靈感，為21世紀的中國水墨畫孕育出一種具有人文建構意義的筆墨與精神，鑄就著一個新型的中國畫美學概論的思想體系。

以自己的「知」與「思」去體察社會現實

這個時代缺失一種偉大精神的導引，流失了一種走往精深博大的向度，由於內在人文精神的不在場，在價值大廈倒塌之後的筆墨遊戲中，玩世不恭、平庸流俗製造出來的藝術泡沫在恣意飛揚，泡沫下面卻是一片廢墟。「對人類價值的終極關懷，對人類缺陷的深深憂慮，對人類生活的苦苦探究。」——上述諾貝爾文學獎的審美標準，理應是所有真正的藝術大師們的衡量經緯，是藝術領域裏最優秀的生命個體對人類社會歷史實踐的人文課題的自覺擔當，因而，對真、善、美的精神追求，不單是一種激情，更是一種深刻的認識。周天黎是一位具有哲理思索的學者型藝術家，也是一位具有心靈求索的藝術家型的學者，她在其著作《論藝術》中精闢地寫道：「當藝術不再成為藝術家尋求社會意義的視覺語言，當作品不

再是帶著個人血脈的從心裏長出的花，其情懷和境界祇屬於低端層次的生態，他們的手工繪畫件祇不過是或粗糙或精工的技法演練，無法構成爲具有較高社會文化價值的藝術品。」的確，中國畫作爲中華民族文化精神的載體之一，它講究思想境界與畫面立意，講究人文的品質，講究與社會和人性的結合，是生命激情的集結和疏導。

現實生存在充滿矛盾和弊端的社會環境，經常會面臨是非、善惡、美醜的選擇。當代中國畫界要出真正的藝術大師，要攀登廣義上的中國繪畫藝術的高峰，對此，周天黎是一個醒著的黃夜撥火者，她隼銳深刻地指出：「我的學術訓練和文化的現實軌跡告訴我，自我表現並不等同於内心世界真善美情感的發掘，僅僅強調藝術的形式美和寫意精神是不夠的，重要的是要以豐沛的人文精神爲内核。納粹德國女導演萊芬史達一系列彰顯法西斯極權主義美學的代表作，使人們提高了對於藝術家自身人性之惡方面的警覺，因而，良知應該是所有藝術家心靈秩序中的先驗結構，缺乏這個基點，任何藝術理念祇是營壘意義上功能性的構築，不是普世意義上的藝術情懷與心靈律動，在政治權力和金錢硬鐵的烙印下，很容易產生美學上的歧義。」

陳寅恪先生所倡導的「獨立之人格，自由之思想」，事實上是對近現代知識分子精神世界的精闢概括。作爲當代的知識分子藝術家，必須對現實社會狀態要有最深沉的關注和反思。面對混濁的世間百態，面對撲面而來的令人不安的社會氣息，面對中國美術界喧譁躁動背後的精神缺失與靈魂的扭曲，以及人文赤字與壞賬還在不斷的積累，周天黎多次提出「知識分子藝術家的當代使命」的命題，拷問曾經以專業能力與公共關懷贏得社會良心稱呼的知識分子究竟該何去何從？儘管一時曲高和寡，她仍堅定地告訴人們：「尋求信仰與真理的人，注定了終生的掙扎和艱難。正是通過對苦難的承擔，藝術家才能成爲真正的藝術家。讓靈魂攀上一個高度，不是爲了俯瞰，而是爲了疊加著痛的自省，藝術家的靈魂不僅在作品中，也在他的生活中。」周天黎在瀝血的精神苦旅中，始終銜著一根思想的葦草，並不斷呼籲知識分子要進行自我救贖，強調作爲一個知識分子藝術家，不僅要通過藝術作品展現個體精神，更要以自己的「知」與「思」去體察社會現實，進而用自己的藝術作品展示出具有獨立人格精神的審美高度，以及批判與啓迪的責任，使美學精神以道義和思想的力量向外輻射。

　　周天黎説過：「藝術大師之筆應以人類之愛爲汁墨。」人類社會是爲人類而存在的社會，文化復興也是以人爲目的，當代，觀念的啓蒙和精神的力量對於藝術發展至關重要。在人類處在經濟商品大潮、精神物欲化的今天，藝術上享有盛名的周天黎敢於迎著明槍暗箭，站在風口浪尖上進行人文反思，她對藝術的縱深論述和自身在思想和價值領域內的藝術實踐，表達了對藝術哲學的深邃理解，實際上是「五四」新文化運動思想與精神脈絡的人文承傳。同時，以先驅者的睿智，爲新世紀整個中華民族美術事業的進一步發展，增加了寶貴的學術積累，提供一個思考的方向，可以說有著燭照式的引領。微茫高蹈起正聲，風雨滄桑民族魂，從心靈中湧現的審美激情，構成了周天黎生命意義的起點和歸宿，她是爲一個時代的生死興衰而陷入沉思的苦行者，她畫筆底下傾瀉的種種物象，都是其美學哲思的心靈跡化。周天黎是屬於那種正在逐漸消逝的文化背影和用藝術體現生命感悟的偉大藝術傳統中的人物，畫者思者行者善者之間的澎湃張力，不斷激發出她的曠世才情，因此，也使她成爲一個觸摸精神中國高度、呼喚藝術良知、尋求藝術變革、寥若晨星的具有時代意義的翰墨大匠。

　　（該文作者吳彥武係美術史論研究者。原刊2010年11月27日《美術報》。）

周天黎赴歐前在杭州岳墳（1981年）

藝海靈光——畫者思者周天黎

■ 楊宇全

一、風範獨具的精神品質

我之所以寫此文是源於一本畫册。2007年，我應杭州古都文化研究會之邀，作爲副主編參與編輯大型主題畫册《絶色風荷》，該畫册不僅廣邀全國各地的丹青高手畫荷寫荷，還邀請了文藝界部分知名作家詩人咏荷頌荷。當時，大家的目光就被周天黎所作的畫面奇特的《風定池蓮》圖所吸引，大型文學雙月刊《江南》雜誌用封二、封三兩大版面發表了這幅作品，並很快被人收藏。作爲文學編者，文字部份自然是我的重點關注。閱稿時，一篇洋洋數萬言的「長篇大論」——《一個中國女畫家的思想片段》，副題爲「我與西湖荷花的情緣」映入我的眼簾。拜讀以後，覺得該文氣勢博大，行之爲大江東去，一瀉千裏。作者筆底的洶湧波濤，重重撞擊著我的心靈，感到字字似金石擲地，句句如杜鵑啼血，既是一位女畫家藝術人生心路歷程的真實吐露，更是一位中華優秀女兒對自己祖國母親既感性又理性的肺腑衷言，也是一篇闡述自己藝術理念、展拓胸次的深度述説，還是一篇從中國文化思想史的角度鈎玄提要，如雷騈集般地穿透歷史表象，討伐幾千年封建皇權專制暴力罪孽的犀利檄文。編閱者們一致認爲這的確是一篇脱出學究式的寫作，見真性情、真風骨的「宏論」。透過她那些感受之深，思慮之重，富有哲理思辨的文字，筆者有幸認識了以「國士品格」，以建構在藝術良知、社會責任、道德正義、文化背景、學術背景、科學背景基礎之上的精神立場，站在藝術思想和學術思考探索前沿的大畫家——周天黎先生。

《絶色風荷》出版後，周天黎的文章被幾百家平面與電子媒體轉發，在國內外都引起了廣泛而強烈的反響，文化力量滂沱四溢，許多人認爲周文俠骨嶙峋，文彩斐然，精思逬溅，頗有顧炎武黃宗羲之遺風。一位文化人讀後致函稱：「大藝術家之思，明哲理者所言。文彩風流，赤子情懷，猶有史筆待千秋。讀完此文，血有濃度，淚有光澤，使你從世俗現實中

昇華起崇高的人文信念，去重塑我們中華民族文化的精神之魂！」一位評論家也特地留言：
「奇畫、奇文、奇才。一個仰望理想主義天空的人；一篇拷問當代藝術良知，力鑄人文導航
的百年好文。在夢與醒之中，在思與問之間，畫魂揚厲，中流風帆，是她畫與文字的最佳境
界。她清澈犀利的眼睛中，有著對民族與歷史深刻的思考反省，她激情澎湃的文化精神令人
心靈震撼。」

　　而後，我成了周天黎藝術網站的忠實讀者，經常上網閱讀她魂魄相隨、具有強烈生命感
應的畫作和文章，逐漸步入了她在文、史、哲、藝、時、政上構成的藝術世界與人文空間。

　　文化精神的底蘊，包涵著對生命意義的理解。周天黎刻有一方閑章「坐看星雲，一意孤
行。」她看到人類人性結構中的灰暗與陰泠，卻始終在對抗虛無與猥瑣。她在誤解、嫉妒、
爭議、詆毀及讚譽聲中一路走來，閑看風浪千層，天馬行空，銀河獨釣，追尋著崇高的藝術
意義和生命靈性的希望，履行著一個有良知的知識分子藝術家對社會人文啓蒙的責任。面對
崇高文化理想的頹萎，她以過人的膽識，登上高聳的文化鐘樓，一次又一次地撞響了召喚中
華藝術之魂的晨鐘。她直率地指出：「我同意人類學家泰勒定義：『文化是人類一切活動的
總和。』故高尚正義和自由發展是中華文明存在的活力根源。當前，中華民族的藝術發展，
十分需要健全思想，完善靈魂；十分需要高尚的文化精神作爲人文導航。藝術家追求真善美
首先必須克服自己精神上的虛無。一個行屍走肉般的靈魂就如一塊萎爛的精神枯木，如何去
追求藝術與生命的意義？一位藝術大家必須從精神性上去找到對接這個時代的出口。祇有保
持對高尚文化精神源源不絕的熱情並自我反省自己人格與精神上的欠缺，藝術家們才能有自
我拯救的機遇而脫離庸俗。中國美術界要出大家大師，首先務必重建起高尚的道德精神的標
竿，否則，講得辭厲一點，什麼『中國畫的偉大復興』、『中國畫的大國風範』以及『中華
民族文化復興的桅桿已遙遙在目』等等口號式的演繹，都猶似斷了頭的蜻蜓，不著邊際且沒
有任何意義。更遑論民族文化的偉大精神與高貴品格！」

　　周天黎文如其人，人如其畫，畫如其心。她擲地有聲地寫道：「每個人終將獨自面對生
與死的重大主題，不管是沒有盡頭的陰森淒涼，還是永恒的自由，我都願以身相殉，做一個
飛流直下的大瀑布的孤魂，爲中華藝術人文精神的飆揚匯流湧潮，以響天徹地的呼嘯吶喊，
去衝刷人性中的精神荒原！」

她在藝術道路上長期修煉、蛻變昇華，内功深厚、融中西畫法於一爐，並深具人道主義者和人文藝術家的人格内涵、審美胸襟，從而奠定了她那種超越時風俗習的藝術高度和創高製奇的美學品格，開花鳥畫一代風氣之先。她卓爾不群，「仰則觀象於天，俯則觀法於地」，倔强如斯，有一種憂國憂民擔憂高貴文化精神被異化的獨特憂思；有一種歌哭大地悲憫蒼生嶷惡揚善的獨特情懷；有一種對生之浪漫死之瀟灑的獨特思維；有一種感受到宇宙的蒼茫與永恒後的獨特境界；有一種超然物外、唯美氣質的獨特魅力。反映了中華民族文化精英自屈原抒寫《天問》《離騷》、嵇康絶奏《廣陵散》以來薪火相傳的最優秀的精神品質，這也是其繪畫具有獨特藝術風範的内在原因所在。

二、當代人文藝術的領軍者

周天黎認爲從哲學的眼光來看，西方文化以科學爲核心，中國文化以道德爲核心，印度文化以宗教爲核心。對三者都有研究心印的她，在藝術創作上，站得更高看得更遠，她當然不可能沉浸於前賢故紙堆的氣息之中，不可能滿足於沿襲舊傳統的程序來描摹物象。她要努力去追求人類文化與哲學所具有的博大精深，她在上世紀九十年代就説過：「昨天的創新已成爲今天的傳統，今天的創新將成爲明天的傳統。傳統的審美理想、創作理念在新的世紀必將受到新的審美情狀、審美心理、審美創造的挑戰。頭腦僵化，保守顢頇，托古鑑抄，把技術當藝術，是藝術創作的無望之路。中國美術界十分需要一種獨立創新的文化習性。縱觀藝術史的發展，哪有思想被鎖鎊的？『長風破浪會有時，直掛雲帆濟滄海。』當大衆論述仍以舊思維來看待傳統藝術發展時，我需要登上一個新的高度，期待一個新的視野。」她將多年來行成於思的東西凝聚筆端，「用心靈拷問、與靈魂對話」成了她治藝作文的鮮明主題，以此，作爲「畫者思者」開始了自己漫長而艱辛的精神之旅。

藝術家對人生體會的深度和廣度，必然滲入其作品中。對一位高揚自我内在審美體驗的大畫家來説，一幅作品的内核所在是自己人生意境的傾注。周天黎説：「繪畫當以『從心者爲上，從眼者爲下』。對一個中國畫家來説，筆墨關書法，文化蘊内涵，創新是出路，良知成品格，哲理昇氣韻，缺一不可！」她大膽揚棄傳統國畫中的某些陳腐因素，墨爲我

用，色爲我驅，形爲我造，乾坤爲我作畫譜！於相破相，於空破空，於意象間放懷，於筆墨中遨遊，無法而法，以至化境，寫意人生，力爭知性和內在心性的深刻融通，始終展開著對理想、崇高、人性；對正義、聖潔、美好的審美感召。而且，有著長期的學術積累，才氣極高、畫風豪邁不羈的周天黎不安穩於一種一成不變的藝術形態與風格，能從不同的視角、不同的筆法、不同的墨色運用、熔鑄生發，去創造充滿極強個性張力的圖式體格。她有一顆敏感而自由奔放的心靈與豐沛的精神能量，爲思而在，我思我言，執拗著唯真唯我的藝術實踐，知行相生，使自己的作品在藝術與思想上皆臻極佳之境，澎湃出驚天捲地的人文思潮。特別是近幾年來如《仙指花》、《六月流火》、《峭梅融盡千堆雪》、《創世的夢幻》、《寒冰可燃》、《迎春花湧動地來》等作品，在表現傳統詩意，骨法用筆淋灕的同時，讓情感與思想傾注到了繪畫結構的每一個角落，更凸顯她內心深處風骨盈健的精神底色，並以涅槃之渴望，以道德呼嘯與人性反抗，以自我藝術狀態，映現對死亡、信仰、生命、世相、本真、和諧、自然、廢墟等已知與未知命理關係或理性、或感性、或神性的追問，隱含著深層意義上的哲學與宗教的因子。這種延續不斷的藝術血脈精神熔鑄鍛造出了偉大的畫魂，作品方寸之地有氣象萬千，尺幅之內可見風雷激盪，昭顯著一種新的輝煌和崇高的藝術力量，真猶如論家所言：「觀其落紙風雨疾。」「以一種天才慣有的放肆寫了出來。」

在她以禿鷹突襲啄木鳥爲題材的《不平》；以脫俗水仙爲題材的《晴翠吐奇香》；以墨竹肅立群鳥相擁爲題材的《大節驚世送君行》；以山谷野百合爲題材的《一院奇花》；以峻岩牡丹爲題材的《頑石爲鄰》；以聚雨過後陽光相映紫荊爲題材的《花晷》；以變形怒放梅花爲題材的《梅華乾坤》、《軒軒寒枝》；以沙漠仙人掌爲題材的《絕地之花》、《生命之歌》；以翠蓋立蒼茫的荷花爲題材的《天地正氣在》、《孤卓立大野》等等作品中，可以看出她的繪畫創作已斷然掙破寫實觀念束縛，隨心所欲，對物應神，直指精神性目標。而且構思穎異、立意高昂、雄厚深邃、奇情鬱然、千姿百態，形於翰墨，以神統形，原創性、精神性、技藝性和大手筆、大寫意、大寫情達到了完美的結合，畫面裏飽蓄著冷峻又豐厚的精神意義，心靈的慰藉和審美的激勵如歌如闋。

超越古人前人，真經何在？她針對中國繪畫藝術進步發展這個歷史命題而提出的「*中華元素、八面來風、文化創新、精神重建*」16字的觀點和主張，從某種意義來說，實際上已經

超越1901年以來，在中國畫「國粹」、「歐化」、「折衷」三大派爭論不休的基礎之上，耕耘出一片新的土壤，爲中國繪畫新時代走出新路子開闢了一個廣闊的思想背景，更爲歷經一千多年發展的中國花鳥畫構建21世紀的當代品格，注入了旺盛的生命活力。她在荊棘中尋找失落的希望，她充滿激情與感性地寫道：「我們也要自信地在中華文化復興的艱難旅途中，在重塑中華文化精神之魂的斧鑿中，在嚴峻的反思中，在道德心靈的感召中，去創造一個屬於中國文化藝術大師的時代，去雕刻出中國文化藝術大師的群像！」

周天黎的見解鞭辟入裏：「我是主張爲人生而藝術的，我認爲有良知的藝術家無法廻避對社會史的認識和反思。當代，真正的藝術大師對人道、人性、人權、人本、人學爲内涵的「以人爲本」的命題，必然有著本能渴望的追索，有高於物性存在的精神範疇，在人世間精神枯萎彫殘，沉墮於物欲大夢之際，有著一顆早起的心靈。」放眼四海、精神氣場勃然的周天黎有士志於道、無懼一身之禍而立其誠的信念，有對人類基本價值的堅定守望。需要指出的是，從某種意義上說，特定的歷史階段、特定的社會環境與特定的坎坷際遇孕育出周天黎這樣沒有前例的深具人文精神的大畫家，這既是時代之蹇，也是個人之命。人文精神包含了懷疑、批判的理性力量，包含了思者無域，行者無疆的孤獨探索。説實話，既有學術研究，也有社會關懷，誠實敢言；既能突破狹義民族情結，融匯中西、打通古今，繪畫上，能達到筆由心使，墨由心化的「心畫」境界；將「秉風骨魂」與「浩然正氣」等博大精神氣質始終貫穿於治藝爲文之中，又能將其真知灼見訴諸文字並時時閃耀燭照心靈的思想火花，周天黎這樣的「畫者思者」在整個現代當代畫壇上也是鳳毛麟角。

周天黎在《感懷》詩中寫道：「女媧補天所剩水，一滴融成千年淚。不羨九霄錦秀地，爲緣人間苦輪回。」這是一個有善也有惡，有黑也有白的世界。身處外在的現實困厄與内在的焦慮虛無的雙重逼迫，在人之善與人之惡的搏鬥掙扎中形成的藝術家的人格結構，不但左右著這個藝術家的思想和感覺，更同樣左右著他的藝術活動。周天黎在一篇文章中坦露出自己的心聲：「想想德蘭修女去世時，她全部的個人財產，祇有一張耶穌受難像，一雙涼鞋和三件舊衣服。相比之下，我目前擁有的物質財富已經很多了。有太多的弱勢群體等待著社會的救助，有一天，我如果擁有過份的金錢死去，恥辱將會使我的靈魂永遠無法得到安寧。」在貪役、名役、利役、嫉役、傲役漸成漫漶的當今文化界美術圈，周天黎以她的存在，她的

執著，見證著崇高藝術的精神底氣與真善美的心靈家園。作爲讀者，審美也需要一個境界，在哪個境界裏就會欣賞哪一類作品，有思想性的作品被讀懂之後，自然震撼，令人著迷，因爲那是有靈魂的。如果你不具備面對自己良知和關注現實的人文情懷，就到達不了周天黎藝術靈魂的深處，很難讀懂她的大師氣概和哲人深度，精神上也無法與之產生共鳴。

應該指出，中華文化藝術的振興和發展，存在著批判性反思與理清繼承精粹的雙重任務。在這一意義上，類似周天黎這樣有著精湛藝道高尚信念，有著寬廣獨立藝術視野，有著內在人文精神底蘊，能深沉睿知、思語體察社會現實的藝術家，勢將成爲引領中華藝術繼續前進的中堅力量。而具有歷史意義的藝術大師與藝術傑作，也往往產生於這一群體。

三、洞悉大美的藝術大家

韓愈所言的「文以載道」之「道」，指的就是現實人生中高尚正義的文化思想精神。陳師曾說得很明白：「畫之爲物，是性靈者也，思想者也，活動者也，非器械者也。」黃賓虹一再強調：「藝術流傳在精神，不在形貌，貌可學而至，精神由感悟而生。」周天黎能深入悟覺中國哲學對天、命、心、性、道、理、氣相互紐結的關係，她寫道：「人類的存在具有三個層次：軀體、心理與精神，而精神層次是最高的。如果沒有了高尚文化和高尚精神，人類將會墮落到禽獸不如的境地並走向自我毀滅。在這一問題上，我對『陽明心學』持十分讚賞的態度。」「石濤說得很對：『畫受墨，墨受筆，筆受腕，腕受心。』畫家畫到最後，特別是朝大家、大師級這樣的層階邁進時，不再僅僅是筆墨技巧問題，更和官位權勢的大小無關。而是文化精神、思想哲理的深厚以及藝術天賦的多寡之分。爲此，儘管荊棘叢生，全世界任何國家，任何時代的藝術大師們的思維路徑，都不可能去廻避關於生命與死亡的思考；關於真理與自由的思考；關於人生與藝術的思考。否則，就無法聚天籟、地籟和人籟之靈氣，大化於神，玄覽宇宙萬象之大美。」這兩段文字可以說既是她對人生與藝術的深層感悟，又是她對生命與真理的終極追問。我們不必諱言，當前，在熱鬧繁囂表層下，實際上中國傳統繪畫的傳承正面臨深層次的精神危機，文化素養、人文精神的貧乏嚴重制約了中國傳統繪畫品格的提昇和發展。因而，周天黎藝術的存在並認識研究她的文化思想與藝術理念，

對振興中華民族的文化藝術而言，具有非同一般的意義。

人類藝術發展史告訴我們：**偉大的藝術家必然是個哲思者，具有開創時代的精神意識，偉大的作品必然是一種先進高尚社會意識的精神載體。**可當前，美術界如大河奔流，泥沙俱下，遺憾的是精神與道德的缺失日趨嚴重。周天黎提醒人們：「畫價高,不等於藝術史的價值高，這是一個常識。有時，權勢和資本會凌駕於藝術之上。在文化制度與市場規範不健全的雙重因素下，出現藝術收藏成爲一種社會資本炒作現象時，真正的藝術家和收藏家需要以清醒的頭腦與之建立一層防火墻。」歷史的發展與變遷也在調整審美的維度，對藝術形成新的審美印記，目前，在文化思維多元的時代，對美術作品更容易眾說紛紜，但對一個藝術大家、大師本原的品質與人格精神的認知，其基本原則和脈絡還是可以理清的。試問，有多少藝術家能如周天黎那樣進行縱深的邏輯性的人文反思：「俄國大文豪托爾斯泰在小説《復活》中説『人有兩重性：一是人性，一是獸性。』人的本相並不會因爲華麗的衣著和手上的權杖而變得良好，從四腳動物進化而來的人的罪惡從來沒有停止過，是知識信仰構成的良善對野獸弱肉強食的原始惡性的制約，開啓了人類文明的進程。——當代的藝術家們又該如何去找到心靈的滋養，檢察自己良心的位置是否端正？去認清傳統文化中『人不爲己，天誅地滅』這陰暗醜陋人性的一面，掙脱對權力、金錢、物欲的膜拜和盲從，從而大步走向良知與公義？！」她一生都身體力行地堅持一種人道主義哲學，以此構成了她人生與藝術的地平綫。她在20多年前就説過：「在一個現實社會裏，人們之間永遠會有利益衝突。作爲一個人道主義的藝術家，我有一種對生存自然的異想天開，我認爲在因文化、信仰、利益及思想觀念等立場和標準不同而產生的爭執之上，還有更高位階的境界，那就是人道和慈悲！」

我曾在一篇文章中寫過，今天，許多中國畫家身心羈絆的自我解放仍任重而道遠。一個能真正洞悉大美的藝術大家，首先是一個真正實踐大善的人，並且具備深厚博大的人文情懷與悲天憫人的普世價值。周天黎斷言：「一個藝術家無論擁有多大的名氣地位和財富，如果缺乏獨立精神、缺乏個性自由，陷於虛假媚俗，就必定導致藝術上的淺薄。作爲人類生命自身真相的告白，一直來，我對那些能够穿透人類生活苦難的藝術作品心存敬意！」

縱觀歷史與文化藝術史，在其自己世代的圖像文本呈現中，真正做到「天馬行空，無依無傍；頂天立地，獨立蒼茫；心靈自由，思入八荒；求真求善，寵辱皆忘！」唯此，才是一

個大寫的人，才是一個值得今人後人尊敬、並能放在人類浩瀚文化藝術史的長河中來談論的大藝術家！

（楊宇全係著名文藝評論家、作家，原刊2010年4月10日《美術報》。2010年7月號香港《鏡報》月刊全文轉刊。）

廢墟上的沉思——周天黎在北京圓明園（1990年）

談周天黎《春》的藝術創作

■ 蘇東天

周天黎近作《春》，被許多專家學者視爲是當代中國花鳥畫的精品之作，其原作應邀將在2006年10月26日至30日的西湖藝術博覽會上展出，歡迎廣大藝術愛好者親臨觀看、評頭品足，研究討論。

——西湖藝術博覽會組委會

不滿足於現狀，不滿足於既得的成就，是不斷地變革與創新的動力，這便是周天黎的中國畫創作能不斷創新、逸翮獨翔的原因。最近，她創作了大幅六尺整張、以紫藤爲題材的花鳥畫《春》，其畫風如蛟龍出海、金鳳展翅，飛舞悠揚、美不勝收。其所畫景象之蓬勃爛漫、氣勢之雄豪磅礴，其筆墨之蒼勁老辣、跌宕瀟灑，其色彩之厚重清新、艷麗奪目，爲其以前作品所未見。《春》所展示出來的藝術風格特色和成就，標誌著她在花鳥畫藝術創作上，已「掃盡凡夫筆下塵」，突破傳統程法，自行其道，充分地把運動、精神和生氣融入物象，進入一個更新更高的變革階段，正登上其理想的藝術高峰。

過去，我曾在報刊公開評說周天黎是當今文人逸品畫大家，這決非虛誇。逸品畫在文人畫史上被推崇爲極品，已明其難。因此歷代逸品畫大家總是風毛麟角。就大寫意花鳥畫派而言，自明末開創此派畫的鼻祖、逸品畫大師徐渭和其後繼者八大山人謝世之後，畫壇便寂寞至今。周天黎的出現，因此給人有石破天驚之感，而不知其所以然。從某種精神視角來研究，周天黎與徐渭、八大的確有些相似，其胸襟、才情、氣質、個性等，多是超常獨具。如其藝術創作，總是傲視古今、天馬行空、肆無忌憚，大刀劈斧，隨情而動、隨意而發，頃刻而成，真是落筆驚風雨，畫成泣鬼神！

如果說周天黎以前的創作仍在潛心探索、精心鍛造的話，那麼《春》這幅作品已標誌著

她藝術風格的大成，她已步入自己藝術創作的巔峰階段。當她向我展示這幀畫作時，我心頭陡然一振，深感她出乎其類，拔乎其萃，脫口說：「大成了！」一個畫家藝術風格的創造是十分艱難的，作爲一代大家的藝術風格則更難。多少人一生忙碌，東拼西湊也弄不清自己筆下的畫是誰畫的。風格是一個畫家的藝術生命，風格格調的高低體現畫家的成就大小、品位高下。周天黎創作的《春》，其氣派之豪邁馳騁、筆墨之雄渾老辣、色彩之典雅艷麗、景象之繁茂璀璨、意境之深邃崇高，無不顯示其大家風範。

《春》這幅紫藤花，可謂是當代花鳥畫的精品。藤蘿，在大寫意花鳥畫中是最難畫的，其用筆、佈置均需極爲深厚的功力和與衆不同的奇特的想象力，吳昌碩於此道有獨到的成就，我學吳畫藤蘿數十年，自覺功力過人，但看了周天黎的《春》，我不能不嘆服。整中亂、亂中整的自由放達的畫面上，其筆墨之遒勁健拔、瀟灑奔放，實在了得，如蛟龍海波翻、野馬之脫韁，磊磊落落、盤纏飛動、大有氣吞山河之意致。而其色彩的運用又別有新奇之趣，色墨渾成，水墨淋灕、質樸蒼潤又鮮艷閃爍。點綴的花束，斑駁陸離、錯落有致、獷中含柔、疏密得體。那一串串下垂的紫藤花，有如瓔珞交織、彩霞紛披，使畫面盡顯春光絢麗、爛漫多姿之景致。其花間樹下喧鬧的小鳥，更增添了畫面的勃勃生氣，「春意鬧」之景色形似神似、奇中有靈，靈中有奇，令人爲之陶醉！正如李白詩云：「密葉隱歌鳥，香風留美人。」

此畫背景，不著一筆，連下面的石頭也是空白的，無論是綫、點、面、塊、色彩、輪廓都找不出一點繁冗累贅的東西，從而使畫面開朗明豁，整體通透，神彩培增，充滿了音樂感。「意足不求顏色似，前身相馬九方皋。」「觸目橫斜千萬朵，賞心祗有兩三枝。」真乃高手也！此畫無論從情、理、意、趣，還是從筆、墨、色來論，都是無可挑剔，可謂是興來之妙筆。其妙就妙在經意與不經意之間，「當其下手風雨快，筆所未到氣已吞。」天然去雕飾、渾然自天成。

我曾說逸品畫是無古無今，戛戛獨造。是就其藝術創作不受傳統藩籬束縛，一反因襲模擬之舊習，自出機杼，睥睨物表，出奇制勝，石破天驚、出人意想。也就是說，其藝術風格十分新奇獨特，能獨樹一幟於畫史，前無古人，後無來者。因爲逸品畫是不可學，也學不來的，是天才自創，偶然天成。而且，逸品畫大家往往身世遭際特殊、在其苦難困塞中經歷

過劇烈的心靈掙扎，從而養成他們孤傲倔强、悲天憫人、憂國憂民、憤世嫉俗又踔厲駿發。「書劍天涯幾杯酒，悲歡人生一支歌」，俠骨丹心，正直正義，一股清流逆濁波，幾管秃筆傲煙雲。視藝術爲生命，隨性隨情、百無禁忌、直抒胸中塊磊、理想，充分展示其品性、情操和志趣，決不無病呻吟，藝術就是他們心靈的花朵、人性的歌唱。再者，有時身心對藝術創作過度的沉浸而引發的輕度精神分裂癥的作用，使這類大畫家對某些奇異幻象産生出不可思議的敏感而獨出己見。如元代的倪雲林、明代的徐渭、清代的八大山人，這幾位彪炳畫史的一流逸品畫大家，似乎都有著一些難以言喻的共性，這種藝術天才，筆耕硯田，抱瑜握瑾，作品留世不很多，卻永遠令人仰之彌高，嘆爲絕響。難怪20年前就有研究者著文稱周天黎是「書畫家中的奇才」。

　　我是學者、也是畫家，已年屆古稀，向來清高孤傲，是一説一，決不會隨便去捧人。再說以前我並不認識周天黎，在去年初春偶然的機會友人送我周天黎的畫册，因此而令我驚奇，嘆爲觀止，情不自禁地寫了兩篇論述她藝術成就的評論文章，由此轟動了海内外。也有一些人對我的文章不以爲然、一時間褒貶與奪，還誤認爲是庸俗的吹捧。待周天黎自己的一系列重要理論文章的發表和一些不同凡響的畫作陸續亮相，敦風厲俗，掃盡當代畫界橫擁滿道的蕪穢之氣，再次引起文藝界震動並引發世界性的關注之後，許多人不能不對這位奇特的天才女畫家瞠目相看了。幾十家國内外媒體也參與討論她的生命與藝術的精神家園。如海外一家有60多年歷史的大報，寫下了這樣推崇備至的編者按：

　　周天黎是一位具有敏鋭觀察力和獨立藝術視野的當代中國花鳥畫大家，其優秀的心靈品質與傑出的藝術成就、卓越的藝術見解，一直受到海内外華人社會及國際文化藝術界人士的關注。她敢於自我否定、自我求變、自我更新的藝術創作歷程和閃爍著理性光芒、飽含著探索精神的藝術思想，超越了不同意識形態的侷限，贏得了衆人的尊敬，享有頗高聲譽。她在「文革」時期偷偷創作的系列素描作品《無奈的歲月》，體現了在風雨如盤、刁鬥森嚴的日子裏，她仍情仇怒意，一枝畫筆堅守著中國畫壇的尊嚴與良知；她1986年創作的驚世名畫《生》，在藝術和思想上所達到的造詣高度，使其成爲花鳥畫中至今尚無來者可追的經典；她今年2月底發表的萬言長文《中

國繪畫藝術創新與發展的思考》，大氣磅礴，涇渭分明，滌舊盪瑕，席捲朝野。作爲一代畫師和孤獨的精神守望者，她以清醒者的傲岸，辨析中國傳統繪畫的利弊，突破傳統審美觀念的束縛，千山獨行，在自己的藝術天地裏自由翱翔。今天，越來越多的世人明白：周天黎確實是一位具有高度藝術修養和奇才獨創的藝術家，她在中國藝術史上的價值不可低估！

的確，她的畫風如此奇幻，她的文章那麼爽辣，她的見解總是獨到，她的人道精神和人文情懷又無比激盪強烈，能這樣狷介與驚世駭俗的畫家，在畫史上有幾人哉！因逸品畫特別注重藝術語言與自我精神的高度給合，一般人難以讀懂，所以今又撰文對其畫作《春》的藝術特色和成就詳作分析與評説，是也非也，學術理論上盡可互相探討。可以説，周天黎作爲一代大家的標識，已經屹立，她的存在正努力的抵消著中國畫壇的某些短視、輕浮和粗鄙。

任何傑出的藝術作品，必定凝聚了作者内心強烈的感受和忘我境界的極致。「萬紫千紅總是春」，春天是無限美好的，她總帶給人們憧憬、歡樂，也會引發哀思和悵惋。而周天黎用水墨重彩描繪的《春》，就是她内在情感瀑布的傾瀉，是她「心靈春天」的展示，是春的抒情詩，是生命的交響曲，是對人類樂觀生活的肯定，是對真、善、美的頌歌，是對自由、和平理想的禮讚。《春》會引發人們無窮的遐想……，她有如貝多芬的《田園》交響樂，自由、恬適又熱情奔放；有如《春江花月夜》古曲，浪漫、典雅、清逸；又如孟浩然的詩《春曉》，閑適、愉悦、愛憐。就其藝術風格而言，有李白詩的飄逸、有杜甫詩之沉鬱，有張旭、懷素書之顛狂，有吳道子畫之雄放和徐渭畫之肆意潑辣。《春》，有如天籟，美不勝收，祇可意會，難以言傳。這正是以無爲本、得意忘象、窮理盡性的大寫意花鳥畫的高妙之處，恰如石濤所言：「至人無法，非無法也，無法而法，乃爲至法。」

（蘇東天係著名畫家、資深教授、美術評論家。原刊2006年10月14日《美術報》、10月15日香港《大公報》。）

周天黎繪畫的文化超越

■ 馬建文

一

　　周天黎先生哲思地說過：「在一個歷史的節點，人類在罪孽與苦難後，必然會産生某種徹悟，成爲改正人類自身錯誤的圭臬，我的畫筆總想追隨這一圭臬行走，去修葺滿目瘡痍的精神世界，去增重對生命和文明的加持力。我祇要有一雙與靈魂相行的赤裸雙足，就無懼前路上的遍地荆棘。」

　　思想啓示黎明，精神直面陽光，身負奇氣，顚倒俗論，盛名之下，其實很符。無疑，周天黎是重要社會變革歷史階段中的重要藝術家，看她的水墨畫，總有一種盪滌心靈的震撼，因爲她筆下那些花鳥畫作品，不僅僅筆力强悍，墨法嫻熟，色彩精美，融西畫的光於國畫的氣之中，高邁曠達，風格獨創。更重要的是其作品飽蘸著畫家的思想，在對當代社會與藝術人生的激情表述中，展示了來自畫家心靈深處的吶喊。我還更多地感到她是在東方的思維方式中，把西方的人文思潮揉進了畫面，也就是把傳統的遊心物外的含義，做了新的闡釋。她的水墨畫不單單是修心養性，也是直面現實人生困苦喜樂的表達，是她悱惻靈魂邂逅憩息地。但這麼說似乎太抽象了，因爲無論是倪雲林、徐渭、八大、石濤、鄭板橋，還是徐悲鴻、林風眠、吳冠中等都也是用心去歷練生活，在筆墨中浸滿了人文情懷，可周天黎仍然有對前輩們的超越之處，她的思維素質，所考慮的問題，比前行者們更加複雜和深入。她不斷反思人生、命運與藝術的意義，開闢中國傳統文化的現代通道，她深刻前瞻的思想性和美學理念，以及最具典型意義的充滿精神理想的文化表達，反映了當代中國社會最迫切最需要的人文價值與真善美的企求，觸及了民族文化復興賴以支撑的靈魂核心。

　　作爲我們時代一個憂患拂逆的思想先驅者，周天黎常常以一種極度的道德熱情經歷著理想與現實的痛苦分裂，對於社會人生多了一層深邃透徹的心靈體悟，關注著我們時代世道的來處、現狀和未來。她之所以一步步能在藝術觀念和藝術成就上攀得更高，其不少作品帶有

文獻圖式的意味，那就是她作爲有影響力的人文藝術的領軍人物所特有的哲理深度之求索；作爲人道主義藝術家那種超越性的價值取向；以及對繪畫藝術發展方向中人文維度的縱深開拓；還包括她對優秀的傳統文化與西方的理性精神和宗教意識進行的內在融匯。也祇因爲她能深入到人類社會文化的學問體系，以自己獨特的方式審視這個世界，注視到大時代背景下的人世倉皇、命運流轉，在錯綜複雜的亂象中分理出能代表人類正確文化的現實狀態。這種宏大視野的文化超越撐寬了藝術精神的空間，形成她有一種社會理想、社會責任感的藝術思考。她甚至深深擔憂科技現代化並不等於人的精神文明化，人類各種心靈敗壞的邪惡泛濫最終會使人類奔向自我毀滅。她鄭重地告誡世人：「人在享受現代化進程帶來的物質文明的同時，對生命意義追尋的漠視，將導致人的主體性在黑暗的精神真空中消失，一旦失去了對這種意義的追尋，我們和行屍走肉又有何差別？人性是人的自然性、社會性和精神性的良善統一的體現，沒有信仰的實用主義已經造成人在質疑人的價值，那是屬於人的危機！要警惕社會流俗正在使人格的醜鄙合理化。當前，人類又一次到了對自己文化進行反思的時候，肆意釋放潛藏在人本能深處的獸性和物性貪欲，會讓人類奔向地獄之門。人類高貴的包涵著真善美的知識價值、情感價值、品質價值是對人類動物劣根性裂變、是對人類社會狼性化劃界的神聖禁碑！」爲此，她以強烈的悲天憫人的情懷，談古論今，縱橫捭闔，屢屢發聲介入文化時局爭議，如焚如熾地呼喚人性的回歸，呼籲人類尊嚴和道德現實主義的重建，昇華人類生存的基本倫理等等，這正是中國美術界最稀缺的思想資源。再者，周天黎在先進文化思想的驅動下，履行生命精神的穿行，隨著時代的變革在藝術風格上努力創新，用水墨衝刷生活中的庸俗，挺而建立人格之筆墨，以畫養性情，以性情養道德，從而使她的繪畫藝術以文化之魂、思想之魂、民族之魂、自由之魂構成了一個強大的精神磁力場，鼎立起峻山奇峰，吸引著世人的目光。

視覺感受與哲學思維是水墨流動黑白之間的內在動力，有過生命深度體驗的藝術家才能夠從鳥瞰歷史文化的縱橫視角，多方面關注人的現實生存環境與狀態，表達生活中的道德關懷，進而把藝術圖式和人文表述合而爲一。在「文革」浩劫過去不久，在中國藝術界還爲如何突破「極左」創作模式熱烈討論與爭謀忙開時，周天黎已經在貫穿長夜的內省和面對天、地、人、神四重根的發問中，以生命與藝術的真誠，向一切僵化教條的禁錮發出精神反叛，

創作出了震撼人心的《生》、《不平》等經典性作品，哲理性的揭示荒唐年代裏美與醜的錯位，惡與善的顛倒。如《不平》此畫，上方有一隻老鷹正怒目傲視著下方正在吃害蟲的啄木鳥，下一秒啄木鳥將被吞食的命運躍然於紙上，令人不得不聯想到「文革」時期極權政治與中國知識分子之間的恐怖關係，畫家試圖通過構圖的不均衡和比例的不協調來表達現實的險惡與生命困境的無奈，畫面中的筆調令人感到緊張，老鷹的羽毛勁硬張揚，利爪威猛懾人，更與啄木鳥的收斂顫抖形成了強烈的對比，情景淒恐，感情的節奏感非常強烈，著錄著嗜血的專制權力對善良弱者的殘暴，內含著一個民族夢魘般的悲劇！周天黎認爲，古代有「筆縱潛思，參於造化」之畫論，所以中國文人畫追求的不是形象的真實性，而是通過形象的「意似」和寄寓性，來表達畫家的感情與作品的思想內容。史論家評述：這幀佳作體現出一位有良知的畫家對現實生活的批判精神，它猶如鑄就於九州大地的碑文，以凝練寫意的精妙筆觸，以攝人心魄的文化藝術魅力，警醒民族命運危機，縮影著中國特定時段血淚瀚漫的歷史記憶。

二

周天黎是當代罕見善畫又善寫、集畫者思者於一體的人文藝術家，而就這一點，其繪畫境界必然與眾不同，非同凡響，僅以其《心語》一文而論，已使她奇情鬱勃、出類拔萃，籌火芒天地，孤卓立大野了。許多學者論家認爲《心語》無疑是一篇傳世之作；一份中國當代人文藝術思想史的寶貴財富，難怪臺灣一家65年歷史的中文報紙，在頭版全文刊發這篇叁萬餘言大文時，寫出如此推崇備至的推薦詞：

從本質意義上說，體現在藝術家與藝術作品高度的不單單是筆墨精妙和形式的創造，其實更是一種哲學思考和精神追求的高度。歐洲文藝復興時期的大師們的卓越貢獻，是以理想主義和人文主義精神，給混濁迷霧中的靈魂以慰藉與指引，對解放人們思想，發展文化、科學，促進政治文明、社會進步，起到了巨大的推動作用。當代，在文化浮躁、精神意義逐漸遠去的日子裏，面對形形色色的價值迷津，我們很榮幸在

2010年元旦，作爲新年禮物，向廣大讀者奉上周天黎先生這份以歷史與文化視角構成的沉甸甸的人文讀本。這是一位中華優秀兒女經歷了塵世劫難之後秉持良心真誠反思的智慧之慮；一位傑出的人文學者、仰望星空的人道主義者、真正的愛國主義者披肝瀝膽、深摯醇烈的理性之議；一位「胸次山高水遠，筆端雲起風狂」、超越自我玄機尋道、具有時代意義的大畫家之驚世恒言；一位心繫社會、悲天憫人、憂國憂民的藝術思想家向期望中華文化偉大復興的民族傳來的空谷足音；一位正在爲兩千年繪畫史鐫刻風華傳奇的藝術天才、靈魂歌者的虔誠感召。

　　周天黎十分明確地說：「《詩經．大雅》裏有八個字：『周雖舊邦，其命維新。』《易傳》『剛健日新』的思想也引申於此，後來成爲激勵中華民族不斷創新、不斷前進的思想源泉。11世紀改革家王安石也據此提出三句著名的變革真言：『天變不足畏、祖宗不足法、人言不足恤。』我認爲任何事物如不改革發展，必將窮途末路，中國繪畫也不例外。面對數千年未有之大變局的大時代，傑出的藝術家應該也是社會思考的腦，藝術思想的探險是其必然。」真正卓越的藝術家必定具有一種歷史穿透力的文化思想與精神批判意識，具有一種對現實社會有所質疑的文化本能，具有對一種理想和希望的沉湎，具有對一個時代精神境遇的擔當。清晰、質樸又理性澄明的思考言辭映現出周天黎的使命、主張與理想，飽含著對自己民族一種難以割捨的情感，一種躍上境界緯度的人生狀態，一種學術與思想組成的高蹈氣質，並構建起藝術家個人鮮明的道德底綫與批評話語。可以說，她思想燒煉中捲起的筆底狂瀾對整個華人世界產生了深遠的影響。有人說：「愛國的人很多，精神獨立的人很多，愛國激切而能時時保持精神獨立的人不多。」我看，這樣的人，周天黎能算得上一個！

　　環顧當代畫壇，傳統藝術中極爲可貴的寫意精神表達已嚴重萎縮。而周天黎能夠把現實生存中的感受，通過畫筆與文字得以清晰闡述，與傳統詩文畫並舉的魏晉士人和宋、元、明、清文人畫嚴肅美學的核心精神脈絡相承，重視內心表達，突出畫面意味，作品中體現著才情、氣質、格調、風貌、學問與情操的理想人格。另外，周天黎對西方繪畫有著全面而深刻的理解，不少中國讀者知道歐洲大畫家梵高割耳朵、精神病、開槍自殺等異常怪事，但並不了解他爲什麼如此瘋狂地作畫又急促地奔向死亡？周天黎說出了深刻的生命哲學見解：

「大家都記得遠古的夸父追趕著燃燒的烈日。……梵高的自殺不是窘困的生活所致，牽涉心性幻想中生與死之間的深層次問題，是一個追求精神極致的藝術家在目睹本真以後，自我個體的靈魂跨越生存界限時的精神歸宿，肉體的死亡永遠不會奪去梵高靈魂所獲得的東西。」梵高逝世後許多年，研究者才發現原來他有著十分深厚的文化底蘊，而且文彩過人，以他幾百封書信結成的文集足以說明這點。這位曠世奇才一直認爲文學和繪畫有著緊密的聯係，他青年時代就遍閱名著，《聖經》更是常年隨身，他曾深有感觸地寫道：「一個人對圖畫作全面的研究，又能承認對書籍的愛是與對倫勃朗的愛是同樣地神聖，那末我甚至認爲兩者是相輔相成。」

　　周天黎説：「西方人文主義與東方人文精神原本就有相通之處。梵高有一句話令我永遠銘記，『I feel that there is nothing more truly artistic than to love people』（翻譯大意：我感覺到世界上沒有任何東西比去愛世人更具藝術性），我願步其後塵，燃燒自己，如同風中之燭，以微茫之光去亮照世道人心。」周天黎和梵高一樣，除了精湛的畫技外，都有自己的哲學思悟，都有一顆悲天憫人的炙熱的心，並由此產生出自己的創作境界和形成自己的美學思想體系。了解到周天黎是一個可以與梵高心靈相近的人，是一個有大文化歷史觀的人，觀讀她的水墨畫，就難以剝離其與現實生活和文學的關係，也祇有通過這種關係才能够窺得這位當代大畫家完整的精神世界。當下是一個人文精神、道德關懷式微的年代，但往往在這樣人心變得越來越放縱而冷硬、深度失調又充滿矛盾的年代，會造就出極少數藝文精湛、富有人文理念、有著「靈魂的憂慮」、才氣驚世的真正的藝術大師。這將是我們這個時代的文化亮點，也是藝術生命的神脈所在。

　　人類的思者自古以來都行走在尋找精神家園的路上，中國並不缺少畫家、藝術家，畫工更多如牛毛，唯獨最缺少的是人文藝術家。中國水墨畫本身就是一種涵咏天地、品味人生，視覺感受與哲學思維相伴而行的藝術方式，對周天黎這樣氣度孤高不群、屬「靈」的藝術思想家而言，畫水墨是一種内心的反省，更是掙脱精神束縛走向心靈自由的途徑。獨立四顧，風雲入懷，放筆直取，縱情揮寫，其繪畫創作過程完全是情感和生命、思想的投放過程，人之靈、花之精與天地之氣渾然成了畫之魂。因而，周天黎水墨花鳥畫及其藝術論述的存在，展現出社會大變局中一個「思言道」的人文藝術大匠對文明進程的啓蒙，傳達出東西方繪畫

中普世人文理想的美學感悟，讓我們真實的看到一個有良知的藝術家的心態、靈魂與風範。我認爲，她的畫也可以視爲一種文學的抒情和思想的表達。而這種文化精神必定是遠離封建帝皇、宮廷規制的死板律條，李白、杜甫、蘇軾以降，一直到魯迅、陳寅恪，這種自由自在的內在文化精神中產生的文藝作品，構成了中華傳統文化的精粹而世代相傳。

三

可以這樣説，歷代封建專制皇朝大興「文字獄」，鐵窗嘯血，許多真正的傳統精粹已被撕裂得體無完膚。「文革」的倒行逆馳，變本加厲地摧毀了中華優秀文化的本源。什麼才是中華傳統文化真正的精神根基？如今，當人們在思考中華文化偉大復興議題時，這已成了一個無法繞過的問題。周天黎一直提醒著國人，作爲一個有著悠久文化歷史的國家，在探討傳統與當代的關係時，如何剔除糟粕發揚精粹十分重要。同時，作爲思想者和藝術家的周天黎的水墨作品，執著於對人的生命價值和人性的深刻表達，感召人們去辨識和洞察現實生活中的真善美與假惡醜，凸顯了中國優秀文化人可貴的美學品質。她爲我們這個時代留下了不朽筆墨，更爲當代社會文化打開了一扇獨特的窗口，使中國水墨畫增添了新語境。

可以説，中華民族最內在的本質都表現在水墨與書法氣韻的傳統之中，也給了智者一片被水墨浸染的思想高地。所以，中國當代水墨藝術十分必要強調畫家本身的文化底蘊和人文價值觀，這對其畫藝高低深淺有著根本性的影響。

作爲人文藝術家和文化前沿性觀念探索者的周天黎，總是要經常面對來自陳舊意識形態、僵化保守目光的質疑以及深藏殺機的文棍畫痞的造謠生非，還有來自心理陰暗、小肚雞腸的畫界中人醋壇子打翻、嫉妒性作怪的政治陷害與告密中傷。令人欽佩的是，周天黎雖然也深知廟堂江湖的虛僞醜陋和社會人心的複雜險惡，但她高高超脱於苟苟營營的利害謀算之上，她的精神形態竟然是通透的鮮明，心胸坦盪，行止磊落，大方淡定，靜聲如常。她説：「善惡之徑會在每一個人心中穿過。考察人類的社會行爲，製造仇恨的人會淡漠於同情、愛和憐憫，趨向陰暗獰厲。藝術家就是要活在一種精神的理想中去開掘良知的源泉，哪怕前面是深水黑潭。我不迴避思想觀點的正面交鋒，但對那些不敢站到陽光底下説話的人，我祇能

寬容和可憐他們。」此際，人性的謙虛樸厚和頑強堅毅實現了完整的結合，學者修養、道法修爲的周天黎會顯示出一種當然的高貴和正義的傲然。

周天黎一再強調：「中國藝術哲學精神的終極指向是人與自然，一個畫家要有深度的社會關懷和人文關懷，才能使自己作品產生生命意義，才能爲社會文化發展提供有力的精神作用，這是當今知識分子藝術家們的社會責任和道德操守，也是藝術作品的價值座標。」令人讚嘆的是她在塵埃彌漫、浮華迷亂和資本利益的專橫任性中，在民族主義加民粹主義的文化思潮一波高過一波之際，以及面對社會上呈現出的價值虛無的泛濫，始終沒有跟從時髦的潮流，始終保持著一種洞若秋光的獨立和清醒，始終堅定著一種價值守望與激勵。她紮根中華傳統文化又超越中華傳統文化，追尋的是人類普世價值，她以自己的藝術創造力和文化理念高揚起人文主義的旗幟，這使她的繪畫作品更具有時代意義，也使她與那些少根筋骨、瀟灑走一回、輕淺謔浪於筆墨遊戲的畫家們有著質的不同，存在著很大的價值形態差異，更讓所有冒牌貨自慚形穢。

我們從周天黎水墨畫與她的文字裏讀出藝術家的思想和人格，而她對文人畫傳統具數十年癡癡躬行之功，心摹手追又大膽變法，運墨用筆潤色之洗練、新穎與老辣，構圖之奇崛大氣，包括跨越中國傳統美學、中西合璧之獨步，基本上都已有公論。20多年前，像吳作人、啓功這樣的書畫界耆宿，已視她爲美術奇才、畫壇俊傑，否則，陸儼少也不會獨具慧眼，在1988年就親自聘請30歲出頭的她到浙江畫院任首批特聘畫師，她的畫也不會被那麼多人喜愛而重金收藏。我此篇短文不是對「周派墨色法」獨到的技巧術法作評論，也不是對她的學術思想作深入論證，而衹是從另一側面來探討周天黎在文化意義上的超越。

人道情懷、批判精神和自由理念是成爲大藝術家的必備條件，一個缺乏精神追問的畫家注定無法成爲名垂青史的大師。當代真正的大藝術家必定也是一位思想者，才氣、志氣、意氣，豪氣並俱，而且總是緊貼風雲變幻的大時代的脈膊，站立在飽經憂患意識和文以載道的人文傳統之中。作爲正處於社會大轉型時期的中華民族的一個美術界標誌性人物，周天黎這個獨特性和原創性都不可取代的藝術家、思想家的存在，其整體高度難免會讓不少人領受到一種無形的壓迫感。但對我們這個時代來說，這卻是一件十分值得言說和十分需要記述的事。事實上，她已聲名遠播，意氣風流，越來越多的人從社會變遷與時代脈動的層面上，感

受到她在當代中國美術史的分量，極沉！誠如一位批評家所言：「周天黎的美學思想和花鳥畫藝術已從自然意象走向精神世界，在個人的情感裏和繪畫藝術的語言中，深刻地反映了我們這個時代的精神追問，從而贏得了獨特而強烈的視覺藝術的力量，對整個中國繪畫藝術的現代發展有著及其重要的啓發意義。」

周天黎説過：「從人性到神性的涅槃，是大師之路。」斗轉星移，歲月鈎沉。一個與眾不同的中國畫魂，已越過迷途者，正在向道路盡頭靜穆的荒野走去。那是迦南之地？那是應許之地？那是遥不可及處？驛程的寂寞裏，她繼續思索著：永恒的精神之火與藝術之光該用什麼來顯示它呢？

（作者馬建文係作家、文藝批評家。原以《周天黎的文化超越》爲題，發表於2010年2月27日《中國書畫報》，略作修改後，再刊於2011年1月8日《美術報》。）

長鋒激盪寫藝魂
——記人文藝術家周天黎

■ 周岳平　嚴瀟藝

　　一位歷經磨難卻存超越世俗的大愛情懷、踐履高貴生命哲學的藝術思想家；一位追索藝術本源，藝術觀念上獨樹一幟，引領中國文人畫發展新方向的探索者；一位率真正直的自由精靈，卻以逡巡現實的身姿，在心靈深處默默地勾畫著美好的理想主義者；一位深入傳統又大膽吸收西方文化精華，努力尋求中國繪畫當代性的大畫家；一位中華文化的繼承者、發展者、批判者、修正者、建設者與循循善誘者。——這就是周天黎，她的人文思索、藝術胸襟與文化氣度對新時代的藝術發展和文化思潮有著輝光乃新的意義。

爲思而在的思想家

思想給藝術帶來靈性，思想對藝術的啓示悠遠而深長。

　　在中國傳統文化熏陶中成長起來的周天黎，同時受西方理性主義啓蒙哲學和現代生命哲學的深刻影響。啓蒙時代的理性提倡科學，大膽思索。意大利人文主義者微末斯說，人有「一個充滿了智能、精明、知識和理性的心靈，它足智多謀，單靠自己便創造出了許多了不起的東西。」啓蒙思想家肯定個人的存在和價值，他們所主張的理性在本質上又是一種人本主義思想。人本主義精神和早期啓蒙思想（包括理性主義哲學）給予她深刻的影響，周天黎的畫作富於哲理性，具有沉思冥想的性質和內在的思想情感。

　　人文思維的生命哲學背景又使得周天黎格外重視意志和情感的力量，於是她的作品常常閃爍著人文主義的思想光芒。敏感多思的周天黎認爲：藝術本質上是精神性的心靈活動。她既腳踏實地紮根於現實，又天馬行空馳騁在精神的沃野，她用悲天憫人的心，用執著無畏的信念，用哲理思辨的文字，用鏗鏘有力的畫筆，守持人文理性的價值底綫和良善心地，彰顯

著生命的答案。

反過來，藝術哺育了思想，展示了純美的心靈家園。

「藝術要通過一種完整體向世界説話。但這種完整體不是他在自然中所能找到的，而是他自己的心智的果實，或者説，是一種豐産的神聖的精神灌注生氣的結果。」（《歌德談話録》1827年4月18日）歐洲啓蒙運動後期的偉大作家、詩人、思想家歌德的這段名句，是周天黎整個繪畫世界最貼切的注脚和詮釋。遭到整整十年「詛咒」的華夏大地上，民殤國難，它迫使有良知的藝術家對現實社會的歷史災難展開洞燭幽深地思考，這種來自於悲愴心底的情緒和冥思，會衍生出藝術家强烈的文化創造的激情，在哲學、科學、藝術的王國裏去追求真、善、美的精神世界。周天黎所創造的燦爛奇異的藝術天地，就是她孜孜以求的心靈家園，一種超越社會現實悲痛的美，一種現代靈魂的自我拯救和自我超脱，一個自由與道德的王國。對於没有歷經人生坎坷和内心痛苦的人，周天黎的藝術或許是如常的；對於飽嘗艱辛的人，周天黎的藝術便是一個透明、清凉和甘美的世界。人們欣賞她的藝術，並從中得到靈魂的寧靜和慰藉，獲取生活力量；有時，又在震撼中沸騰起熱血，去直面風雨雷鳴的人生。

一個人的血質是天生的，那麽周天黎就是擁有一種思想家、藝術家的氣質。

藝術創作對周天黎來説是天賦本質中一種不可抗拒的衝動。她是一個浪漫主義者，她硬朗與柔情，熱愛自然，熱愛生命中的美好，同時對人類的苦難、貧困、暴力和自私犬儒深感怵然；她才思敏捷，正視世態沉浮，用自己的畫和文字敲擊世俗的麻木和愚昧；她是一個神秘主義者，古人説詩是一種「神性的迷狂」，繪畫何嘗不是；康定斯基説，他渴望通過一種純「心靈性」的新藝術使世界更新。周天黎對形體變態、墨色幻化、造型結構都有天生的敏感，她的畫面中經常出現一些抽象的符號，她走在夢與現實臨界的幻想境界，借作品的形式「應目會心」地去闡釋一種文化構想；她是一個唯美主義者，她似乎在遐想著可以用筆下的美好去化解生活裏的不完美，驗證了「藝術是一種使我們達到真實的假想。」（畢加索語）真正的大藝術家永遠是在前面等候時代，時代不可能停住去等候一位大藝術家的到來，一生追求文化視野的再拓展和藝術思維的再昇揚已經成爲周天黎的文化托命。

孜孜不倦的探索者

藝術審美沒有陷入缺乏思想創見的呆滯保守狀態。

「欲窮大地三千界，須上高峰八百盤。」周天黎的探索，幾經攀登奮進，縱橫古今，跨越了中西方的藩籬，深入到文化藝術的方方面面，也打破了中國傳統繪畫藝術固有狹隘化的概念。

周天黎的畫，恣意慓悍，自成章法，回韻悠長。沿著畫面往裏走，一路是探索前行途中的深深淺淺的痕跡。欣賞周天黎的畫，首先是被作品中強烈的視覺符號和色彩張力所打動。你可以很欣喜地看到她怎樣洋爲中用、怎樣移花接木，異彩紛呈，又是怎樣幻化出中國美學思想中以形寫神、不似之似、情景交融的美妙境界及記憶邏輯。

一些經常被人們描繪的物象在周天黎的畫中有著不同的表達。她的鳥或側目而立或振翅高飛，形態不求多變和精細刻畫，反而凸顯了很強的個人風格，大巧若拙；她的荷挺拔舒展，中國式的墨氣淋灕加上強烈的形式感，有別於傳統的中國大寫意花鳥，讓人耳目一新。我們都傾向於把傳統的形象和水墨當作不二法門。事實上，左右我們對一幅畫喜愛與否的往往是畫面上某個物象的表現方法。很多人喜歡自己常規式的容易理解的表現形式，例如看習慣傳統中國畫的人就會認爲大寫意的花木配上或小寫意或精工的飛禽是理所當然的，而對突破了這種定式的原創性藝術表現不以爲然。其實多不勝數的事例證明，在欣賞偉大的藝術作品時，最大的障礙就是不肯摒棄舊意識和偏見。中外美術史告訴我們，低手庸才們循規蹈矩謹守傳統，顯得處處到家卻一無所獲，最後成爲毫無創造力的文化附庸。藝術大家們並不墨守成規，而是摸索著道路前進。離經叛道和獨創一格的往往能獲得藝術創作上的新意與宏闊，才能在客觀環境之外，重新發現一種豁亮，達到「於天地之外，別構一番靈奇」的上上之境界。

藝術是需要不斷開拓進取的精神探索。最優秀的傳統就是藝術上不停的叛逆、超越。周天黎的藝術審美沒有陷入缺乏思想創見的呆滯保守狀態，她的精心著力所在，從她的畫面中可以體會出來。她在傳統中國畫筆墨的基礎上吸收了很多西方的元素。首先，她的綫條、筆墨是傳統的，而且傳統的功力尤其深厚。她以書法入畫，自由揮灑，時而佈局疏朗，著墨簡

淡，時而運筆奔放，酣暢淋灕，時而色張筆斂，通透光明，整體效果也由此時而意境空曠，時而氣勢雄壯，時而心花怒放。把畫面經營得嚴謹明快，開合有致，老道自然，雄強之骨和清遠之韻並存。再參照西方的繪畫系統看，又能發現在周天黎的畫作中汲取了西洋畫中的抽象、變形、表現等手法和光、色、影等造型藝術手段。她畫的飛鳥和竹子、秋菊、野百合、牡丹花等，形式上作了大膽簡化，借鑑西方幾何方式，甚至借助少許神秘主義的理念，去增加表現力和風格化。

近作《寒冰可燃》展示了一種大時空的超越。

周天黎寫道：「對待傳統問題，宿醉者的頹唐和循規者的碌碌都不足取。石濤說過『筆墨當隨時代。』三百多年後的今天，我們對藝術探索、創新的認識要更進一步：筆墨更當開創時代！缺乏思想理念千遍一律的繪畫作品，看上去技法程序多麼熟練，但不具有藝術的生命力。」作為特邀作品，參加第十一屆全國美展的畫作《寒冰可燃》（刊2009年10月《美術》雜誌）其立意完全是中國的，充滿了人生的思考和哲學意義上的求索：寒冰可燃，固態跨越液態直接轉化氣態，瞬間的轉承切換，這本身就展示了一種大時空的超越！一種超脫俗世的大象無形，一種置之死地而後生的涅槃！畫家燃燒著盼望春天的心靈火光，不管怎樣寒凍，都不能擋住春天的來臨。周天黎以自身獨特的生命體驗，以高超的才藝，使閑適雅情的花鳥畫產生出凜凜然的視覺衝擊力，對人生宿命毅然挑戰的崇高壯美和歡欣之情溢於畫面，表現出中華民族百折不撓、生命不息的精神形態。再者，看那畫面中圓轉的構圖和方剛的用筆，無不體現一種「行方智圓」、「方圓有度」的哲學。而作畫的手法，挺拔的綫條和點墨的筆法，是傳統中國筆墨功力的體現。再看畫面的構成，交錯的枝桿，成片的點朵，如果僅從構成形式上看，絕對是點、綫、面的完美結合。而點綴的棲鳥，也許是畫家自身入畫的寄寓，加重了生命的動態活性。再深入細酌，其大開大合、大虛大實的平面構成，剛勁挺立的枝桿加上花朵的幾何形狀與火紅色，使整幅畫面拱托起一種奇特的審美效果，視覺上，陽光下的細碎斑駁，有一種燃燒的動感和明亮。景象渾穆的大直幅畫面聳立在觀者眼前，一種難以言傳的大美和莊重神聖感會油然而生。這些無疑不就是一種西化的變形和誇張的藝術效果。不管中國式的用筆還是西方式的構成，中西畫法能在體面和內在精神上如此和諧融為一體，也應了唐代張彥遠的那句「骨氣形似，皆本於立意而歸乎用筆」，用筆、形式，一切為

了畫面服務，一切畫面是爲了畫家的創作主旨服務。

能開創一派畫風的大畫家。

梵高認爲：「繪畫不是力圖記錄我所見的，而是隨意地運用色彩來表現我的情感。」這和王國維所見相同：「大家之作，其言情也。」

爲什麼冰河時代的人描繪在西班牙和法國南部的穴壁和岩石上誇張而簡潔的古老形象會有那麼驚人攝魄的魅力？這就要追溯到藝術的本源。在北美印第安人當中，藝術家既相當敏銳地觀察自然形狀，又無視我們關注的真實外形，他們認爲祇抓住一個形狀特徵就足够。現代，塞尚力求獲得深度感但不犧牲色彩的鮮艷性，力求獲得有秩序的佈局但不犧牲深度感，於是他果斷地犧牲了一點——傳統輪廓的正確性；高更曾深入南太平洋土著人居住區，他力求使自己的藝術跟當地「原始」藝術協調一致，所以他簡化了形象的輪廓，也不怕使用大片強烈的色彩。以上例子都是爲了説明，能開創一派畫風的大藝術家們，爲了達到自己期望的目的和效果，總是敢於大膽的捨棄，忽略對期望要表達的效果無關緊要的東西，追求創作主體內心世界和個性的抒發表達，從而使作品更接近藝術的精神性的本質。

周天黎的畫作，尊重又超越了傳統的再現法則，做出了明智的剪裁取捨。所繪物象視覺的形狀是簡化的，色彩是大膽強烈的，從而更加接近自己的藝術理想和藝術的精神性的本質。現代藝術運動中的藝術家就是不斷追尋歐洲藝術在長期求索過程中產生過、丟失過，又被反覆恢復的最本質的東西——強烈的表現力和直率單純的技巧術法。他們追尋鮮艷的色彩和簡單輪廓的裝飾效果，事實上他們對素描有著驚人的純熟，周天黎早期形神兼備、活靈活現的素描作品也説明了這一論點，恰恰是這種絕技，使得他們渴望簡潔明了。明白這樣的道理，沿著藝術家的觀念和思考往前看，那麼周天黎的藝術形象看起來就會顯得自然而豐滿，並開始了解她非同凡響的美學觀念和很高的技術含量、精神含量、情感含量，發現她畫面視覺要素構成秩序的完美。懂得她十分厭棄百人一面，千篇一律，抄來抄去的大眾化圖像，認識到她對藝術形式的創新和充滿精神內涵的獨特表達。

無論中國畫和西畫，藝術的本質是相同的，這也就是爲什麼畢加索的小公雞和八大的鳥同樣會獲得世界性的認同和喜愛。可見，在中國書畫的深厚傳統下，周天黎的畫其實也符合中國的傳統審美取向。中國繪畫藝術的一大特點是以「形寫情，變形取神」。歷史上的八大

因其描繪的形象極具個性而受到世人的讚譽。他的作品往往以象徵手法抒寫心意，如畫魚、鴨、鳥等，皆以白眼向天，倔強之氣中，文人逸氣的追求溢於紙素。再看周天黎的鳥，甚至是植物，也有這樣一種味道。她的一花一鳥不是盤算多少、大小，而是著眼於佈置上的地位與氣勢，是否用得適時，用得出奇，用得巧妙。

藝術家們都在竭力尋求一種真正屬於個體的藝術，去找尋一些已經快看不見，而他們認爲具有藝術本質的東西。現代藝術就萌芽於這些尋求中，無論這些藝術家多麼的「瘋狂」，卻都是藝術家企圖打破自己發現的所處的僵持困境。正如中國畫當今所處的局面，中國畫，如果抓著舊的筆墨程序不放，就像如西方畫家照舊的程序觀念繼續畫寫實的聖經故事恪守不移，永遠輾轉沿襲；但如果完全不談筆墨，不嫻熟於其技法，那又何謂中國畫？周天黎認識了這種現狀，作爲一位中國傳統書畫的繼承者和當下的獨創新畫風者，她找到了一個可以解決矛盾的磨合點，找到了一種創新筆墨運用的新時代的中國畫風格與新時代的中國畫精神。

擁有遼闊的精神疆域。

藝術家都渴望這麼一種風格和精神，但它的所屬體卻祇是極少數的，因爲這是跟人的天賦靈性和非同一般的人生經歷密切相關，其藝術激情的催生有時甚至要用血肉身命的衝撞。就像蘇東坡，被貶到荒涼的黃州後，看到滾滾長江的壯美，歷史故事的觸動，與懷才不遇、淒風苦雨中的自己，交匯捲揚起狂風呼嘯般的感懷才情，文思泉湧，終於寫出了千古絕唱《赤壁賦》。如果蘇東坡置身廟堂高位，皇恩日寵，怎麼有可能創作出這種心跡千秋的孤品呢？這裏，我是想以此來道明，藝術創作上的創新突破，光是在書齋畫室鑽研筆墨以及在同道研討會上子丑寅卯熱熱鬧鬧地聊一通，是達不到這麼一個境界的。

清代的方薰在《山靜居畫論》中總結到：「作畫先立意以定位置。意奇則奇，意高則高，意遠則遠，意深則深，意古則古，庸則庸，俗則俗矣。」周天黎一些創作於上世紀80年代的水墨作品，千般意緒，縈臟繞腑，都刻著深深的時代烙印，有穿透歷史的文化厚重感，流露出一個中國畫家對家國命運，社會變革與個人命運的深切感懷，凝結的是整整兩代人共同的價值經驗，包括某種使命意識和道義擔當。《不平》、《生》、《春光遮不住》等作品中，中國畫傳統的構圖法則被打破，筆墨和色彩表達著恣張的情緒和力度。而周天黎後來的作品《君子大節伴清風》、《一院奇花》、《花間行者》等，則是用「逸筆變形」的畫法，

偏重純化切透心靈的感應，這和那時周天黎正在閉門辭客研讀老子的哲學思想，感受到其「致虛極、守靜篤」的高妙境界和某種難以言喻的詩性思維有關。總之，從周天黎一系列不同時期的作品中都可以感受到其正、大、中、剛之氣韻。她自覺不自覺地渴望達到的藝術風格的主綫，其實就是高更渴望達到率直和單純的效果，是塞尚渴望新的和諧與本真，是梵高渴望新的旨趣真誠與熱情奔湧。一些評論家認爲她的作品筆墨語言裏，還有著徐渭的狂放不羈，和精神極致到差一綫就分裂時產生的方外奇趣、幻象異覺，這使她的藝術擁有更爲遼闊的精神疆域。

知行合一的文化使者

「藝術良知擔當著藝術精神，藝術的精神體現在藝術良知。」「良知也是藝術家深層的道義約束。」

周天黎不但這樣説，也本著這樣的藝術良知去踐履藝術的精神。

藝術有兩類，一類娛人耳目，一類震撼心靈。周天黎的藝術屬於後者。周天黎的作品承載著中國文化的藝術精神，承載著藝術家的理想和生命歸宿，它的重量，是震撼人心的。

《石濤畫語錄》有一段話：「古今至明之士，借其識而發其所受，知其受而發所識。」周天黎在書畫創作的同時，寫了很多抑揚複沓、深有内力的文章，托其心志，明其情意，表達自己的藝術思想，表達對社會生活的思考，表達對中華民族文明進程的關注，在國內外文化界美術界引起了廣泛的反應。人們能從中感受到一個人文藝術家的對社會、人生不斷的思索和情志意氣的強烈言辭。

「天生百惡造就一詩人，同樣也能造就一位大畫家。」滄桑巾幗，丹心銘汗青，周天黎經歷了「文革」的社會動盪和目睹人性的撕裂，無情的戮鬥和背叛，刻骨銘心的生離死別，這促使她更深刻地思考人生。歷史上也有一位奇女子李清照，出身官宦，同樣經歷了世事沉浮和苦難，也能澄懷觀道，留下不朽的篇章。

李清照丈夫趙明誠被朝廷罷去江寧太守的職務，又逢宋王朝政局動盪，夫妻兩人乘船到洪州暫住，途中路過霸王自刎的烏江，浮想聯翩，懷念故國之情難禁，李清照忍不住擊打船

上的桅桿，放聲吟道：「生當爲人傑，死亦爲鬼雄；至今思項羽，不肯過江東！」何等的氣勢！

周天黎文靜避囂，思想卻總是被社會風雲所牽動，常常「哀其不幸，怒其不爭。」她說：「我尊敬堅持社會批判和文化批判的魯迅，對我們這個精神資源匱乏的民族來說，魯迅獨立思考，獨立發言，最大限度地堅持了道義的底綫，無疑是我們民族精神的一個高度。」她犀利泠峻又大雅奇道的筆，更會出現與落後文化思潮激烈論爭的風口浪尖上，且看她纏綿病榻時寫的《病中吟》：「一枝破筆走天下，生死不慮肝膽掛；千金散盡清風來，五陵豪氣去寫畫。」又是何等的豪情！

古羅馬詩人賀拉斯說：「畫家在畫室的門上應該大書 ——室內有一雙眼睛，爲不幸的人灑同情之淚。」周天黎就有這麽一雙眼睛，她寫道：「真正的藝術家是悲憫的，對人世間的苦難懷有一份同情。要堅守藝術的道德底綫、正義的邊界，並始終真摯地關注著人類的命運，藝術創作的一種最高境界是表現悲劇性之美感；是一個畫家自己的生命，靈魂，良知對真、善、美最真誠的獻祭！」（周天黎《心語》）

版畫家柯勒惠支的作品對中國現代版畫的發展起了很大的影響。魯迅評價她的作品是：「她以深廣的慈母之愛，爲一切被侮辱和損害者悲哀，抗議，憤怒，鬥爭；所取的題材大抵是困苦，饑餓，流離，疾病，死亡，然而也有呼聲，掙扎，聯合和奮起。」她的作品題材多以表現工人、農民的苦難、掙扎和反抗，如組畫《農民戰爭》中《磨鐮》、《反抗》、《俘虜》和《紡織工》、《團結就是力量》等。

周天黎何嘗不是有著「深廣的慈母之愛」，也在她的作品中，流露深深的悲憫之情、彰顯著正義之力。《生》、《閑看世間逐炎涼》、《頑石爲鄰》、《昂然天地間》、《肉食者》、《春光遮不住》、《不平》、《邪之敵》、《風卷殘荷聽濤聲》、《創世的夢幻》等等作品，都體現出一種深深的人文關懷和思想的高度。

周天黎寫過三幅書法作品：「寵辱不驚，去留無意」，「簡樸生活，高遠思想」，「歲月悠遠，藝道無終」，周天黎的家人曾說：「周天黎在生活上很簡樸，對物質不講究，作畫時用紙也不講究，但惟獨洗筆，是非常講究的，一定要自己洗，不許別人碰。周天黎說『洗筆對畫家很重要』。」這平淡的一句話裏，實含深意。筆至於魯迅，是武器，抨擊社會的利

器，喚醒民族鬥志的號角，筆至於周天黎這樣的畫家，是獨立精神的宣洩，是對時代變遷的呼應。

「一個民族的藝術發展，必須以高尚的文化精神作爲人文導航。」

周天黎説出了當今人類社會一切藝術創作活動的價值核心。

上個世紀伊始，王國維在中國首倡美育，所謂「美術者，上流社會之宗教」；1917年蔡元培更大聲疾呼：「以美育代宗教」，强調了美育的重要性和責任。

藝術家傳播進步思想，傳播先進文化，因而，藝術家不能消極地存在，他的職能也不是被動地受制於社會意識形態。薩特認爲：「藝術家的存在影響著將來的整體存在，他通過對當下存在即爲對在世整體存在的介入而體現自己的作用。」這就是藝術家的責任。可是現實社會光怪陸離，很多不負責任的世俗畫家，取向低俗化，工匠化，精神虛假化、庸俗化，完全喪失了美育的功能。實際上他們已喪失了作爲藝術家最根本的東西，因而他們已不再是真正的藝術家了。

身處這樣一個信息爆炸、道德重構、人文缺失的消費主義觀盛行的時代，社會文化價值觀念變異混亂，價值構成中缺乏必要的人文精神和正大美學的因素。當代中國美學亟待激濁揚清，因此，在泛文化多元主義的鬧繁中，更需要來自文化本質主義的天籟之音。

周天黎是當代中國畫壇一位具有獨特意義的人物。這不僅是指她在筆墨色彩光影等技巧上的脱俗創新、老道成熟，重要的是作爲藝術家、文化學者、思想家的她，拒絕任何强加在自己身上的世俗性枷鎖，把真實生活經驗的屏障打碎，邁進了情感與信念這道大門，對藝術對生存一直進行嚴肅而深入的思考和反省，進行獨立而艱難的精神探索。她的作品正氣大象、秉風骨魂，剛健柔美相映，有對歷史語境、文化觀念、哲學思想的深層需求。在中國畫的百年流變中，作爲中國的藝術家，她不斷追求真正的中國美學精髓，以藝術叩問時代精神。她面對當今社會，不斷尋求當代文化人的責任，追求藝術家對社會進步的價值，呈現出一種孤卓立大野般的大氣磅礡的文化氣象，真正恢複了畫家作爲「個體思想者」的身份和應有的藝術尊嚴。

周天黎對於中國歷史文化和人生境界的崇高理想有著高邁和透徹的體會與了悟，不但在畫學思想、審美品格方面，還對新時代中華文化藝術的發展提出了許多富有見地的觀點。欣

聞她已應聘出任臺灣重要學術機構和戰略智庫——臺灣綜合研究院高級文化顧問之職。在兩岸關係發生重大變化，兩岸文化藝術交流日益密切，各種文藝思想相互碰撞之際，周天黎出任該職實屬眾望所歸。人們有理由期待：作爲兩岸文化藝術交流的重要智囊和具有公眾影響力的著名文化人物，她以一介清流學者和藝術家的獨立立場及文化視角，提出以利兩岸關係和平發展與振興中華文化藝術的建言，很大程度上能起到人文領航與精神導遊的作用。

社會進步需要高尚文化精神的引領。

越走近我們的時代，越難分辨什麼是持久的藝術成就，什麼是短暫的花俏時尚。周天黎說：「美是永遠離不開真和善的。」從她身上映現出來的才性、氣質、品德、誠信、定力、敏睿、律束、立行等人格特徵，可以知悉她是一位有建設思維的，有擔當、有膽魄、有成就、有良知的藝術家，她的藝術創作追求天人合一，長鋒激盪寫藝魂，以大視野、大旨趣、大意境立於當今之世。周天黎又是傑出的人文學者，具有繪畫藝術之外的政治經濟、歷史發展、社會哲學、西方文化等多方面的知識底蘊。在世俗、功利、混亂的當代語境裏，她卓爾不群，是一個中國美術史上不多見的、有蘇東坡陸遊李清照那種憂國憂民文化情懷的、有深度社會關懷和人文關懷的「知識分子藝術家」。「爲思而在」，這不僅僅是思想，也是一種聲音，是爲兩岸和平和民族文化振興而發出的聲音！文化的力量，是我們的民族之魂。社會的進步、文明的提昇和優秀藝術的發展，就如周天黎所說：需要高尚文化精神的引領。她以她畫作和文字呈現出來的思想哲理，在啓示和推動著民族文化的進步。文化精英需要這樣的精神，我們民族需要這樣的文化精英！

（周岳平係中國藝術市場聯盟副秘書長、浙江大學經濟學院理財中心理事；嚴瀟藝係中國藝術市場網主持人。原刊2009年11月21日《美術報》。）

人類生命精神的禮讚
——周天黎畫作《寒冰可燃》賞析

■ 楊宇全

「他們都是站在中國文化巔峰的巨人，他們以深厚的學養，歷盡滄桑的履歷以及超塵豁達的人生觀，詮釋一個時代，代表一種精神。」

——引自南方都市報2007年編著：《最後的文化貴族》編者語

當代中國最重要的藝術家和藝術思想家之一的周天黎，以其中西融匯、汪洋恣肆的奇崛畫風和冷峻雋永、大道訴求的文思獨步畫壇，加上她在美學、哲學、政治學、社會學、倫理學、歷史學等人文社會科學方面跨域性的、堅毅宏大的人道主義理念和理想主義精神，被人們譽爲感悟文化天知、醒覺藝術反思，飽含憂患意識的**「藝術的精神聖徒」**，堪爲一方重鎮。這位具有寬廣視覺場域，觸及了現代思想史上重要課題的大畫家，人性論和思想解放、藝術變革的倡導者、美術界人文藝術的標竿性人物，在其數十年富有傳奇色彩的繪畫生涯中，學貫中西、打通古今，且構圖嚴謹、筆墨健拔、氣勢豪放、觸類旁通，直承心性，以美術俯案人文、以人文演繹書畫，創作了一系列給人們留下鮮明印象的經典性作品。其精心繪製的大幅國畫《寒冰可燃》（刊2009年10月《美術》雜誌、2009年11月16日臺灣《新生報》、2009年11月21日《美術報》、2010年5月12日香港《文匯報》、2010年7月號香港《鏡報》等）作爲十一屆全國美展的特邀作品亮相，讓廣大美術愛好者爲之眼前一亮，驚嘆不已。

在中國大陸，五年一屆的全國美展被視爲有一定的權威性，如果作爲特邀作品參展，還有對其藝術成就和社會影響予以認可肯定的意義。周天黎先生此次特邀參展作品《寒冰可燃》在庸常之輩看來或許是一幅有些「離經叛道」的「另類作品」。單看畫面，其構圖的誇張和筆觸色彩的形異都顯得離奇，約定俗成的「梅開五朵」的梅花也「一反常態」地被處理成有棱有角的「方型花瓣」，一樹梅花還有點似經霜凌寒的楓葉，蓬蓬勃勃，如火如荼在

畫面上燃開；樹上的小鳥站成一個姿勢，似乎在觀望，又像在期待什麼，尤其是畫作中的題款：「寒冰可燃」，更讓尋常觀者看後「一頭霧水」，自古僧道兩門，冰火難容，既爲「寒冰」，何來「可燃」？難道這是悖謬性的錯誤……？

周天黎說：「對藝術來說，沒有創意就沒有生命。領悟就是在觀照超越自己的東西。」其實，細細觀之，慢慢品賞，靜靜思考，你會漸漸走入這幅畫中，也會漸漸地被作者獨樹一幟、風骨揚厲又富有文人性、詩意性、筆墨性的藝術魅力所俘獲。爲其所展現的大變局時代的文化思想、道德觀念、藝術品格和人文關懷而心脈彈動。自古迄今畫梅者多不勝數，然大都沒有跳出傳統具象的窠臼，構圖上千篇一律，筆墨上陳陳相因，因而甜俗媚世之作大行其道，就連題款也是墨守成規亦步亦趨，或抄襲古人、拾人牙慧，或賣弄雅興、諛詞媚句、其作品卻缺少了內涵的東西，境界的東西，沒有多少學術含量與人文價值可資借鑑。

大藝術家往往是超前的，揚州八怪之一的鄭板橋說要畫「無古無今之畫。」周天黎也表示自己的作品「不在凡華色相中。」真正具有學術價值的藝術作品一定是以原創性爲指歸的，因此，創造性總是迫使大藝術家們要不斷挑戰當代的觀念和傳統。李白的詩、李清照的詞、王陽明的哲學、王實甫的戲曲、曹雪芹的小說、八大的畫、魯迅的雜文，都超出了當時人們一般的既有思維語言的範圍，於內在路徑的自我解放中，努力尋求精神世界的廣度和深度。蘇軾在《寶繪堂記》中說：「君子可以寓意於物，不可留意於物。留意於物，雖微物足以爲病。」世外人法無定法然後知非法法也，在周天黎的水墨畫藝術世界裏，已經超越了具象的描摹與刻劃，她已從自然意象邁入「天人合一、物我兩忘」的精神世界，也就是人們常說的從藝術的必然王國走向「精騖八極、神遊萬仞」的自由王國。周天黎說：「人類的自由精神一直存在於人的本性中，它不斷地在火或血的抹殺與人類社會的試錯經驗中頑強再生。自由其實是一種人類原動性創造力，是產生創意和真知的最根本性條件，沒有了自由，人類基本的創造力會連同光明磊落的良善人性一起缺失。真正的藝術大師總是特立獨行的『孤獨一小撮』，同時也必定是人類思路的探索者，尋求生命世界運行的正確法則與軌道，其自由創作的藝術精神，勢必突破傳統學術規範、世俗主流意識形態、大眾文化的三重框架，爲提昇人和藝術的生命層次進行終身不懈的天馬行空般的追索。藝術家會死去，但他（她）們自由的靈魂卻永遠活在藝術裏！」10多年前，她刻有一方閑章「方外畫師，隨緣成跡」，所以

呈現在我們面前的周天黎的畫作，往往有一種物外化境剛健奇俠的風骨、雄渾沉寂的氣勢與鐵板銅琶的律動。她情凝筆端，意在筆先，畫我所畫，追求「韻外之致」與「像外之象」，真正畫出了屬於自己的「心中之作」。如此解讀，我們再看她的這幀《寒冰可燃》就豁然開朗了。的確，畫中的蒼幹虬枝逆勢起筆，筋力内在，老辣奇崛，氣骨並存，還展現出歷盡人間風霜雪劍之世態況味；一樹體現「行方智圓」、「方圓有度」哲學，「妙在似與不似之間」的梅花從寂靜走向動態，生機盎然，如熊熊燃燒的火焰，又如迎風搖曳的旗幟；三隻有些憨態的小鳥排成一陣，似乎是在凝神諦聽著什麼，又似乎是在靜候召喚，時時準備振翅高飛。「從來不見梅花譜，信手拈來自有神。不信試看千萬樹，東風吹著變成春。」青藤道人徐渭的題梅詩恰恰可以用來觀照《寒冰可燃》這幅畫作。

啓蒙價值至今依然是知識界傳承的人文傳統，作爲人文學者的周天黎指出：「文化總是指向精神之存在，否則文明就難以從文化中不斷生長。人文精神是一種對人的生命真實理解後所產生的感覺，在這種感覺裏產生的和人的尊嚴連在一起的錚錚作響的審美旋律，構成了人文藝術的偉大詩篇。這也是中國文藝復興到來前必將出現的先聲！」由於生命的厚度總是被世俗的現實嚴重擠壓，所以中國畫論向來認爲，人的境界有多高，畫的品格便有多高。在這個庸衆喧闐、難以擺脫焦慮的時代，有堅韌精神彈力的周天黎和當今中國繪畫界的流行趨勢並不同行，但也不是故意地逆向而行，她有自己的價值尺度，有自己的評判標準。她不受傳統、定論、習見的約束，她是那個思我所思、爲思而在的穿越鐵銹屏障的先行智者，她的思想充滿血肉，充滿活力，她的藝術創作與她的思想密切相關，有著堅實的學術支撐和精神支撐，她的整個藝術狀態是特立獨行的。她的文化底蘊與思想深度，再加上她超驗主義的宗教信仰，使她心甘情願地充當人文良知領地的疆衛戍役，孤傲高潔地捍衛著靈魂的尊嚴，在體制權力、商業邏輯和傳媒話語的複雜關係中，凛凛朗朗，擁有個體獨立人格和敞明自己學術批評的勇氣，同時，也爲自己的藝術立場奠定了最堅實的基礎，使她在生命存在的支離破碎、生命顫栗的隱痛中，能始終守衡於富有生命質感的意象世界裏。繪畫創作上，她入古而能出，借洋而能化，大膽吸收象徵主義和表現主義因子，以深厚的功力，自創「積彩色調水墨」的筆墨技法，我思我言，形成周畫獨特風貌，賦予中國繪畫新的人文活力和新的生命能量，以大潮決堤的氣勢顛覆宋元明清以來，那種束縛自由思想揮發的輾轉仿摹的陳舊套路；

又披堅執銳地高揚起中國文人畫的品格和中國文化人的氣節精神，從而在人文最高端展示出一個時代之偉大藝術的精神品質。

一位哲學家說過：「人是一種詩意地棲居的動物。不管他在塵世間經歷何種生活，承受何種痛苦，人依舊能保持他那詩意的存在。」愛因斯坦也曾指出：「每個有良好願望的人的責任」，就是努力「使純粹的人性的教義成為一種有生命的力量。」有內在力量的藝術作品從誕生之日起就屹立著，它以雄渾、博大和剛強，給人以生命振作的韻律感。在周天黎這裏，畫魂歌正氣，丹青自有光。畫家的意志、情愫、信仰與虔誠；畫家人格道德的清冽孤傲；畫家對跌宕人生的不屈不撓與開放達觀；畫家的良知永在默默宣示天道的佑護；畫家高深的哲學辨證意義上所達到的藝術境界；畫家詩化的藝魂唱響著自由的讚歌，都使藝術知音有魂魄震懾般的驚悸，同時也感受到它充盈天地之間的大氣磅礴深摯雋永又滄桑壯美的風彩與神韻。鐵骨冰魂心似火，一樹梅花一樹詩，正是周天黎那種寬廣的精神境界構築起其繪畫創作獨特的藝術風格和獨特的藝術魅力。

意識是存在的反映，人類的記憶是思想文化發展的基礎。每一幀經典性的畫作必定是有靈魂的，其靈魂的舞蹈又必然和社會的大舞臺精神相連。她在《心語》中寫道：「藝術家祇所以高於一般性的藝師技匠型畫家，分別在於，藝術家是以思想和精神進入到某個層面並用創造性的藝術視覺語言表達自己對這個世界的感受、知覺與意識，為藝者必先思，畫家無文則庸。」「有良知的藝術家無法迴避對社會史的認識和反思。」千百年來，宋代的箭傷，元代的刀傷，明代的火傷，清代的槍傷，民國的彈傷，還有「反右」的心傷和「文革」的人傷等等，狼煙漫舞中，一次次幹戈絞肉機般地塗炭生靈，一次次地蹂躪人類的生命精神，加上封建精神魔咒的壓迫禁錮，使許多活著的人將生命置於不知所措的無可奈何之中。現代新儒家的重要代表人物牟宗三指出：「中國文化的核心是生命的學問。」茫茫塵世、大悲大難裏走過家國沉冤喋血歷史的周天黎，含英咀華，面對正在殘缺或已經殘缺的文化，面對人類傷痕累累的肩上擔著的苦難和某種注定的自然宿命，她的精神沒有在歷史的迷惘中選擇悵然離去，正和世人一起經歷前所未有的懷疑和批判，同時也是前所未有的命運的創造。

柏拉圖的認識論中有著名的「光喻」之說，基督教中的耶穌宣稱：「我是世上的光，跟從我的，就不在黑暗裏走，必要得著生命的光。」周天黎的生命哲學觀點認智：「人是無法

單憑勞績來度測生命的，要用內在的精神信仰和心靈來感悟。宇宙本質上是一個巨大的能量信息場，光子又是宇宙萬有的本體與本源，衆生靈魂的支撐是生命光能量。」加上她繪畫中對光獨到的高難度的表現技法，在此，周天黎就是要用藝術點燃她的生命之火光，穿越歷史長河，携帶萬里雄風，在滄桑洗禮中揭示著生命精神的頑强不屈，拒絕人生在惡濁混世中的虛幻與頹圯。畫面上簌簌抖動的梅花，在光的催動下，錦繡斑斕，彷彿有著一付頂天立地、風雪不摧、特立獨行的肝膽，奔放的生命激情昂然地擁抱無際的天空，自由浪漫的精神奇異的個性漾溢於表，它又婉似太陽裂變的光明，閃耀著，呼嘯著，在光對黑暗的穿透和驅逐中，追問生命的意義與價值，寄寓著人類生命精神的生生不息。「意之所遊處」，大文化、大藝術、大情思、大視覺、大旋律的人文節操更被演繹得淋漓盡致，直達一種生命哲學的高度。是啊，人類社會在地球上衍生，能行進到今天，承受起天火烈焚大地生靈的災難，遇到過億年冰川的封凍，經歷了無數回在黑暗深處存亡繼絕地開鑿光明；又多少次在鳳凰涅槃的火焰中獲得重生！——這就是一位具有時代意義的、大師級的天才畫家生命感性回歸、個性體驗下的藝術作品所蘊含的精神求索與思想能量！

當代中國畫壇，從技藝上來說並不缺乏好手藝的「勞模」型畫家，惟匱乏的是「文化蘊內涵，創新是出路，良知成品格，哲理昇氣韻。」（周天黎語）在21世紀的今天，唯能博採衆長，融會貫通者方能有高深的造詣，而真正的藝術大師必將突破文化民族主義的囿限，將自己的藝術理想置於普遍的人類生命情感之中，以任何人都要遭遇的生與死、愛與恨、生命的有限與永恒之類作爲藝術的主題關懷。周天黎說過：「人類的生命精神和尊嚴意識正如《聖經》中所說，『衆水不能息滅，大水也不能淹沒。』我一直認爲對生命精神的表達才是人類藝術最核心最崇高的哲學境界！」峻嶒的蒼淼，使許多文化鬧市工具式的藝術人才在對文化本質追問的層面上陷入迷茫，失去了獨闖暮色的能力。而周天黎卻在信仰與重負中，以巨大的藝術張力，行道履義，去蔽啓明，以浩浩盪盪的光明正氣，去表達人類自身命運的發展與存在和人類所有美好的向往與情感。「理之自然謂之天」，可見，畫者思者的周天黎沒有停止對人生本源問題的文化思索和精神追問，其作品所呈現的堅强的傳奇，超逸的高遠，達學的深刻，尊貴的自負和歷史性的氣韻風華，需要並值得人們用足夠的知性和時間去細細品賞。這也是很多人視「從林風眠、吳冠中到周天黎的精神走向並有所超越」的重要原因所

在。**可以預言，21世紀中國藝術家的精神光譜將由這類大畫家凝聚構成。**周天黎雖然一直拒收學生弟子，但仍見不少中青年畫家受到周天黎繪畫作品和藝術思想的啟迪，導師園丁，他者鏡像，聆聽著她碧波盪漾的真知灼見：「畫者要感悟畫道與天道、人道之內在融通，勇敢探索藝術語言的表現方式。在苦練技法的同時，更要加深在文、史、哲、時、政、藝方面修養，觸摸中華民族文化的深層積澱，關注藝術與社會的關係問題，要畫忠實於自己內心的作品。」從而切入社會觀照的深層面，沿著人文藝術之路前進，提昇藝術創作推進藝術史的價值。優秀的思想文化也是民族永恒的財富，它的精神會超越時空，綿延不絕。

世界隨著太陽之光的滾動不斷變化，時間前進著。歷史猶是一條長河，日夜奔騰，中華民族已經從封閉性的農耕文化走進了現代文明，其文化藝術不可能靜止地僵立在原來的思維領地，要不斷地在遞進和突破中獲得新的知性體悟，社會的演變對文化思想提出新的要求，因而不變革不向前發展是沒有出路的，其生命力會慢慢萎縮。然而，黃塵三千丈，陳舊的風習像岩石一樣堅硬。周天黎說：「『改革』一詞早見於《後漢書．黃瓊傳》，縱覽滄桑流程的驚濤駭浪，今天的意義不在於這個詞重新被人們所重視，『明知楚水闊，苦尋屈子魂。不譜燕塞險，卓立傲蒼冥』，在於這個詞所引發的實踐活動的艱辛創痛竟是如此沉重深長以及太多力透紙背的肅然悲歌！同時，它賦於中國藝術家的審美感受也是透徹心身的，激勵藝術家突破僵化美學教條，創作出能成為時代性標誌的作品。當代畫家要以進步文化、人文價值和文明精神去總攬全局，才能畫下不朽。」

一位論家曾言：「如果你讀懂周天黎，會視她是一個絕世天才，一畫一驚；假如你不懂她，會視她是精神夢囈，滿紙荒唐。」我們從周天黎先生的作品中欣喜的看到，思想的碰撞、批判的思考和創新的論述中，她的藝術思想和繪畫創作的精神，已經果敢衝破文化困境的祛魅，已經撥開物性的表像越過世俗拘束，深入到時代和事物的內核，墨色神魂，泐碑於定，「外之不後於世界之潮流，內之弗失固有之血脈」，大膽重建繪畫圖式的精神結構與文化磁場，一展勃然不磨的英氣和生命精神的禮讚！從美術史研究來看，周天黎的個案典範對於中國藝術的發展乃至中國藝術與世界藝術的交流融匯來說都有著重要的意義，我們期待著在海內外素有中國畫魂之稱的周天黎先生，能有更多演繹生命之舞的「醒世之作」面世。

（楊宇全係著名文藝評論家、作家，原刊2009年11月16日臺灣《新生報》。）

周天黎的思想求索與精神追問

■ 董緒文 蘇東天

　　近年，周天黎現象無疑已成爲海內外美術界藝術湍流中令人矚目的浪峰。她是一位有質感的藝術大家，是用靈魂繪畫的藝術天才，是幽谷百合、清泠梅花。在經濟生產關係和文化生產關係席捲文化藝術界，物質欲求與精神依恃過度失衡，導致偉大的存在之鏈悄然斷裂，終極價值匱乏；在拜金主義泛濫、世俗浮躁、良知衰頹、精神迷茫之時，她堅守高貴的精神原則，肩起現實的重軛，明知難行卻前行，求證真如，焚烈星雲，猶似一抹奇麗的彩霞，從混沌的霧靄中穿湧而出，展示出新時代中華文化的精神脊樑。她用現代精神觀去觀照千年畫史，用自己的生命、良知和畫筆，鑄就起高貴的中華藝術之魂，深思著人類發展的命運。她的出現和她的觀點，還直接刺激著社會各界對當代藝術大家、大師身份定位的重新思考。無論是嫉她、貶她、恨她的還是學她、褒她、愛她的都無法忽視她在較高藝術平臺上的客觀存在，她的獨特性已被更多的人所認識。周天黎是什麼？這是當代中國美術史要回答的醒目標題；這是一位值得人們作深入研究和探討的時代人物。

思想穿透深　美學審視高

　　任何文化藝術、思想哲學到了某種高度都要涉及人性的問題。對於人文精神，也許常常被用來闡述一位文學家，思想家或社會學家，述說一位中國畫家，似乎顯得有些距離。而當代中國最重要的藝術家和藝術思想家之一的周天黎，作爲海峽兩岸四地人文藝術的領軍人物，她首先是一個維繫理想主義的人，她在中西兩大文明的源泉中汲取精神養料，信仰真理堅持正義，把藝術精神的提昇視作生命頂峰的體驗。她對真善美的追求、她的思想，她的整個藝術態勢，突破了政治、經濟、地域、種族、階級的藩籬，以獨立超然的美學審視，去觀察自己的時代，去反思人性與修葺良知，在對命運的領受和抗拒中，通過其藝術創作啓示

著人生深一層的境界。「文革」時期，她甚至用藝術張力去攪動社會及政治的曖昧和陰暗。在她的藝術理念中，文化、嚴肅文化，是心靈激情的媒介；是人類尊嚴和精神的一種表達。她以曠達錚錚的藝術家氣質，以自己的真知灼見和別具一格的藝術作品，在道德淪喪、境界迷失、岔嘗蠱惑的社會環境中，以鮮明對極的踐道姿態，傲然揚起精神之帆，突破國畫界長期以來畏懼權貴、拘儒之論，趨奉流俗、良知衰頹，不敢抨擊時弊的沉悶局面，並堅定地維持著現代文化的價值理想。她的一些美術與人文理論著作，以尖銳、活潑、充盈的思想穿透力，以寬廣的文化視野，毫不偽飾，義理悉備，高屋建瓴，慷慨縱橫，摧毀廓清，為打破中國繪畫新千年的美學困境覓得一條路徑，給中國美術界增添了新的學術積累。由此，被許多專家學者稱譽為「五四」新文化運動以來，中國美術界最有思想性貢獻的重要文章之一。她不為世俗潮流所裹挾，對藝術家的精神生活追求超越的意義，以一個不可救藥的理想主義殉道者的悲憫口吻呼籲世人：「文明是人存在的必須形式，人類要時刻警惕自身那種與生俱來的原始人性裏醜陋與兇殘的獸性基因。在任何情況下，不能喪失健全的人類理性，藝術家決不能為暴力崇拜披上道義的盛裝。恨比愛有更原始的快感，但仇恨產生於絕望，而愛則產生於希望。我鐵視那些毫不躊躇地使用暴力的人。」言語間，體現出一個哲者的寬廣胸懷和氣度。她不但在藝術創作上，而且在人類生活中，都展示出優秀的精神面貌和貢獻。她豐富的知識儲備使她對本民族的歷史文化有著獨到的見解：「清乾隆皇帝一方面大興文字獄，屠刀沾血，動輒株連九族，毛骨悚然；一方面動用整個王朝力量編纂欽批本《四庫全書》，大肆刪改、剜削前秦知識分子創造的以思想自由、精神獨立為基礎的諸家百子、百花齊放的中華文化的自由精神，把一切不符合清王朝封建統治需要的優秀中華文化，都視為異端，其實質是搞文化壟斷。」她對歷史和社會保持著清醒的分析，她對某些小心眼的官僚與文化小人合謀，以意識形態來人為加工製造「敵人」的做法十分厭惡，她對當代中國繪畫藝術發展的認識值得人們細細品讀：「歷史中的黑暗章節不應被粉飾和遺忘，否則你會失去兩隻眼睛而無法鑑往知來。……『四人幫』政治集團抽離了馬克思主義中重要的人道主義思想，狹隘、單一地擴大了階級鬥爭的論說，將其涵意惡性極端化、殘酷化、封建獨裁化。這種極『左』思潮以及刑戮相加的墨吏、墨刑對中華文化精神的摧殘性破壞，影響的何止一代人，更是中國文藝繁榮的重要障礙。……我認為任何一種文藝思想及美術理論，藝術家們祇能把它看作一

種思想啓示，能借鑑、可質疑、需發展。必須指出，偉大的藝術不可能是某種政治功利手段之下一元化的列隊集合體。我讚賞中國美術界一些人對振興現實主義藝術所付出的努力，但也要提醒他們，20世紀50、60、70年代盛行的寫實主義潮流，並不是中國繪畫藝術與人類藝術唯一的思想資源，要尊重多種藝術形式的存在和發展。」

誰道是，人間離愁一場醉，針對中國美術界有一段時間盛行繪畫藝術就是「玩」、追求「禪」的風氣，她多次勵志竭精地振言，恣肆汪洋，散發著激越的人文氣息：「藝術是生命的延伸，並非是疏離生命的人爲的手工雕琢。藝術創作不能沒有人文情懷，不能失去對社會的觀察和體驗。藝術決不是金錢和一次成功的拍賣。在皇權專制時代，不少畫家爲了逃避惡劣的政治生態，以隱退避世，或以擺脫物役的『莊．禪』思想來撫慰自己心靈的創傷和精神自由的堅持，其琴棋書畫造詣皆深、風流倜儻卻繁華褪盡，獨善其身、落崖驚風的人性尊嚴，值得同情與讚賞。而我是堅決主張爲人生而藝術的，關於佛道之『禪』，釋迦牟尼其實早已有言：『眾生不渡，方證菩提；地獄不空，誓不成佛。』因而力主復古、聲名鼎沸的大官僚董其昌之流，對中國繪畫追求遠離現實社會『禪意』之鼓吹實爲詆語！」思想、感情，是藝術創作中最重要的部分，沒有思想的感情流於平庸，光有思想侷限於犀利。周天黎先生所擁有的思想深度、精神品格、情感力量，再加上卓越的藝術技巧，把思想和感情内化於整體的藝術構思和豐富的筆墨語言之中，產生出強烈的藝術魅力，具有相當高的審美價值。難能可貴的是在當今整個社會轉型時期，她爲中國繪畫找回了自己獨立而高貴的靈魂。這一切，都使她成爲中國文人畫在新時代重要流變中影響較大的代表性人物，在全中國文化藝術界、在海内外整個華人社會都具有標誌性的意義和廣泛影響。

生命的坎坷　悲情中燃燒

在這個理想貧窮的時代，藝術家又能何爲？英國19世紀最著名的藝術評論家約翰．羅金斯在《偉大藝術與平庸藝術》中談到：「偉大的藝術與平庸的藝術之間的區別並不在於他們處理的手法，或表現的風格，或題材的選擇，等等，而主要在於藝術家所一心一意努力奮鬥的目標是否崇高。」也許，到今天，「偉大」一詞很難解釋清楚，更不要説去認識近在咫尺

的偉大。但我們知道，不經風雨怎見彩虹，凡是精神先驅者，背後都有著常人無法比擬的坎坷經歷，甚至臨萬劫、越死綫、長嘯如練。他們的思想之光，永遠不會被堅冰封凍。正是這種心靈的煎熬與疼痛中萌發出來的思想求索，激勵了他們的勇氣，也正是這種勇氣，使他們站直了活出自己，使他們踏破橫亙在前的滿途荊棘走向成功。「他們都是站在中國文化巔峰的巨人，他們以深厚的學養，歷盡滄桑的履歷以及超塵豁達的人生觀，詮釋一個時代，代表一種精神。」（南方都市報2007年1月編著：《最後的文化貴族》編者語。）

　　周天黎原籍上海。她出身於一個企業家與知識分子的家庭。「文革」的浪濤卻把她的家庭推向劫難，直至家破人亡。昧地謾天、爲淵驅魚的殘酷現實一度使她感到迷惘、痛苦。但她沒有被驚濤駭浪吞没，反而堅毅地逆流奮進。她去「牛棚」拜師學藝，斷齏畫粥。在中國大陸廣大「紅衛兵」被「四人幫」極「左」思潮所欺騙煽動，用自己的青春捍衛著暴虐的政治集團，用自己的生命傷害著無數善良的生靈，甚至用滿腔熱血瘋狂地向歷史展開人性醜陋的時候，繪畫實際上已成了周天黎唯一的精神寄托，人生意義的所在。艱難坎坷的生涯，使她那顆幼嫩善良的心靈飽嘗人間殤痛，經歷過瀕臨死亡的極度恐懼。「文革」中的災難歲月使她親眼目睹理性的泯滅、人性的摧殘。這一切都使飽蘊藝術稟賦又有頑強血質的周天黎自然地產生了用畫筆來抒發胸中塊壘、乾預生活、鞭撻黑暗、歌頌光明的念頭，促使她創作出許多思想意義十分深刻的國畫、油畫、素描作品。她冒遭橫禍之險，爲身遭劫難的正直的知識分子、藝術家、政治家、愛國將領畫像留世。在1975年，她就以敏銳的藝術觸覺，準確的外貌特徵，創作出反映中國知識分子多災多難並爲之鳴冤叫屈的素描作品《老教師》，畫家通過畫面突出精神氣質和思想感情，生動形象地記錄了歷史的真實。後來被英國美術界譽爲「不朽的藝術傑作」。「祇應社稷公黎庶，哪許山河私帝王。」她緊抿著失血的嘴唇，蕭蕭易水，冒著殺頭喪命、死無葬身之地的兇險，以墜石崩雲、力掃千軍之筆力，在1970年和1971年創作了諷刺、批判「文革」運動的畫作《穩操「文革」勝券的毛澤東》、《走資派之子》、《即將下鄉的知青》等，對「文革」進行深刻的揭露，辛辣的嘲笑和無情的咀咒，真是光的閃裂，雷的撞擊，千古絕響。不知是悲還是喜？女畫家手中的一枝畫筆，竟然撐起了嗚嚥破碎大地上中國畫壇10年中的卓絕良知！

　　一位有著獨立藝術視野，以全部文化癡情苦戀著自己祖國土地，關愛著自己的同胞，

以及對人世間苦難深懷悲憫和同情的人道主義藝術家，是能够將其藝術創作活動拓展爲有著高尚美學内涵的精神追問，這也是藝術創作平庸與偉大的區別所在。這位九死一生、從「文革」黑暗走過來的天才女畫家洞燭幽深，她寫道：「何謂人文精神？何謂以人爲本？我認爲那是以生命價值爲基礎的，以寬容、人道的社會原則，對作爲社會主體的人的價值，個體人格尊嚴的尊重。鼓勵社會上每一個公民崇真尚善以及對自由、民主、法制、平等、博愛、公義與和諧精神這些人類普世價值的真誠向往和追求。」真是金玉良言！

愛因斯坦説得好：「一切人類價值的基礎就是道德。」羅曼．羅蘭也説過：「没有偉大的品德，就没有偉人，甚至没有偉大的藝術家。」所以，一個藝術大師必須具有豐富的詩性玄想和超越世俗利益誘惑的精神遠遊。也可以斷言，缺乏人文精神的畫家其真相祇是一個畫匠，其畫作都是没有多大學術意義和經濟價值的裝飾品。當然，内心缺乏精神建構的人也無法理解大師。事實上，在今天，一個屬於中華民族的真正的藝術大師，一定心繫道之興衰，不可能對發生在自己祖國的重大的文化事件和政治事件無動於衷，人妖之間，不可能没有好惡是非觀。其創作思想和優秀作品中，也一定能反映出社會發展進程中某些本質性的東西。否則，不管他頭頂著多大的光環，不管屬於什麼畫派，不管商業炒作的盤子撐得多大，都是泥雕木塑、欺世盜名的冒牌貨。原（浙江）中國美術學院院長、以一首「莫嫌籠狹窄，心如天地寬。是非在羅織，自古有沉冤。」絶命詩憤而淒涼離世的潘天壽先生説過：「畫事須有高尚之品德，宏大之抱負，超越之見識，淵博之學問，廣闊之生活，然後能登峰造極。」看當今畫壇又有幾人能若合符節？寫到這裏，我想起了一位哲人的話：「男人越孤獨越優秀，女人越優秀越孤獨。」然而，君子喻以義，小人喻以利。在嫉妒這種負感情泛濫，在小圈子霸位、大市場逐利，面譽背非，謗言亂竄，煮豆燃萁，逐影吠聲，更容不得同行的成就高過自己的水平，容不得同時代人有超越本時代之光芒的環境裏，不少畫人靈魂物化、信仰空洞、人格低劣，道貌岸然的外表下内藏著唯利是圖的貪婪和冷漠，一些紅眼瘡嚴重的不入流的「城東鷄」，也以市井無賴之猥瑣、以小政客式的狡點、似蛇焰般的舌吐，在畫壇的某個陰暗處齷齪卑鄙地進讒，焦灼不安地中傷磊落高貴，褻瀆善良憐憫。丘草人情，去順效逆，木秀於林，豈止風必摧之！敏鋭而高貴的靈魂需要同樣類似的心靈去理解。無奈，莽莽大千，又有幾人能真正意義上懂得孤獨？猛然間，我感覺到這一老一少、一男一女兩位具有憂

患意識與詩人情懷又能捨身追求大美的畫家之間，在世紀悲愴中有著某種藝術精神命脈的天然聯繫，他（她）們的思想方式和誠摯的人性品格注定了他（她）們在價值淪喪的功利化塵世裏，祇有在孤獨中去感受到某種常人難以領會的豐富。也因爲如此，在動盪時代的起落沉浮、命途苦蹇的詭譎艱澀中，他（她）們的内心深處有時甚至會產生極端矛盾和苦痛不得解脫的情緒激發，他（她）們在精神塌方的場景中走過歷程，越過苦難、承受了靈魂的艱難掙扎，刹那間，迎得了洞徹感，他（她）們宛如不信東風喚不回的啼血杜鵑啊！他（她）們的人性善美理念也必然會有超越時空的契合！這樣的大藝術家是不會平庸和珠沉的，也不僅僅是一串殫精竭慮之後的炫目流星，完全能經得起歲月和歷史的熔鑄。萬物皆可逝於無形，惟靈魂和思想永久，哪怕世間邪惡的斧鉞戕害，哪怕風雨顛簸一生，哪怕生命猝然而止，哪怕祇存下一付白骨，哪怕燒成了一堆青灰，哪怕連青灰也灰飛煙滅，他（她）們縵艷動人、晶亮明輝、風華絕代的靈魂仍會尊嚴地挺立在中華民族的藝術史上。

融中西之璧　闢藝術新徑

自古女畫家的作品大都以端莊秀麗，溫文爾雅爲主，而周天黎先生的作品細膩中透露著大氣，寧靜中蘊涵著咆哮，平常中隱藏著非凡，給人一種心靈電擊之感。大概這幾年來，看到當今畫壇沉積著太多世俗的污垢和名利的殘渣，靈魂乾癟的市儈畫家和甜俗、陳舊、粗劣、虛僞、淺薄的國畫實在太多了，我們被她傾注在作品裏的强烈的思想感情所震動，久久不能平靜。

周先生曾告誡後輩：「畫貴立品。一個藝術家的尊嚴祇能來自他所擁有的價值理想和對理想的踐履。」說得多麼深刻！心靈體驗上的虛假是不可能創作出具有高端美學内涵的佳作。一位畫家的作品是否有强烈的藝術感染力，很重要的一點是視其是否注入了自我獨特的思想和精神。周先生說過：「父母從小教我爲人要誠實、善良、正直，品行要端正，人立於天地間，自當無愧。經常給我講類似明代大儒方孝儒拒不爲暴虐的一代梟雄朱棣起草詔書，捨身成仁，被滅門十族，碟裂於市的慘烈故事。中國儒、釋、道文化中自我人格完善的精神追求，也一直影響著我。所以，在『文革』那段一片紅色海洋、卻所有玫瑰彫零的日子裏，

我慢慢看清權力者宣揚的中華文化多是被偷樑換柱後的表面文化、贋品文化、奴性文化、專制文化。在指鹿爲馬，人與人相互攻訐、誰都無路可逃，彼此出賣的恐怖生活裏，當我必須面對這些謬論和強權時，我唯有聽從內心的指令行動，哪怕頭頂懸著足以令我致命的鬼頭刀。我想，對藝術家來說，苦難有時也是靈魂成長的槓桿。」

　　大象無形、大痛無淚、大音希聲、大藝無言。周先生平時話語不多，很少在公開熱鬧場合露面，也不會巧妙地周旋生活、動絡人事，甚至總是婉拒邀請到大學及各種會議上作演講，對上電視節目之類的亮相表演也避之不及，呱譟聲中，表露出一種淡定超拔的沉靜，任你紅塵滾滾，我自清風朗月。她十分讚賞陳寅恪的兩句話：「閉戶高眼辭賀客，任他嗤笑任他嗔。」她冷靜地對當下社會的繁忙和繁忙的畫界保持一種距離的凝視。這恰恰因爲她有更多的思想在畫裏表達，有著更深層的精神呼喚，更真切的情感吶喊，和來自豐富內心的莊重與優雅。她在1986年創作的驚世名畫《生》，是一幀中國美術史上舉世無雙的藝術傑作，稱得上是摩崖勒石般的千年一畫，作品一問世就在藝術界掀起了狂風波瀾。她以極爲簡潔的藝術畫面，勾勒出絢麗悲壯、驚天泣地的歷史圖卷。它超越了各種意識形態的侷限，在對歷史的嚴正詰問中，讓我們看到民族心靈深處凌遲炮烙之刑造成的世紀傷痕，揭示了幾千年燦爛文化光環之下，封建皇權專制暴力對人類生命尊嚴的肆意摧殘，以及博大精深的中華民族精神內涵所孕育出來的頑強的生存意志與終極反抗的精神，在藝術和思想上所達到的造詣高度，使其成爲花鳥畫中至今尚無來者可追的經典。正如中國著名美術史論家、原美術研究所所長（現任美術研究所名譽所長）、中國藝術研究院學術委員會副主任鄧福星先生在《周天黎藝術的人文情懷和美學追求》一文中對她的論說：

　　具有時代精神的藝術傑作也反映出這個時代超越了各種意識形態侷限、超越了激烈的現實利益博弈、闡述人類理想希冀的最先進的思想水平，而最高層次的藝術還往往含有哲學和宗教等意蘊以及有關生與死的美學詩意。周天黎這種對藝術創作的深度追求，以花鳥畫來表現如此驚心動魄、如此重大深刻社會性主題的春秋筆墨，在千年畫史上實屬極爲罕見的孤品，達到了中國當代文人畫精神的最高峰層。（2006年10月21日《美術報》）

非凡的成就　時代的精英

　　周先生非凡的藝術成就和創作理念以及坎坷的人生經歷，一直是人們關注的焦點，情牽海内，名動中外。認爲她的藝術思想和藝術作品中，體現出一種中華民族高尚的人文精神，如果缺少這位飛蛾撲火般地追求真善美的大畫家，中國當代美術史也會出現殘缺。一切偉大的藝術都是藝術家内心經歷過强烈震動、感情受到巨大驅迫以後的産物，更是時代文化良知的彰顯，人類精神的結晶。故此，她的那些傑出的筆墨丹青，具有任何人所無法撼動的永恒價值。也難怪衆人會稱她：「用靈魂繪畫的藝術天才」、「幽谷百合、清泠梅花」、「當代文人逸品畫大家」、「中國文化天空中一抹最奇麗的彩霞」、「鑄就了高貴的中華藝術之魂！」（《勁質孤芳　傑出群流》2006年10月25日《浙江日報》）

　　面對美術界傳統與現代、東方與西方的永不言休的爭議，她選擇站立在東方藝術的基礎上，融攝、容納和貫通中西繪畫之優長，爲己所用，敢於在自我否定中不斷超越自己，在傳統技法基礎上推陳出新，章法穎異，獨樹一幟。**她的作品法自我立，匠心獨運，剛柔互動，元氣淋灕，色墨精妙，骨法勁健，綫條如鐵，氣勢磅礴，渾然蒼茫，格調功力具勝。**以其雄厚老辣的筆墨，縱橫馳騁、八面含鋒的氣韻，給人帶來撲面的藝術感受，震之魂魄。更可貴的是她雖擁有嫻熟的中西繪畫技法，而從不賣弄技巧和被技巧所拘束，純然是性靈的流露與抒發。寫意花鳥畫本質上是表現「心性」的藝術，因而特別注重思想和情感的傳達，以及畫家本人個性的獨特創造。她立萬象於胸懷，筆隨心運，墨伴情出，氣韻通暢，節奏跌宕，將筆墨和意蘊提純到一種極爲精粹的藝術構成。許多評論家幾乎一致地指出，周天黎格局的大氣和大臂運斤的用筆都源自於她對自己藝術力量和思想力量的自信。讀周天黎的畫，需要讀者的某種閱歷、某種成熟。她的作品絶無匠氣，完全看不到甜媚、油滑的表面效果，所以得到國内外高層次鑑賞群體的熱烈追捧。**「墜石崩雲抒筆意，藏鋒舞劍立畫風。——贈畫壇女傑周天黎。千家駒題。一九八七年春。」**她是注定要在中國美術史上留下濃重一筆的大師級的大畫家！

　　「請君莫奏前朝曲，聽唱新翻楊柳枝。」傳統文化猶如長江大河般挾泥沙以俱下，我們究竟該如何傳承發展自身的傳統？周先生與那些撿拾文化垃圾的名人不同，她是一位具有心

靈層次和時代意義的藝術家，她對中華文化藝術的良性發展有著清醒的認識，她對那些集人性大惡的君王如虎、同僚如狼；爲了爭權霸位以卑鄙手段殺父、殺母、殺兄、殺弟、殺妻、殺子、殺嬰、殺儒、殺人如麻的皇權封建專制文化持著貫有的輕蔑，以及深思熟慮後的嚴肅批判。在周先生的思想觀念裏，中國傳統儒學中的「仁、義、禮、信」在新世紀的釋義應該是：**當今天下最大的仁即民主；當今天下最大的義即自由；當今天下最大的禮即平等；當今天下最大的信即博愛。**她豐沛浩盪的思潮更其昭然，她的思考所擲出的思想力量，給那些思維水平沒有跳出舊框框的芸芸衆生以當頭猛喝：「中華民族經歷了太多的流血犧牲，我每次讀到蔡文姬『斬截無孑遺，屍骸相撑拒。馬邊懸男頭，馬後載婦女』及曹操『白骨露於野，千裏無鷄鳴。生民百遺一，念之斷人腸』的詩句，對那些『滾滾長江東逝水，浪花淘盡英雄』的戰爭狂徒、那些用陰謀屠殺來掠奪權力，還額外向世界和歷史索取名譽的政治人物，產生不出絲毫敬意。那決不是我們這個民族所需要的精神美學啊！我認爲中華文化復興決不是傳統文化的復古，也不是以傳統政治、農業文明的生存經驗，對孔孟之道中的封建餘孽以及皇權專制文化的再次張揚。我們要警惕帝王思維、臣民思維、奴才思維、暴力思維對今天的文化藝術的腐蝕；我們要防止知識分子精英群體人格的集體卑瑣和庸俗；我們要拒絕舊歷史的再次惡性循環和經世累劫；我們要堅決拼棄狹隘、狂熱的民族主義情緒中滋生出來的那種所謂的『對中華傳統文化的捍衛』。人類文明進程走到現在，豈容漠視人權、民權，充滿殺戮、陰謀、潛規則的封建專制文化又來猙獰作孽！吃『人血饅頭』的深深噩夢可醒否？！否則都是緣木求魚和無根望樹的負篩選。我們要堅持以21世紀科學與民主的精神，以現代意義上的公民思維，對傳統文化在理性反思中繼承優秀和超越發展。今天的有志氣的藝術家們，十分需要拿出我們這個時代的智慧和勇氣，坦然直面走出那一片淤積了千年的封建泥沼！」

這位志節未衰、站在我們時代最前端的大畫家的敏銳思考，常常將觸角引展到一個更遠的領域，她看問題的高度也是世俗畫家們難以企及的。她從不隱瞞自己的觀點，聲如擊盤，勢如裂帛，朗朗乾坤：「傲岸放達的大詩人李白有『閶闔九門不可通，以額扣關閽者怒』的侷限，明代大畫家唐伯虎也曾痛心疾首地對天長嘆：『黃金榜上，偶失龍頭望。明代暫遺賢、如何向？』——我看中國歷史上傳統畫界舞文弄墨的『士』，實際上大多是依附封建君

主並以『入仕』爲人生追求目標，並非具有自由民主思想和社會批判精神的獨立知識分子。畢竟，今天的中國已不是過去的中國，每一個有志成爲21世紀藝術大師的中國畫家，都有必要去鑑視一下汗牛充棟的正史，去深層次的思索一些問題。自秦始皇確立『以吏爲師』的皇權專制傳統以來，幾千年中國繪畫的藝術思想中，究竟有多少人文主義價值的東西？由霉暗宮闈實用政治碾壓出來的、虛僞病態的國家主流文化中，真正體現出了多少『以民爲本』的文化德行？中國封建社會爲什麼能延續兩千多年？而每次生靈塗炭、屍橫遍地的戰爭之後，換來的總是同樣崇尚封建暴力的專制王朝？腥風血雨、戾氣氤氳、餓殍滿道中的一次次輪回，到了大清國，竟直接把人民統稱爲『奴才』。殘殺戊戌六君子於菜市口的慈禧更赤裸裸地說：『寧與友邦，勿與家奴。』洪楊太平天國如果一統天下，又是一個怎樣殘酷、愚民、反動的社會？一種專制制度能這麼長期的存在發展，難道和我們民族傳統文化中的某些對歷史進程充滿反動的惡質因素不無關係嗎？所以，一切有責任的大藝術家難道不應該冷峻逼問自己：什麼才是21世紀中國文化的前進方向？我們這一代藝術家的使命和責任又該在何處落實？」

歷經血雨腥風、遭遇愚昧恐怖、走過五洲四海、上下求索苦苦尋覓而得來的先進之文化思想，是鞭策激勵我們中華民族文化藝術振興發展、永不衰敗的時代強音！周先生這種集束著灼熱光焰的思想之劍擊，猶如於無深處發出的厲雷，穿越時空，撕破千年歲月中的雲遮霧障，曝光千年文化精神之暗角，使千古一帝身邊的百萬兵俑惶悚，震顫埋葬在驪山深處的那具時不時出來荼毒生靈的封建僵屍，對千年封建專制文化大有白虹貫日、咸陽一炬之勢！思想上衔接著「五四」新文化運動以後的歷史斷層，爲中華文化的真正復興輸入了能量，在國內外美術界和文化思想界都產生了極爲深遠的影響，而受這種思想影響的不僅僅是她同時代的人，它必將對我們後代的人文科學、文化藝術的良性發展作出不同程度的領引。這也是她的非凡和高貴、以及深具歷史意義之處。周先生說：「藝術之魂由自己擁有，而名譽卻祇爲世人所形成。」她心中的中華藝術之魂和她的超前意識常常使她在精神上無法與現實世俗妥協，她對生命意識和藝術內在靈魂進行深刻的持續性的探索中，爲中國畫壇開拓出一種新的境界。她還微言大義，鼓勵有志氣的畫家們用手中之筆真誠地去詮釋自己對人生、命運與時代的理解。她願和同道們一起「墨海中立定精神，筆鋒下決出生活，尺幅上換去毛骨，混沌

裏放出光明。」

周先生指出：「一個真正的藝術大師，決不會被社會的醜惡和人心的陋習所威逼而跟著走進可怕的精神黑洞。」同樣，一位傑出藝術家的歷史存在取決於他（她）具不具有對生命的追尋價值和人文主義價值；在時代的起伏變遷中，在人類核心價值觀被扭曲及丟缺，社會心理的鏈條越勒越緊之勢態裏，他（她）們能不能夠在更高存在的緯度處站立；敢不敢在虛無中堅信意義、在覺悟中固守希望；有不有清高昂藏的人格風範，體現出中國文化人優秀的文化傳承並給我們後代提供另一種形式的寶貴財富——優秀的精神火種。

今天，周先生聲名日隆、畫壇清流，卓然重鎮。但她仍然保持著冷靜的謙遜，不驕不躁、不卑不亢。在精神盲流洶湧，充滿對權力、財富、聲名無限擴張渴望，忘卻舉頭三尺有神明的浮躁社會中，身處喧囂繁華的東方之都，內心所向往的卻是簡單恬淡的生活，靜以修身，儉以養德，素居慎行，隨緣隨意。她笑視聲名財富爲身外物，仁慈爲懷，所得畫款，常以善舉，且不喜張揚。正在撰寫文章之時，又聞她最近將賣畫所得10多萬人民幣，全數捐出。周先生說：「作爲一個在生存中體驗生存意義的藝術家，我無法背對世界。」她和美術界那種小圈子式世俗心機也完全格格不入，自持、超脫，有所爲，有所不爲，革故鼎新，筆透蒼生。她把自己獨特的人生經歷和感受傾注在自己的筆墨上，以她的一幅幅與生命環境緊密相連的作品，深沉地向世人宣示她那平抑堅韌的人文思想。那無法言説清楚的內在精神中，有著一種難得的清醒，一股冷傲的骨氣，一個披著朝霞的倔強靈魂。對於中國繪畫藝術新時代的種種矛盾、困惑和棘手命題，她的藝術思想已在不斷的精神叩問中成功突圍，脫穎而出。

新世紀大變革的時代風雲雷鳴電掣，作爲世界文明東方板塊主體的中華民族，在21世紀現代化進程中，其民族文化的清理和重建，已作爲一個民族的歷史任務，擺在我們面前。中華文化的復興急切地呼喚著一批精英；中國畫藝術的突破發展期待著一批大家大師，屬於人民大眾的周天黎明大道、執大德、服大義、抱大仁、從大善、求大美，因而才能畫大藝，才經得起未來歷史的嚴峻回顧。她呼應著崇高民族精神的召喚，走出隱居10多年的大寂寞，迎著八面風雨踏浪而來，她正在爲中國千年畫史寫下獨特燦爛的一頁！

（董緒文原係西湖藝術博覽會組委會美術評論家，現爲《當代畫派網》主編；蘇東天係著名畫家、資深教授、美術理論家。原刊香港美術家聯合會《美術交流》2007年第1期。）

周天黎藝術的人文情懷和美學追求

■ 鄧福星

一

香港著名畫家周天黎的繪畫作品及其藝術理念在國內外畫界引起了廣泛關注，這恐怕不是一個偶然的現象。我讀到周天黎的一些繪畫作品，同時也讀了她闡述自己藝術觀點的一些文章，深感這位藝術氣質、精神品格、思想深度、筆墨技能、人生道路都不同尋常的女畫家對中國當代畫壇的深入了解，其藝術中豐富堅韌的人文情懷和執著的美學追求，對於當下中國畫的良性發展具有不可低估的現實意義。

中國畫是在中國文化的土壤上生長發展起來的，它比較集中地體現了中國人文精神和中華民族的審美理想，而且，它本身也具有相當深刻的文化內涵。作爲中國畫畫家假如沒有對中國文化的豐富修養，是難以深窺中國畫堂奧並探驪得珠。周天黎的繪畫藝術正是以優秀的中華文化精神爲依托，並且作爲她踐履中的主旨和靈魂。透過她的作品和她的藝術觀念，我們可以明顯地感受到，周天黎藝術中的文化意蘊主要源自於她強烈的人文情懷，那是一種幾千年來中國卓越文化人在居仁由義、揚善懲惡、對道德正義的執著意志中滋養而成的珍貴的氣節，珍貴的精神，珍貴的信念，珍貴的理想。

周天黎對西方優秀文化思想也有頗深的認識。她熱愛真理、良知、善良、人道；追求自由、平等、美好、磊落；憎鄙邪惡、兇狠、專制、卑劣、虛偽；義無反顧，在泥濘中持恒，在不幸中挺立，是一位對人世間的苦難充滿同情和憐憫的人道主義藝術家。畫家在談到人類在20世紀所經歷的殘酷鬥爭、相互格殺歷史時，曾多次引用邁克爾．拉普斯利說過的話：「通過這些希望、痛苦、歡樂、憤怒、恐懼的經歷，我們使人們意識到和平、正義、和解和消除痛苦等問題。」——這既與她本人的身世、經歷有關，也是她思想品行的組成部分。她說：「正義決不是強者手中的權杖！」作爲一位充滿原創力的畫家，周天黎目含哀矜、騁馳

思想，在作品中充分地表達了她的這種愛憎觀、道德觀和人生態度。畫家在1986年創作的驚世之作《生》，就是她生命觀的凝視。她一脚跨進了幾百年來中國世俗畫家們難以逾越的某個深不可測又兇險吊詭的神秘門坎，高揚起人類生命尊嚴的神聖華章，居高臨下地對奉行暴力殺戮、輕視生命個體的封建皇權投以永恒的蠍視，也對中國封建專制文化土壤裏孳生出來的「血仇定律」以徹底否定！以極其簡潔的筆墨和詩意昇華、空靈蒼茫的畫面，揭示了美好事物具有永恒不滅的生命力，並必將戰勝腐朽邪惡的終極真理。可以這樣說，**具有時代精神的藝術傑作也反映出這個時代超越了各種意識形態侷限、超越了激烈的現實利益博弈、闡述人類理想希冀的最先進的思想水平，而最高層次的藝術還往往含有哲學和宗教等意蘊以及有關生與死的美學詩意。周天黎這種對藝術創作的深度追求，以花鳥畫來表現如此驚心動魄、如此重大深刻社會性主題的春秋筆墨，在千年畫史上實屬極為罕見的孤品，達到了中國當代文人畫精神的最高峰層。**正如學者型名畫家蘇東天教授對該作品的評價：「《生》，是生命論的藝術，也是藝術的生命論，更是力透紙背，情透紙背的形象哲學之花朵。它表達出了時代的最強音。它是對一切殘害生命罪惡的無情裁判！她向歷史和世人展示了人類精神的最高標誌——生；生存是人和一切生靈的權利，生命尊嚴不可侵犯！生命精神百毀不滅！因此，《生》的誕生，從藝術語言上印證了人類的崇高理念和精神格局，展示出人類良知的力量，震古爍今！」（《論周天黎〈生〉創作的成功和意義》，2005年11月5日《美術報》。）畫家的另一幅作品《偷襲》，則描繪了一隻妒火中燒、窮兇極惡之態的灰雀正準備從背後出其不意地向一隻辛勤勞作的蜜蜂發起突擊，揭示了人性時態中的善惡面目。告誡善良誠實的人們世道險惡，要警惕卑劣小人、惡人的暗算。在周天黎所創作的《不平》、《肉食者》、《礦吻》等作品中，她都把鷹作為兇殘、貪婪、邪惡、强暴的代表形象加以抨擊和針砭，明堂正道地一反「鷹為英雄」的傳統老套的喻義，深沉地傳達著她對社會弱勢蒼生的脈脈溫情。誠如她所言：「人不良善，則為非人，人若作惡，等同禽獸！」總之，緣物抒情，揚善懲惡、悲天憫人，成為周天黎繪畫作品一個經常表現的意境。而這一意境的內層，正強烈地蘊含著畫家正義、良知的精神品格，也清楚展現出她的人格特性及人生與藝術的獨特走向。相信她這些澎湃著生命精神、閃爍著哲理光芒的藝術珍品，不但在現在，而且在後世，仍將感動許許多多人的眼睛和心靈。

<p style="text-align:center">二</p>

　　對現實的深切關注並做出積極的響應，是周天黎人文情懷的又一突出表現。在她不同的人生階段，有時清雅慎獨，在行覺裏避囂隱居，有時卻在明知要惹惱不少人的情況下，站到激烈的現實矛盾中短兵相接。因爲周天黎是極少數能用良知丈量生命空間的當代傑出畫家，作爲中華民族的優秀女兒，作爲在海內外有影響力的著名藝術家，她一直關注著華夏大地上心靈家園的建設，關注著中國美術界的某些精神病狀和靈魂的困境。她曾在一篇學術主持人語的文章中大聲疾呼：「我一直認爲，文明與崇高的道德理念是中華文化精神賴以維繫的棟樑。」而且，她理解世俗，但不屈從於世俗的桎梏及人世的冷漠，反而以愛國主義情懷爲基點，瀝肝瀝膽，杜鵑啼血，諫諍如流，或爲之憂或爲之喜，愛之深、責之切。面對當下畫壇上急功近利，浮躁張揚，弄虛作假，商業炒作等現象，周天黎擔憂著屬於知識分子群體的藝術家們的精神墜落與自我支撐的價值被自我毀滅。她以深刻的透視力和戰略性的俯瞰，在今年2月，揮筆寫下了其重要的美術理論著作《中國繪畫藝術創新與發展的思考》（中國美術學院《新美術》2006年第4期），遼闊的思想空間裏，片羽吉光，以清醒而客觀的態度，誠實敢言地剖析，提出尖銳的批評。並直指中國畫壇：「當前思想迷惘，權威飄搖，人心浮躁，誠信遊離，炒作頻頻，市場虛熱」的嚴重問題，認爲「真正的藝術決不可能是政治和經濟權貴的恭順的奴僕。」藝術史不祇一次地證明，重官位頭銜，輕藝術造詣，依靠政經權勢來抬高畫作的身價，誇大畫作的影響，都不過是曇花一現，不可能長久。對利用金錢商業炒作現象，她提出坦誠的批評：「認爲手中的大把鈔票就能論定作品的藝術價值」，「以炒房炒股的手段在藝術市場翻江倒海般的折騰，不過是劣性投機，敗壞畫壇風氣而已。」她明確指出：「一切甜俗媚世，投機取巧、恭頌爭寵、精神蒼白，沒有創造力量的作品都將在短暫年月的灰塵中速朽，這類畫家也好像是寄生在江邊的一堆泡沫浮萍，很快就會被時間的流水衝得杳無蹤影。」真是一針見血，入木三分。從這，可以看出她前瞻性的思想信息和藝術精神的堅持。同樣，她堅實的思想框架和豐富高潔的情感能量，促成她的繪畫創作始終行進在人文價值較高的藝術平臺上。故被不少國內外媒體和評論家稱爲是：「中國文人畫在新時代重要流變中的代表性人物。」「中國文化天空中最奇麗的彩霞。」

　　周天黎的人文情懷還表現爲淡泊名利，不慕浮華，寄情於書畫的人生境界。十七、八年前，當她聲名鵲起、衆星拱月，本可以順勢登上龍門之際，她卻特立獨行，突兀得令人難以置信：在創作並發表了表現人類痛苦災難、震人撼心的油畫作品《精魂之舞》和一口氣爲《作品》、《江南》、《東海》、《西湖》等雜誌畫出十多幅國畫封面後，正當人們爲之驚訝之時，她竟瀟灑地放棄了世俗意義上的功成名就，掉頭走進了茫茫大寂寞，徹底自我放逐，塵外孤標，雲間獨步，自號「一清軒主人」，蝸居於畫室，寧靜、陶然，保持老子所説的「致虛極、守靜篤。」潛心書畫創作和閱讀。她曾經表示：「藝海是浩瀚無邊的，必須盡畢生的精力去探求。我的畫不是什麼時髦風雅的裝飾品。因此有人讚我時，我不會滿足，有人貶我時，我不會氣綏。我會努力創新，越畫越多，大概我命中注定要終身苦寫丹青的。」（1987年3月號香港《良友畫報》）同有些千方百計出頭謀利，整日東奔西走，以奴化心理忙著迎合有產者、有權者的風雅，蠅蠅苟苟又醋壇塞心，四方招搖卻靜不下心來讀書作畫的所謂「名畫家」相反，周天黎懷真抱素，深居簡出，謝絕無聊的應酬並經常婉拒媒體的採訪，也很少應邀參加各種名目繁多的畫展（當然這些專業性及群衆性文化活動也應該支持），對「名家辭典」之類的入書約請更不屑一顧，一口回絕：「世人對我藝術的適宜評價，我想可能要在我死之後。」（《我思我言》，2006年1月8日香港《大公報》。）甚至不再使用電話和手機，在孤獨寂寞中筆耕不止。在她的諸如《春雨無聲》、《清涼世界》、《殘荷雙鳥》、《竹林一家》及《塵囂之外》等作品中，可以隱約地感到一種淒清孤寂的意境，然而，正是在這種看似清苦甚至寡欲的境界裏，卻散發著一種愜意的輕鬆和清高的意蘊。大寂寞中往往出來大畫家，她自己有一段很精闢的話正可以對此作出詮釋：「君子坦盪盪，藝術家更是不能沒有漠視世俗的膽識，貶也從容，褒也從容，一笑蒼茫中。慶幸的是，真正的藝術家恰可以在痛苦與孤獨中感受到良心的坦盪安寧，人生的充實和藝術思維的活躍，——在這思考的痛苦與孤獨的交錯中，常會洶湧起情感的風浪，意欲的波濤，天馬行空的靈感也驟然抵至。」

三

往事並不如煙。藝術家的生命色彩，會因人生悲劇的襯托而奇麗起來。真正的藝術創作，是浸透靈魂裏的咀嚼。周天黎説：「中國儒、釋、道文化中自我人格完善的精神追求，也一直影響著我。所以，在『文革』那段憲法早殤、桀紂之治，一片紅色海洋、卻所有玫瑰彫零的日子裏，我慢慢看清權力者宣揚的中華文化多是被偷樑換柱後的表面文化、奴性文化、專制文化、黨棍文化，當我必須面對這些謬論和強權時，我唯有聽從内心的指令行動，哪怕頭頂懸著足以令我致命的鬼頭刀。我想，對藝術家來説，苦難有時也是靈魂成長的撐桿。」周天黎是一位極具藝術天才基因的畫家，勁質孤芳、才堪咏絮，秀外慧中、至情至性，在繪畫上，抱有高遠的志向和孜孜不倦的執著異常的進取精神。從小受到的中華傳統文化藝術的熏陶，精神上也幫助她在家庭遭遇劫難，在「四人幫」極「左」政治集團以血腥鐵腕整肅中國藝術界的恐怖年月裏，縱使荆棘野刺壓頭，蛇群煙毒襲身，她都没有丢掉畫筆，堅守著自己的文化良知，冒著被判爲「反革命」思想罪犯、血灑刑場、殺身殉道的後果，在痛苦地熬煎中畫出了反映「文革」真相的素描精品《無奈的歲月》系列，**是中國畫壇敢在「文革」中以自己繪畫作品對「文革」運動提出尖鋭質疑、批判的第一人。**《即將下鄉的知青》、《走資派之子》、《老教師》、《女童瑛瑛》等一幅幅刀雕石刻般肅穆，反映善良的個體生命驚恐、掙扎、彷徨、無助及爲知識分子鳴冤叫屈的作品，爲這段愚民造神、歇斯底裏、激情燃燒的荒唐歷史留下了不朽的藝術見證，而女畫家這令故人、今人、後人讚嘆的舉措需要多大的智慧與道德勇氣啊！今天，在一路順風，洛陽紙貴，其畫作尺價過萬金仍一畫難求的人生得意的時候，她又能「心如清水不沾塵，看破浮名意自平」（周天黎書法作品），保持著冷靜的謙遜，簡居慎行，多次在報紙上公開聲稱自己「祇是一個平凡的畫家。」總之，周天黎始終持以不驕不躁、不卑不亢，一步一步地向前邁進。也因爲她曾經滄海，從小就體驗過華麗的富足和落難時寒意徹骨的真正的冷，歲月淹忽中，歷受過人生峭壁上單刃毒劍般的風霜，與閻王判官對過話，和上帝天使談過心，對大千世界的冷暖浮華、對天空底下的諸色相都看得比較洞透及平常，「浮生一夢寄翰墨」（周天黎閑章），而内心早已立定了自己的志向，並努力地爲之奮鬥。她説：「一個人降生到世上，他（她）的人生可能並不幸福，生命也可能不很長久，但作爲一個終身追求藝術的畫家，我不可以讓虛僞、冷漠和苟且來代替我的真性情，我要在浮躁的世風中立定精神，我的靈魂必須選擇堂堂正正

地站立。因此，我不會在自己作品中自嘆自怨，即使面對世俗暮靄中的蒼涼，我也要讓它們充滿力量，我願意做人生本質中美與善的證人！」（《我願做人生本質中美與善的證人》，2005年9月3日《美術報》。）這段話正是這位清奇脫俗、才情曠世的當代奇女子、中國名畫家爲人立世的心靈自白。從她系統的知識與思想形態的發展過程可以看出，周天黎正是朝著這樣的人生目標一路前行的。

上述周天黎藝術的人文情懷所表現的幾個方面：**正義與悲憫的道德操守、關注現實的社會責任感、淡泊超脫的人生境界和奮鬥進取的精神是互相支撐，互相依存並且又互相制約相輔相成的。**它們共同構建成周天黎藝術厚實的文化依托與美學思想。這，也正是她崇高的中華藝術之魂！

四

在周天黎繪畫作品及其藝術觀中，也反映出她不同一般的藝術審美追求，她傳統底子厚，書畫皆精。但她不是藝術的模仿者，而是藝術創造的實踐者。其集中體現爲對中國繪畫傳統的繼承和發揚，對西方繪畫藝術的吸收及強烈而無止境的探索與創新意識。因此，她的許多作品會給人有別出其意、高妙新奇之感，也和上千年來的中國傳統花鳥畫拉開了距離，堪稱獨步。

周天黎具有很強的寫實能力和十分紮實的素描功底，她年青時期的素描作品足可以證明。（見《名家手跡——周天黎早期素描作品》）後來又赴歐洲研修西洋畫，並已有留居英國的條件。但是，她最終還是走進了中國畫的天地。這種選擇決不是偶然的，在很大程度上取決於她上述的人文情懷。在精神層面上，她會有意無意地感到中國畫藝術是能夠更充分更自由地表現中國人的人生，表現中國人情感的藝術，也更能充分地抒發她那深厚的中國人的人文情懷。在藝術表現的層面上，她主要使用的是中國畫的語言，以紮實又自我練就的獨到的筆墨功力，發揮中國畫特有的「筆墨」趣味，色墨自然相融，又運用計白當黑，以少勝多以及象徵、喻意等多種表現手法。而且她已走過「寫實」、「傳神」兩個階段，到達運用減筆法的「妙悟」與「心畫」的境界，也使她的藝術創作遠遠走在大多數畫家之先。如她

筆下的百合、枇杷、竹等花卉，都以出神入化的逸運筆墨，我法寫我心，本性合一體，天機流瀉，神清骨竦，繪出了它們雨過不濁、風過不折的勃勃生機，種種意境，千般風韻。畫家所作的鳥雀、鷄、鷹等，都以傳神爲主旨，落紙如生，滿幀靈氣，不刻意求其形似並强化了風格力度，展現出「翰墨家生平所養之氣。」（石濤語）這些都保持和發揚了中國傳統繪畫的精粹。

周天黎又絕不囿於傳統繪畫的觀念和表現方法，有時甚至勇敢地走上冒犯某些傳統繪畫理論的前沿，藐視群倫，笑傲江湖。她寫道：「我不贊成今天的中青年畫家們仍似明清朝代的畫家那樣，用『先勾勒，後皴擦，再點染』的傳統程序，去描繪遠古的山水意境，以一種『把玩』的心態去宣揚兩耳不聞世事的所謂的『禪意』。我看畫壇上有些人也不像歷史上那些真正寄情丹青的士人，能心離紅塵，肯苦守黃土終老田疇。説穿了是今天有些過於精明世故又不思長進的人在故弄玄虛而已。青年人不能去學他們。另外，對黃賓虹的積墨、破墨，對張大千、劉海粟的彩墨，都不能成爲死板的教條。包括我們在敬佩吳昌碩非凡藝術成就的同時，也要看清他不少應酬及謀生賣畫作品中的平庸和俗氣。時空環境發生了很大的變化，我們的意識和觀念不能被格式化，必須吞吐百家，不斷更新，我們的藝術才有生命力。」

基於她西方繪畫的造詣，她有意識地從西方藝術領域汲取營養，作爲補充。以此來剔除傳統繪畫中那些僵化的、陳舊的積習。由於她在中西兩個體系的繪畫中都達到了相當的造詣，所以，她知道應該從西畫中汲取哪些成分，適於同中國畫的結合。她在創作實踐中自我體會到：「創作中我要讓畫家的旨意高於一切，我要打破中國傳統繪畫中的某些構圖法則，在藝術上要有所創新和突破。」要表現畫家的旨意，具體還須落實到表現技巧上。她説：「我主要是在作品裏把西方繪畫中的光、影、透視、色彩，與中國水墨自然地融會貫通，同時在描繪物體方面，借鑑一些西方的東西。」（《我願做人生本質中美與善的證人》）

在她20世紀80年代創作的代表作《生》中，取大三點、大三角的構圖，險中求穩，以强化作品的震撼力，渲染作品的藝術效果。類似的構圖取景在傳統中國畫中是很少見的。在《春光遮不住》中，畫家通過對形和色別具匠心的處理，使象徵黑暗勢力與象徵春光的兩種花卉的視覺矛盾衝突極爲鮮明刺目。這裏也大膽地吸收了某些西畫的表現主義手法。另如，在《頑石爲鄰》中的牡丹花和石塊，《不平》中的鷹爪、鷹頭，都有對光和結構的高超表

現，可見她對中西技法得心應手的嫻熟運用。

<p style="text-align:center">五</p>

「我不想過早地形成自己單一的形式語言，以固定不變的風格去不斷重複自己。我努力在超越自我中去再次尋找更獨特的表現手法。我希望有更大的藝術空間，用傾注生命激情的筆觸與色彩，始終在精神層面上，去追求道德的靈光。」（《走近周天黎》畫集）周天黎有自己特有的人生感悟生活體驗及深刻的獨創思想。她藝術審美追求的另一突出特點是強烈的創新意識和永不滿足、不斷自我超越的精神，這也是一代大畫家務必具備的自我革新精神。周天黎已從歷史發展和藝術本質的深刻層面認識到，藝術必須要不斷地創新。她智慧地看出，在成熟的傳統國畫中，含有大量滯後因素和封建文化糟粕，陳陳相因的積習更加强了僵化和保守的弊端。畫家坦言：「文化是需要傳承的，更需要不斷變革突破，不息奮鬥，推陳出新，才能永葆活力。」爲了剔除其糟粕和滯後因素，她曾多次强調：「藝術創作上的反叛精神是藝術生命的基本動力。」「優秀畫家要有筆墨創新的勇氣。」（《南方都市報》2005年5月28日）

「出世、入世，一位當代著名畫家，一個真誠的靈魂，與文人美學的精神對話。」（《走近周天黎》編者題記）確實如此，畫家還意識到，**不朽的藝術決不僅僅是靠筆墨技法的熟練就可以完成的，它應有畫家對社會、對人生的敏銳觀察、深沉思考、獨到感受和對大自然内涵的深切體悟。**應該融進畫家高尚的品格以及對真善美的揭示。藝術的真正價值在於精神的創造，在於其文化內涵的容量。因此，藝術家在創作藝術品的同時，也必須努力去完善自身的人格，提高自己的思想境界。否則，哪怕金題玉躞、鈞天廣樂也成不了中國的大藝術家！而名利場上也絕對出不了藝術大師！當然，這更不是靠簡單的傳承或者在形式上弄點新樣、或者去一再重複自己、或者在哪個畫展上得過什麼大獎、或者炒作出多少市場高價就可以奏效的。我們可喜地看到，周天黎對精神世界的追求是真摯的，對藝術的審美追求是開放的，創作上是敢於自我革新、不懈探索的。這也是人們對她寄於厚望、能成爲一位有時代影響力的藝術大家的重要原因。

（鄧福星係中國藝術研究院學術委員會副主任、著名美術史論家、博士生導師；原美術研究所所長，現任美術研究所名譽所長。該文原刊2006年10月21日《美術報》，再收入《從古代到現代——20世紀中國美術散論》一書，山東教育出版社，2011年4月。）

周天黎作品的藝術成就與特色

■ 蘇東天

《中央日報》編者按：本報於2004年12月16日，用全版版面，發表了中國國家一級作家薛家柱的長文《周天黎的藝術世界》。同時，海內外20多家中外媒體和不少學者、專家，對這位成名於上世紀80年代的女畫家，也都作出了介紹和評論，引起了熱烈的討論。不管政治觀點如何，從中華民族的立場來認識，《生》在近兩千年的中國花鳥畫史上，具有里程碑式的成就。真正的經典作品是人類思想文化的不朽成果，隨著時間的推移更彰顯出永不磨滅的深刻內涵。爲此，全球華人社會值得向西湖藝術博覽會與《美術報》致謝，因爲他們鄭重地向全中國、向全世界美術愛好者介紹了周天黎高層次的藝術品位。20、21世紀的中國繪畫史，如果缺少周天黎及《生》這樣的偉大作品，是不完整的，也無法贏得歷史的尊重。所以，他們此舉不但對中國美術史作出了認真的交代，也使當今世人不必在一位天才畫家身後，才以敬仰中充滿遺憾的心情，去了解她非凡的藝術成就。作爲海峽兩岸三地文化交流的一項重要內容，本報全文轉發在大陸頗具影響力的《美術報》於2005年10月15日發表的長篇評論《周天黎作品的藝術成就與特色》。從本身也是著名畫家蘇東天教授的文章中，從周天黎風格奇特的畫作中，我們可以強烈地感受到：一位學貫中西，情思純摯，敢於否定自己已取得的成就，不斷求變創新，並始終保持獨立學術視野的畫壇大家，正向時代走來！

周天黎女士是國畫大師陸儼少院長在1988年親自聘請的浙江畫院首批「特聘畫師」，也是吳作人、啓功、千家駒諸位泰斗早年就甚爲推崇的藝術奇才，是目前香港美術界最具代表性的人物之一。近百家中外媒體對她的繪畫藝術作過介紹，在海內外

有重大的影響力。今年11月3日至7日，其作品應邀將在西湖藝博會上展出。爲了讓更多的美術愛好者了解這位花鳥畫大家的藝術造詣和作品中深刻的思想內涵，特推薦刊出蘇東天教授的評論文章，與讀者共賞。

<div align="right">

——西湖藝術博覽會組委會

</div>

「出世，入世，一位當代著名畫家，一個真誠的靈魂，與文人美學的精神對話。」

<div align="right">

——摘自《周天黎畫集》編者題記

</div>

　　翻閱香港著名畫家周天黎的畫集，就如在讀屈原的《離騷》、杜甫的詩歌，倪雲林、八大山人的畫作。其逸筆奇畫，一腔正氣、悲天憫人的激越情懷；其功力之深厚、藝術之凝練，實在令人驚奇、感慨。身處十丈紅塵，面對勢利浮華的社會現實，很少有人像她那樣對繪畫懷著如此絕對的情感、如此純粹的藝術態度、如此強烈地表達著對人類價值的終極關懷。她不是以嫻熟的筆墨遊戲人間，她的作品讓人們看到了一個真誠的靈魂與其所處的時代的關係，有時甚至在輕中蘊含著重，以飽蘸濃墨的冷執之筆，解構歷史的血腥與瘋狂和求索生與死之間的深邃玄緣。也許是前世注定，也許是今生宿命，在漫漶不清的人潮中，她又像古典歲月中的李清照，也如近代社會裏的張愛玲，一枝秀筆競風流、與俗不群、安之若素，奇特而高華。她的畫作心隨天籟，雋永超邁，建構成自己獨特的藝術品位。

一腔正氣　悲天憫人

　　文以載道，乃是中國文化的優良傳統。就文人畫而言，惟強調「適意而已」。適者，暢神也；意者，真情實感也。這是畫的藝術生命所在。所謂「寫意畫」，不光指筆墨技巧之特點，更重要的是要筆從心出，表達真性情，畫如其人。周天黎的畫，確實很好地發揚了文以載道、畫以適意的好傳統，從而使她的國畫藝術意境深遠、格調高華而不同凡響。

　　周天黎對藝術創作，十分嚴謹，必有感而發，待成竹於胸，再發諸筆墨，盡興盡情。

也許是她人生深受磨難的特殊生涯所致，造成了她清高孤傲、是非分明、悲天憫人之性格特點。每有所想所感，便奮筆直抒、筆隨心運、筆簡意深。如她的作品《不平》，畫的是飛鷹撲殺正在樹幹上啄食蛀蟲的啄木鳥，善與惡、正與邪的道德力量瞬間奔湧而出；《偷襲》，畫的是灰雀意圖傷害正在採花蜜的蜜蜂，人類社會中卑劣的嫉妒暗害之心昭然若揭。更令人驚嘆的是她筆下的鷹，一反中國畫界一直以鷹比喻英雄的老習俗，而使之成了邪惡勢力的象徵和代表。如《肉食者》，這是對鷹的特寫，充血的暗綠眼睛、兇光畢露；利喙開張、鬚毛奮豎；強勁的利爪緊抓崖岩，縮身伸頸，正在鼓胸發威，兇殘邪惡的肉食者便被淋灕盡致地描繪了出來，叫人看了便會頓生恐懼、憎惡之感。又如《礦吻》，畫上的鷹是半身式特寫，它匍伏伸頸張喙、充滿貪婪、陰險和淫威的眼睛逼視著前面稚嫩嬌艷的紅杜鵑花，正欲施以強暴、肆意摧殘，題爲「礦吻」，詞也一絕！畫家給予內在的正義力量以驚人的象徵性表現，毫顛所向，筆力萬鈞。這幅畫的藝術技巧非常高超，用濃重粗放之墨畫鷹與岩石，用輕鬆清潤之筆寫出杜鵑、並用曙紅點花、嬌艷無比。在畫面粗重與純雅、強大與稚弱、醜惡與美麗的強烈對比中，映示出畫家胸中熾熱的火焰在畫中滲透燃燒，令人驚心動魄。這些作品都題旨鮮明，充分表現了她對以強凌弱暴行的憎恨和抨擊，和對勤勞善良之弱者的同情與憐憫。另外，其構思、構圖、用墨設色都非常精純老辣，可謂精品。

畫家的愛憎如此鮮明，自然會引發人們對她生涯、個性的關注和探究。淵源有自，思有所本，一個不平凡的藝術家，往往有其不平凡的人生軌跡。周天黎原係上海大家閨秀，且自幼飽受家道的傾覆變故；到了「文革」浩劫，她全家終於難逃滅頂之災，她的親人死於「四人幫」的逼害。一時間，她覺得這個世界傾覆了、穹蒼披黑，立在茫茫的血色黃昏中，寒風怵身徹骨，喊天天不應，叫地地無聲，唯有淚千行！巨大的災難使早熟的她感到塵世中的生命顯得如此脆弱和卑微。應該說，這個時候，在她那被生與死不斷折磨的稚嫩心靈中，就凝結出了對生命無尚可貴而崇高的理念。這心靈的浸潤和思想的警拔，影響她在結束英國的美術研究後，定居香港不久，在一九八六年夏季，就創作出了牽動民族記憶痛苦神經的驚世名畫《生》。此幀作品所以能那樣強烈地震撼畫壇、幾十家報刊不斷刊登，各界注目、影響深廣，被譽爲劃時代傑作，決非是偶然的機運，而是她久蓄於靈魂深處的生死情結的渲洩，化作生命的藝術與藝術的生命之結晶；反映她對人類苦難、命運和絕望反抗與思考的精神，正

應了時代對生命尊嚴和「以人爲本」的良性社會機制的傾心呼喚，從而獲得出乎意料的成功。香港《明報》1990年4月4日在文章中，對周天黎作品曾作過精闢的評論：

藝術佳作都是藝術家内心情感受到巨大驅迫以後的産物。從女畫家周天黎的作品中，我們可以領會她非凡的藝術靈性，不同俗流的氣質，以及撫時感事而悲憤深廣的情懷。周天黎的花鳥畫格局甚高，没有甜美匠氣，她以瀟灑爽辣的筆墨，抒寫出風格獨特、意境深遠的藝術形象，凝聚著她對人生的深沉思考，傾瀉了强烈的愛憎，表達出對真、善、美的執著追求。

美的東西都是簡潔的，美而簡潔其美加倍。《生》這幀作品藝術上從内容到形式都完美無缺，具有經典名作應有的深沉厚重的道德力量和精神價值，尺幅之中，竟把人類的生死命題發揮到極致。畫中的十字架代表劫難，枯樹椿象徵死亡，停立於十字架上的烏鴉代表哀悼者，形似花圈的杜鵑花象徵新生命、亦是表達對亡靈的撫慰。對死亡尊嚴和生命尊嚴的謳歌，乃是這幅畫的另一深刻内涵。畫家雖著筆於對死的描繪，枯樹椿、十字架和烏鴉構成了畫面的主體部份，那灰暗陰沉的冷色調和大片的空白，造成畫中十分淒楚悲凉的情調。緊接著，她卻以激越的情懷、倔强豪邁的手筆，飽蘸曙紅色彩、輕快地點出杜鵑花朵；因對水與色的運用恰到好處，使花朵似含露披霞新放、嬌妍明麗、生機勃發。尤其是上端的一束花蕾，傲然挺立、欣欣向榮，悲欣蒼茫的詩意中更顯示出死亡不可侮辱、生命不可毀滅的崇高；它同時又是民族災難的淵藪，更是人類命運的縮影，搏跳著歷史的沉重脈動。如此富有哲理與詩意的湧現，在中國花鳥畫中是史無前例的，這是她用全部心血澆作而成的春奠的誄銘，她要把她的作品永久地留給後世。每一個變革的時代都會産生有力量的、不朽的藝術作品，而《生》就是這樣的經典作品。

這幀畫佈置手法也是非常精湛。畫家運用了罕見的難度頗大的大三點、大三角形構圖，貫穿於局部至全局，使畫面既靈動又穩正、既簡潔又富變化、既充實又空靈，少一筆不行，多一點無用；而色彩紅、黑、白之對比，既純正又瀟灑，表現出其大家手筆。法國的羅丹用泥土塑造了《思想者》，意大利的達．芬奇用油彩畫出了《最後的晚餐》，而我們中國的

周天黎則用水墨創作了《生》，難怪世界爲此矚目。滄海桑田，歲月如流，相信在多少年以後，當一切缺乏人格和生命修煉的張揚及商業性的鼓譟虛華都成過眼煙雲，當後世藝術史論家們懷著崇敬的心情讀著這位女畫家激情四溢的作品時，仍能感受到一個偉大的畫魂散發的巨大的精神與藝術力量，歷史也終將奠定她無可動搖的花鳥畫大師的地位。

孤傲清高　仁慈樂道

畫乃心源之文，畫如其人：「品德不高，落墨無法。」（文徵明語）這是文人畫史倡導的重要理念。人品與畫品是密切相關的，鷰雀安知鴻鵠之志。周天黎曾說：「一個沒有愛，缺乏包容，不懂奉獻和不敢履行道義承擔的社會，即使遍地高樓大廈，到處燈紅酒綠，終究是一個沒有多大希望的社會。視權力和金錢爲唯一信仰的人，雖然擁有華廈美服，但他們的靈魂其實在荒蠻的曠野中無遮無蔽。」她又說：「真誠是藝術的生命，正直是藝術家的風骨，藝術家要堂堂正正做人，要耐得住孤獨和寂寞，不要去追逐滾滾紅塵中的浮華！」

這裏集中道出了她的人生觀、價值觀和藝術觀，顯示了她高尚的品格和對崇高人生理想的追求。十多年前，正當她名聲日隆、直上青雲之際，卻忽然閉門靜修，以書畫自娛、養性樂道。她不願爲世俗的浮華所累，「不飛空中耀目，祇顧默然前行。」（周天黎題畫）把畫室定名爲「一清軒」，號「一清軒主人」，還寫下老子曰「致虛極、守靜篤」的書法作品爲座右銘，（意指人之修身進入虛靜的極篤，自我精神便與自然大道之本性運化渾融合一，可盪滌物欲雜念，而使人心鏡澄明，凝神致柔，從而可宏觀宇宙，洞穿世態和生命之奧秘。）窮理盡性，努力探求人生與藝術的真諦。然而，她並不是去追求不食人間煙火的超凡入聖，而是爲了遠離名利世界，登上更高的人生雲梯，去參悟生命和藝術的玄機，修練心靈的聖潔崇高和畫境的深邃淡遠；而且，她仍仁慈爲懷，俠骨柔腸，以智性之筆，關心社會現實。

藝術的本質是心靈的再現，她有一幅作品《衝冠一怒》，十分生動地表現這一理想。此畫構圖簡練，僅畫了一隻展翅豎尾、挺胸昂首、張口啼叫報曉的雄雞，其款曰：「禿筆有情怒姿生，迎得霞光百物春。」畫家因「禿筆有情」，才關心社會，而太多的不平和苦難，令

她心緒難安，因此「怒姿生」。她又滿懷希望，一唱報曉，「迎得霞光百物春。」多麼崇高的藝術境界啊！

周天黎也非常歡喜畫爛漫春天的作品，這無疑與她的理想和心境相關。如她的作品《春戀》、《春雨無聲》、《紫藤群鳥》、《藤蘿飄香》，以及她新近創作的一系列野百合花作品如《一院奇花》、《花間行者》、《侶伴》等，無不是法自我立，筆墨疏簡精當，情調舒暢，畫境清新，那些活躍於花叢間的小鳥，有如天真活潑、自由自在的孩子們，明朗、健康、曠達，讓人感到小生命的玲瓏和溫馨。這些畫作都是她精神草原生長出來的七彩花朵，璀璨著愛的不羈，美的精氣，奇的孤傲。

逸筆草草　得意忘象

逸筆草草，得意忘象，無疑也是周天黎國畫上重要的藝術特色。不過這裏的「草草」，並非指粗野草率；而是簡約、無爲而爲之意。至於「逸筆」，則是指無傳統規範、天才獨創的筆墨技法。觀周天黎之畫，逸筆草草、不求形似，雖超以象外、卻得其環中，筆中有天、自然天成。因此，我認爲她的畫是不入常格的「逸品」畫。唐代張懷瓘首創神、妙、能三格（三品），後來朱景玄補充「逸格」（逸品），宋初黃休復始把逸格置於「四格」首位，成了極品。所謂「逸品」之畫，大致意義是：心歸乾坤，不拘常法、筆簡意深，天才自創、最難其儔、非學可求。觀者也非得心具慧眼，否則難窺其藝術精妙。

俯察當今之世，芸芸畫人（其實此等畫匠祇是百工中的一種，屬手工業層次，離真正的藝術家還有很長一段距離。）輕浮粗鄙，惟以玩弄技巧爲能事，靠著不斷重複的手部運動，沽名釣譽、繞利而動，人文關懷嚴重缺位，畫壇風氣污濁。在這樣的頹敗形勢下，周天黎身懷天生的心靈禀賦，如蓮華出水、傲然獨立，給中國畫壇帶來一股強勁的清風。

周天黎喜歡畫荷，喜怒哀樂，隨情而發、依情而異。如《晨光》，喜也；如《風卷殘荷聽濤聲》，怒也；如《殘荷雙鳥》，哀也；如《荷塘奇趣圖》，樂也。她畫荷不是孤芳自賞，可貴的是體現身處污濁世俗之中的清高，充滿著仁慈的人文意境。當然，作爲一個有責任的藝術家，在理想與社會現實間，她也會有許多無法廻避的苦惱、焦慮和憧憬，她的良知

之眼看出了匆匆盛世中複雜的社會矛盾和許多人內心的迷茫和無奈，多次不無擔憂地認爲：「沒有仁、義、禮、智、信的社會，總歸是一個殘缺的社會。中國文化界和知識界精英們應爲喚起世人的自覺性盡一份力。如果僞善失語，那是對自身價值的否定！」爲此她常常會躑躅於清風明月之夜，負輕呻吟，仰天長嘆！可她畢竟不是政治家，而衹是個情感型的藝術家，但我們仍可以從她的畫作《閑看世間逐炎涼》、《塵囂之外》、《素節可抱霜》中，了解到一位濁世清醒者，對人類善良的道德價值正在被不停拋棄，厚黑學盛行，謬種孳生的世風之敏銳觀察，大聲疾呼，深深憂慮，拳拳之心和絕不妥協的尊嚴。

周天黎對中國畫中的勾、勒、皴、點、染都能筆隨心運；乾、濕、濃、淡、焦又火候恰到；無論是工筆白描、寫實寫意、素描速寫都揮灑自如；以色破墨、以水撞色的手段更出神入化；而高衆一籌、難能可貴的是紙、墨、水、色中更內蘊著筋、骨、氣、血，浸貫著她無盡的精神意志。其氣質靈性皆在畫中，行家很難學，俗眼無法評。近年大膽變法後的簡筆瀟灑之竹，風格奇特，別有一種景象。有似元代逸品畫大家倪雲林所言：「餘之竹聊以寫胸中逸氣耳，豈復較其似與非，葉之聚與疏，枝之斜與直哉。或塗抹久之，他人視以爲麻爲蘆，僕亦不能強辯爲竹，真沒奈覽者何！」又言：「僕之所謂畫者，不過逸筆草草，不求形似，聊以自娛耳。」周天黎也是這樣，並不在意被別人視以爲麻爲蘆，但求適意而已。觀周氏之竹，既有虛心有節的高蹈之氣，又有包容小鳥棲息、爲其擋風遮雨的仁慈胸懷；更有一種頂天立地的豪邁雄姿和磅礡於天地間的浩然之氣，似她在畫中題句：「墨竹三分濃，風嘯傲煙雲。」她以白描雙勾法畫的直節竹竿，不是供庭園觀賞、文人消遣之竹，而是在山上風吹雨打霜刹嚴寒中茁壯成長的大節棱棱之竹。她用重墨斷頭乾筆撇竹葉，用筆如寫甲骨文；个字介字的撇葉法，被其變成似直角形之人字，隨意打叉，疏繁有序；筆綫則似甲骨筆法，勁利如鐵劃銀勾，平直少變，完全突破了幾百年來一般傳統畫竹的常規技法。這正是她別出心裁、逸筆草草、不求形似、得意忘象的成功創造，寄托著她光明磊落、壁立千仞似的「君子以大節驚世」之凜然心志，其主觀個性極強的藝術氣概猶如驚濤拍岸，大海揚波。同時，她的葡萄落筆驚艷，草龍明珠；她的牡丹獨步畫壇，疏狂傲世；她的飛鳥丹青一絕，古今未有；她的百合舉世無雙，風神飄逸。她從不隱瞞自己的藝術觀點：「藝術創作上，我堅決主張要反映人的生命價值，堅決主張自我個性的解放和強調自我表現力。要敢於離經叛道，突

破傳統，風格獨創。否則，藝術的張力就會萎縮。」她不祇是某一位大師的後繼者，也不是某一個門派的傳承人，她的筆墨、構圖都處在有法無法之中；她非學院派、非山野派、非現代派，也非浙派、海派、京派，她是「歲月無聲任去留，筆墨有情寫人生」、「方外畫師，隨緣成跡」（周天黎語）的我就是我的當代周天黎；她是當代中國畫壇上一朵特立的藝術奇葩！

周天黎以自己的眼睛觀察大自然，並依據她的思想方式造形生物，讓花鳥依隨她的想象生長、飛翔，從筆端才能幻化出如此獨特變形、野生野長、奇奇怪怪的生態。縱觀她的作品，既有傳統性，又有時代性和強烈的自我性，而且，畫面上的物體大都附有濃厚的情感色彩，她用老辣的筆墨，生動的氣韻，抒寫胸中盤鬱，追求著墜石崩雲般的情感表達，因而處處顯現出一種內在的生氣、靈魂、風骨和精神。這些作品即使放在幾百年來中國文人畫歷史的座標下衡量，也毫不遜色。她以自己的氣度和實力，以自己的靈性和品格，提高了中國花鳥畫的格局，拓展了中國花鳥畫的藝術空間，她的畫作完全經得起未來歷史文化的嚴格篩選。

周天黎曾在畫記中寫道：「在繪畫創作中，我享受著傾瀉內在情感瀑布的舒暢幸福，也體驗過被筆墨拴住的磨難痛苦。在孤獨的藝術冥想中，我才能感受到精神的無比豐富。我活著，我就畫畫。……我多麼願意用畫筆去讚美生活中一切美好的東西，但我不能用畫筆去粉飾現實中的醜陋。因爲我無法欺騙自己的感情，把善說成惡、把醜說成美，我必須堅守自己的人格底綫。面對種種浮華，我寧肯承受著巨大的精神壓力和生活環境壓力，去追尋自己的人格理想與藝術信念，我相信對一位藝術家最後的評介是歷史的評介。……如果有一天必須付出生命，有人殉道、殉教，我殉畫！」她的書房裏掛著一幅陸遊詩句：「丈夫無苟求，君子有素守，不能垂竹帛，正可死隴畝。」我們從周天黎身上，彷彿看到了遺失已久的「竹林七賢」中嵇康的那種激揚的精神品質，面對死亡，祇願以一曲絕世《廣陵散》作爲自己生命的絕響足矣！這才是真正藝術大家與藝術生死相隨的一往癡情！

目前，雖然周天黎的書畫被視爲畫中珍品，洛陽紙貴，其畫作尺價過萬，在社會上還被不斷推高。但她骨子裏卻是淡泊、了悟，謂自己祇是「一個藝術的追求者」，處世態度既執

著又隨緣，正直厚道，對貴冑者、布衣者都淡淡一笑，不卑不亢，不與俗輩論短長。生活在繁華的東方之都，卻似閑雲野鶴，對因權錢虛名、小人得志而囂狂無忌的人，始終抱以泠泠的蟻視，有著一種巋然不動的安靜力量，以從容淡定的智性和自信，在浮躁的美術圈獨樹一幟，闢出一股清流，保有風骨，風風雨雨的逆流順流中，重振精神的威嚴和高揚人文藝術的美學形態，獨自堅守著那一片人文理想的淨土。一位財大氣粗但劣跡多多的「企業家」，要以重金買她的一幅野百合花作品，周天黎淡淡地回絕：「我的野百合是高山雲霧中的仙花，祇合適和秉性向善的人在一起，你買去又有何用？！」她也很少參加邀約活動，與外界功利社會保持著距離，一些世俗藝術家更不可能企及她的藝術高度和精神高度。說實在，筆者看畫、作畫六十年，現在能讓我心靈感動的畫實在不多。加上自己一向淡泊名利，專志學術和藝術，而且自覺不凡，清高自許。任何權勢與利益，都不能讓我寫出違心文章和媚俗畫作。但讀了周天黎的作品，卻令我高山仰止，心潮難平，特寫此文，留給今世、後世去評說。

　　不必諱言，名高嫉起，在中國社會裏、特別在當今美術界，一個人的成功往往會給不少人的內心帶來微微酸痛，何況又是一位不同俗流、才氣逼人、兀傲清勁的女畫家。好在天才的偉大並不期望世俗的美譽來報償，其偉大的本身就已經是她最豐厚的報酬。在此，筆者真誠地祝願一代畫師周天黎在荊棘滿途的人生和藝術道路上，一路走好。

　　（蘇東天係著名畫家、資深教授、美術評論家。原文曾以《周天黎——中國文化奇麗彩霞》為題刊於臺灣《新生報》，後以《周天黎作品的藝術成就與特色》為題刊於2005年10月15日的《美術報》，又被《中央日報》在2005年11月20日全文轉刊。）

周天黎的藝術世界

■ 薛家柱

　　西湖藝術博覽會組委會的推薦詞一併在2005年10月29日《美術報》刊出：「對21世紀的繪畫史來說，周天黎的存在，不愧是衆多繁星中的一顆熠耀的大恒星。她作品中的藝術功力、人文關懷與思想厚度，造就出一種常人無法表達的高遠境界。作爲西湖藝術博覽會鄭重推薦的傑出畫家，11月3日至7日，其作品將應邀在藝博會上展出，特別是價值達80萬美金的世界級名畫《生》的原作，距1988年在浙江畫院展出已有17年之久，今將再次亮相杭城，機會難得，歡迎廣大美術愛好者到浙江世貿中心3樓展廳觀賞。」

早負盛名——藝術氣質不同俗流

　　作爲一位傑出的女畫家，周天黎（號一清軒主人）在20世紀80年代就享譽中外畫壇，在當時就有近五十家中外報刊和電視臺介紹過周天黎的畫作和發表過對她作品的評論，被稱爲「書畫家中的奇才」（1986年《中報月刊》文章標題），1986年，《周天黎畫輯》以多國文字作世界性發行。1987年，中國知識界泰斗級人物千家駒先生就欣然揮筆題詞：「墜石崩雲抒筆意，藏鋒舞劍立畫風——贈畫壇女傑周天黎。」中國美協主席、中央美術學院院長吳作人生前抱病爲周天黎畫集題寫了書名，並讚揚「周天黎在美術史上的地位是可以預見的。」1987年6月，《文藝報》發表文章指出：「她自闢蹊徑，從而使作品不論在表現技法還是作品題意上，都形成了極爲鮮明的個性，我們期待她不斷進取，有更多的書畫佳作問世，爲當代中國畫壇增添光彩。」《人民日報》也刊發文章，認爲周天黎對中國畫和西洋畫都有較深厚的造詣，作品構圖和設色都大膽險奇，筆墨意趣不凡，一洗浮華而無匠氣。周天黎的藝術成就也得到了畫壇耆宿們的肯定，一時間，她的十多幅佳作被大陸、香港等地的

重要刊物作封面、封底全版刊登，中外媒體好評如潮，聲名大譟。《臺港文學》在刊登她作品的介紹文章中稱**「女畫家在自己的作品裏傾瀉出電光火石般的激情，凝聚著對人生的深沉思考，並顯露出非凡的藝術靈性與不同俗流的氣質。」**1988年，周天黎被浙江畫院聘爲首批「特聘畫師」，院長陸儼少親自向她頒發了聘書，使她成爲當時全中國最年輕的擁有「畫師」頭銜的畫家。已故中國著名劇作家吳祖光生前也和周天黎開懷暢論藝術、人生以及中國知識分子的憂國憂民情懷，兩人對談的長篇文章1988年4月在香港《明報月刊》發表後，曾轟動國際社會，名震京華。

上世紀80年代中期，周天黎頂住政治壓力，支持開放、進步，反對保守、落後。她憑著自己藝術家的良心和真知灼見，公開批評極「左」思潮和前蘇聯斯大林時期文藝理論的影響，呼籲中國美術界在繼承傳統民族藝術的同時，應以積極的態度和開放的思維去面對西方美術思潮的衝擊。香港《鏡報》月刊1987年5月號的評論文章中寫道：**「她的作品之所以深刻、内涵、富有强烈的感染力，藝震畫壇，飲譽海内外，其中一個原因是因爲她從不孤立地看待形式與技巧的問題，而十分重視對象的精神特質，結合自己對生活中多種事物的觀察、揣摩，真正地寫我愛、我憎、我情、我思。她不但十分討厭某些陳舊油滑的國畫，而且自己也不計榮辱毁譽，不爲文網所羈縻，更没有用謊言來粉飾生活。」**《世界博覽》雜誌更在文章中讚揚周天黎是一位「蜚聲畫壇、名揚國際的藝術的狂熱追求者。」英國《絲語》雜誌和韓國《中央美術季刊》直言她是「當代中國畫壇最傑出的畫家之一。」上世紀90年代之後，這位女畫家毅然遠離名利的誘惑和困擾，閉門謝客，潛心於藝術磨礪。作爲周天黎的老朋友，在十多年的歲月風霜中，我既驚佩周天黎女士對藝術的執著探求，又深爲她頑强的奮鬥精神所感動。忘我的創作一度嚴重損害了她的身體健康，病魔的殘酷折磨，曾把她逼入十分痛苦的困境，但在她熾熱燃燒的藝術激情的驅動下，又得到家人和藝術知音們的理解和支持，她仍堅持潑墨揮毫、山野寫生、鑽研藝術理論，終於藝事大進，現在不但奇跡般地贏回了健康的身體，繪畫創作上更有了中年之後的又一次藝術噴發。

回顧周天黎大半生的藝術創作之路，對這樣一位天才型的、成名很早又歷盡人生磨難的藝術家，我覺得有責任把她執著的藝術探索、藝術思考，以及藝術創作生涯中種種可貴的求真、求變、求美的人格情操以及她的美學追求、美學理想和藝術成就，作一番回顧追溯，在

留下更多的藝術史料給後人和歷史去研究品評的同時，也讓關心她的朋友和讀者一窺周天黎畫作的繪畫語言、美學形式、審美結構和畫作背後那些豐富的內涵和底蘊，使人們比較真實地了解周天黎厚重的藝術世界。

悲憫情懷——藝術的人文底蘊

周天黎從小是在中國傳統書畫的藝術氛圍中長大，接受的也是傳統的藝術教育，教授她繪畫、書法的老師都是海上名家。因此，她從年輕時候起，就對徐渭（青藤）、揚州八怪、吳昌碩等前輩大師的作品有濃厚興趣，畫風和技法深受他們的影響。這方面可以在她最早期作品中看得出來。

上世紀80年代初，周天黎留學英國深造，先後在曼徹斯特、倫敦研修歐洲各畫派的作品。由於周天黎少年時就在西洋繪畫方面打下了堅實了基礎，從石膏寫生到人像，畫了數以千計的素描、油畫。她善於把西洋畫中的光、色、影等造型藝術手段大膽地融匯到中國傳統繪畫中來，取得了可喜的成就。因此，從英國到香港定居後，周天黎的作品就刮起了一陣猛烈的旋風，各家報刊競相發表她的作品、刊登評介她藝術成就的文章，她的許多作品被重金收藏。

應該說，當時引起轟動效果的一個主要因素，除了深厚的筆墨功夫外，是周天黎畫作中的思想內涵。她上世紀八十年代中後期在畫壇橫空出世的幾幅力作，之所以引起社會各階層的強烈共鳴，不但震驚海內外美術界，而且在知識界、政經界引起廣泛關注，是她的作品構思奇崛，立意新穎，尺幅之中澎湃著「丹青蒼龍舞，翰墨虎豹吟」的凜然浩氣。《頑石爲鄰》、《昂然天地間》、《肉食者》、《春光遮不住》、《不平》、《邪之敵》、《風卷殘荷聽濤聲》、《生》……祇要一看筆墨恣肆的畫面和毫不掩飾的題目，就能了解畫家的確是像1986年9月香港《明報》【名人專訪】文章中所論述她的那樣：「**她像一位才華橫溢、落筆縱橫的詩人，用自己的作品無情地揭露人世間的醜惡和不平。**」

然而，周天黎並不是在淺露地圖解某一個主題，某一種思想。周天黎的作品有豐富的思想性和藝術性，嚴謹，大氣，筆走龍蛇，**猶如其藝術靈魂在焚身的火焰中作浩盪的狂風之**

舞。對這，我歸納爲是出自她的一種人文底蘊，即是對千百萬人民大衆的悲憫情懷。

這種悲憫情懷，是周天黎特定的人生道路和文化背景所決定的，憂患的年代和她坎坷的藝術生涯形成了她愛憎分明、悲天憫人的思想、性格、感情和藝術情操。這種十分可貴的品行修養加上她的曠世才情，決定了周天黎生命與藝術的精神家園。

她出身於上海一個企業家的家庭，在極「左」政治思潮泛濫的中國大陸，她必然從小受到歧視甚至迫害。早在「三反、五反」運動中，作爲1949年堅持把工廠留在大陸的愛國民族資本家的父親就受到衝擊，辛勞創辦的玻璃廠和百貨大樓房產被充公。在「文化大革命」中，老父又和「走資派」一起被「造反派」毒打鬥爭，因經不住折磨，被逼喝「滴滴畏」農藥自殺，幸虧被人發現，保持半條殘命。她還親眼目睹了自己尊敬的藝術名師一個個被關進「牛棚」，嗜畫如命的她祇得拿著畫作到「牛棚」向老師去求教。生活中更處處遭勢利之人的白眼和冷嘲熱諷。在災難性的歲月裏，她全家還曾流離失所。在這種苦難逆境中成長的周天黎，自小養成一種同情弱小、蔑視霸道的倔強性格。她雖然是一個女孩子，外表秀麗、文靜，但卻有一種男子漢的古道熱腸，耿直、堅毅。因此，無論是內心情感，還是書畫風格，處處流露出巾幗不讓鬚眉的豪俠之氣。畫作也是畫家人格的外化，沒有風骨的人很難創作出有風骨的作品。周天黎寫過兩幅書法作品：「寵辱不驚，去留無意」、「簡樸生活，高遠思想」，從這，可以看出她那種平視王侯、不慕榮華，以人格的獨立、生命的自由作爲人生基準的藝術家氣質。

曾刊登在日本最大報紙《讀賣新聞》上並引起國際畫壇關注的佳作《不平》，是周天黎早期作品中很有代表性的一幅，一隻啄木鳥正在默默地埋首啄食樹上的害蟲，卻沒提防半空中一頭禿鷹向它撲來，正伸出了鐵鉤般的利爪。簡潔的構思，天馬騰空般的用筆，戲劇性的畫面，強烈的對比，使人廻腸盪氣，女畫家揮筆掀動的道德力量如排空巨浪，撲面而來，把人文內涵發揮得淋漓盡致，把周天黎那種痛恨奸宄邪惡，同情善良忠誠的憤憤情感渲洩無遺。

在傳統的中國畫作品裏，雄鷹往往代表著健與美，強勁，力量，雄鷹展翅，鷹擊長空，高瞻遠矚等等。但在周天黎的畫作裏，對此進行了大膽的顛覆，鷹鷲是赤裸裸的代表暴力，是強權、欺侮弱小的象徵。在《衝冠一怒》中，佔據整個畫面的祇是一隻大公雞，紅彤彤的

雞冠，飛翹的羽毛，寥寥幾筆，就把畫家内心深處的桀驁睥睨和鬱積的塊壘表達了出來。再加上作者題寫的幾句詩：「禿筆有情怒姿生，迎得霞光百物春」，又把作者對美好事物的期望和追求作了一個最好的注腳。香港《星島日報》1988年9月在《著名書畫家周天黎/中西畫融匯一體》的文章中認爲「周天黎的畫充滿著樂觀主義和希望之光。鞭撻假、惡、醜的東西，讚美真、善、美的事物。讀了她的畫，能享受到藝術的美，又能淨化自己的靈魂。」她在1990年爲廣東《作品》月刊第7期畫的封面《晨光》，就被廣大讀者和評論家們公認爲是「一幅充滿美感力量的佳作」。她在1990年至1991年間，爲《江南》文學雜誌連續畫的8期封面及爲《東海》、《西湖》月刊畫的封面，也都被廣大讀者稱好。

周天黎很善於利用花鳥來表達作品内涵：呦呦小鳥是嬌弱的小人物，貓頭鷹是「邪之敵」，燦爛山花是春的使者，竹子、荷花是清高的文人，仙人掌更是帶刺的玫瑰……至於多次出現在她畫裏的鷹鷲則是殘暴的代表。綜觀這些，可以清楚地看出周天黎是以獨特的藝術語言表現著悲天憫人的人文關懷。

美學追求——作品的人生哲理昇華

繪畫，畢竟是一種藝術品，藝術之美，美在它的藝術表現力和藝術形式，因此廣大觀衆對藝術品的繪畫語言、形式結構和它的造型、色彩、節奏等，在新的歷史時期，自然會有新的審美要求。作爲一位蜚聲畫壇、視野廣闊的中國花鳥畫大家（《上海文化娛樂》月刊1987年刊文稱周天黎是「了不起的中國女才子」，又因爲同樣是很年輕就成名的上海才女，故不少人稱她是「當代書畫界中的張愛玲」），周天黎在藝術上並沒有停止前進的腳步，在這十多年時間裏，周天黎也在思考、也在探索。她一方面仰望前賢不廢中國畫的傳統根本，一方面吸收西方藝術的精髓爲己所用。她既沒有復古主義的僵化空洞、老套陳舊，也不隨波逐流，去追求所謂的「現代」及「時尚」。影響頗大的上海《文匯月刊》曾刊文評論：「周天黎的寫意花鳥畫格局很高。從她的作品中可以看出她十分重視傳統卻不泯於傳統，嚴行法度又巧於變化，筆墨奔放又注意分寸。」（1988年10月號）面對人們的讚譽，周天黎卻篳路藍縷，她發表談話：「藝術家要淡泊名利，要堂堂正正做人，對眼前社

會的評價更不必太在意，因爲藝術創作其實是十分個性化的行爲。作品的好與不好，還是流於平庸，不是看一時的商業炒作，更不是看權貴者是否喜歡，而要看一、二百年後的人們在拉開時間距離後，怎樣來評論。」她更不隨勢俯仰，不爲世俗所左右，不爲他人的榮華而躁動，而把心靜靜地沉下來，她有自己的美學理想和美學追求，並且爲實現這一藝術宏願在孜孜不倦研習、實踐。這，也就是她近年來比較沉寂於畫壇的一個重要原因。

現在，經過多年的「荷戟獨彷徨」，周天黎終於以一種新的面貌出現於世人的面前，即她的畫作，筆墨更老辣，構思更簡潔，形式美更鮮明，作品内涵更含蓄深廣。

周天黎曾經有一幅具有轟動效應的作品《生》，上方是一隻烏鴉棲息在十字架上，下方是殘椿斷藤中正在綻開新花。烏鴉、十字架代表死亡，紅花代表新的生命，在不可抗拒的冷酷面前，竟然展現出絕境中的驚人美麗！整幅畫面藝術上無可挑剔，凝重的藝術裹透射出思辯的光，啓示的火炬震撼人心。她好像在告訴讀者，道成肉身的耶穌基督被殘忍的暴力虐殺的同時，他也因此穿越苦難而得到復活，完成了神聖的救贖之愛；她又好像在告訴讀者，溶火的鳳凰正是涅槃中走向永生；她也可能在向世界昭示人類生命的永續不滅！**這真是一幅融合中西繪畫藝術的劃時代傑作，它完全可以與世界人類藝術歷史長河中的許多經典作品媲美！**也體現出周天黎那種集畫師、聖徒、苦難代言人和天賦靈性於一身的大畫家的基本素質。

其實，周天黎早在創作《生》時，就爲自己的藝術生涯定下基調：作品凝聚著她對人生的深沉思考，要表現人的生存環境和生命意識。通過自身的悲歡年華、苦樂人生，也通過這十多年的藝術醞釀和積累，這種人本思想，這種人的生命意識終於得到哲理的昇華。翻開周天黎畫册，這種洋溢著人生哲理的作品隨處可見。哲理，是思想與藝術的最高境界，這是周天黎追求的境界。

君不見《寒梅》中，大塊頑石的後面，一枝樹頭抵地的紅梅倔强地吐蕊綻放、爭奇鬥艷，它就是周天黎的人格寫照。難怪千家駒先生激賞地寫上「墨中立精神，筆下見風骨」兩句鞭辟入裏的題詞，映現出這位女畫家的絕世傲骨！（畫作曾在1989年3月7日的《浙江日報》和1990年4月4日的香港《明報》上刊出）

君不見《水珮風裳》中，没有戲劇化的衝突，也没有人爲的對比，大筆紛披，兩片田田

荷葉和一朵紅荷、一隻翠鳥躍然紙上，充滿欣欣向榮的生命氣息。也難怪陸儼少先生見後要欣然命筆爲周天黎作品題寫畫名。（畫作在1990年7月號《福建文學》封底全版刊出）

近年，周天黎對人生有了更深的感悟，對世事懷有更大的寬容，對生活也變得更加豁達，她的作品已不再刻意雕琢主題，更多在美學上追求，描繪的對象有時甚至淡化爲一種載體，這很值得我們去關注與研究。

求新求變——藝術的不斷追求

中外藝術家，不論古代還是近代，都把藝術上的求新求變，當成自己終身的藝術追求。藝術的法則沒有定規，守舊則死，變法則生。中外很多藝術家到晚年變法後才名重一時，藝術上達到爐火純青的境界。

周天黎雖然才華橫溢，功力深厚，很早負有盛名，但她明白繪畫創作其實是寂寞之道，艱辛之路。古往今來，凡有成就的大師，無不苦其心志，勞其筋骨，在飽嘗了酸甜苦辣，經歷了無數坎坷之後，一步一步走完自己生命與藝術的崎嶇之路。因此她不斷地在思考如何進行藝術的變法，去努力創新。與早期作品相比較，周天黎的近作，用筆更恣意奔放，畫面更簡約練達，色彩更狂放絢爛，格調更高遠，充滿情、意、趣的畫境，更加形成了自己鮮明獨特的藝術風格。看得出來，她似乎在追求藝術的另一種崇高境界：大氣磅礴、虛懷若谷、大筆入微、去形立神。從近作中可以感受到她作爲一個藝術先行者的勇氣和孤獨。然而，如果從突出畫家人格精神、不離法度又自由馳騁意志的藝術高度去審視周天黎的作品，她的寫意花鳥畫在傳統中充滿現代精神，更富有立體感和色彩感，而且筆從心出，饒有天趣。其實，周天黎在書畫創作上有著一種與生俱來的自然推動力，有時宛如天才與瘋狂的魔力交織著她整個身心，她必須將燃燒著的情感馬上變成形狀和色彩，否則心靈的激動將挫傷心靈的本身。她把創作（特別是原創性）看成是自己生命的需要，她的每一幅作品就是她藝術精靈的化身，故她的作品不同於一般世俗畫家的創作。

周天黎最近的畫作中，常出現竹子、小鳥、牡丹、枇杷等傳統花鳥畫中多見的題材。但她不按傳統技法來畫花鳥，而是獨闢蹊徑、獨創新法，作品充滿著個性的生命。竹子、小鳥

都用變形的簡筆畫法，竹竿不再用墨色渲染，而是用白描綾條勾勒；竹葉也不按傳統的紛披手法，而是以遒勁之筆隨意撇捺，甚至葉子上下大小同樣粗細，但卻充滿形式美感；小鳥也不用工筆手法描繪，而採取寥寥數筆的變形勾勒。特別是牡丹，既不用傳統的工筆重彩，也不用傳統的大寫意手法；祇是嫣紅一抹，再勾上幾筆紅綾，然後以黃色點染花蕊，一朵朵牡丹就臨風綻放了。枇杷、葡萄也是這樣，大筆一圈，亮部作爲「留白」，然後再輕輕點綴幾滴，成熟了的葡萄也好，枇杷也好，就沉甸甸掛滿枝頭。

《荷塘奇趣圖》的整幅畫面，像變形了的一個特寫鏡頭，畫中一口氣畫了九隻小鳥，雖然有六隻形體、神態大致相同，但通過另外三隻小鳥的上下跳躍、嘰喳對話，再加上風荷的紛披抖動，搖曳生姿，就使畫面生機盎然了。

周天黎的創新變法，取得了可喜的成就，受到藝術同道的肯定，也受到國際畫壇的歡迎。不少收藏家喜歡收藏周天黎那種一反上千年來中國傳統筆墨畫法、不落窠臼、自成一格的牡丹，這種牡丹花不同俗流，法自我立，用墨設色渾厚華滋，姿容似醉非醉，風骨俊逸，充分表現出牡丹花內在的清高氣質，傳達出超乎形似之上的神韻，獨步畫壇，被稱之爲「周氏牡丹」。周天黎有一方專用於牡丹畫作的印章「周氏花魁瑤臺醉，牡丹絕色三春暖」，這種牡丹不是一般達官貴人家客廳懸掛的甜俗富貴之花，而是畫家在劇烈精神衝突後釋放創作能量的一種結晶，雖怪異卻又高雅的格調受到知識界和儒商們的格外青睞。一位詩人曾深有感觸地說：「非常人之畫，豈能以常人目光觀之。」

寄望未來——立志終身苦寫丹青

對於將來，周天黎在十七年前就坦誠地表示過：「藝海是浩瀚無邊的，必須盡畢生的精力去探求。我的畫不是什麼時髦風雅的裝飾品。因此，有人讚我時，我不會滿足，有人貶我時，我不會氣餒。我會努力創新，希望越畫越多。大概我命中注定要終身苦寫丹青的。」（1987年3月號香港《良友畫報》）

她思維定勢：「藝術上在自己固定的圈子裏兜圈，享受既有的小成功，逢畫展來，趕畫幾張去應市，自我陶醉自己又參加某某大展，少了份藝術生命的至誠；或自鳴得意自己的畫

賣出了好價錢，把過多的時間用於官場商場運作，卻不去尋求藝術上的進一步突破提昇，這都是沒有出息的人所爲，我們要堅決拒絕這種華麗的平庸！」因此，當美術界不少人被功利性主導，把自己當作一個手藝匠人時；當許多畫家被金錢、名利阻擋住藝術探索的脚步時，她卻一直在深沉地思考：「中國傳統繪畫的前途在那裏？我們這一代中國畫家的使命和職責又在何處？」周天黎認爲：「由於中國人的民族性保守，從清代幾百年來的中國繪畫，表現筆法上大都是圍於成法，在羈束重重的格式中，因陳抄襲，缺乏新意。」周天黎曾説：「一個走在時代前端、開風氣之先的畫家，要敢於揮動思想之紙，去抵抗猛衝過來的世俗之獅。」故她一次又一次在超越自我中進行藝術的變法，千山獨行，痛苦蜕變，開拓創新。

近幾年，喜愛購藏周天黎字畫的美術愛好者、藝術品收藏家越來越多，日本、臺灣、大陸、韓國、英國、澳洲、法國、美國等地慕名而來的求畫求字者經常不斷，字畫價格在社會上也被不斷抬高，但周天黎「心如清水不沾塵，看破浮名意自平」（見周天黎2002年的書法作品），並謙遜地自稱祇是個「平凡的畫家」。爲了把更多的時間投入在自己的繪畫創作上，她竟拆去了個人聯絡電話並棄用手機，又深居簡出，經常婉拒應酬活動和新聞媒體的採訪。每天下午五時到凌晨二時，是她藝術情緒最活躍的時間段，這時，在她香港燈火通明的畫室裏，可以看到她在藝術創作上默默耕耘的單薄身影，繼續著她多年寂寞藝履的奮勇獨行。孤境孤才的周天黎内心的精神世界卻是異常的豐富，現實生活中的女畫家也充滿著理想主義的色彩。她在一幅畫作裏題上「不飛空中耀目，祇顧默然前行」，這不就是周天黎自身形象的寫照嗎？

另外，還應特別提到的是：周天黎這十多年不光在繪畫上求新求變，在書法上也藝事大進。書法大師啓功老先生在16年前就一再叮囑周天黎要書畫並舉。中國著名美術家黄苗子早年就撰文説：**「周天黎女士深知中國書法和繪畫的血緣關係，她刻苦致力於王羲之、米芾等古代大書法家風格的探討，書法增加了她繪畫的藝術深度，使她運筆縱横，綫條豪邁有勁，墨氣淋灕。」**（1987年3月23日香港《文匯報》【周天黎的畫】）她的字有歐陽洵的險勁骨力，米芾的豪放不羈，王羲之的嫵媚飄逸。繪畫使周天黎的書法更運筆縱横，行雲流水、得心應手；同樣、書法也使周天黎的繪畫更富有筆意、更有韻味。

周天黎語：**歲月無聲任去留，筆墨有情寫人生。**或許，像梵高、塞尚；似唐寅、徐渭，

冥冥之中她的生涯也難以逃脫作爲一個真正藝術家命途多蹇的苦澀宿命，但她作爲一位飲譽海内外的著名畫家，已經開創出一片廣闊的天地。與生俱來的藝術天分加上後天的傾身投入，終於使她登上了藝術高峰，她把女性的溫文儒雅與男性的陽剛大氣和諧地融匯於一體，形成自己清奇脫俗的藝術風格，表達了她對真、善、美的執著追求，她是卓然特立獨樹於當代中國畫壇乃至世界畫壇藝苑裏的一朵奇葩！她終將成爲大師級的畫家載入史冊！或許，在當前的現實環境中，許多人一時還很難感到一位天才畫家的孤詣與特出，但我可以用不容置疑的語言預告世人：歷史將證明，周天黎的那些傑出的藝術作品必將流傳於世，周天黎的一些經典作品必將成爲國之瑰寶！周天黎有一方閑章：「方外畫師，隨緣成跡。」她已從藝術的「必然王國」躍入了「自由王國」。人們有充分理由相信，周天黎將以自己卓越的藝術成爲當代美術史寫下獨特而燦爛的一頁。

（薛家柱係中國國家一級作家。原刊於2004年12月16日《中央日報》，2005年1月號香港《鏡報》月刊刊出主要内容，作者修改後再刊發於2005年10月29日《美術報》。）

「走資派」之子陳紅軍 (1971年)

論周天黎《生》創作的成功和意義

■ 蘇東天

　　《中央日報》編者按：《生》是中國繪畫史上罕見的驚世傑作，更是花鳥畫中的第一名畫，它對真善美的追求達到了極致，它所表達的意境和思想內涵超越了政治、經濟、地域、種族、階級以及黨派的各種侷限，站在道德和哲學之旁也能並立而無愧。它透穿迷霧重重的歷史衍變，以愛惜人類的慈悲心腸，帶著極大的人道痛苦和希望之光，向整個人類啓示著人生深一層的境界；向整個中華民族發出了最嚴厲的拷問：悠悠五千年了，爲什麼一再重複歷史的血腥？人們難道永遠無法參透天地宇宙、社會人生的玄機？難道永遠逃脫不了我活你死、生靈塗炭的興亡戰火？難道永遠祇有承繼著在毀滅中才能得到生復的惡性輪回？！《生》的價值和影響甚至遠遠超出了作品的本身和一般的藝術範疇，堪留百代之奇。它是人類文明史上最偉大的藝術作品之一，也是全世界華人的共同驕傲，因爲它是一位中國畫家的天才之作。本報今天以較大版面刊出這幀藝術瑰寶，並全文轉發《美術報》於2005年11月5日發表的《論周天黎〈生〉創作的成功和意義》一文，以饗讀者。

　　「真正的藝術家是悲憫的，對人世間的苦難懷有一份同情。要堅守藝術的道德底綫、正義的邊界，並始終真摯地關注著人類的命運。藝術創作的一種最高境界是表現悲劇性之美感；是一個畫家自己的生命、靈魂、良知，對真、善、美最真誠的獻祭！」

<div align="right">——周天黎</div>

　　《生》，這幅具有時代高度的藝術傑作，將隨著時日的推移，愈益顯示出它的巨大生命力，及重要的現實意義和歷史意義。偉大藝術的美學照耀在於精神，正如臺灣《中央日報》轉發《周天黎作品的藝術成就與特色》一文中的「編者按」所指出：「《生》在近兩千年的

中國花鳥畫史上，具有里程碑式的成就。……隨着時間的推移更彰顯出永不磨滅的深刻內涵。它的價值和歷史分量不可低估。」（2005年10月20日）

生，乃是生命的本質和尊嚴。因此成了人類文明史的靈魂和世界文化藝術史的主題。尤其是人類文明史進入了現代，卻經受了兩次殘酷的世界大戰，之後又面臨著核武器災難的威脅，在人類自我毀滅的陰影始終伴隨人類的新形勢下，使人們更深感到生與生存的權利和生命尊嚴的無尚意義。因此，人們殷切希望21世紀能成爲社會穩定、和平發展、民主法治、「以人爲本」的體現生命尊嚴之世紀。如晚年倡導「講真話」的文學巨匠巴金在「文革」災難後所説：「多少發光的才華在我眼前毀滅，多少親愛的生命在我身邊死亡。」在青少年時代目睹斑斑血跡、深受生死煎熬的周天黎，深深剴切生與生存權利和生命尊嚴的絕對意義，由此加深了她對嚴酷的社會現實和人類史太多苦難的深刻認識，從而形成了她悲天憫人、堅貞正義、倔強坦盪、仁慈樂道的秉性與情懷。她1986年創作的名畫《生》，以十分老辣簡潔的藝術畫面，昭示著人類命運深一層的境界與意義，揭示了潛藏在人類文明光輝表層下的杌隉、奇詭、殘酷、波瀾，強烈的視覺衝擊力和藝術感染力，會使讀者感到前所未有的沉重，引發前所未有的反思。這是畫家長期凝結於心靈深處的生死情結的總宣洩；是其對人類文明史中一切反人類的野蠻殺戮、殘害生靈罪惡的詛咒和鞭韃；是其對新世紀文明發展的嚴正警示；是其對未來人類社會和平與幸福的虔誠祈願；是其對人類生命信念的盡情歌頌！這位諤諤於世、才華縱橫的女畫家在鋪天蓋地的夜色中，站在峻峭的藝術哲理之巔，獨自眺望遠方的一縷曙光，出鞘的思想之劍，寒光劃破長空。她以超強的藝術敏感性，用她的天才之畫筆詮釋著自己對人生、命運與時代的理解。這是能引起一切思想者巨大道德疼痛的藝術天籟之音的採擷啊！

西方現代藝術的開創大師畢加索曾於1937年6月創作了壁畫《格爾尼卡》，它是以暴露和抨擊德國納粹法西斯殘殺無辜人民的戰爭罪行、呼籲世界和平爲主題，因此轟動了當時社會，成了現代美術史上的不朽傑作。若以此作與周天黎的《生》相比較，兩者雖在藝術手法的運用上有些類似，如古典主義、象徵主義等；但周天黎是立足於中華民族文人畫之傳統，融中西文化於一爐，以大寫意花鳥畫爲藝術特色，進行了成功的創作。《格爾尼卡》的藝術語言，運用了立體、抽象主義，畫面象徵性的物象，使人不易看懂。而《生》的藝術語

言則容易領會。如十字架、烏鴉、被砍伐的枯樹椿、野棘盤成的花圈，這在東、西方與死亡相聯繫的文化中，涵義是固定的，婦孺皆知。看畫面以如椽大筆，著力描繪、渲染死亡的淒楚悲哀，無論物象和色調，都給人有難以承受的負重感，這是歷史與現實的映現，這是給予人類文明心靈的重壓！這也是人類文明史永恒的主題！然而，挺立的杜鵑花代表著生的無限希望。來臨的春天是美麗、歡樂的，哪怕是岩漿鑄成的冰凍，哪怕是泠月無聲的沉寂，都難以擋住萬物的茁壯生長，生機勃勃的生命力終歸是大地的主宰。生、生命，是多麼崇高而偉大。啊！春天的大地總帶給人和自然無限的希望與暇想。由此，進而言之，在其作品的涵義上，《生》則要比《格爾尼卡》具有更積極的人類生命信念，因而藝術思想上也更為深刻而崇高。再說，《格爾尼卡》的成就是畢加索那個時代、那個國家的。而《生》的卓越是屬於我們這個時代、我們這個國家的。

人類在經歷了20世紀空前的戰爭災難之後，並沒有徹底地接受教訓，人殺人、人吃人的悲慘歷史仍然在延續著，幾個大國所擁有的核武器足以多次毀滅世界，人類末日的危機恐懼始終重壓在人們的心頭。地球上貧窮地區的政治、經濟、社會環境、醫療衛生、文化教育等等，並沒有得到改善，成千上萬的婦女兒童，被饑餓、疾病及自然災害奪走了生命。在我們中國，幾千年的封建皇權專制使多少人頭顱落地，各路梟雄爭奪天下、改朝換代的連年戰爭，莫不以人民的流血為代價。在目前，隨著經濟建設的迅速發展，精神文明卻沒有得到應有的提昇。而高尚文化精神的喪失，致使人們內心道德約束力嚴重失衡。一些被金錢腐蝕了靈魂的政治人、經濟人，文化人，黑白兩道人，異化成了沒有人性的動物，八苦相煎、五毒俱存，巨蠹碩鼠，似蠅爭血，瘋狂地吞噬著國家和人民的財富，視弱勢人命為草芥。在金錢面前，人、人生、生命都顯得卑微而屢遭羞辱，缺少對生命尊嚴起碼的尊重。對此，周天黎在幾年前曾袒露過自己的心聲：「崇高的藝術決不能成為經濟和權勢的奴僕。如果人的生存，祇是為了權位、商業和金錢，缺乏對高尚精神、對高尚文化的追求；缺乏博愛、信仰和互助、自律，大家都不去服從美與愛的準則，我們人類的性格祇會變得更加陰暗、暴戾，人與人之間就會增加更多的可怕欺詐，世間也必然會產生更多的罪惡。所以，我希望自己的作品同時也能給人以思考的力量。」

她最近還撰文表示：「作爲一個終身追求藝術的畫家，我不可以讓虛僞、冷漠和苟且來代替我的真性情，我要在浮躁的世風中立定精神，我的靈魂必須選擇堂堂正正地站立。因此，我不會在自己的作品中自嘆自怨，即使面對世俗暮靄中的蒼涼，我也要讓它們充滿力量，我願意作人生本質中美與善的證人。」（《我願作人生本質中美與善的證人》，2005年9月3日《美術報》。）說得多好啊！這就是周天黎的人格和情操，畫如其人，内心視野如此寬廣的藝術家，才能創作出《生》這樣的不朽藝術傑作。

《生》，是生命論的藝術，也是藝術的生命論，更是力透紙背，情透紙背的形象哲學之花朵。它表達出了時代的最強音。它是對一切殘害生命罪惡的無情裁判！她向歷史和世人展示了人類精神的最高標誌——生、生存是人和一切生靈的權利，生命尊嚴不可侵犯！生命精神百毀不滅！因此，《生》的誕生，從藝術語言上印證了人類的崇高理念和精神格局，展示出人類良知的力量，震古爍今！這，就是《生》創作的偉大成功和意義！它不僅是中國花鳥畫繪畫史，而且是中國和世界美術史上的不朽傑作，也是整個人類文明史上最偉大的藝術作品之一。

（蘇東天係著名畫家、資深教授、美術評論家。原刊2005年11月5日《美術報》，2005年11月17日《中央日報》全文轉刊。）

天道鑄藝魂 大德映心畫

——讀當代中國花鳥畫大家周天黎

■ 童麗莉

她，是一個成長於文革歲月的曠世才女；

她，是一位癡守於藝術殿堂的精神貴族；

她，是一名跋涉於靈魂巔峰的虔誠聖徒；

她，是一面驚艷於當代畫壇的人文旗幟。

一

「強烈地感受，敏銳地觀察，新穎的構思和準確地組合能力，一旦均衡地有力地集中在同一個人身上，並且不是依照規則的力量，而是像自然本身那樣自由不拘束地，同時地發生作用，那他們就構成天才……。」每當我看到意大利著名文藝評論家福斯科洛説過的這段論述，就會想起一位對照人物。她，就是一直堅守自己的精神譜系和具有獨立藝術視野的當代中國花鳥畫大家周天黎。

天黎先生學貫中西、思想格局博大，並且具有一種藝術天才獨有之高度敏感的知覺力。讀她的繪畫，讀她的文字，對於我來説，是一種至高的精神仰望。從八年前見到她的第一幅紫藤作品起，到2008年北京奧組委特邀她繪製法國國花《百合花》，再到新近出版的《周天黎作品・典藏》畫册，我一直在關注著她的藝術創作，感到她傾注於紙墨之中的，是一種精、氣、神俱在的正義與宏大，並以一種燃燒靈魂的方式，傾述、高歌著對生命精神和天地大美的感知。

這一段鑴刻於周天黎全球官方藝術網扉頁上的文字，透露出天黎先生最深刻的思想求索：「我要再一次闡明我的藝術觀點，藝術良知擔當著藝術的精神，藝術的精神體現在藝術

的良知。——它不僅是中國美學格調的重要表徵，更是中國藝術的核心和靈魂！」當初，我曾反覆揣摩先生的這句話，並未了解其中深意。但當隨著對先生的畫作及文字越來越多的親近之後，我彷彿慢慢接近了這位大畫家的内心世界。

天黎先生的藝術創作深刻表現了人類心靈世界的悸動，無論從畫面上，還是從她那激情飛揚的文字中，我們能深切地感受到，作爲一個女性的周天黎，内心卻蘊藏著强悍的精神力量，因此，她的藝術内涵也是極其豐富和激情恣意的。這種激情，可理解爲是一種擔當情懷，一種藝術的化境。對於藝術創造來説，這無疑是一種十分可貴的境界。因爲，在中國的文化傳統中，「境界」指的是人内心的强大，通過藝術家所從事的某種創造性行爲，展現出來的一種力量和意志。在這種狀態下，人的精神指歸，達到的萬物化一之境，是一個人精神慰藉從必然王國向自由王國的轉變。她的繪畫作品，無疑也就是其心性、情懷從内到外的一種外化，深刻地表達了她内心的獨特審美趣味和對於世界、對於人性的尖鋭觀點。

她的作品讓人體會到，畫家力圖把對自然萬物的狀物抒情提昇到傳神寫意的高度上來，使自己筆下的花鳥，在思想的觀照中獲得哲理的契機。南北朝繪畫理論家宗炳在《畫山水序》中説：「聖人含道映物，賢者澄懷味像」，「含道」是指聖人對世界本性的認知，「映物」則是以這種認識去觀察世界，體味世界，把握物象在人心中的感悟。正是牢牢把持著這種觀點，天黎先生獲得了一種超然於物象之外的審美眼光和智者情懷，畫中的感情、思想，通過一種符號性的共通、理解，構築了强烈的象徵性特點，不僅給人以藝術震撼，還給人以精神的啓示。

<div align="center">二</div>

天黎先生是一位睿智的思辨者，長期的藝術實踐中，始終是藝術與哲學雙重思維的深度存在。她認爲文化既有傳統的優勢，更有不斷介入時代優勢發展的需要，故她在對傳統文化系統的梳理、剝離、繼承、重建的過程中，以現代理念和人類先進文明進行新的價值觀念、思維方式、審美情趣的定位。她忠實於民族文化命運，同時忠實於心靈的故鄉，她熱愛傳統繪畫，卻不順從繪畫傳統，她一直强調對傳統筆墨「守之者俗，變之者新」，一定要突破傳

統筆墨技巧的某種陳腐老套，根據藝術個性創造出新的筆墨。她向來用筆用色果斷、豪放、精確、雄渾，用墨用水酣暢、潑辣、脫俗、蒼澀，結實而富有表現力的綫條，曠達凌厲的揮寫，時淡時重又唯美的色潤，包括畫面上的留白、題詩、印章、書法，都表現出她對文人畫傳統精神氣質的深刻理解。但天黎先生認爲學術資源不分古今中外，她的中國畫創作成功地揉和了西方藝術中的形式法、透視法、幾何圖式及塊面色彩與符號像徵，又融進了中國傳統書法的韻致律動，拓寬了畫路。

許多論者認爲，她不僅僅是技法，而是傳統藝術當代化的精神演變上，新的藝術形態學的美學意義上，將東方文化語境中的「意象之思」和西方藝術脈絡中的「抽象美學」進行了內在的交融與幻化，以審美的創新意識，將物質世界最本質的規律抽取出來加以藝術地呈現。由於她駕馭筆墨能力的精熟，能筆隨心運，進行「遠取其勢」、「近取其質」型的開拓，步伐堅實，自成高格，所以不但沒有丟失「骨法用筆」的剛勁綫條和「五筆七墨」之氣韻生動，反而進一步在賦色暈染、豐富光影、體式變形、格局營構、哲思雋永和整體觀察法等方面增強了莫大的助益，衍生極爲豐富的墨象和色階變化，創造出了新的、不同凡俗、神彩飛揚的周畫風貌。評論還認爲，這位翰墨大匠獨具膽識的創意和自由不羈的精魂鑄就出了黃鐘大呂般的藝術，使其立於中國當代藝界學術的峰層。

<div align="center">三</div>

有信仰和追求的人總能帶來時代精神的刺芒。她清醒地認識到藝術在人類文明史上的主體意義，明白高貴的人格必定源於高貴的文化，人類藝術精神魅力的枯竭意味著人類的精神危機，並將導致人由心靈的存在降低爲物性欲望的存在。所以，她極爲倔强昂揚地提出並實踐「知識分子藝術家的當代使命」這一宏大命題，正視美術界理想信念的折損與萎靡，倡導藝術家要有憂患意識、責任意識和創新意識，鼓勵藝術家們自身人格品質和思想精神的提昇，走出人性惡的泥潭，申張善的道德價值，以行證道，强化生命的審美意志，從而創作出更多有靈魂有思想的好作品，促進高尚文化、高貴精神的傳播，健全社會的良性發展。

「文藝復興三傑」達．芬奇、米開朗基羅、拉斐爾不但集中體現了歐洲文藝復興時期美

術的高度成就，更重要的是他們這群先行者引領的前沿性的文化思想，形成以「人」爲中心的人文主義，擊碎了中世紀極權主義傳統以上帝的名義對思想和心靈自由的禁錮，帶來了一場反對封建觀念、擺脫中世紀宗教教義和封建思想桎梏的科學與藝術的革命。天黎先生以她站立的高度看到：**中華文化的復興是一個超越歷史宿命的精神創造的過程，意味著哲學、史學、法學、文學、美學、社會學等諸多文化形式的全面崛起。**因此，她一再指出：「祇專心專注於藝術本身的學問是不夠的，需要涉進到人類社會文化這個整體學問，需要豐饒的文化精神和高貴的生命哲學作心靈的内涵。」她在信仰和堅守、理想與激情中，以自身的體驗、感悟和反思，執著於當代視覺的哲理思考和關於社會正義的理想，波瀾壯闊地在文化及其人文精神的層面上展開藝術實踐，產生出感動歷史的精神魅力，反映了時代的精神氣象，因而使她成爲中國美術界、乃至海内外整個中華文化藝術界令人矚目的人文藝術的領軍人物。

藝術家來源於世俗。然而，**對一個藝術大師來說，就必須完成自己超越世俗眼光的修煉。**天黎先生曾作詩自喻：「女媧補天所剩水，一滴融成千年淚。不羨九霄錦秀地，爲緣人間苦輪迴。」女子之美，如水；女子之大，更如水。先生本性，「善」之大者，「真」之大者也！因此便不難理解先生筆從心出，真性真情地抒寫胸臆；因此便不難體會先生一腔正氣，憫天憐人地慈悲助孤；因此便不難領悟先生持堅守白，以生命的真誠爲藝術獻祭。很喜愛天黎先生書老子言：「天之道」三字，「人之道，爲而不爭；天之道，不爭而善勝。」如此格局，正是天黎先生心中之道。當一位女藝術家，情若涓，氣若濤，如何不讓天下鬚眉君子崇仰折腰？當一位人文俊傑，修水德，明天道，又怎能不繪成筆透蒼生的時代思考？「作爲一個在生存中體驗生存意義的藝術家，我無法背對世界。」我甚爲讚賞先生的這一句真言。人類共同堅守的良知底綫應該是一致的，至真至善才是至美。目前還有多少畫家具備如此深邃的思維分解與知識涵養？具備如此善於思考與胸懷文化托命的理想主義？而周天黎先生真誠執著地追尋著中國繪畫的精神張力，傲立於藝術孤峰之上，書寫著世間生命的大美和一位藝術大家的尊嚴與理想。

（該文作者童麗莉係《浙江在綫》【世紀美術】主持人。原刊2010年11月6日《美術報》。）

純真藝術 淳色人生
——我讀周天黎先生的畫

■ 陳櫻櫻

紅色薔薇
紫色藤花
墨色層影交纏

純真藝術
淳色人生
去留無意
終是浮生寄翰墨

伊
越過繁華
祇爲了靠近真知
夢
爲思而在
祇爲了追問精神

於千劫萬難中磨礪
於千思百解中頓悟

以一種寂寞

代替

另一種寂寞

大野裏的孑立

執著

永恒

一

很多時候覺得在我們這個時代，具有詩性精神格局的藝術家周天黎是孤獨而珍貴的。她喜歡古希臘富有傳奇色彩的哲學家赫拉克利特那樣的心靈表達和精神傳統；她向往畢達哥拉斯學派那樣對於有關生命和宇宙之間對應的思索和體悟；她一步一步走近屈子行吟「路漫漫其修遠兮，吾將上下而求索」時的氣節風骨；她在迷濛的歷史煙雨中閱讀魏晉玄學，又苦苦追尋竹林七賢的曠逸放達，嵇康臨刑前從容絕奏的《廣陵散》，前曲幽噎、黯然銷魂，後曲空明有力、海闊天空，周天黎對此心神共鳴，欣然又悵然間讀懂他絕命的一刻，成就了這位絕世奇人的千年絢爛。她靜靜地心悟到教堂尖頂指向的才是精神的永恒，她是中國美術界大漠清泉一樣稀少的異類，因而，她獨特的人文氣概、審美氣度和思考語境經常難以被忙碌的世人悉心領略，不過即便如此，她依然有一股佈道者的堅定毅力和信念，自始至終用心深細地做著自己的藝術，然後似一塊塊閃發著靈光的醒醒石，投向濁氣霧層下的芸芸衆心。

品鑑視覺下風格特異、立意高標的繪畫語境，有信仰中真摯堅守的文人情操，有思索裏悲天憫人的精神取向，又常常，宛如一隻隻美麗的蛾兒，在烈火中奔騰與飛舞……

周天黎有一幅作品，題的是「孤卓立大野」，並蓋有兩方印，印一爲「去留無意」，其出處爲陳眉公輯錄《幽窗小記》中記錄的明人洪應明的對聯「寵辱不驚，看庭前花開花落；去留無意，望天空雲捲雲舒」，大致意思是爲人做事能視寵辱如花開花落般平常，才能

不驚；視高位去留，名利得失如雲捲雲舒般變幻，才能無意。周天黎取「去留無意」寥寥四字，卻深刻道出了她對事對物、對名對利的態度：得之不喜、失之不憂、寵辱不驚、去留無意。可見其心境與北宋偉大的改革思想家範仲淹之不以物喜、不以己悲，實在是異曲同工，並且都具有悲天憫人的曠達胸襟。印二爲「浮生一夢寄翰墨」，浮生一夢出自唐代李咸用的《早秋遊山寺》：「至理無言了，浮生一夢勞。清風朝複暮，四海自波濤。」人生就像短暫的夢幻，唯有翰墨作爲依托，丹青長留，難怪周天黎能寫出「歲月無聲任去留，筆墨有情寫人生」的對聯，難怪她如此勤奮又近乎癡迷的作畫與寫作，爲的祇是給人類留下寶貴的精神財富與藝術財富。大凡有卓越成就的人都是在孤獨中成長和思考的，周天黎就這樣在「孤卓立大野」裏展開著對藝術孜孜不倦的追求。

<div align="center">二</div>

　　讀周天黎的畫作，需要早期、現在、未來一起品讀，因爲各個階段的作品都大不同，也都很出色。從早期的古樸清新，到現在的蒼茫氤氳、大氣磅礴，到未來的無限可能，這樣一路看過來，才更能品味出她畫作裏恣肆淋灕的滋味與深重的人文内涵。讀周天黎的作品，需要畫作和文章全面細讀，才能走近其内心，她襟懷坦盪，意存高古，一生投身翰墨，始終堅守著一個文化人的自由品格和獨立思想。周天黎在《論藝術》一文中精粹地道出：「我願意做人生本質中美與善的證人。」每每看到此，讀者的閱讀旅途總會被其一腔青碧的激情所照亮，其意慈悲，千秋絕調，生滅可度，離苦獲常，莫名的鼓舞和感動湧上心頭，有良知的人很難不被喚起崇高感。有時看到摻雜著江湖味、流氓氣和奴才相的美術界，我常常想：我們社會最缺少的就是這類精神純真的人文藝術家！一個民族產生不出偉大藝術原因之一，是否就是在於藝術家高尚心靈的缺失？

　　在藝術理念和藝術創作上，周天黎從不迴避對社會史的認識和反思，從不用甜膩膩的繪畫形式及時髦的言論取寵，始終堅守著自己的藝術信仰，她的審美的觸角裏，内蘊著伏爾泰、盧梭和雨果的精神資源，有著一種深刻的悲憫情懷及對人類命運的叩問，她那凝聚於人格的宗教情懷和卓然不群的藝術追求已有機地融合，爲人們提供了無限神往的精神空間。在

無數次凝視、翻閱她的畫作文集後，不安穩的目光總是被她神明警惠的粹真聚焦：周天黎，一位孤卓立大野的以靈魂為指歸藝術家，以「真正的大師是求道者而非求利者」的特質，讓人們體味到了一個民族文化精英的高貴脫俗、大美如玉和思濤拍岸的精彩。她在文章中提醒我們：「一個走在時代前端、開風氣之先的畫家，要敢於揮動思想之紙，去抵抗猛衝過來的世俗之獅。」而她的人文意志又是那樣的飛揚和決絕：「我都願以身相殉，做一個飛流直下的大瀑布的孤魂，為中華藝術人文精神的飆揚匯流湧潮，以響天徹地的呼嘯吶喊，去衝刷人性中的精神荒原！」存在詩意的浪漫裏，忽然間，我明白了飛蛾撲火似的苦戀，不是因為火有魅力，而是因為燃燒後瞬那間無比瑰麗的定格，周天黎對藝術的執著就像飛蛾撲火般的義無反顧，她從事藝術，不是世俗意義上的名利追逐，而是因為憂患難禁，天命自承！

<center>三</center>

周天黎的藝術，從「以技入道」開始。她潛心研習過前人筆墨，但她反對因襲模仿、程式僵化，圍城自困，於傳統中自有所得，認為筆墨無止境，風格不流俗。加上她對造型和構圖的講究，使得她在畫面佈局與位置經營上不落常套，出奇制勝，再加上她有極高的藝術素養、出眾的藝術才能，使她對傳統具有理解上的深度、把握上的廣度、及運用上的嫻熟。正統大氣的筆墨，靜敵無極的意境，深有古意而不乏現代個性的創造精神，將氣韻、骨法、形象、文心歸於一畫，形成了異彩紛呈、燃燒視野、穿透心際的藝術風貌。

周天黎關於繪畫語言的探索，幾經思變，跨越了中西方文化的藩籬，在對老莊哲學和儒釋道三教異同論的研習中，又深入到幾千年文人畫的精髓與古希臘文化的源頭，打破了中國傳統繪畫藝術固有的概念。周天黎的畫，有時簡潔含蓄，有時狂放不羈，圖式多變，章法自成，在正宗的中國畫傳統筆墨下，納入了西方抽象主義的圖像，在西方的印象主義、抽象表現主義中找到很多共通和內在聯繫。西方印象派注重畫面的光與色，追求畫面的跳躍感與光感，周天黎用中國畫的知白守黑理念，滲和著西畫的色彩與構成，同樣營造出這種富有躍動節奏感的藝術效果。同時，她以精英和經典意義的藝術思維，展現對生命本質、對人與自然這些終極命題的關注與揭示。這種包括思想和精神價值上的創新，才是真正的傳統中國畫的

高層次的創新，真正沿續和發展了中國畫的命脈。今天，藝術愛好者們驚喜地發現，一位當代大畫家用最虔誠的方式、用最深情的筆墨、用最真誠的心靈，歷經數十年磨礪，創作出了一幀又一幀感人至深的藝術傑作，使傳統的水墨文化精神在新的時代得以薪火相傳。

作爲一個藝術策展人，我記不清有多多少少五顏六色的畫作在我眼前流過，對著精美的《周天黎作品·典藏》畫集，我讀著讀著，發現了我意象裏一直在尋找的一種七彩之外的色調——淳色。而這卻是周天黎畫作的主要色調！我明白，猶如精神家園祇能經由内心的體悟抵達，這種淳色，不僅僅來自於墨彩的調合，它必須取自於内心的充實與真摯，情感的豐厚與純真，人生的困苦與磨練，追求的赤誠與超越。在淳色面前，美學上的深遠意蘊點燃出一種天地曠野的靈犀之光，吸引著我們成爲周天黎藝術的虔誠追隨者，使人的物性存在向靈性存在引渡。從她處處流溢淳色的畫作中，被其淳色的藝術内涵感動著，被其淳色的精神追問啓發著，被其淳色的人性尊嚴和人道心胸包圍著，被其淳色的文化認知熏染著，甚至：她那滲透淳色的眼睛會讓我們的心靈濡濕，她那表達淳色的語言會讓我們的夢境溫暖……

（該文作者陳櫻櫻係獨立策展人。原刊2010年11月6日《美術報》。）

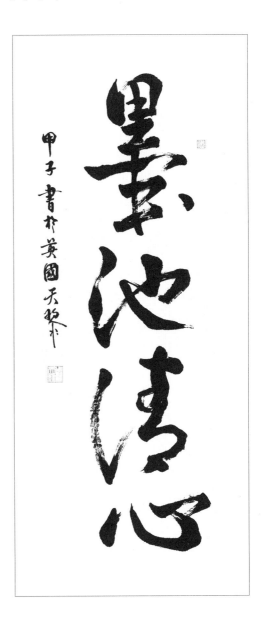

周天黎的藝術之魂

■ 羅 岩

　　臺灣《新生報》編者按：周天黎是一位具有敏銳觀察力和獨立藝術視野的當代中國花鳥畫大家，其優秀的心靈品質與傑出的藝術成就、卓越的藝術見解，一直受到海內外華人社會及國際文化藝術界人士的關注。她敢於自我否定、自我求變、自我更新的藝術創作歷程和閃爍著理性光芒、飽含著探索精神的藝術思想，超越了不同意識形態的侷限，贏得了眾人的尊敬，享有頗高聲譽。她在「文革」時期偷偷創作的系列素描作品《無奈的歲月》，體現了在風雨如盤、刁鬥森嚴的日子裏，她仍情仇怒意，一枝畫筆堅守著中國畫壇的尊嚴與良知；她1986年創作的驚世名畫《生》，在藝術和思想上所達到的造詣高度，使其成爲花鳥畫中至今尚無來者可追的經典；她今年2月底發表的萬言長文《中國繪畫藝術創新與發展的思考》，大氣磅礴，涇渭分明，滌舊盪瑕，席捲朝野，被許多專家學者稱譽爲是「五四」新文化運動以來，中國美術界最有思想性貢獻的重要文章之一。作爲一代畫師和孤獨的精神守望者，她以清醒者的傲岸，辨析中國傳統繪畫的利弊，突破傳統審美觀念的束縛，千山獨行，在自己的藝術天地裏自由翱翔。今天，越來越多的世人明白：周天黎確實是一位具有高度藝術修養和奇才獨創的藝術家，她在中國藝術史上的價值不可低估！本報今天刊發《周天黎的藝術之魂》一文，讓廣大讀者對這位畫壇大家有更深入的了解，同時也爲後世的研究者們留下一份珍貴的藝術史料。

作品蘊含人文思想　呼喚靈性生活

　　最近一段時期，香港著名女畫家周天黎的作品及評價在海內外又引起了很大的關注。2004年12月16日，臺灣一家主要報紙，爲介紹和推崇周天黎的藝術成就，用一個整版篇

幅，發表了國家一級作家薛家柱的長文《周天黎的藝術世界》和中國《漢語大詞典》編委、中國美院教授、評論家吳戰壘的評論文章《畫家藝術匠心的巨製——〈生〉》。同時，不少學者、專家和美術愛好者紛紛發表自己的看法。大陸和港澳、臺灣以及歐美在內的一些海內外媒體，都發表了對周天黎作品的評論。《中國時報》也派出主任級資深記者趕赴香港專訪周天黎。一時間，這位砥名礪節、卓然傲立、巍巍大氣、有著歷史分量的藝術家的美學思想和繪畫藝術成爲許多人的熱門話題。

周天黎的作品爲何有如此大的藝術魅力，一再成爲文化聚焦點？她的繪畫藝術的風骨精髓究竟有何內在底蘊？這是廣大藝術愛好者最爲關心和想探究的。筆者認爲：關鍵在於周天黎的作品有深刻的人文思想；在巨大的金錢力量腐蝕下導致精神貧乏的現實社會中，發出了對靈性生活的呼喚；面對巧言令色的功利世界，始終堅持著自己的人格理想與藝術信念；置身混濁世態，不但不爲他人的勢利而喜怒哀樂，卻能蹶然而起，槌鼓撞鐘，讜言嘉論，追求著人品與畫品的完善。當不少藝術家被傳統文化中狹隘保守、封建落後的傳統規範緊緊羈束時，她卻以心態的自由和精神的獨立遨遊世界文化的燦爛星空，吸納西方藝術的精髓爲己所用。當許多伶俐乖巧的中國畫家在漸失道德戒律和精神信條的環境中滋生繁衍時，她卻以思想活力的個體沉浸在關於生命與死亡、真理與自由、人生與藝術的思考中，並從中獲得了充沛的精神資源。所以在她的作品裏，可以發現她一直深刻地表現出描繪對象內在的生命——真、善、美的本質。她的藝術融西方的表現主義和中國傳統繪畫於一體，筆下的色彩和形體都服務於她情感經驗的表述，傳達著她靈魂之舟的絮記。

才情感性理性兼具　驚世名畫風貌獨特

周天黎是一位具有原創力的當代優秀藝術家，溫和高雅的氣質中，節制、寡言的外表下，凝視思索時，會流露出一股陡然的劍氣，有著異常躍動的藝術靈感，川流著不凡的銳利想法和強力的精神探尋的遞進性。故她的國畫作品裏不但看不到陳腐、俗套，而且常常超越出傳統中國繪畫的構思準則，具有震撼力的獨特風貌，那股情感具體化的縱橫恣肆的精神強度使人們在她畫作前停下腳步久久不想離去。她曾經有一幅在國內外引起轟動的國畫作品：

《生》，上方是一隻烏鴉棲息在十字架上，下方是殘椿斷藤中正在綻開新花。烏鴉、十字架象徵著死亡；杜鵑花代表劫後新的生命。老辣精到的筆墨技巧把兩種極端物體巧妙地組合在一起，形成了強烈的反差，撞擊出出奇制勝的突崛效果，美麗和絕望重迭在一起，深邃的哲理思想，造就出凝重的藝術感染力，令人悲憫，又令人震顫。畫面裏表現著殉難之地正怒放新生的紅花，新的生命正從死亡中得到重生，有一股無數熱血凝聚而成的精魂化作出來的天地正氣。周天黎從遠離世俗的高度來思索人類的生死歷程，並切入波詭雲譎的歷史罅隙，在簡潔的尺幅之中，竟然描繪出飽經憂患的華夏民族曾經遭受的萬般劫難、永不屈服的民族脊樑和最終美好的希望！

不少美術界和知識界人士認爲：生活是藝術的土壤，時代是藝術的脉搏，《生》這一幀溶合中西藝術，美學命意獨特豐富，充滿浪漫主義色彩的佳作，宣示了人類良知具有不可戰勝的道德力量，它也以現實主義的可敬態度，以不朽的藝術形象，忠實地記錄了中國20世紀的痛苦災難，包括深刻反思人類在同胞對同胞的相互殘酷中，又讓多少同胞瘐死在黑暗中！當然，某種意義上還表達了對中國自秦始皇「焚書坑儒」以來，殺戮總被賦予正義性、殺孽太深太重的封建專制文化的徹底反思，表達了在血與自由的獻祭中，對人類文明進步的傾情謳歌，彷彿有力地表達著人類幾千年來一直企盼著的東西。這位天才女畫家不是用言辭，而是用自己傑出的作品禮讚生命，給極致的美下了自己的定義。從這幀作品中，人們也可以感受到周天黎並不是千重心事盡無言，心底蘊積著的濃烈的思想情感、生命熱力恣情噴薄，正如同火山爆發、泉流滾湧。浪漫的藝術情思蘊含在藝術形象之中，又把讀者的思緒引向藝術形象之外的歷史天空。真是：**昨夜幽燕寒徹骨，憑君妙語迎春紅。一枝畫筆春秋筆，寫乾水墨是生平！**無疑，《生》是當代中國畫壇最偉大的作品之一，也是中華民族和全人類寶貴的藝術財富。

筆者經現有歷史資料查實，該幀被譽爲中國花鳥畫第一名畫的《生》，創作於1986年夏，首次正式發表於1987年3月號香港《良友畫報》；除一些報紙外，後再於1987年5月號香港《鏡報月刊》刊出；於1987年8月號香港《明報月刊》刊出；於1988年10月號上海《文匯月刊》刊出；於1988年12月號北京《世界博覽》刊出；於1990年9月號《臺港文學選刊》刊出。這幀作品還曾於1988年6月，在中國美術界首屆龍年國際筆會上展出，吸引了大批觀

眾，陸儼少先生觀後大爲震驚和讚譽，立在畫前沉思長久，並特地和周天黎緊拉著手，一起在畫前留影。

孽海沉浮　亂世琢磨　筆透蒼生

其實，周天黎早在創作《生》時，就爲自己的藝術生涯定下基調：要突破幾百年來傳統中國畫公式化的美學規範和僵化的教條，作品要凝聚著她對人生的深沉思考，要表現人的生存環境和生命意識。

探討周天黎的人文思想的形成，首先是與她的家學淵源和她成長的人生道路密不可分。她出身於上海一個企業家的家庭，具有與生俱來的藝術天賦。在當時政治空氣緊張的環境下，她的生活充滿乖謬，受到命運之神交錯穿插的賞賜與懲辱。「是非在羅織，自古有沉冤。」（潘天壽死前最後一首詩）而作爲1949年堅持把工廠留在大陸的愛國民族資本家的父親，幾次受到衝擊，在「文化大革命」中，老父又和「走資派」一起被「造反派」毒打鬥爭。昊天不善，寒蟬淒切，終因經不住折磨，被逼喝「滴滴畏」農藥自殺。緊接著全家又被掃地出門，兄長也死於非命，家破人亡。在浩劫中，她親眼目睹了自己尊敬的藝術老師一個個被關進了「牛棚」，倔强的她卻敢於偷偷拿著畫作到「牛棚」向老畫家去求教。在這種逆境中成長的周天黎，有著一種崇尚君子人格的古道熱腸，耿直、堅毅。雨夜孤燈，明月缺；亂世琢磨，茫茫劫；筆透蒼生，浩浩愁！因此，無論是内心情感，還是書畫風格，處處流露出巾幗不讓鬚眉的豪俠之氣、蹇諤之風。**孽海沉浮，世態炎涼，人世間太多的善惡不平、苦辣酸甜、悲歡離合，都賦予這位才華橫溢的藝術家獨特的情思與靈感。**上世紀八十年代初，周天黎離開上海赴英國深造，在香港接受新聞媒體採訪時，就擲地有聲地表示：真誠是藝術的生命，正直是藝術家的風骨，藝術家更要堂堂正正做人，我決不會沽名釣譽，去追逐滾滾紅塵中的浮華！──宣示了一個高尚靈魂在充滿喧囂的環境裏滔滔不絕的精神自由！

周天黎曾先後在英國曼徹斯特、倫敦研修歐洲各畫派的作品。由於周天黎少年時在西洋繪畫方面也打下了堅實基礎，從石膏寫生到人像，畫了數以千計的素描、油畫，這樣，她就善於把西洋畫中的光、色、影等造型藝術手段大膽地融匯到中國傳統畫中來，取得了可喜的

成就。因此，周天黎到香港定居後，在上世紀八十年代中後期，她的作品就刮起了一陣猛烈的旋風，許多家中外報刊和電視臺介紹過她的作品、刊登評介她藝術成就的文章，她的書畫作品也被很多藝術愛好者所收藏。1986年，她的畫册就以中、英、日文作世界性發行。早在1988年，陸儼少院長就聘請她擔任浙江畫院首批「特聘畫師」，並親自向她頒發聘書。20年前，她已是中國畫壇上一顆璀璨奪目的明星。

期許作品不會給時代留下空白

魯迅先生說過：「思想不深的處所，怎麼會産出大的文學和大的藝術來呢？」思想窮人是無法創作出具有博大精神的藝術品，許許多多畫家的思想尚不能達到一個藝術家生命存在的更高層次，故衹能在甜俗化、牧歌式的情調中玩弄技巧、自我消遣。灰色的處世態度也侷限了他們對傳統繪畫的挑戰。對美術界那些庸俗的實用主義的信徒，儘管商業炒作的哄抬吹捧聲震耳欲聾，急功近利應景式的江湖畫、市井畫再大再多，也決不可能成爲一個真正的藝術大師。而從小就受到中國古典文學、歷史故事和西方藝術熏陶的周天黎，年青時就具有詩人的狂狷，面對滾滾長江，她曾慷慨悲歌，仰望三峽峻嶺，她也靜默沉思，兩岸幽古文化的文明碎片，使她的藝術思緒跌宕起伏，激越起那來自內心深處的孤傲和才情，使她無法接受平庸，她期待著完成某種高尚的精神之旅，她得來的是藝術創意的激流，她的思緒更象穿入暴風雨中的海燕，狂飆、搏擊，一枝畫筆猶似梵高創作向日葵、創作麥田烏鴉般的激烈、放縱。《頑石爲鄰》、《昂然天地間》、《衝冠一怒》、《嫉》、《礪吻》、《肉食者》、《不平》、《邪之敵》、《春光遮不住》、《風卷殘荷聽濤聲》、《生》……，一批挾帶著她生命內在衝動又有著奇異美學照耀的傑作橫空出世似怒雷驚電，感性的激情與理性的鋒芒同在。在十年「文革」這場古老民族特定歷史場境的荒唐遊戲結束不久，太多的人類文化良知被劌心鉥目般地封禁摧殘，在這急待衝擊思想牢籠的歷史時期，周天黎出自一個藝術家的歷史直覺和生命情緒，以自己的藝術作品去擊揖中流，衝擊著固有的藝術觀念和價值世界。她敏銳的觀察力和獨立的藝術視野；她對世態獨到的觀察體悟和心靈感受，都源自於她身上那種天然的藝術家的本性，那是一種對現實的冷峻審視和對世俗藝術的超越！

周天黎曾寫過這樣一段文字：「今天的中國畫家們十分需要從觀念層次上去拓寬中國畫的筆墨語言，並去真實地記錄畫家特定的生命歷程和思想歷程，我希望自己的作品不會給所經歷的時代留下空白。」周天黎並不是去淺露地圖解某一個主題、某一種思想，她的作品有著豐富的思想性和獨創的藝術性，她的創作靈感有時更來自宇宙感與人生感的交集，來自她穎悟天界地獄之深邃玄遠後的一種人文底蘊，即是對千百萬人民大眾的悲憫情懷。她曾說：「真正的大藝術家要做社會良知的監護者，是社會道德結構中的堅實基石。能夠在靈與肉、正與邪、善與惡、惘與醒、義與利的矛盾對抗中，思考人生、生命和藝術的價值，昇華自己的境界。」這種悲憫情懷，也是周天黎獨特的人生道路和藝術道路所決定的，是她大半生的藝術生涯形成了她愛憎分明、悲天憫人的思想、性格、感情和藝術情操。這種十分可貴的藝術修養決定了她高尚的藝術境界。

近幾年，在和病魔搏鬥中挺起身來的周天黎，以頑強的意志，在自己的藝術創作中又進行了大膽的變法，在美學上追求新的高度。周天黎的那種「逸筆變形」畫法，是豐富的簡潔，深刻的平淡，從容的自信，是她藝術技巧上的一大創新。周天黎的近作，用筆更恣意奔放，畫面更簡約練達，格局更高遠，融豪氣、清氣、逸氣、靜氣、書卷氣於一爐，風神超邁，氣象萬千。充滿情、意、趣的畫境，又沁人心脾，更加形成了自己獨特的藝術風格。她的寫意花鳥畫格局更高了，也更富有立體感和色彩感，在傳統中充滿現代精神。

鑄就了高貴的中華藝術之魂

周天黎早年就說過：「一個沒有愛，不懂奉獻，缺乏包容的社會，即使遍地高樓大廈，到處燈紅酒綠，終究還是一個沒有多大希望的社會。視權力和金錢為唯一信仰的人，雖然擁有華廈美服，但他們的靈魂其實在荒蠻的曠野中無遮無蔽。」無論現實是多麼的惱人，周遭的環境是多麼的複雜，她始終保持純摯的赤子之心，對人世間的苦難懷有一份同情。因此，周天黎把那種人文思想中最為寬宏的悲憫人類的博愛情懷，加以昇華、更為淨化。她的心靈返璞歸真，趨於更加平和、更加博大，也就是富有更多的基督精神、更多的慈悲佛心。作品中體現出人類精神始終在追求某種永恒的價值，同時表達出鮮明的人道主義立場。周天黎的

畫現在很少有劍拔弩張的物體和構圖，而更多是以出世的眼，看入世的事，畫的大多是閑花、野鳥、頑石，與衆不同的是這種花鳥頑石樸簡高妙，機趣天然，具有旺盛的生命張力與恢宏的情感，充滿著奇特的靈動性、倔強性與獨創性，使人感受到大自然萬物和睦相處、頑強樂觀的生存狀態，寄寓著畫家回歸大自然、熱愛小生命的人本精神。例如周天黎最近不少畫作以她認爲是最矜持、最美麗、最聖潔的百合花爲題材。她用特創的逸筆變形畫法隨意揮灑出來的百合、小鳥，神態飄逸、疏朗潔淨，無一絲塵俗之氣，表現出對人生的美好理想和願望，「不在凡華色相中」（周天黎題畫）其境界已不是在一般尋常想象所能的範圍之內了。那裏有著生命之泉的汩汩湧動，也是她明澈而高貴的心靈寫照。

「夜寂寥，與誰共鳴？」優秀的藝術天才往往是孤獨的，總是與寂寞並響而行，酸辛悲烈地跋涉在艱難的人生和藝術之路上，深刻的靈魂也常充滿痛苦和衝突，置身衆生喧嘩的社會，保守的政治文化中強烈的世俗性和功利性使周天黎感到思想的壓抑，把繪畫創作當作生命的頂峰來體驗的她，爲了使自己始終步履在自己的精神高度上，她不斷用自己內涵的光去洗滌自己的心，決不以藝術的名義去附惡欺善、追逐名利。畫作中更表現出那種「是真名士自風流」一般的清奇脫俗。這是一種雅量，一種氣質精神，一種登高望遠的大境界，也呈現出這位大師級的女畫家拒絕媚俗之華麗與對醜惡事物絕不妥協的尊嚴，故被許多藝評家和新聞媒體稱爲「幽谷百合、清泠梅花。」「是中國文化天空中一抹最奇麗的彩霞。」

滿腹的才華，畢生的精力，凸顯個性的藝術思考，執著的藝術探索，剛正光明的氣格，仁者無敵的勇氣，以及藝術創作生涯中可貴的求真、求變、求美，形成了周天黎的美學追求、美學理想，構成了她作品人文思想的內在核心精神，鑄就了她高貴的中華藝術之魂，從而使她的中國花鳥畫在新的年代裏，借古開今，獨樹一幟，實現了承前啓後的超越，永久地留給了人類歷史。

（羅岩係著名作家。此文原以《周天黎作品中的人文思想》爲題，發表於2005年1月29日《美術報》第2版和《藝術家》、《浙商》等多家海內外媒體。作者修改後，再由臺灣《新生報》於2006年6月24日刊發。）

周天黎談應邀參加馬英九就職典禮

■ 江之遠

【本報記者江之遠臺北2008年5月19日專訊】應馬蕭辦公室的邀請，香港文化藝術交流協會名譽會長、香港美術家聯合會名譽主席周天黎先生，於5月19日抵臺。這位向來特立獨行、藝術底蘊深厚且深具人文精神，在海內外聲譽甚高又常常持批判性立場的重量級女畫家，這次為什麼會專程前來參加馬英九、蕭萬長先生「5.20」就職慶典活動呢？為此，本報記者在其下榻的臺北遠東國際大飯店，對她進行了專訪。

周先生告訴記者，3月21日晚上10時許，在臺灣停止選舉造勢活動的最後時間，她在香港家裏看到馬英九先生聲嘶力竭地感性地呼籲選民投他一票的電視特寫鏡頭，俊朗的臉上充滿懇切的期待，明亮清澈的雙眼中，飽含著真誠、善良和堅毅。長期以來的觀察和藝術家的直覺，使周先生感到馬英九先生是一位正直清廉、奉公遵法、能堅持普世價值觀、富有理想主義色彩和人道主義情懷的政治家，這最後的呼籲必將打動許許多多人的心，把更多的選票投給他。當晚，周先生就告訴臺灣友人：「馬英九一定會當選！」她也對謝長廷先生落選以後所展示出來的政治家風度，表示欽佩；並欣見失去執政權後的民主進步黨，能回復自我檢討、反省的批判精神。以及推選出清廉正派的精英人物擔任新的黨魁，帶領民進黨找回民主價值理想，繼續向前。

周先生直言：她對兩蔣時代在大陸與臺灣的那套威權專制統治模式和官僚腐敗狀況沒有好感，由此，國民黨的歷史名聲並不怎樣，有他們那一代人獨裁專制的時代背景和較大的歷史侷限，其功過罪咎人民自有公論。可喜的是臺灣人民以非暴力，不流血，以最寧靜、最和平的方式，使一個專制的威權體制宣告終結。但她認為今天的國民黨已民主轉型成功，已成為一個得到臺灣人民擁護和授權的執政黨，值得慶賀。同時，她也堅持認為，民主絕非是多數統治及權力傲慢，更不是「成者為王敗者為寇」。真正的民主正義要尊重不同聲音的反對者和體現對少數的尊重，包括對弱勢群體的關懷。她敬仰那些能保持清醒頭腦，不搞個人崇

拜的領導人，對掌握公權力的政治人物，如果批評不自由，讚美也就失去意義，害怕及壓制人民批評的政治家不可能真正成爲被人民所擁護的政治家；而一個得到人民擁護的政府是不怕罵，也是罵不倒的；人民對政府官員監督批評，實質上比歌功頌德的感恩要好；政府做得好是應份的，做不好就應該讓人民罵。她對馬英九先生「誠懇做人，認真做事」、「感恩出發，謙卑做起」的座右銘印象十分深刻，認爲到目前爲止，馬英九先生是國人中最優秀的政治人物之一。但周先生強調：權力能造就出傑出的政治家，也容易使傑出的政治家異化爲野心家和陰謀家，絕對的權力容易產生絕對的腐敗。不受制衡的絕對的專制權力，還會讓原本優秀的政治家失去愛心，變得沒有人性戒律，甚至失去最基本的道德底綫。所以，對藝術家來説，可以和政治家做朋友，可以尊重政治家，但不可以成爲政治家的應聲蟲。而大藝術家更應該是藝術思想的探險者，不是光聽政治家們告訴自己已重複千遍的陳舊的論斷。對政治家們倡導的任何一種文藝思想，藝術家們祇能把它看作一種思想啓示，能借鑑、可質疑、需發展。周先生還半開玩笑地和記者説，民意就像滾滾洪水一樣，既能載舟，亦能覆舟。假如有一天馬先生異化變質了，她一定會成爲一個尖鋭的批評者。

這位具有獨立藝術視野的大畫家坦率地説，我是一個和平主義者，相信兩岸的主流民意和負責任的政治家亦不容兩岸同胞相互殘殺。從個人感情上來説，她對馬英九先生有著發自內心的良好祝願與深切期待。因此，她很高興能受到邀請，來臺灣親身見證臺灣民主政治發展過程中的這一重要活動。也希望馬先生上任執政後，兩岸關係能有良性的互動，和平的發展，在理性的政治框架下，兩岸同胞的來往手續能更簡便、更自由。周天黎説，據她的接觸和了解，大陸有不少很有才華的畫家早就想到臺灣來實地寫生，進行藝術創作，她自己創作的風中百合花，其藝術靈感就來自臺灣高山族的山地之花。

她還感性地説，千塵一劫，薄命浮生。「天回地動此何時，不獨悲今昔亦悲。」近幾日來，包括馬英九先生在內的臺灣社會各方，不管是民間還是官方及不同黨派，不拘政治歧見，打破常規，努力爲四川「5.12」地震災民賑災，踴躍捐輸，提供大筆金錢和物資，並深入災區第一綫，真誠提供救助。雖然自然災害的殘酷，瓦礫廢墟裏，痛苦的抽搐中大量生命的突然逝亡讓人切膚，令世人不忍卒睹，產生無法抑制的沉鬱悲婉，萬般心酸，徹夜難眠。但一次重大的災難，對活著的人來説，同樣也是一次心靈的震撼和洗禮，良知同時也驅

逐我們心中自私唯利的黑暗，紛紛慷慨的向苦難之地伸出援助之手。臺灣寶島上湧動的愛心和與神州大地以感同身的情懷，充分展現出人類人性中人溺己溺、悲憫善美的一面，閃耀著中華民族傳統文化精神裏仁慈、仁義、仁和、仁心的人道主義的光芒，使我深受感動，深深體會到兩岸人民有著同舟共濟的濃濃的深情，是休戚與共的命運共同體，這也是兩岸走向互信共榮的堅實基礎。但願這些積極互動中的人道和民本精神、互助與互惠理念，能給海峽兩岸的主政者在處理兩岸關係上帶來某種良好的啓迪。

周先生還表示，作為一個畫家，她希望隨著兩岸關係的改善，兩岸的藝術家們能有更多的交流與合作。她認為香港是一個融合中西文化較深較廣、又不失中華傳統文化脈絡，包容性很大的國際性都市，她代表香港文化藝術交流協會、香港美術家聯合會，熱忱歡迎更多的臺灣畫家到香港舉辦畫展，進行學術交流以及拍賣作品。

（江之遠係臺灣《中央日報》網路報社長兼總編輯。原刊2008年5月19日臺灣中央日報》網路報。）

20世紀80年代，周天黎和啓功、黃苗子、郁風在一起

周天黎出任臺灣綜合研究院
高級文化顧問

■ 江之遠

【本報記者江之遠臺北報導】當代傑出的人文藝術家周天黎先生，已應臺灣綜合研究院敦聘，出任該院高級文化顧問之職。

周天黎，女，1956年出生，原籍上海，1982年留學英國，1986年定居香港，1988年因藝術成就突出，被時任院長的中國山水畫大師陸儼少親自聘爲浙江畫院首批「特聘畫師」，現任香港文化藝術交流協會名譽會長、香港美術家聯合會名譽主席。她在藝術創作之餘，發表了一系列見解獨到、具有思想性貢獻的重要文章，眺望頂尖，爲思而在，推動藝術創作上的人文導航，影響深遠，是有較大影響力的文化美術界代表性人物。

周天黎深受中華傳統文化的熏陶，學養深厚，同時又受到西方理性主義啓蒙哲學和現代生命哲學的深刻影響，具有獨立的藝術視野和強烈的精神追問，踐履高貴生命哲學的重塑，人品端正，德藝雙馨，理性中道，誠實敢言，是整個華人世界中深具人文精神和思想哲理的學者型藝術大家，其繪畫藝術成就和美學思想更使她在海內外享有很高的聲譽。

臺灣綜合研究院係臺灣重要的學術機構與權威性的戰略智庫，以及超黨派的宏觀民意整合的平臺。集結了來自政府、大學、企業、科技、文化界等領域的重量級資深專家學者，重點開展政策戰略規劃研究、政治體制機制研究、經濟金融評估研究、文化發展研究、社會焦點議題研究、重大項目前期研究、企業管理與科技創新研究、海峽兩岸與國際之交流合作研究等。

前「行政院政務委員」、臺灣綜合研究院新任董事長黃輝珍表示：臺灣綜合研究院具有產官學背景，在臺灣新時代快速發展的進程中，負責完成了一系列具有重要影響的主題研究項目與政策規劃項目。本院「高級文化顧問」之職學術地位和社會影響都甚爲重要，德才兼

備，成就顯著，政治立場超然之社會俊賢方可領銜。具有中西文化背景、視野宏觀，人品學識和藝術成就都卓越不凡的大畫家周天黎先生值得本院借重，她提出並多年來堅持倡導「一個民族的藝術發展，必須以高尚的文化精神作為人文導航」的藝術主張，「藝術良知擔當著藝術的精神，藝術的精神體現在藝術良知」的藝術觀點，其實是當今人類社會一切藝術創作活動的價值核心所在。周天黎先生在兩岸關係發生重大變化，兩岸文化藝術交流日益密切，各種文藝思想相互碰撞之際，能應本院敦聘出任該職，客觀持衡地綜析眾見，可說是眾望所歸，也是本院的光榮。

周天黎在接受記者採訪時表示，臺綜院擁有中外一流知識菁英為主體的專家群體，在社會科學、經濟建設和戰略規劃、政策分析研究等方面具有重要優勢，深受海內外各界及各國政府智庫的重視。當前，海峽兩岸的文化藝術交流快速發展，由於半個多世紀兩岸層層迭迭的深重歷史糾結，加上體制有異，互信尚淺，勢必也會出現一些新的問題和隱憂，因此，海峽兩岸的政府和領導人以及戰略智庫，需要更多的創意和拓見，進行務實的溝通與善意的磨合。她理解自己作為藝術家，思維上可以海闊天空，但政治家們卻必須腳踏實地，她對兩岸的文化狀況了解較深，也有許多不同文化觀點、不同藝術理念、不同政治立場的朋友，她任內的主觀努力所為是以一介清流學者和民間藝術家的獨立立場與文化視角，寵辱無係，貴賤看空，言我所言，行我所行，盡己所力，集眾智慧，為民諍言，坦誠提出「雙贏為要、多元共存」，以利兩岸關係和平發展與振興中華文化藝術的建言。

【江之遠係《中央日報》網路報社長兼總編輯，刊2009年7月3日臺灣《中央日報》網路報、7月5日臺灣《新生報》第一版。】

和蔣介石、毛澤東抗爭的大學者

——馬寅初陵墓拜謁縈記

■ 周天黎

墓地仰高風　花圈祭英靈

1986年12月7日，一個清冽的冬日下午，一輛潔白的旅行車緩緩駛出浙江嵊縣縣城，向郊外駛去。車上載著一個特製的碩大花圈，引起了小城居民的矚目。嚴冬歲尾，不是掃墓季節，這樣一個醒目的大花圈，又是獻給誰的呢？人們在好奇地悄悄議論著。

這是筆者乘這次回大陸去浙東旅行寫生的機會，在嵊縣政協陳天華先生的陪同下，去大學者馬寅初先生的墓地拜謁，去憑吊這位中華民族優秀兒子不屈、正直的靈魂。

馬寅初先生是我敬仰、崇拜的人物之一。他是一代鴻儒，不光學貫中西，才富五車；而且狷介耿直，坦誠敢言，實乃中國知識分子的典範，是讀書人中的優秀人物，所以我從小就景仰他。這次有機會來到馬老家鄉，怎能不到他的墓地去瞻仰一番，以表達我的敬意與不盡的哀思呢？

馬寅初先生的墳墓在離嵊縣縣城約十公里的一個叫王捨的地方。此地青山相映，環境清幽，正是忠魂長眠的理想場所。

墳塋建造在一座向陽的小山坡上，顯得有些冷清孤單和簡陋，但四周植著不少蒼鬆翠柏。我們抬著花圈，懷著莊嚴肅穆的心情，沿著一條甬道來到馬老墓前。墓制是採取中西合壁形式，用花崗石在墓後壘成一堵墙壁，水泥澆的平穴下，安放著馬老的骨灰盒，裏面盛著他一半的骨灰，另一半埋葬在他爲理想奮鬥了半輩子的北京城。墓後竪著一塊很大的墓碑，上面鐫刻著：「馬公寅初之墓　王仲貞率子女敬立」。上方嵌瓷像的兩邊分別刻著：「1882—1982」。正好一百年，人生難得百年壽，馬老身處逆境，不斷抗爭，卻整整活了一百年，這不能不說是難能可貴的。他是一位堅韌不拔的偉大人物，某種意義上來說，也是一位僥幸活了過來的幸運者。

我把特別用潔白、大紅花朵繞成的花圈敬獻在他的墓前，我的寄意是：紅的象徵他的熱血，白的象徵他純潔的品格。「青山有幸埋忠骨」，我在馬老墓前，默默地悼念他平凡而壯麗多難的一生，緬懷他走過的一條不平坦的人生之路⋯⋯

五「馬」俱全　奇人奇志

馬寅初先生誕生於1882年6月24日（清光緒8年，農曆壬午年正月初九），出生在紹興市，後隨父親回故鄉嵊縣浦口鎮。他父親叫馬棣生，原在紹興經營釀酒作坊，後來遷回浦口鎮定居。紹興酒天下聞名，素有「酒城」之美稱。馬寅初父親回到家鄉，仍開設「樹記」酒店。母親王氏則操持家務。

馬寅初，字子善，排行第五。大哥孟希，二哥仲夏，三哥叔培，四哥季餘；大妹錦霞，小妹錦文，全家一共九口人。在浦口方圓幾十里，這戶殷實之家很有名氣。

馬寅初姓馬，再加上生於馬年，又是馬月、馬日、馬時所生，真可謂「五馬」俱全，非常稀奇。這也就決定他這位奇人，必有奇事，一生要幹出一番驚人動地的大事業。鄉裏的人，常在傳說馬寅初的「五馬」俱全，這馬家的第五個兒子才器不凡，無不刮目相看。

馬寅初幼年在浦口的私塾裏讀書，父母又專為他請了一位前岡村的俞桂軒先生為他發蒙。以後馬寅初從美國學成，榮獲博士學位歸國，曾特意持帖去請俞先生。馬寅初還在俞先生作古後，特撰「俞桂軒先生暨丁氏孺人墓　門人馬寅初拜題　民國七年十一月吉旦」碑石一塊，現存前岡村，足見馬寅初尊師之情。

馬寅初的童年和少年時代都是在嵊縣度過的。嵊縣人民氣質豪爽，耿直倔強。這種鄉土民風，從小養成馬寅初剛直不阿的品格。

最早留美歸來的經濟學博士

十九世紀未期，馬寅初正當15、6歲，滿清王朝正趨衰敗，維新思潮從通商大埠上海、杭州影響到浙東各地。群山環抱的嵊縣也受到新文化、新思潮的影響。馬寅初的心靈深有觸

動。

父親原想馬寅初讀點書後繼承他的事業，當帳房理財務，也當一名酒房老板。但馬寅初少有壯志，胸有抱負，求知心切，堅決不肯留在家鄉管酒店，而要去外地求學深造。父親沒辦法，祇好委托在上海「瑞綸絲廠」的老友張江聲，把馬寅初帶到上海念書。1898年，年僅17歲的馬寅初就帶著簡單行裝，離開了生養他的故鄉，來到遠東繁華的大城市——上海。

馬寅初在上海求學期間，過著極爲清貧的生活。一個月祇有四角錢的零用費，既要購買燈油、書本、紙張、筆墨，還要買生活用品。他爲了節省燈油，每晚祇點一根燈芯，所以中學尚未畢業，眼睛已經近視，身體也很瘦弱。

由於他學習刻苦，努力鑽研，毅力驚人，所以每次考試，成績都是名列前茅。1901年，20歲的馬寅初以優異的成績在上海中西書院畢業。同年，考入天津北洋大學，攻讀礦冶專業。其時，時代已跨入二十世紀，「實業救國」、「工業救國」正激動愛國青年的心。

1905年，馬寅初從天津北洋大學畢業，因才學超群，被學校保送去美國官費留學。

在美國，馬寅初就讀著名的耶魯大學。他聯想到中國當時的社會制度的腐敗、經濟狀況的落後，感到「實業救國」的道路走不通了，認爲學好經濟管理更能拯救中國，於是便放棄礦冶專業，改學經濟學。

1910年，馬寅初在耶魯大學取得碩士學位後，又考入哥倫比亞大學攻讀博士學位。並於1914年，在賽利格曼教授的熱心指導下，完成博士學位論文：《紐約市的財政》，獲經濟學博士學位。以後該論文被選入哥倫比亞大學一年級新生的教材。

在哥倫比亞大學獲得經濟學博士之後，又入紐約大學攻讀會計學和統計學。在此期間，哥倫比亞大學邀請他留校任教兼作學術研究，保證提供優厚的待遇和工作生活條件。但馬寅初報國心切，婉言謝絕，於1915年學成歸國，回到闊別十年的災難深重的祖國。當時，他年方34歲，成爲我國最早出國攻讀經濟學歸來的博士之一。

北大首任教務長　中國經濟學泰斗

馬寅初回國後宣稱：「一不做官、二不發財。」他拒絕了北洋軍閥政客的邀請，致力於

發展國民經濟和教育事業。1916年，應北京大學校長蔡元培先生的聘請，決定到北京大學執教，擔任經濟系主任兼教授。在此期間，他結識了同在北大工作的李大釗與毛澤東。1915年5月，北大在蔡元培校長提倡「科學與民主」的改革思想指導下，成立了教授評議會，設立了教務長。馬寅初被推選為北大第一任教務長。

「五四」運動期間，蔡元培抗議政府鎮壓學生運動，毅然辭去校長職務。馬寅初與其它教授聯合到教育部請願，表示：「如蔡不回校，北大教員即一起總辭職。」

1920年，馬寅初到上海、杭州等地考察經濟情況，並和上海東南大學校長郭秉文共同創辦了東南商學院（後改稱上海商科大學）。1921年，基於鄉誼受聘擔任浙江興業銀行總稽核（顧問）。1922年，受任為北京中國銀行總司券。同年12月，與蔡元培等十人被選為杭州大學董事。1923年，與劉大鈞共同發起創辦中國經濟學社，並長期擔任社長。

1927年，在大革命浪潮中，馬寅初離開北大返回浙江，先後在杭州財務學校，上海交通大學，南京中央大學任教，並任浙江省政府委員，兼任浙江省禁煙監察委員會委員。

中國經濟學社，設在西湖邊保俶塔旁的一座二層樓房中，全國經濟學界著名人士差不多都是這個學社社員。該社發行《經濟學季刊》這一權威性雜誌，一直出版到抗戰初期。學社還編印《關稅問題專刊》、《中國經濟問題》、《經濟建設》，曾對中國經濟界起過很大作用。這期間，《馬寅初演講集》共出了四集，把他從1920年到1927年的演講詞共一百七十五篇收錄在內。還在1932年12月，由商務印書館出版了《馬寅初經濟論文集》。1935年1月，馬寅初三十年代的巨著：《中國經濟改造》問世，成為中國經濟界的扛鼎之作。

痛斥「四大家族」發國難財

1930年，馬寅初受任南京政府立法院和財政經濟委員會委員長，他是以一位財政經濟專家的身份參與立法院工作的。在立法院，他始終保持發表個人見解的自由，同宋子文、孔祥熙等人經常爭論。

1932年，蔣介石為了顯示他的「禮賢下士」，把馬寅初請了去，當面微詢關於經濟上的各種問題，馬寅初均直言相告。

日本侵華戰爭爆發，馬寅初在1938年舉家遷到重慶。創辦了重慶大學商學院，擔任第一任院長兼教授。他親自主講《貨幣學》，一面考察戰時的經濟問題。

他目睹抗日軍民流血犧牲，千百萬人民在饑寒中哀號；而官僚資本家和投機商卻在大發國難財。馬寅初在立法院提出議案，要向發國難財者徵收「臨時財產稅」。1940年7月，他還在《時事類編》上發表文章，一再申明自己主張。

1940年11月10日，馬寅初應黃炎培之邀，在重慶市實驗劇院發表講演，奮臂疾呼，痛斥蔣、宋、孔、陳四大家族。本來重慶當局準備逮捕他，但散會後，青年自動護送他到張家花園，隊伍長達一里多。在場憲兵也被他愛國精神所懾服，未敢下手。

是年11月24日，他又應重慶經濟研究學社之邀請，發表演講，痛斥通貨膨脹之罪行。

馬寅初的慷慨陳詞使四大家族非常恐慌。蔣介石召見重慶大學校長葉元龍，要他陪馬寅初去見蔣，馬堅持不去。孔祥熙假惺惺表示，可以讓馬寅初擔任部長或次長，馬寅初聽了火冒三丈，認爲這是對他的污辱。

從此，當局懷恨在心，宣佈自1940年11月起，不准馬老發表文章。12月6日清晨，還秘密逮捕了他。逮捕事件曝光後，一下激起群憤，重慶大學師生紛紛集會抗議。當局沒辦法，以「派赴前方研究經濟」爲名，把馬老押解到貴州息烽軟禁起來。後來解送到上繞集中營，囚禁長達一年零九個月之久。最後在全國正義聲討下，蔣介石才下令將其釋放。

出獄後，馬老矢志不移，一面任教著書，一面投身民主運動。1946年，重慶發生較場口事件，馬寅初同李公樸、郭沫若等一起被打。抗戰勝利後馬老回到杭州，他又痛斥「接收大員」爲「劫收大員」，揭露官場腐敗。他還參加學生的示威游行，直到處境十分險惡，才離開杭州、上海，來香港小住，然後應中共方面之邀，轉道去東北。

毛澤東發難批判《新人口論》

中共政權成立後，馬寅初先後擔任過中央人民政府委員、中央財政經濟委員會副主席、北京大學校長，第一至五屆全國人大常委，全國政協二、四、五屆常委、中國人口學會名譽會長等職。爲大陸的經濟工作，爲抑制通貨膨脹、平衡財政收支、穩定物價、控制人口等方

面作出傑出的貢獻。對這樣一位肝膽相照的專家學者，中共本應奉若上賓。可是由於馬老的《新人口論》，同家長制傾向越來越嚴重的毛澤東的觀點不會，觸犯龍顏，以國家政權之力，對馬老發難。首先，時任毛澤東文膽的陳伯達，在1958年5月4日北大校慶60周年大會上，突然發難批判馬寅初，直接點出了馬老的名，要馬老公開向毛澤東認錯檢討。

馬老不服，認爲這是學術觀點的不同，豈能以權勢壓人。於是一場由最高領導人親自下令佈置的政治討伐開始了，大字報、批判會鋪天蓋地而來，光是批判漫罵馬老的文章刊登了200多篇。

風雲突變，黑雲壓城，可馬老巍然不動。他說：「我没有錯，要我檢討，堅決不幹。我不能作違心之言。」他作好準備面對猛撲而來、殺氣騰騰的滅頂之災。

鬥馬運動在進一步昇級，1959年12月後，由掌控情治特別系統的康生親自抓「批馬運動」，在北大召開了三次聲勢浩大的鬥爭馬寅初大會。第一次馬老拒絶參加，第二次、第三次竟將高音喇叭架到他辦公室。在毛澤東的默許下，康生還暗中策劃，指使一些所謂的「革命師生」，衝到馬老家裏，把已80多歲高齡的馬老拉出來進行面對面的批判鬥爭，什麼「中國的馬爾薩斯」、「反黨反社會主義」、「反共老手」……，一頂頂政治大帽子加到馬老頭上，企圖在精神上鬥垮馬老。——後來「文革」中的這一套，毛澤東和康生在10年前已經預演過了！祇是當時的政治環境還不能讓馬老慘死在「紅衛兵」的亂棍之下，或者一下子把馬老投入秦城監獄，使其消聲匿跡。

身陷重圍，面對生死，馬老仍是堅持真理，1960年被趕出北大之後，仍寫文章申述自己的觀點，僅在離開北大前，他共寫了40多篇論著。直至後來當局不准他再寫文章著述爲止。

歷史是無情的。作爲經濟和人口問題專家，馬寅初早在五十年代初就提出人口問題的嚴重性，可是毛澤東不但未予採納，反而因爲和自己看法有異，在中共的高層會議色厲聲高地講：「馬寅初到底是馬克思的馬，還是馬爾薩斯的馬？」結果批錯一人，枉增幾億，造成中國人口嚴重失控，經濟負擔沉重，生態環境嚴峻。這慘痛的歷史教訓，今天的政治家和領導人不應該也有所警惕嗎？

站在半山腰坡，一陣一陣寒泠的山風刮在我的臉上，帶來絲絲刺痛，也讓我的頭腦分外的清醒。我肅立在馬老墓前，緬懷馬老坎坷的一生，感慨萬千：「馬老，您是中華民族不可

多得的瑰寶！中國多一些您這樣的文人學士，我們民族才能破除個人迷信，才能少走彎路，才更有希望⋯⋯」

1986年12月8日晚記於杭州華僑飯店

（原刊1987年1月16日、17日、18日香港《明報》。）

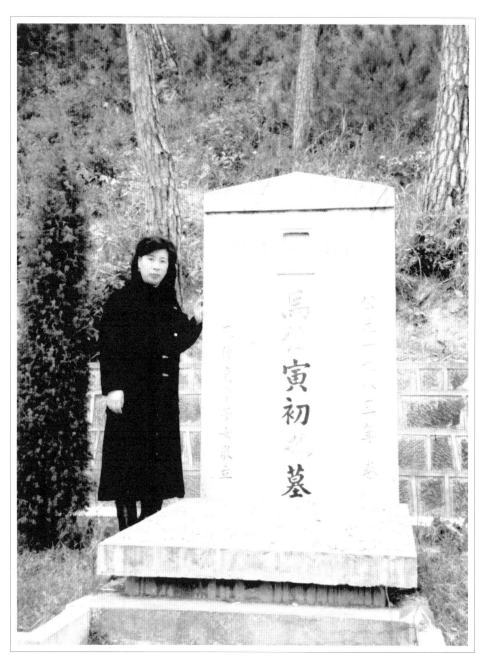

「莫愁前途無知己，天下誰人不識君。」1986年周天黎拜謁馬寅初墓

蘭亭小記

■ 周天黎

王羲之的《蘭亭集序》是中國自古以來公認的書法傑作。畧諳書藝的人，誰没有臨摹過《蘭亭集序》呢？「永和九年，歲在癸丑，暮春之初，會於會稽之蘭亭，修稧事也。群賢畢至，少長咸集……。」至於書法家們，更把王羲之這一千古不朽的書法傑作，作爲自己終生奮求之範本。

地因文傳世。蘭亭因《蘭亭集序》而聞名。蘭亭，在浙江紹興市西面的蘭渚山麓。紹興，即是魯迅、周恩來的家鄉，自古就是出文人墨客的地方，一向以「紹興師爺」聞名海内外。

文人墨客有他們的雅興，陽春三月常要踏春聚會，飲酒吟詩。蘭亭則是紹興的文人們常聚會的地方，因爲這兒風景秀麗，環境清幽，「此地有崇山峻嶺，茂林修竹，又有清流激湍，映帶左右。」自然條件，得天獨厚。

晉穆帝永和九年（公元353年），東晉著名書法家王羲之，在暮春三月初三，邀請了司徒謝安、右司馬孫綽等四十二人，聚會蘭亭，擺酒吟詩，嬉遊水邊。他們用「曲水流觴」的方法，把一隻叫「觴」的平底小酒杯放在水中，隨波流淌。看它停在誰的身邊，誰就作詩。當時賦成兩篇的有王羲之、謝安等十一人，賦成一篇的有十五人，其餘十六人因詩不成被罰酒三巨觥。王羲之就把當時諸人所作的詩文彙集在一起，作了一篇詩序，這就是有名的《蘭亭集序》。全篇三百二十四個字，不僅有很高的文學價值，更以傑出的書法藝術成了無價之寶，被公推爲中國書法的極品。

蘭亭，至今遺跡尚在，於1965年被浙江省公佈爲重點文物保護單位，並經過一番整修，煥然一新。

蘭亭現爲江南著名園林之一，古樸恬靜，別具風格，頗有山林野趣。

入園穿過竹林小徑，迎面是一座三角形的「鵝池碑亭」。亭内立有一塊石碑，上面刻有

斗大的兩個字「鵝池」。傳爲王羲之父子的手筆，故肥瘦有別。王羲之被稱爲「書聖」，兒子王獻之，人稱「小聖」，父子合稱「二王」。此碑爲父子合寫的作品。傳說王羲之愛鵝，故常寫一筆落的斗大鵝字，還專爲鵝開鑿鵝池。這座碑亭前也有個鵝池，沿池佈迭黃石，凹凸相間。池上架有三折石橋，池中白鵝嬉水，臨池觀賞，樂趣盎然。

過了鵝池，就是彎彎曲曲的小溪，溪徑曲折，清流縈繞，這就是有名的「曲水流觴」。人們列坐石間，臨流觴詠，確是別具風味。現在，每逢農曆三月初三，紹興文化單位就邀請全國名書法家，來蘭亭雅集，吟詩揮毫，興會無比。大陸當今著名的書法家沙孟海、啓功、舒同、陸儼少、費新我等，都參加過蘭亭書會。

溪流的左端爲「右軍祠」。因王羲之擔任過右軍將軍之職，故稱他爲王右軍。祠中芝蘭滿室，碧池回廊。這個洩塘稱爲「墨池」，池水深黑，傳說王羲之臨池學書，把好端端一池清水都寫黑了。回廊四壁嵌有歷代書法家臨摹《蘭亭序》的碑石，供遊人比較和觀賞。其中有「王羲之傳本墨跡」，很多拓本都根據這一「真跡」而拓，現在傳世的是否王羲之的真跡呢？幾百年來一直爭論不休，據說王羲之的真本已被唐太宗隨身葬於墳墓。

蘭亭後園還有一塊很大的「御」碑。碑的正面是康熙皇帝1693年所臨寫的《蘭亭集序》。碑的背面是乾隆皇帝1751年遊蘭亭時即興所作的一首七律詩《蘭亭即事詩》，對蘭亭的仰慕之情溢於言表。祖孫兩代皇帝同書一碑，所以又稱祖孫碑。碑高六米八十，寬二米六十，厚四十公分，約三萬六千斤左右。層層石階臺座，圍以石獅、石欄，碩大青石巨碑聳立其中，氣勢十分雄偉。可是康熙、乾隆的書法，放到「書聖」面前，真是班門弄斧，小巫見大巫了。

（原刊1987年1月1日香港《明報》）

周天黎的畫

■ 黃苗子

中國歷代畫史，多列有《閨秀》一門，這說明古代女畫家早已在畫壇中占有光輝的篇幅。元代的趙子昂夫人管仲姬、明代的杜棱内史仇珠以及李因、馬湘蘭、清代的蘭陵女史惲冰、南樓老人陳書等等，都赫赫有名見諸載籍的。到了現代，女畫家更是不讓鬚眉，五四以來的前輩如楊令弗、潘玉良、何香凝等，都是蜚聲中外的女畫家。女畫家輩出，是時代前進，男女平等的趨勢使然。藝術中的舞蹈，大家公認對於女性是得天獨厚的，其實音樂和繪畫何獨不然，女性特有的細緻溫靜，我總覺得特別適宜於繪畫藝術的創作。而掄大錘的羅丹式的雕塑，則是更適合男性的。

近年崛起於中國畫壇，現居香港的女畫家周天黎，我雖尚未識荊，但她的作品和畫册，則由於千家駒教授的推薦介紹，有幸得以觀賞。她是有志於中西畫風的結合的。香港這個特殊環境有利於這種嘗試，何況她自己在長期學習中國傳統書畫之餘，又到過歐洲深造，苦心把西畫的光、色特徵運用到中國畫來。有選擇地吸收外來藝術以豐富和發展民族傳統藝術，這條道路吸引了許多現代中國畫家（上面提到的何香凝老人，就是較早的一位），它是一條寬廣的，但又是複雜的道路，可以用不同方式和從不同起點邁步去走向一個目標，並且有快有慢，有時還要走許多彎路。民族的、傳統的藝術如何表現現代生活感情，如何與外來民族的藝術結合，是現代各國畫家所追求的課題，不祇是中國畫家碰到這個問題。

周天黎女士邁出可喜的一步，她以女性特有的細緻溫靜感情從事創作，風格獨特。她的作品說明她的艱苦求索精神，她的寫意花鳥畫格局甚高，並富有立體感和色彩感，在傳統中充滿現代精神，這是她苦心向前人學習和努力鑽研西洋繪畫，不斷創新的結果。

周天黎女士深知中國畫法和繪畫的血緣關係，她刻苦致力於王羲之、米芾等古代大書畫家風格的探討，書法增加了她的繪畫的藝術深度，使她運筆縱橫，綫條豪邁有勁，墨氣淋

灘，這也是從周女士的作品中看到的正確道路和可喜成就的特點之一。

預祝周天黎女士在當代的中國畫史中，添上光輝的一頁。

一九八七年春於北京寓所

（原刊1987年3月22日香港《文匯報》，2008年7月19日《美術報》再次轉發。）

周天黎1982年在倫敦大英博物館

歷史回眸

一流畫家雲集杭州
國際筆會隆重舉行

■ 丁盛

　　龍年國際筆會六月下旬在杭州西湖國賓館舉行，香港、美國、日本著名畫家應邀參加。該會由浙江畫院主辦。會上授予一批中外著名畫家「特聘榮譽畫師」稱號。並頒發聘書。

　　爲宏揚中華文化，加強中外文化藝術交流，繁榮中國美術事業，中國美術界首屆筆會，由在全國畫壇占有重要地位的浙江畫院主辦，於六月下旬在杭州西湖國賓館舉行。今年正好是「龍年」，因此會議就定名爲「龍年國際筆會」。來自全國各地五十多位一流的畫家及大陸有關部門負責人出席了會議。香港名畫家鄭家鎭、周天黎、林建同和多位外國畫家被特邀參加是次藝術盛會。

　　近幾年來，隨著實行開放改革政策，西方美術思潮不斷湧進大陸，既促進了大陸美術界各種流派的活躍，同時也加深對東西方藝術、傳統與現代的岐見。中國美術事業究竟應該朝哪一個方向發展？有幾千年歷史並留下寶貴遺產的中國畫究竟該如何革新？面對西方文化的猛烈衝擊，中國的藝術家應該怎麼辦？對這些問題，中外畫家各抒己見，進行熱烈的討論。

　　浙江畫院常務副院長、著名油畫家潘鴻海去年在美國舉辦個人畫展，反應熱烈，作品都被訂購。他的體會是藝術一定要有獨創性，在吸收外來文化藝術的時候決不能丟掉傳統的民族藝術，一定要搞有中國特色的藝術，不可一味去沿襲、摹仿西方某些時髦一時的抽象藝術。他呼籲美術界同行：藝術是不能趕潮流的。

　　香港著名女畫家周天黎根據她對歐洲美術的考察，抱著對中國美術事業的深深關切，也談了自己的看法。她認爲面對西方美術思潮的衝擊，中國美術界應以積極的態度去認真研究。要以開放的思維去取代過去那種封閉、單向的傳統思維習慣。由於文化、語言、政治環

境、歷史等阻隔，中國畫家、特別是年青一代的畫家們對西方美術的認識還是很不够的。這就需要加以正確的引導，更重要的還是進一步加强東西方藝術的交流，開拓他們的視野。

周天黎還坦率地説：「大陸三十多年來，由於受『極左』思想的控制，也深受蘇聯斯大林時期文藝理論的影響，不斷强調藝術作品要爲政治服務，連美術也變爲一種簡單的宣傳工具，致使不少功力很深、名聲很大的老畫家畫出的作品，也成了某種政策方針的圖解，希望大陸畫壇這種狀況儘快結束，那對繁榮和發展中國美術事業没有好處。」

美國著名版畫家卡爾．諾維特．羅斯和另一位到會的美國藝術學院教授在談話中表示：中國實行開放政策以來，文藝界雖然有很多波折，但總的發展趨勢是令人樂觀的。中國美術界其實有很多優秀人才，其中有些很可能會成爲國際矚目的大師，中國政府應創造一個良好的環境讓他們去發展自己的才華。

浙江畫院經過嚴格的藝術造就和資格審定，還特聘北京著名畫家潘潔兹，南京著名畫家亞明，上海著名畫家方增先、林曦明，福建著名畫家丁仃，香港著名畫家周天黎，日本著名畫家城間、喜宏等一批中外名畫家爲「特聘榮譽畫師」。八十多歲的山水畫大師、浙江畫院院長陸儼少親自頒發了聘書。

筆會期間，爲進行藝術作品交流，中外畫家都帶來了自己二至三幅佳作，並在浙江展覽館展出，受到觀衆熱烈歡迎。

大陸文藝界人士普遍認爲：這次浙江畫院主辦的「龍年國際筆會」對大陸文藝界的影響是很大的，它將推動中國美術事業的進一步發展。

<div style="text-align: right">（原刊1988年7月25日香港《明報》）</div>

周天黎書畫鑑賞小記

■ 薛家柱

　　當今的中國畫壇，酷似一個大競技場，孰優孰劣，觀衆自有一番評介。門派偏見，論資排輩、無病呻吟、譁衆取寵等等世俗的行爲，其實和真正的藝術與藝術家完全是兩回事。是真金不管塵沙怎樣掩埋，終有一天會燦耀光輝。在大陸「文革」中「牛棚」拜師學藝，嗜畫如命，在雨雪風霜中歷盡坎坷，但自强不息的書畫家周天黎女士，崛起於當今畫壇，風靡海內外。不僅香港的大書局用中、英、日文出版了她的畫册，海峽兩岸的文化藝術刊物都紛紛介紹她的作品和畫藝，連外國很有權威性的報刊也廣泛地報導評論她。一些國家的美術館和著名畫廊向她發出去開個人畫展的邀請，不少政要、聞人請她作畫題字，許多作品被重金收藏陳列。資深的中國畫耆宿們，更對這位孜孜探求中外書畫藝術二十餘年，縱及古今，融貫中西的女畫家大爲賞識，加以推崇。她的作品既繼承了傳統，又突破創新，風格奇特，藝術格局很高，被推爲當代中國畫壇中青年畫家的翹楚。

作品耐看　風格新穎

　　周天黎的中國書畫有不同凡俗之處，有一股吸引人的藝術魅力，令你越看越愛看，越看越耐看，其奧妙究竟在哪裏？就在於畫家功底深厚，重視傳統而不泥於傳統，不斷探索追求，獨闢蹊徑，以新穎的藝術手法表現中國花鳥畫，使作品充滿著強烈的時代氣息，她「不飛空中耀目，祇顧默然前行。」（周天黎題畫詩）脚踏實地地走過一條常人難以企及的道路。作爲周天黎書畫作品的欽慕者，我願意把我近幾年來讀她字畫的心得寫下一點絮記，供同好參考。

　　周天黎畫壇成名，可以說是天才加勤奮。開頭她也和常人那樣，按中國書畫的規矩循序漸進。先是大量臨摹古代優秀範本，並請名師指導。她係上海人，家學淵源，有機會觀賞與

臨摹古代很多精品範本。如八大山人、陳老蓮、李北海、明代四王、清代三吳等書畫，她都作過認眞研究和揣摩，不爲一家一派所束縛，有所取捨，並十分重視深入生活，以攝取造化爲指歸。更爲難得者，是周天黎還苦心孤詣學習西洋畫。她知道西洋畫的素描是基礎，祇有紮實的西洋畫基本功，才能更有中國畫準確的造型能力和色彩觀念。如果西畫的素描、色彩是「骨」，則中國畫的「神」才能得到更充分表現。骨堅則神馳，基礎紮實，則藝術的殿堂更能輝煌。這方面，周天黎比別人有得天獨厚的地方。她七十年代的素描《老教師》和浮雕作品《大衛》，就得到英國美術界的很高評價，認爲「準確地抓住了外貌特徵，突出精神氣質和思想感情。」

另外，周天黎一直悉心臨摹王羲之、米芾、歐陽詢的書帖，逐漸變法，脫穎而出，所作書法，楷草兼能，古趣盎然，走筆龍蛇，氣魄豪邁。中國著名美術評論家黃苗子先生在評論周天黎畫藝的文章中也指出：「周女士深知中國書法和繪畫的血緣關係，她刻苦致力於王、米等古代大書法家風格的探討。書法增加了她的繪畫的藝術深度，使她運筆縱橫，綫條豪邁有勁，墨氣淋漓。」

洋爲中用　法自我立

當然，如果在藝術上光沿襲前人的作品，依樣畫葫蘆，踩著傳統的脚印走，祇能成爲一般平庸的畫家，甚至淪爲畫匠。周天黎是有抱負、有追求、有遠見的藝術家，她不滿足照前人那樣畫，她要突破，要創新，要躍入新的境界。於是，她遠赴英倫研究深造。當她參觀了歐洲很多名馳天下的博物館、藝術館後；當她學習到很多西洋技法並從西畫的色彩、塊面、構圖中得到很大的啓迪後，她的藝術視野豁然開闊了，畫風出現很大的變化。她堅持洋爲中用，法自我立，大膽地把一些中西繪畫技巧結合在一起，得到水乳交融的效果，眞正達到了「用墨設色富有質感，濃淡水量，各取其宜，表現出物體內在的氣質和生命力。」

許多中國畫家在畫的立意方面一向忽略，祇求眞實地描摹山水、花鳥、人物的自然形態。然而，作爲一個擁有相當筆墨功夫的畫家，如果不抒眞情，遊戲人生，很容易走上玩弄筆墨技法、爲形式而形式的道路上去的。我們在周天黎從英國深造回來後創作的《嫉》、

《不平》、《頑石爲鄰》、《邪之敵》等富有内涵的作品裏可以看出，她的藝術追求已是「頓悟有清知變，大膽叛前賢。」不但畫風奔放，個性鮮明獨特，而且格調清奇，意境深邃。女畫家在自己的作品裏凝聚著深沉的思考，傾瀉了強烈的愛憎，表現了對真、善、美的執著追求。畫面裏看不出取媚於人的地方，完全没有甜俗、陳舊之感。《嫉》裏那妒火中燒的野雀，《不平》裏那暴戾兇殘的鷹隼，《頑石爲鄰》裏那清艷的五彩牡丹，曾引起多多少少人士的感觸和共鳴呵！我想這也是她作品奇峰突起、震動中外畫壇、引起社會廣泛矚目的原因之一。

但是，周天黎並不就此滿足。她既要注意經營作品裏深刻雋永的主題思想，更要追求一種灑脱自然、渾然天成的藝術效果。筆者了解到，她一趟又一趟去大自然中體驗寫生，無數張宣紙在她筆下流過，有時甚至到達如痴如狂的地步。動如奔騰激流，一天站著連續作畫十多個小時，還不暢懷；靜似紋絲不皺的湖水，沉寂無聲，思緒卻深深地陷入反省之中。她無數次在夢中驚醒，在幻滅的意念中逮住靈感。甚至搭飛機時，機艙外形狀古怪、變化多端的雲塊，都會引她突發奇想，帶來創作衝動。終於，那深厚的功底，中西的學識，二十多年的實踐，加上多方面的修養，全化爲心胸的一腔激情、一片純熟的藝術技巧，入紙丹青，驅遣情志。這就是她在一九八六年下半年起創作的《生》、《秋風》、《夏雨》、《枇杷熟了》等一系列別具一格的作品。

形神兼備　飄逸灑脱

這些作品給人的印象實在太強烈了，真覺得周天黎女士似乎從藝術的「必然王國」躍入了「自由王國」，有一種出神入化的藝術震撼力。這些作品不追求形似，而追求神似。形象上採取了一些變形手法，往往寥寥幾筆，用綫條勾勒了一下，用墨彩點綴幾滴，一個鮮明的形象就躍然紙上。周天黎的這種變形的中國畫，與中國傳統寫意畫中如青藤、八大那樣的變形並不同，它更富有立體感和色彩感，並有一種飄逸灑脱的風韻和超物的天趣。這正是和諧地溶匯了中西方畫藝精髓的結果，也是泥古的中國畫所達不到的。作品立意上已不像前一階段那樣刻意雕琢，而是追求一種哲理的寓意。它的含義更廣泛、深遠，也更具多義性。人們

可以以自己的美學修養從不同的角度去理解。哲理，是藝術與思想的最高境界，周天黎女士所追求的也是這個境界吧。

（薛家柱爲國家一級作家，原刊1987年8月號香港《明報》月刊。）

鄰家女孩（1974年）

藏鋒舞劍立畫風
——論周天黎的畫

■ 吳戰壘

　　書畫家周天黎的意筆花鳥畫作品構思新奇，饒有天趣，在用色、用筆和造型等方面都頗具匠心，別開生面，於嫵媚中透出一股清剛之氣，有如蘇東坡論書法詩所云：「剛健含婀娜，端莊雜流麗。」深感她在藝術創造上所追求的正是把輕清的陰柔之美和奇崛的陽剛之美和諧地統一起來，把傳統中國畫的特長和西方繪畫的技巧有機地結合起來，從而形成一種獨特的藝術語言和清奇脫俗的風格特色。

繪畫技巧　融匯中西

　　《周天黎畫輯》中那幅《頑石爲鄰》，也許最能體現這種風格特色。頑石使人感到蒼勁渾樸，而牡丹則給人以清艷嫵媚之感。兩者相鄰相配，形成一種剛柔相濟之美。構圖於奇崛中複見穩健，顯示出畫家慘淡經營的匠心。一大一小兩方頑石棱角分明，氣勢傲岸，幾乎充塞了畫面的中心，頗似已故國畫大師潘天壽先生的「造險」構圖法；但畫家別出心裁地讓牡丹從上下左右環抱著頑石，花朵的大小和色彩又複富於變化，加上枝葉的巧妙穿插，形成一種富有層次的立體感和活潑流動的節奏感，頓時使凝重的畫面顯得空靈而有生氣。右上方那個高揚的淡紫色花蕾，則打破了畫面的框形結構，使氣勢得以外暢，可謂通幅畫面韻律中最歡快的一個音符。在牡丹的畫法上，枝葉的勾勒揮寫可見深厚的中國畫的傳統功力；花朵的敷色點染則較多地採用了西洋畫水彩的手法，兩者融匯一體，顯得十分和諧，脫出了前人框框。

讚美生活　婉諷醜惡

　　周天黎的畫有的像雄壯激盪的交響樂，有的卻像情意纏綿的抒情詩，洋溢著濃鬱的生活情趣和天真的童心。例如《端午佳品》：幾隻粽子，清香四溢；數顆枇杷，金黃熟透；宛然端陽風味，喚起一種親切的鄉情和美好的回憶。構圖簡煉，著色明朗，粽子畫得飽滿而有質感，枇杷的位置也錯落有致，逸趣橫生。《芭蕉綠鷺》也是一幅怡人心意的抒情小品。一叢青翠的芭蕉，兩隻可愛的綠鷺，一隻立於蕉桿，正俯首向地上的同伴（或情侶）喁喁私語，地上這隻則凝神諦聽，若有所思。這情景是多麼生動而富有人情味，從筆情墨趣之間，彷彿可以窺見畫家讚美生活的親切微笑。

　　一位熱愛生活，摯著地追求真、善、美的藝術家，當然不能容忍生活中醜惡的事物。周天黎所畫的《嫉》，就是對於人性中「嫉妒」這種醜惡心理的形象婉諷。畫上一隻小蜜蜂在花間採蜜，一隻高踞於枝頭的鳥兒卻怒目相向，似有加害之意。這幅泠雋的畫作，宛如一則彩色的寓言，善惡愛憎，了了分明。雖屬小品，卻具深意，在傳統花鳥畫中算得一種創格。

《秋風》之圖　別具情調

　　最近看到周天黎1986年夏畫的《生》和1986年10月畫的《秋風》，覺得在立意上更爲深刻，技巧上也更見成熟了。

　　秋天在詩人敏感的心靈上引起的大多是淒清悲涼之感，自從兩千多年前宋玉在《九辯》中發出「悲哉秋之爲氣也」的慨嘆以來，「悲秋」幾乎成了中國傳統詩人一個反覆詠嘆的主題。周天黎筆下的秋天卻是另一種色彩和情調。她的《秋風》畫的是滿架成熟的葫蘆，橙黃的果實掩映於蒼老的藤蔓之中，這正是金秋的慷慨賜於。所畫一掃秋風蕭瑟之感，而洋溢著農家的歡樂和田園的詩意。葫蘆架下那一對鴝鵒，則增添了畫面的喜氣和活力。這幅《秋風》不妨與她畫輯裏的《秋酣》對看，後者畫的是數枝菊花和一盤丹柿，鮮艷而明麗，把秋天所特有的斑爛色彩和那份成熟的喜悅都融於筆端，和「盤」托出，使人看了心醉，從周天黎的畫作中，可以看出她有頗深的筆墨技巧功夫，然而，可貴的是她的畫不賣弄技巧，而純

然是性靈的流露與抒發。

撫時感事　首推《生》作

摯愛大自然，禮讚生命，撫時感事，歌頌新生事物，是貫注於周天黎作品中的另一旋律；並使她的作品不但富有剛健清新的藝術魅力，而且充滿著強烈的時代氣息。在這方面，《生》也許可以視爲她近期的一幅代表作。

這幅畫構圖新穎，寓意深刻，凝聚了這位女畫家對整個民族命運的深沉思考。畫幅左下方是一枝被砍去樹身的碩大枯根，左上方則是一個十字架，架上立著一隻烏鴉，暗示出後面是一片墓地，景物不可謂不荒涼陰寒，冷峻逼人。以十字架入畫，在傳統花鳥畫中，似無先例。畫家逆挽全圖的點睛之筆，是在枯根之旁點化出一叢鮮艷奪目的杜鵑花，那挺拔的花枝呈環抱著十字架狀，形成一個天然的花環，一枝含苞待放的蓓蕾凜然仰立，頓時使死寂可怖之境變得生意盎然，並有一股促人向上的美感力量。這生命的奇跡，使十字架上的那隻烏鴉驚訝得張大着嘴，彷彿在驚嘆，又好像在禮讚？這真是大自然蓬勃生機的傑作！也是畫家藝術匠心的巨製！《周易．大過》有「枯楊生稊」之語，以爲吉兆，反映了古代哲人對大自然生機的讚美。宋人馬知節《枯梅》詩云：「斧斤戕不死，半蘚半枯槎。寂寞幽岩下，一枝三四花。」現代老畫家豐子愷先生也畫過一幅枯株抽條圖，題曰：「大樹被斬伐，生機並不息。春來怒抽條，氣象何蓬勃！」這些都是對自然生機的熱情禮讚，並各有寓意，在主題上不無相通之處。但周天黎的這幅《生》，筆姿凝煉遒勁，墨彩淋灘酣暢，藝術上更爲成功。它出現於當代中西文化相互交融的背景上；出現於中國正處於拋棄保守落後、封建愚昧，雖然阻礙重重，但無可倒退地走向開放進步、文明改革的歷史時期，更富有深刻的現實意義。一個有歷史使命感的藝術家及其作品，總是衝破束縛，擺脫枷鎖，伴隨著時代的步伐前進的。

畫家曾在英國研究深造，回國後又移居香港，英國美術館裏大量的有關宗教題材的藏畫對她在表達主題思想上或許有所啓迪。所以對畫中的十字架所體現的哲理不可忽視。十字架是基督教的主要標誌，因耶穌被釘死在十字架上，故用它來象徵受難或死亡。明乎此，

則畫中的花環和十字架不僅具有生命與死亡相對抗的意味，而且含有更深一層的以身殉道的意蘊，這就從不同的角度強化了這幅畫的主題思想和藝術力量，使此藝術作品閃耀著理性光輝。周天黎的膽識和那種於嫵媚中見清剛，於神韻中見風骨的藝術特徵，亦可於此強烈感知。難怪英國報刊載文讚嘆：「**她的創作是忘我的，時間與空間凝聚一氣，精神意志得以淋灘的馳騁，感情在畫的內容上呼之欲出，致使讀者與畫中透發的魔術產生共鳴。**」

一位政治家也曾在這幅畫作面前久久儜立凝視，頗爲讚賞，認爲此畫將留在中國美術史冊上，因爲它表達了一個時代的思想和感情。

視爲畫壇　增添光彩

周天黎說：「筆墨祇有和畫家的情感相溝通，寫出的一花一石，一雀一鷹才會有生命力。」她的作品之所以深刻、內涵、富有強烈的感染力，藝震畫壇，飲譽海內外，其中一個原因是因爲她從不孤立地看待形式與技巧的問題，而十分重視對象的精神特質，結合自己對生活中多種事物的觀察、揣摩，真正地寫「我愛、我憎、我情、我思。」她不但十分討厭某些陳舊油滑的國畫，而且自己也不計榮辱毀譽，不爲文網所羈縻，更沒有用謊言來粉飾生活。

周天黎方富於春秋，成就已斐然可觀。相信她能超越政治、地域的界限，中西畫事的分脈，傳統與現代的岐見，以自己的藝術造就，爲中國畫壇增添光彩。

1987年3月於杭城

（吳戰壘係中國《漢語大詞典》編委、中國美術學院教授、美術評論家。此文原刊1987年香港《鏡報》月刊5月號，部份內容曾轉載於2004年12月16日臺灣《中央日報》。）

讀素描作品《老教師》有感

■ 其 雷

　　看了著名畫家周天黎1975年的素描作品《老教師》，我立即被吸引住了。儘管歲月像流星般逝去，儘管光陰衝刷著往昔的記憶，作為一個在中國大陸經歷了多次政治磨難的大學教師，我在這幅畫作面前，按捺不住洶湧而起的情思。《老教師》實際上在為中國那一代知識分子塑像寫照，鳴冤叫屈。

　　畫中老教師的額頭，有三條雖不深卻相當粗寬的皺紋，嘴的四周和雙頰、下頜更有多層深密的紋路。這不僅僅是逝去時光留下的痕跡，更多的是神州大地歷次政治運動的磨難、極「左」思潮的衝擊所打下的印記。

　　他右眼上的右額有一塊明顯地陷了進去，成了一塊低窪之處，這也許就是十年文革浩劫中「紅衛兵」、「造反派」皮帶扣、鐵棍製造出來的傷痕！整幅畫面像一面寒光逼人的鏡子，深沉地告訴讀者，在「文化大革命」的災難歲月裏，畫中的老教師就是受盡凌辱和煎熬的正直、善良的知識分子的代表。他那睿智而無所求的眼神和有強烈視覺衝擊力的、彌漫蒼桑感的臉告訴我們：他可能被戴高帽、被遊鬥，被關進「牛棚」，被脅迫跪在「偉大領袖」像前的玻璃碎堆上……。這一切人為災難，他都身不由己被迫承受。他有過反抗和掙扎，但他祇是一介書生，可憐的微不足道的吶喊和掙扎，已經將他弄得焦頭爛額了。最終祇能淪落到逆來順受的境地。但他仍存在著希望，這就是我們在畫中所看到的、那種無奈中顯露出的凝重裏所蘊蓄的人格力量。

　　老教師衰弱的體質在畫中表現得很分明，畫面上的老教師是一個比較瘦削的人，但他的身體初看卻有些龐然，原來他穿了太多冬衣。厚厚的棉衣外加大衣和寬厚的圍巾，這正是反襯了他身體的孱弱！此畫在藝術處理上可說十分成功，光和透視也表現得很好，層次分明，人物每一部位的表情神態都刻劃得纖毫畢露，形象維妙維肖，甚至老教師的兩用「老花兼近視」眼鏡也作了逼真的描繪。周天黎女士是以大寫意花鳥畫聞名當代畫壇的，想不到她早期

的人物素描功底竟也如此深厚。

十九世紀的法國著名畫家奧古斯特．雷諾阿說過：「繪畫作品是藝術家用來表達他激情的手段；它是藝術家發出的一股激流，這股激流會將你捲入到他的激情中去。」周天黎之所以能創作出這樣傳神感人的傑作，除了她過人的藝術才華和膽識之外，另一重要原因是她胸中有一股激越的思想感情在奔流、在撞擊。可以說，這畫作就是女畫家的內在視覺與精神之間一種密切聯繫的產物。當許多藝術家自願去趨炎附勢或不自願地被逼去為「四人幫」極「左」政治路綫歌功頌德時，特別是在這股邪惡勢力猖獗的階段，在思想暴政吞噬著人性、天良；專制文化的無情構陷隨時可以把這位小女子碾成粉齏的日子裏，周天黎敢冒殺身之禍，偷偷創作這幅作品，沒有強烈的時代感和歷史使命感是不行的。這也說明了為甚麼周天黎的許多繪畫明顯的高出一籌，給人莫大的精神呼喚和深層審美慰藉的原因。

1983年，周天黎在英國深造研究時，這幅《老教師》的素描作品曾在英倫美術界引起很大的重視，評論認為此畫「準確地抓住了外貌特徵，突出精神氣質和思想感情，形象地反映了『四人幫』集團極『左』政治路綫下的中國知識分子的坎坷和不幸。」不少收藏家及博物館都願出相當高的價錢收藏此畫，但都被周天黎婉拒，她的答複簡單坦率：「我是一個中國畫家，我的命運和我國家的命運是緊密地聯繫在一起的。雖然藝術作品是沒有國界的，但這幅直接反映我國知識分子命運的作品，留給我的同胞們去欣賞會更有意義。」

（其雷係大學退休教授、散文作家。原刊1987年10月香港雜誌，後轉刊於2005年5月15日臺灣《中央日報》，再刊於2005年11月20日香港《大公報》。）

老教師 (1975年)

藝術家在利害造世變的時代要有大愛

——讀吳山明作品所想

■ 周天黎

一、藝術之魂　魂兮歸來

對國民性有深刻了解的魯迅（「文革」中，貪婪的權力者一是將魯迅的批判和戰鬥精神納入毛澤東思想體系之下，二是將魯迅的懷疑和否定精神推到極端，三是將魯迅思想權力化。我認爲，魯迅不是聖人，而是一位思想先驅，魯迅的本質精神是他對於中國社會、文化和中國人的深刻理解。今天，在世俗消解理想的風潮中，魯迅精神和思想在現代社會並沒有失去價值，反而更加有意義。）鄭重告誡國人：「泰山崩，黃河溢，隱士目無見，耳無聞；個別人這樣做還不可怕，可怕的是它形成一種文化規範、輿論氣候。」今天，一個藝術家如果樗櫟之軀，逃避現實、逃避苦難、逃避對社會的深層觀察、逃避自己良心對道義的承擔，以及完全拋開當代生活中的社會問題、生態問題、文化問題、善惡是非問題、精神追問問題等等，就等於喪失了中國美學的內在核心。縱然有唐髓宋骨，翰林流韻；哪怕是溢彩錦繡，聲名鼎沸；不管是經院鴻儒，堂會畫手；這些捏塑又有怎樣的力量影響和混淆著中國畫的價值評判，誤導著中國畫的發展方向，最終的歷史結論必然是幾株枯樹臨秋風，滿枝昏鴉謀斜陽，頹勢難挽，掂量起來，祇是現代文化中的精神廢物，「紙上雲煙過眼多」，歲月的塵埃會很快將那些矯情、僞詐、虛假的東西徹底淹埋！——我之所以這樣認爲，是因爲我堅信：傑出的藝術必然來自畫家內心的真誠表現，藝術如果失去了內在的誠實與情感，作品則流之淺薄與虛僞。特別是在我們中國，一位畫家的作品是否具有強烈的藝術震撼力，是否能卓越偉大、恒久永存，很重要的一點是視其是否具有一種悲天憫人的大愛情懷，在這個以利害造世變的時代裏，站在超越黨派、階級的人類藝術倫理之巔，以探索人性爲藝術之本，把自己的藝術創作拓展爲有著高尚深刻美學內涵的精神追問，以此去表達對生命價值和人文主義價值的極致追尋。

荀子並不言重：「不學問，無正義，以富利爲隆，是俗也。」當下中國畫家們最普遍的

失誤是人文主義精神的失缺彫蔽，時尚沉浮中，唯利是圖的貪婪癥、虛榮自大的擺譜癥、操奇計贏的造勢癥、嫉天妒地的同道互搏癥、權錢面前的垂涎癥到處可見。於今堪僞不堪真，蓬山零落幾枝春？大概這幾年來，在國內外看到甜俗、陳舊、粗劣、虛僞的國畫作品實在太多了，當我在香港美術家聯合會主辦的《美術交流》（2008年第3期封面）上讀到吳山明先生的作品《滄桑》時，我的思維有一種電光火石般地震顫，我深深感受到畫家高超的才情和畫家激烈跳動的思想脈膊，重新匯聚起來的記憶，像晨光條條縷析，一種來自生命閱歷的創痛視覺中，我記起了曾受到當時法國權勢階層百般詆毀、一度被同行譏笑爲不會畫畫、19世紀法國偉大的藝術家米勒的一句話：「如果我沒法把自己的感情充分表達出來，我寧可什麼也不說。」我感佩在中國畫界那種假遁世、假求禪、騙名利以及僞飾、享樂、消費主義的創作觀盛行，在一些無聊而虛淺問題上喋喋不休、耽迷玄談之時，畫家沒有背棄心靈的故鄉，沒有廻避命運的陰暗和殘酷，卻以更爲悲憫的情懷去觀察歷史的細節。《滄桑》以洗練簡賅的筆墨，富有節奏感的處理，準確地抓住了外貌特徵，捕捉到最平常又最具代表性的瞬間景象，攝取造化，突出精神氣質形象，細膩傳神，骨力皆出，人物内心世界拓見，觸之慟惻，藝術地映現出中國老百姓在幾千年封建專制改朝換代、血腥彈壓下所歷受的苦難，實在是過於沉重和頻繁，以至在他們質樸、凝重、瘦削的臉上佈滿了刀刻般的溝溝壑壑；封建枷鎖歷代傳承的困厄，他們的臉龐更無從找尋類似衆多詩人筆下的激情和小説家口中的幽默，其樣子是那麼的蒼老、那麼的沉默、那麼的疲倦，然而，生命之態却又是那麼的平實與頑強。這裏，畫家果敢地跳出了中國思想界、文藝界一度盛行的意識形態的文化框架，恫瘝在抱，放筆直取、命抵靈府，把民族心靈的孱弱與民族心底的韌力都赤裸裸地置於讀者面前，作品中蘊含著撼人的思想能量把揪心的剖析引向縱深：這不是荒誕世界裏的生命的偶然。歲月難掩無妄災，百代興亡百姓哀！「興，百姓累，亡，百姓苦。」歷史上反覆上演的權力易鼎活劇中，正是他們的血淚，構建出一段段悲愴千年的老百姓的苦難史和社會艱難的發展史！人類的苦難和眼淚比什麼都要沉重，如諾貝爾文學獎得主、文學巨著《日瓦戈醫生》作者帕斯捷爾納克（1890年—1960年）所言：「他們的痛苦是筆墨難以描繪的，讓我們懷著同情的心，再在他們所蒙受的苦難面前低下頭顱吧！」「當其下手風雨快，筆所未到氣已吞」，這種對我們民族心靈作出的銳利解剖所暴發的重大情感狀態，這種對人類苦難的哲學深思，這種對

病態的剖剝中張揚真、善、美的道義力量，其藝術衝擊力是十分強大的。我錯愕、憂憤、彷徨、無奈與驚奇，百味俱陳，有一種情感烈焰焚燒中的陣痛；然而，生命最初的誕生不就是伴隨著陣痛而來？沒有陣痛就沒有新生，劇痛之後，便是深深地祝福！

藝術是什麼？人爲什麼去從事藝術？當然，藝術不是狹隘意義上的政治行爲，更不能成爲政治工具，但它決不是與人類無關痛癢的閑時消遣的什麼物件，而爲人生的藝術，它一定是人性的發光體、人類自由精神的棲息地，與人的命運緊密相聯。俄國19世紀著名的文藝批評家杜勃羅留波夫指出：「藝術家所創造的形象，好象一個焦點一樣，把現實生活的許多事實都集中在本身之中，它大大地推進了事物的正確概念在人們之間的形成和傳播。」筆下自有一片天，風風雨雨總關情。每一件優秀的作品都是藝術家某種特定情緒的必須表達，以人爲本，生命價值至上，是人類社會精神的價值核心，有深厚的美感經歷即有深厚藝術修養的藝術家有足夠的理由秉著社會良知去回應歷史的呼喚，在追問與反思中，進行人性的詮釋和生命價值的剖析，以及對人類生存意義的探詢。通過這種嚴肅而深刻的批判性審視，面對歷史留下的恥辱和醜陋，啓迪今天的人們不畏艱難，超出人生、歷史和現實的侷限，去找到我們民族在21世紀再度崛起的新時代的精神結晶！

驀回首，炎涼識盡，無數青春鳥，化作杜鵑聲！看碧落，幕雲重，風生九陌，千年顛簸……，繼111年前維新思想家嚴復翻譯發表赫胥黎的《天演論》，譚嗣同、康廣仁、劉光弟、林旭、楊銳、楊深秀維新派「六君子」心負華嚴，血薦神州，蒙難北京菜市口之後，中國近代史中啓蒙的一代——傑出的早期國民黨人，傑出的早期共產黨人，以及其他傑出的文化、政治精英們，就是因爲看清了「畫出這沉默的國民的靈魂」，或革命，或改良，或左派，或右派，或激進，或溫和，對抗威權，批評時政，啓迪學術與社會良知，摸索民主和自由，把身家生命都無私地奉獻！各種救國救民的主張主義與改制變法的思想觀點精彩紛呈，爭奇鬥艷，如破山之雷，電光淬厲，相激相盪，共同構成了轟轟烈烈地旨在改造獨尊儒術、封建極權、宿疾沉疴、百病纏身舊中國的新文化運動。祇可惜虎鬥龍爭無尋處，剩有寒凝碧血，聞大地低低鳴嗚，紗紗命數之間，千闋哀歌留芳華。歷史的吊詭，使帝制的中國遲遲未能向現代社會轉型，走的路是那麼的崎嶇漫長。

仰望茫茫夜空中的一輪明月，清末思想家、杭州人龔自珍有揮毫抒情：「世事滄桑心事

定，胸中海岳夢中飛。」我認爲真正的大藝術家總會自覺不自覺地去承擔一種責任：這就是或以文字、或以圖像、或以言說，對人類歷史的文化進程進行反思，其深省中所包含的人道主義觀，對高貴、尊嚴和人性之美的向往，是構建人類普世價值觀的重要元素。巴爾扎克曾說：「偉大的激情與偉大的作品同樣罕見。」我敢直言：像《滄桑》這樣洞燭幽深、追求厚重之大美，反映了經世累劫的曠世傑作，是對當代中國人物畫的巔峰詮釋，和世界藝術史上任何一幅美術作品相比，都毫不遜色。相信未來的中國美術史不會忽視它的存在。據悉山明先生的這幅代表作已被中國美術館珍藏，令人欣慰的是歷代帝王的血色宮墻外，畢竟還有不少識鑑之士。

曖昧的依然曖昧，模糊的依然模糊，犬儒的繼續犬儒，無聊的繼續無聊。在此，我也清楚地表明我不能同意一些中國畫家、美術理論家們的觀點，他們振振有詞地強調：「中國畫不反映具體的社會內容，不承載具體的社會責任。」這實際上是某些三流畫人、四流學者潑打厮混，畫虎類狗、刻鵠類鶩般的淺見胡說，空洞之靈魂足見其潑皮牛二、遁墻之鼠的格調。我的觀點是：當藝術不再成爲藝術家尋求社會意義的視覺語言，當作品不再是帶著個人血脈的從心裏長出的花，其情懷和境界祇屬於低端層次的生態，他們的手工繪畫件祇不過是或粗糙或精工的技法演練，無法構成爲具有較高社會文化價值的藝術品。

可以斷言：沒有崇高的人格精神、沒有人性良知迸現的光輝、沒有獨立的藝術視野、沒有人類普世價值觀，中國美術界永遠也出不了偉大的傳世作品。

舉世渾濁孔方兄，心情說在雨聲中，已慣常幸負！實際上，山明先生多次表達的見解不啻也爲我們提供了一種有意義的哲思：「對藝術家來說，最自然的狀態應是藝術追求的最高境界；最平凡的生活中寓藏著最深刻和最永久的主題。假如你希望自己的作品能合上時代脈膊，那麼，應經常到生活中去，去體驗、去觀察、去積累素材。無論是寫實的、意象的，甚至是抽象的藝術，都離不開生活的最初啓迪。」「作爲現實生活中的畫家，我要關注的是社會生活，我有時代賦予的責任感。……我希望自己的作品引起更多人深層次的感悟。」

思想者陳獨秀說得很精闢：文化是包含著科學、宗教、道德、文學、美術、音樂等方面的運動。1998年諾貝爾文學獎獲得者若澤．薩拉馬戈說：「……我們都是由這種混合物造成的，一半是冷漠無情，一半是卑鄙邪惡。」我常常在想，人類的種種過失和暴行不就是在你

我的軟弱默許與親眼見證下進行？在社會重大變革的歷史階段，道德愚鈍的我們有多少的反省和覺悟？在謬種風騷，價值不定，「五四」科學、民主、理性、自由等核心思想被不斷扼殺和扭曲的尷尬情勢中，有多少人抱道忏時地思及到當代文化本質的問題？我們有否警惕思想的萎縮又必將帶來藝術語言的平庸退化？人文主義的斷裂聲伴隨著文明的危機威脅而至，有抱負的藝術家們是否感受到歷史的沉鬱與憤怒以及格外的沮喪和愧疚？未嘗懈怠下來的心靈的追求，又如何去尋找遁昇的出口？中國歷史上屈原、司馬遷、陶淵明、李白、杜甫、嵇康、蘇東坡、關漢卿、王實甫、湯顯祖、徐文長、曹雪芹、八大、魯迅……，那些充滿著痛感、蒼涼、毅然的巨擘之藝術靈魂對今天藝術家們的精神感召可在？每當想到他們在寂寞橫逆環境下表現出來的道德熱情與卓然人格，我忍不住大聲呼喊：魂兮歸來！

二、筆墨創新　獨步畫壇

從哲學的觀點來看，藝術創作是動態的事物，藝術家按照自身的內在要求，在概念思維和精神矛盾衝突中不斷重新尋求新的組合。因此，任何門類的藝術都必須在運動中或快或慢向前發展，否則，生命力就會逐漸衰退。所以，對此有感悟的石濤才會提出毫不含糊的藝術主張：「筆墨當隨時代。」「今人古人，誰師誰體？但出但入，憑翻筆底。」黃賓虹也說：「畫者欲自成一家，非超出古人理法不可。」藝術家的自由表達與獨立思考如果被某種死板的程式教條所禁錮，那麼意味著他的藝術開始走向平庸。當然，上千年來，中國畫的筆墨技巧已達到極玄妙的境界，想超越一步，何其之難，當今又有多少畫家在探索、苦惱、變革，以期有新的突破。人世間又有多少藝術天才，在蠅頭利祿，蝸角功名面前沾沾自喜，自鳴得意，裹足不前，不敢再有進一步發揮個性、衝破世俗的大膽追求，終未成大器。史冊記載，少年時當過民間金銀首飾工匠的「浙派」開創者戴進，繪畫創作從來沒有被傳統困囿，特別是成爲宮廷畫師又被明宣德皇帝逐出皇室畫院以後，反能更自由地博覽群籍，博採眾長，不受皇室院體畫風所束縛，自創新路，造詣很深，形成獨具特色的流派，在明代中期已被認爲是藝術經典。「浙派」出身的山明先生敬仰前代宗師，卻不亦步亦趨，沒有完全僕伏在前人腳下。「不知星漢夜闌杆，兩肩畫骨自擔酸」，山明先生是一位有創造和有膽略的藝術家，他深深懂得中國畫的發展決不是傳統筆墨的復古，學習傳統與繼承傳統絕對不是再克隆出某

一古人來。所以他不泥古、不守成，嚴於法度又敢於蹊徑獨闢。他很少有偏見，積極思變，不斷地接納新的藝術觀念，最大限度地豐富了自己的繪畫形式語言。他在傳統宿墨基礎上研究出來的亦蒼亦潤、渾厚華滋的淡宿墨技法，可謂是對中國畫的一大貢獻。

作為一種墨法，宿墨最早在宋代郭熙的山水畫論裏提及，以往畫家偶爾亦用來豐富墨相，並沒有物盡其材。能不能更多發揮宿墨的妙用，數百年來既無人想更無人做，一直到黃賓虹才再把宿墨列為「七墨」之一，在山水畫中破天荒地開發宿墨的潛能。宿墨的特點就是髒、黑、板、結，濃重之外也可以透、潤、亮。然而，人物畫的造型講求確定性，宿墨的墨韻帶有隨機性，二者相互矛盾，在人物畫中發揮宿墨，對於出身現代浙派的吳山明而言，必須解決兩個化西為中的問題。一是變西式以素描為基礎的造型觀為中式講求結構的造型觀，二是變以筆墨服從於體面造型為主的手段為以綫造型為主的手段。山明先生正是在不斷鑽研中實現了筆踪與墨韻在水分衝擊下的精妙生發，從而為意筆宿墨人物畫的神奇變化開拓了寬闊的審美空間，並且還形成了中鋒筆踪和宿墨滲化相結合的筆墨方式與筆痕與水痕之積重之美，同時，勾勒中強調速度、壓力和面積三要素的變化，瘦不失其力，肥不失其挺，獨步畫壇。

唐伯虎說：「今以畫名者甚衆，顧不重意，又執一家之法，以為門户，此真大誤也。」優秀的中國畫是「寫」出來的，即以書法性筆墨來描寫物象，祇有進入寫畫的境界，方得書卷之氣，方能「畫從於心」，方能筆順意暢。山明先生把宿墨法與綫結合在一起，以意驅筆，把宣紙當作自己文化精神的棲息地，這看似輕鬆卻需要廣博寬厚的文化精神的凝聚。筆跡以碑味的凝重融入帖味的流暢，藏頭護尾，一波三折，狀如春蚓秋蛇，又多筆斷意連。因使用長鋒羊毫，蓄水多川流瀉緩，落紙之後，既形成了沉厚有力的筆痕，又出現了筆痕框廓外的墨韻滲化，滲出了結構的凸凹轉折，滲出了厚度，也滲出了獨特的韻味，起到擴張綫條，延長筆痕而塑造形體的作用。筆痕框廓內外因宿墨脫膠程度及水分的滲潤之異，更出現了或結或化的不同，其凝結處有乾筆的骨力，但乾而能潤，其化散處有濕筆的飄渺，急緩跌宕，虛中有實，龍蛇飛動，天趣盎然，呈現出一種前所未有的筆墨之美，故其畫作已完完全全脫去俗氣，洗盡浮氣，除掉匠氣，波磔挺然又靈動內美的筆性、筆力、筆勢、筆趣、筆意構成的畫面給人帶來高度的藝術享受。

在急功近利的世界裏，真正藝術家應該是聖徒般的涉行者。任何高妙的藝術，都不單純是情緒的發洩，直白的叙説，而是通過涵養性情，淨化心靈，使真情實感昇華爲審美理想和精神境界。八大山人有心得：「如行路萬里，轉見大手筆。」明四家之一的沈周也曾題畫：「莫把荆關論畫法，文章胸次有江山。」爲此，山明先生走出畫室，貼近生活，下滇南，上天山，進藏區，入延邊，去内蒙，赴浙東，行程幾十萬里，與最平凡最普通的各族老少婦孺的接觸爲伍，感受他們的生活和精神狀態，悟解他們深藏内心的悲傷喜樂。湛湛天宇下，人世百態，祇須執心而觀，則天地奇趣、萬物因緣都藏藝術靈氣，這種直接來自原生態生活的深切體驗和砥礪，成爲他繪畫創作的源頭清泉。

紅塵多少事，不入彩雲中，世俗喧囂聲，難污修行路。山明先生懂得老莊「柔弱勝剛強」二重論思想法則的「辯證的思辨」，破惑破障，内證法性，避其無爲遁世隱士文化中消極的一面，揚其生命領空和精神視野中靈動感性激情的積極意義，在創作實踐中重其「道法自然」，情寄彼岸信仰，現實不適感的意識轉移中有一種不可抑阻的强大文化張力，而非大家是無法擁有這樣的内在功力。真與樸，起源於莊子的哲學思想，崇尚真情瑞祥本性，破桎梏羈絆收天地靈氣，向來是中國文人畫的一個追求高度，也是個體精神自由和理想人格的向往。莊子本人的社會政治思想固然極端地巇視世俗藝術，把東周之世（指春秋和戰國兩個時代）的繪畫、音樂、雕飾等藝術看作人爲之工巧罵得一無是處，但他對那種追求精神自由的、睥睨世俗功利的藝術家卻頗爲尊重。讚曰：「可矣，是真畫者也。」莊子的美學觀點認爲，能與大自然天地精神契合、回歸生命天然的情性與本根，才是真正的美的存在。山明先生對此心領神會，在心靈放逐和精神的翔遊中豐富著其豁達的藝術生命。他的水墨人物畫，儘管有的祇畫人物，有的略微點景，但他善於精心顯現人物環境的光風霽雪、雲流日影，把人物與環境在相互滲化中有機地統一在一起，不僅描寫了不同人物的精神面貌，而且把自己的審美感情投射到寧靜含蓄、光明悠遠的境界中去。從而使自古以來以傳神爲依歸的水墨人物畫，成爲以傳神爲基礎，以抒情寫型爲主導的新面目。如石濤畫論辯證：「人能以一畫具體而微，意明筆透。用無不神而法無不貫也，理無不入而態無不盡也。」儘管不能説他的每一幅作品都充分實現了這一點，但就豐富人物畫的藝術表現的途徑而言，應該説，這也是吳山明作品呈現出的一個可喜成就。

三、核心價值　人文精神

早在學生時代，山明先生就深受意大利及法蘭西古典學院寫實傳統的改良者、俄羅斯學院體系中的傑出代表契斯恰科夫（1832年—1914年）素描體系的影響，又受益於潘天壽國畫綫描造型的教育，並反覆研究學習過石恪、梁楷、閔貞、任伯年等古代寫意人物畫家的用筆，基本功打得十分深厚紮實。由於師承「現代浙派」，深信中西繪畫作爲兩大體系，相互間的吸收而不該削弱各自的特點，使原有的傳統更加豐滿。對傳統的理解，也不侷限在技巧形式領域，而是深入到文化精神和審美方式層面。可以説，在他的意筆春秋中，構築了中國繪畫文化的時代語言。

山明先生成名於上世紀60年代，從事藝術教育、創作近50年，家藏文史千卷，在古今中西百科中求得文化底蘊，且桃李遍天下，聲名遐邇，論者眾多。我的這篇短文無意對他這樣的大畫家的藝術成就作出概括性的學術梳理和發微探奧，祗能是有感而發，隨筆走言。我和山明、高曄夫婦相識近30年，知他心地善良，人品端正，德藝雙馨。上世紀80年代他在香港藝術中心開的第一個畫展，我還一起參與學術主持，並邀請和陪同安子介、徐四民兩位老先生專程前去參觀收藏，當年的畫展廣獲好評，聲震香江。高曄女士也是一位有成就的音樂家、花鳥畫家，而且又是一位社會慈善公益事業的熱心參與者。我想，這樣的知性伴侶，對山明先生的藝術發展，多多少少也總會有所助益。許多年來，我與他們是隨興往還，君子之交。今年4月下旬，我在外子家鄉浙江嵊州小住，山明先生、高曄女士得悉前來看我，並獲贈精裝的《中國名畫家精品集——吳山明》畫集一冊（河北教育出版社，2003年7月。）細細拜讀之下，真是幅幅佳作，認識到他對宿墨筆法的運用，醇化剔透，百態千姿，格高韻美，機杼自出，已達出神入化的境地。可謂：「畫到情神飄沒處，更無真相有真魂。」其造像之精，其境界之高，堪爲一方鼎鎮。無疑，山明先生已成爲當代中國人物畫的代表性人物。

令人驚異的是我在研究這本畫集作品中的人物形象時，感覺到與以古希臘文明和基督教文明爲精神源頭的西方藝術文化，竟有一種説不清道不明的精神暗合，一種藝術心靈的終極嬗變，一種一往情深寸寸柔腸的大愛無言。過了好幾天，我才悟出，那是因爲山明先生人物造型中所表達出的生命美學，是超越了世俗權力和封建專制精神的人本主義的信仰，凝聚著

他對於生命的嚴肅、憂思、愛惜、嘆息和珍重，也是他敬畏生命及對人性善惡的藝術界定。我一直認爲對生命精神的表達才是人類藝術最核心最崇高的哲學境界！而本身生命結構中愛的含量貧乏，心地陰暗，狹隘弄術，沒有閱歷、智慧、學養，不相信世間有真情存在的畫人，是永遠無法理解也絕不可能登上這個量級的。我尚不知這對山明先生來說，究竟是源於理性的思考，還是源於智慧的直覺；還衹是我在祈盼更多的大愛在更多藝術家的生命裏復活昇華。

我認爲任何一位想成爲大家、大師的藝術家，都不能廻避生命精神的思考：多少人間的欲望與仇恨，竟被培養到了喪盡天良的程度？人怎能光顧著在吃喝、爭鬥、繁殖這個層次上生物性循環？

「愛」和「理想」，這兩個讓人覺得生命是有意義的詞彙，這兩個支撐著人活在世上的精神支點，難道真的虛無縹緲，令人不敢奢望了嗎？！當前，社會精神價值嚴重失落，舊有的意識形態對社會大眾已經失去了動員能量的號召力，包括政府信用在内的社會信用正不斷流失，貪贓枉法越來越惡劣，社會公德越來越受到漠視和踐踏。衹有人本主義真正成爲我們社會的自覺信仰，衹有會通自由民主、法治德治、和諧圓極，我們民族才能重歸文化形態的純真，才能跳出物性宿命論的現實邏輯。

久負盛名的英國19世紀藝術史論家羅斯金說：「偉大國家的史記有三份：功績史記、文學史記和藝術史記。」試問功業豐偉如羅馬帝國，雄壯如秦、漢、唐，鐵鑄的輝煌都已化爲流水的嗚嗎，留給後世的，除了藝術與文化，還有什麼？西方人認爲美術館是國家皇冠上的寶石。國王總統和政治領袖是世俗的，他們的影響力在於其統治寶座的政治權勢；而真正普世和永恒的藝術卻非一朝一夕地受到世人發自内心的尊重。偉大的邱吉爾能說出：「我寧可失去一個印度，也不能失去一個莎士比亞」這樣的名言，是因爲他本人就是一個偉大的政治家。辯證法告訴我們：一個没有偉大哲學家、偉大思想家、偉大藝術家的國度，一定不會有偉大的政治家，大家口口聲聲所說的中華文化的偉大復興也衹能是井中撈月，絕對不可能實現！

儘管有些人看了會很不高興；有些人畫了一輩子也難以明白，但我還是要說出自己的看法：一張畫的賞心悦目在審美意義上講還是一個較低的層次，筆墨技法固然很重要，能穩定

應用是表達能力的體現，也不否定繪畫形式語言的探索也包含著技法的探索，筆墨是畫家情感的傾注與渲染。可筆墨祇是方法，不是目的，最高也祇是屬於著名畫家位階的評判範疇，從「技」至「道」還有一段不短的層階距離。前代名家以任伯年爲例，他的寫實人物畫功夫可說到家，但可惜市井味太重，繪畫之境界因此而受限。是什麼東西才能催生出被後人追慕的真正的藝術巨匠？不可缺少是高貴的宗教情懷、深邃的哲學思辨和厚實的文化底蘊，以及在此基礎上產生出的大孤獨、大苦悶、大激情。歷史在認定一個真正的大畫家、藝術大師的歷史地位時，最重要的是他對人文主義精神價值觀的堅持和張揚，是他對人類文化變革進步所作出的貢獻，具有極高人文思想價值的美術作品不僅是偉大的，更是永恒的。反之，離開了這個座標高度，都是些沽名鈞譽的炒作折騰瞎起哄。

記得山明先生20多年前曾在一次畫家、作家好友的聚會中說過：「看重生活的啓迪以及對自然美的敏感對於畫家一生都是非常重要的，將自然美演化爲藝術美，是畫家的天職。」其實，一位優秀畫家對藝術的追求，一直處於生命的進程之中，因爲藝術的追求永無止境。雖然，極「左」的政治思維長期影響著整個中國文化藝術界，十年「文革」，美術界一片蕭索，畫壇乾裂，真正的文化藝術受難於極權政治時期，更對知識分子進行徹頭徹尾、徹裏徹外的管制，順我者生逆我者死，祇有如《毛主席去安源》這樣指鹿爲馬、品格畸形，並非基於藝術本位表現之突出，奴性如附骨之疽、服務於「四人幫」邪惡政治角逐的僞類作品被捧爲圭桌，「階級鬥爭一抓就靈」——這個出自社會哲學思想僵化的「極左」教條，這個充滿殺機的暴力魔咒，這個構建人類共生和諧社會的歷史反動，更曾經似黑雲遮天，企圖滅絕人之本性、吞噬一切藝術良知。世態洶洶，霧鎖長江，罡風吹墜九層臺，在那樣的生存環境中，畫家們難免也會力不從心，左顧右盼，莫名忐忑，有時也不得不「從人開口笑，心苦自能知。」難能可貴的是幾十年來，包括道德領域慘遭蹂躪時，對生活的敏銳感受和對真善美藝術理想的執著追求，使山明先生在内心深處有著一種精神的自省、救贖和昇華。因此，他在繪畫創作上總是傾心地注重著對人性之光、對人類美好精神價值的真誠發掘，充滿著對人道、理性、平等、博愛等人類文明信念的堅定追求。

一腔熱血來時滿，兩鬢寒霜看日懸。人生恍惚，時有狂風刮起，時有暴雨傾盆，時有虎狼擋道，時有利害牽纏，人生怎能完美？我們不必諱言人的宿命，我認爲：人的創造性源

於人的非完善性。但又誠如美國19世紀最具世界影響力的哲學家梭羅指出：「人無疑是有力量來提高自己的生命質量的。」從這本《中國名畫家精品集——吳山明》畫集的作品裏，可以清楚看出春風夕照中一頭銀髮、如赧酡顏、精神矍鑠、童心豁然的山明先生在這方面的艱辛耕耘和煞盡努力。在藝術人生中，他以他自己的方式表明，他是一個願意在無力中也要仰望星空，在無力中也能堅定前行的人，惟此，方顯堅持的價值。人們不難發現，他確確實實通過主觀的努力創造出一個可以使自己酣暢淋漓地表達生命精神的藝術天地。我想，畫家生命的本身不足爲奇，畫家的生命力是以作品爲標誌的。「安得筆力有如此，千秋要留大家風。」這當然是每一位大畫家自身藝術生命的生存需要，也是每一位中華民族的藝術大師進入輝煌藝術殿堂必由的坎坷之路。

四、結束語

藝術對於社會的關注歸根到底就是對人的關懷。在當代歷史的轉折時期裏，當代中國的文明發展面臨的問題與挑戰不是局部的，以物質財富增長爲中心的發展模式，使人與自然、人與人、靈與肉，以及原有政治倫理、社會秩序都産生出嚴重的衝突，精神迷惘和道德危機正在持續惡化，科學底綫、人格底綫、精神底綫裂縫已現，文明解構與文明結構的尖銳衝突已經如此嚴峻地呈現在人們面前。千濤拍岸，當政治家和思想家面對不可廻避的歷史挑戰，凝視歷史，前瞻未來，思考如何去變革固有文化形態的轉型；如何去開創中華文明發展新格局之時，也值得每一位中國藝術家以敏銳的觸角和思者的使命意識去撫案而長思：**如何以文化的力量去宣拓發揚人類生命的善性，以至憐至愛的人文情懷，去進行有時代意義的文化探索和藝術創造。**

記得一位已經逝去的詩人說過：「没有人類的不斷審醜、審惡、審假、審冒、審僞、審劣、審朽、審腐、審髒和審臭，人類怎能不斷審美、審善、審真、審正、審純、審優、審本、審潔、審淨和審香？向善的尺度，是必然來自於對惡的認識與之不斷審識醜的把握中。」他其實是在提醒我們，藝術家在苦樂人生中才能感悟真善美，要有勇氣去直面人生，敢於踏進充滿荆棘的叢林，以文化哲學史的觀點，去擴展人文思考的空間。所以，對已經有了較大自主力量的藝術家本人，是否也需要想一想：**應該以什麼樣的狀態在什麼層面上**

去安置自己的精神家園？杜甫《登高》中的詩句寫得甚好：「無邊落木蕭蕭下，不盡長江滾滾來。」在結束本文時，我特地抄錄哲學家恩格斯在《自然辯證法》序言中的一段話，和中國美術界有志於成為真正的藝術大師的畫家朋友們共勉：「這是一次人類從來沒有經歷過的最偉大的、進步的變革，是一個需要巨人而且產生出巨人——在思維能力、熱情和性格方面，在多才多藝和學識淵博方面的巨人的時代。」

2009年5月12日草成於滬上旅途，5月17日深夜改於香港一清軒。

（刊2009年6月18日臺灣《中央日報》網路報，6月26日《臺灣新生報》全文轉發。）

看山的老將軍（1974年）

1988年，陸儼少和周天黎在畫作《生》前留影

20世紀80年代，周天黎與吳作人、蕭淑芳在一起

20世紀80年代，周天黎與吳祖光在吳寓所

1988年6月，陸儼少親聘周天黎任浙江畫院首批「特聘畫師」儀式

生

一九八六年夏 天祥畫

《生》

127cm × 66.6cm 1986年

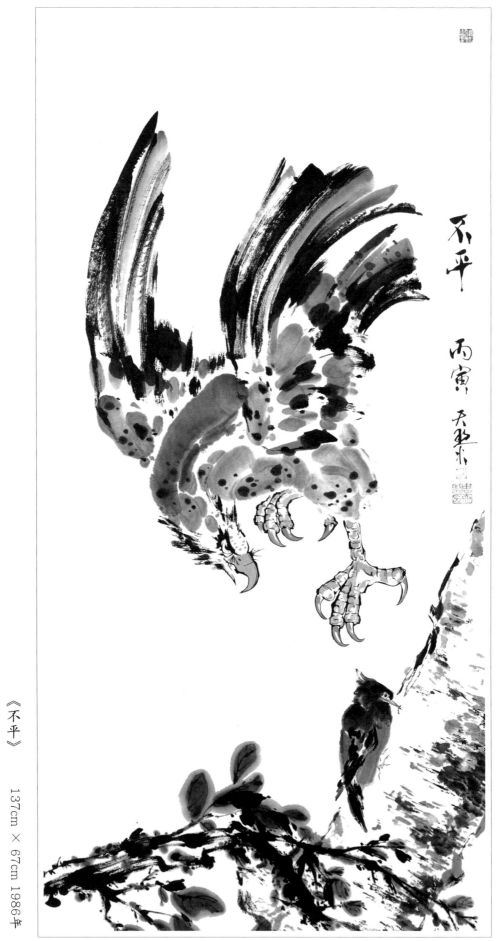

《不平》

137cm × 67cm 1986年

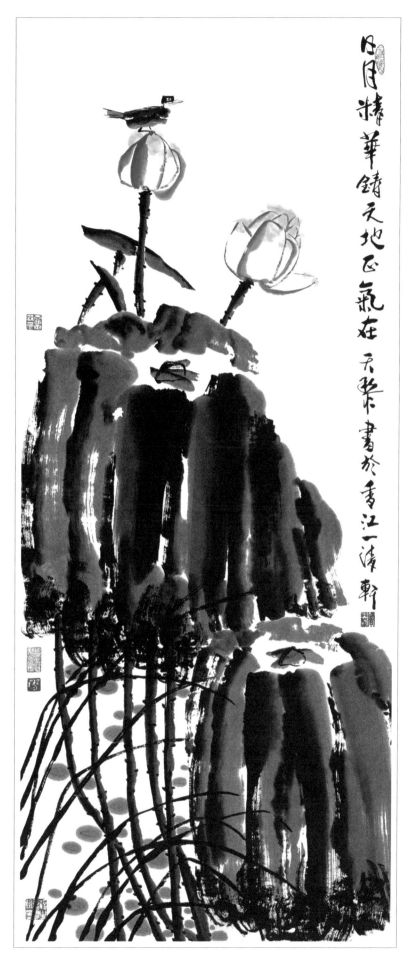

日月精華鑄天地正氣在 天榮書於香江一清軒

《天地正氣在》

180cm × 75cm 2008年

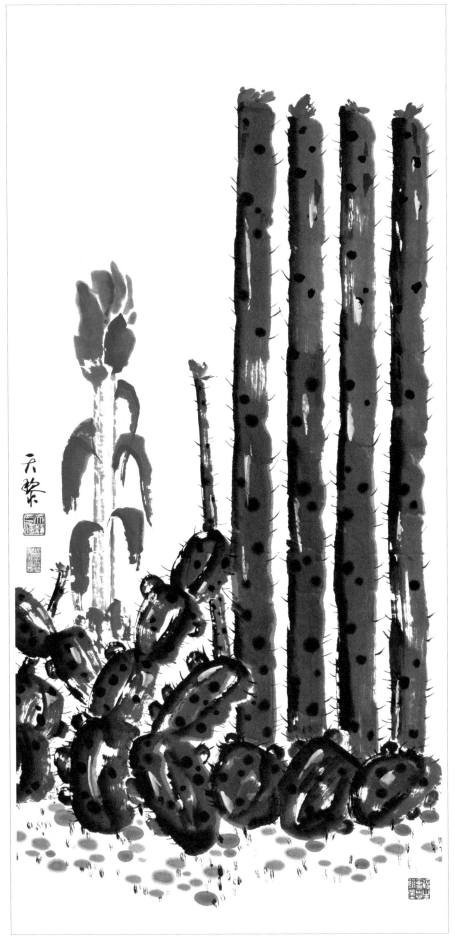

《生命之歌》　179.5cm × 85cm 2009年

《創世的夢幻》　180cm × 95cm 2008年

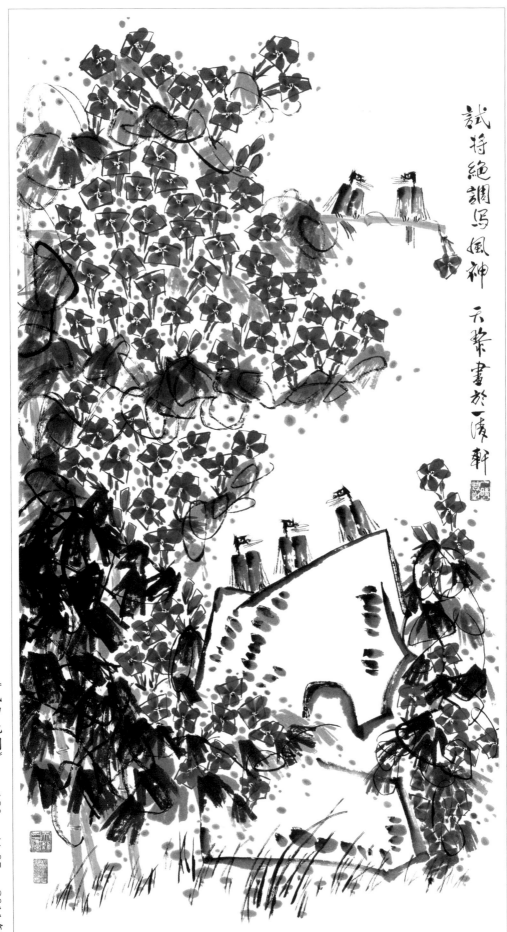

試將絕調寫風神 元紫書於一澄軒

《風神絕調》　　　180cm × 95cm 2011年

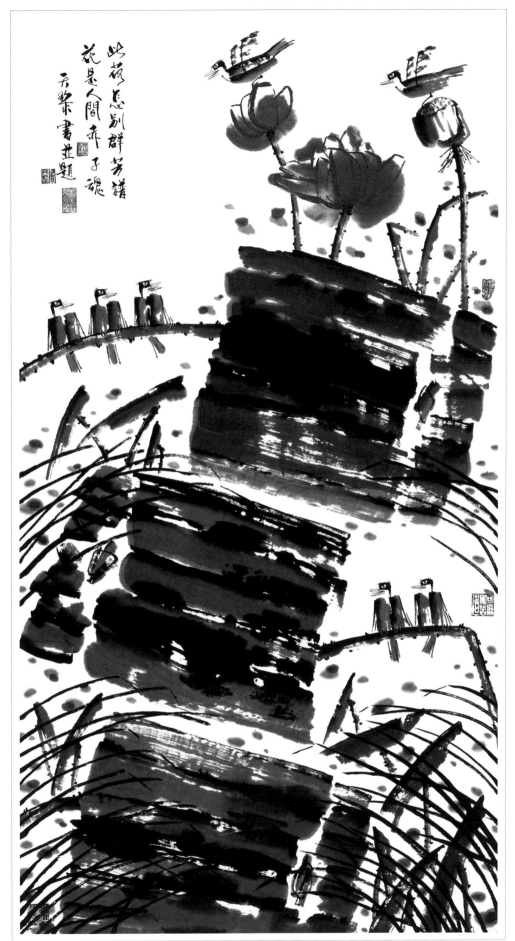

此荷是別群芳譜
花是人間赤子魂
天榮書並題

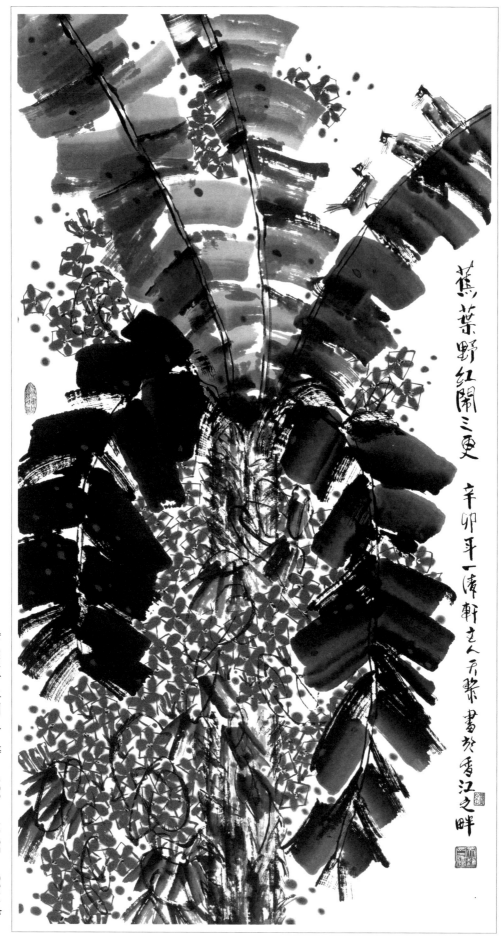

蕉葉野紅開三更 辛卯年一清軒主人元潔書於雪江之畔

《蕉葉野紅開三更》　180cm × 95cm 2011年

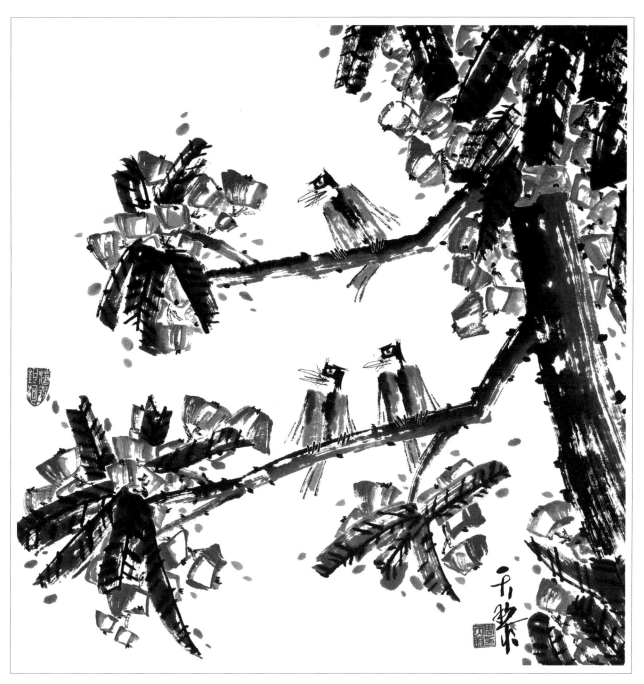

《野枇杷》　　68cm × 68cm 2011年

《閒看世間逐炎涼》　119cm × 70cm 2005年

《霜華絳纓》　136cm × 70cm 2010年

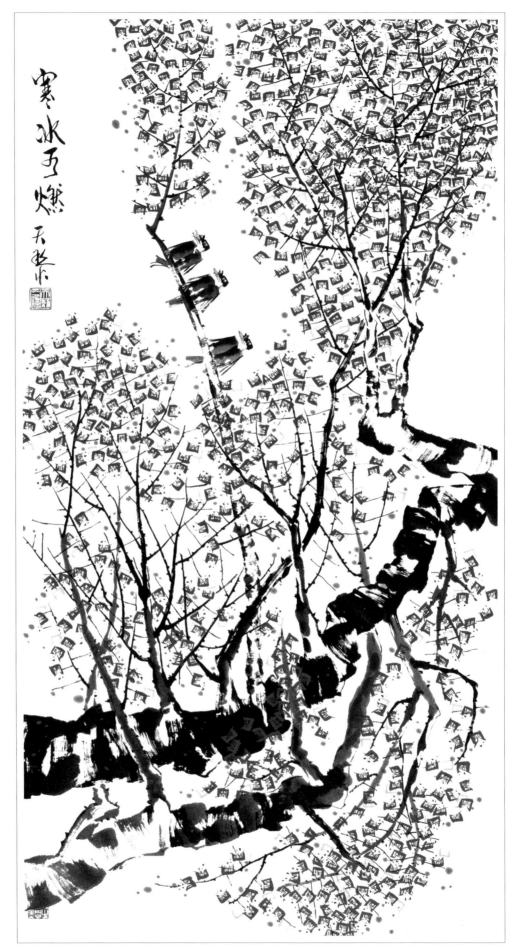

《寒冰可燃》 　　180cm × 95cm 2007 年

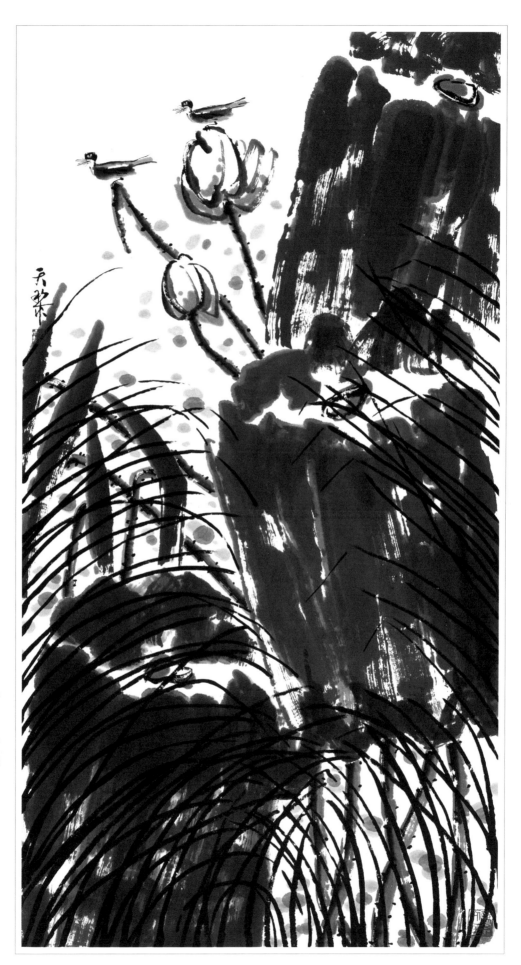

《六月流火》 180cm × 95cm 2009年

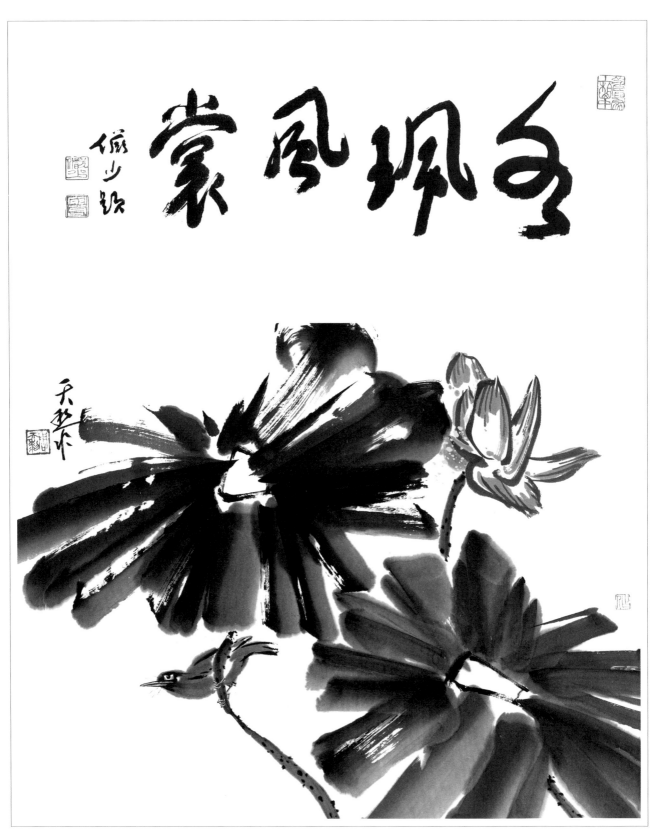

《水珮風裳》　　65cm × 49cm 1988年

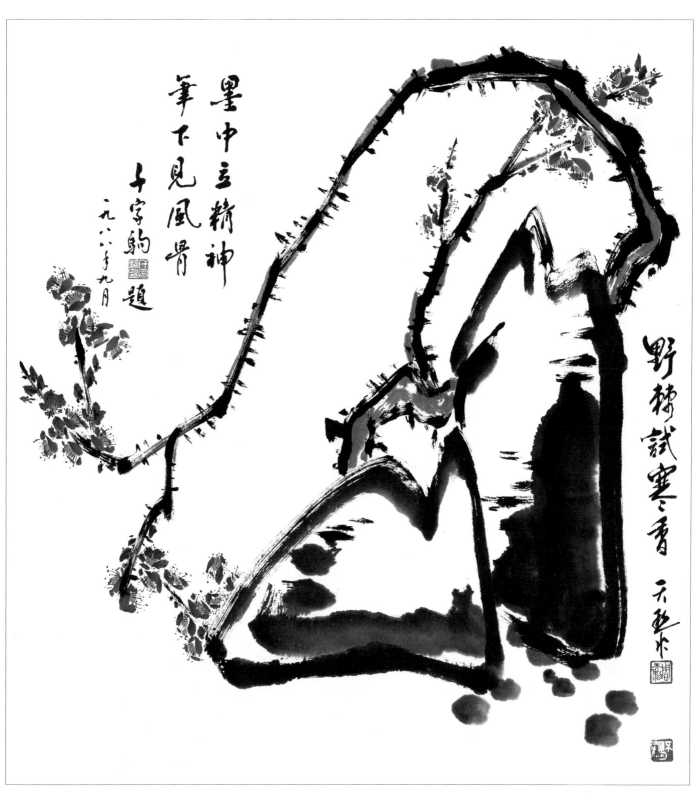

《寒香》　　84cm × 77cm 1988年

《紫藤飄香》 137cm × 70cm 2009年

《凌霄花露濃》　　180cm × 95cm 2008年

《仙指花》　　109cm × 73cm 2008年

《大地叙事》 95cm × 180cm 2011年

www.cosmosbooks.com.hk

書　　　名：爲思而在——中國畫魂周天黎
學術顧問：鄧福星教授
　　　　　　朱宗慶教授
　　　　　　曹意强教授
出版總監：王明青教授

編　　　輯：香港美術家聯合會

督 印 人：陳松齡
編務指導：江偉碩
責任編輯：鄭　芳
印　　務：張建中
統　　籌：了一凡

圖版提供：周天黎美術館

出　　版：天地圖書有限公司
總寫字樓：香港皇后大道東109-115號智群商業中心13字樓
電　　話：（852）2528 3671　傳真：（852）2865 2609
門 市 部：香港灣仔莊士敦道30號地庫/一樓
電　　話：（852）2865 0708　傳真：（852）2861 1541
門 市 部：九龍旺角通菜街103號
電　　話：（852）2367 8699　傳真：（852）2367 1812

發　　行：香港聯合書刊物流有限公司
　　　　　　香港新界大埔汀麗路36號中華商務印刷大廈3字樓
電　　話：（852）2150 2100 傳真：（852）2407 3062

印刷制作：中安福特色印刷（香港）有限公司

版　　次：2011年10月第一版
書　　號：ISBN 978-988-219-326-0

定　　價：HK$220

周天黎全球官方藝術網：www.zhoutianli.com
　　　　　　　　　　　　www.zhoutianli.hk
　　　　　　　　　　　　www.zhoutianli.cn

ISBN 988219326-9

9 789882 193260